# 中國美術全集

| 總　目　錄 |

全國百佳圖書出版單位
時代出版傳媒股份有限公司
黃山書社

☆ 國家出版基金項目

圖書在版編目（CIP）數據

中國美術全集·總目錄/金維諾總主編；—合肥：黃山書社，2010.6

ISBN 978-7-5461-1373-9

I.①中… II.①金… III.①美術—作品綜合集—中國—古代 ②美術—圖書目錄—中國—古代 IV.①J121 ②Z88：J121

中國版本圖書館CIP數據核字（2010）第111990號

### 中國美術全集·總目錄

| | |
|---|---|
| 總 主 編：金維諾 | 責任印製：李曉明 |
| 責任編輯：宋啓發 | 封面設計：蠹魚閣 |

出版發行：時代出版傳媒股份有限公司(http://www.press-mart.com)
　　　　　黃山書社(http://www.hsbook.cn)
　　　（合肥市翡翠路1118號出版傳媒廣場7層　郵編：230071　電話：3533762）
經　　銷：新華書店
印　　刷：北京雅昌彩色印刷有限公司

開本：889×1194　1/16　　印張：23.25　　字數：200千字
版次：2010年12月第1版　　印次：2010年12月第1次印刷
書號：ISBN 978-7-5461-1373-9　　　　　　　定價：300圓

**版權所有　侵權必究**
（本版圖書凡印刷、裝訂錯誤可及時向承印廠調換）

# 《中國美術全集》編纂委員會

總　顧　問　季羨林
顧問委員會　啓　功（原北京師範大學教授）
　　　　　　俞偉超（原中國國家博物館館長、教授）
　　　　　　王世襄（原故宮博物院研究員）
　　　　　　楊仁愷（原遼寧省博物館研究員）
　　　　　　史樹青（原中國國家博物館研究員）
　　　　　　宿　白（北京大學考古文博學院教授）
　　　　　　傅熹年（中國工程院院士）
　　　　　　李學勤（中國社科院歷史所原所長、研究員）
　　　　　　耿寶昌（故宮博物院研究員）
　　　　　　孫　機（中國國家博物館研究員）
　　　　　　田黎明（中國國家畫院副院長、教授）
　　　　　　樊錦詩（敦煌研究院院長、研究員）
總　主　編　金維諾（中央美術學院教授）
副總主編　　孫　華（北京大學考古文博學院教授）
　　　　　　羅世平（中央美術學院教授）
　　　　　　邢　軍（中央民族大學教授）
藝術總監　　牛　昕（時代出版傳媒股份有限公司副董事長、美術編審）

# 《中國美術全集》出版編輯委員會

主　　任　王亞非
副 主 任　田海明　林清發
編　　委　(以姓氏筆劃爲序)
　　　　　王亞非　田海明　左克誠　申少君　包雲鳩　李桂開　李曉明
　　　　　宋啓發　沈　傑　林清發　段國强　趙國華　劉　煒　歐洪斌
　　　　　韓　進　羅銳韌
執行編委　左克誠　宋啓發
項目策劃　羅銳韌　沈　傑
封面設計　蠹魚閣
品質監製　李曉明　歐洪斌

# 凡 例

## 一、編 排

1.本書所選作品範圍爲中國人創作的、反映中國文化的美術品，也收錄了少量外國人創作的，在中外文化交流史上具有代表性的美術品，如唐代外來金銀器、清代傳教士郎世寧的繪畫作品等。

2.根據美術品的表現形式和質地，共分爲二十餘類，合爲卷軸畫、殿堂壁畫、墓室壁畫、石窟寺壁畫、畫像石畫像磚、年畫、岩畫版畫、竹木骨牙角雕琺瑯器、石窟寺雕塑、宗教雕塑、墓葬及其他雕塑、書法、篆刻、青銅器、陶瓷器、漆器家具、玉器、金銀器玻璃器、紡織品、建築等二十卷，五十册。另有總目錄一册。

3.各卷前均有綜述性的序言，使讀者對相應類別美術品的起源、發展、鼎盛和衰落過程有一個較爲全面、宏觀的瞭解。

4.作品按時代先後排列。卷軸畫、書法和篆刻卷中的署名作品，按作者生年先後排列，佚名的一律置于同時期署名作品之後。摹本所放位置隨原作時間。

5.一些作品可以歸屬不同的分類，需要根據其特點、規模等情況有所取捨和側重，一般不重複收錄。如雕塑卷中不收錄玉器、金銀器、瓷器。當然，青銅器、陶器中有少數作品，歷來被視爲古代雕塑中的精品（如青銅器中的象尊、陶器中的人形罐等），則酌予兼收。

6.爲便于讀者瞭解大型美術品的全貌，墓室壁畫、紡織品等類別中部分作品增加了反映全貌或局部的示意圖。

## 二、時間問題

7.所選美術品的時間跨度爲新石器時代至公元1911年清王朝滅亡（建築類適當下延）。

8.遼、北宋、西夏、金、南宋等幾個政權的存在時間有相互重叠的情況，排列順序依各政權建國時間的先後。

9.新疆、西藏、雲南等邊疆地區的美術品，不能確知所屬王朝的（如新疆早期石窟寺），以公元紀年表示，可以確知其所屬王朝（如麴氏高昌、回鶻高昌、南詔國、大理國、高句麗、渤海國等）的，則將其列入相應的時間段中。

10.對于存在時間很短的過渡性政權，如新莽、南明、太平天國等，其間產生的作品亦列入相應的時間段中，政權名作爲作品時間注明。

11.某些政權（如先周、蒙古汗國、後金等）建國前的本民族作品，則按時間先

後置于所立國作品序列中，如蒙古汗國的美術品放在元朝。

## 三、圖版説明

12. 文字采用規範的繁體字。

13. 對所選美術作品一般祇作客觀性的介紹，不作主觀性較强的評述。

14. 所介紹内容包括所屬年代、外觀尺寸、形制特徵、内容簡介、現藏地等項，出土的作品儘量注明出土地點。由于資料缺乏或難以考索，部分作品的上述各項無法全部注明，則暫付闕如，以待知者。

## 四、目錄及附録

15. 爲了方便讀者查閲，目録與索引合并排印，在每一行中依次提供頁碼、作品名稱、所屬時間、出土發現地/作者、現藏地等信息。

16. 爲體現美術作品發展的時空概念，每卷附有時代年表，個别卷附有分布圖，如石窟寺分布圖、墓室壁畫分布圖等。

## 五、其　他

17. 古代地名一般附注對應的當代地名。當代地名的録入，以中華人民共和國國務院批準的2008年底全國縣級以上行政區劃爲依據。

18. 古代作者生卒年、籍貫、履歷等情况，或有不同的説法，本書擇善而從，不作考辨。

# 中國美術全集總目

## 總目錄

卷軸畫

石窟寺壁畫

殿堂壁畫

墓室壁畫

岩畫 版畫

年畫

畫像石 畫像磚

書法

篆刻

石窟寺雕塑

宗教雕塑

墓葬及其他雕塑

青銅器

陶瓷器

玉器

漆器 家具

金銀器 玻璃器

竹木骨牙角雕 琺琅器

紡織品

建築

# 中國美術全集前言

　　人類文化的萌芽，是在生產勞動過程中逐漸產生的。史前人類在生產勞動中，與自然（日月星辰，雨雪雷電，土地山川，以及周圍的動、植物等）接觸，人對這些與他們的生存具有利害關係的自然力產生禁忌和崇拜，萬物有靈于是成了原始人最早的宗教意識。當自然力超出人的把握時，原始人便通過仿效和祈求等方式，求得自然的恩賜，人類帶着原始的蒙昧進入自然崇拜階段。自然崇拜的進一步發展，便有圖騰崇拜和祖先崇拜，由此演化出一系列與之相應的儀式和行爲（巫術），這就是人類的早期文化現象。山頂洞人骨附近伴隨赤鐵礦粉粒，有石珠、骨墜、有孔獸牙等裝飾品，這是原始先民靈魂崇拜的最初表現形式，也是原始的美術品。對生殖力的崇拜，如同圖騰崇拜一樣，在原始人生活中占有重要地位。1982年，遼寧喀左東山嘴紅山文化遺址出土了女神像，體形肥碩如孕婦。1983年，在遼寧牛河梁發現紅山文化女神廟遺址，清理出一件泥塑女神頭像，頭存高22.5厘米，面寬16.5厘米。髮頂可看到原有圓箍形頭飾，眼窩較淺，眼球以玉塊嵌成，面塗紅彩，形態神秘嚴峻。還發現了同一軀體的肩臂殘塊，可知原爲全身像。另外的人像殘塊約分屬于五、六個個體。在主室的中心發現相當于真人器官三倍大的鼻子和耳朵，説明原有一尊形體巨大的主神，可知廟中供奉的是尊卑有序的神像群，共存的還有泥塑動物，以及各種陶祭器。紅山嘴后來又陸續發現有陶塑小型裸體女像。紅山文化遺址也發現許多玉石工藝品，有勾龍、玉環、玉璧、勾雲形玉飾等。牛河梁出土淡綠色勾龍，蜷曲呈環狀，高10.3厘米，寬7.8厘米，厚3.3厘米。另一灰白色勾龍，高7.2厘米，圓眼，嘴突，張口，神態奇特。内蒙赤峰翁牛特旗出土碧綠色龍首璜形玉飾，高26厘米，龍首長角上捲，淺刻眼形。這些原始社會出現的玉龍是根據想象創造的，作爲神化的崇拜物出現，精美莊嚴。

　　將這些女神像與宗教祭祀和神廟遺址聯繫起來考察，説明在新石器時代晚期，中國已發展出人格化的偶像和儀式化的宗教活動。

　　人類製作生產工具和生活用品，以及雕形圖物作爲原始巫教行爲的有力手段，對器物的形狀、體積、質感、色彩逐步有所認知，審美的意識也于其中悄然產生，創作出玉石、陶器等工藝品和反映人類生活的摩岩石刻與壁畫。原始宗教以及祭祀活動中已開始利用壁畫作爲裝飾。在牛河梁地母廟中，就曾發現有壁畫殘塊。這些殘塊上有赭紅色勾連紋，赭紅間黄白色交錯的三角紋等幾何形紋飾。在甘肅秦安大地灣也曾發現仰韶文化晚期的地畫。這些圖畫與青海大通出土的彩陶盆上的舞蹈紋

和少數民族地區原始社會岩畫上的狩獵紋，都從不同角度反映了原始氏族社會的生活習俗、宗教信仰等方面的情況。青海大通出土的舞蹈紋陶盆，舞蹈者頭梳髮辮，下有尾飾，拉手而舞。這一表現原始人的舞蹈，脫胎於狩獵活動，這種舞蹈并非單純的娛樂，而是一種巫術行爲。《呂氏春秋·古樂篇》所謂"昔葛天氏之樂，三人操牛尾，投足以歌八闋。一曰載民，二曰玄鳥，三曰逐水草，四曰奮五穀，五曰敬天神，六曰達帝功，七曰依地德，八曰總禽獸之極"，説明原始歌舞兼有仿生產勞動的特性和宗教祭祀的功能。

物質和精神文明的進步，不斷直接影響到工藝品和塑造藝術的成長與發展。玉石、陶瓷、金屬、木器等工藝的運用，反映了時代的變更，社會風尚的轉變，民族文化的交匯。而利用各種質材通過雕鑿或捏塑，形成了以其立體美感引人的造型藝術。在七、八千年前的多處古文化遺址，都曾經發現原始社會的陶塑與石雕。黄河流域河南省密縣莪溝距今7000年裴李崗文化燒造陶器時，隨手捏塑出人頭和豬、羊等動物。長江流域的浙江河姆渡距今6000多年的文化層中出土有陶猪、陶塑的人頭，還有用象牙、木頭等雕出的魚、鳥等器物。山東寧陽大汶口出土的豬形壺，也生動地表現了動物的情態。陝西華縣太平莊出土的鴞形陶鼎，圓睛尖啄，如視地覓食；内蒙昭烏達盟大南溝出土加彩鳥形陶壺，仰天張口，似小鳥待哺，形態動人。甘肅秦安大地灣有一種人頭形器口彩陶瓶，器口捏塑成短髮人頭像，瓶體鼓腹，表面施繪幾何形圖案，整體造型似一孕婦。而甘肅玉門出土的人形彩陶罐，作并腿站立姿態，兩臂叉腰形成罐耳，胸腹飾方格紋，下着褲，穿翹頭大鞋。這些作品均與原始社會的生活、宗教觀念、巫術活動等有關，具有特定的精神内涵。原始社會玉石動物群雕和人形陶塑中，已經具有高度的觀賞性，這些精美的作品構成了中國雕塑藝術的萌芽。

長江下游的河姆渡文化、馬家浜文化是時代相近的古代文化。河姆渡文化距今5至7千年，遺存數千件木質建築構件，已應用了先進的榫卯結構，并用漆塗飾木器。在很多木、陶、象牙材料上雕刻了生動的動植物花紋。馬家浜文化距今6至7千年，留下了已知最早的紡織品——葛的羅紋織物。那時已開始以玉飾等隨葬。經後來的崧澤文化，到距今5千多年至4千多年的良渚文化時期，發展到以大量玉琮、玉璧等禮器隨葬，那精密雕琢的紋飾代表了古代玉器製作的最高水平。

仰韶文化在原始社會發展中居于重要的地位，主要分布在黃河中游的河南、山西、陝西一帶，北至長城沿綫、河套，西抵甘肅、青海，已發現的文化遺址有千餘處。時間距今5千至7千年。彩陶藝術發展的高峰在仰韶文化半坡類型和廟底溝類型階段。在仰韶文化的影響下，西北的甘肅地區在距今5300多年前形成馬家窑文化。

馬家窰文化有馬家窰、半山、馬廠三種主要文化類型，先后延續有千年之久。馬家窰文化陶器的紋飾，非常流暢活潑，有豐富的變化。原始社會的彩陶藝術經歷仰韶、馬家窰文化，漸次衰退而轉入龍山文化時期，河南龍山文化直接與后來的商文化相銜接。東北的紅山文化，南方的河姆渡文化、良渚文化、大汶口文化和龍山文化，在玉器、陶藝的製作方面都達到了很高的成就。

中華大地多中心文化在長時期的交互影響、匯合、傳播中凝聚、發展，到公元前21世紀在黃河流域中游，出現歷史的重大轉折，中國由原始社會跨入奴隸制社會，國家產生，建立起歷史上第一個王朝——夏。

夏、商、周三個王朝分別由姒姓、子姓、姬姓三個不同的氏族所建立，各有自己的祖先誕生神話，以血緣維繫本氏族集團命運的興衰。但這三個异族王朝在歷史演進過程中都在青銅文化上表現出某種相關性，因此歷史上稱之爲青銅時代。青銅文明的突出功能在于製造與政治權力相關的器物，《左傳》解釋這種文明説："國之大事，在祀與戎。"祀與戎既是國家政治，又是國家宗教，因此，三代考古的收獲相對地集中在擔負祭祀功能的青銅禮器和用于軍事的青銅兵器上。

青銅器以動物作爲紋飾在殷商發展到了高峰，獸面紋據有突出的地位，紋樣的母題與良渚玉器有某種聯繫。在鼎盛期的青銅器上，以獸面紋爲母題，演化出饕餮紋、夔紋、蟠龍紋、虺紋等，此外還有鴞紋、蟬紋、鳳紋、象紋、牛紋、虎紋等多種圖樣。將這些動物形象施刻于青銅彝器上，其功能在于通過動物來溝通天地神人之間的聯繫[1]。

商周青銅器有一種人獸共生的特殊圖樣，這種人獸共生紋樣出現在禮器和兵器之上，用《呂氏春秋》關于"食人未咽"的饕餮來解釋，顯然與青銅禮器作爲"絶天地通"的祭祀功能不切合。與人相伴的龍虎形獸，在中國古代先民眼中是一種天獸，日本泉屋博古館和巴黎Cernuschi博物館收藏的兩件肖生卣，通體爲坐虎形，虎身飾夔龍紋，口大張，虎口下雕鑄一人，雙手伏于虎身，雙足踏虎爪上，人獸似作親密相抱狀。安徽阜南出土的青銅尊，安陽殷墟婦好墓出土的銅器耳上均鑄人獸紋樣，作雙獸張口，在獸口之間作蹲踞的人形或簡化的人面。觀察這些器物上人和獸的關繫，可以感覺到也是在表現人獸的親近。

1986年，四川廣漢三星堆發現了祭祀坑埋藏的青銅立人、青銅面具，相伴出土的還有用作祭祀的金杖、青銅禮器、兵器、青銅神樹和玉器等，總計四十余種二百多件。人物立像處于前列中央位置，身高1.72米，連底座通高2.60米，頭上作冠，大目闊嘴，長臉方頜，雙手于胸前握成圈形，原有握物相貫，交領長袍和基座上飾有陰綫鳥紋和蠶目紋。在數量衆多的青銅人面中有一大二小三件雙目向前縱突的面

具，小的大于真人，大的一件橫闊達1.40米，雙眼逼出眼眶，面部造型與青銅立像面具相同。這種誇張雙眼的青銅人像不見于中原商周銅器，屬于中原文化以外的古代蜀國的青銅文化。若將青銅縱目平面化，則與青銅立像座上的蠶目紋和殷商甲骨文的"蜀"字相對應。

　　蜀王蠶叢以縱目爲其特點[2]，在青銅紋樣中簡化爲蠶目紋，在甲骨文中爲蜀字的象形，縱目青銅人面應屬后代祭祀蠶叢的仿擬形象。蠶叢以下的柏灌、魚鳧二王名都屬水鳥，暗示他們屬于以河鳥作爲圖騰徽號的氏族。三星堆出土品中有一件青銅大鳥頭，高40.3厘米，形象近于河鷲（古稱魚鳧）。一條金杖長1.42米，重500克，用陰綫刻出一組紋樣：前端爲頭上戴冠的人面，造型與青銅人面相同，中部爲兩頭相對的魚鳧，下端是兩尾魚。魚鳧和魚由雙箭貫連，箭頭没入魚背，箭羽在人面一方。這組紋樣本身具有祈求漁獵豐收的巫術意味，人面代表着巫師，魚鳧則是氏族圖騰的標志。金杖紋樣明確地暗示三星堆遺物是蜀第三代魚鳧王的祭祀用品。

　　魚鳧王舉行盛大的祭祀活動，其目的也在于與天地通。三星堆遺物中有三件青銅神樹，或稱神木，也是一大二小的配置。神木下有山形基座，有主幹有分枝，高達4米，枝頭上停歇多隻魚鳧形的水鳥[3]。三星堆種類齊備的的祭具完整地表達了古代蜀民的宗教觀。

　　夏、商、周三代由農耕氏族聚落形態到形成宗族城邑國家的演進過程，同時分化或强化着原始巫教的某些特徵。祭祀同一個祖先，成了氏族凝聚的象徵，也是國家事務的中心。"君子將營宫室，宗廟爲先，厩庫爲次，居室爲後。凡家造，祭器爲先，犧賦爲次，養器爲後。"（《禮記·曲禮》）因此，國家政治和宗教行爲，在三代是一個很難分開的整體。神屬天，民屬地，二者之間的交通靠的是巫覡的祭祀。處于先秦政治核心的最大巫覡，壟斷着"絶天地通"的大權，從甲骨文和稍晚的文獻中都有迹象表明是帝王本人。這種集神權和王權爲一體的權力又由青銅禮器集中地表現了出來。鑄鼎象物，使民知神奸的青銅動物紋樣，其圖像意義是協助神民溝通天地的媒介。

　　春秋、戰國各民族既有各自的文化特色，又通過各種方式，以至征戰，交會影響，各種藝術門類都取得新成就。公元前230年，秦王嬴政先后攻滅韓、趙、魏、楚、燕、齊國，建立起中國封建社會第一個統一的王朝，定都咸陽，自稱始皇帝。秦朝疆域東至于海，西達隴西，南到嶺南，北抵陰山、遼東，幅員廣闊。秦始皇建立了專制主義的中央集權制度，廢分封、設郡縣，統一文字、法律、貨幣、度量衡。秦王朝雖祇存在了短短15年，却爲嗣後的封建社會奠定了基業。秦文化有自己的傳統，又在征服各諸侯國家過程中聚斂了大量財富和藝術品及工匠，在人才、物

力上，具備了藝術融匯、升華的條件。興起修長城、鑿靈渠、通馳道、造阿房宮、建驪山陵墓等浩大工程，客觀上推動了塑造藝術的大發展。1974年，陝西臨潼秦始皇兵馬俑坑的發現，使人們從一個局部窺見到秦世美術的風貌，與真人等大作方陣布局的陶兵馬，以恢宏的整體氣勢，讓人體驗到橫掃六合的秦國軍威。

在秦朝基礎上，漢代又把文化推向一個新的高度。西漢初，漢武帝是雄才大略的帝王，對內加強中央集權，發展經濟，對外制服匈奴的侵擾，又派張騫通西域，建立起陸、海絲綢之路，加強中外經濟、文化交流，使漢王朝成爲當時在世界上居于領先地位的文明大國。在思想文化方面，漢武帝采納董仲舒"罷黜百家，獨尊儒術"的建議，以適應鞏固絕對王權統治的需要。儒學由此成爲歷代封建統治的精神支柱。漢代藝術服從社會政治需要，特別強調輔翼人倫教化的社會教育功能。漢初建造宮殿，明確要求"非壯麗無以重威"，使建築形象具有鎮懾人心的精神力量。并以壁畫、雕塑相配合，以充分起到宣教的作用。兩漢朝廷都曾興辦過表彰功臣、元勳的壁畫創作活動。影響最大的是西漢在未央宮的麒麟閣繪功臣像，東漢在洛陽南宮雲臺繪中興功臣二十八將等像。到東漢末世，還曾在鴻都門學畫孔子及七十二弟子像。漢武帝時爲悼念戰勝匈奴立下殊勛的驃騎大將軍霍去病，"爲冢象祁連山"，置石獸數十件于冢上，那些粗獷、氣勢非凡的石刻，充分體現出漢代藝術恢宏、博大的特色。

兩漢美術作品除存世的少量建築、雕刻外，大量發現于王侯貴戚、官吏、豪強地主的墓葬。其中代表了西漢早、中期藝術成就的是長沙馬王堆軑侯利蒼家族墓、滿城中山靖王劉勝及其妻竇綰墓、廣州南越王趙眜墓。西漢早期帛畫流行，中晚期以後到東漢時期，壁畫墓和畫像石、畫像磚墓盛行。畫像石與畫像磚是漢代工匠藝術家創造的一種繪畫與雕刻相結合的特殊藝術樣式，分布地域很廣，不同地區的作品題材、藝術風格各具特色。兩漢盛行以俑隨葬，在陝西咸陽的景帝陽陵發現大量陶裸俑（原着衣飾，已朽毀）。咸陽楊家灣、徐州獅子山的王侯墓都發現上千的兵馬俑。漢代墓室壁畫、畫像石（磚）和隨葬的俑與明器，題材異常廣泛，對當時的生活、死者的仕宦經歷、地主莊園，以至古聖先賢、名士列女、神話祥瑞等作詳細描繪，對現實生活的深入觀察和表現，推動了繪畫的巨大進步。

公元184年爆發黃巾軍大起義。漢獻帝初平元年（公元190年），董卓之亂開始，軍閥混戰，逐漸形成魏、蜀、吳三國鼎立的局面。公元263年魏滅蜀，而公元266年司馬炎建立西晉，取代曹魏政權，公元280年西晉滅吳，統一了全國。晉初雖有短時期形式上的統一，但由于政治腐化和權力鬥爭，又爆發"八王之亂"和各族間的割據混戰。東晉以來，西北各統治集團長期統治中原，先后更遞了十六個政

權，被稱爲十六國，形成長達兩個半世紀的南北分割局面，連續的戰爭給北方帶來嚴重破壞，江南偏安一時，獲得了一定的發展。由于人口大量南移，給江南帶來了進步的文化技術和提供了勞動力，加之廣大地區長期未受戰亂，使南朝經濟、文化得到進一步的發展。思想意識方面也發生着很大變化，儒學失去了絕對的統治力量，出現了玄學。玄學的發展，從而也爲儒家哲學增加了新的内容，又直接和間接地影響了文藝的發展。很多文藝作品表現了反對舊思想、門閥制度，反對外族侵略的思想傾向。文學批評空前繁榮，劉勰的《文心雕龍》和鍾嶸的《詩品》就是其中的代表。儒學之士或放形山林，或潛心書畫，促成了抒情詩的流行和人物畫的新面貌。士大夫參與塑繪，給美術輸入了新的因素，增加了豐富的内涵。追求風骨、情性的美學好尚，由人格推及畫品，形成具有時代影響的藝術風貌，并形成了以形寫神，追求氣韵的畫學思想體系。在美術方面得以出現第一批知名的美術家顧愷之、戴逵、陸探微、楊子華等人。

北方各族的混居和各少數民族政權的建立促進了民族大融合，后趙石勒、前燕慕容皝、前秦苻堅、后秦姚興都在推行漢文化上做過有益的工作。北魏極力進行漢化改革，對于安定北方社會，發展農業生產，緩和民族矛盾，促進文化的融合與發展，都獲得了巨大成效。均田制等措施的推行，對北方經濟的恢復和發展起了積極作用。

佛教在東漢時期就已傳入中國，在魏晋以後，由于統治階層崇奉佛法，西行求法和翻譯經典日趨興盛。同時因黄巾起義而廣泛流行的道教也成爲普遍信仰。梁和北魏大肆修造佛寺，佛寺的僧侣享有政治特權和大量土地，社會矛盾日趨尖鋭。另一方面，佛教的傳播，佛經大量傳譯和寺院的興建，對思想文化也有很大影響，特別是在文學藝術方面的影響。佛學的傳入，豐富和促進了中國科學、哲學和藝術的發展。佛教寺院、石窟的修造和圖像的傳入，使中國佛教藝術得到長足的發展。

隋統一全國，結束了南北分裂的局面。政治的統一，經濟的發展，促進了文化藝術的繁榮。隋代營建東都，宫闕崇偉豪奢；復興佛教，建寺繪壁，開窟造像，佛教藝術迅速發展；南北書畫名家聚集京洛，相互交流，相互影響，美術在前代的基礎上又有很大進步。唐代繼隋之後，使前代各方面的文化成就得到進一步的融合和發展。既承繼了漢、魏文化傳統，也接受了兩晋、南北朝以來學術思想的新因素，并以之與邊地各族的文化成就結合起來，形成了光輝燦爛的唐文化；加上廣泛與鄰國發展經濟和文化上的聯繫，首都長安成爲國際性的政治、文化中心。中外物質文化的交流，促進了文化藝術的發展，而善于吸收外來優良技藝的中國藝術家則豐富了自己的傳統，把文學藝術推向了一個新的高峰。人物畫得到迅速發展，題材内

容廣泛，涉及政治事件、貴胄士女、鞍馬人物、田園風土。人物形象更加注意人物神情的刻劃，出現了像閻立本、尉遲乙僧、吳道子、韓幹、張萱等名家。逐漸成熟的山水畫，已有青綠、水墨的分野，花鳥畫在唐代也初放异彩。畫家或者兼能，或有專精，道釋畫家活躍于寺院、石窟，創造了極爲豐富的宗教藝術形象。雕塑藝術隨着建築與工藝的發展進一步開拓，特別是塑繪相通，兼能者衆，使之相互生輝。繪畫技藝增加了彩裝泥塑的精麗雋永，雕塑技藝促進了繪畫在立體感上的進一步探求，繪塑結合成爲宗教藝術的杰出成就。

書法由于受到統治者的重視，特別是文人學者的參加，深刻影響了書法、繪畫后來的發展。由碑刻、簡牘、璽印等載體保存下的秦篆漢隸被後世視爲學習的典範，東漢晚期，書法藝術發展到高峰時期，篆隸行楷各體齊備，講求意度和形式美感，出現了師宜官、蔡邕等大書法家，是中國美術史上重要的特殊現象。書法得到統治階層的提倡，世俗廣泛運用，是更爲普及的藝術。書法由紀事進入到移情暢神的境界，出現了鍾繇、王羲之、王獻之這樣的書法名家。唐代書法以"二王"爲宗，兼容碑刻、篆隸、真楷體勢風範，由歐、虞而顏、柳，書家輩出，最終形成規範。書法筆墨、結體的探討，影響到後世文人畫在形式、美感等方面的追求。書畫理論在總結創作實踐的基礎上，也有長足的發展。

這時的工巧百家能較自由地從事工藝創造，陶瓷、漆器、染織和金屬工藝普遍得到發展。工藝美術既繼承了傳統的技藝，又不斷吸取外來經驗，注意精工製作，對于材料性能、質地和色彩的掌握與運用，達到前所未有的高度。工藝品精麗而純净，精工其内，質樸其表，形成古代藝術全面的發展。

五代、遼、宋、金、元（公元907–1368年）是一個由統一而分裂并且由分而合最後重歸全國一統的歷史時期。這一時期政權的并立與更迭，民族的矛盾與融合，社會結構的發展與變化，都呈現了錯綜複雜的形態。隋唐取得了高度成就的中國美術，正是在這樣一個特殊的歷史條件下演進與發展。

五代至元的四百餘年間，由分裂而統一的政權變化和歷史變遷，出現若干作爲都城的新的政治中心和文化中心，推動了地區性文化藝術的發展與融合。唐以來，皇家美術工藝機構便從屬于官府手工業部門，五代以後基本沿襲唐制。宋代在皇家事務管理系統中設將作監，掌管土木工程，同時設少府監，掌管百工技巧，下設文思院、綾錦院、染院、裁造院、文綉院，按不同工藝品種各司其職。遼政權亦在吸收漢制的"南院"中央機構中設將作監和少府監，職能與宋代相仿。金政權亦行宋制，雖未設將作監，宮中土木營造由工部修内司、祗應司分管，但少府監職能有增無減，其下屬部門則改院爲署，計有尚方署、圖畫署、裁造署、文綉署、織染署、

文思署。其中，尚方署"掌造金銀器物，亭帳車輿"諸事，圖畫署"掌圖畫，縷金"。元代皇室與蒙古貴族熱衷技藝，故管理手工藝的機構遽然增多。工部系統中設諸色匠人總管府，下轄梵像提舉司、出蠟局、銀局、瑪璃玉局、油漆局等專門機構。將作院功能相當于宋遼金的少府監，内設諸路金玉匠人總管府，下轄玉局提舉司、金銀器盒提舉司、瑪瑙提舉司、金絲子局提舉司、玉局、浮梁瓷局、畫局、大小雕木局、温犀玳瑁局、异樣紋綉提舉司、綾錦織染提舉司、紗羅提舉司等等專門機構。另外，元政府在大都、上都以及各路、府亦設總管府、提舉司和各種局院等地方性手工業管理機構和手工作坊。

北宋在平定江南的過程中，即接受了南唐和西蜀的畫院畫家，宋徽宗趙佶設立了翰林圖畫院。畫家職銜多至待詔、藝學、祗候、學生數科，進一步改變了前期"凡以藝進者不得佩魚"的舊制，把畫院畫家的地位提升與文職官員相同，并以古人詩句爲題考試畫家，提高了畫院畫家的文化素質，促進了創作。遼、金、元雖無畫院之設，但金有圖畫署，後又有祗應司行使圖畫署職能，元有圖畫局、梵像提舉司，并有秘書監承擔同類工作。

五代至元間民族的爭戰與政治文化中心的變遷，在某種意義上加强了各民族的文化藝術交流，造成了漢族藝術文化對各少數民族的深重影響和各民族藝術文化的融會互補。元代更增進了域内外美術交流。遼金元少數民族政權接受漢文化，任用漢族的美術家或能工巧匠，在保存游牧文化藝術傳統的同時，逐漸融合于漢族地區的傳統之中。繪畫的交流融合則更加明顯，契丹族畫家耶律倍向往漢族文化，于公元934年"携圖籍千卷自隨"渡海投後唐，被賜姓李、賜名贊華。公元947年遼太宗耶律德光攻陷開封，掠走後梁著名畫家王仁壽、王藹和焦著，直至王仁壽、焦著去世後才把王藹放還。宋仁宗時代，宋、遼化干戈爲玉帛，遼興宗"以五幅縑畫《千角鹿圖》爲獻，旁題年月日御畫"，宋仁宗則"命張圖于太清樓下，召近臣縱觀"。金統治者在入侵過程中，亦俘虜畫家工匠使爲己用。至于金朝名聲顯赫的著名文人畫家王庭筠，更是北宋著名書畫家米芾的外甥，故深受北宋文人畫影響。北宋藝術的影響甚至强烈地反映在金政權的帝王身上，金顯宗完顔允恭，不但善畫取材于游牧生活的獐鹿，而且"人馬學李伯時"，金章宗更在書畫及書畫收藏的裝飾方式上效仿宋徽宗趙佶。至于西夏遺址出土的版畫《四美人圖》和《義勇武安王關羽圖》，則是當時即流至西夏的宋、金作品。

五代時期（公元907－959年）中國佛教的發展處于兩次"法難"之間。第一次是晚唐武宗會昌五年（公元845年）滅佛，全國共拆毁大寺四千六百餘所，拆招提蘭若四萬所，還俗僧尼二十六萬五百人。宣宗即位後，隨即恢復滅法中所廢寺廟，

但時勢已非，佛道兩教都失去了早先的政治文化環境而走向衰落。後周世宗顯德二年（公元955年）對佛教進行的嚴格整頓，廢除了未經國家頒給寺額的寺院，沒收了所有銅質鑄造的佛像，用以鑄錢。宋代初期，太祖、太宗兩代都嚴申禁鑄佛像的政令，但出于政治上的需要，又是由皇帝親自頒詔鑄造了正定龍興寺、四川萬年寺體量巨大的菩薩像。而在相對穩定的南方地區，福建、杭州、四川、廣州等地，由于得到十國中崇奉佛教的國王支持，佛教和佛教雕塑還是獲得了發展。其中，四川地區的前后蜀、杭州地區的吳越、福州地區的閩，都繼續雕鑿了一些石窟寺作品，有的一直延續到宋元時期，成爲中國後期石窟寺藝術的代表作品。五代時期遺存于世的寺廟雕塑代表是北漢天會七年（公元963年）建于山西平遙北郊的鎮國寺萬佛殿，殿內保存彩塑佛像一鋪，共十一尊，與南禪寺造像組合相似，供養菩薩、天王等，明顯地保留着唐代的風格。南京栖霞寺大佛閣右側舍利塔，爲南唐重修，塔上浮雕釋迦牟尼成道八相圖及四天、菩薩、伎樂飛天等石刻，爲五代佛教雕塑的重要遺存。五代時期也有過一些道教宮觀造像，在四川大足等石窟寺還有很多宋代雕造的道教造像與儒、道、釋合一的造像。

唐代後期，被佛經宣稱大慈大悲、救苦救難的觀世音菩薩信仰得以盛行。唐代畫家周昉創水月觀音，對觀音形象女性化起着推動作用。千手千眼觀音造像在宋代以後出現大型造像，其主要代表性作品有河北正定隆興寺大悲閣中的千手千眼觀音銅像、天津薊縣獨樂寺遼代彩塑十一面觀音等。

元代疆域廣大，汗國橫跨歐亞，不僅促進了國內各民族文化藝術的融合，而且加强了對外交流與合作。元都城大都（今北京）即任用漢人劉秉章和阿拉伯人也黑迭兒主持興建。宮廷美術機構的負責人，既任中國美術家，也用外國美術家。官至昭文館大學士的圖畫總管秘書監丞何澄是燕地的漢人，而官至大司徒光祿大夫管理將作院的阿尼哥則是尼泊爾人。阿尼哥及其二子設計了大都妙應寺白塔，爲新傳入的藏傳佛教密宗美術樣式的重要代表，阿尼哥的中國學生，官至昭文館大學士正奉大夫秘書監卿的劉元更在密宗造像的中國化上做出了成績。

明代建國之初，恢復和發展生産，减免租税，獎勵開墾，興修水利；手工業和商業發展，城市逐漸繁榮，城鄉人民生活逐步趨于穩定。爲了加强邊防，用磚石改建了東起山海關西至嘉峪關五千多里的長城，并修築了沿邊各州鎮的磚城，抗擊外來的海上侵擾。對外貿易也有所發展。清朝大體承襲明朝舊制，在統一的政權下，各族人民的交往更密切，在農業得到恢復、手工業和商業得到發展的情况下，康、乾之世，全國經濟逐漸繁榮，文化等方面得到長足發展。

明初遷都北平後，營建宮殿、寺觀，需要大量藝匠，曾遍徵天下知名匠師至

京。也徵召天下善畫之士，如沈希遠、趙原、王仲玉、盛著、周位、陳遇、陳遠等人入内廷供奉，繪製開國創業事跡、御容、功臣像等；有的畫家因畫御容稱旨，被授予官職，供奉于翰林，如沈希遠被授以中書舍人，陳遠授予文淵閣待詔。明成祖對能書善畫者也作了安排，幾處殿閣中，各有因藝事稱旨而挂職者，翰林院、工部營繕所和文思院也有隸屬者，官銜則有各殿閣待詔、翰林待詔、營繕所丞、文思院使等，如翰林待詔滕用亨、翰林編修朱芾、工部營繕所丞郭純等人。有的不授官而僅稱供事内府、内廷供奉。明宣德年間，社會安定，經濟繁榮，除永樂時入内供奉的畫家邊文進、謝環、郭純等人繼續留任外，還從江浙一帶廣泛徵召民間高手如周文靖、李在、馬軾、倪端、商喜、孫隆、石銳等人，一時名家雲集。供奉内廷畫家除少數安排在原機構外，大多隸屬于仁智殿和武英殿。成化朝朱見深、弘治朝朱佑樘均擅長繪畫，當時名家主要有林良、呂紀、呂文英、殷善、郭詡、王諤等人，宮廷繪畫達到鼎盛時期。明武宗正德以後，隨着朝廷的腐敗，宮廷繪畫日見衰敗，而民間畫壇"吳派"文人畫崛起。清代繪畫機構名稱變遷比較多，先後有畫畫處、畫作、畫院處、如意館、内廷作坊等。而畫壇以四王爲代表的畫家，在推進筆墨表現力上有成就，而在内容上却缺生活氣息；弘仁、八大、髡殘、石濤等四僧則主要繼承徐渭、陳洪綬的畫學思想，把繪畫推進到一個新的領域。

由于統治者篤信佛教，修塔造寺成爲時尚。明清寺院，以建築風格不同，劃分爲漢式與藏式兩種。明清漢式寺院，以皇家寺廟爲此期寺廟建築的代表，寺廟內部的裝修精美異常。南京報恩寺、太原崇善寺、青海樂都瞿曇寺均帶有明顯的皇家風格，裝飾手法之工巧，以及分布格局上與紫禁城的建築一脉相承。寺院的内部裝修特别是殿内藻井，更是工匠施展才華的地方。北京智化寺内的斗八藻井，通體貼金，四周樓閣雕刻精美，樓閣之下繼以小型佛龕。與之相似的是戒壇寺之藻井。藻井分上下兩部分，四周飾以樓閣佛龕，佛龕内爲飾金木佛像；上部穹窿頂，正中懸挂團龍，旋轉向下，四周陪襯八條上升之飛龍，九龍上下飛動，相互襯托，形成九龍護頂之勢。

藏式佛教寺院是藏傳佛教結合藏族傳統建築所形成的一種建築形式。由于藏傳佛教在經典、崇拜方式等方面與漢地佛教有差異，形成建築風格上的不同。藏式佛寺包括措欽、札倉、康村、拉康、拉讓、辯經壇六部分，囊括了供佛的大殿、研究佛學的學院、僧侶生活區及活佛辦公、寢居的宅邸等。

明代寺觀遍及各地。太原崇善寺在市内，創建于唐，初名白馬寺，後改延壽寺、宗善寺，明代改崇善寺。寺内大雄寶殿居中，面寬九間，高30餘米。殿堂、樓閣、亭臺、廊廡近千間。清同治三年（公元1864年）大部建築毁于火，現存山門、

鐘樓、東西兩廂和大悲殿。大悲殿內供千手千眼十一面觀音、千鉢文殊和普賢三尊像，像高8.5米，殿宇及塑像均爲明初遺物。千手千眼十一面觀世音，全身金色，肩披綠巾，面相圓潤而俊秀。千手眼雕在背光上，正面看如出自肩臂，千手、千眼紛呈，而實際上菩薩身像完全純净，毫無累贅，形象端嚴妙好。山西平遥雙林寺建于北齊武平二年（公元571年），金、元以後曾多次重修，現存建築和造像多爲明代遺物。山門內有三進院落：由天王殿進入前院，兩廂爲羅漢殿、地藏殿，彌陀殿兩側，鐘鼓樓對峙；中院有千佛殿和菩薩殿東西相對，正殿爲大雄寶殿；後院有佛母殿。各殿滿布彩塑，大者丈餘，小者尺許，原有二千零五十四尊，現存完好的尚有一千五百六十六尊。這樣豐富的明代塑造或重裝的彩塑，表現了千百個不同的形象，極爲精妙傳神。天王雄健威武，神態各异，蓄威蘊怒，有山臨岳發之勢；十八羅漢年齡儀表各不相同，通過誇張的外部骨相，表現了内在的性格，"或老或少，或善或惡，以及豐孤、俊醜、雅俗、怪异、胖瘦、高矮、動静、喜怒諸形"（引自《造像量度經》）。

注釋：

① 如《左傳·宣公三年》有一段文字：

"昔夏之方有德也，遠方圖物，貢金九牧，鑄鼎象物，百物而爲之備，使民知神奸。故民入川澤山林，不逢不若，魑魅魍魎，莫能逢之，用能協于上下，以承天休。"

這段文字大意是説，夏人鑄動物形象于銅鼎上，目的是助夏人"協于上下"，也就是溝通天地。青銅禮器上的動物紋樣，正是文中的"圖物"、"象物"，指的是助巫覡通天地之動物。古史中常有帝王殺牲祭祀的作法，這實際上是實現天地神人相交通的一種方式。青銅器的動物紋樣，正在于"用能協于上下，以承天休"的宗教意義。

② 古代蜀國的歷史傳説見《蜀王本紀》：

"蜀之王先名蠶叢，後代名曰柏灌，後者名魚鳧。此三代各數百歲，皆神化不死，其民亦頗隨王去。魚鳧田于湔山得僊，今廟祀之于湔。"

蜀王世系從蠶叢氏起，傳三代至魚鳧，同屬一個氏族，也一定崇拜同一祖先。關于蠶叢氏，晋代蜀人常璩《華陽國志·蜀志》也有描述：

"有蜀侯蠶叢，其目縱，始稱王，死作石棺石椁，國人從之，故俗以石棺椁爲縱目人冢也。"

③ 在《山海經》、《淮南子》等早期文獻中，山和樹都是人與神相溝通的工具，有地柱、天梯之説，傳説黄帝和太皞都曾援木"所自上下"。三星堆另有一件石璋，分層刻出舞蹈狀的人物，頭上有冠飾，足下刻繪起伏的山巒，其用意同樣是表達"群巫所從上下"的通神觀念。

# 中國美術全集序

　　我于美術史藝術史完全是外行，根本没資格没能力也很不適宜爲這麽大的重要著作寫序。但一再推辭不掉，而且比我年長的金維諾教授還親自寫信來邀約，真是却之不恭、受之有愧而不免有點惶恐了。面對如此巨著，面對一大批美術史藝術史的專家學者們，有如我當年爲宗白華先生《美學散步》寫序時所説，"藐予小子，何敢贊一言"。

　　但既然承諾了，便衹好硬着頭皮來講幾句佛頭着糞的題外話了。我剛從印度歸來，看了好些印度的古建築、雕刻和壁畫，如ajanta、ellora石窟，khajurahv的神廟以及泰姬陵等等，以前我也看過埃及的金字塔和Luxor的巨大宫殿，柬埔寨的吴哥窟，秘鲁的Machupichu以及雅典的巴特隆神廟、歐洲的哥特式教堂。我總震驚于這些石建築巨大體積給人的鎮懾和力量感，它們有時幾乎以蠻力的形式展示着神（其實是人類總體）的無比强大、優越和威嚴，從而也常常慨嘆中國傳統都是木建築，《洛陽伽藍記》中描述的那些高聳入雲的樓臺寺廟統統没能留下。與這種感觸相并行的，是對异域藝術狂放情感的强烈感受。帶着骷髏項鏈跳舞的毁滅之神濕婆，既狂歡又恐怖；哥特式教堂狹窄却高聳、空曠的内部空間所傳達的神秘、聖潔……它們對情感的激烈刺激，至今仍可依稀感受。而所有這些，中國藝術似乎都没有。

　　爲何中國傳統缺少巨大的石建築？我曾查過書本，問過專家，始終未得確解。我懷疑這與中國上古漫長的成熟的氏族體制保有反對濫用人力的原始人道與民主有關（我稱之爲"巫史傳統"），它最後形成和發展爲儒家的"禮——仁"思想：對外追求等級秩序的社會和諧，對内追求情理互滲的人性和諧。既不禁欲，也不縱欲；既不否認鬼神，也不强調鬼神，"敬鬼神而遠之"。總之，是非常肯定和重視人的現實生存和生活，强調清醒地、實用地、合情地處理它們。"樂者樂也"，"樂以節樂"，包括音樂也是一方面爲了快樂，另方面節制快樂。就是説即使快樂也需要有一個"度"，才能有益于個體身心和群體社會，從而維繫生活和延續生存。其實，中國各類藝術對功能和形式的種種追求，又何不如此？尋求不同比例、結構的情理互滲，綫重于色，自由想象多于感官刺激，抽取概括優于現實模擬，心境表達大于物力呈顯，而强調掌握"增之一分則太長，减之一分則太短"的"度"的智慧，則幾乎成了中國文化、人生和藝術的核心，而這也就是"中庸"。

　　中國藝術史的諸多美學範疇和審美觀念，無論是韵味、神趣、風骨，無論是在雄渾、淡遠、典雅，無論是"小中見大"、"以形寫神"、"似與不似之間"、"無畫處皆成妙境"……等等等等，不都以不同形態或方式展現出這一特徵嗎？而且，它們總是那樣執着地關注現實，關注這個世界、人間的喜怒哀樂、悲歡離合、苦痛甜欣。即使追求解脱，也大多是在這個世界的大自然山水田園中去尋覓了悟和超越。即使有時也帶上佛陀的面容，説着西天的

故事，但這裏始終少有蠻力的石塊堆疊和征服，少有物欲放縱的酒神狂歡，也少有靈魂的徹底撕裂、匪夷所思的自殘苦行或奇蹟神示，少有反理性的迷狂。它總是在不完全否定或排斥現實生活生存中，去強調心靈的神奇和精神的境界。這裏有"親子情、男女愛、夫婦思、師生誼、朋友義、故國思、家園戀、山水花鳥的寄托、普渡衆生的襟懷以及真理發現的愉快、創造發明的歡欣、戰勝艱險的悦樂、天人交會的皈依和神秘經驗，來作爲人生真諦，生活真理"（拙作《哲學探尋錄》）。

"慢慢走，欣賞啊。活着不易，品味人生吧。'當時祇道是尋常'，其實一點也不尋常。即使'向西風回首，百事堪哀'，它融化在情感中，也充實了此在。也許，祇有這樣，才能戰勝死亡，克服'憂''煩''畏'。祇有這樣，'道在倫常日用之中'才不是道德的律令、超越的上帝、疏離的精神、不動的理式，而是人際的温暖、歡樂的春天"（同上）。

這就是義，這就是中國藝術史。當各處遠古文明紛紛斷絶滅亡之時，中國文化和藝術却歷經苦難而綿延不斷，巍然長存。我們今天還能讀孔、孟、老、莊的書，仍然可以在這綿延不斷的藝術史長卷中，領略、感受這個民族生存之道，它那自强不息、厚德載物的韌性精神、栖居詩意、寬廣懷抱和偉大心魂。

今天，當又一次外來文化和藝術汹涌而至衝擊本土的時日，當我們已有和將有更爲雄偉的摩天巨厦、江河大橋，更爲靚麗放浪的聲色（Music & Sex）、迅速跳動的時空的時日，現代將如何與傳統再次在藝術中碰撞、滲透和融合呢？中華民族是講究"變"的，講究"日日新，又日新"，這部不斷傳承又不斷變易的藝術史能在這方面給我們以某種啓迪和啓發嗎？

我想應該是可以的，是所望焉。

2005年12月8日草于北京

# 目　　錄

| | |
|---|---|
| 卷軸畫一　目錄 | 1 |
| 卷軸畫二　目錄 | 5 |
| 卷軸畫三　目錄 | 10 |
| 卷軸畫四　目錄 | 16 |
| 卷軸畫五　目錄 | 22 |
| 石窟寺壁畫一　目錄 | 28 |
| 石窟寺壁畫二　目錄 | 34 |
| 石窟寺壁畫三　目錄 | 40 |
| 殿堂壁畫一　目錄 | 46 |
| 殿堂壁畫二　目錄 | 52 |
| 墓室壁畫一　目錄 | 57 |
| 墓室壁畫二　目錄 | 64 |
| 岩畫版畫　目錄 | 71 |
| 年畫　目錄 | 78 |
| 畫像石畫像磚一　目錄 | 83 |
| 畫像石畫像磚二　目錄 | 88 |
| 畫像石畫像磚三　目錄 | 94 |
| 書法一　目錄 | 100 |
| 書法二　目錄 | 108 |
| 書法三　目錄 | 114 |
| 篆刻　目錄 | 121 |
| 石窟寺雕塑一　目錄 | 138 |
| 石窟寺雕塑二　目錄 | 144 |
| 石窟寺雕塑三　目錄 | 151 |
| 宗教雕塑一　目錄 | 158 |
| 宗教雕塑二　目錄 | 165 |
| 墓葬及其他雕塑一　目錄 | 172 |
| 墓葬及其他雕塑二　目錄 | 180 |
| 青銅器一　目錄 | 187 |
| 青銅器二　目錄 | 195 |
| 青銅器三　目錄 | 204 |
| 青銅器四　目錄 | 212 |
| 陶瓷器一　目錄 | 221 |
| 陶瓷器二　目錄 | 228 |
| 陶瓷器三　目錄 | 237 |
| 陶瓷器四　目錄 | 246 |
| 玉器一　目錄 | 254 |
| 玉器二　目錄 | 261 |
| 玉器三　目錄 | 269 |
| 漆器家具一　目錄 | 276 |
| 漆器家具二　目錄 | 283 |
| 金銀器玻璃器一　目錄 | 292 |
| 金銀器玻璃器二　目錄 | 297 |
| 竹木骨牙角雕琺瑯器　目錄 | 304 |
| 紡織品一　目錄 | 312 |
| 紡織品二　目錄 | 319 |
| 建築一　目錄 | 326 |
| 建築二　目錄 | 331 |
| 建築三　目錄 | 337 |
| 建築四　目錄 | 342 |

# 卷軸畫一　目錄

## 戰國至西漢

| 頁碼 | 名稱 | 時代 |
|---|---|---|
| 1 | 人物龍鳳圖 | 戰國 |
| 2 | 人物御龍圖 | 戰國 |
| 3 | 馬王堆1號漢墓T形帛畫 | 西漢 |
| 5 | 馬王堆3號漢墓T形帛畫 | 西漢 |
| 7 | 太一將行圖 | 西漢 |
| 8 | 導引圖 | 西漢 |
| 8 | 禮儀圖 | 西漢 |
| 10 | 車馬游樂圖 | 西漢 |
| 10 | 划船游樂圖 | 西漢 |
| 11 | 金雀山帛畫 | 西漢 |

## 兩晋南北朝

| 頁碼 | 名稱 | 時代 |
|---|---|---|
| 12 | 墓主人生活圖 | 西晋 |
| 15 | 女史箴圖 | 東晋 |
| 18 | 洛神賦圖 | 東晋 |
| 24 | 洛神賦圖 | 東晋 |
| 28 | 列女仁智圖 | 東晋 |
| 30 | 斲琴圖 | 東晋 |
| 31 | 職貢圖 | 南朝 |
| 32 | 校書圖 | 北齊 |

## 隋唐

| 頁碼 | 名稱 | 時代 |
|---|---|---|
| 34 | 游春圖 | 隋 |
| 36 | 職貢圖 | 唐 |
| 36 | 鎖諫圖 | 唐 |
| 38 | 歷代帝王圖 | 唐 |
| 40 | 步輦圖 | 唐 |
| 43 | 江帆樓閣圖 | 唐 |
| 44 | 草堂十志圖 | 唐 |
| 47 | 五星二十八宿神形圖 | 唐 |
| 48 | 春山行旅圖 | 唐 |
| 48 | 明皇幸蜀圖 | 唐 |
| 51 | 送子天王圖 | 唐 |
| 53 | 搗練圖 | 唐 |
| 54 | 虢國夫人游春圖 | 唐 |
| 56 | 八公圖 | 唐 |
| 56 | 江山雪霽圖 | 唐 |
| 58 | 伏生授經圖 | 唐 |
| 59 | 牧馬圖 | 唐 |
| 60 | 照夜白圖 | 唐 |
| 61 | 六尊者像 | 唐 |
| 62 | 五牛圖 | 唐 |
| 64 | 簪花仕女圖 | 唐 |
| 66 | 紈扇仕女圖 | 唐 |
| 68 | 內人雙陸圖 | 唐 |
| 68 | 調琴啜茗圖 | 唐 |
| 69 | 不空金剛像 | 唐 |
| 70 | 高逸圖 | 唐 |
| 71 | 游騎圖 | 唐 |
| 72 | 百馬圖 | 唐 |
| 74 | 宮樂圖 | 唐 |
| 74 | 童子圖 | 唐 |
| 75 | 伏羲女媧圖 | 唐 |
| 75 | 伏羲女媧圖 | 唐 |
| 76 | 舞樂圖 | 唐 |
| 77 | 弈棋仕女圖 | 唐 |

| 頁碼 | 名稱 | 時代 |
|---|---|---|
| 78 | 仕女圖 | 唐 |
| 78 | 仕女圖 | 唐 |
| 79 | 雙童圖 | 唐 |
| 80 | 侍馬圖 | 唐 |
| 81 | 樹下人物圖 | 唐 |
| 81 | 樹下人物圖 | 唐 |
| 82 | 花鳥圖 | 唐 |
| 82 | 花鳥圖 | 唐 |
| 84 | 釋迦净土圖 | 唐 |
| 85 | 降魔變 | 唐 |
| 86 | 樹下説法圖 | 唐 |
| 87 | 熾盛光佛和五行星圖 | 唐 |
| 88 | 彌勒佛像 | 唐 |
| 88 | 佛傳圖 | 唐 |
| 89 | 引路菩薩圖 | 唐 |
| 90 | 菩薩像 | 唐 |
| 90 | 普賢菩薩像 | 唐 |
| 91 | 供養菩薩像 | 唐 |
| 91 | 地藏菩薩像 | 唐 |
| 92 | 金剛力士像 | 唐 |
| 92 | 金剛力士像 | 唐 |
| 93 | 行道天王圖 | 唐 |
| 94 | 廣目天像 | 唐 |
| 94 | 持國天像 | 唐 |
| 95 | 天王像 | 唐 |
| 95 | 蓮花化生童子圖 | 唐 |
| 96 | 六女神像 | 唐 |
| 98 | 行脚僧像 | 唐 |
| 98 | 禪定比丘像 | 唐 |
| 99 | 香爐獅子鳳凰圖 | 唐 |
| 100 | 那羅延天像 | 唐 |
| 100 | 羅漢 | 唐 |
| 101 | 舞蹈惡鬼 | 唐 |
| 101 | 菩薩頭像 | 唐 |

| 頁碼 | 名稱 | 時代 |
|---|---|---|
| 102 | 南詔圖傳 | 南詔 |

## 五代十國

| 頁碼 | 名稱 | 時代 |
|---|---|---|
| 104 | 十六羅漢圖 | 五代十國 |
| 106 | 牡丹圖 | 五代十國 |
| 106 | 雪景山水圖 | 五代十國 |
| 107 | 匡廬圖 | 五代十國 |
| 108 | 關山行旅圖 | 五代十國 |
| 109 | 秋山晚翠圖 | 五代十國 |
| 109 | 山溪待渡圖 | 五代十國 |
| 110 | 八達春游圖 | 五代十國 |
| 111 | 調馬圖 | 五代十國 |
| 111 | 射騎圖 | 五代十國 |
| 112 | 東丹王出行圖 | 五代十國 |
| 113 | 回獵圖 | 五代十國 |
| 114 | 卓歇圖 | 五代十國 |
| 116 | 番騎圖 | 五代十國 |
| 118 | 瀟湘圖 | 五代十國 |
| 120 | 夏山圖 | 五代十國 |
| 122 | 夏景山口待渡圖 | 五代十國 |
| 124 | 寒林重汀圖 | 五代十國 |
| 124 | 溪岸圖 | 五代十國 |
| 125 | 龍宿郊民圖 | 五代十國 |
| 126 | 韓熙載夜宴圖 | 五代十國 |
| 131 | 寫生珍禽圖 | 五代十國 |
| 132 | 文苑圖 | 五代十國 |
| 134 | 重屏會棋圖 | 五代十國 |
| 136 | 宮廷春曉圖 | 五代十國 |
| 137 | 琉璃堂人物圖 | 五代十國 |
| 138 | 雪竹圖 | 五代十國 |
| 139 | 高士圖 | 五代十國 |

| 頁碼 | 名稱 | 時代 | 頁碼 | 名稱 | 時代 |
|---|---|---|---|---|---|
| 140 | 勘書圖 | 五代十國 | 169 | 采藥圖 | 遼 |
| 143 | 江行初雪圖 | 五代十國 | 170 | 丹楓呦鹿圖 | 遼 |
| 146 | 閬苑女仙圖 | 五代十國 | 171 | 秋林群鹿圖 | 遼 |
| 148 | 風竹圖 | 五代十國 | 172 | 茂林遠岫圖 | 北宋 |
| 148 | 二祖調心圖 | 五代十國 | 174 | 讀碑窠石圖 | 北宋 |
| 149 | 層崖叢樹圖 | 五代十國 | 175 | 群峰霽雪圖 | 北宋 |
| 150 | 溪山蘭若圖 | 五代十國 | 175 | 寒林圖 | 北宋 |
| 150 | 秋山問道圖 | 五代十國 | 176 | 山鷓棘雀圖 | 北宋 |
| 151 | 萬壑松風圖 | 五代十國 | 177 | 溪山行旅圖 | 北宋 |
| 151 | 雪景圖 | 五代十國 | 178 | 雪景寒林圖 | 北宋 |
| 152 | 閘口盤車圖 | 五代十國 | 179 | 雪山蕭寺圖 | 北宋 |
| 154 | 神駿圖 | 五代十國 | 180 | 沙汀烟樹圖 | 北宋 |
| 155 | 地藏十王圖 | 五代十國 | 181 | 溪山樓觀圖 | 北宋 |
| 156 | 熾盛光如來像 | 五代十國 | 182 | 江山樓觀圖 | 北宋 |
| 156 | 維摩經變相圖 | 五代十國 | 184 | 江山放牧圖 | 北宋 |
| 157 | 水月觀音像 | 五代十國 | 187 | 朝元仙仗圖 | 北宋 |
| 158 | 水月觀音像 | 五代十國 | 190 | 夏山圖 | 北宋 |
| 158 | 弟子像 | 五代十國 | 190 | 秋山蕭寺圖 | 北宋 |
| 159 | 寶勝如來像 | 五代十國 | 192 | 秋江漁艇圖 | 北宋 |
| 160 | 觀世音菩薩像 | 五代十國 | 193 | 十咏圖 | 北宋 |
| 160 | 延壽命菩薩像 | 五代十國 | 194 | 春山圖 | 北宋 |
| 161 | 彌勒净土圖 | 五代十國 | 194 | 蛺蝶圖 | 北宋 |
| 162 | 華嚴經十地品變相圖 | 五代十國 | 196 | 歲朝圖 | 北宋 |
| 163 | 千手千眼觀音菩薩像 | 五代十國 | 197 | 猴猫圖 | 北宋 |
| 164 | 八臂十一面觀音像 | 五代十國 | 198 | 聚猿圖 | 北宋 |
| 165 | 不空羂索觀音菩薩圖 | 五代十國 | 199 | 寒雀圖 | 北宋 |
| 166 | 地藏十王圖 | 五代十國 | 200 | 雙喜圖 | 北宋 |
| | | | 201 | 墨竹圖 | 北宋 |
| | | | 202 | 窠石平遠圖 | 北宋 |
| | | | 204 | 樹色平遠圖 | 北宋 |
| | | | 206 | 早春圖 | 北宋 |

## 遼北宋西夏金南宋

| 頁碼 | 名稱 | 時代 | 頁碼 | 名稱 | 時代 |
|---|---|---|---|---|---|
| 167 | 山弈候約圖 | 遼 | 207 | 幽谷圖 | 北宋 |
| | | | 207 | 山村圖 | 北宋 |
| 168 | 竹雀雙兔圖 | 遼 | 208 | 漁村小雪圖 | 北宋 |

| 頁碼 | 名稱 | 時代 | 頁碼 | 名稱 | 時代 |
|---|---|---|---|---|---|
| 210 | 烟江叠嶂圖 | 北宋 | 254 | 雪山樓閣圖 | 北宋 |
| 211 | 烟江叠嶂圖 | 北宋 | 255 | 臨流獨坐圖 | 北宋 |
| 212 | 枯木怪石圖 | 北宋 | 255 | 雪山蘭若圖 | 北宋 |
| 213 | 五馬圖 | 北宋 | 256 | 溪山春曉圖 | 北宋 |
| 216 | 免冑圖 | 北宋 | 258 | 重溪烟靄圖 | 北宋 |
| 217 | 孝經圖 | 北宋 | 260 | 江山秋色圖 | 北宋 |
| 218 | 臨韋偃牧放圖 | 北宋 | 262 | 雪麓早行圖 | 北宋 |
| 220 | 湖莊清夏圖 | 北宋 | 262 | 喬木圖 | 北宋 |
| 221 | 江村秋曉圖 | 北宋 | 263 | 睢陽五老圖 | 北宋 |
| 222 | 老子騎牛圖 | 北宋 | 264 | 紡車圖 | 北宋 |
| 222 | 山水圖 | 北宋 | 266 | 八十七神仙圖 | 北宋 |
| 223 | 藻魚圖 | 北宋 | 268 | 洛神賦圖 | 北宋 |
| 223 | 人馬圖 | 北宋 | 272 | 枇杷猿戲圖 | 北宋 |
| 224 | 湘鄉小景圖 | 北宋 | 272 | 梅竹聚禽圖 | 北宋 |
| 227 | 池塘秋晚圖 | 北宋 | 273 | 釋迦説法圖 | 北宋 |
| 228 | 柳鴉蘆雁圖 | 北宋 | 274 | 報父母恩重經變圖 | 北宋 |
| 230 | 芙蓉錦鷄圖 | 北宋 | 275 | 觀音經變圖 | 北宋 |
| 231 | 五色鸚鵡圖 | 北宋 | 276 | 十王經圖 | 北宋 |
| 231 | 竹禽圖 | 北宋 | 278 | 孔雀明王像 | 北宋 |
| 232 | 枇杷山鳥圖 | 北宋 | | | |
| 232 | 臘梅雙禽圖 | 北宋 | | | |
| 233 | 文會圖 | 北宋 | | | |
| 234 | 聽琴圖 | 北宋 | | | |
| 234 | 祥龍石圖 | 北宋 | | | |
| 235 | 瑞鶴圖 | 北宋 | | | |
| 237 | 清明上河圖 | 北宋 | | | |
| 242 | 千里江山圖 | 北宋 | | | |
| 248 | 蘆汀密雪圖 | 北宋 | | | |
| 249 | 送郝玄使秦圖 | 北宋 | | | |
| 250 | 赤壁圖 | 北宋 | | | |
| 252 | 晴巒蕭寺圖 | 北宋 | | | |
| 253 | 山水圖 | 北宋 | | | |
| 253 | 雪山行旅圖 | 北宋 | | | |
| 254 | 寒江釣艇圖 | 北宋 | | | |

# 卷軸畫二　目錄

遼北宋西夏金南宋

| 頁碼 | 名稱 | 時代 |
|---|---|---|
| 279 | 上樂金剛像 | 西夏 |
| 280 | 上師圖 | 西夏 |
| 281 | 玄武大帝圖 | 西夏 |
| 282 | 護法力士像 | 西夏 |
| 283 | 熾盛光佛圖 | 西夏 |
| 283 | 阿彌陀接引圖 | 西夏 |
| 284 | 十一面觀音像 | 西夏 |
| 285 | 大勢至菩薩像 | 西夏 |
| 285 | 水月觀音像 | 西夏 |
| 286 | 官人像 | 西夏 |
| 287 | 神龜圖 | 金 |
| 288 | 維摩演教圖 | 金 |
| 290 | 明妃出塞圖 | 金 |
| 292 | 風雪松杉圖 | 金 |
| 294 | 幽竹枯槎圖 | 金 |
| 294 | 二駿圖 | 金 |
| 296 | 赤壁圖 | 金 |
| 299 | 昭陵六駿圖 | 金 |
| 300 | 文姬歸漢圖 | 金 |
| 301 | 平林霽色圖 | 金 |
| 302 | 溪山無盡圖 | 金 |
| 304 | 洞天山堂圖 | 金 |
| 305 | 山水圖 | 南宋 |
| 306 | 晉文公復國圖 | 南宋 |
| 308 | 清溪漁隱圖 | 南宋 |
| 309 | 江山小景圖 | 南宋 |
| 310 | 長夏江寺圖 | 南宋 |
| 311 | 采薇圖 | 南宋 |
| 312 | 萬壑松風圖 | 南宋 |
| 313 | 遠岫晴雲圖 | 南宋 |

| 頁碼 | 名稱 | 時代 |
|---|---|---|
| 314 | 瀟湘奇觀圖 | 南宋 |
| 316 | 雲山得意圖 | 南宋 |
| 318 | 千里江山圖 | 南宋 |
| 320 | 猿圖 | 南宋 |
| 321 | 秋山紅樹圖 | 南宋 |
| 322 | 山腰樓觀圖 | 南宋 |
| 323 | 鶉鳥圖 | 南宋 |
| 324 | 竹鳩圖 | 南宋 |
| 324 | 嬰戲圖 | 南宋 |
| 325 | 秋庭嬰戲圖 | 南宋 |
| 327 | 四梅圖 | 南宋 |
| 328 | 梅花圖 | 南宋 |
| 328 | 雪梅圖 | 南宋 |
| 329 | 薇亭小憩圖 | 南宋 |
| 330 | 漢宮圖 | 南宋 |
| 330 | 萬松金闕圖 | 南宋 |
| 331 | 月色秋聲圖 | 南宋 |
| 332 | 唐風圖 | 南宋 |
| 334 | 鹿鳴之什圖 | 南宋 |
| 336 | 豳風圖 | 南宋 |
| 337 | 後赤壁賦圖 | 南宋 |
| 338 | 長江萬里圖 | 南宋 |
| 342 | 四季牧牛圖 | 南宋 |
| 346 | 秋野牧牛圖 | 南宋 |
| 346 | 雪樹寒禽圖 | 南宋 |
| 347 | 鶏雛待飼圖 | 南宋 |
| 347 | 獵犬圖 | 南宋 |
| 348 | 紅白芙蓉圖 | 南宋 |
| 349 | 風雨歸牧圖 | 南宋 |
| 350 | 楓鷹雉鷄圖 | 南宋 |
| 351 | 梅竹寒禽圖 | 南宋 |
| 351 | 果熟來禽圖 | 南宋 |

| 頁碼 | 名稱 | 時代 | 頁碼 | 名稱 | 時代 |
| --- | --- | --- | --- | --- | --- |
| 352 | 牧牛圖 | 南宋 | 390 | 八高僧故事圖 | 南宋 |
| 355 | 瀟湘臥游圖 | 南宋 | 396 | 雪棧行騎圖 | 南宋 |
| 358 | 羅漢圖 | 南宋 | 396 | 柳溪臥笛圖 | 南宋 |
| 360 | 四景山水圖 | 南宋 | 397 | 秋柳雙鴉圖 | 南宋 |
| 362 | 雪山行旅圖 | 南宋 | 397 | 疏柳寒鴉圖 | 南宋 |
| 362 | 雪中梅竹圖 | 南宋 | 398 | 潑墨仙人圖 | 南宋 |
| 363 | 竹雀圖 | 南宋 | 398 | 李白行吟圖 | 南宋 |
| 364 | 貨郎圖 | 南宋 | 399 | 雙鴛鴦圖 | 南宋 |
| 366 | 骷髏幻戲圖 | 南宋 | 399 | 百花圖 | 南宋 |
| 367 | 夜月觀潮圖 | 南宋 | 400 | 蓮池水禽圖 | 南宋 |
| 367 | 花籃圖 | 南宋 | 401 | 四羊圖 | 南宋 |
| 368 | 西湖圖 | 南宋 | 402 | 文姬歸漢圖 | 南宋 |
| 370 | 梅石溪鳧圖 | 南宋 | 403 | 靜聽松風圖 | 南宋 |
| 371 | 踏歌圖 | 南宋 | 404 | 芳春雨霽圖 | 南宋 |
| 372 | 雪灘雙鷺圖 | 南宋 | 404 | 樓臺夜月圖 | 南宋 |
| 372 | 乘龍圖 | 南宋 | 405 | 秉燭夜游圖 | 南宋 |
| 373 | 華燈侍宴圖 | 南宋 | 405 | 橘綠圖 | 南宋 |
| 373 | 洞山渡水圖 | 南宋 | 406 | 層疊冰綃圖 | 南宋 |
| 374 | 十二水圖 | 南宋 | 407 | 夕陽山水圖 | 南宋 |
| 376 | 西園雅集圖 | 南宋 | 407 | 禹王像 | 南宋 |
| 378 | 孔子像 | 南宋 | 408 | 九龍圖 | 南宋 |
| 378 | 山徑春行圖 | 南宋 | 410 | 墨龍圖 | 南宋 |
| 379 | 白薔薇圖 | 南宋 | 410 | 墨龍圖 | 南宋 |
| 379 | 松溪泛月圖 | 南宋 | 411 | 湖山春曉圖 | 南宋 |
| 380 | 烟岫林居圖 | 南宋 | 411 | 籠雀圖 | 南宋 |
| 380 | 雪堂客話圖 | 南宋 | 412 | 觀音圖 | 南宋 |
| 381 | 松崖客話圖 | 南宋 | 413 | 松猿圖 | 南宋 |
| 381 | 梧竹溪堂圖 | 南宋 | 413 | 竹鶴圖 | 南宋 |
| 382 | 山水十二景圖 | 南宋 | 414 | 羅漢圖 | 南宋 |
| 384 | 溪山清遠圖 | 南宋 | 414 | 老子像 | 南宋 |
| 388 | 洞庭秋月圖 | 南宋 | 415 | 草堂客話圖 | 南宋 |
| 388 | 出山釋迦圖 | 南宋 | 415 | 雪江賣魚圖 | 南宋 |
| 389 | 雪景山水圖 | 南宋 | 416 | 杜甫詩意圖 | 南宋 |
| 389 | 六祖截竹圖 | 南宋 | 418 | 搗衣圖 | 南宋 |

| 頁碼 | 名稱 | 時代 | 頁碼 | 名稱 | 時代 |
|---|---|---|---|---|---|
| 422 | 墨蘭圖 | 南宋 | 450 | 寒汀落雁圖 | 南宋 |
| 422 | 水仙圖 | 南宋 | 450 | 竹間焚香圖 | 南宋 |
| 424 | 歲寒三友圖 | 南宋 | 451 | 雪山行騎圖 | 南宋 |
| 424 | 溪山行旅圖 | 南宋 | 451 | 溪山行旅圖 | 南宋 |
| 425 | 江亭攬勝圖 | 南宋 | 452 | 松岡暮色圖 | 南宋 |
| 425 | 駿骨圖 | 南宋 | 452 | 春江帆飽圖 | 南宋 |
| 426 | 中山出游圖 | 南宋 | 453 | 松溪放艇圖 | 南宋 |
| 428 | 五百羅漢圖之一 | 南宋 | 453 | 青山白雲圖 | 南宋 |
| 428 | 五百羅漢圖之一 | 南宋 | 454 | 觀瀑圖 | 南宋 |
| 429 | 盤車圖 | 南宋 | 454 | 峻嶺溪橋圖 | 南宋 |
| 429 | 秋林飛瀑圖 | 南宋 | 455 | 松風樓觀圖 | 南宋 |
| 430 | 溪山雪意圖 | 南宋 | 455 | 雲關雪棧圖 | 南宋 |
| 432 | 雲山墨戲圖 | 南宋 | 456 | 柳堂讀書圖 | 南宋 |
| 434 | 晚景圖 | 南宋 | 456 | 漁村歸釣圖 | 南宋 |
| 434 | 秋林放犢圖 | 南宋 | 457 | 風雨歸舟圖 | 南宋 |
| 435 | 寒林樓觀圖 | 南宋 | 457 | 山店風帘圖 | 南宋 |
| 435 | 溪山樓觀圖 | 南宋 | 458 | 江上青峰圖 | 南宋 |
| 436 | 溪山暮雪圖 | 南宋 | 458 | 仙山樓閣圖 | 南宋 |
| 436 | 松泉磐石圖 | 南宋 | 459 | 柳塘牧馬圖 | 南宋 |
| 437 | 岷山晴雪圖 | 南宋 | 460 | 京畿瑞雪圖 | 南宋 |
| 437 | 雪峰寒艇圖 | 南宋 | 461 | 宮苑圖 | 南宋 |
| 438 | 濠梁秋水圖 | 南宋 | 462 | 宮苑圖 | 南宋 |
| 439 | 寒鴉圖 | 南宋 | 462 | 九成避暑圖 | 南宋 |
| 440 | 春塘禽樂圖 | 南宋 | 463 | 玉樓春思圖 | 南宋 |
| 442 | 雪景四段圖 | 南宋 | 464 | 荷亭對弈圖 | 南宋 |
| 444 | 秋山紅樹圖 | 南宋 | 464 | 長橋臥波圖 | 南宋 |
| 444 | 江天樓閣圖 | 南宋 | 465 | 金明池爭標圖 | 南宋 |
| 445 | 秋冬山水圖 | 南宋 | 466 | 瑞應圖 | 南宋 |
| 446 | 雪屐觀梅圖 | 南宋 | 467 | 望賢迎駕圖 | 南宋 |
| 446 | 山樓來鳳圖 | 南宋 | 468 | 迎鑾圖 | 南宋 |
| 447 | 絲綸圖 | 南宋 | 470 | 折檻圖 | 南宋 |
| 447 | 雪窗讀書圖 | 南宋 | 471 | 却坐圖 | 南宋 |
| 448 | 輞川圖 | 南宋 | 472 | 春宴圖 | 南宋 |
| 448 | 商山四皓圖 | 南宋 | 476 | 中興四將圖 | 南宋 |

| 頁碼 | 名稱 | 時代 |
|---|---|---|
| 476 | 蕭翼賺蘭亭圖 | 南宋 |
| 477 | 盧仝烹茶圖 | 南宋 |
| 478 | 虎溪三笑圖 | 南宋 |
| 479 | 柳蔭高士圖 | 南宋 |
| 480 | 會昌九老圖 | 南宋 |
| 481 | 田畯醉歸圖 | 南宋 |
| 482 | 摹女史箴圖 | 南宋 |
| 484 | 九歌圖 | 南宋 |
| 488 | 九歌圖 | 南宋 |
| 489 | 蓮社圖 | 南宋 |
| 490 | 白蓮社圖 | 南宋 |
| 492 | 蘭亭圖 | 南宋 |
| 494 | 女孝經圖 | 南宋 |
| 496 | 人物圖 | 南宋 |
| 497 | 槐蔭消夏圖 | 南宋 |
| 497 | 賣漿圖 | 南宋 |
| 498 | 濯足圖 | 南宋 |
| 499 | 柳蔭群盲圖 | 南宋 |
| 500 | 大儺圖 | 南宋 |
| 501 | 雜劇打花鼓 | 南宋 |
| 501 | 小庭嬰戲圖 | 南宋 |
| 502 | 冬日嬰戲圖 | 南宋 |
| 503 | 出山釋迦圖 | 南宋 |
| 503 | 伏虎羅漢圖 | 南宋 |
| 504 | 維摩居士圖 | 南宋 |
| 504 | 布袋和尚圖 | 南宋 |
| 505 | 地官圖 | 南宋 |
| 505 | 水官圖 | 南宋 |
| 506 | 南唐文會圖 | 南宋 |
| 506 | 松蔭論道圖 | 南宋 |
| 507 | 春游晚歸圖 | 南宋 |
| 508 | 蕉陰擊球圖 | 南宋 |
| 508 | 天寒翠岫圖 | 南宋 |
| 509 | 瑤臺步月圖 | 南宋 |

| 頁碼 | 名稱 | 時代 |
|---|---|---|
| 509 | 仙女乘鸞圖 | 南宋 |
| 510 | 花卉四段圖 | 南宋 |
| 512 | 百花圖 | 南宋 |
| 514 | 出水芙蓉圖 | 南宋 |
| 514 | 白茶花圖 | 南宋 |
| 515 | 叢菊圖 | 南宋 |
| 515 | 牡丹圖 | 南宋 |
| 516 | 桃花鴛鴦圖 | 南宋 |
| 516 | 翠竹翎毛圖 | 南宋 |
| 517 | 蓮池水禽圖 | 南宋 |
| 518 | 烏桕文禽圖 | 南宋 |
| 518 | 霜柯竹澗圖 | 南宋 |
| 519 | 榴枝黃鳥圖 | 南宋 |
| 519 | 霜篠寒雛圖 | 南宋 |
| 520 | 枇杷山鳥圖 | 南宋 |
| 520 | 紅蓼水禽圖 | 南宋 |
| 521 | 鬥雀圖 | 南宋 |
| 521 | 子母雞圖 | 南宋 |
| 522 | 瓊花真珠雞圖 | 南宋 |
| 522 | 葵花獅貓圖 | 南宋 |
| 523 | 富貴花貍圖 | 南宋 |
| 523 | 蜀葵游貓圖 | 南宋 |
| 524 | 雞冠乳犬圖 | 南宋 |
| 524 | 犬戲圖 | 南宋 |
| 525 | 群魚戲藻圖 | 南宋 |
| 525 | 荷蟹圖 | 南宋 |
| 526 | 落花游魚圖 | 南宋 |
| 528 | 竹蟲圖 | 南宋 |
| 528 | 牧羊圖 | 南宋 |
| 529 | 牧牛圖 | 南宋 |
| 529 | 蛛網攫猿圖 | 南宋 |
| 530 | 猿猴摘果圖 | 南宋 |
| 531 | 山花墨兔圖 | 南宋 |
| 531 | 秋瓜圖 | 南宋 |

| 頁碼 | 名稱 | 時代 |
|---|---|---|
| 532 | 大理國梵像圖 | 大理國 |

## 元

| 頁碼 | 名稱 | 時代 |
|---|---|---|
| 534 | 歸莊圖 | 元 |
| 538 | 八花圖 | 元 |
| 540 | 花鳥圖 | 元 |
| 541 | 浮玉山居圖 | 元 |
| 542 | 秋江待渡圖 | 元 |
| 543 | 山居圖 | 元 |
| 544 | 秋瓜圖 | 元 |
| 544 | 墨蘭圖 | 元 |
| 544 | 消夏圖 | 元 |
| 546 | 元世祖出獵圖 | 元 |
| 547 | 紆竹圖 | 元 |
| 547 | 修篁樹石圖 | 元 |
| 548 | 竹石圖 | 元 |
| 549 | 雙勾竹石圖 | 元 |
| 549 | 雙松圖 | 元 |
| 550 | 雲橫秀嶺圖 | 元 |
| 551 | 春山欲雨圖 | 元 |
| 551 | 秋山暮靄圖 | 元 |
| 552 | 春雲曉靄圖 | 元 |
| 552 | 竹石圖 | 元 |
| 553 | 古木寒鴉圖 | 元 |
| 555 | 雙勾竹及松石圖 | 元 |
| 556 | 鵲華秋色圖 | 元 |
| 556 | 人騎圖 | 元 |
| 558 | 調良圖 | 元 |
| 559 | 蘇東坡像 | 元 |
| 560 | 蘭竹石圖 | 元 |
| 561 | 水村圖 | 元 |

| 頁碼 | 名稱 | 時代 |
|---|---|---|
| 562 | 紅衣天竺僧 | 元 |
| 563 | 洞庭東山圖 | 元 |
| 564 | 秋郊飲馬圖 | 元 |
| 564 | 雙松平遠圖 | 元 |
| 566 | 浴馬圖 | 元 |
| 568 | 窠木竹石圖 | 元 |
| 568 | 古木竹石圖 | 元 |
| 569 | 幽篁戴勝圖 | 元 |
| 569 | 二羊圖 | 元 |
| 570 | 張果見明皇圖 | 元 |
| 572 | 出圉圖 | 元 |
| 573 | 二馬圖 | 元 |
| 574 | 秋水鳧鷖圖 | 元 |
| 574 | 山水圖 | 元 |
| 575 | 劉海蟾鐵拐像 | 元 |
| 576 | 李仙像 | 元 |
| 576 | 猿圖 | 元 |

# 卷軸畫三　目錄

元

| 頁碼 | 名稱 | 時代 |
|---|---|---|
| 577 | 溪鳧圖 | 元 |
| 577 | 樹石圖 | 元 |
| 578 | 春山圖 | 元 |
| 580 | 九峰雪霽圖 | 元 |
| 581 | 天池石壁圖 | 元 |
| 581 | 富春大嶺圖 | 元 |
| 582 | 溪山雨意圖 | 元 |
| 583 | 快雪時晴圖 | 元 |
| 584 | 丹崖玉樹圖 | 元 |
| 584 | 剩山圖 | 元 |
| 586 | 富春山居圖 | 元 |
| 592 | 雪山圖 | 元 |
| 592 | 疏松幽岫圖 | 元 |
| 593 | 雙松圖 | 元 |
| 594 | 山水圖 | 元 |
| 594 | 枯木栗鼠圖 | 元 |
| 595 | 秋江漁隱圖 | 元 |
| 596 | 漁父圖 | 元 |
| 597 | 中山圖 | 元 |
| 598 | 雙松圖 | 元 |
| 598 | 松泉圖 | 元 |
| 599 | 漁父圖 | 元 |
| 599 | 蘆花寒雁圖 | 元 |
| 600 | 墨竹譜 | 元 |
| 602 | 墨梅圖 | 元 |
| 603 | 幽篁枯木圖 | 元 |
| 603 | 竹石圖 | 元 |
| 604 | 古木叢篁圖 | 元 |
| 605 | 山水圖 | 元 |
| 605 | 蘭石圖 | 元 |

| 頁碼 | 名稱 | 時代 |
|---|---|---|
| 606 | 枯木圖 | 元 |
| 606 | 碧梧蒼石圖 | 元 |
| 607 | 南枝春早圖 | 元 |
| 607 | 墨梅圖 | 元 |
| 608 | 駿馬圖 | 元 |
| 609 | 人馬圖 | 元 |
| 609 | 松溪釣艇圖 | 元 |
| 610 | 挾彈游騎圖 | 元 |
| 610 | 高峰元妙禪師像 | 元 |
| 611 | 平安磐石圖 | 元 |
| 611 | 墨竹圖 | 元 |
| 612 | 幽篁秀石圖 | 元 |
| 612 | 新篁圖 | 元 |
| 613 | 晚香高節圖 | 元 |
| 613 | 雙竹圖 | 元 |
| 614 | 寒江獨釣圖 | 元 |
| 615 | 伯牙鼓琴圖 | 元 |
| 616 | 龍池競渡圖 | 元 |
| 618 | 雙勾水仙圖 | 元 |
| 619 | 桃竹錦雞圖 | 元 |
| 620 | 山桃錦雞圖 | 元 |
| 621 | 竹石集禽圖 | 元 |
| 621 | 松亭會友圖 | 元 |
| 622 | 古木飛泉圖 | 元 |
| 622 | 樹石圖 | 元 |
| 623 | 鷹檜圖 | 元 |
| 623 | 丹臺春曉圖 | 元 |
| 624 | 仙山樓觀圖 | 元 |
| 625 | 寒山拾得圖 | 元 |
| 625 | 智常禪師圖 | 元 |
| 626 | 臨李公麟九歌圖 | 元 |
| 628 | 九歌圖 | 元 |

| 頁碼 | 名稱 | 時代 | 頁碼 | 名稱 | 時代 |
|---|---|---|---|---|---|
| 629 | 竹西草堂圖 | 元 | 654 | 雨後空林圖 | 元 |
| 630 | 瑤池仙慶圖 | 元 | 655 | 竹梢圖 | 元 |
| 630 | 雪夜訪戴圖 | 元 | 655 | 竹枝圖 | 元 |
| 631 | 樓閣山水圖 | 元 | 656 | 竹石圖 | 元 |
| 632 | 揭鉢圖 | 元 | 656 | 夏山高隱圖 | 元 |
| 634 | 渾淪圖 | 元 | 657 | 青卞隱居圖 | 元 |
| 634 | 秀野軒圖 | 元 | 657 | 秋山草堂圖 | 元 |
| 636 | 林下鳴琴圖 | 元 | 658 | 太白山圖 | 元 |
| 637 | 松蔭聚飲圖 | 元 | 660 | 谷口春耕圖 | 元 |
| 637 | 摩詰詩意圖 | 元 | 660 | 春山讀書圖 | 元 |
| 638 | 霜浦歸漁圖 | 元 | 661 | 具區林屋圖 | 元 |
| 639 | 雪港捕魚圖 | 元 | 662 | 梅竹圖 | 元 |
| 639 | 滄江橫笛圖 | 元 | 662 | 隔岸觀山圖 | 元 |
| 640 | 秋江待渡圖 | 元 | 663 | 人馬圖 | 元 |
| 640 | 松石圖 | 元 | 664 | 漢苑圖 | 元 |
| 641 | 秋林高士圖 | 元 | 665 | 岳陽樓圖 | 元 |
| 641 | 溪山清夏圖 | 元 | 665 | 滕王閣圖 | 元 |
| 642 | 秋舸清嘯圖 | 元 | 666 | 豐樂樓圖 | 元 |
| 643 | 坐看雲起圖 | 元 | 667 | 平林遠山圖 | 元 |
| 643 | 秋江垂釣圖 | 元 | 667 | 溪閣流泉圖 | 元 |
| 644 | 草蟲圖 | 元 | 668 | 雪江漁艇圖 | 元 |
| 646 | 白雲深處圖 | 元 | 669 | 春山清霽圖 | 元 |
| 647 | 高高亭圖 | 元 | 670 | 暮雲詩意圖 | 元 |
| 648 | 武夷放棹圖 | 元 | 671 | 喬岫幽居圖 | 元 |
| 648 | 神岳瓊林圖 | 元 | 671 | 竹石圖 | 元 |
| 649 | 太白瀧湫圖 | 元 | 672 | 墨梅圖 | 元 |
| 649 | 棘竹幽禽圖 | 元 | 672 | 松軒春靄圖 | 元 |
| 650 | 水竹居圖 | 元 | 673 | 枯荷鸂鶒圖 | 元 |
| 650 | 六君子圖 | 元 | 673 | 芙蓉鴛鴦圖 | 元 |
| 651 | 漁莊秋霽圖 | 元 | 674 | 吳淞春水圖 | 元 |
| 652 | 虞山林壑圖 | 元 | 674 | 柳燕圖 | 元 |
| 652 | 紫芝山房圖 | 元 | 675 | 孔雀芙蓉圖 | 元 |
| 653 | 梧竹秀石圖 | 元 | 675 | 起居平安圖 | 元 |
| 653 | 江亭山色圖 | 元 | 677 | 春消息圖 | 元 |

| 頁碼 | 名稱 | 時代 | 頁碼 | 名稱 | 時代 |
|---|---|---|---|---|---|
| 678 | 楊竹西小像 | 元 | 698 | 山溪水磨圖 | 元 |
| 678 | 陸羽烹茶圖 | 元 | 698 | 盧溝運筏圖 | 元 |
| 680 | 合溪草堂圖 | 元 | 699 | 廣寒宮圖 | 元 |
| 680 | 溪亭秋色圖 | 元 | 700 | 明皇避暑宮圖 | 元 |
| 681 | 墨竹圖 | 元 | 701 | 懸圃春深圖 | 元 |
| 681 | 洛神圖 | 元 | 701 | 蓬瀛仙館圖 | 元 |
| 682 | 瀟湘八景圖 | 元 | 702 | 仙山樓閣圖 | 元 |
| 682 | 疏林茅屋圖 | 元 | 702 | 龍舟奪標圖 | 元 |
| 684 | 山林情趣圖 | 元 | 703 | 山殿賞春圖 | 元 |
| 684 | 山水圖 | 元 | 704 | 搜山圖 | 元 |
| 685 | 滄浪獨釣圖 | 元 | 706 | 夢蝶圖 | 元 |
| 685 | 柳溏聚禽圖 | 元 | 706 | 四烈婦圖 | 元 |
| 686 | 玄門十子圖 | 元 | 708 | 九歌圖 | 元 |
| 686 | 羅漢圖 | 元 | 709 | 唐僧取經圖–玉肌夫人 | 元 |
| 687 | 仿巨然山水圖 | 元 | 710 | 元太祖像 | 元 |
| 687 | 仿郭熙山水圖 | 元 | 710 | 元世祖后像 | 元 |
| 688 | 仿米氏雲山圖 | 元 | 711 | 十王圖 | 元 |
| 688 | 雪景山水圖 | 元 | 711 | 中峰明本像 | 元 |
| 689 | 千岩萬壑圖 | 元 | 712 | 揭鉢圖 | 元 |
| 689 | 寒林圖 | 元 | 712 | 番王禮佛圖 | 元 |
| 690 | 山水圖 | 元 | 714 | 羅漢圖 | 元 |
| 690 | 松齋靜坐圖 | 元 | 716 | 羅漢像 | 元 |
| 691 | 秋景山水圖 | 元 | 716 | 四睡圖 | 元 |
| 691 | 雪溪晚渡圖 | 元 | 717 | 杏花鴛鴦圖 | 元 |
| 692 | 松溪林屋圖 | 元 | 717 | 牡丹圖 | 元 |
| 692 | 遙岑玉樹圖 | 元 | 718 | 梅花水仙圖 | 元 |
| 693 | 東山絲竹圖 | 元 | 720 | 林原雙羊圖 | 元 |
| 693 | 青山畫閣圖 | 元 | 721 | 魚藻圖 | 元 |
| 694 | 扁舟傲睨圖 | 元 | 721 | 六魚圖 | 元 |
| 695 | 山水圖 | 元 | | | |
| 696 | 雪溪賣魚圖 | 元 | | | |
| 696 | 溪山亭榭圖 | 元 | | | |
| 697 | 松蔭策杖圖 | 元 | | | |
| 697 | 柳院消暑圖 | 元 | | | |

 明

| 頁碼 | 名稱 | 時代 |
|---|---|---|
| 722 | 華山圖 | 明 |
| 723 | 蜀山圖 | 明 |
| 723 | 秋林草亭圖 | 明 |
| 724 | 丹山紀行圖 | 明 |
| 726 | 隱居圖 | 明 |
| 727 | 山亭文會圖 | 明 |
| 727 | 古木竹石圖 | 明 |
| 728 | 北京八景圖 | 明 |
| 729 | 觀音像 | 明 |
| 730 | 梅莊書舍圖 | 明 |
| 731 | 洪崖山房圖 | 明 |
| 732 | 胎仙圖 | 明 |
| 734 | 雪梅雙鶴圖 | 明 |
| 734 | 三友百禽圖 | 明 |
| 735 | 東原草堂圖 | 明 |
| 735 | 雲陽早行圖 | 明 |
| 736 | 杏園雅集圖 | 明 |
| 738 | 香山九老圖 | 明 |
| 739 | 歸去來辭−撫孤松而盤桓圖 | 明 |
| 740 | 琴高乘鯉圖 | 明 |
| 740 | 山村圖 | 明 |
| 741 | 鳳池春意圖 | 明 |
| 741 | 夏玉秋聲圖 | 明 |
| 742 | 淇澳圖 | 明 |
| 744 | 淇水清風圖 | 明 |
| 745 | 瀟湘風雨圖 | 明 |
| 746 | 溪堂詩意圖 | 明 |
| 747 | 溪橋策蹇圖 | 明 |
| 747 | 洞天問道圖 | 明 |
| 748 | 達摩六祖圖 | 明 |

| 頁碼 | 名稱 | 時代 |
|---|---|---|
| 750 | 長松五鹿圖 | 明 |
| 750 | 關山行旅圖 | 明 |
| 751 | 雪夜訪戴圖 | 明 |
| 751 | 古木寒鴉圖 | 明 |
| 752 | 湖山平遠圖 | 明 |
| 753 | 友松圖 | 明 |
| 754 | 游心物表圖 | 明 |
| 754 | 脫屣名區圖 | 明 |
| 755 | 山水圖 | 明 |
| 755 | 芙蓉游鵝圖 | 明 |
| 756 | 花鳥草蟲圖 | 明 |
| 757 | 寫生圖 | 明 |
| 758 | 戲猿圖 | 明 |
| 758 | 苦瓜鼠圖 | 明 |
| 759 | 冰魂冷蕊圖 | 明 |
| 759 | 梅花圖 | 明 |
| 760 | 魚藻圖 | 明 |
| 760 | 柳蔭雙駿圖 | 明 |
| 761 | 貨郎圖 | 明 |
| 761 | 黃鶴樓圖 | 明 |
| 762 | 聘龐圖 | 明 |
| 763 | 礪劍圖 | 明 |
| 763 | 鷹擊天鵝圖 | 明 |
| 764 | 關羽擒將圖 | 明 |
| 765 | 秋林觀瀑圖 | 明 |
| 765 | 墨梅圖 | 明 |
| 766 | 孤山烟雨圖 | 明 |
| 768 | 歸去來辭−或棹孤舟圖 | 明 |
| 768 | 溪山真賞圖 | 明 |
| 770 | 夏雲欲雨圖 | 明 |
| 770 | 清白軒圖 | 明 |
| 771 | 山茶白羽圖 | 明 |
| 772 | 灌木集禽圖 | 明 |
| 774 | 秋林聚禽圖 | 明 |

| 頁碼 | 名稱 | 時代 | 頁碼 | 名稱 | 時代 |
|---|---|---|---|---|---|
| 774 | 蘆雁圖 | 明 | 809 | 武陵春圖 | 明 |
| 775 | 雙鷹圖 | 明 | 810 | 起蛟圖 | 明 |
| 775 | 春塢村居圖 | 明 | 810 | 柳禽白鷳圖 | 明 |
| 776 | 歸去來辭–問征夫以前路圖 | 明 | 811 | 漁舟讀書圖 | 明 |
| 776 | 歸去來辭–稚子候門圖 | 明 | 811 | 無盡溪山圖 | 明 |
| 778 | 秋江漁隱圖 | 明 | 812 | 山水圖 | 明 |
| 778 | 竹石圖 | 明 | 813 | 木棉圖 | 明 |
| 779 | 桃花源圖 | 明 | 814 | 雜畫 | 明 |
| 780 | 辟纑圖 | 明 | 816 | 吹簫女仙圖 | 明 |
| 782 | 柴門送客圖 | 明 | 816 | 風雨歸莊圖 | 明 |
| 782 | 香山九老圖 | 明 | 817 | 蒼鷹逐兔圖 | 明 |
| 783 | 秋林閒話圖 | 明 | 817 | 寒山圖 | 明 |
| 783 | 寒林激湍圖 | 明 | 818 | 灌木叢筱圖 | 明 |
| 784 | 廬山高圖 | 明 | 818 | 騎驢歸思圖 | 明 |
| 785 | 東莊圖 | 明 | 819 | 山路松聲圖 | 明 |
| 786 | 湖山佳趣圖 | 明 | 820 | 守耕圖 | 明 |
| 788 | 匡山秋霽圖 | 明 | 820 | 事茗圖 | 明 |
| 788 | 松石圖 | 明 | 822 | 溪山漁隱圖 | 明 |
| 789 | 墨菜辛夷圖 | 明 | 824 | 看泉聽風圖 | 明 |
| 790 | 花鳥圖 | 明 | 824 | 渡頭帘影圖 | 明 |
| 791 | 臥游圖 | 明 | 825 | 春山伴侶圖 | 明 |
| 792 | 寫生圖 | 明 | 825 | 秋風紈扇圖 | 明 |
| 794 | 題竹圖 | 明 | 826 | 孟蜀宮妓圖 | 明 |
| 794 | 玩古圖 | 明 | 827 | 椿樹雙雀圖 | 明 |
| 796 | 仕女圖 | 明 | 827 | 湘君湘夫人圖 | 明 |
| 797 | 北觀圖 | 明 | 828 | 惠山茶會圖 | 明 |
| 798 | 蟾宮月兔圖 | 明 | 828 | 猗蘭室圖 | 明 |
| 799 | 雜畫 | 明 | 830 | 霜柯竹石圖 | 明 |
| 800 | 江夏四景圖 | 明 | 830 | 墨竹圖 | 明 |
| 803 | 長江萬里圖 | 明 | 831 | 寒林鍾馗圖 | 明 |
| 806 | 漁樂圖 | 明 | 832 | 石湖清勝圖 | 明 |
| 807 | 雪漁圖 | 明 | 832 | 東園圖 | 明 |
| 807 | 灞橋風雪圖 | 明 | 834 | 茂松清泉圖 | 明 |
| 808 | 鐵笛圖 | 明 | 834 | 江南春圖 | 明 |

| 頁碼 | 名稱 | 時代 | 頁碼 | 名稱 | 時代 |
|---|---|---|---|---|---|
| 835 | 萬壑爭流圖 | 明 | 865 | 幽居樂事圖 | 明 |
| 835 | 古木寒泉圖 | 明 | 866 | 花溪漁隱圖 | 明 |
| 836 | 虎山橋圖 | 明 | 867 | 醉酒圖 | 明 |
| 838 | 萬壑爭流圖 | 明 | 868 | 秋林覓句圖 | 明 |
| 838 | 蘭竹圖 | 明 | 868 | 雪梅山禽圖 | 明 |
| 839 | 綠蔭清話圖 | 明 | | | |
| 839 | 織女圖 | 明 | | | |
| 840 | 秋林高士圖 | 明 | | | |
| 840 | 菊石野兔圖 | 明 | | | |
| 841 | 獅頭鵝圖 | 明 | | | |
| 842 | 柳陰白鷺圖 | 明 | | | |
| 842 | 梅茶雉雀圖 | 明 | | | |
| 843 | 桂菊山禽圖 | 明 | | | |
| 844 | 秋渚水禽圖 | 明 | | | |
| 844 | 月明宿雁圖 | 明 | | | |
| 845 | 寒雪山鷄圖 | 明 | | | |
| 845 | 松院閑吟圖 | 明 | | | |
| 846 | 烟江晚眺圖 | 明 | | | |
| 847 | 竹石圖 | 明 | | | |
| 847 | 積雨重林圖 | 明 | | | |
| 848 | 罨畫山圖 | 明 | | | |
| 850 | 雪渚驚鴻圖 | 明 | | | |
| 851 | 合歡葵圖 | 明 | | | |
| 852 | 花卉圖 | 明 | | | |
| 854 | 花果圖 | 明 | | | |
| 856 | 洛陽春色圖 | 明 | | | |
| 857 | 文會圖 | 明 | | | |
| 858 | 江山勝覽圖 | 明 | | | |
| 860 | 武當霽雪圖 | 明 | | | |
| 861 | 溪亭逸思圖 | 明 | | | |
| 861 | 林巒秋霽圖 | 明 | | | |
| 862 | 梅石水仙圖 | 明 | | | |
| 863 | 竹林長夏圖 | 明 | | | |
| 864 | 臨王履華山圖 | 明 | | | |

15

# 卷軸畫四　目錄

明

| 頁碼 | 名稱 | 時代 |
|---|---|---|
| 869 | 屈原圖 | 明 |
| 869 | 拾得像 | 明 |
| 870 | 聯舟渡湖圖 | 明 |
| 871 | 荷花圖 | 明 |
| 872 | 梅花圖 | 明 |
| 872 | 竹菊圖 | 明 |
| 873 | 松梅蘭石圖 | 明 |
| 873 | 瀛洲仙侶圖 | 明 |
| 874 | 垂虹亭圖 | 明 |
| 875 | 山靜日長圖 | 明 |
| 876 | 江山蕭寺圖 | 明 |
| 876 | 秋岩觀瀑圖 | 明 |
| 877 | 具區林屋圖 | 明 |
| 877 | 萬壑松風圖 | 明 |
| 878 | 秋山游覽圖 | 明 |
| 879 | 石湖草堂圖 | 明 |
| 880 | 定慧禪院圖 | 明 |
| 881 | 溪山深秀圖 | 明 |
| 882 | 竹亭對棋圖 | 明 |
| 882 | 晴空長松圖 | 明 |
| 883 | 松亭試泉圖 | 明 |
| 883 | 桃源仙境圖 | 明 |
| 884 | 琴書高隱圖 | 明 |
| 884 | 蘭亭圖 | 明 |
| 885 | 臨宋人畫 | 明 |
| 886 | 歸汾圖 | 明 |
| 888 | 人物故事圖 | 明 |
| 890 | 水仙臘梅圖 | 明 |
| 890 | 仙山樓閣圖 | 明 |
| 891 | 柳下眠琴圖 | 明 |

| 頁碼 | 名稱 | 時代 |
|---|---|---|
| 891 | 蕉陰結夏圖 | 明 |
| 892 | 職貢圖 | 明 |
| 894 | 蘭花圖 | 明 |
| 894 | 喬柯翠林圖 | 明 |
| 895 | 攜卷對山圖 | 明 |
| 895 | 五月蓮花圖 | 明 |
| 896 | 花卉十六種圖 | 明 |
| 898 | 雜畫 | 明 |
| 900 | 牡丹蕉石圖 | 明 |
| 900 | 花竹圖 | 明 |
| 901 | 墨葡萄圖 | 明 |
| 902 | 雪居圖 | 明 |
| 902 | 達摩面壁圖 | 明 |
| 903 | 山水圖 | 明 |
| 903 | 萬松小築圖 | 明 |
| 904 | 梵林圖 | 明 |
| 906 | 雙樹樓閣圖 | 明 |
| 906 | 玉堂芝蘭圖 | 明 |
| 907 | 菊石文篁圖 | 明 |
| 907 | 朱竹圖 | 明 |
| 908 | 花卉圖 | 明 |
| 910 | 花鳥圖 | 明 |
| 910 | 桃花圖 | 明 |
| 911 | 西湖紀勝圖 | 明 |
| 912 | 水仙梅雀圖 | 明 |
| 912 | 松鵲雙兔圖 | 明 |
| 913 | 杏花錦雞圖 | 明 |
| 913 | 葡萄松鼠圖 | 明 |
| 914 | 花卉圖 | 明 |
| 916 | 百花圖 | 明 |
| 918 | 梅花圖 | 明 |
| 918 | 山水圖 | 明 |

| 頁碼 | 名稱 | 時代 | 頁碼 | 名稱 | 時代 |
|---|---|---|---|---|---|
| 919 | 釋迦牟尼圖 | 明 | 951 | 仿王孟端竹石圖 | 明 |
| 919 | 掃象圖 | 明 | 951 | 吹簫仕女圖 | 明 |
| 920 | 羅漢圖 | 明 | 952 | 桐下高吟圖 | 明 |
| 922 | 煮茶圖 | 明 | 952 | 秋溪叠嶂圖 | 明 |
| 922 | 松巖函虛圖 | 明 | 953 | 松谷庵圖 | 明 |
| 923 | 竹林漫步圖 | 明 | 953 | 樂游原圖 | 明 |
| 923 | 蘭石圖 | 明 | 954 | 千岩競秀圖 | 明 |
| 924 | 仙山樓閣圖 | 明 | 956 | 王時敏像 | 明 |
| 924 | 三駝圖 | 明 | 957 | 顧夢游像 | 明 |
| 925 | 人物山水圖 | 明 | 957 | 竹石菊花圖 | 明 |
| 926 | 漢宮春曉圖 | 明 | 958 | 雨過岩泉圖 | 明 |
| 928 | 岩居圖 | 明 | 958 | 林溪觀泉圖 | 明 |
| 929 | 峰巒渾厚圖 | 明 | 959 | 書畫合璧圖 | 明 |
| 930 | 秋興八景圖 | 明 | 960 | 漁家圖 | 明 |
| 932 | 仿古山水圖 | 明 | 960 | 長白仙踪圖 | 明 |
| 934 | 贈稼軒山水圖 | 明 | 961 | 藏雲圖 | 明 |
| 934 | 北山荷鋤圖 | 明 | 962 | 雲中玉女圖 | 明 |
| 935 | 燕吳八景圖 | 明 | 962 | 雲林洗桐圖 | 明 |
| 936 | 晝錦堂圖 | 明 | 963 | 秋林聽泉圖 | 明 |
| 937 | 細瑣宋法山水圖 | 明 | 963 | 山水圖 | 明 |
| 938 | 葑涇訪古圖 | 明 | 964 | 松林草堂圖 | 明 |
| 938 | 林和靖詩意圖 | 明 | 966 | 山烟春晚圖 | 明 |
| 939 | 山水圖 | 明 | 966 | 武夷山圖 | 明 |
| 940 | 華山圖 | 明 | 967 | 吳中十景圖 | 明 |
| 940 | 秋山紅樹圖 | 明 | 968 | 爲士遠作山水圖 | 明 |
| 941 | 雲山幽趣圖 | 明 | 970 | 秋江圖 | 明 |
| 941 | 紅梅綠竹圖 | 明 | 972 | 山水圖 | 明 |
| 942 | 山蔭道上圖 | 明 | 973 | 山樓對雨圖 | 明 |
| 946 | 千岩萬壑圖 | 明 | 973 | 青綠山水圖 | 明 |
| 946 | 仙山高士圖 | 明 | 974 | 延陵挂劍圖 | 明 |
| 947 | 普賢圖 | 明 | 974 | 泰山松圖 | 明 |
| 948 | 湖山晚晴圖 | 明 | 975 | 白鷴圖 | 明 |
| 950 | 幽谷鹿來圖 | 明 | 975 | 松鷹飛禽圖 | 明 |
| 950 | 絶壑秋林圖 | 明 | 976 | 水閣延秋圖 | 明 |

| 頁碼 | 名稱 | 時代 |
| --- | --- | --- |
| 976 | 櫻桃小鳥圖 | 明 |
| 977 | 仿李唐山水圖 | 明 |
| 978 | 澄觀圖 | 明 |
| 980 | 桃源春靄圖 | 明 |
| 980 | 白雲紅樹圖 | 明 |
| 981 | 雲壑藏漁圖 | 明 |
| 981 | 仿燕文貴秋壑尋詩圖 | 明 |
| 982 | 仿趙仲穆山水圖 | 明 |
| 982 | 華岳高秋圖 | 明 |
| 983 | 鬥酒聽鸝圖 | 明 |
| 983 | 瑤池仙劇圖 | 明 |
| 984 | 仿古山水圖 | 明 |
| 985 | 秋林平遠圖 | 明 |
| 985 | 青山綺皓圖 | 明 |
| 986 | 白雪高風圖 | 明 |
| 986 | 高松遠澗圖 | 明 |
| 987 | 積書岩圖 | 明 |
| 987 | 蓮華大士像 | 明 |
| 988 | 山水人物圖 | 明 |
| 990 | 雜畫 | 明 |
| 991 | 峻壁飛泉圖 | 明 |
| 991 | 山水圖 | 明 |
| 992 | 山水花卉圖 | 明 |
| 993 | 雁蕩八景圖 | 明 |
| 994 | 別一山川圖 | 明 |
| 994 | 高逸圖 | 明 |
| 995 | 山水圖 | 明 |
| 996 | 楚澤流芳圖 | 明 |
| 998 | 花卉圖 | 明 |
| 1000 | 山水圖 | 明 |
| 1001 | 大樹風號圖 | 明 |
| 1002 | 蕉林酌酒圖 | 明 |
| 1003 | 二老行吟圖 | 明 |
| 1003 | 蓮石圖 | 明 |

| 頁碼 | 名稱 | 時代 |
| --- | --- | --- |
| 1004 | 荷花鴛鴦圖 | 明 |
| 1004 | 花蝶寫生圖 | 明 |
| 1005 | 喬松仙壽圖 | 明 |
| 1006 | 隱居十六觀圖 | 明 |
| 1008 | 雅集圖 | 明 |
| 1008 | 梅石蛺蝶圖 | 明 |
| 1010 | 雜畫 | 明 |
| 1012 | 梅花山鳥圖 | 明 |
| 1012 | 斜倚熏籠圖 | 明 |
| 1013 | 山水人物圖 | 明 |
| 1013 | 雪景山水圖 | 明 |
| 1014 | 江山無盡圖 | 明 |
| 1016 | 玉陽洞天圖 | 明 |
| 1018 | 青綠山水圖 | 明 |
| 1018 | 七星古檜圖 | 明 |
| 1019 | 攜琴訪友圖 | 明 |
| 1019 | 山樓風雨圖 | 明 |
| 1020 | 黃鶴樓圖 | 明 |
| 1020 | 明成祖像 | 明 |
| 1021 | 人物像 | 明 |
| 1022 | 出警圖 | 明 |
| 1024 | 歲寒禽趣圖 | 明 |
| 1024 | 荷塘聚禽圖 | 明 |
| 1025 | 秋林聚禽圖 | 明 |
| 1026 | 龍王拜觀音圖 | 明 |
| 1027 | 羅漢圖 | 明 |
| 1027 | 天神圖 | 明 |
| 1028 | 時輪曼荼羅 | 明 |

清

| 頁碼 | 名稱 | 時代 |
| --- | --- | --- |
| 1029 | 山水圖 | 清 |

| 頁碼 | 名稱 | 時代 | 頁碼 | 名稱 | 時代 |
|---|---|---|---|---|---|
| 1030 | 山水圖 | 清 | 1055 | 漁家圖 | 清 |
| 1030 | 答菊圖 | 清 | 1055 | 群峰圖 | 清 |
| 1031 | 仙山樓閣圖 | 清 | 1056 | 山水圖 | 清 |
| 1032 | 杜甫詩意圖 | 清 | 1057 | 丘壑磊砢圖 | 清 |
| 1033 | 仿黄公望浮巒暖翠圖 | 清 | 1058 | 天泉舞柏圖 | 清 |
| 1033 | 仿黄公望山水圖 | 清 | 1058 | 靈芝蘭石圖 | 清 |
| 1034 | 南山積翠圖 | 清 | 1059 | 奚官放馬圖 | 清 |
| 1034 | 高士圖 | 清 | 1059 | 梅花書屋圖 | 清 |
| 1035 | 山水圖 | 清 | 1060 | 仿古山水圖 | 清 |
| 1036 | 山水圖 | 清 | 1061 | 秋林逸居圖 | 清 |
| 1037 | 山水圖 | 清 | 1061 | 仿巨然山水圖 | 清 |
| 1038 | 白雲紅樹圖 | 清 | 1062 | 崇阿茂樹圖 | 清 |
| 1038 | 山水圖 | 清 | 1062 | 仿米山水圖 | 清 |
| 1039 | 山水圖 | 清 | 1063 | 墨竹圖 | 清 |
| 1039 | 北固烟柳圖 | 清 | 1063 | 山水圖 | 清 |
| 1040 | 願從赤松子游圖 | 清 | 1064 | 南湖春雨圖 | 清 |
| 1040 | 觀瀑圖 | 清 | 1064 | 劍門圖 | 清 |
| 1041 | 深山高遠圖 | 清 | 1065 | 尋親圖 | 清 |
| 1041 | 秋山策杖圖 | 清 | 1066 | 竹石風泉圖 | 清 |
| 1042 | 石磴攤書圖 | 清 | 1066 | 古槎短荻圖 | 清 |
| 1042 | 百尺明霞圖 | 清 | 1067 | 黄山圖 | 清 |
| 1043 | 山水圖 | 清 | 1067 | 松壑清泉圖 | 清 |
| 1044 | 陋室銘圖 | 清 | 1068 | 黄海松石圖 | 清 |
| 1045 | 仿宋元山水圖 | 清 | 1069 | 九溪峰壑圖 | 清 |
| 1046 | 青綠山水圖 | 清 | 1069 | 松石圖 | 清 |
| 1048 | 仿三趙山水圖 | 清 | 1070 | 山水圖 | 清 |
| 1048 | 溪山無盡圖 | 清 | 1070 | 疏樹古亭圖 | 清 |
| 1049 | 仿王蒙秋山圖 | 清 | 1071 | 樹下騎驢圖 | 清 |
| 1049 | 長松仙館圖 | 清 | 1071 | 山水圖 | 清 |
| 1050 | 仿巨然山水圖 | 清 | 1072 | 茂林秋樹圖 | 清 |
| 1051 | 仿李成溪山雪霽圖 | 清 | 1074 | 蒼山結茅圖 | 清 |
| 1051 | 山水圖 | 清 | 1074 | 江上垂釣圖 | 清 |
| 1052 | 江山卧游圖 | 清 | 1075 | 蒼翠凌天圖 | 清 |
| 1054 | 山水圖 | 清 | 1076 | 層岩叠壑圖 | 清 |

| 頁碼 | 名稱 | 時代 | 頁碼 | 名稱 | 時代 |
|---|---|---|---|---|---|
| 1076 | 雲洞流泉圖 | 清 | 1104 | 山水圖 | 清 |
| 1077 | 松岩樓閣圖 | 清 | 1105 | 柘溪草堂圖 | 清 |
| 1077 | 墨竹圖 | 清 | 1105 | 江城秋訪圖 | 清 |
| 1078 | 竹石圖 | 清 | 1106 | 山水圖 | 清 |
| 1078 | 秋山亭子圖 | 清 | 1107 | 山水圖 | 清 |
| 1079 | 松泉山閣圖 | 清 | 1108 | 鐘山圖 | 清 |
| 1079 | 層巒叠嶂圖 | 清 | 1110 | 山水圖 | 清 |
| 1080 | 樹梢飛泉圖 | 清 | 1110 | 山水圖 | 清 |
| 1081 | 五苗圖 | 清 | 1111 | 荷花圖 | 清 |
| 1081 | 岩壑幽栖圖 | 清 | 1112 | 青綠山水圖 | 清 |
| 1082 | 八景圖 | 清 | 1112 | 萬山蒼翠圖 | 清 |
| 1083 | 錦城春色圖 | 清 | 1113 | 秋山萬木圖 | 清 |
| 1083 | 雲容水影圖 | 清 | 1113 | 山居圖 | 清 |
| 1084 | 林亭春曉圖 | 清 | 1114 | 春景山水圖 | 清 |
| 1084 | 山水圖 | 清 | 1116 | 荷花圖 | 清 |
| 1085 | 空山結屋圖 | 清 | 1116 | 層巒叢林圖 | 清 |
| 1085 | 秋山聽瀑圖 | 清 | 1117 | 山水圖 | 清 |
| 1086 | 柳溪漁樂圖 | 清 | 1117 | 華山毛女洞圖 | 清 |
| 1088 | 山水圖 | 清 | 1118 | 黃山圖 | 清 |
| 1089 | 桃源圖 | 清 | 1119 | 山谷迴廊圖 | 清 |
| 1089 | 堂上祝壽圖 | 清 | 1119 | 烟波杳靄圖 | 清 |
| 1090 | 墨竹圖 | 清 | 1120 | 華岳十二景圖 | 清 |
| 1090 | 墨竹圖 | 清 | 1122 | 仿宋元山水圖 | 清 |
| 1091 | 松林書屋圖 | 清 | 1123 | 仿北苑山水圖 | 清 |
| 1092 | 溪山無盡圖 | 清 | 1123 | 山水圖 | 清 |
| 1096 | 攝山栖霞圖 | 清 | 1124 | 山水圖 | 清 |
| 1096 | 山水圖 | 清 | 1124 | 林壑蕭疏圖 | 清 |
| 1098 | 山家黃葉圖 | 清 | 1125 | 枯木竹石圖 | 清 |
| 1098 | 湖濱草閣圖 | 清 | 1125 | 山居秋色圖 | 清 |
| 1099 | 木葉丹黃圖 | 清 | 1126 | 峭壁勁松圖 | 清 |
| 1099 | 山村秋色圖 | 清 | 1126 | 高山流水圖 | 清 |
| 1100 | 山閣談詩圖 | 清 | 1127 | 黃山圖 | 清 |
| 1101 | 江南山水圖 | 清 | 1127 | 白龍潭觀瀑圖 | 清 |
| 1102 | 燕子磯莫愁湖兩景圖 | 清 | 1128 | 黃山風景圖 | 清 |

| 頁碼 | 名稱 | 時代 |
|---|---|---|
| 1129 | 西海千峰圖 | 清 |
| 1129 | 天都峰圖 | 清 |
| 1130 | 冬瓜芋頭圖 | 清 |
| 1130 | 富貴烟霞圖 | 清 |
| 1131 | 松石牡丹圖 | 清 |
| 1132 | 枯木寒鴉圖 | 清 |
| 1132 | 松崗亭子圖 | 清 |
| 1133 | 山水圖 | 清 |
| 1133 | 秋山圖 | 清 |
| 1134 | 河上花圖 | 清 |
| 1136 | 荷花水鳥圖 | 清 |
| 1136 | 荷花翠鳥圖 | 清 |
| 1137 | 安晚帖 | 清 |
| 1138 | 青綠山水圖 | 清 |
| 1138 | 行旅踏雪圖 | 清 |
| 1139 | 秋山行旅圖 | 清 |
| 1139 | 綠樹蒼山圖 | 清 |
| 1140 | 山水圖 | 清 |
| 1141 | 摹趙伯駒山水圖 | 清 |
| 1141 | 五岳萬仙圖 | 清 |
| 1142 | 山水圖 | 清 |

# 卷軸畫五　目錄

清

| 頁碼 | 名稱 | 時代 |
|---|---|---|
| 1143 | 越溪采薪圖 | 清 |
| 1143 | 九龍潭圖 | 清 |
| 1144 | 鴛鴦白鷺圖 | 清 |
| 1144 | 水仙柏石圖 | 清 |
| 1145 | 松竹白頭圖 | 清 |
| 1145 | 秋葵蛺蝶圖 | 清 |
| 1146 | 萬壑千崖圖 | 清 |
| 1146 | 唐人詩意圖 | 清 |
| 1147 | 關山秋霽圖 | 清 |
| 1147 | 藤薜喬松圖 | 清 |
| 1148 | 仿巨然夏山圖 | 清 |
| 1148 | 萬壑松風圖 | 清 |
| 1149 | 千岩萬壑圖 | 清 |
| 1150 | 仿宋元山水圖 | 清 |
| 1151 | 放翁詩意圖 | 清 |
| 1152 | 雲溪草堂圖 | 清 |
| 1154 | 江南春詞圖 | 清 |
| 1154 | 興福感舊圖 | 清 |
| 1156 | 湖天春色圖 | 清 |
| 1157 | 晴雲洞壑圖 | 清 |
| 1157 | 靜深秋曉圖 | 清 |
| 1158 | 雪白山青圖 | 清 |
| 1160 | 夕陽秋影圖 | 清 |
| 1160 | 錦石秋花圖 | 清 |
| 1161 | 山水花鳥圖 | 清 |
| 1162 | 山水圖 | 清 |
| 1162 | 晴川攬勝圖 | 清 |
| 1163 | 山水圖 | 清 |
| 1164 | 花卉圖 | 清 |
| 1166 | 花卉圖 | 清 |

| 頁碼 | 名稱 | 時代 |
|---|---|---|
| 1168 | 花果圖 | 清 |
| 1169 | 花卉圖 | 清 |
| 1169 | 秋林過雨圖 | 清 |
| 1170 | 扶杖聽泉圖 | 清 |
| 1170 | 桃源圖 | 清 |
| 1171 | 盤車圖 | 清 |
| 1172 | 仿宋元山水圖 | 清 |
| 1173 | 仿古山水圖 | 清 |
| 1174 | 攜琴訪友圖 | 清 |
| 1175 | 石城圖 | 清 |
| 1176 | 江山樓閣圖 | 清 |
| 1177 | 青山白雲圖 | 清 |
| 1177 | 桃花蛺蝶圖 | 清 |
| 1179 | 仕女圖 | 清 |
| 1180 | 垂釣圖 | 清 |
| 1180 | 雷峰夕照圖 | 清 |
| 1181 | 消夏圖 | 清 |
| 1181 | 寒香幽鳥圖 | 清 |
| 1182 | 避暑山莊圖 | 清 |
| 1183 | 梧桐雙兔圖 | 清 |
| 1183 | 罌粟圖 | 清 |
| 1184 | 敬亭棹歌圖 | 清 |
| 1184 | 秋林書屋圖 | 清 |
| 1185 | 松石圖 | 清 |
| 1185 | 墨竹圖 | 清 |
| 1186 | 仿高房山雲山圖 | 清 |
| 1186 | 山中早春圖 | 清 |
| 1187 | 仿王蒙夏日山居圖 | 清 |
| 1188 | 竹溪松嶺圖 | 清 |
| 1190 | 盧鴻草堂十志圖 | 清 |
| 1191 | 畫中有詩圖 | 清 |
| 1191 | 江鄉春曉圖 | 清 |

| 頁碼 | 名稱 | 時代 | 頁碼 | 名稱 | 時代 |
|---|---|---|---|---|---|
| 1192 | 春雲出岫圖 | 清 | 1218 | 雪溪行舟圖 | 清 |
| 1193 | 關山行旅圖 | 清 | 1219 | 休園圖 | 清 |
| 1193 | 長松圖 | 清 | 1220 | 踏雪尋梅圖 | 清 |
| 1195 | 搜盡奇峰圖 | 清 | 1220 | 采芝圖 | 清 |
| 1196 | 蕉菊圖 | 清 | 1221 | 楊柳歸牧圖 | 清 |
| 1196 | 山水圖 | 清 | 1222 | 李清照像 | 清 |
| 1197 | 細雨虬松圖 | 清 | 1223 | 鸚鵡戲蝶圖 | 清 |
| 1198 | 竹石圖 | 清 | 1223 | 歲朝麗景圖 | 清 |
| 1200 | 梅花圖 | 清 | 1225 | 雜畫 | 清 |
| 1202 | 巢湖圖 | 清 | 1226 | 山水圖 | 清 |
| 1202 | 對菊圖 | 清 | 1227 | 鍾馗圖 | 清 |
| 1203 | 山水清音圖 | 清 | 1227 | 梧桐喜鵲圖 | 清 |
| 1203 | 游華陽山圖 | 清 | 1228 | 浙東游履圖 | 清 |
| 1204 | 淮揚潔秋圖 | 清 | 1228 | 高山烟雲圖 | 清 |
| 1205 | 牧牛圖 | 清 | 1229 | 山水圖 | 清 |
| 1205 | 石谷騎牛圖 | 清 | 1229 | 醉歸圖 | 清 |
| 1206 | 山水花鳥圖 | 清 | 1230 | 驪山避暑圖 | 清 |
| 1207 | 山水圖 | 清 | 1231 | 水殿春深圖 | 清 |
| 1208 | 秋關喜客圖 | 清 | 1231 | 海屋添籌圖 | 清 |
| 1208 | 一壑泉聲圖 | 清 | 1232 | 花果圖 | 清 |
| 1209 | 秋山亭子圖 | 清 | 1234 | 艛篷出峽圖 | 清 |
| 1209 | 江鄉清曉圖 | 清 | 1234 | 臺閣春光圖 | 清 |
| 1210 | 竹溪讀易圖 | 清 | 1235 | 廬山觀蓮圖 | 清 |
| 1210 | 王原祁藝菊圖 | 清 | 1235 | 江樓對弈圖 | 清 |
| 1212 | 山水圖 | 清 | 1236 | 秋林舒嘯圖 | 清 |
| 1212 | 黃海松石圖 | 清 | 1237 | 秋山行旅圖 | 清 |
| 1213 | 谿山茅亭圖 | 清 | 1237 | 桃柳八哥圖 | 清 |
| 1213 | 弄胡琴圖 | 清 | 1238 | 仿宋人寫生花卉圖 | 清 |
| 1214 | 雜畫 | 清 | 1239 | 南溪春曉圖 | 清 |
| 1215 | 人物圖 | 清 | 1239 | 幽蘭叢竹圖 | 清 |
| 1216 | 醉儒圖 | 清 | 1240 | 桂花圖 | 清 |
| 1217 | 山水圖 | 清 | 1240 | 芙蓉鷺鷥圖 | 清 |
| 1217 | 漁父圖 | 清 | 1241 | 洞庭秋月圖 | 清 |
| 1218 | 山水圖 | 清 | 1241 | 摹仇英西園雅集圖 | 清 |

| 頁碼 | 名稱 | 時代 | 頁碼 | 名稱 | 時代 |
|---|---|---|---|---|---|
| 1242 | 弘曆洗象圖 | 清 | 1265 | 雪景竹石圖 | 清 |
| 1243 | 無量壽佛圖 | 清 | 1266 | 蘆雁圖 | 清 |
| 1243 | 寒林覓句圖 | 清 | 1267 | 雜畫 | 清 |
| 1244 | 月漫清游圖 | 清 | 1268 | 蘆雁圖 | 清 |
| 1246 | 仿范寬畫幅圖 | 清 | 1268 | 松藤圖 | 清 |
| 1246 | 夏日山居圖 | 清 | 1269 | 城南春色圖 | 清 |
| 1247 | 山水圖 | 清 | 1270 | 松石牡丹圖 | 清 |
| 1247 | 花鳥圖 | 清 | 1270 | 蕉竹圖 | 清 |
| 1248 | 鷺鷥圖 | 清 | 1271 | 花卉圖 | 清 |
| 1248 | 桐蟬圖 | 清 | 1272 | 芭蕉睡鵝圖 | 清 |
| 1249 | 雜畫 | 清 | 1272 | 山水圖 | 清 |
| 1250 | 端陽景圖 | 清 | 1273 | 萬木奇峰圖 | 清 |
| 1250 | 鳩雀爭春圖 | 清 | 1273 | 猫石桃花圖 | 清 |
| 1251 | 蒲塘秋艷圖 | 清 | 1274 | 鏡影水月圖 | 清 |
| 1251 | 春風鸜鵒圖 | 清 | 1274 | 墨松圖 | 清 |
| 1252 | 花鳥草蟲圖 | 清 | 1275 | 梅花圖 | 清 |
| 1253 | 鸜鵒雙栖圖 | 清 | 1275 | 白梅圖 | 清 |
| 1253 | 松鶴圖 | 清 | 1276 | 花卉圖 | 清 |
| 1254 | 山雀愛梅圖 | 清 | 1277 | 花卉圖 | 清 |
| 1255 | 金谷園圖 | 清 | 1278 | 墨梅圖 | 清 |
| 1255 | 蘇小小梳妝圖 | 清 | 1279 | 自畫像 | 清 |
| 1256 | 三獅圖 | 清 | 1279 | 佛像圖 | 清 |
| 1256 | 天山積雪圖 | 清 | 1280 | 山水人物圖 | 清 |
| 1257 | 海棠禽兔圖 | 清 | 1281 | 花卉圖 | 清 |
| 1258 | 萬壑松風圖 | 清 | 1282 | 花果圖 | 清 |
| 1258 | 柏鹿圖 | 清 | 1283 | 玉壺春色圖 | 清 |
| 1259 | 蜂猴圖 | 清 | 1283 | 漁翁漁婦圖 | 清 |
| 1259 | 松鶴圖 | 清 | 1284 | 探珠圖 | 清 |
| 1260 | 雜畫 | 清 | 1285 | 風雨歸舟圖 | 清 |
| 1261 | 山水圖 | 清 | 1285 | 携琴訪友圖 | 清 |
| 1262 | 山水圖 | 清 | 1286 | 花卉草蟲圖 | 清 |
| 1263 | 花卉圖 | 清 | 1287 | 蔬果圖 | 清 |
| 1264 | 自畫像 | 清 | 1288 | 柳塘雙鷺圖 | 清 |
| 1265 | 野趣圖 | 清 | 1288 | 白鶻圖 | 清 |

| 頁碼 | 名稱 | 時代 | 頁碼 | 名稱 | 時代 |
|---|---|---|---|---|---|
| 1289 | 八駿圖 | 清 | 1313 | 亭林山色圖 | 清 |
| 1290 | 花鳥圖 | 清 | 1314 | 連理杉圖 | 清 |
| 1292 | 竹蔭西猞圖 | 清 | 1314 | 溪山雪霽圖 | 清 |
| 1293 | 平安春信圖 | 清 | 1315 | 雜畫 | 清 |
| 1294 | 山水圖 | 清 | 1316 | 翠岩紅樹圖 | 清 |
| 1295 | 揚州即景圖 | 清 | 1316 | 烟磴寒林圖 | 清 |
| 1296 | 彈指閣圖 | 清 | 1317 | 十駿馬圖 | 清 |
| 1297 | 華清出浴圖 | 清 | 1318 | 寶吉騮圖 | 清 |
| 1297 | 桃花圖 | 清 | 1318 | 風猩圖 | 清 |
| 1298 | 十香圖 | 清 | 1319 | 南山積翠圖 | 清 |
| 1299 | 溪橋深翠圖 | 清 | 1319 | 仿李成暮霞殘雪圖 | 清 |
| 1300 | 秋夜讀書圖 | 清 | 1320 | 重林複嶂圖 | 清 |
| 1300 | 古木飛泉圖 | 清 | 1320 | 雅宜山齋圖 | 清 |
| 1301 | 層岩樓石圖 | 清 | 1321 | 山水圖 | 清 |
| 1301 | 神龜圖 | 清 | 1321 | 洋菊圖 | 清 |
| 1302 | 荷花圖 | 清 | 1322 | 羅漢圖 | 清 |
| 1302 | 北山古屋圖 | 清 | 1322 | 負擔圖 | 清 |
| 1303 | 仿古山水圖 | 清 | 1323 | 蓮塘納凉圖 | 清 |
| 1304 | 竹石圖 | 清 | 1324 | 邗江勝覽圖 | 清 |
| 1304 | 懸崖蘭竹圖 | 清 | 1325 | 紫府仙居圖 | 清 |
| 1305 | 蘭竹石圖 | 清 | 1326 | 盤車圖 | 清 |
| 1305 | 梅竹圖 | 清 | 1326 | 阿房宮圖 | 清 |
| 1306 | 竹石圖 | 清 | 1327 | 巫峽秋濤圖 | 清 |
| 1307 | 雙松圖 | 清 | 1327 | 雙松并茂圖 | 清 |
| 1307 | 甘谷菊泉圖 | 清 | 1328 | 仿各家山水圖 | 清 |
| 1308 | 叢竹圖 | 清 | 1329 | 袁安臥雪圖 | 清 |
| 1308 | 梅花圖 | 清 | 1329 | 秋山樓閣圖 | 清 |
| 1309 | 鮎魚圖 | 清 | 1330 | 林麓秋晴圖 | 清 |
| 1310 | 游魚圖 | 清 | 1330 | 竹林聽泉圖 | 清 |
| 1310 | 盆蘭圖 | 清 | 1331 | 山水圖 | 清 |
| 1311 | 蘭花圖 | 清 | 1332 | 月下墨梅圖 | 清 |
| 1312 | 瀟湘風竹圖 | 清 | 1332 | 八子觀燈圖 | 清 |
| 1312 | 竹石圖 | 清 | 1333 | 扶杖觀瀑圖 | 清 |
| 1313 | 松石圖 | 清 | 1333 | 紈扇仕女圖 | 清 |

| 頁碼 | 名稱 | 時代 | 頁碼 | 名稱 | 時代 |
|---|---|---|---|---|---|
| 1334 | 巴慰祖像 | 清 | 1359 | 善權石室圖 | 清 |
| 1334 | 護法觀音圖 | 清 | 1359 | 元機詩意圖 | 清 |
| 1335 | 丁敬像 | 清 | 1360 | 竹下仕女圖 | 清 |
| 1335 | 劍閣圖 | 清 | 1360 | 逗秋小閣學書圖 | 清 |
| 1336 | 人物山水圖 | 清 | 1361 | 錢東像 | 清 |
| 1338 | 梅竹雙清圖 | 清 | 1361 | 仿清湘山水圖 | 清 |
| 1338 | 三色梅圖 | 清 | 1362 | 秋坪閑話圖 | 清 |
| 1339 | 篔谷圖 | 清 | 1363 | 梅花圖 | 清 |
| 1340 | 湘潭秋意圖 | 清 | 1364 | 雙勾竹石圖 | 清 |
| 1340 | 賁鹿圖 | 清 | 1364 | 鍾馗圖 | 清 |
| 1341 | 山水圖 | 清 | 1365 | 東山報捷圖 | 清 |
| 1342 | 摹宋人花卉圖 | 清 | 1366 | 清平調圖 | 清 |
| 1344 | 梅下賞月圖 | 清 | 1366 | 太白醉酒圖 | 清 |
| 1344 | 秋風歸牧圖 | 清 | 1367 | 曲水流觴圖 | 清 |
| 1345 | 三馬圖 | 清 | 1367 | 執扇倚秋圖 | 清 |
| 1345 | 重岩暮靄圖 | 清 | 1368 | 倚欄圖 | 清 |
| 1346 | 山水圖 | 清 | 1369 | 姚燮懺綺圖 | 清 |
| 1347 | 書畫詩翰圖 | 清 | 1370 | 十二金釵圖 | 清 |
| 1348 | 嵩洛訪碑圖 | 清 | 1371 | 送子得魁圖 | 清 |
| 1349 | 岩居秋爽圖 | 清 | 1371 | 長松竹石圖 | 清 |
| 1349 | 花卉圖 | 清 | 1372 | 雲嵐烟翠圖 | 清 |
| 1350 | 疏林霜葉圖 | 清 | 1372 | 重巒密樹圖 | 清 |
| 1350 | 仿王蒙山水圖 | 清 | 1373 | 山水圖 | 清 |
| 1351 | 爲虛舟作山水圖 | 清 | 1374 | 憶松圖 | 清 |
| 1351 | 江瀨山光圖 | 清 | 1375 | 聽阮圖 | 清 |
| 1353 | 京口三山圖 | 清 | 1376 | 山水圖 | 清 |
| 1354 | 桂蔭涼適圖 | 清 | 1376 | 山水圖 | 清 |
| 1354 | 春流出峽圖 | 清 | 1377 | 人物花鳥圖 | 清 |
| 1355 | 人物山水圖 | 清 | 1378 | 五福圖 | 清 |
| 1356 | 紫瑯仙館圖 | 清 | 1378 | 仿元人花卉小品圖 | 清 |
| 1356 | 著書圖 | 清 | 1379 | 八仙圖 | 清 |
| 1357 | 上塞錦林圖 | 清 | 1379 | 山居水榭圖 | 清 |
| 1357 | 溪閣納凉圖 | 清 | 1380 | 五羊仙迹圖 | 清 |
| 1358 | 花果圖 | 清 | 1380 | 蕉梅錦鷄圖 | 清 |

| 頁碼 | 名稱 | 時代 |
| --- | --- | --- |
| 1381 | 崇山納涼圖 | 清 |
| 1381 | 蘭竹石圖 | 清 |
| 1382 | 范湖草堂圖 | 清 |
| 1384 | 自畫像 | 清 |
| 1384 | 瑤宮秋扇圖 | 清 |
| 1385 | 人物圖 | 清 |
| 1386 | 十萬圖 | 清 |
| 1388 | 姚大梅詩意圖 | 清 |
| 1389 | 松鶴延年圖 | 清 |
| 1390 | 梅鶴圖 | 清 |
| 1390 | 沈麟元蓊山釣徒圖 | 清 |
| 1391 | 五色牡丹圖 | 清 |
| 1391 | 枇杷圖 | 清 |
| 1392 | 雜畫 | 清 |
| 1393 | 花鳥圖 | 清 |
| 1394 | 山水圖 | 清 |
| 1395 | 梅石圖 | 清 |
| 1395 | 花鳥圖 | 清 |
| 1396 | 桃花白頭圖 | 清 |
| 1396 | 富貴白頭圖 | 清 |
| 1397 | 花卉昆蟲圖 | 清 |
| 1399 | 墨松圖 | 清 |
| 1399 | 牡丹圖 | 清 |
| 1400 | 古柏圖 | 清 |
| 1400 | 花卉圖 | 清 |
| 1401 | 積書岩圖 | 清 |
| 1402 | 天竺水仙圖 | 清 |
| 1402 | 習靜愛山居圖 | 清 |
| 1403 | 富貴壽考圖 | 清 |
| 1403 | 麻姑獻壽圖 | 清 |
| 1404 | 花鳥圖 | 清 |
| 1405 | 花鳥圖 | 清 |
| 1406 | 松菊錦雞圖 | 清 |
| 1406 | 仕女圖 | 清 |

| 頁碼 | 名稱 | 時代 |
| --- | --- | --- |
| 1407 | 新秋鵝浴圖 | 清 |
| 1407 | 支遁愛馬圖 | 清 |
| 1408 | 雪中送炭圖 | 清 |
| 1408 | 高邕像 | 清 |
| 1409 | 牡丹圖 | 清 |
| 1409 | 朱竹鳳凰圖 | 清 |
| 1410 | 人物花鳥圖 | 清 |
| 1412 | 寒林牧馬圖 | 清 |
| 1412 | 飯石山農像 | 清 |
| 1413 | 酸寒尉像 | 清 |
| 1414 | 菊花圖 | 清 |
| 1414 | 紫藤圖 | 清 |
| 1415 | 葫蘆圖 | 清 |
| 1415 | 梅花圖 | 清 |
| 1416 | 桃實圖 | 清 |
| 1416 | 富貴神仙圖 | 清 |
| 1417 | 山水圖 | 清 |
| 1418 | 怡園主人像 | 清 |
| 1418 | 秋山夕照圖 | 清 |
| 1419 | 松風蕭寺圖 | 清 |
| 1419 | 金明齋像 | 清 |
| 1420 | 翠竹白猿圖 | 清 |
| 1420 | 昭君出塞圖 | 清 |

# 石窟寺壁畫一　目錄

新疆克孜爾石窟

| 頁碼 | 名稱 | 時代 |
|---|---|---|
| 1 | 伎樂飛天 | 約公元4–7世紀 |
| 1 | 聽法菩薩 | 約公元4–7世紀 |
| 2 | 菱形格壁畫 | 約公元4–7世紀 |
| 4 | 菱形格本生畫 | 約公元4–7世紀 |
| 4 | 菱形格馬壁龍王本生畫 | 約公元4–7世紀 |
| 5 | 菱形格本生畫 | 約公元4–7世紀 |
| 6 | 菱形格大光明王本生畫 | 約公元4–7世紀 |
| 7 | 菱形格馬王本生畫 | 約公元4–7世紀 |
| 8 | 菱形格兔王本生畫 | 約公元4–7世紀 |
| 9 | 菱形格本生畫 | 約公元4–7世紀 |
| 10 | 兜率天宮菩薩說法圖 | 約公元4–7世紀 |
| 12 | 菱形格本生畫 | 約公元4–7世紀 |
| 13 | 菱形格薩薄燃臂當炬本生畫 | 約公元4–7世紀 |
| 14 | 菱形格本生畫 | 約公元4–7世紀 |
| 15 | 菱形格猴王以身作渡橋本生畫 | |
| 16 | 菱形格快目王施眼本生畫 | 約公元4–7世紀 |
| 17 | 菱形格本生畫 | 約公元4–7世紀 |
| 18 | 聽法菩薩 | 約公元4–7世紀 |
| 19 | 菱形格因緣畫 | 約公元4–7世紀 |
| 20 | 彌勒說法圖 | 約公元4–7世紀 |
| 22 | 聽法菩薩 | 約公元4–7世紀 |
| 22 | 天宮伎樂圖 | 約公元4–7世紀 |
| 23 | 天象圖 | 約公元4–7世紀 |
| 23 | 天象圖 | 約公元4–7世紀 |
| 24 | 思惟菩薩 | 約公元4–7世紀 |
| 24 | 比丘 | 約公元4–7世紀 |
| 25 | 薩薄燃臂本生畫 | 約公元4–7世紀 |

| 頁碼 | 名稱 | 時代 |
|---|---|---|
| 26 | 菱形格因緣本生畫 | 約公元4–7世紀 |
| 26 | 水生動物畫 | 約公元4–7世紀 |
| 27 | 菱形格因緣本生畫 | 約公元4–7世紀 |
| 28 | 菱形格因緣本生畫 | 約公元4–7世紀 |
| 29 | 菱形格獅王本生畫 | 約公元4–7世紀 |
| 30 | 菱形格因緣本生畫 | 約公元4–7世紀 |
| 31 | 修行者 | 約公元4–7世紀 |
| 32 | 飛天 | 約公元4–7世紀 |
| 33 | 供養弟子 | 約公元4–7世紀 |
| 34 | 伎樂飛天 | 約公元4–7世紀 |
| 35 | 伎樂飛天 | 約公元4–7世紀 |
| 36 | 紋飾 | 約公元4–7世紀 |
| 37 | 聽法菩薩 | 約公元4–7世紀 |
| 37 | 菱形格動物畫 | 約公元4–7世紀 |
| 38 | 菱形格壁畫 | 約公元4–7世紀 |
| 38 | 菱形格壁畫 | 約公元4–7世紀 |
| 39 | 伎樂 | 約公元4–7世紀 |
| 39 | 伎樂 | 約公元4–7世紀 |
| 40 | 伎樂 | 約公元4–7世紀 |
| 40 | 伎樂 | 約公元4–7世紀 |
| 41 | 說法圖 | 約公元4–7世紀 |
| 42 | 菩薩 | 約公元4–7世紀 |
| 42 | 須達拏太子本生畫 | 約公元4–7世紀 |
| 43 | 婆羅門 | 約公元4–7世紀 |
| 43 | 菩薩 | 約公元4–7世紀 |
| 44 | 菱形格千佛 | 約公元4–7世紀 |
| 45 | 菱形格因緣畫 | 約公元4–7世紀 |
| 46 | 菱形格因緣畫 | 約公元4–7世紀 |
| 47 | 菱形格因緣畫 | 約公元4–7世紀 |
| 48 | 牧女奉糜佛傳圖 | 約公元4–7世紀 |
| 49 | 逾城出家佛傳畫 | 約公元4–7世紀 |
| 49 | 弟子 | 約公元4–7世紀 |

| 頁碼 | 名稱 | 時代 | 頁碼 | 名稱 | 時代 |
|---|---|---|---|---|---|
| 50 | 菱形格跋摩竭提施乳本生畫 | 約公元4-7世紀 | 79 | 天象圖 | 約公元4-7世紀 |
| 51 | 比丘 | 約公元4-7世紀 | 80 | 飛天 | 約公元4-7世紀 |
| 52 | 鷹與猴 | 約公元4-7世紀 | 82 | 飛天 | 約公元4-7世紀 |
| 53 | 伎樂天 | 約公元4-7世紀 | 83 | 覆鉢塔 | 約公元4-7世紀 |
| 53 | 立佛 | 約公元4-7世紀 | 83 | 供養人 | 約公元4-7世紀 |
| 54 | 天神 | 約公元4-7世紀 | 84 | 度善愛乾闥婆王佛傳故事畫 | 約公元4-7世紀 |
| 54 | 菱形格精進力比丘本生畫 | 約公元4-7世紀 | 85 | 立佛 | 約公元4-7世紀 |
| 55 | 天部護法 | 約公元4-7世紀 | 86 | 佛傳故事畫 | 約公元4-7世紀 |
| 55 | 供養比丘 | 約公元4-7世紀 | 87 | 菱形格須達拏太子本生畫 | 約公元4-7世紀 |
| 56 | 耕作圖 | 約公元4-7世紀 | 88 | 菱形格本生畫 | 約公元4-7世紀 |
| 57 | 眾魔怖佛 | 約公元4-7世紀 | 89 | 大迦葉頭像 | 約公元4-7世紀 |
| 58 | 菱形格因緣畫 | 約公元4-7世紀 | 89 | 力士頭像 | 約公元4-7世紀 |
| 60 | 金翅鳥 | 約公元4-7世紀 | 90 | 聯珠鴨紋裝飾 | 約公元4-7世紀 |
| 60 | 護法 | 約公元4-7世紀 | 90 | 伎樂和佛傳 | 約公元4-7世紀 |
| 61 | 說法圖 | 約公元4-7世紀 | 91 | 牧牛者 | 約公元4-7世紀 |
| 61 | 菱形格貧女施燈供養因緣畫 | 約公元4-7世紀 | 92 | 聽法金剛 | 約公元4-7世紀 |
| 62 | 菱形格因緣畫 | 約公元4-7世紀 | 93 | 伎樂天與金剛神 | 約公元4-7世紀 |
| 63 | 菱形格因緣畫 | 約公元4-7世紀 | 93 | 仙道王與王后 | 約公元4-7世紀 |
| 63 | 鹿野苑初轉法輪 | 約公元4-7世紀 | 94 | 聽法圖 | 約公元4-7世紀 |
| 64 | 菩薩與比丘 | 約公元4-7世紀 | 95 | 因緣佛傳圖 | 約公元4-7世紀 |
| 65 | 聽法圖 | 約公元4-7世紀 | 95 | 伎樂與七寶 | 約公元4-7世紀 |
| 66 | 護法 | 約公元4-7世紀 | 96 | 立佛與菩薩 | 約公元4-7世紀 |
| 67 | 聽法菩薩 | 約公元4-7世紀 | 97 | 因緣佛傳圖 | 約公元4-7世紀 |
| 68 | 供養人 | 約公元4-7世紀 | 98 | 本生故事畫 | 約公元4-7世紀 |
| 69 | 武士與菩薩 | 約公元4-7世紀 | 99 | 游化說法圖 | 約公元4-7世紀 |
| 70 | 千佛圖 | 約公元4-7世紀 | 100 | 國王與大臣 | 約公元4-7世紀 |
| 70 | 菱形格因緣畫 | 約公元4-7世紀 | 101 | 本生故事畫 | 約公元4-7世紀 |
| 71 | 供養菩薩 | 約公元4-7世紀 | 101 | 焚化佛遺體 | 約公元4-7世紀 |
| 72 | 菱形格因緣佛傳畫 | 約公元4-7世紀 | 102 | 阿闍世王夢佛涅槃 | 約公元4-7世紀 |
| 73 | 須摩提女請佛因緣畫 | 約公元4-7世紀 | 104 | 八王爭舍利 | 約公元4-7世紀 |
| 74 | 菱形格因緣畫 | 約公元4-7世紀 | 106 | 國王與王后 | 約公元4-7世紀 |
| 75 | 鹿野苑初轉法輪聽法菩薩 | 約公元4-7世紀 | 107 | 飛天頭部 | 約公元4-7世紀 |
| 76 | 因緣故事畫 | 約公元4-7世紀 | 107 | 因緣佛傳圖 | 約公元4-7世紀 |
| 78 | 菱形格因緣佛傳畫 | 約公元4-7世紀 | 108 | 唐草紋裝飾 | 約公元4-7世紀 |

| 頁碼 | 名稱 | 時代 |
|---|---|---|
| 108 | 游泳者 | 約公元4-7世紀 |
| 109 | 本生故事畫 | 約公元4-7世紀 |
| 110 | 未生怨王與行雨大臣佛傳故事畫 | 約公元4-7世紀 |
| 111 | 婆羅門與天人 | 約公元4-7世紀 |
| 112 | 彌勒説法圖 | 約公元4-7世紀 |
| 112 | 行雨大臣 | 約公元4-7世紀 |
| 113 | 第一次結集 | 約公元4-7世紀 |
| 114 | 未生怨王　王后與行雨大臣像 | 約公元4-7世紀 |
| 114 | 涅槃 | 約公元4-7世紀 |
| 115 | 立佛 | 公元7世紀 |
| 115 | 立佛 | 公元7世紀 |
| 116 | 立佛 | 公元7世紀 |
| 116 | 雙頭四臂佛 | 公元7世紀 |

## 新疆庫木吐喇石窟

| 頁碼 | 名稱 | 時代 |
|---|---|---|
| 117 | 菱形格因緣畫 | 約公元5-8世紀 |
| 118 | 菱形格因緣畫 | 約公元5-8世紀 |
| 119 | 説法圖 | 約公元5-8世紀 |
| 119 | 坐佛 | 約公元5-8世紀 |
| 120 | 因緣故事畫 | 約公元5-8世紀 |
| 120 | 立佛 | 約公元5-8世紀 |
| 121 | 菱形格五百白雁聽法升天因緣畫 | 約公元5-8世紀 |
| 122 | 菱形格因緣畫 | 約公元5-8世紀 |
| 122 | 菱形格因緣畫 | 約公元5-8世紀 |
| 123 | 菱形格吉祥施座佛傳畫 | 約公元5-8世紀 |
| 124 | 蓮花與千佛 | 約公元5-8世紀 |
| 124 | 圖案 | 約公元5-8世紀 |
| 125 | 坐佛 | 約公元5-8世紀 |

| 頁碼 | 名稱 | 時代 |
|---|---|---|
| 126 | 樂舞 | 約公元5-8世紀 |
| 127 | 坐佛 | 約公元5-8世紀 |
| 127 | 聽法菩薩 | 約公元5-8世紀 |
| 128 | 窟頂和前壁壁畫 | 約公元5-8世紀 |
| 129 | 菱形格因緣畫 | 約公元5-8世紀 |
| 130 | 聽法菩薩 | 約公元5-8世紀 |
| 131 | 供養比丘 | 約公元5-8世紀 |
| 132 | 天人 | 約公元5-8世紀 |
| 133 | 菱形格薩埵捨身飼虎本生畫 | 約公元5-8世紀 |
| 134 | 菱形格樵人背恩本生畫 | 約公元5-8世紀 |
| 135 | 菱形格梵志燃燈供養因緣畫 | 約公元5-8世紀 |
| 135 | 菱形格兔王本生畫 | 約公元5-8世紀 |
| 136 | 供養比丘 | 約公元5-8世紀 |
| 137 | 供養菩薩 | 約公元5-8世紀 |
| 142 | 佛與菩薩 | 約公元5-8世紀 |
| 144 | 禮佛圖 | 約公元5-8世紀 |
| 145 | 日想觀 | 約公元5-8世紀 |
| 145 | 供養天人 | 約公元5-8世紀 |
| 146 | 婆羅門 | 約公元5-8世紀 |
| 146 | 降魔成道圖 | 約公元5-8世紀 |
| 147 | 捕人 | 約公元5-8世紀 |
| 147 | 聽法菩薩 | 約公元5-8世紀 |
| 148 | 説法圖 | 約公元5-8世紀 |

## 新疆古龜茲地區其它石窟

| 頁碼 | 名稱 | 時代 |
|---|---|---|
| 149 | 供養天人 | 約公元4-7世紀 |
| 150 | 菱形格因緣畫 | 約公元4-7世紀 |
| 151 | 菱形格因緣畫 | 約公元4-7世紀 |
| 152 | 供養天王 | 約公元4-7世紀 |
| 153 | 涅槃 | 約公元4-7世紀 |
| 153 | 龜茲貴族供養人 | 約公元4-7世紀 |

| 頁碼 | 名稱 | 時代 |
|---|---|---|
| 154 | 飛天 | 約公元4-7世紀 |
| 156 | 八王分舍利 | 約公元4-7世紀 |

## 新疆柏孜克里克石窟

| 頁碼 | 名稱 | 時代 |
|---|---|---|
| 157 | 佛像 | 唐西州時期 |
| 157 | 説法圖 | 唐西州時期 |
| 158 | 奏樂婆羅門 | 唐西州時期 |
| 159 | 寶相花圖案 | 回鶻高昌 |
| 160 | 轉輪聖王 | 回鶻高昌 |
| 161 | 菩薩 | 回鶻高昌 |
| 162 | 舉哀人物 | 回鶻高昌 |
| 162 | 舉哀人物 | 回鶻高昌 |
| 163 | 舉哀弟子 | 回鶻高昌 |
| 163 | 本行經變 | 回鶻高昌 |
| 164 | 供養童子 | 回鶻高昌 |
| 164 | 立佛 | 回鶻高昌 |
| 165 | 千佛 | 回鶻高昌 |
| 166 | 嬉水童子 | 回鶻高昌 |
| 167 | 千佛 | 回鶻高昌 |
| 169 | 飛鳥 | 回鶻高昌 |
| 169 | 鹿野苑初轉法輪及供養人圖 | 回鶻高昌 |
| 170 | 回鶻王侯家族像 | 回鶻高昌 |
| 171 | 沙利家族人像 | 回鶻高昌 |
| 172 | 喜悦公主像 | 回鶻高昌 |
| 173 | 印度高僧像 | 回鶻高昌 |
| 174 | 天王 | 回鶻高昌 |
| 176 | 大悲變相 | 回鶻高昌 |
| 178 | 行道天王圖 | 回鶻高昌 |
| 180 | 僧都統像 | 回鶻高昌 |
| 181 | 供養禮佛圖 | 回鶻高昌 |
| 182 | 供養禮佛圖 | 回鶻高昌 |
| 183 | 供養禮佛圖 | 回鶻高昌 |
| 184 | 供養禮佛圖 | 回鶻高昌 |
| 185 | 天神 | 回鶻高昌 |
| 186 | 藥師佛 | 回鶻高昌 |
| 187 | 龍 | 回鶻高昌 |
| 187 | 經變 | 回鶻高昌 |
| 188 | 持幢菩薩 | 回鶻高昌 |
| 188 | 持燈夜叉 | 回鶻高昌 |
| 189 | 執金剛神 | 回鶻高昌 |
| 190 | 本行經變和涅槃經變 | 回鶻高昌 |
| 192 | 回鶻高昌王供養像 | 回鶻高昌 |
| 192 | 蒙古女供養人 | 回鶻高昌 |
| 193 | 奏樂婆羅門 | 回鶻高昌 |
| 194 | 彩繪地坪圖案 | 回鶻高昌 |

## 新疆古高昌地區其它石窟

| 頁碼 | 名稱 | 時代 |
|---|---|---|
| 195 | 千佛 | 公元4-7世紀 |
| 196 | 坐佛 | 公元4-7世紀 |
| 196 | 平棋圖案 | 公元4-7世紀 |
| 197 | 行者觀想圖 | 公元4-7世紀 |
| 197 | 飛天 | 公元4-7世紀 |
| 198 | 千佛與菩薩 | 公元4-7世紀 |
| 199 | 坐佛 | 公元4-7世紀 |
| 199 | 立佛 | 公元4-7世紀 |
| 200 | 彌勒菩薩 | 約公元5-7世紀 |
| 200 | 菩薩 | 公元5-7世紀 |
| 201 | 説法圖 | 公元5-7世紀 |
| 201 | 平棋圖案 | 公元5-7世紀 |
| 202 | 生命樹 | 公元9世紀 |
| 204 | 經變畫 | 公元9世紀 |
| 204 | 龍王禮佛圖 | 公元9-12世紀 |

| 頁碼 | 名稱 | 時代 |
|---|---|---|
| 205 | 登高圖 | 公元9–12世紀 |
| 205 | 灌頂 | 公元9–12世紀 |
| 206 | 月天 | 公元9–12世紀 |
| 207 | 菩薩 | 公元9–12世紀 |
| 207 | 菩薩 | 公元9–12世紀 |
| 208 | 逾城出家 | 公元9–12世紀 |
| 209 | 菩薩 | 公元9–12世紀 |
| 209 | 寺院 | 公元12–14世紀 |

## 甘肅炳靈寺石窟

| 頁碼 | 名稱 | 時代 |
|---|---|---|
| 210 | 炳靈寺第169窟北壁壁畫 | 西秦 |
| 212 | 坐佛 | 西秦 |
| 213 | 飛天與供養人 | 西秦 |
| 214 | 飛天 | 西秦 |
| 215 | 供養比丘 | 西秦 |
| 216 | 女供養人 | 西秦 |
| 216 | 男供養人 | 西秦 |
| 217 | 菩薩 | 北魏 |
| 218 | 猴王本生畫 | 北周 |
| 219 | 弟子 | 隋 |
| 220 | 菩薩和弟子 | 隋 |
| 221 | 藻井圖案 | 唐 |
| 221 | 華蓋 | 唐 |
| 222 | 佛弟子 | 唐 |
| 222 | 供養比丘 | 唐 |
| 223 | 修行僧 | 明 |
| 223 | 羅漢 | 明 |
| 224 | 菩薩 | 明 |
| 225 | 金翅鳥及童子 | 明 |
| 225 | 菩薩 | 明 |
| 226 | 菩薩 | 明 |

## 甘肅麥積山石窟

| 頁碼 | 名稱 | 時代 |
|---|---|---|
| 227 | 女供養人 | 北魏 |
| 228 | 藻井 | 北魏 |
| 228 | 飛天 | 北魏 |
| 229 | 飛天 | 北魏 |
| 230 | 飛天 | 北魏 |
| 230 | 蓮花化生 | 北魏 |
| 231 | 男供養人 | 北魏 |
| 231 | 供養比丘 | 北魏 |
| 232 | 帝釋天 | 西魏 |
| 232 | 睒子本生畫 | 西魏 |
| 234 | 國王出獵 | 西魏 |
| 234 | 國王見睒子盲父母 | 西魏 |
| 235 | 群虎 | 西魏 |
| 236 | 城郭 | 西魏 |
| 236 | 供養比丘 | 西魏 |
| 237 | 説法圖 | 西魏 |
| 237 | 飛天 | 西魏 |
| 238 | 出行 | 北周 |
| 239 | 赴會 | 北周 |
| 239 | 飛天 | 北周 |
| 240 | 飛天 | 北周 |
| 240 | 飛天 | 北周 |
| 241 | 飛天 | 北周 |
| 242 | 飛天 | 北周 |
| 243 | 飛天 | 北周 |
| 243 | 説法圖 | 北周 |
| 244 | 火頭明王 | 北周–隋 |
| 244 | 飛天 | 北周–隋 |
| 245 | 天馬與飛天 | 隋 |
| 245 | 供養人 | 唐 |

| 頁碼 | 名稱 | 時代 |
|---|---|---|
| 246 | 女供養人 | 五代十國 |

## 甘肅水簾洞石窟

| 頁碼 | 名稱 | 時代 |
|---|---|---|
| 247 | 飛天 | 北周 |
| 247 | 佛像 | 北周 |
| 248 | 說法圖 | 北周 |
| 249 | 說法圖 | 北周 |
| 250 | 菩薩及供養比丘 | 北周 |

# 石窟寺壁畫二　目錄

甘肅敦煌莫高窟

| 頁碼 | 名稱 | 時代 |
|---|---|---|
| 251 | 飛天和千佛 | 北涼 |
| 251 | 菩薩 | 北涼 |
| 252 | 毗楞竭梨王本生畫 | 北涼 |
| 253 | 菩薩 | 北涼 |
| 254 | 婆藪仙 | 北魏 |
| 254 | 鹿頭梵志 | 北魏 |
| 255 | 藥叉 | 北魏 |
| 256 | 白衣佛 | 北魏 |
| 257 | 説法像 | 北魏 |
| 258 | 聽法菩薩 | 北魏 |
| 259 | 尸毗王本生畫 | 北魏 |
| 260 | 聽法菩薩 | 北魏 |
| 262 | 降魔變 | 北魏 |
| 262 | 三魔女 | 北魏 |
| 263 | 魔將 | 北魏 |
| 264 | 群魔 | 北魏 |
| 266 | 薩埵太子本生畫 | 北魏 |
| 268 | 刺頸投崖 | 北魏 |
| 269 | 捨身飼虎 | 北魏 |
| 269 | 抱尸痛哭 | 北魏 |
| 270 | 沙彌守戒自殺因緣畫 | 北魏 |
| 270 | 鹿王本生與須摩提女因緣畫 | 北魏 |
| 271 | 須摩提女因緣畫 | 北魏 |
| 272 | 立佛 | 北魏 |
| 273 | 説法圖 | 北魏 |
| 274 | 窟頂平棋 | 北魏 |
| 274 | 千佛及供養比丘 | 北魏 |
| 275 | 飛天 | 北魏 |
| 275 | 供養天人 | 北魏 |
| 276 | 白衣佛 | 北魏 |

| 頁碼 | 名稱 | 時代 |
|---|---|---|
| 277 | 説法圖 | 北魏 |
| 277 | 菩薩 | 北魏 |
| 278 | 飛天 | 北魏 |
| 278 | 天宮伎樂 | 北魏 |
| 279 | 平棋圖案 | 北魏 |
| 280 | 窟頂壁畫 | 北魏 |
| 281 | 供養菩薩 | 北魏 |
| 282 | 鹿頭梵志及供養菩薩 | 西魏 |
| 282 | 飛天 | 西魏 |
| 283 | 説法圖 | 西魏 |
| 284 | 阿修羅天 | 西魏 |
| 286 | 雷神 | 西魏 |
| 286 | 野猪 | 西魏 |
| 287 | 野牛 | 西魏 |
| 287 | 捧珠力士 | 西魏 |
| 288 | 西王母出行 | 西魏 |
| 290 | 西王母 | 西魏 |
| 291 | 狩獵 | 西魏 |
| 292 | 莫高窟第285窟西壁壁畫 | 西魏 |
| 294 | 化生童子 | 西魏 |
| 296 | 供養菩薩 | 西魏 |
| 297 | 菩薩 | 西魏 |
| 298 | 諸天　外道 | 西魏 |
| 300 | 諸天神王 | 西魏 |
| 300 | 婆藪仙 | 西魏 |
| 301 | 供養比丘 | 西魏 |
| 302 | 莫高窟第285窟北壁壁畫 | 西魏 |
| 304 | 七佛局部 | 西魏 |
| 304 | 二佛并坐像 | 西魏 |
| 305 | 孔雀龕楣 | 西魏 |
| 305 | 菩薩 | 西魏 |
| 306 | 莫高窟第285窟南壁壁畫 | 西魏 |

| 頁碼 | 名稱 | 時代 | 頁碼 | 名稱 | 時代 |
|---|---|---|---|---|---|
| 308 | 五百強盜成佛因緣畫 | 西魏 | 339 | 釋迦說法圖 | 隋 |
| 310 | 飛天 | 西魏 | 340 | 本生畫 | 隋 |
| 312 | 莫高窟第285窟東壁壁畫 | 西魏 | 340 | 本生故事及福田經變畫 | 隋 |
| 314 | 莫高窟第285窟窟頂東披壁畫 | 西魏 | 342 | 說法圖 | 隋 |
| 316 | 天鵝 | 西魏 | 343 | 二佛并坐圖及供養人 | 隋 |
| 316 | 禪修 | 西魏 | 344 | 法華經變普門品 | 隋 |
| 317 | 莫高窟第285窟窟頂北披壁畫 | 西魏 | 344 | 法華經變普門品 | 隋 |
| 318 | 天象圖 | 西魏 | 345 | 說法圖 | 隋 |
| 318 | 禪修 | 西魏 | 346 | 莫高窟第305窟窟頂壁畫 | 隋 |
| 319 | 莫高窟第285窟窟頂南披壁畫 | 西魏 | 348 | 帝釋天 | 隋 |
| 320 | 藻井圖案 | 西魏 | 348 | 帝釋天妃 | 隋 |
| 321 | 莫高窟第288窟窟室壁畫 | 西魏 | 349 | 說法圖 | 隋 |
| 322 | 藥叉 | 西魏 | 349 | 供養人 | 隋 |
| 322 | 平棋圖案 | 西魏 | 350 | 彌勒上生經變畫 | 隋 |
| 323 | 天宮伎樂 | 西魏 | 351 | 供養菩薩 | 隋 |
| 324 | 佛及供養菩薩、比丘 | 北周 | 352 | 涅槃 | 隋 |
| 325 | 盧舍那佛 | 北周 | 354 | 藻井圖案 | 隋 |
| 326 | 降魔變 | 北周 | 355 | 雙獅 | 隋 |
| 328 | 涅槃 | 北周 | 355 | 供養菩薩 | 隋 |
| 328 | 須達拏太子本生畫 | 北周 | 356 | 維摩詰經變問疾品文殊像 | 隋 |
| 329 | 金剛寶座塔 | 北周 | 357 | 維摩詰經變問疾品維摩詰像 | 隋 |
| 330 | 薩埵太子本生畫 | 北周 | 358 | 菩薩 | 隋 |
| 330 | 供養人 | 北周 | 359 | 藻井圖案 | 隋 |
| 331 | 平棋圖案 | 北周 | 360 | 法華經變畫 | 隋 |
| 332 | 飛天 | 北周 | 360 | 法華經變畫 | 隋 |
| 332 | 圖案 | 北周 | 362 | 涅槃 | 隋 |
| 333 | 蓮花飛天紋藻井圖案 | 北周 | 362 | 觀音救難 | 隋 |
| 334 | 善事太子入海品 | 北周 | 363 | 菩薩 | 隋 |
| 335 | 說法圖與飛天 | 北周 | 364 | 須達拏太子本生畫 | 隋 |
| 336 | 佛傳畫 | 北周 | 366 | 莫高窟第407窟窟頂壁畫 | 隋 |
| 336 | 胡人馴馬圖 | 北周 | 368 | 弟子 | 隋 |
| 337 | 睒子本生畫 | 北周 | 369 | 乘象入胎 | 隋 |
| 338 | 睒子本生畫 | 北周 | 369 | 授經說法 | 隋 |
| 338 | 供養人和牛車 | 北周 | 370 | 逾城出家 | 隋 |

| 頁碼 | 名稱 | 時代 |
| --- | --- | --- |
| 371 | 乘象入胎 | 隋 |
| 372 | 菩薩 | 隋 |
| 372 | 菩薩 | 隋 |
| 373 | 弟子 | 隋 |
| 374 | 文殊菩薩 | 隋 |
| 375 | 觀世音菩薩和迦葉 | 隋 |
| 376 | 持拂塵天女 | 隋 |
| 377 | 供養人及牛車 | 隋 |
| 377 | 彌勒菩薩説法圖 | 隋 |
| 378 | 飛天 | 隋 |
| 378 | 藻井圖案 | 隋 |
| 379 | 天王 | 隋 |
| 379 | 説法圖 | 隋 |
| 380 | 文殊菩薩 | 隋 |
| 380 | 維摩詰 | 隋 |
| 381 | 菩薩 | 隋 |
| 381 | 供養童子 | 隋 |
| 382 | 莫高窟第398窟龕頂壁畫 | 隋 |
| 384 | 靈鷲山釋迦説法圖 | 隋 |
| 385 | 菩提和華蓋 | 隋 |
| 385 | 藥叉 | 隋 |
| 386 | 乘象入胎 | 隋 |
| 387 | 逾城出家 | 隋 |
| 388 | 藻井圖案 | 隋 |
| 389 | 藻井圖案 | 隋 |
| 390 | 弟子 | 隋 |
| 390 | 供養菩薩 | 隋 |
| 391 | 説法圖 | 隋 |
| 392 | 藻井圖案 | 隋 |
| 393 | 彌勒説法圖 | 隋 |
| 394 | 飛天 | 隋 |
| 394 | 龕頂壁畫 | 隋 |
| 395 | 菩薩 | 隋 |
| 395 | 維摩詰經變問疾品文殊菩薩 | 隋 |

| 頁碼 | 名稱 | 時代 |
| --- | --- | --- |
| 396 | 天王 | 隋 |
| 396 | 天王 | 隋 |
| 397 | 藻井圖案 | 隋 |
| 398 | 乘象入胎 | 唐 |
| 398 | 逾城出家 | 唐 |
| 399 | 供養菩薩 | 唐 |
| 400 | 并立菩薩 | 唐 |
| 401 | 思惟菩薩 | 唐 |
| 401 | 菩薩 | 唐 |
| 402 | 菩薩 | 唐 |
| 402 | 菩薩 | 唐 |
| 403 | 觀世音菩薩 | 唐 |
| 404 | 説法圖 | 唐 |
| 405 | 説法圖 | 唐 |
| 405 | 供養菩薩 | 唐 |
| 406 | 聽法菩薩 | 唐 |
| 407 | 維摩詰居士 | 唐 |
| 408 | 阿彌陀經變畫 | 唐 |
| 410 | 阿彌陀佛 | 唐 |
| 411 | 樂隊 | 唐 |
| 412 | 樂隊 | 唐 |
| 413 | 馬夫與馬 | 唐 |
| 413 | 未生怨故事畫 | 唐 |
| 414 | 山中説法 | 唐 |
| 415 | 菩薩與天王 | 唐 |
| 416 | 莫高窟第209窟窟頂壁畫 | 唐 |
| 418 | 水池樓臺 | 唐 |
| 419 | 十一面觀音 | 唐 |
| 420 | 供養天 | 唐 |
| 421 | 飛天 | 唐 |
| 421 | 説法圖 | 唐 |
| 422 | 藻井圖案 | 唐 |
| 423 | 女供養人 | 唐 |
| 423 | 外道女 | 唐 |

| 頁碼 | 名稱 | 時代 | 頁碼 | 名稱 | 時代 |
|---|---|---|---|---|---|
| 424 | 維摩詰經變畫 | 唐 | 452 | 菩薩 | 唐 |
| 426 | 勞度叉 | 唐 | 453 | 法華經變化城喻品 | 唐 |
| 426 | 佛教史迹畫 | 唐 | 454 | 文殊菩薩 | 唐 |
| 427 | 曇延祈雨圖 | 唐 | 455 | 維摩詰 | 唐 |
| 428 | 菩薩 | 唐 | 456 | 菩薩 | 唐 |
| 429 | 藻井圖案 | 唐 | 457 | 法華經變畫 | 唐 |
| 430 | 彌勒上生經變畫 | 唐 | 458 | 法華經變觀音普門品 | 唐 |
| 432 | 菩薩 | 唐 | 459 | 女供養人 | 唐 |
| 433 | 説法圖 | 唐 | 459 | 舞蹈 | 唐 |
| 433 | 十一面觀音 | 唐 | 460 | 彌勒下生經變畫 | 唐 |
| 434 | 佛像頭光 | 唐 | 462 | 剃度 | 唐 |
| 435 | 天女 | 唐 | 462 | 伎樂 | 唐 |
| 435 | 菩薩 | 唐 | 463 | 弟子 | 唐 |
| 436 | 大勢至菩薩 | 唐 | 463 | 觀世音菩薩 | 唐 |
| 436 | 弟子 | 唐 | 464 | 藻井圖案 | 唐 |
| 437 | 説法圖 | 唐 | 465 | 觀無量壽經變畫 | 唐 |
| 437 | 菩薩 | 唐 | 465 | 山水 | 唐 |
| 438 | 剃度 | 唐 | 466 | 聽法菩薩和天人 | 唐 |
| 439 | 拜塔 | 唐 | 467 | 菩薩 | 唐 |
| 440 | 十六觀 | 唐 | 467 | 供養菩薩 | 唐 |
| 441 | 菩薩 | 唐 | 468 | 飛天 | 唐 |
| 442 | 阿彌陀佛 | 唐 | 469 | 十六觀 | 唐 |
| 443 | 説法圖 | 唐 | 470 | 藻井圖案 | 唐 |
| 443 | 樂舞天人 | 唐 | 471 | 菩薩與火天神 | 唐 |
| 444 | 聽法菩薩 | 唐 | 471 | 菩薩 | 唐 |
| 445 | 菩薩 | 唐 | 472 | 菩薩 | 唐 |
| 445 | 奏樂天人 | 唐 | 473 | 文殊菩薩 | 唐 |
| 446 | 十六觀 | 唐 | 473 | 普賢菩薩 | 唐 |
| 446 | 未生怨 | 唐 | 474 | 藥師經變畫 | 唐 |
| 447 | 觀世音菩薩 | 唐 | 476 | 藥師經變畫 | 唐 |
| 448 | 觀音經變畫 | 唐 | 477 | 藥師經變畫 | 唐 |
| 449 | 飛天 | 唐 | 478 | 觀無量壽經變畫 | 唐 |
| 450 | 飛天 | 唐 | 480 | 舞樂 | 唐 |
| 451 | 菩薩 | 唐 | 482 | 駟馬車 | 唐 |

| 頁碼 | 名稱 | 時代 | 頁碼 | 名稱 | 時代 |
|---|---|---|---|---|---|
| 483 | 大勢至菩薩 | 唐 | 509 | 藥師佛說法圖 | 唐 |
| 484 | 觀無量壽經變畫 | 唐 | 510 | 千手千鉢文殊 | 唐 |
| 485 | 舞蹈 | 唐 | 511 | 圖案 | 唐 |
| 485 | 弟子 | 唐 | 512 | 藻井圖案 | 唐 |
| 486 | 聽法圖 | 唐 | 512 | 藥師經變畫 | 唐 |
| 487 | 力士 | 唐 | 513 | 近事女 | 唐 |
| 488 | 舞樂 | 唐 | 514 | 比丘尼 | 唐 |
| 488 | 舞樂 | 唐 | 515 | 張議潮出行圖 | 唐 |
| 489 | 菩薩與弟子 | 唐 | 515 | 舞樂 | 唐 |
| 490 | 舉哀王子 | 唐 | 516 | 千手千眼觀音 | 唐 |
| 491 | 天王與天龍八部衆 | 唐 | 517 | 文殊經變畫 | 唐 |
| 491 | 飛天 | 唐 | 517 | 報恩經變序品 | 唐 |
| 492 | 聽法圖 | 唐 | 518 | 屠房 | 唐 |
| 493 | 供養菩薩 | 唐 | 518 | 思益梵天請問經變畫 | 唐 |
| 494 | 天請問經變畫 | 唐 | 519 | 藻井圖案 | 唐 |
| 495 | 普賢經變畫 | 唐 | 520 | 觀無量壽經變畫 | 唐 |
| 496 | 文殊經變畫 | 唐 | 521 | 天王 | 唐 |
| 497 | 舞樂 | 唐 | 522 | 如意輪觀音 | 唐 |
| 497 | 供養菩薩 | 唐 | 523 | 藻井圖案 | 唐 |
| 498 | 樂隊 | 唐 | 524 | 觀世音菩薩 | 唐 |
| 499 | 吐蕃贊普 | 唐 | 524 | 外道 | 唐 |
| 500 | 維摩詰經變畫 | 唐 | 525 | 史迹故事　　瑞像 | 唐 |
| 501 | 香積菩薩 | 唐 | 526 | 白描人物 | 唐 |
| 501 | 化生童子 | 唐 | 527 | 文殊經變畫 | 唐 |
| 502 | 圖案 | 唐 | 528 | 弟子 | 唐 |
| 503 | 菩薩 | 唐 | 529 | 佛光紋飾 | 唐 |
| 503 | 善事太子入海求寶 | 唐 | 530 | 勞度叉鬥聖經變畫 | 唐 |
| 504 | 舞樂 | 唐 | 531 | 勞度叉鬥聖經變畫 | 唐 |
| 504 | 舞樂 | 唐 | 532 | 外道皈依 | 唐 |
| 505 | 天王　瑞像 | 唐 | 533 | 風神 | 唐 |
| 506 | 庭院建築 | 唐 | 534 | 普賢經變畫 | 唐 |
| 506 | 瑞像 | 唐 | 535 | 千佛 | 唐 |
| 507 | 帝釋天 | 唐 | 536 | 大勢至菩薩 | 唐 |
| 508 | 十二大願 | 唐 | 537 | 供養比丘 | 唐 |

| 頁碼 | 名稱 | 時代 |
|---|---|---|
| 538 | 報恩經變畫 | 唐 |
| 540 | 維摩詰經變畫 | 唐 |

# 石窟寺壁畫三　目錄

甘肅敦煌莫高窟

| 頁碼 | 名稱 | 時代 |
| --- | --- | --- |
| 543 | 法華經變畫 | 五代十國 |
| 544 | 法華經變信解品 | 五代十國 |
| 544 | 報恩經變畫 | 五代十國 |
| 545 | 維摩詰經變畫 | 五代十國 |
| 546 | 回鶻公主供養像 | 五代十國 |
| 547 | 于闐國王與王后供養像 | 五代十國 |
| 548 | 藻井圖案 | 五代十國 |
| 549 | 東方天王 | 五代十國 |
| 550 | 菩薩 | 五代十國 |
| 551 | 菩薩與天龍八部眾 | 五代十國 |
| 552 | 東方天王 | 五代十國 |
| 553 | 北方天王 | 五代十國 |
| 554 | 西方天王 | 五代十國 |
| 555 | 南方天王 | 五代十國 |
| 556 | 千手千鉢文殊經變畫 | 五代十國 |
| 557 | 菩薩和天龍八部眾 | 五代十國 |
| 558 | 弟子 | 五代十國 |
| 558 | 儀衛武士 | 五代十國 |
| 559 | 供養人 | 五代十國 |
| 560 | 女供養人 | 五代十國 |
| 560 | 須達訪園 | 五代十國 |
| 561 | 勞度叉鬥聖經變畫 | 五代十國 |
| 562 | 外道信女 | 五代十國 |
| 563 | 北方天王 | 五代十國 |
| 564 | 菩薩和天龍八部眾 | 五代十國 |
| 565 | 藥師經變畫 | 五代十國 |
| 566 | 莫高窟第61窟窟室壁畫 | 五代十國 |
| 568 | 藻井圖案 | 五代十國 |
| 569 | 飛天 | 五代十國 |
| 570 | 五臺山圖 | 五代十國 |
| 572 | 萬菩薩樓 | 五代十國 |
| 573 | 大建安寺 | 五代十國 |
| 573 | 大法華寺 | 五代十國 |
| 574 | 河東道山門西南 | 五代十國 |
| 574 | 維摩詰經變畫 | 五代十國 |
| 575 | 維摩詰經變畫 | 五代十國 |
| 575 | 維摩詰像 | 五代十國 |
| 576 | 女供養人 | 五代十國 |
| 578 | 法華經變畫 | 五代十國 |
| 579 | 楞伽經變畫 | 五代十國 |
| 580 | 樂舞 | 五代十國 |
| 582 | 迦陵頻伽樂隊 | 五代十國 |
| 583 | 供養比丘 | 五代十國 |
| 584 | 射手 | 五代十國 |
| 584 | 莫高窟第55窟窟頂壁畫 | 北宋 |
| 585 | 觀音救難 | 北宋 |
| 585 | 彌勒經變畫 | 北宋 |
| 586 | 佛教史迹畫 | 北宋 |
| 587 | 十一面觀音經變畫 | 北宋 |
| 588 | 八塔變第一塔 | 北宋 |
| 589 | 八塔變第七塔 | 北宋 |
| 590 | 圖案 | 西夏 |
| 591 | 伎樂 | 西夏 |
| 591 | 飛天 | 西夏 |
| 592 | 弟子 | 西夏 |
| 592 | 供養菩薩 | 西夏 |
| 593 | 藻井圖案 | 西夏 |
| 594 | 藻井圖案 | 西夏 |
| 595 | 菩薩 | 西夏 |
| 595 | 白衣觀音 | 西夏 |
| 596 | 蓮花圖案 | 西夏 |
| 597 | 供養菩薩 | 西夏 |

| 頁碼 | 名稱 | 時代 |
|---|---|---|
| 598 | 藻井圖案 | 西夏 |
| 599 | 菩薩 | 西夏 |
| 600 | 供養菩薩 | 西夏 |
| 601 | 王妃供養像 | 西夏 |
| 602 | 西夏王供養像 | 西夏 |
| 603 | 團花圖案與千佛 | 西夏 |
| 603 | 飛天 | 西夏 |
| 604 | 團花圖案 | 西夏 |
| 604 | 菩薩 | 西夏 |
| 605 | 藥師佛 | 西夏 |
| 605 | 觀世音菩薩 | 西夏 |
| 606 | 觀世音菩薩 | 西夏 |
| 606 | 供養比丘 | 西夏 |
| 607 | 童子飛天 | 西夏 |
| 608 | 羅漢 | 西夏 |
| 609 | 侍女 | 西夏 |
| 609 | 菩薩 | 西夏 |
| 610 | 藻井圖案 | 西夏 |
| 611 | 説法圖 | 西夏 |
| 612 | 藥師佛 | 西夏 |
| 613 | 牡丹團花圖案 | 西夏 |
| 613 | 比丘 | 元 |
| 614 | 熾盛光佛 | 元 |
| 616 | 比丘尼 | 元 |
| 617 | 騎騾天王 | 元 |
| 618 | 歡喜金剛 | 元 |
| 619 | 供養菩薩 | 元 |
| 620 | 羅漢 | 元 |
| 621 | 菩薩 | 元 |
| 621 | 菩薩 | 元 |
| 622 | 千手眼觀音經變畫 | 元 |
| 624 | 吉祥天 | 元 |
| 625 | 飛天 | 元 |
| 625 | 護法金剛 | 元 |

## 甘肅西千佛洞石窟

| 頁碼 | 名稱 | 時代 |
|---|---|---|
| 626 | 飛天 | 北魏 |
| 627 | 飛天和菩薩 | 北魏 |
| 627 | 供養人 | 北魏 |
| 628 | 圖案 | 西魏 |
| 629 | 説法圖 | 西魏 |
| 630 | 聽法菩薩 | 北周 |
| 631 | 伎樂天及千佛 | 北周 |
| 631 | 二佛對坐 | 北周 |
| 632 | 圖案 | 北周 |
| 632 | 勞度叉鬥聖變 | 北周 |
| 633 | 説法圖 | 隋 |
| 634 | 平棋圖案 | 隋 |
| 634 | 伎樂和千佛 | 隋 |
| 635 | 説法圖 | 唐 |
| 635 | 供養菩薩 | 西夏 |
| 636 | 涅槃經變畫 | 西夏 |
| 636 | 弟子和菩薩 | 西夏 |
| 637 | 女供養人 | 西夏 |
| 637 | 説法圖 | 西夏 |

## 甘肅安西榆林窟

| 頁碼 | 名稱 | 時代 |
|---|---|---|
| 638 | 天王 | 唐 |
| 639 | 天王 | 唐 |
| 640 | 天王 | 唐 |
| 640 | 地藏菩薩 | 唐 |
| 641 | 菩薩 | 唐 |
| 641 | 伎樂天 | 唐 |

| 頁碼 | 名稱 | 時代 |
|---|---|---|
| 642 | 彌勒經變畫 | 唐 |
| 644 | 寶蓋 | 唐 |
| 644 | 樓閣 | 唐 |
| 645 | 王妃剃度 | 唐 |
| 645 | 四大寶藏 | 唐 |
| 646 | 象寶 玉女寶 | 唐 |
| 647 | 馬寶 兵寶 | 唐 |
| 648 | 彌勒二會 | 唐 |
| 649 | 菩薩與諸天 | 唐 |
| 650 | 臨終 | 唐 |
| 651 | 天龍八部 | 唐 |
| 652 | 經變故事 | 唐 |
| 653 | 彌勒三會 | 唐 |
| 654 | 菩薩和諸天 | 唐 |
| 655 | 彌勒佛傳 | 唐 |
| 655 | 誦經 | 唐 |
| 656 | 菩薩 | 唐 |
| 656 | 菩薩 | 唐 |
| 657 | 大勢至菩薩 十六觀 | 唐 |
| 658 | 觀無量壽經變畫 | 唐 |
| 660 | 舞樂 | 唐 |
| 662 | 白鶴 迦陵頻伽 | 唐 |
| 662 | 共命鳥 孔雀 | 唐 |
| 663 | 普賢經變畫 | 唐 |
| 664 | 文殊經變畫 | 唐 |
| 665 | 天王 | 唐 |
| 666 | 弟子 菩薩 | 五代十國 |
| 666 | 舞樂 | 五代十國 |
| 667 | 普賢經變畫 | 五代十國 |
| 667 | 勞度叉鬥聖經變畫 | 五代十國 |
| 668 | 回鶻夫人供養像 | 五代十國 |
| 668 | 曹議金供養像 | 五代十國 |
| 669 | 天女 | 五代十國 |
| 669 | 涼國夫人供養像 | 五代十國 |

| 頁碼 | 名稱 | 時代 |
|---|---|---|
| 670 | 普賢經變畫 | 五代十國 |
| 670 | 降魔經變畫 | 五代十國 |
| 671 | 龍王赴會 | 五代十國 |
| 671 | 聽法諸衆 | 五代十國 |
| 672 | 菩薩 | 五代十國 |
| 672 | 寶蓋 | 北宋 |
| 673 | 回鶻供養人 | 沙州回鶻 |
| 673 | 飛天 | 沙州回鶻 |
| 674 | 千手千眼觀音經變畫 | 沙州回鶻 |
| 675 | 藻井 | 西夏 |
| 676 | 榆林窟第10窟窟頂壁畫 | 西夏 |
| 678 | 伎樂天 | 西夏 |
| 678 | 伎樂天 | 西夏 |
| 680 | 伎樂天 | 西夏 |
| 680 | 伎樂天 | 西夏 |
| 681 | 天馬紋邊飾 | 西夏 |
| 682 | 雙鳳圖案 | 西夏 |
| 683 | 國師 | 西夏 |
| 684 | 供養人及僮僕 | 西夏 |
| 685 | 童子供養像 | 西夏 |
| 685 | 女供養人 比丘尼 | 西夏 |
| 686 | 日光遍照菩薩 | 西夏 |
| 687 | 金剛 | 西夏 |
| 688 | 普賢菩薩隨從 | 西夏 |
| 689 | 童子 | 西夏 |
| 690 | 說法圖 | 西夏 |
| 691 | 水月觀音 | 西夏 |
| 692 | 水月觀音 | 西夏 |
| 693 | 菩薩 | 西夏 |
| 694 | 涅槃 | 西夏 |
| 695 | 五十一面千手觀音經變畫 | 西夏 |
| 696 | 鍛鐵 釀造 | 西夏 |
| 697 | 舂米 雜技 | 西夏 |
| 697 | 耕作 | 西夏 |

| 頁碼 | 名稱 | 時代 |
|---|---|---|
| 698 | 八臂金剛 | 西夏 |
| 699 | 觀無量壽經變畫 | 西夏 |
| 700 | 樂舞 | 西夏 |
| 701 | 樂舞 | 西夏 |
| 701 | 供養菩薩 | 西夏 |
| 702 | 胎藏界曼荼羅 | 西夏 |
| 703 | 普賢經變畫 | 西夏 |
| 704 | 山水 | 西夏 |
| 706 | 唐僧取經 | 西夏 |
| 707 | 普賢菩薩 | 西夏 |
| 708 | 巡海夜叉 | 西夏 |
| 709 | 樓閣 | 西夏 |
| 710 | 羅漢 | 西夏 |
| 711 | 文殊經變畫 | 西夏 |
| 712 | 文殊菩薩 | 西夏 |
| 713 | 帝釋天 | 西夏 |
| 714 | 水上說法 | 西夏 |
| 715 | 蓮花童子 | 西夏 |
| 716 | 圖案 | 西夏 |
| 717 | 邊飾 | 西夏 |
| 718 | 供養人 | 元 |
| 719 | 天王 | 元 |
| 720 | 天王 | 元 |
| 721 | 聽法聖眾 | 元 |
| 722 | 高僧 | 元 |
| 722 | 牛首山石 | 元 |
| 723 | 靈鷲山說法圖 | 元 |
| 724 | 舞伎 | 元 |
| 724 | 圖案 | 元 |
| 725 | 白度母 | 元 |

 甘肅東千佛洞石窟

| 頁碼 | 名稱 | 時代 |
|---|---|---|
| 726 | 水月觀音 | 西夏 |
| 726 | 禮拜圖 | 西夏 |
| 727 | 唐僧取經 | 西夏 |
| 727 | 舉哀菩薩 | 西夏 |
| 728 | 舉哀弟子 | 西夏 |
| 729 | 藥師佛行道圖 | 西夏 |
| 730 | 藥師佛行道圖 | 西夏 |
| 731 | 菩薩 | 西夏 |
| 731 | 菩薩 | 西夏 |
| 732 | 菩薩 | 西夏 |
| 733 | 菩薩 | 西夏 |
| 733 | 天官 | 西夏 |
| 734 | 龍鳳圖案 | 西夏 |
| 734 | 雙鳳捲草紋圖案 | 西夏 |
| 735 | 菩薩 | 西夏 |
| 735 | 飛天 | 西夏 |
| 736 | 奏樂婆羅門 | 西夏 |
| 737 | 舉哀人物 | 西夏 |
| 738 | 普賢經變畫 | 西夏 |

 甘肅敦煌周邊其它石窟

| 頁碼 | 名稱 | 時代 |
|---|---|---|
| 739 | 菩薩 | 五代十國 |
| 740 | 菩薩 | 五代十國 |
| 740 | 圖案 | 北宋 |
| 741 | 彌勒經變畫 | 西夏 |
| 742 | 羅漢 | 西夏 |
| 742 | 圖案 | 西夏 |

43

| 頁碼 | 名稱 | 時代 |
|---|---|---|
| 743 | 菩薩和弟子 | 西夏 |
| 744 | 女供養人 | 西夏 |
| 745 | 男供養人 | 西夏 |
| 746 | 天女 | 西夏 |
| 747 | 男供養人 | 西夏 |
| 748 | 維摩詰 | 西夏 |
| 748 | 男供養人 | 西夏 |
| 749 | 女供養人 | 西夏 |
| 749 | 藥師淨土經變畫 | 西夏 |
| 750 | 佛像 | 西夏 |
| 750 | 飛天 | 西夏 |
| 751 | 飛天 | 西夏 |
| 752 | 菩薩 | 西夏 |
| 753 | 菩薩 | 西夏 |
| 753 | 菩薩 | 西夏 |

 甘肅文殊山石窟

| 頁碼 | 名稱 | 時代 |
|---|---|---|
| 754 | 立佛 | 北涼 |
| 755 | 菩薩 | 北涼 |
| 756 | 千佛 | 北涼 |
| 757 | 千佛和飛天 | 北涼 |
| 757 | 飛天 | 北涼 |
| 758 | 飛天 | 北涼 |
| 758 | 飛天 | 北涼 |
| 759 | 彌勒經變畫 | 西夏 |
| 765 | 菩薩 | 西夏 |
| 766 | 天王 | 西夏 |
| 767 | 天王 | 西夏 |
| 768 | 天王 | 西夏 |
| 768 | 立佛 | 西夏 |
| 769 | 弟子 | 西夏 |

| 頁碼 | 名稱 | 時代 |
|---|---|---|
| 769 | 布袋和尚 | 元 |

 甘肅河西走廊其它石窟

| 頁碼 | 名稱 | 時代 |
|---|---|---|
| 770 | 飛天 | 北涼 |
| 770 | 飛天 | 北涼 |
| 771 | 供養菩薩 | 北涼 |
| 771 | 供養菩薩 | 北涼 |
| 772 | 菩薩 | 北涼 |
| 773 | 菩薩 | 元 |
| 773 | 菩薩 | 北魏 |
| 774 | 彌勒菩薩 | 北魏 |
| 775 | 菩薩 | 北魏 |

 雲南石窟

| 頁碼 | 名稱 | 時代 |
|---|---|---|
| 776 | 觀音 | 大理國 |
| 776 | 觀音 | 大理國 |
| 777 | 諸佛圖 | 大理國 |
| 777 | 三佛 | 大理國 |
| 778 | 密理瓦巴 | 元 |
| 778 | 羅漢 | 明 |

 西藏石窟

| 頁碼 | 名稱 | 時代 |
|---|---|---|
| 779 | 飛天與樂神 | 公元11-12世紀 |
| 780 | 壇城尊佛 | 公元11-12世紀 |
| 781 | 鹿野苑 | 公元11-12世紀 |

| 頁碼 | 名稱 | 時代 |
| --- | --- | --- |
| 781 | 天頂壁畫 | 公元11–12世紀 |
| 782 | 天頂壁畫 | 公元11–12世紀 |
| 783 | 天頂壁畫 | 公元11–12世紀 |
| 783 | 岩穴葉衣佛母 | 公元11–12世紀 |
| 784 | 菩薩 | 公元11–12世紀 |
| 784 | 怙主 | 公元11–12世紀 |
| 785 | 天人 | 公元11–12世紀 |
| 785 | 成就佛 | 公元11–12世紀 |
| 786 | 國王與王后 | 公元11–12世紀 |
| 786 | 王子與王妃 | 公元11–12世紀 |
| 787 | 圓滿誕生 | 公元11–12世紀 |
| 787 | 雙鵝 | 公元11–12世紀 |
| 788 | 曼荼羅 | 公元11–12世紀 |
| 788 | 曼荼羅 | 公元11–12世紀 |
| 789 | 地方神 | 公元11–12世紀 |
| 789 | 地方神 | 公元11–12世紀 |
| 790 | 玉女 | 公元13–15世紀 |
| 790 | 仙果樹 | 公元13–15世紀 |
| 791 | 佛像 | 公元13–14世紀 |
| 791 | 獸首銜垂帳圖案 | 公元13–14世紀 |
| 792 | 金剛界曼荼羅 | 公元13–14世紀 |
| 792 | 供養人 | 公元15–16世紀 |
| 793 | 供養人 | 公元15–16世紀 |
| 793 | 八寶圖案 | 公元15–16世紀 |
| 794 | 團花圖案 | 公元15–16世紀 |
| 794 | 雙龍圖案 | 公元15–16世紀 |

# 殿堂壁畫一　目錄

新石器時代至南北朝

| 頁碼 | 名稱 | 時代 |
|---|---|---|
| 1 | 巫術儀式 | 新石器時代 |
| 1 | 車馬圖 | 秦 |
| 2 | 秦都3號宮殿遺址廊墙東壁壁畫示意圖 | |
| 2 | 人物 | 秦 |
| 2 | 人物 | 秦 |
| 3 | 壁畫殘塊 | 秦 |
| 4 | 神獸 | 秦 |
| 4 | 佛像 | 公元3-4世紀 |
| 5 | 有翼天人 | 公元3-4世紀 |
| 5 | 有翼天人 | 公元3-4世紀 |
| 6 | 有翼天人 | 公元3-4世紀 |
| 6 | 花鏈飾帶 | 公元3-4世紀 |
| 7 | 佛與六弟子 | 公元3-4世紀 |
| 8 | 占夢 | 公元3-4世紀 |
| 9 | 佛像 | 公元4-5世紀 |
| 9 | 佛像 | 公元4-5世紀 |

隋唐五代十國

| 頁碼 | 名稱 | 時代 |
|---|---|---|
| 10 | 婆羅門 | 公元6世紀 |
| 10 | 説法圖 | 公元7世紀 |
| 11 | 大自在天 | 公元6-8世紀 |
| 11 | 絹神 | 公元6-8世紀 |
| 12 | 騎乘人物圖 | 公元6-8世紀 |
| 12 | 蠶種絲織西傳 | 公元6-8世紀 |
| 13 | 蠶種西漸傳説圖 | 公元6-8世紀 |
| 13 | 天神 | 公元6-8世紀 |
| 14 | 紡織神 | 公元6-8世紀 |
| 14 | 吉祥天女 | 公元6-8世紀 |
| 15 | 千佛 | 公元6-8世紀 |
| 15 | 供養人 | 公元6-8世紀 |
| 16 | 説法圖 | 公元7-8世紀 |
| 16 | 供養人 | 公元8-9世紀 |
| 17 | 逾城出家 | 公元8-9世紀 |
| 18 | 菩薩 | 公元8-9世紀 |
| 18 | 摩尼教徒 | 公元8-9世紀 |
| 19 | 摩尼女教徒 | 公元8-9世紀 |
| 19 | 景教徒 | 公元9世紀 |
| 20 | 執金剛神 | 公元9世紀 |
| 20 | 菩薩 | 公元9世紀 |
| 21 | 舞蹈童女 | 公元9世紀 |
| 21 | 菩薩 | 公元9世紀 |
| 22 | 伎樂天女 | 唐 |
| 22 | 胡僧 | 唐 |
| 23 | 捲草紋彩繪 | 唐 |
| 23 | 彩繪 | 唐 |
| 24 | 諸菩薩衆 | 唐 |
| 26 | 彌陀説法 | 唐 |
| 27 | 觀世音菩薩 | 唐 |
| 27 | 大勢至菩薩 | 唐 |
| 28 | 諸菩薩衆 | 唐 |
| 28 | 諸菩薩衆 | 唐 |
| 29 | 鎮妖 | 唐 |
| 30 | 天王與天女 | 唐 |
| 32 | 天女擎花 | 五代十國 |
| 32 | 菩薩與天王 | 五代十國 |
| 33 | 菩薩 | 五代十國 |
| 34 | 香積菩薩及侍者 | 五代十國 |
| 34 | 飛天 | 五代十國 |
| 35 | 觀世音菩薩 | 五代十國 |

遼北宋西夏金

| 頁碼 | 名稱 | 時代 |
|---|---|---|
| 36 | 東方持國天王 | 遼 |
| 36 | 南方增長天王 | 遼 |
| 37 | 北方多聞天王 | 遼 |
| 37 | 西方廣目天王 | 遼 |
| 38 | 觀世音菩薩 | 遼 |
| 38 | 東方持國天王 | 遼 |
| 39 | 大輪明王 | 遼 |
| 39 | 明王 | 遼 |
| 40 | 飛天 | 遼 |
| 40 | 飛天 | 遼－金 |
| 41 | 供養天女 | 遼－金 |
| 42 | 供養天女 | 遼－金 |
| 43 | 密迹金剛 | 遼－金 |
| 44 | 金剛 | 遼－金 |
| 45 | 南方增長天王 | 遼－金 |
| 46 | 東方持國天王 | 遼－金 |
| 47 | 托塔天王 | 北宋 |
| 47 | 天王 | 北宋 |
| 48 | 捧盆侍女 | 北宋 |
| 49 | 帝釋禮佛圖 | 北宋 |
| 50 | 涅槃變 | 北宋 |
| 52 | 弟子舉哀 | 北宋 |
| 53 | 天童舉哀 | 北宋 |
| 54 | 涅槃變之哀樂圖 | 北宋 |
| 56 | 涅槃變之哀樂圖 | 北宋 |
| 58 | 釋迦牟尼說法圖 | 北宋 |
| 59 | 樓閣 | 北宋 |
| 60 | 供養菩薩 | 北宋 |
| 61 | 聽法菩薩與弟子 | 北宋 |
| 62 | 華色比丘尼經變 | 北宋 |

| 頁碼 | 名稱 | 時代 |
|---|---|---|
| 63 | 刑場 | 北宋 |
| 64 | 轉輪王捨身供佛本生經變 | 北宋 |
| 65 | 觀織 | 北宋 |
| 66 | 觀漁 | 北宋 |
| 67 | 屠沽 | 北宋 |
| 68 | 入海求珠 | 北宋 |
| 69 | 神牛醫眼 | 北宋 |
| 70 | 榮歸 | 北宋 |
| 71 | 釋迦牟尼說法圖 | 北宋 |
| 72 | 飛天 | 北宋 |
| 73 | 脅侍菩薩 | 北宋 |
| 74 | 聽法菩薩 | 北宋 |
| 75 | 聽法菩薩 | 北宋 |
| 76 | 均提童子得道經變 | 北宋 |
| 77 | 觀世音法會 | 北宋 |
| 78 | 樂舞伎 | 北宋 |
| 80 | 鹿女本生 | 北宋 |
| 81 | 禮佛圖 | 回鶻高昌 |
| 81 | 寫經圖 | 回鶻高昌 |
| 82 | 寫經圖 | 回鶻高昌 |
| 82 | 僧人 | 回鶻高昌 |
| 83 | 講經圖 | 回鶻高昌 |
| 84 | 拜佛圖 | 回鶻高昌 |
| 84 | 禮佛圖 | 回鶻高昌 |
| 85 | 說法圖 | 回鶻高昌 |
| 86 | 供養人 | 回鶻高昌 |
| 86 | 分舍利圖 | 回鶻高昌 |
| 87 | 供養比丘 | 回鶻高昌 |
| 87 | 供養菩薩 | 回鶻高昌 |
| 88 | 脅侍菩薩 | 回鶻高昌 |
| 88 | 亦都護供養像 | 回鶻高昌 |
| 89 | 經變畫 | 回鶻高昌 |
| 89 | 日 月 獸面 | 西夏 |
| 90 | 岩山寺文殊殿西壁壁畫示意圖 | |

| 頁碼 | 名稱 | 時代 |
| --- | --- | --- |
| 90 | 佛本行經變 | 金 |
| 92 | 宮殿 | 金 |
| 93 | 擊鼓報喜 | 金 |
| 94 | 百官朝賀 | 金 |
| 95 | 隔城投象 | 金 |
| 95 | 射九重鐵鼓 | 金 |
| 96 | 出游西門 | 金 |
| 96 | 離宮出走 | 金 |
| 97 | 阿斯歸算罷得寶 | 金 |
| 98 | 迦毗羅衛國王宮南門城樓 | 金 |
| 99 | 釋迦牟尼像 | 金 |
| 100 | 後宮祭祀 | 金 |
| 101 | 天宮樓閣 | 金 |
| 102 | 水推磨坊 | 金 |
| 103 | 武官與儀衛 | 金 |
| 103 | 七級浮圖 | 金 |
| 104 | 敵樓與白露屋 | 金 |
| 104 | 海市蜃樓 | 金 |
| 105 | 釋迦牟尼説法圖 | 金 |
| 106 | 觀世音菩薩 | 金 |
| 107 | 飛天 | 金 |
| 107 | 飛天 | 金 |
| 108 | 釋迦説法圖 | 金 |
| 109 | 普賢菩薩 | 金 |
| 110 | 地藏王菩薩 | 金 |
| 110 | 飛天 | 金 |
| 111 | 五佛赴會 | 金 |
| 111 | 日想觀 | 金 |
| 112 | 千手千眼觀世音菩薩 | 金 |
| 113 | 千手千眼觀世音菩薩手之局部 | 金 |
| 114 | 婆藪天 | 金 |
| 115 | 吉祥天 | 金 |
| 116 | 釋迦牟尼説法圖 | 公元11–12世紀 |

| 頁碼 | 名稱 | 時代 |
| --- | --- | --- |
| 118 | 供養人 | 公元11–12世紀 |
| 118 | 供塔菩薩 | 公元11–12世紀 |
| 119 | 菩薩 | 公元11–12世紀 |

元

| 頁碼 | 名稱 | 時代 |
| --- | --- | --- |
| 120 | 朝元圖 | 元 |
| 120 | 朝元圖 | 元 |
| 122 | 青龍寺腰殿西壁壁畫 | 元 |
| 123 | 帝釋天聖衆 | 元 |
| 124 | 梵天聖衆 | 元 |
| 125 | 日宮天子 | 元 |
| 126 | 護法神將 | 元 |
| 127 | 鬼子母衆 | 元 |
| 128 | 元君聖母 | 元 |
| 129 | 四海龍王衆 | 元 |
| 130 | 十二元辰 | 元 |
| 131 | 五通仙人衆 | 元 |
| 132 | 五方五帝神衆 | 元 |
| 133 | 菩薩 | 元 |
| 134 | 地居飛空 | 元 |
| 134 | 往古賢婦烈女衆 | 元 |
| 135 | 燄漫德伽明王 | 元 |
| 136 | 地府 | 元 |
| 136 | 面善大師和亡魂 | 元 |
| 137 | 吉祥天女 | 元 |
| 137 | 脅侍菩薩 | 元 |
| 138 | 七佛圖 | 元 |
| 138 | 坐佛 | 元 |
| 140 | 供養菩薩 | 元 |
| 141 | 供養菩薩 | 元 |
| 141 | 太子誕生 | 元 |

| 頁碼 | 名稱 | 時代 |
|---|---|---|
| 142 | 彌勒說法圖 | 元 |
| 144 | 祈雨圖 | 元 |
| 146 | 侍吏 | 元 |
| 146 | 敕建興唐寺 | 元 |
| 147 | 捶丸 | 元 |
| 148 | 對弈 | 元 |
| 149 | 太宗千里行徑圖 | 元 |
| 150 | 雜劇 | 元 |
| 151 | 園中梳妝 | 元 |
| 152 | 買魚 | 元 |
| 153 | 王宮尚食圖 | 元 |
| 154 | 王宮尚寶 | 元 |
| 155 | 善財參見摩耶佛母 | 元 |
| 155 | 遍友童子師 | 元 |
| 156 | 神荼 | 元 |
| 156 | 飛天 | 元 |
| 157 | 南極長生大帝 | 元 |
| 158 | 玉女 | 元 |
| 159 | 白虎星君 | 元 |
| 160 | 三清殿北壁東部壁畫 | 元 |
| 162 | 玄元十子之一 | 元 |
| 163 | 北斗七星君 | 元 |
| 163 | 水星 | 元 |
| 164 | 月孛星 | 元 |
| 164 | 金星 | 元 |
| 165 | 天 地 水三官 | 元 |
| 166 | 玉女 | 元 |
| 166 | 天蓬大元帥 | 元 |
| 167 | 翊聖黑煞將軍 | 元 |
| 167 | 力士 | 元 |
| 168 | 飛天神王 天丁 力士 | 元 |
| 169 | 太上昊天玉皇大帝 | 元 |
| 169 | 梓潼文昌帝君 | 元 |
| 170 | 倉頡 | 元 |

| 頁碼 | 名稱 | 時代 |
|---|---|---|
| 170 | 三清殿西壁壁畫 | 元 |
| 171 | 玉女 | 元 |
| 172 | 天猷副元帥 佑聖真武 | 元 |
| 173 | 白玉龜臺九靈太真金母元君 | 元 |
| 174 | 玉女 | 元 |
| 175 | 玉女 | 元 |
| 176 | 太乙諸神 | 元 |
| 177 | 天神 | 元 |
| 178 | 八卦諸神 | 元 |
| 179 | 雷部衆神 | 元 |
| 180 | 雷公 | 元 |
| 180 | 電母 | 元 |
| 181 | 二仙論道 | 元 |
| 182 | 呂洞賓 | 元 |
| 183 | 松仙 | 元 |
| 183 | 柳仙 | 元 |
| 184 | 道觀醮樂 | 元 |
| 185 | 奏樂 | 元 |
| 186 | 道觀齋供 | 元 |
| 187 | 備齋道童 | 元 |
| 188 | 八仙過海 | 元 |
| 188 | 奏樂童女 | 元 |
| 189 | 奏樂童女 | 元 |
| 190 | 奏樂童女 | 元 |
| 190 | 舞蹈童子 | 元 |
| 191 | 舞蹈童子 | 元 |
| 192 | 瑞應永樂 | 元 |
| 193 | 慈濟陰德 | 元 |
| 194 | 度化何仙姑 | 元 |
| 195 | 武昌貨墨 | 元 |
| 196 | 廬山放生 | 元 |
| 196 | 夜宿馬庭鷺府 | 元 |
| 197 | 度化孫賣魚 | 元 |
| 198 | 游寒山寺 | 元 |

| 頁碼 | 名稱 | 時代 |
|---|---|---|
| 199 | 救苟婆眼疾 | 元 |
| 200 | 神化赴千道會 | 元 |
| 201 | 度化趙相公 | 元 |
| 202 | 丹度莫敵 | 元 |
| 203 | 誕生咸陽 | 元 |
| 203 | 劉蔣焚庵 | 元 |
| 204 | 嘆骷髏 | 元 |
| 204 | 却介官人 | 元 |
| 205 | 會別紇石烈 | 元 |
| 205 | 牽馬 | 元 |
| 206 | 玉女 | 元 |
| 206 | 宮女 | 元 |
| 207 | 五岳出行 | 元 |
| 208 | 水仙出行 | 元 |
| 209 | 朝元圖 | 元 |
| 209 | 南斗六星君 | 元 |
| 210 | 五佛五智大曼荼羅 | 公元14世紀 |
| 211 | 不動明王 | 公元14世紀 |
| 211 | 妙音天女 | 公元14世紀 |
| 212 | 杰尊喜饒迥乃像 | 公元14世紀 |
| 213 | 阿彌陀佛 | 公元14世紀 |
| 214 | 阿閦佛 | 公元14世紀 |
| 215 | 四面八臂依怙尊 | 公元14世紀 |
| 216 | 四臂觀音 | 公元14世紀 |
| 217 | 禮佛圖 | 公元14世紀 |
| 218 | 龍尊王佛說法 | 公元14世紀 |
| 219 | 供養天 | 公元14世紀 |
| 220 | 須摩提女緣品 | 公元14世紀 |

明

| 頁碼 | 名稱 | 時代 |
|---|---|---|
| 221 | 羅漢 | 明 |
| 222 | 羅漢 | 明 |
| 223 | 十方佛赴會圖 | 明 |
| 223 | 四菩薩 | 明 |
| 224 | 菩薩 | 明 |
| 225 | 牡丹 | 明 |
| 226 | 飛天 | 明 |
| 226 | 十方佛 | 明 |
| 227 | 蓮花 | 明 |
| 228 | 菩薩 | 明 |
| 229 | 菩薩 | 明 |
| 230 | 帝釋梵天圖 | 明 |
| 232 | 帝釋梵天圖 | 明 |
| 234 | 梵天像 | 明 |
| 235 | 持國天王 | 明 |
| 236 | 韋馱天 | 明 |
| 237 | 功德天 | 明 |
| 238 | 咒師 | 明 |
| 238 | 持鏡侍女 | 明 |
| 239 | 大自在天 | 明 |
| 240 | 摩利支天 | 明 |
| 241 | 帝釋天像 | 明 |
| 242 | 廣目天王 | 明 |
| 243 | 多聞天王 | 明 |
| 244 | 菩提樹天 | 明 |
| 245 | 辯才天 | 明 |
| 246 | 金剛密迹 | 明 |
| 247 | 鬼子母 | 明 |
| 248 | 水月觀音 | 明 |
| 249 | 韋馱 | 明 |
| 250 | 鸚鵡 | 明 |
| 250 | 金犼 | 明 |
| 251 | 善財童子 | 明 |
| 252 | 普賢菩薩 | 明 |
| 253 | 最勝長者 | 明 |

| 頁碼 | 名稱 | 時代 |
|---|---|---|
| 254 | 六牙白象 | 明 |
| 255 | 獅子 | 明 |
| 256 | 月蓋老人 | 明 |

# 殿堂壁畫二　目錄

明

| 頁碼 | 名稱 | 時代 |
|---|---|---|
| 257 | 佛本行經變 | 明 |
| 257 | 雙林涅槃 | 明 |
| 258 | 地藏説法 | 明 |
| 259 | 議赴佛會 | 明 |
| 259 | 天王及諸天 | 明 |
| 260 | 文殊菩薩 | 明 |
| 261 | 圓覺菩薩 | 明 |
| 262 | 菩薩與天神 | 明 |
| 263 | 普覺佛菩薩 | 明 |
| 263 | 星官 | 明 |
| 264 | 閻魔羅天 | 明 |
| 264 | 日宮尊天 | 明 |
| 265 | 釋迦説法圖 | 明 |
| 265 | 唐王奉佛 | 明 |
| 266 | 天王和諸天 | 明 |
| 267 | 五佛與天龍八部 | 明 |
| 267 | 乾闥婆 | 明 |
| 268 | 三尊天 | 明 |
| 270 | 鬼子母 | 明 |
| 270 | 菩薩衆 | 明 |
| 271 | 菩薩 諸天 | 明 |
| 272 | 曠野大將軍 | 明 |
| 273 | 四海龍王衆 | 明 |
| 274 | 大佛殿南壁西部壁畫 | 明 |
| 276 | 斗牛女虛危室壁 | 明 |
| 277 | 大佛殿南壁東部壁畫 | 明 |
| 278 | 往古僧道尼比丘 | 明 |
| 278 | 往古孝子賢孫衆 | 明 |
| 279 | 往古貞烈女衆 | 明 |
| 280 | 饑荒殍餓飲啾净衆 | 明 |

| 頁碼 | 名稱 | 時代 |
|---|---|---|
| 281 | 大佛殿西壁壁畫 | 明 |
| 282 | 天將 | 明 |
| 283 | 天妃聖母 | 明 |
| 284 | 五道神衆 | 明 |
| 285 | 十二屬相神衆 | 明 |
| 285 | 北斗星君衆 | 明 |
| 286 | 三聖像 | 明 |
| 287 | 侍女 | 明 |
| 288 | 侍女 | 明 |
| 288 | 侍女 | 明 |
| 289 | 武士 | 明 |
| 290 | 帝王朝聖 | 明 |
| 291 | 宮娥儀衛 | 明 |
| 292 | 林間人物 | 明 |
| 293 | 武士 | 明 |
| 294 | 畜護嬰兒 | 明 |
| 295 | 捕蝗 | 明 |
| 296 | 武士與獵户 | 明 |
| 297 | 侍女 | 明 |
| 298 | 大禹 后稷 伯益 | 明 |
| 300 | 朝聖百官 | 明 |
| 302 | 耕獲圖 | 明 |
| 302 | 祭祀 | 明 |
| 304 | 侍女 | 明 |
| 305 | 朝謁 | 明 |
| 305 | 金剛 | 明 |
| 306 | 諸仙赴會 | 明 |
| 308 | 溪仙 | 明 |
| 309 | 十八羅漢 | 明 |
| 309 | 明王 | 明 |
| 310 | 毗盧殿東壁北側壁畫 | 明 |
| 311 | 毗盧殿東壁南側壁畫 | 明 |

| 頁碼 | 名稱 | 時代 | 頁碼 | 名稱 | 時代 |
|---|---|---|---|---|---|
| 312 | 南極長生大帝 | 明 | 346 | 宮廷宴樂 | 明 |
| 313 | 天妃聖母 | 明 | 348 | 樂伎 | 明 |
| 314 | 北岳西岳等衆 | 明 | 349 | 樂伎 | 明 |
| 314 | 四海龍王 | 明 | 350 | 執傘抬食 | 明 |
| 315 | 玄天上帝 | 明 | 351 | 侍女 | 明 |
| 316 | 地府三曹 獄主鬼王 | 明 | 352 | 齋供 | 明 |
| 317 | 護齋護戒龍神 | 明 | 353 | 侍者行進 | 明 |
| 318 | 鬼子母 | 明 | 354 | 聖母巡幸 | 明 |
| 319 | 清源妙道真君 | 明 | 356 | 聖母 | 明 |
| 320 | 毗盧殿西壁南側壁畫 | 明 | 357 | 侍從 | 明 |
| 321 | 四瀆龍神 | 明 | 358 | 神將 | 明 |
| 322 | 崇寧護國真君 | 明 | 359 | 水母巡幸 | 明 |
| 323 | 曠野大將等衆 | 明 | 359 | 水母回歸 | 明 |
| 324 | 五湖龍神 | 明 | 360 | 月光菩薩 | 明 |
| 324 | 毗盧殿東南壁壁畫 | 明 | 360 | 文勛官僚衆 | 明 |
| 326 | 引路王菩薩 | 明 | 361 | 往古賢婦烈女衆 | 明 |
| 327 | 往古帝王文武官僚衆 | 明 | 362 | 園林嬉戲 | 明 |
| 328 | 往古忠臣良將 | 明 | 362 | 風雷雨電神 | 明 |
| 329 | 往古孝子順孫 | 明 | 363 | 十六羅漢之賓度羅跋羅惰闍尊者 | 明 |
| 330 | 街市 | 明 | 364 | 十六羅漢之迦哩迦尊者 | 明 |
| 331 | 毗盧殿東北壁東側壁畫 | 明 | 365 | 十六羅漢之因竭陀尊者 | 明 |
| 332 | 玉皇大帝 | 明 | 366 | 十六羅漢之阿什多尊者 | 明 |
| 333 | 金剛 | 明 | 367 | 十六羅漢之伐闍弗多羅尊者 | 明 |
| 334 | 毗盧殿西北壁壁畫 | 明 | 367 | 十六羅漢之注茶半托迦尊者 | 明 |
| 336 | 摩利支天 | 明 | 368 | 釋迦如來會 | 明 |
| 337 | 廣目增長天王 | 明 | 370 | 神衆 | 明 |
| 338 | 降三世明王金剛首菩薩 | 明 | 371 | 諸天 | 明 |
| 339 | 毗盧殿西南壁壁畫 | 明 | 372 | 天王 | 明 |
| 340 | 城隍五道土地衆 | 明 | 373 | 瑪哈嘎拉 | 明 |
| 341 | 面然鬼王 | 明 | 374 | 多聞天財神 | 明 |
| 342 | 聖母出宮 | 明 | 375 | 天女 | 明 |
| 343 | 侍女送行 | 明 | 376 | 護法神衆 | 明 |
| 344 | 侍女 | 明 | 377 | 四臂觀音 | 明 |
| 345 | 奏樂侍女 | 明 | 378 | 觀音大士圖 | 明 |

| 頁碼 | 名稱 | 時代 | 頁碼 | 名稱 | 時代 |
| --- | --- | --- | --- | --- | --- |
| 379 | 飛天 | 明 | 407 | 金剛舞女 | 公元14–15世紀 |
| 379 | 飛天 | 明 | 408 | 金剛舞女 | 公元14–15世紀 |
| 380 | 大覺宮西壁壁畫 | 明 | 408 | 供水天女 | 公元14–15世紀 |
| 382 | 菩薩 天王 | 明 | 409 | 供花天女 | 公元14–15世紀 |
| 383 | 八臂觀音 | 明 | 409 | 獻舞天女 | 公元14–15世紀 |
| 383 | 東皇大帝 | 明 | 410 | 奏琴天女 | 公元14–15世紀 |
| 384 | 帝釋天海會圖 | 明 | 411 | 誕生 | 公元14–15世紀 |
| 385 | 大梵天海會圖 | 明 | 412 | 彩繪圖案 | 公元14–15世紀 |
| 386 | 法神 | 公元14–15世紀 | 413 | 度母 | 公元14–15世紀 |
| 387 | 初轉法輪 | 公元14–15世紀 | 414 | 承柱力士 | 公元14–15世紀 |
| 388 | 外道和比丘 | 公元14–15世紀 | 414 | 忍冬 力士 獅子圖案 | 公元14–15世紀 |
| 389 | 脅侍菩薩 | 公元14–15世紀 | 415 | 高僧 | 公元14–15世紀 |
| 390 | 禮佛圖 | 公元14–15世紀 | 416 | 天女與承柱力士 | 公元14–15世紀 |
| 392 | 白度母 | 公元14–15世紀 | 417 | 金剛多羅母 | 公元14–15世紀 |
| 393 | 白象 | 公元14–15世紀 | 418 | 人間和地獄 | 公元14–15世紀 |
| 393 | 雙獅 | 公元14–15世紀 | 419 | 靜修 | 公元14–15世紀 |
| 394 | 裝飾圖案 | 公元14–15世紀 | 420 | 供養天女 | 公元14–15世紀 |
| 394 | 獅子 | 公元14–15世紀 | 420 | 毗沙門天王 | 公元14–15世紀 |
| 395 | 天女 | 公元14–15世紀 | 421 | 曼荼羅 | 公元14–15世紀 |
| 396 | 倒立天人 | 公元14–15世紀 | 422 | 天女 | 公元14–15世紀 |
| 397 | 裝飾圖案 | 公元14–15世紀 | 422 | 度母 | 公元14–15世紀 |
| 398 | 眾女神小像 | 公元14–15世紀 | 423 | 度母 | 公元14–15世紀 |
| 399 | 古格王統世系 | 公元14–15世紀 | 423 | 曼荼羅 | 公元14–15世紀 |
| 400 | 佛母及化身 | 公元14–15世紀 | 424 | 供養天女 | 公元15世紀 |
| 401 | 佛母及化身 | 公元14–15世紀 | 424 | 眾合地獄 | 公元15世紀 |
| 401 | 諸神圖 | 公元14–15世紀 | 425 | 飛天 | 公元15世紀 |
| 402 | 外道人物 | 公元14–15世紀 | 426 | 供養寶物 | 公元15世紀 |
| 403 | 閻王和地母 | 公元14–15世紀 | 426 | 供養天女 | 公元15世紀 |
| 404 | 鸞鳳 | 公元14–15世紀 | 427 | 密集不動金剛 | 公元15世紀 |
| 404 | 飛天 金翅鳥 | 公元14–15世紀 | 428 | 大威德金剛 | 公元15世紀 |
| 405 | 飛天 | 公元14–15世紀 | 429 | 西方净土變 | 公元15世紀 |
| 405 | 金剛舞女 | 公元14–15世紀 | 430 | 供養天女 | 公元15世紀 |
| 406 | 金剛舞女 | 公元14–15世紀 | 431 | 山中風景 | 公元15世紀 |
| 407 | 金剛舞女 | 公元14–15世紀 | 431 | 黃色多聞天王 | 公元15世紀 |

| 頁碼 | 名稱 | 時代 |
|---|---|---|
| 432 | 作明佛母眷屬 | 公元15世紀 |
| 432 | 獅子 | 公元15世紀 |
| 433 | 十一面觀音 | 公元15世紀 |
| 434 | 觀世音菩薩 | 公元15世紀 |
| 435 | 降三世明王及其脅侍 | 公元15世紀 |
| 436 | 焰火金剛 | 公元15世紀 |
| 437 | 菩薩 | 公元15世紀 |
| 438 | 牛頭護法神 | 公元16世紀 |
| 439 | 多聞天王 | 公元16世紀 |
| 440 | 白度母 | 公元16世紀 |
| 440 | 金剛母多吉申巴 | 公元16世紀 |
| 441 | 修行聖者小像 | 公元16世紀 |
| 441 | 眾佛小像 | 公元16世紀 |
| 442 | 菩薩 | 公元16世紀 |
| 442 | 弟子 | 公元16世紀 |
| 443 | 護法神 | 公元16世紀 |
| 443 | 度母 | 公元16世紀 |

## 清

| 頁碼 | 名稱 | 時代 |
|---|---|---|
| 444 | 脅侍菩薩 | 清 |
| 444 | 觀世音菩薩 | 清 |
| 445 | 開天立極 | 清 |
| 446 | 官貴迎駕 | 清 |
| 447 | 帝君朝賀 | 清 |
| 448 | 侍女 | 清 |
| 449 | 膳食侍女 | 清 |
| 450 | 膳房侍女 | 清 |
| 451 | 誅文醜 | 清 |
| 452 | 傳法正宗殿東壁壁畫 | 清 |
| 454 | 月孛星君 | 清 |
| 455 | 訶利帝母衆 | 清 |
| 456 | 天龍八部衆 | 清 |
| 457 | 奎婁胃畢觜參星君 | 清 |
| 458 | 諸天神地祇 | 清 |
| 459 | 四直功曹 | 清 |
| 460 | 判官審案 | 清 |
| 461 | 岳飛事迹 | 清 |
| 462 | 聖母巡幸 | 清 |
| 462 | 法嗣圖 | 清 |
| 463 | 善財童子五十三參 | 清 |
| 464 | 千手千眼觀音菩薩 | 清 |
| 465 | 馬王 | 清 |
| 465 | 十八學士 | 清 |
| 466 | 東岳大帝啓蹕圖 | 清 |
| 468 | 東岳大帝回鑾圖 | 清 |
| 470 | 祝壽 | 清 |
| 470 | 西游記故事 | 清 |
| 471 | 江天亭立圖 | 太平天國 |
| 472 | 雲帶環山圖 | 太平天國 |
| 473 | 孔雀牡丹圖 | 太平天國 |
| 474 | 防江望樓圖 | 太平天國 |
| 475 | 山中樵夫 | 太平天國 |
| 476 | 捕魚圖 | 太平天國 |
| 477 | 三娘子禮佛 | 清 |
| 477 | 文殊菩薩 | 清 |
| 478 | 宗喀巴像 | 清 |
| 478 | 喜金剛 | 清 |
| 479 | 魔方 | 清 |
| 479 | 持國天王 | 清 |
| 480 | 龍女 | 清 |
| 480 | 金城公主入藏 | 清 |
| 481 | 大昭寺落成圖 | 清 |
| 482 | 吐蕃所建布達拉宮 | 清 |
| 483 | 香巴拉勝境曼荼羅 | 清 |

| 頁碼 | 名稱 | 時代 |
|---|---|---|
| 484 | 一世達賴喇嘛 | 清 |
| 484 | 尼瑪偉色 | 清 |
| 485 | 五世達賴覲見順治帝 | 清 |
| 486 | 紅宮落成慶典 | 清 |
| 487 | 紅宮落成慶典 | 清 |
| 488 | 度母 | 清 |
| 488 | 增福慧度母 | 清 |
| 489 | 宗喀巴說法圖 | 清 |
| 490 | 虎面佛母 | 清 |
| 491 | 宗喀巴說法圖 | 清 |
| 491 | 文殊菩薩 | 清 |
| 492 | 十一面千手觀音 | 清 |
| 493 | 騎羊護法 | 清 |
| 494 | 六臂大黑天 | 清 |
| 496 | 增長天王 | 清 |
| 496 | 持國天王 | 清 |
| 497 | 八臂觀音佛母 | 清 |
| 498 | 化城圖 | 清 |
| 499 | 極樂世界 | 清 |
| 499 | 舞女圖 | 清 |
| 501 | 佛傳故事 | 清 |
| 502 | 黑象 | 清 |
| 502 | 百花女神 | 清 |
| 503 | 寶塔 | 清 |
| 503 | 佛祖 | 清 |

# 墓室壁畫一　目錄

西漢至三國

| 頁碼 | 名稱 | 時代 |
|---|---|---|
| 1 | 青龍與諸靈圖 | 西漢 |
| 2 | 龍虎猛神圖 | 西漢 |
| 3 | 猛神圖 | 西漢 |
| 3 | 白虎圖 | 西漢 |
| 4 | 青龍圖 | 西漢 |
| 4 | 仙人王子喬圖 | 西漢 |
| 5 | 女媧圖 | 西漢 |
| 5 | 月宮圖 | 西漢 |
| 6 | 梟羊圖 | 西漢 |
| 6 | 朱雀圖 | 西漢 |
| 7 | 白虎圖 | 西漢 |
| 7 | 伏羲　太陽圖 | 西漢 |
| 8 | 卜千秋夫婦升仙圖 | 西漢 |
| 8 | 伏羲　太陽　白虎圖 | 西漢 |
| 9 | 羽人　朱雀圖 | 西漢 |
| 9 | 神人　月亮　女媧圖 | 西漢 |
| 10 | 月宮　女媧圖 | 西漢 |
| 11 | 神人圖 | 西漢 |
| 11 | 雙龍穿璧圖 | 西漢 |
| 12 | 雲氣圖 | 西漢 |
| 13 | 虎食女魃圖 | 西漢 |
| 14 | 鴻門宴圖 | 西漢 |
| 14 | 執戟持劍者圖 | 西漢 |
| 15 | 燒烤者圖 | 西漢 |
| 16 | 隔梁與橫梁壁畫圖 | 西漢 |
| 16 | 二桃殺三士圖 | 西漢 |
| 17 | 天祿及二熊爭璧圖 | 西漢 |
| 18 | 猛神四靈圖 | 西漢 |
| 19 | 鼓掌老者圖 | 西漢 |
| 19 | 持棨戟者圖 | 西漢 |

| 頁碼 | 名稱 | 時代 |
|---|---|---|
| 20 | 迎賓拜謁圖 | 西漢 |
| 20 | 格鬥圖 | 西漢 |
| 21 | 遞斧圖 | 西漢 |
| 22 | 女媧月象圖 | 西漢 |
| 22 | 白虎圖 | 西漢 |
| 23 | 人首龍身神怪圖 | 西漢 |
| 24 | 東方蒼龍圖 | 西漢 |
| 25 | 仙靈升天圖 | 西漢 |
| 25 | 天象圖 | 西漢 |
| 26 | 狩獵人物圖 | 西漢 |
| 28 | 狩獵人物圖 | 西漢 |
| 28 | 宴樂圖 | 西漢 |
| 29 | 仙鶴圖 | 西漢 |
| 29 | 羽人圖 | 西漢 |
| 30 | 舞蹈圖 | 西漢 |
| 30 | 托柱虎圖 | 西漢 |
| 31 | 二龍銜璧圖 | 新 |
| 32 | 日象圖 | 新 |
| 32 | 飛廉圖 | 新 |
| 33 | 鳳鳥圖 | 新 |
| 33 | 東方句芒圖 | 新 |
| 34 | 西方蓐收圖 | 新 |
| 34 | 南方祝融圖 | 新 |
| 35 | 獸面　常儀　羲和圖 | 新 |
| 36 | 庖厨圖 | 新 |
| 37 | 六博宴飲圖 | 新 |
| 38 | 女賓宴飲圖 | 新 |
| 39 | 宴飲樂舞圖 | 新 |
| 40 | 鳳鳥圖 | 新 |
| 41 | 西王母圖 | 新 |
| 42 | 常儀擎月圖 | 東漢 |
| 43 | 羲和擎日圖 | 東漢 |

57

| 頁碼 | 名稱 | 時代 | 頁碼 | 名稱 | 時代 |
|---|---|---|---|---|---|
| 43 | 乘車駕鹿圖 | 東漢 | 63 | 宅第望樓圖 | 東漢 |
| 44 | 升仙圖 | 東漢 | 64 | 侍門卒圖 | 東漢 |
| 45 | 門衛圖 | 東漢 | 65 | 門下功曹圖 | 東漢 |
| 46 | 內蒙古鄂托克旗鳳凰山 1 號墓墓室後壁門洞壁畫示意圖 |  | 66 | 獐子圖 | 東漢 |
| | | | 66 | 羊酒圖 | 東漢 |
| 46 | 門吏圖 | 東漢 | 67 | 伍伯圖 | 東漢 |
| 46 | 門吏與犬圖 | 東漢 | 68 | 主記吏圖 | 東漢 |
| 47 | 內蒙古鄂托克旗鳳凰山 1 號墓墓室東壁壁畫示意圖 |  | 69 | 拜謁 百戲圖 | 東漢 |
| | | | 70 | 幕府圖 | 東漢 |
| 47 | 獨角獸圖 | 東漢 | 71 | 幕府圖 | 東漢 |
| 48 | 戟鐓圖 | 東漢 | 72 | 出行及牧牛圖 | 東漢 |
| 48 | 弓弩 箭匣圖 | 東漢 | 72 | 出行及牧馬圖 | 東漢 |
| 49 | 宴飲圖 | 東漢 | 74 | 繁陽縣倉圖 | 東漢 |
| 49 | 雜耍圖 | 東漢 | 75 | 星象圖 | 東漢 |
| 50 | 牛車圖 | 東漢 | 75 | 過居庸關圖 | 東漢 |
| 50 | 露臺觀射圖 | 東漢 | 76 | 寧城幕府圖 | 東漢 |
| 51 | 內蒙古鄂托克旗鳳凰山 1 號墓墓室西壁壁畫示意圖 |  | 77 | 舞樂百戲圖 | 東漢 |
| | | | 77 | 建鼓圖 | 東漢 |
| 51 | 山野放牧圖 | 東漢 | 78 | 雲氣圖 | 東漢 |
| 52 | 車馬出行圖 | 東漢 | 79 | 藻井圖 | 東漢 |
| 52 | 墓主跽坐圖 | 東漢 | 80 | 宴樂圖 | 東漢 |
| 53 | 伍伯 騎吏圖 | 東漢 | 80 | 宴樂圖 | 東漢 |
| 53 | 車前伍伯圖 | 東漢 | 81 | 宴樂圖 | 東漢 |
| 54 | 騎吏圖 | 東漢 | 81 | 雙人擲丸圖 | 東漢 |
| 55 | 騎吏圖 | 東漢 | 82 | 門吏圖 | 東漢 |
| 55 | 出行安車圖 | 東漢 | 82 | 屬吏圖 | 東漢 |
| 56 | 車馬出行圖 | 東漢 | 83 | 墓主人夫婦圖 | 東漢 |
| 57 | 白蓋軺車圖 | 東漢 | 83 | 庭院圖 | 東漢 |
| 57 | 伍伯 辟車圖 | 東漢 | 84 | 狩獵圖 | 東漢 |
| 58 | 車騎圖 | 東漢 | 84 | 飛鶴圖 | 東漢 |
| 59 | 侍衛圖 | 東漢 | 85 | 馬車圖 | 東漢 |
| 59 | 官吏圖 | 東漢 | 86 | 官吏圖 | 東漢 |
| 60 | 墓主圖 | 東漢 | 86 | 主僕圖 | 東漢 |
| 62 | 謁見圖 | 東漢 | 88 | 斧車圖 | 東漢 |

| 頁碼 | 名稱 | 時代 | 頁碼 | 名稱 | 時代 |
|---|---|---|---|---|---|
| 88 | 白蓋軺車圖 | 東漢 | 104 | 放牧圖 | 魏晉 |
| 89 | 皂蓋軺車圖 | 東漢 | 104 | 牽馬圖 | 魏晉 |
| 89 | 人物鳥獸圖 | 東漢 | 105 | 并馳圖 | 魏晉 |
| 90 | 人物鳥獸圖 | 東漢 | 105 | 贈刀圖 | 魏晉 |
| 90 | 人物鳥獸圖 | 東漢 | 106 | 議事圖 | 魏晉 |
| 91 | 人物鳥獸圖 | 東漢 | 106 | 彈琴圖 | 魏晉 |
| 91 | 宴飲圖 | 東漢 | 107 | 炊厨圖 | 魏晉 |
| 92 | 宴飲圖 | 東漢 | 107 | 煎餅圖 | 魏晉 |
| 92 | 雙人圖 | 東漢 | 108 | 騎吏與背水女子圖 | 魏晉 |
| 93 | 朱雀圖 | 東漢 | 108 | 汲水圖 | 魏晉 |
| 93 | 女墓主與侍女圖 | 東漢–三國 | 109 | 少女進帳圖 | 魏晉 |
| 94 | 男墓主與侍僕圖 | 東漢–三國 | 109 | 耕耙圖 | 魏晉 |
| 95 | 跪伏者圖 | 東漢–三國 | 110 | 揚場圖 | 魏晉 |
| 95 | 出行圖 | 東漢–三國 | 110 | 騎卒與鼓吏圖 | 魏晉 |
| 96 | 導車圖 | 東漢–三國 | 111 | 話別圖 | 魏晉 |
| 96 | 乘者圖 | 東漢–三國 | 111 | 牛與牛車圖 | 魏晉 |
| 97 | 傘蓋車騎圖 | 東漢–三國 | 112 | 侍女圖 | 魏晉 |
| 97 | 瑞鹿圖 | 東漢–三國 | 112 | 耕作圖 | 魏晉 |
| | | | 113 | 舞女圖 | 魏晉 |
| | | | 113 | 牧羊圖 | 魏晉 |
| | | | 114 | 騎導圖 | 魏晉 |
| | | | 114 | 拜謁圖 | 魏晉 |

## 兩晋南北朝

| 頁碼 | 名稱 | 時代 | 頁碼 | 名稱 | 時代 |
|---|---|---|---|---|---|
| 98 | 奔馬圖 | 魏晉 | 115 | 行刑圖 | 魏晉 |
| 98 | 宴飲圖 | 魏晉 | 115 | 宰羊圖 | 魏晉 |
| 99 | 獨角獸圖 | 魏晉 | 116 | 佛爺廟灣第37號墓照墙仿木斗栱及壁畫磚分布示意圖 | |
| 100 | 墓主圖 | 魏晉 | | | |
| 100 | 牛耕圖 | 魏晉 | 116 | 青龍圖 | 西晉 |
| 101 | 女媧圖 | 魏晉 | 117 | 白虎圖 | 西晉 |
| 101 | 伏羲圖 | 魏晉 | 117 | 朱雀圖 | 西晉 |
| 102 | 神獸圖 | 魏晉 | 118 | 玄武圖 | 西晉 |
| 102 | 對坐進食圖 | 魏晉 | 118 | 麒麟圖 | 西晉 |
| 103 | 耱地圖 | 魏晉 | 119 | 天禄圖 | 西晉 |
| 103 | 牧鹿圖 | 魏晉 | 119 | 大角神鹿圖 | 西晉 |
| | | | 120 | 玄鳥圖 | 西晉 |

| 頁碼 | 名稱 | 時代 | 頁碼 | 名稱 | 時代 |
| --- | --- | --- | --- | --- | --- |
| 120 | 白鸚鵡圖 | 西晉 | 138 | 獵兔圖 | 西晉 |
| 121 | 白象圖 | 西晉 | 138 | 放牧圖 | 西晉 |
| 121 | 臥羊圖 | 西晉 | 139 | 二女庖厨圖 | 西晉 |
| 122 | 獸面圖 | 西晉 | 139 | 進食圖 | 西晉 |
| 122 | 托山力士圖 | 西晉 | 140 | 宴飲圖 | 西晉 |
| 123 | 李廣射虎圖 | 西晉 | 140 | 聽琴圖 | 西晉 |
| 123 | 野牛圖 | 西晉 | 141 | 聽樂圖 | 西晉 |
| 124 | 伯牙和子期圖 | 西晉 | 141 | 井飲圖 | 西晉 |
| 125 | 進食圖 | 西晉 | 142 | 狩獵圖 | 西晉 |
| 125 | 牛車圖 | 西晉 | 142 | "塢"圖 | 西晉 |
| 126 | 驗糧圖 | 西晉 | 143 | 莊園生活圖 | 西晉 |
| 126 | 閣樓式倉廩圖 | 西晉 | 143 | 出行圖 | 西晉 |
| 127 | 臥羊圖 | 西晉 | 144 | 屯營圖 | 西晉 |
| 127 | 母童嬉戲圖 | 西晉 | 144 | 屯墾圖 | 西晉 |
| 128 | 撮糧圖 | 西晉 | 145 | 狩獵圖 | 西晉 |
| 128 | 雙雞圖 | 西晉 | 145 | 耕種圖 | 西晉 |
| 129 | 藻井蓮花紋圖 | 西晉 | 146 | 庖厨圖 | 西晉 |
| 129 | 白虎圖 | 西晉 | 146 | 奏樂圖 | 西晉 |
| 130 | 奔羊圖 | 西晉 | 147 | 獻食圖 | 西晉 |
| 130 | 九尾狐圖 | 西晉 | 147 | 縱鷹獵兔圖 | 西晉 |
| 131 | 飛鳥朝鳳圖 | 西晉 | 148 | 播種圖 | 西晉 |
| 131 | 人面龍身怪獸圖 | 西晉 | 148 | 牽羊圖 | 西晉 |
| 132 | 少女搏虎圖 | 西晉 | 149 | 出行圖 | 西晉 |
| 132 | 蓮花藻井圖 | 西晉 | 149 | 牧馬圖 | 西晉 |
| 133 | 闕門 | 西晉 | 150 | 出行及其它 | 西晉 |
| 133 | 辟邪圖 | 西晉 | 150 | 燙禽圖 | 西晉 |
| 134 | 受福圖 | 西晉 | 151 | 牽駝圖 | 西晉 |
| 134 | 帶翼神馬圖 | 西晉 | 151 | 侍女圖 | 西晉 |
| 135 | 持帚門吏圖 | 西晉 | 152 | 提水女圖 | 西晉 |
| 135 | 持勺女僕圖 | 西晉 | 152 | 采桑圖 | 西晉 |
| 136 | 赤鳥圖 | 西晉 | 153 | 采桑圖 | 西晉 |
| 136 | 猞猁圖 | 西晉 | 153 | 放鷹圖 | 西晉 |
| 137 | 伯牙撫琴圖 | 西晉 | 154 | 宰牛圖 | 西晉 |
| 137 | 鳳鳥圖 | 西晉 | 154 | 宰猪圖 | 西晉 |

| 頁碼 | 名稱 | 時代 | 頁碼 | 名稱 | 時代 |
|---|---|---|---|---|---|
| 155 | 殺牲圖 | 西晋 | 174 | 羽人圖 | 十六國・北涼 |
| 155 | 牽羊圖 | 西晋 | 175 | 白鹿圖 | 十六國・北涼 |
| 156 | 庖厨圖 | 西晋 | 175 | 湯王縱鳥圖 | 十六國・北涼 |
| 156 | 耙地圖 | 西晋 | 176 | 生命樹圖 | 十六國・北涼 |
| 157 | 切肉圖 | 西晋 | 177 | 猿與裸女圖 | 十六國・北涼 |
| 157 | 宴飲圖 | 西晋 | 178 | 耕作圖 | 十六國・北涼 |
| 158 | 宴飲圖 | 西晋 | 178 | 東王公圖 | 十六國・北涼 |
| 158 | 備車圖 | 西晋 | 179 | 塢壁圖 | 十六國・北涼 |
| 159 | 出行圖 | 西晋 | 180 | 雙馬圖 | 十六國・北涼 |
| 159 | 奏樂圖 | 西晋 | 180 | 農耕圖 | 十六國・北涼 |
| 160 | 切肉庖厨圖 | 西晋 | 181 | 信使圖 | 十六國・北涼 |
| 160 | 獵羊圖 | 西晋 | 181 | 神馬圖 | 十六國・北涼 |
| 161 | 宴飲圖 | 西晋 | 182 | 莊園生活圖 | 十六國・北涼 |
| 161 | 出行圖 | 西晋 | 182 | 莊園生活圖 | 十六國・北涼 |
| 162 | 出行圖 | 西晋 | 184 | 宴樂出行圖 | 十六國・北涼 |
| 162 | 獻食圖 | 西晋 | 184 | 蟾兔圖 | 十六國・北燕 |
| 163 | 殺鷄圖 | 西晋 | 185 | 侍衛圖 | 十六國・北燕 |
| 163 | 庖厨圖 | 西晋 | 185 | 角抵圖 | 高句麗 |
| 164 | 婦人童子圖 | 西晋 | 186 | 天象圖 | 高句麗 |
| 164 | 耕地圖 | 西晋 | 187 | 歌舞圖 | 高句麗 |
| 165 | 牛車圖 | 西晋 | 188 | 狩獵圖 | 高句麗 |
| 165 | 牧馬圖 | 西晋 | 190 | 吹角圖 | 高句麗 |
| 166 | 馬群圖 | 西晋 | 190 | 獻食圖 | 高句麗 |
| 166 | 羊群圖 | 西晋 | 191 | 出獵圖 | 高句麗 |
| 167 | 鷄群圖 | 西晋 | 191 | 攻城甲騎圖 | 高句麗 |
| 167 | 宰猪圖 | 西晋 | 192 | 托梁力士圖 | 高句麗 |
| 168 | 獨角獸圖 | 西晋 | 193 | 伎樂圖 | 高句麗 |
| 168 | 人物圖 | 十六國・前秦 | 193 | 羲和 常儀圖 | 高句麗 |
| 169 | 丁家閘十六國墓前室西壁壁畫 | 十六國・北涼 | 194 | 玄武圖 | 高句麗 |
|  |  |  | 196 | 鍛鐵製輪圖 | 高句麗 |
| 170 | 西王母圖 | 十六國・北涼 | 196 | 百戲與逐獵圖 | 高句麗 |
| 171 | 燕居與出游圖 | 十六國・北涼 | 197 | 樂舞與侍從圖 | 高句麗 |
| 172 | 樂舞伎與雜技圖 | 十六國・北涼 | 197 | 禮佛圖 | 高句麗 |
| 174 | 羽人逐鹿 湯王縱鳥圖 | 十六國・北涼 | 198 | 供養菩薩圖 | 高句麗 |

| 頁碼 | 名稱 | 時代 | 頁碼 | 名稱 | 時代 |
|---|---|---|---|---|---|
| 200 | 仙人駕鶴圖 | 高句麗 | 221 | 蓮花圖 | 北齊 |
| 202 | 蓮花圖 | 高句麗 | 221 | 忍冬蓮花紋圖 | 北齊 |
| 202 | 變相蓮花圖 | 高句麗 | 222 | 朱雀圖 | 北齊 |
| 203 | 蓮花圖 | 高句麗 | 223 | 灣漳北朝壁畫墓墓道封門上朱雀示意圖 | |
| 203 | 雙龍圖案 | 高句麗 | 223 | 灣漳北朝壁畫墓墓道東壁部分壁畫示意圖 | |
| 204 | 車馬出行圖 | 北魏 | 224 | 青龍圖 | 北齊 |
| 205 | 神獸 | 北魏 | 224 | 朱雀圖 | 北齊 |
| 205 | 人物 | 北魏 | 225 | 鸞鳥圖 | 北齊 |
| 206 | 墓主人夫婦像 | 北魏 | 225 | 仙鶴圖 | 北齊 |
| 206 | 伏羲女媧圖 | 北魏 | 226 | 神獸圖 | 北齊 |
| 207 | 持盾武士圖 | 北魏 | 226 | 神獸圖 | 北齊 |
| 207 | 帷屋與侍女圖 | 北魏 | 227 | 神獸圖 | 北齊 |
| 208 | 武士圖 | 北魏 | 228 | 儀仗人物圖 | 北齊 |
| 208 | 武士圖 | 北魏 | 229 | 儀仗人物圖 | 北齊 |
| 209 | 敕勒川狩獵圖 | 北魏 | 230 | 儀仗人物頭像 | 北齊 |
| 210 | 出行和狩獵圖 | 北魏 | 231 | 灣漳北朝壁畫墓墓道西壁白虎示意圖 | |
| 210 | 侍者圖 | 北魏 | 231 | 白虎圖 | 北齊 |
| 210 | 車輿圖 | 北魏 | 232 | 神獸圖 | 北齊 |
| 212 | 出行圖 | 北魏 | 232 | 千秋圖 | 北齊 |
| 212 | 牛車圖 | 北魏 | 233 | 文官出行儀仗圖 | 北齊 |
| 213 | 山水 狩獵圖 | 北魏 | 235 | 武官出行儀仗圖 | 北齊 |
| 213 | 奉食圖 | 北魏 | 235 | 忍冬蓮花圖 | 北齊 |
| 214 | 忍冬紋紋飾圖 | 北魏 | 236 | 山西太原市晉源區王郭村婁叡墓騎馬出行圖示意圖 | |
| 214 | 牛車出行圖 | 北魏 | 236 | 騎馬出行圖 | 北齊 |
| 215 | 墓主人圖 | 北魏 | 238 | 騎馬出行圖 | 北齊 |
| 215 | 撫琴圖 | 北魏 | 239 | 儀仗圖 | 北齊 |
| 216 | 朱雀與方相氏圖 | 東魏 | 240 | 回歸圖 | 北齊 |
| 216 | 茹茹公主墓朱雀與方相氏圖示意圖 | | 242 | 武士圖 | 北齊 |
| 217 | 崔芬墓墓室北壁壁畫示意圖 | | 243 | 儀衛圖 | 北齊 |
| 217 | 玄武圖 | 北齊 | 243 | 門吏圖 | 北齊 |
| 218 | 樹下人物屏風畫 | 北齊 | 244 | 門吏圖 | 北齊 |
| 219 | 人物鞍馬屏風畫 | 北齊 | 245 | 門吏圖 | 北齊 |
| 220 | 出行圖 | 北齊 | 246 | 青龍圖 | 北齊 |
| 220 | 朱雀圖 | 北齊 | | | |

| 頁碼 | 名稱 | 時代 |
|---|---|---|
| 246 | 門額彩繪圖 | 北齊 |
| 247 | 樹下侍衛圖 | 北齊 |
| 248 | 十二辰之牛圖 | 北齊 |
| 250 | 十二辰之虎與兔圖 | 北齊 |
| 252 | 儀仗圖 | 北齊 |
| 252 | 儀仗圖 | 北齊 |
| 253 | 彩繪朱雀圖 | 北齊 |
| 254 | 宴飲圖 | 北齊 |
| 256 | 男墓主人 | 北齊 |
| 257 | 女墓主人 | 北齊 |
| 258 | 備車圖 | 北齊 |
| 260 | 駕車公牛 | 北齊 |
| 261 | 捧匣侍女 | 北齊 |
| 261 | 聯珠紋菩薩頭像 | 北齊 |
| 262 | 備馬圖 | 北齊 |
| 264 | 隨行侍從 | 北齊 |
| 265 | 神獸圖 | 北齊 |
| 266 | 車馬人物圖 | 北齊 |
| 266 | 門樓圖 | 北周 |
| 267 | 侍從伎樂圖 | 北周 |
| 267 | 侍從伎樂圖 | 北周 |
| 268 | 持刀武士圖 | 北周 |
| 268 | 持刀武士圖 | 北周 |

# 墓室壁畫二　目錄

隋唐五代十國

| 頁碼 | 名稱 | 時代 |
|---|---|---|
| 269 | 儀仗圖 | 隋 |
| 270 | 備騎出行圖 | 隋 |
| 271 | 伎樂圖 | 隋 |
| 271 | 牛車出行圖 | 隋 |
| 272 | 跪坐人物圖 | 隋 |
| 272 | 石槨壁畫 | 隋 |
| 273 | 舞蹈圖 | 隋 |
| 274 | 飲酒行樂圖 | 隋 |
| 276 | 飲酒戲犬圖 | 隋 |
| 276 | 飲酒圖 | 隋 |
| 277 | 狩獵圖 | 隋 |
| 277 | 狩獵圖 | 隋 |
| 278 | 儀仗圖 | 隋 |
| 279 | 執刀武士圖 | 隋 |
| 280 | 執笏侍從圖 | 隋 |
| 280 | 執笏宦官圖 | 隋 |
| 281 | 侍女圖 | 隋 |
| 281 | 列戟圖 | 唐 |
| 282 | 出行儀仗圖 | 唐 |
| 283 | 出行儀仗圖 | 唐 |
| 284 | 衛士圖 | 唐 |
| 284 | 給使圖 | 唐 |
| 285 | 儀仗圖 | 唐 |
| 286 | 儀仗圖 | 唐 |
| 286 | 殿門圖 | 唐 |
| 287 | 三仕女圖 | 唐 |
| 288 | 給使圖 | 唐 |
| 288 | 給使圖 | 唐 |
| 289 | 給使圖 | 唐 |
| 289 | 巾舞圖 | 唐 |

| 頁碼 | 名稱 | 時代 |
|---|---|---|
| 290 | 牽馬圖 | 唐 |
| 290 | 侍女圖 | 唐 |
| 291 | 侍女圖 | 唐 |
| 292 | 侍女圖 | 唐 |
| 292 | 侍女圖 | 唐 |
| 293 | 侍女圖 | 唐 |
| 294 | 侍女圖 | 唐 |
| 295 | 侍女圖 | 唐 |
| 296 | 侍女圖 | 唐 |
| 297 | 侍女圖 | 唐 |
| 298 | 戲鴨圖 | 唐 |
| 299 | 儀衛圖 | 唐 |
| 300 | 門吏圖 | 唐 |
| 300 | 衛弁圖 | 唐 |
| 301 | 持笏給使圖 | 唐 |
| 301 | 持笏給使圖 | 唐 |
| 302 | 備馬圖 | 唐 |
| 303 | 雙螺髻侍女圖 | 唐 |
| 303 | 拱手侍女圖 | 唐 |
| 304 | 彈琴女伎圖 | 唐 |
| 305 | 舞蹈女伎圖 | 唐 |
| 306 | 吹笛侍女圖 | 唐 |
| 306 | 吹簫侍女圖 | 唐 |
| 307 | 執拂塵侍女圖 | 唐 |
| 307 | 托盤侍女圖 | 唐 |
| 308 | 捐柳枝侍女圖 | 唐 |
| 308 | 捧冪䍦侍女圖 | 唐 |
| 309 | 持扇侍女圖 | 唐 |
| 309 | 捧洗侍女圖 | 唐 |
| 310 | 二女伎對舞圖 | 唐 |
| 312 | 奏樂圖 | 唐 |
| 314 | 屏風畫 | 唐 |

| 頁碼 | 名稱 | 時代 | 頁碼 | 名稱 | 時代 |
|---|---|---|---|---|---|
| 314 | 屏風畫 | 唐 | 350 | 太子輅車圖 | 唐 |
| 315 | 屏風畫 | 唐 | 351 | 馴豹圖 | 唐 |
| 315 | 屏風畫 | 唐 | 352 | 列戟和儀衛圖 | 唐 |
| 316 | 舞蹈圖 | 唐 | 353 | 男侍圖 | 唐 |
| 317 | 捧物侍女圖 | 唐 | 354 | 內侍圖 | 唐 |
| 317 | 侍女圖 | 唐 | 355 | 持扇侍女圖 | 唐 |
| 318 | 牽馬圖 | 唐 | 356 | 持扇侍女圖 | 唐 |
| 318 | 牽馬圖 | 唐 | 357 | 花草紋圖 | 唐 |
| 319 | 男裝侍女圖 | 唐 | 358 | 侍女圖 | 唐 |
| 319 | 樹下老人圖 | 唐 | 359 | 侍女圖 | 唐 |
| 320 | 白虎與樹下人物圖 | 唐 | 360 | 侍女圖 | 唐 |
| 321 | 持杖侍女圖 | 唐 | 361 | 侍女圖 | 唐 |
| 322 | 門吏與朱雀圖 | 唐 | 362 | 侍女圖 | 唐 |
| 323 | 玄武圖 | 唐 | 363 | 男侍圖 | 唐 |
| 324 | 牽駝馬圖 | 唐 | 364 | 侍女圖 | 唐 |
| 325 | 青龍圖 | 唐 | 364 | 侍女圖 | 唐 |
| 326 | 仕女與女童圖 | 唐 | 365 | 高士圖 | 唐 |
| 327 | 馬球圖 | 唐 | 366 | 高士圖 | 唐 |
| 330 | 狩獵出行圖 | 唐 | 366 | 觀花侍女圖 | 唐 |
| 336 | 客使禮賓圖 | 唐 | 367 | 餵鳥侍女圖 | 唐 |
| 338 | 儀仗圖 | 唐 | 367 | 持蒲扇侍女圖 | 唐 |
| 340 | 謁吏圖 | 唐 | 368 | 侍女圖 | 唐 |
| 340 | 侍者圖 | 唐 | 368 | 侍女圖 | 唐 |
| 341 | 侍女圖 | 唐 | 369 | 男侍圖 | 唐 |
| 341 | 交談圖 | 唐 | 369 | 女樂圖 | 唐 |
| 342 | 侍女圖 | 唐 | 370 | 男樂圖 | 唐 |
| 343 | 觀鳥捕蟬圖 | 唐 | 370 | 持戟儀衛圖 | 唐 |
| 344 | 宮女及侏儒圖 | 唐 | 371 | 馬球圖 | 唐 |
| 345 | 宮女及侏儒圖 | 唐 | 371 | 持戟儀衛圖 | 唐 |
| 345 | 仕女圖 | 唐 | 372 | 樹石圖 | 唐 |
| 346 | 園中人圖 | 唐 | 373 | 樹石圖 | 唐 |
| 347 | 闕樓圖 | 唐 | 373 | 侍女圖 | 唐 |
| 348 | 闕樓圖 | 唐 | 374 | 侍女頭部圖 | 唐 |
| 349 | 出行儀仗圖 | 唐 | 375 | 侍女圖 | 唐 |

| 頁碼 | 名稱 | 時代 |
|---|---|---|
| 375 | 侍女頭部圖 | 唐 |
| 376 | 侍女頭部圖 | 唐 |
| 376 | 文吏圖 | 唐 |
| 377 | 翔鶴圖 | 唐 |
| 378 | 孔雀圖 | 唐 |
| 380 | 文吏進謁圖 | 唐 |
| 381 | 男侍圖 | 唐 |
| 382 | 男侍圖 | 唐 |
| 382 | 抬箱男侍圖 | 唐 |
| 383 | 舞樂圖 | 唐 |
| 384 | 舞樂圖 | 唐 |
| 385 | 舞樂圖 | 唐 |
| 386 | 男侍圖 | 唐 |
| 386 | 男侍圖 | 唐 |
| 387 | 侍女圖 | 唐 |
| 387 | 玄武圖 | 唐 |
| 388 | 牽牛圖 | 唐 |
| 388 | 奏樂圖 | 唐 |
| 389 | 臥獅圖 | 唐 |
| 389 | 山水圖屏風 | 唐 |
| 390 | 六屏仕女圖 | 唐 |
| 392 | 宴飲圖 | 唐 |
| 392 | 牡丹蘆雁圖 | 唐 |
| 394 | 文吏圖 | 唐 |
| 395 | 樂舞圖 | 唐 |
| 396 | 侍女與文吏圖 | 唐 |
| 397 | 執戟武士圖 | 唐 |
| 397 | 生肖馬圖 | 唐 |
| 398 | 六屏鑒誡圖 | 唐 |
| 400 | 六屏花鳥圖 | 唐 |
| 402 | 侍衛與樂伎圖 | 渤海國 |
| 402 | 團花圖案 | 渤海國 |
| 403 | 王處直墓前室壁畫 | 五代十國・後梁 |
| 403 | 雲鶴圖 | 五代十國・後梁 |

| 頁碼 | 名稱 | 時代 |
|---|---|---|
| 404 | 男侍圖 | 五代十國・後梁 |
| 404 | 月季圖 | 五代十國・後梁 |
| 405 | 山水圖 | 五代十國・後梁 |
| 406 | 侍女與童女圖 | 五代十國・後梁 |
| 407 | 捧瓶侍女圖 | 五代十國・後梁 |
| 407 | 持拂塵侍女圖 | 五代十國・後梁 |
| 408 | 侍女與童子圖 | 五代十國・後梁 |
| 409 | 起居堂圖 | 五代十國・後梁 |
| 409 | 起居堂圖 | 五代十國・後梁 |
| 410 | 薔薇圖 | 五代十國・後梁 |
| 410 | 牡丹圖 | 五代十國・後梁 |
| 411 | 樂隊指揮圖 | 五代十國・後周 |
| 411 | 樂隊指揮圖 | 五代十國・後周 |
| 412 | 持巾侍女圖 | 五代十國・後周 |
| 413 | 捧盂侍女圖 | 五代十國・後周 |
| 413 | 抱蒲團侍女圖 | 五代十國・後周 |
| 414 | 雙鴨銜帶圖 | 五代十國・後周 |
| 414 | 纏枝花圖 | 五代十國・後周 |
| 415 | 東側室東壁壁畫 | 五代十國・後周 |
| 415 | 錦球圖案 | 五代十國・後周 |
| 416 | 錦球圖案 | 五代十國・後周 |
| 417 | 花卉圖案 | 五代十國・後周 |
| 417 | 牡丹圖 | 五代十國・吳越 |

## 遼北宋西夏金元

| 頁碼 | 名稱 | 時代 |
|---|---|---|
| 418 | 男吏圖 | 遼 |
| 418 | 女僕圖 | 遼 |
| 419 | 牽馬圖 | 遼 |
| 420 | 侍僕圖 | 遼 |
| 420 | 侍僕圖 | 遼 |
| 421 | 女僕圖 | 遼 |

| 頁碼 | 名稱 | 時代 |
|---|---|---|
| 421 | 男侍圖 | 遼 |
| 422 | 廳堂圖 | 遼 |
| 423 | 降真圖 | 遼 |
| 424 | 寄錦圖 | 遼 |
| 426 | 誦經圖 | 遼 |
| 428 | 流雲飛鶴圖 | 遼 |
| 429 | 石門彩繪 | 遼 |
| 430 | 武士圖 | 遼 |
| 431 | 雲鶴生肖圖 | 遼 |
| 432 | 牽馬圖 | 遼 |
| 432 | 牽馬圖 | 遼 |
| 433 | 男女侍僕圖 | 遼 |
| 433 | 侍衛圖 | 遼 |
| 434 | 春季山水圖 | 遼 |
| 435 | 夏季山水圖 | 遼 |
| 436 | 秋季山水圖 | 遼 |
| 437 | 冬季山水圖 | 遼 |
| 438 | 雙龍圖 | 遼 |
| 438 | 契丹人物圖 | 遼 |
| 439 | 門神圖 | 遼 |
| 440 | 門神圖 | 遼 |
| 441 | 出行圖 | 遼 |
| 441 | 駝車出行圖 | 遼 |
| 442 | 漢人隨從圖 | 遼 |
| 442 | 漢人隨從圖 | 遼 |
| 443 | 內蒙古庫倫旗1號遼墓北壁和南壁壁畫示意圖 | |
| 443 | 轎夫與肩輿圖 | 遼 |
| 444 | 漢人值事圖 | 遼 |
| 444 | 儀仗圖 | 遼 |
| 445 | 竹林仙鶴圖 | 遼 |
| 446 | 出行備馬圖 | 遼 |
| 447 | 侍女圖 | 遼 |
| 448 | 牽馬圖 | 遼 |

| 頁碼 | 名稱 | 時代 |
|---|---|---|
| 449 | 車與駝圖 | 遼 |
| 450 | 樂舞圖 | 遼 |
| 450 | 出行占卜圖 | 遼 |
| 451 | 內蒙古庫倫旗7號遼墓墓道東壁和西壁壁畫示意圖 | |
| 451 | 墓主圖 | 遼 |
| 452 | 荷傘侍從圖 | 遼 |
| 452 | 荷傘侍從圖 | 遼 |
| 453 | 牽馬圖 | 遼 |
| 454 | 契丹人物圖 | 遼 |
| 455 | 宴飲圖 | 遼 |
| 456 | 品茶圖 | 遼 |
| 457 | 奏樂圖 | 遼 |
| 457 | 備飲圖 | 遼 |
| 458 | 烹飪圖 | 遼 |
| 459 | 擊鼓圖 | 遼 |
| 459 | 奏樂圖 | 遼 |
| 460 | 門吏圖 | 遼 |
| 460 | 牽馬者圖 | 遼 |
| 461 | 馬球圖 | 遼 |
| 461 | 射獵圖 | 遼 |
| 462 | 海東青圖 | 遼 |
| 462 | 屏風 | 遼 |
| 463 | 雙雞圖 | 遼 |
| 463 | 宴飲圖 | 遼 |
| 464 | 荷花圖 | 遼 |
| 465 | 牡丹圖 | 遼 |
| 466 | 備飲圖 | 遼 |
| 466 | 侍衛圖 | 遼 |
| 467 | 備獵圖 | 遼 |
| 468 | 出行圖 | 遼 |
| 469 | 墓門壁畫圖 | 遼 |
| 469 | 人物圖 | 遼 |
| 470 | 侍酒圖 | 遼 |

67

| 頁碼 | 名稱 | 時代 | 頁碼 | 名稱 | 時代 |
|---|---|---|---|---|---|
| 470 | 侍者圖 | 遼 | 497 | 備宴圖 | 遼 |
| 471 | 送酒人物圖 | 遼 | 498 | 男女侍從圖 | 遼 |
| 471 | 備宴圖 | 遼 | 499 | 備經圖 | 遼 |
| 472 | 備茶圖 | 遼 | 499 | 張世卿墓後室西壁壁畫 | 遼 |
| 474 | 樂舞圖 | 遼 | 500 | 婦人啓門圖 | 遼 |
| 476 | 門吏圖 | 遼 | 501 | 點茶圖 | 遼 |
| 477 | 侍女圖 | 遼 | 501 | 門吏圖 | 遼 |
| 478 | 門吏圖 | 遼 | 502 | 散樂圖 | 遼 |
| 478 | 撥燈侍女圖 | 遼 | 502 | 出行圖 | 遼 |
| 479 | 仙鶴圖 | 遼 | 503 | 進酒圖 | 遼 |
| 480 | 牡丹圖 | 遼 | 503 | 備茶圖 | 遼 |
| 481 | 星象圖 | 遼 | 504 | 屏風式花鳥圖 | 遼 |
| 482 | 張文藻墓前室西壁和東壁壁畫示意圖 |  | 505 | 星象圖 | 遼 |
|  |  |  | 505 | 說器圖 | 遼 |
| 482 | 樂舞圖 | 遼 | 506 | 煮茶圖 | 遼 |
| 483 | 茶坊嬉鬧圖 | 遼 | 506 | 散樂圖 | 遼 |
| 484 | 侍女與仙鶴圖 | 遼 | 507 | 茶作坊圖 | 遼 |
| 485 | 藻井圖 | 遼 | 507 | 侍女圖 | 遼 |
| 485 | 彩繪星象圖 | 遼 | 508 | 散樂圖 | 遼 |
| 486 | 啓門侍女圖 | 遼 | 508 | 備酒圖 | 遼 |
| 486 | 門吏圖 | 遼 | 509 | 演樂圖 | 遼 |
| 487 | 門神圖 | 遼 | 509 | 持弓圖 | 遼 |
| 488 | 門神圖 | 遼 | 510 | 牽馬圖 | 遼 |
| 489 | 樂舞圖 | 遼 | 510 | 端爐圖 | 北宋 |
| 490 | 出行圖 | 遼 | 511 | 樂舞圖 | 北宋 |
| 492 | 備裝圖 | 遼 | 511 | 牡丹圖 | 北宋 |
| 492 | 供奉圖 | 遼 | 512 | 蓮花寶蓋圖 | 北宋 |
| 493 | 飲茶聽曲圖 | 遼 | 513 | 夫婦對坐宴飲圖 | 北宋 |
| 494 | 星象圖 | 遼 | 514 | 對鏡梳妝圖 | 北宋 |
| 494 | 出行圖 | 遼 | 514 | 樂舞圖 | 北宋 |
| 495 | 門吏圖 | 遼 | 515 | 獻食圖 | 北宋 |
| 495 | 樂舞圖 | 遼 | 516 | 宴樂圖 | 北宋 |
| 496 | 張世卿墓南壁壁畫 | 遼 | 516 | 牡丹雙禽圖 | 北宋 |
| 496 | 侍者圖 | 遼 | 517 | 黑山溝北宋壁畫墓墓室壁畫展開示意圖 |  |

| 頁碼 | 名稱 | 時代 | 頁碼 | 名稱 | 時代 |
|---|---|---|---|---|---|
| 517 | 備宴圖 | 北宋 | 536 | 駝運圖 | 金 |
| 518 | 伎樂圖 | 北宋 | 536 | 馬厩圖 | 金 |
| 518 | 宴飲圖 | 北宋 | 537 | 雜劇圖 | 金 |
| 518 | 育兒圖 | 北宋 | 537 | 尚物圖 | 金 |
| 519 | 梳妝圖 | 北宋 | 538 | 尚物圖 | 金 |
| 519 | 家居圖 | 北宋 | 538 | 進奉圖 | 金 |
| 520 | 四洲大聖度翁婆 | 北宋 | 539 | 舜子圖 | 金 |
| 520 | 仙界樓宇圖 | 北宋 | 539 | 董永與郭巨圖 | 金 |
| 521 | 宴飲與厨事圖 | 北宋 | 540 | 侍女圖 | 金 |
| 522 | 童子圖 | 北宋 | 540 | 夫婦對坐圖 | 元 |
| 523 | 婦人圖 | 北宋 | 541 | 冲茶圖 | 元 |
| 523 | 梳妝圖 | 北宋 | 541 | 宴飲圖 | 元 |
| 524 | 侍女圖 | 北宋 | 542 | 游樂圖 | 元 |
| 524 | 女主人像 | 北宋 | 542 | 探病圖 | 元 |
| 525 | 備宴圖 | 北宋 | 543 | 侍女圖 | 元 |
| 525 | 伎樂圖 | 北宋 | 544 | 孝悌故事圖 | 元 |
| 526 | 蒿里老人圖 | 西夏 | 546 | 梅竹雙禽圖 | 元 |
| 526 | 武士圖 | 西夏 | 547 | 三鶴嬉水圖 | 元 |
| 527 | 武士圖 | 西夏 | 548 | 論道圖 | 元 |
| 527 | 男侍圖 | 西夏 | 549 | 升仙圖 | 元 |
| 528 | 男侍圖 | 西夏 | 550 | 侍女與童子圖 | 元 |
| 528 | 女侍圖 | 西夏 | 551 | 侍女圖 | 元 |
| 529 | 侍吏圖 | 西夏 | 552 | 疏林晚照圖 | 元 |
| 529 | 五男侍圖 | 西夏 | 552 | 道童圖 | 元 |
| 530 | 五侍女圖 | 西夏 | 553 | 雙雁對飛圖 | 元 |
| 530 | 馭馬圖 | 西夏 | 554 | 夫婦對坐圖 | 元 |
| 531 | 捧印童子圖 | 西夏 | 554 | 獻酒圖 | 元 |
| 531 | 三足烏圖 | 西夏 | 555 | 樂舞圖 | 元 |
| 532 | 雙頭龍圖 | 西夏 | 555 | 戲花童子 | 元 |
| 532 | 備食圖 | 金 | 556 | 雜劇圖 | 元 |
| 533 | 李高鄉宋村金墓墓室壁畫圖 | 金 | 556 | 雜劇圖 | 元 |
| 533 | 雜劇人物圖 | 金 | 558 | 雜劇圖 | 元 |
| 534 | 放牧圖 | 金 | 558 | 備宴圖 | 元 |
| 534 | 搗練圖 | 金 | 559 | 孝義故事圖 | 元 |

69

| 頁碼 | 名稱 | 時代 |
|---|---|---|
| 560 | 孝義故事圖 | 元 |
| 561 | 竹雀圖 | 元 |
| 561 | 侍奉圖 | 元 |
| 562 | 門衛圖 | 元 |
| 562 | 冬歸圖 | 元 |
| 563 | 侍衛 | 元 |
| 563 | 觀畫圖 | 元 |
| 564 | 讀書圖 | 元 |
| 564 | 花鳥圖 | 元 |

# 岩畫版畫　目錄

## 岩　畫

內蒙古地區

| 頁碼 | 名稱 | 所在地 |
| --- | --- | --- |
| 3 | 牧鹿 | 內蒙古 |
| 3 | 駝群與太陽神 | 內蒙古 |
| 4 | 馬與羊 | 內蒙古 |
| 4 | 巫師作法與面具 | 內蒙古 |
| 5 | 人面像與鹿 | 內蒙古 |
| 5 | 圍獵 | 內蒙古 |
| 6 | 化裝舞會 | 內蒙古 |
| 6 | 鹿群與獵人 | 內蒙古 |
| 7 | 人面像 | 內蒙古 |
| 8 | 人面像 | 內蒙古 |
| 9 | 圍獵與放牧 | 內蒙古 |
| 10 | 奔鹿 人物 馬 | 內蒙古 |
| 11 | 騎馬與獵羊 | 內蒙古 |
| 11 | 騎獵 | 內蒙古 |
| 12 | 獵鹿 | 內蒙古 |
| 12 | 狩獵野馬 | 內蒙古 |
| 13 | 放牧與狩獵 | 內蒙古 |
| 13 | 神面具 | 內蒙古 |
| 14 | 太陽組合圖 | 內蒙古 |
| 14 | 太陽神 | 內蒙古 |
| 15 | 人面像 | 內蒙古 |
| 15 | 虎 | 內蒙古 |
| 16 | 群虎 | 內蒙古 |
| 16 | 人面像 | 內蒙古 |
| 17 | 駱駝 騎者 魚 | 內蒙古 |
| 17 | 帳篷與鞍馬 | 內蒙古 |
| 18 | 羊拉轎車 馬術表演 騎馬人 | 內蒙古 |

| 頁碼 | 名稱 | 所在地 |
| --- | --- | --- |
| 18 | 眾騎與祭壇 | 內蒙古 |
| 19 | 馬 羊 騎者 雁 | 內蒙古 |
| 19 | 飛雁與鹿群 | 內蒙古 |
| 20 | 騎者 飛雁 盤羊 | 內蒙古 |
| 22 | 村落與騎者 | 內蒙古 |
| 24 | 列騎與狩獵 | 內蒙古 |
| 24 | 牦牛 | 內蒙古 |
| 25 | 放牧與獵羊 | 內蒙古 |
| 25 | 圍獵盤羊與牧羊 | 內蒙古 |
| 26 | 放牧 狩獵 斑點 | 內蒙古 |
| 26 | 塔 | 內蒙古 |
| 27 | 人形圖案 | 內蒙古 |
| 27 | 人形圖案 | 內蒙古 |
| 28 | 人面像與凹穴 | 內蒙古 |
| 28 | 凹穴與曲綫 | 內蒙古 |

河南寧夏甘肅青海地區

| 頁碼 | 名稱 | 所在地 |
| --- | --- | --- |
| 29 | 凹穴與綫條 | 河南 |
| 29 | 圓凹穴 方凹穴 格子 米字格等 | 河南 |
| 30 | 鹿與大角羊 | 寧夏 |
| 30 | 牧羊 | 寧夏 |
| 31 | 動物 植物 人騎 | 寧夏 |
| 31 | 游牧風情圖 | 寧夏 |
| 32 | 野牛 | 寧夏 |
| 32 | 人物與動物 | 寧夏 |
| 33 | 游牧風情圖 | 寧夏 |
| 33 | 虎 | 寧夏 |
| 34 | 人面像 | 寧夏 |
| 34 | 人面像群 | 寧夏 |

71

 新疆地區

| 頁碼 | 名稱 | 所在地 |
|---|---|---|
| 35 | 人面像與西夏文題記 | 寧夏 |
| 35 | 太陽神 | 寧夏 |
| 36 | 狩獵 | 寧夏 |
| 36 | 巨牛 | 寧夏 |
| 37 | 人騎馬 | 寧夏 |
| 37 | 狩獵 | 寧夏 |
| 38 | 人騎與狩獵 | 寧夏 |
| 38 | 放牧 | 寧夏 |
| 39 | 圍獵 | 寧夏 |
| 39 | 唐僧取經圖 | 寧夏 |
| 40 | 圍獵 | 甘肅 |
| 40 | 放牧 | 寧夏 |
| 41 | 放牧 | 寧夏 |
| 41 | 羊群 | 寧夏 |
| 42 | 狩獵 | 寧夏 |
| 42 | 麋鹿 | 寧夏 |
| 43 | 狩獵 | 寧夏 |
| 43 | 牛 羊 駱駝 | 寧夏 |
| 44 | 舞蹈圖 | 寧夏 |
| 45 | 牦牛 | 寧夏 |
| 45 | 圍獵 | 寧夏 |
| 46 | 梅花鹿 | 寧夏 |
| 46 | 獵牦牛 | 青海 |
| 47 | 駕車與牦牛 | 青海 |
| 47 | 動物群 | 青海 |
| 48 | 羚羊與野牛 | 青海 |
| 49 | 馬車 | 青海 |
| 49 | 對射 | 青海 |
| 50 | 雙鹿 | 青海 |
| 50 | 鷹與牦牛 | 青海 |

| 頁碼 | 名稱 | 所在地 |
|---|---|---|
| 51 | 狩獵 | 新疆 |
| 52 | 狩獵 | 新疆 |
| 52 | 羊 鹿 | 新疆 |
| 53 | 群獸 | 新疆 |
| 53 | 鹿 | 新疆 |
| 54 | 群牛 | 新疆 |
| 54 | 鹿 羊 | 新疆 |
| 55 | 群牛 | 新疆 |
| 55 | 牧區生活圖 | 新疆 |
| 56 | 群獸 | 新疆 |
| 56 | 群獸 | 新疆 |
| 57 | 鹿 羊 | 新疆 |
| 57 | 鸛鳥啄魚 | 新疆 |
| 58 | 羊鹿群像 | 新疆 |
| 59 | 奔鹿 | 新疆 |
| 59 | 生殖崇拜 | 新疆 |
| 60 | 群羊行進 | 新疆 |
| 60 | 群獸刻石 | 新疆 |
| 61 | 塘邊群獸 | 新疆 |
| 61 | 生殖崇拜 | 新疆 |
| 62 | 車輪 | 新疆 |
| 62 | 生殖與放牧 | 新疆 |
| 63 | 雙頭同體人像 | 新疆 |
| 64 | 群舞和對馬 | 新疆 |
| 65 | 猴面人媾合圖 | 新疆 |
| 65 | 裙裝女性與媾合圖 | 新疆 |
| 66 | 鹿 | 新疆 |
| 66 | 駿馬 | 新疆 |
| 67 | 馬 鹿 羊 鸛鳥 | 新疆 |
| 67 | 征戰 | 新疆 |

| 頁碼 | 名稱 | 所在地 |
|---|---|---|
| 68 | 菱格幾何紋圖案 | 新疆 |
| 68 | 獸群與手印 | 新疆 |

## 西藏地區

| 頁碼 | 名稱 | 所在地 |
|---|---|---|
| 69 | 牦牛與鹿 | 西藏 |
| 69 | 人物與符號 | 西藏 |
| 70 | 豹逐鹿 | 西藏 |
| 70 | 動物 | 西藏 |
| 71 | 動物 | 西藏 |
| 71 | 狩獵 | 西藏 |
| 72 | 公鹿 | 西藏 |
| 72 | 部落生活 | 西藏 |
| 73 | 部落生活 | 西藏 |
| 73 | 動物 | 西藏 |
| 74 | 騎者 | 西藏 |
| 74 | 動物與符號 | 西藏 |
| 75 | 動物與人物 | 西藏 |
| 75 | 牽馬人物 | 西藏 |
| 76 | 武士 | 西藏 |
| 76 | 人物 | 西藏 |

## 廣西地區

| 頁碼 | 名稱 | 所在地 |
|---|---|---|
| 77 | 花山岩畫中區畫面 | 廣西 |
| 78 | 單髻正面人物 | 廣西 |
| 78 | 戴獸形飾的巫覡 | 廣西 |
| 79 | 祀鬼神圖 | 廣西 |
| 79 | 祭鼓圖 | 廣西 |
| 80 | 祭鼓圖 | 廣西 |

| 頁碼 | 名稱 | 所在地 |
|---|---|---|
| 81 | 獻俘圖 | 廣西 |
| 82 | 祀河圖 | 廣西 |
| 83 | 雙髻 佩刀 騎馬人物 | 廣西 |
| 83 | 人祭圖 | 廣西 |
| 84 | 祀河圖 | 廣西 |
| 84 | 祀河圖與祀鬼神圖 | 廣西 |
| 85 | 獻俘圖 | 廣西 |
| 85 | 騎馬圖 | 廣西 |
| 86 | 人物與動物 | 廣西 |
| 86 | 武士 | 廣西 |
| 87 | 帽合山岩畫中部畫面 | 廣西 |

## 雲南地區

| 頁碼 | 名稱 | 所在地 |
|---|---|---|
| 88 | 歡呼的人群 | 雲南 |
| 88 | 人群 | 雲南 |
| 89 | 鬥牛 | 雲南 |
| 89 | 村落 | 雲南 |
| 90 | 道路上的人物圖像 | 雲南 |
| 90 | 趕豬 | 雲南 |
| 91 | 捕猴 | 雲南 |
| 92 | 人物生活圖 | 雲南 |
| 92 | 太陽與人 | 雲南 |
| 93 | 拜月 | 雲南 |
| 93 | 狩獵 | 雲南 |
| 94 | 戰爭 | 雲南 |
| 95 | 馴牛 | 雲南 |
| 95 | 捕獸 | 雲南 |
| 96 | 岩畫全景 | 雲南 |
| 97 | 人物 | 雲南 |
| 97 | 樹 | 雲南 |

南方其他地區

| 頁碼 | 名稱 | 所在地 |
|---|---|---|
| 98 | 奔馬 | 貴州 |
| 98 | 迎神 | 貴州 |
| 99 | 牧馬 | 貴州 |
| 99 | 牧馬人 | 貴州 |
| 100 | 牧馬 | 貴州 |
| 100 | 圍獵 | 貴州 |
| 101 | 球戲 | 四川 |
| 101 | 群舞 | 福建 |
| 102 | 人面像 | 江蘇 |
| 104 | 太陽 | 江蘇 |
| 104 | 房屋與樹 | 江蘇 |
| 105 | 人 船 圖騰 | 廣東 |
| 105 | 動物頭骨及符號 | 江蘇 |
| 106 | 水禽 | 江蘇 |
| 106 | 人像和船 | 廣東 |

# 版　畫

唐五代十國

| 頁碼 | 名稱 | 時代 |
|---|---|---|
| 109 | 《陀羅尼神咒經》圖 | 唐 |
| 110 | 梵文《陀羅尼經咒》圖 | 唐 |
| 111 | 梵文《陀羅尼經咒》圖 | 唐 |
| 112 | 《金剛般若波羅蜜經》卷首圖 | 唐 |
| 113 | 大聖毗沙門天王像 | 五代十國·後晉 |
| 114 | 大聖文殊師利菩薩像 | 五代十國 |

| 頁碼 | 名稱 | 時代 |
|---|---|---|
| 115 | 大慈大悲救苦觀世音菩薩像 | 五代十國·後晉 |
| 115 | 《寶篋印經》卷首圖 | 五代十國·吳越 |

遼北宋西夏金南宋

| 頁碼 | 名稱 | 時代 |
|---|---|---|
| 116 | 《妙法蓮華經》卷首圖 | 遼 |
| 118 | 南無釋迦牟尼佛像 | 遼 |
| 119 | 《大隨求陀羅尼》曼陀羅圖 | 北宋 |
| 120 | 彌勒菩薩像 | 北宋 |
| 121 | 靈山說法變相圖 | 北宋 |
| 122 | 御製秘藏詮山水圖 | 北宋 |
| 126 | 塔幢形佛畫 | 西夏 |
| 127 | 《觀彌勒菩薩上生兜率天經》卷首圖 | 西夏 |
| 128 | 《金刻大藏經》卷首圖 | 金 |
| 129 | 義勇武安王像 | 金 |
| 130 | 四美人圖 | 金 |
| 131 | 佛國禪師文殊指南圖贊 | 南宋 |
| 132 | 《大字妙法蓮華經》卷首圖 | 南宋 |
| 134 | 《妙法蓮華經》卷首圖 | 南宋 |
| 136 | 《纂圖互注荀子》插圖 | 南宋 |
| 137 | 《東家雜記》插圖 | 南宋 |
| 138 | 《磧砂大藏經》卷首圖 | 南宋 |
| 140 | 梅花喜神譜 | 南宋 |
| 141 | 東方朔盜桃圖 | 南宋 |

元

| 頁碼 | 名稱 | 時代 |
|---|---|---|
| 142 | 《孔子祖庭廣記》插圖 | 元 |
| 143 | 《大觀本草》插圖 | 元 |

| 頁碼 | 名稱 | 時代 |
|---|---|---|
| 144 | 《現在賢劫千佛名經》卷首圖 | 元 |
| 145 | 《圓悟禪師語錄》插圖 | 元 |
| 146 | 《新刊素王事紀》插圖 | 元 |
| 147 | 《無聞和尚金剛經注》圖 | 元 |
| 148 | 《事林廣記》插圖 | 元 |
| 149 | 《武王伐紂平話》插圖 | 元 |

明

| 頁碼 | 名稱 | 時代 |
|---|---|---|
| 150 | 《妙法蓮華經觀世音普門品》圖 | 明 |
| 151 | 《釋氏源流應化事迹》插圖 | 明 |
| 152 | 鬼子母揭鉢圖 | 明 |
| 154 | 《天妃經》卷首圖 | 明 |
| 156 | 《嬌紅記》插圖 | 明 |
| 157 | 《大雲輪請雨經》卷首圖 | 明 |
| 158 | 《道藏》卷首圖 | 明 |
| 160 | 《飲膳正要》插圖 | 明 |
| 161 | 水陸道場懺法神鬼像圖 | 明 |
| 162 | 歷代古人像贊 | 明 |
| 163 | 《西廂記》插圖 | 明 |
| 164 | 便民圖纂 | 明 |
| 165 | 《武經總要前集》插圖 | 明 |
| 166 | 《農書》插圖 | 明 |
| 167 | 《雪舟詩集》插圖 | 明 |
| 168 | 《蟲經》插圖 | 明 |
| 169 | 高松畫譜 | 明 |
| 170 | 帝鑒圖說 | 明 |
| 171 | 《目蓮救母勸善戲文》插圖 | 明 |
| 172 | 古先君臣圖鑒 | 明 |
| 173 | 《古今列女傳》插圖 | 明 |
| 174 | 《孔聖家語》插圖 | 明 |
| 175 | 《忠義水滸傳》插圖 | 明 |

| 頁碼 | 名稱 | 時代 |
|---|---|---|
| 176 | 《三國志通俗演義》插圖 | 明 |
| 177 | 《三遂平妖傳》插圖 | 明 |
| 178 | 《養正圖解》插圖 | 明 |
| 179 | 《琵琶記》插圖 | 明 |
| 180 | 《人鏡陽秋》插圖 | 明 |
| 181 | 《大備對宗》插圖 | 明 |
| 182 | 《紅拂記》插圖 | 明 |
| 183 | 歷代名公畫譜 | 明 |
| 184 | 《樂府先春》插圖 | 明 |
| 185 | 圖繪宗彝 | 明 |
| 186 | 程氏竹譜 | 明 |
| 187 | 《坐隱先生精訂捷徑弈譜》插圖 | 明 |
| 188 | 三才圖會 | 明 |
| 190 | 《海內奇觀》插圖 | 明 |
| 192 | 《北西廂記》插圖 | 明 |
| 193 | 詩餘畫譜 | 明 |
| 194 | 小瀛洲十老社會詩圖 | 明 |
| 196 | 《四聲猿》插圖 | 明 |
| 197 | 《元曲選》插圖 | 明 |
| 198 | 《泰興王府畫法大成》插圖 | 明 |
| 199 | 《青樓韵語》插圖 | 明 |
| 200 | 《牡丹亭還魂記》插圖 | 明 |
| 201 | 《武夷志略》插圖 | 明 |
| 202 | 環翠堂園景圖 | 明 |
| 204 | 《寂光境》插圖 | 明 |
| 205 | 唐詩畫譜 | 明 |
| 206 | 《古雜劇》插圖 | 明 |
| 208 | 《西廂記考》插圖 | 明 |
| 209 | 《大雅堂雜劇》插圖 | 明 |
| 210 | 《義烈記》插圖 | 明 |
| 211 | 《南琵琶記》插圖 | 明 |
| 212 | 《南柯夢記》插圖 | 明 |
| 213 | 《香囊記》插圖 | 明 |
| 214 | 《西廂記》插圖 | 明 |

| 頁碼 | 名稱 | 時代 |
| --- | --- | --- |
| 215 | 《南柯夢記》插圖 | 明 |
| 216 | 《邯鄲夢記》插圖 | 明 |
| 217 | 《忠義水滸傳》插圖 | 明 |
| 218 | 《列女傳》插圖 | 明 |
| 219 | 《程氏墨苑》插圖 | 明 |
| 220 | 《花史》插圖 | 明 |
| 221 | 元明戲曲葉子 | 明 |
| 222 | 《彩筆情辭》插圖 | 明 |
| 223 | 蘿軒變古箋譜 | 明 |
| 224 | 《太霞新奏》插圖 | 明 |
| 225 | 《碧紗籠》插圖 | 明 |
| 226 | 十竹齋書畫譜 | 明 |
| 227 | 《東西天目山志》插圖 | 明 |
| 228 | 《琵琶記》插圖 | 明 |
| 229 | 《西廂五劇》插圖 | 明 |
| 230 | 《董解元西廂》插圖 | 明 |
| 231 | 《艷异編》插圖 | 明 |
| 232 | 《古今小說》插圖 | 明 |
| 233 | 集雅齋畫譜 | 明 |
| 234 | 《盛明雜劇》插圖 | 明 |
| 235 | 《隋煬帝艷史》插圖 | 明 |
| 236 | 聖賢像贊 | 明 |
| 237 | 《天下名山勝概記》插圖 | 明 |
| 238 | 《春燈謎記》插圖 | 明 |
| 239 | 《柳枝集》插圖 | 明 |
| 240 | 《鴛鴦縧》插圖 | 明 |
| 241 | 《天工開物》插圖 | 明 |
| 242 | 九歌圖 | 明 |
| 243 | 《吳騷合編》插圖 | 明 |
| 244 | 《北西廂秘本》插圖 | 明 |
| 247 | 《農政全書》插圖 | 明 |
| 248 | 《嬌紅記》插圖 | 明 |
| 249 | 十竹齋箋譜初集 | 明 |
| 250 | 《北西廂記》插圖 | 明 |

| 頁碼 | 名稱 | 時代 |
| --- | --- | --- |
| 251 | 《宣和遺事》插圖 | 明 |
| 252 | 《忠義水滸全傳》插圖 | 明 |
| 253 | 《金瓶梅》插圖 | 明 |
| 254 | 《西湖二集》插圖 | 明 |
| 255 | 《清夜鐘》插圖 | 明 |
| 256 | 《燕子箋》插圖 | 明 |
| 257 | 水滸葉子 | 明 |

清

| 頁碼 | 名稱 | 時代 |
| --- | --- | --- |
| 258 | 離騷圖 | 清 |
| 260 | 太平山水圖畫 | 清 |
| 262 | 博古葉子 | 清 |
| 264 | 《占花魁》插圖 | 清 |
| 265 | 《女才子》插圖 | 清 |
| 266 | 《豆棚閒話》插圖 | 清 |
| 267 | 凌烟閣功臣圖 | 清 |
| 268 | 息影軒畫譜 | 清 |
| 269 | 《西湖佳話》插圖 | 清 |
| 270 | 芥子園畫傳初集 | 清 |
| 272 | 《黃山志定本》插圖 | 清 |
| 273 | 《聖諭像解》插圖 | 清 |
| 274 | 《懷嵩堂贈言》插圖 | 清 |
| 276 | 《杏花村志》插圖 | 清 |
| 277 | 《揚州夢》插圖 | 清 |
| 278 | 耕織圖 | 清 |
| 280 | 芥子園畫傳二集 | 清 |
| 282 | 萬壽盛典圖 | 清 |
| 284 | 避暑山莊三十六景詩圖 | 清 |
| 285 | 《西江志》插圖 | 清 |
| 286 | 慈容五十三現 | 清 |
| 287 | 《秦樓月》插圖 | 清 |

| 頁碼 | 名稱 | 時代 |
|---|---|---|
| 288 | 《靈隱寺志》插圖 | 清 |
| 289 | 《笠翁十種曲》插圖 | 清 |
| 290 | 《古今圖書集成》插圖 | 清 |
| 291 | 明太祖功臣圖 | 清 |
| 292 | 晚笑堂畫傳 | 清 |
| 293 | 圓明園四十景詩圖 | 清 |
| 294 | 古歙山川圖 | 清 |
| 295 | 平山堂圖志 | 清 |
| 296 | 《墨法集要》插圖 | 清 |
| 297 | 《武英殿聚珍版程式》插圖 | 清 |
| 298 | 《紅樓夢》插圖 | 清 |
| 299 | 契紙 | 清 |
| 300 | 《授衣廣訓》插圖 | 清 |
| 301 | 悟香亭畫稿 | 清 |
| 302 | 陰騭文圖證 | 清 |
| 303 | 練川名人畫像 | 清 |
| 304 | 列仙酒牌 | 清 |
| 305 | 於越先賢像傳贊 | 清 |
| 306 | 《高士傳》插圖 | 清 |
| 307 | 夢幻居畫學簡明 | 清 |
| 308 | 東軒吟社畫像 | 清 |
| 309 | 紅樓夢圖咏 | 清 |
| 310 | 百花詩箋譜 | 清 |

# 年畫　目錄

 北京地區

| 頁碼 | 名稱 | 時代 |
|---|---|---|
| 3 | 黃帝神像 | 明 |
| 4 | 門神 | 明 |
| 6 | 宮廷武門神 | 清 |
| 8 | 門神 | 清 |
| 10 | 五穀豐登文門神 | 清 |
| 12 | 天官賜福 | 清 |
| 13 | 八仙慶壽 | 清 |
| 14 | 上天竈君 | 清 |
| 15 | 廣寒宮 | 清 |
| 16 | 拿花蝴蝶 | 清 |
| 16 | 蓮花湖 | 清 |
| 17 | 西域樓閣圖 | 清 |
| 17 | 多寶格景 | 清 |

 天津地區

| 頁碼 | 名稱 | 時代 |
|---|---|---|
| 18 | 門神 | 清 |
| 20 | 錦地門神 | 清 |
| 22 | 鍾馗 | 清 |
| 24 | 三星門神 | 清 |
| 25 | 福在眼前 | 清 |
| 26 | 竈神 | 清 |
| 27 | 萬象更新 | 清 |
| 28 | 新年多吉慶 | 清 |
| 30 | 萬國來朝 | 清 |
| 30 | 慶賞元宵 | 清 |
| 31 | 吉慶有餘 | 清 |
| 32 | 金壽童子 | 清 |

| 頁碼 | 名稱 | 時代 |
|---|---|---|
| 34 | 麒麟送子 | 清 |
| 34 | 福壽三多 | 清 |
| 35 | 連年有餘 | 清 |
| 35 | 琴棋書畫 | 清 |
| 36 | 鬧學頑戲 | 清 |
| 38 | 十不閑 | 清 |
| 38 | 竹報平安 | 清 |
| 39 | 福壽康寧 | 清 |
| 39 | 金玉奴棒打薄情郎 | 清 |
| 40 | 婚慶圖 | 清 |
| 41 | 四美釣魚 | 清 |
| 41 | 謝庭咏絮 | 清 |
| 42 | 仕女戲嬰圖 | 清 |
| 44 | 游春仕女圖 | 清 |
| 46 | 荷亭消夏 | 清 |
| 48 | 藕香榭吃螃蟹 | 清 |
| 50 | 綉補圖 | 清 |
| 51 | 訪友圖 | 清 |
| 52 | 行旅圖 | 清 |
| 54 | 莊家忙 | 清 |
| 56 | 精忠傳 | 清 |
| 58 | 幽王烽火戲諸侯 | 清 |
| 58 | 馬跳檀溪 | 清 |
| 59 | 趙雲截江奪阿斗 | 清 |
| 59 | 程咬金搬兵 | 清 |
| 60 | 定軍山 | 清 |
| 62 | 白蛇傳 | 清 |
| 64 | 盜仙草 | 清 |
| 64 | 三岔口 | 清 |
| 65 | 四季平安 | 清 |

### 河北地區

| 頁碼 | 名稱 | 時代 |
|---|---|---|
| 66 | 門神 | 清 |
| 68 | 五子天官 | 清 |
| 70 | 天地人三界全神 | 清 |
| 71 | 財神賜福 | 清 |
| 72 | 下山虎 | 清 |
| 73 | 鎮宅神英 | 清 |
| 73 | 九九消寒圖 | 清 |
| 74 | 陶潛愛菊 | 清 |
| 74 | 太白醉酒 | 清 |
| 75 | 猴戲 | 清 |
| 75 | 猴官 | 清 |
| 76 | 渭水河 | 清 |
| 77 | 龍鳳配 回荊州 | 清 |
| 77 | 胡金蟬大戰楊令 | 清 |
| 78 | 穆桂英大破天門陣 | 清 |
| 78 | 大破衝宵樓 | 清 |
| 79 | 武松單膀擒方臘 | 清 |
| 79 | 岳飛傳 | 清 |
| 80 | 打金枝 | 清 |
| 81 | 三俠五義 | 清 |
| 82 | 富壽年豐 | 清 |
| 84 | 馗頭 | 清 |
| 85 | 李自成稱王 | 清 |
| 85 | 白虎關 | 清 |

### 山東地區

| 頁碼 | 名稱 | 時代 |
|---|---|---|
| 86 | 門神 | 清 |
| 88 | 五子天官 | 清 |
| 90 | 三星門神 | 清 |
| 91 | 劉海戲金蟾 | 清 |
| 92 | 麒麟送子 | 清 |
| 94 | 竈君 | 清 |
| 95 | 搖錢樹 | 清 |
| 96 | 蟠桃大會 | 清 |
| 98 | 春牛圖 | 清 |
| 98 | 二月二龍抬頭 | 清 |
| 99 | 十子鬧春 | 清 |
| 99 | 男十忙 | 清 |
| 100 | 女十忙 | 清 |
| 100 | 群猴搶桃 | 清 |
| 101 | 走馬薦諸葛 | 清 |
| 101 | 呂岳法寶勝姜尚 | 清 |
| 102 | 李逵奪魚 | 清 |
| 102 | 許仙游湖 | 清 |
| 103 | 金山寺 | 清 |
| 103 | 沈萬三打魚 | 清 |
| 104 | 猴子騎羊 | 清 |
| 104 | 當朝一品 | 清 |
| 105 | 富貴平安 連生貴子 | 清 |
| 106 | 四時花鳥圖 | 清 |
| 107 | 酒醉八仙圖 | 清 |
| 107 | 富貴滿堂 | 清 |
| 108 | 增福財神 | 清 |
| 109 | 和合二仙 | 清 |
| 109 | 魚引龍錢 | 清 |
| 110 | 瓜瓞富貴 | 清 |
| 112 | 空城計 | 清 |
| 112 | 大戰長坂坡 | 清 |
| 113 | 虎牢關三英戰呂布 | 清 |
| 113 | 龍鳳配 回荊州 | 清 |
| 114 | 天女散花 | 清 |

| 頁碼 | 名稱 | 時代 |
|---|---|---|
| 116 | 九獅圖 | 清 |
| 117 | 借傘 | 清 |
| 118 | 春夏秋冬 牛郎織女 | 清 |
| 120 | 八仙墨屏 | 清 |
| 121 | 博古墨屏 | 清 |

## 河南地區

| 頁碼 | 名稱 | 時代 |
|---|---|---|
| 122 | 大刀門神 | 清 |
| 124 | 天官童子 | 清 |
| 126 | 大刀門神 | 清 |
| 127 | 進寶力士 | 清 |
| 128 | 和合二仙 | 清 |
| 129 | 馗頭 | 清 |
| 130 | 鎮宅鍾馗 | 清 |
| 131 | 天仙送子 | 清 |
| 132 | 劉海戲蟾 瓜瓞綿綿 | 清 |
| 133 | 五子奪魁 | 清 |
| 134 | 天河配 | 清 |
| 135 | 飛虎山 | 清 |
| 136 | 九龍山 | 清 |
| 137 | 對金抓 | 清 |
| 138 | 長坂坡 | 清 |
| 139 | 壽州城 | 清 |
| 140 | 三娘教子 | 清 |
| 142 | 渭水河 | 清 |
| 143 | 三女俠 | 清 |

## 山西地區

| 頁碼 | 名稱 | 時代 |
|---|---|---|
| 144 | 立刀門神 | 清 |
| 146 | 祿壽門神 | 清 |
| 148 | 奎頭 | 清 |
| 149 | 文武財神 | 清 |
| 150 | 嬰戲圖 | 清 |
| 151 | 春牛圖 | 清 |
| 152 | 騎鷄娃娃 | 清 |
| 154 | 蝶戀花 | 清 |
| 154 | 大吉圖 | 清 |
| 156 | 秦香蓮 | 清 |
| 157 | 琴棋書畫 | 清 |

## 陝西地區

| 頁碼 | 名稱 | 時代 |
|---|---|---|
| 158 | 門神 | 清 |
| 160 | 門神 | 清 |
| 162 | 門神 | 清 |
| 164 | 靈寶神判 | 清 |
| 165 | 張天師驅五毒 | 清 |
| 166 | 避馬瘟 | 清 |
| 167 | 避馬瘟 | 清 |
| 168 | 萬象更新 | 清 |
| 169 | 女十忙 | 清 |
| 170 | 魚樂圖 | 清 |
| 171 | 無雙贈珠 | 清 |
| 171 | 李逵奪魚 | 清 |
| 172 | 回荊州 | 清 |

江蘇地區

| 頁碼 | 名稱 | 時代 |
|---|---|---|
| 174 | 門神 | 清 |
| 176 | 鍾馗 | 清 |
| 178 | 五子門神 | 清 |
| 179 | 三星圖 | 清 |
| 180 | 天師鎮宅 | 清 |
| 181 | 魁星點斗 | 清 |
| 182 | 衆神圖 | 清 |
| 183 | 八仙慶壽 | 清 |
| 184 | 壽字圖 | 清 |
| 185 | 福字圖 | 清 |
| 186 | 歲朝圖 | 清 |
| 187 | 榴開百子 | 清 |
| 188 | 百花點將 | 清 |
| 189 | 五子奪魁 | 清 |
| 190 | 花開富貴 | 清 |
| 191 | 九獅圖 | 清 |
| 192 | 百子圖 | 清 |
| 193 | 百子全圖 | 清 |
| 194 | 琵琶有情 | 清 |
| 195 | 簾下美人圖 | 清 |
| 196 | 提籃美人圖 | 清 |
| 197 | 采茶春牛圖 | 清 |
| 197 | 上海火車站 | 清 |
| 198 | 姑蘇閶門圖 | 清 |
| 199 | 姑蘇報恩進香 | 清 |
| 200 | 十二花神 | 清 |
| 201 | 金鷄報曉 | 清 |
| 202 | 黃猫銜鼠 | 清 |
| 203 | 西廂記 | 清 |
| 204 | 戲劇十二齣 | 清 |
| 205 | 金槍傳楊家將 | 清 |
| 205 | 唐伯虎點秋香 | 清 |
| 206 | 盆景百花演戲 | 清 |
| 206 | 玉麒麟 | 清 |
| 207 | 武松血濺鴛鴦樓 | 清 |
| 207 | 穆桂英大破天門陣 | 清 |
| 208 | 花果山猴王開操 | 清 |
| 208 | 蕩湖船 | 清 |
| 209 | 四望亭捉猴 | 清 |
| 210 | 五子奪魁 | 清 |
| 211 | 麒麟送子 | 清 |

四川湖南安徽浙江地區

| 頁碼 | 名稱 | 時代 |
|---|---|---|
| 212 | 門神 | 清 |
| 214 | 門神 | 清 |
| 216 | 趙公鎮宅 | 清 |
| 217 | 壽天百禄 | 清 |
| 218 | 門神 | 清 |
| 220 | 穆桂英 | 清 |
| 222 | 鯉魚跳龍門 | 清 |
| 223 | 水滸選仙圖 | 清 |
| 224 | 門神 | 清 |
| 226 | 五子門神 | 清 |
| 227 | 和氣致祥 | 清 |
| 228 | 花園贈珠 | 清 |
| 229 | 老鼠嫁女 | 清 |
| 229 | 老鼠嫁女 | 清 |
| 230 | 李白解表 | 清 |
| 230 | 十字坡 | 清 |
| 231 | 大破連環馬 | 清 |
| 231 | 鬧天宮 | 清 |

81

| 頁碼 | 名稱 | 時代 |
|---|---|---|
| 232 | 蠶神圖 | 清 |
| 233 | 酒中仙聖 | 清 |

## 福建廣東廣西地區

| 頁碼 | 名稱 | 時代 |
|---|---|---|
| 234 | 門神 | 清 |
| 236 | 富貴香祀天官 | 清 |
| 237 | 累積資金 | 清 |
| 237 | 指日高升 | 清 |
| 238 | 紡織圖 | 清 |
| 239 | 九流圖 | 清 |
| 239 | 空城計 | 清 |
| 240 | 雙鳳奇緣 | 清 |
| 241 | 斗柄回寅 | 清 |
| 242 | 五福圖 | 清 |
| 243 | 鎮虎圖 | 清 |
| 244 | 三星圖 | 清 |
| 245 | 賜麟兒 狀元及第 | 清 |
| 246 | 紫微正照 | 清 |
| 247 | 鳳凰戲牡丹 | 清 |
| 248 | 福壽全 | 清 |
| 249 | 東方朔 | 清 |

# 畫像石畫像磚一　目錄

## 畫像石

西漢新

| 頁碼 | 名稱 | 時代 |
|---|---|---|
| 3 | 佩劍人物畫像石 | 西漢 |
| 3 | 天地畫像石 | 西漢 |
| 4 | 雙樹雙璧畫像石 | 西漢 |
| 4 | 雙闕人物畫像石 | 西漢 |
| 6 | 舞樂 廳堂 漁獵畫像石 | 西漢 |
| 6 | 舞樂 廳堂 出行畫像石 | 西漢 |
| 8 | 舞樂 闕門 迎見畫像石 | 西漢 |
| 10 | 樟戲 謁見 升鼎畫像石 | 西漢 |
| 10 | 庖厨 謁見 樂舞畫像石 | 西漢 |
| 12 | 升仙 除惡畫像石 | 西漢 |
| 12 | 喪葬 禮儀畫像石 | 西漢 |
| 14 | 狩獵 樂舞百戲畫像石 | 西漢 |
| 14 | 狩獵 宴享 樓堂畫像石 | 西漢 |
| 16 | 雙鳥 雙闕畫像石 | 西漢 |
| 16 | 連璧 朱雀畫像石 | 西漢 |
| 17 | 樓閣畫像石 | 西漢 |
| 17 | 翼獸 人物畫像石 | 西漢 |
| 18 | 迎賓 擊鼓 水鳥畫像石 | 西漢 |
| 18 | 軺車 雙闕 水鳥畫像石 | 西漢 |
| 20 | 樂舞 斷橋 樓閣畫像石 | 西漢 |
| 20 | 雙龍 鬥獸 三鳥畫像石 | 西漢 |
| 22 | 魚車 出行 建鼓舞畫像石 | 西漢 |
| 22 | 雙闕 串璧 鋪首畫像石 | 西漢 |
| 24 | 迎送人物畫像石 | 西漢 |
| 24 | 騎射 格鬥 蹴張畫像石 | 西漢 |
| 26 | 鳳鳥畫像石 | 西漢 |
| 26 | 老子 孫武畫像石 | 西漢 |
| 27 | 神怪 老虎畫像石 | 西漢 |
| 28 | 雙闕 出行 廳堂畫像石 | 西漢 |
| 28 | 鬥獸 擊鼓畫像石 | 西漢 |
| 30 | 出行 牛耕畫像石 | 西漢 |
| 30 | 武士對練畫像石 | 西漢 |
| 32 | 程嬰 趙盾故事畫像石 | 西漢 |
| 32 | 日神 月神畫像石 | 西漢 |
| 33 | 拔劍武士畫像石 | 西漢 |
| 33 | 武庫畫像石 | 西漢 |
| 34 | 戲虎畫像石 | 西漢 |
| 34 | 車騎出行畫像石 | 西漢 |
| 35 | 白虎 三足烏畫像石 | 西漢 |
| 35 | 荆軻故事畫像石 | 西漢 |
| 36 | 虎食鬼魅畫像石 | 西漢 |
| 38 | 聶政故事畫像石 | 西漢 |
| 38 | 車騎出行畫像石 | 西漢 |
| 39 | 畋獵畫像石 | 西漢 |
| 40 | 聶政故事畫像石 | 西漢 |
| 40 | 高祖斬蛇畫像石 | 西漢 |
| 41 | 晏子見齊景公畫像石 | 西漢 |
| 41 | 人 獸 神仙畫像石 | 西漢 |
| 42 | 樓閣 人物畫像石 | 西漢 |
| 42 | 河伯出行畫像石 | 西漢 |
| 43 | 舞樂宴饗畫像石 | 西漢 |
| 43 | 虎食女魃畫像石 | 西漢 |
| 44 | 車騎出行畫像石 | 西漢 |
| 44 | 觀賞樂舞畫像石 | 西漢 |
| 46 | 獵虎 交尾龍畫像石 | 西漢 |
| 46 | 導騎出行畫像石 | 西漢 |
| 46 | 蹴張 熊畫像石 | 新 |
| 47 | 擊鼓畫像石 | 新 |
| 48 | 拜謁畫像石 | 新 |

83

| 頁碼 名稱 | 時代 |
|---|---|
| 48 拜謁畫像石 | 新 |
| 49 舞樂百戲畫像石 | 新 |
| 49 拜謁畫像石 | 新 |
| 50 人首虎身獸畫像石 | 新 |
| 50 羽人戲龍畫像石 | 新 |
| 50 舞樂百戲畫像石 | 新 |
| 51 騎象畫像石 | 新 |
| 51 馴虎畫像石 | 新 |

## 東漢

| 頁碼 名稱 | 時代 |
|---|---|
| 52 廳堂 鋪首銜環畫像石 | 東漢 |
| 52 方相畫像石 | 東漢 |
| 53 持燈仕女畫像石 | 東漢 |
| 53 幻日畫像石 | 東漢 |
| 54 雷公乘車畫像石 | 東漢 |
| 55 神獸畫像石 | 東漢 |
| 55 馴象畫像石 | 東漢 |
| 56 厨架畫像石 | 東漢 |
| 56 麒麟 白虎畫像石 | 東漢 |
| 57 犬獸 仙人畫像石 | 東漢 |
| 58 執鏡侍女畫像石 | 東漢 |
| 58 鬥鷄畫像石 | 東漢 |
| 59 網罟畫像石 | 東漢 |
| 60 畋獵畫像石 | 東漢 |
| 60 鼓舞畫像石 | 東漢 |
| 60 方士 升仙 鬥獸畫像石 | 東漢 |
| 62 蹴張畫像石 | 東漢 |
| 63 鬥獸畫像石 | 東漢 |
| 63 角抵畫像石 | 東漢 |
| 64 捧奩侍女畫像石 | 東漢 |
| 64 侍女畫像石 | 東漢 |

| 頁碼 名稱 | 時代 |
|---|---|
| 65 許阿瞿墓志畫像石 | 東漢 |
| 65 常羲捧月畫像石 | 東漢 |
| 66 神荼 鬱壘畫像石 | 東漢 |
| 67 蒼龍星座畫像石 | 東漢 |
| 67 教子畫像石 | 東漢 |
| 68 執棒門吏畫像石 | 東漢 |
| 68 高髻侍女畫像石 | 東漢 |
| 69 應龍畫像石 | 東漢 |
| 69 神獸與羽人畫像石 | 東漢 |
| 70 天象畫像石 | 東漢 |
| 70 牽犬畫像石 | 東漢 |
| 71 天象畫像石 | 東漢 |
| 72 日神畫像石 | 東漢 |
| 72 月神畫像石 | 東漢 |
| 73 羽人畫像石 | 東漢 |
| 73 神獸畫像石 | 東漢 |
| 74 神獸畫像石 | 東漢 |
| 74 神獸畫像石 | 東漢 |
| 75 神獸畫像石 | 東漢 |
| 76 鬥獸畫像石 | 東漢 |
| 76 天象畫像石 | 東漢 |
| 78 仙人乘龜畫像石 | 東漢 |
| 79 人物畫像石 | 東漢 |
| 79 驅魔升仙畫像石 | 東漢 |
| 80 常羲捧月畫像石 | 東漢 |
| 80 畋獵畫像石 | 東漢 |
| 81 河伯出行畫像石 | 東漢 |
| 82 車騎出行畫像石 | 東漢 |
| 82 天神畫像石 | 東漢 |
| 84 五鳳畫像石 | 東漢 |
| 84 舞樂畫像石 | 東漢 |
| 85 牛郎織女畫像石 | 東漢 |
| 86 拜謁畫像石 | 東漢 |
| 87 樂舞 羽人 神獸畫像石 | 東漢 |

| 頁碼 | 名稱 | 時代 | 頁碼 | 名稱 | 時代 |
|---|---|---|---|---|---|
| 88 | 投壺畫像石 | 東漢 | 109 | 應龍 熊 閹牛畫像石 | 東漢 |
| 88 | 百戲 宴飲 車騎出行畫像石 | 東漢 | 110 | 蹶張畫像石 | 東漢 |
| 88 | 騎射田獵畫像石 | 東漢 | 110 | 人鬥二虎畫像石 | 東漢 |
| 90 | 大螺 應龍 仙人畫像石 | 東漢 | 111 | 閹牛畫像石 | 東漢 |
| 90 | 樂舞百戲畫像石 | 東漢 | 112 | 朱雀 神人畫像石 | 東漢 |
| 90 | 巡游畋獵畫像石 | 東漢 | 112 | 朱雀 白虎畫像石 | 東漢 |
| 92 | 樂舞百戲畫像石 | 東漢 | 113 | 胡奴門畫像石 | 東漢 |
| 92 | 羽人 异獸畫像石 | 東漢 | 113 | 牽犬畫像石 | 東漢 |
| 92 | 施笒 拜謁 争物畫像石 | 東漢 | 114 | 羈馬拜謁畫像石 | 東漢 |
| 94 | 翼龍畫像石 | 東漢 | 114 | 驅魔逐疫畫像石 | 東漢 |
| 94 | 牛 虎 獅 羽人畫像石 | 東漢 | 115 | 騎射畋獵畫像石 | 東漢 |
| 94 | 雲車畫像石 | 東漢 | 116 | 樂舞畫像石 | 東漢 |
| 96 | 象人鬥兕畫像石 | 東漢 | 116 | 虎 鬥鷄畫像石 | 東漢 |
| 96 | 天馬 虎食鬼魅畫像石 | 東漢 | 118 | 雙鳳穿璧畫像石 | 東漢 |
| 96 | 河伯出行畫像石 | 東漢 | 118 | 神獸畫像石 | 東漢 |
| 98 | 二桃殺三士畫像石 | 東漢 | 118 | 神獸畫像石 | 東漢 |
| 98 | 仙人神獸畫像石 | 東漢 | 120 | 二龍穿璧畫像石 | 東漢 |
| 100 | 兕畫像石 | 東漢 | 120 | 羽人騎神獸畫像石 | 東漢 |
| 100 | 桃拔畫像石 | 東漢 | 120 | 應龍 翼虎畫像石 | 東漢 |
| 100 | 熊兕相鬥畫像石 | 東漢 | 122 | 馴獸畫像石 | 東漢 |
| 102 | 白虎星座畫像石 | 東漢 | 122 | 馴獸畫像石 | 東漢 |
| 102 | 鬥牛畫像石 | 東漢 | 122 | 神獸畫像石 | 東漢 |
| 103 | 伏羲畫像石 | 東漢 | 124 | 墓門石刻畫像 | 東漢 |
| 103 | 女媧畫像石 | 東漢 | 125 | 人物畫像石 | 東漢 |
| 104 | 材官蹶張畫像石 | 東漢 | 126 | 人物畫像石 | 東漢 |
| 104 | 盤古 伏羲 女媧畫像石 | 東漢 | 127 | 觀刺交談畫像石 | 東漢 |
| 105 | 射鳥畫像石 | 東漢 | 128 | 侍女畫像石 | 東漢 |
| 105 | 舞樂宴饗畫像石 | 東漢 | 129 | 侍女畫像石 | 東漢 |
| 106 | 執鉞門神畫像石 | 東漢 | 129 | 車馬 人物畫像石 | 東漢 |
| 106 | 執鏡侍女畫像石 | 東漢 | 130 | 侍女勞作畫像石 | 東漢 |
| 107 | 鼓舞畫像石 | 東漢 | 131 | 豆腐作坊畫像石 | 東漢 |
| 107 | 樂舞畫像石 | 東漢 | 132 | 鹿紋畫像石 | 東漢 |
| 108 | 應龍 熊畫像石 | 東漢 | 132 | 戲車 | 東漢 |
| 108 | 鬥獸畫像石 | 東漢 | 133 | 戰爭 伏羲女媧 樂舞 百戲畫像石 | 東漢 |

85

| 頁碼 | 名稱 | 時代 |
|---|---|---|
| 133 | 橋上墜車畫像石 | 東漢 |
| 134 | 神話 出行 故事 樂舞 仙人畫像石 | 東漢 |
| 135 | 神异 車騎 戰爭 狩獵畫像石 | 東漢 |
| 136 | 樓臺 人物畫像石 | 東漢 |
| 138 | 故事 車騎出行畫像石 | 東漢 |
| 138 | 孫氏闕畫像石 | 東漢 |
| 139 | 虎 鹿畫像石 | 東漢 |
| 139 | 人物 怪獸 射獵畫像石 | 東漢 |
| 140 | 拜謁 獻俘 射鳥畫像石 | 東漢 |
| 140 | 拜謁 庖厨 狩獵畫像石 | 東漢 |
| 141 | 伏羲 女媧 樂舞百戲畫像石 | 東漢 |
| 141 | 建鼓舞 升鼎畫像石 | 東漢 |
| 142 | 百戲 車騎畫像石 | 東漢 |
| 142 | 鋪首 鳳鳥 雙馬畫像石 | 東漢 |
| 143 | 狩獵 紡織 車騎畫像石 | 東漢 |
| 144 | 群獸 車騎出行畫像石 | 東漢 |
| 144 | 樓閣莊園 車騎畫像石 | 東漢 |
| 146 | 西王母 鳥獸 冶鐵畫像石 | 東漢 |
| 146 | 闕堂 人物 群獸畫像石 | 東漢 |
| 147 | 招魂畫像石 | 東漢 |
| 147 | 四龍畫像石 | 東漢 |
| 148 | 雙龍畫像石 | 東漢 |
| 148 | 庖厨 人物 水榭畫像石 | 東漢 |
| 149 | 樹 鳥畫像石 | 東漢 |
| 149 | 樓閣 車騎畫像石 | 東漢 |
| 150 | 歷史故事 東王公 西王母畫像石 | 東漢 |
| 150 | 力士 孔子見老子 車騎出行 升鼎畫像石 | 東漢 |
| 152 | 西王母 牛羊車畫像石 | 東漢 |
| 152 | 廳堂 人物 車騎出行畫像石 | 東漢 |
| 153 | 神人 龍 人物畫像石 | 東漢 |
| 153 | 鳳鳥 騎士 人物畫像石 | 東漢 |
| 154 | 人面龍 車騎出行畫像石 | 東漢 |

| 頁碼 | 名稱 | 時代 |
|---|---|---|
| 154 | 群龍 車騎出行畫像石 | 東漢 |
| 155 | 四龍畫像石 | 東漢 |
| 156 | 仙禽神獸畫像石 | 東漢 |
| 156 | 戰事 車騎畫像石 | 東漢 |
| 157 | 胡漢交戰畫像石 | 東漢 |
| 158 | 西王母 講經 車騎畫像石 | 東漢 |
| 159 | 西王母 百戲畫像石 | 東漢 |
| 160 | 人物 鳥獸畫像石 | 東漢 |
| 160 | 日 月 星相畫像石 | 東漢 |
| 161 | 翼龍 駱駝 大象畫像石 | 東漢 |
| 161 | 建鼓 雜技畫像石 | 東漢 |
| 162 | 水榭人物畫像石 | 東漢 |
| 163 | 奔鹿 水榭人物畫像石 | 東漢 |
| 164 | 异獸 人物 連理樹畫像石 | 東漢 |
| 165 | 西王母 伏羲 女媧畫像石 | 東漢 |
| 166 | 戲猿 熊 虎畫像石 | 東漢 |
| 166 | 狩獵 車騎畫像石 | 東漢 |
| 168 | 廳堂 人物 建鼓畫像石 | 東漢 |
| 170 | 胡漢交戰畫像石 | 東漢 |
| 171 | 奇禽 异獸 神怪畫像石 | 東漢 |
| 172 | 伏羲 女媧 神人畫像石 | 東漢 |
| 172 | 神怪 西王母畫像石 | 東漢 |
| 173 | 神怪 羽人 异獸畫像石 | 東漢 |
| 174 | 青龍畫像石 | 東漢 |
| 174 | 神怪 瑞獸畫像石 | 東漢 |
| 175 | 羽人 瑞獸畫像石 | 東漢 |
| 175 | 武器庫 小吏畫像石 | 東漢 |
| 176 | 蘭相如故事畫像石 | 東漢 |
| 177 | 晋靈公畫像石 | 東漢 |
| 178 | 吊唁祭祀畫像石 | 東漢 |
| 179 | 吊唁祭祀畫像石 | 東漢 |
| 180 | 出行圖畫像石 | 東漢 |
| 182 | 百戲畫像石 | 東漢 |
| 183 | 豐收庖厨畫像石 | 東漢 |

| 頁碼 | 名稱 | 時代 |
|---|---|---|
| 184 | 西王母 歷史故事 車騎畫像石 | 東漢 |
| 185 | 東王公 孝孫原穀 聶政刺韓王畫像石 | 東漢 |
| 186 | 車騎出行畫像石 | 東漢 |
| 187 | 孔子與老子畫像石 | 東漢 |
| 188 | 水陸攻戰 車騎畫像石 | 東漢 |
| 190 | 東王公 孔子弟子畫像石 | 東漢 |
| 190 | 水陸攻戰畫像石 | 東漢 |
| 191 | 荊軻刺秦王畫像石 | 東漢 |
| 192 | 跽坐 車騎畫像石 | 東漢 |
| 193 | 羽人 孝子故事 車騎出行畫像石 | 東漢 |
| 194 | 樓閣人物 車馬出行畫像石 | 東漢 |
| 196 | 天罰畫像石 | 東漢 |
| 198 | 管仲射小白 荊軻刺秦王畫像石 | 東漢 |
| 199 | 趙宣子捨食靈輒畫像石 | 東漢 |
| 200 | 樓閣人物 車騎出行畫像石 | 東漢 |
| 202 | 升仙畫像石 | 東漢 |
| 204 | 羽人 雷神畫像石 | 東漢 |
| 206 | 車騎出行 孔子畫像石 | 東漢 |
| 206 | 人物 怪獸 車馬畫像石 | 東漢 |
| 207 | 孔子見老子畫像石 | 東漢 |
| 207 | 樓閣 拜謁 騎士畫像石 | 東漢 |
| 208 | 周公輔成王畫像石 | 東漢 |
| 208 | 女媧畫像石 | 東漢 |
| 209 | 龍虎畫像石 | 東漢 |
| 209 | 人物 龍虎畫像石 | 東漢 |
| 210 | 奔鹿 人物牽犬畫像石 | 東漢 |
| 210 | 朱雀 玄武 飛鳥畫像石 | 東漢 |
| 211 | 虎 鹿 熊畫像石 | 東漢 |
| 211 | 雙虎畫像石 | 東漢 |
| 212 | 龍紋畫像石 | 東漢 |
| 212 | 白虎畫像石 | 東漢 |
| 213 | 群鳥畫像石 | 東漢 |
| 213 | 魚 蓮紋 羽人畫像石 | 東漢 |
| 214 | 樓闕 人物 車騎出行畫像石 | 東漢 |
| 216 | 西王母 歷史故事 車騎畫像石 | 東漢 |
| 217 | 西王母 歷史故事 車騎出行畫像石 | 東漢 |
| 218 | 西王母 車騎出行畫像石 | 東漢 |
| 219 | 東王公 樂舞 庖厨 車騎畫像石 | 東漢 |
| 220 | 樓闕 人物 車騎出行畫像石 | 東漢 |
| 220 | 東王公 六博游戲 宴飲畫像石 | 東漢 |
| 222 | 羽人 怪獸畫像石 | 東漢 |
| 222 | 胡漢交戰 戲蛇畫像石 | 東漢 |
| 223 | 孔子見老子 驪姬故事畫像石 | 東漢 |
| 224 | 九頭人面獸 周公輔成王畫像石 | 東漢 |
| 224 | 伏羲 女媧 孔子見老子 升鼎畫像石 | 東漢 |
| 225 | 西王母 仙車 公孫子都暗射頎考叔 狩獵畫像石 | 東漢 |
| 226 | 東王公 演樂 庖厨 車騎出行圖畫像石 | 東漢 |
| 227 | 九頭人面獸 車騎出行畫像石 | 東漢 |
| 227 | 樓闕 人物 車騎畫像石 | 東漢 |
| 228 | 樂舞 建鼓 庖厨畫像石 | 東漢 |
| 228 | 樓堂 人物 車騎畫像石 | 東漢 |
| 229 | 升鼎 孔子見老子 周公輔成王畫像石 | 東漢 |
| 230 | 風伯 胡漢交戰畫像石 | 東漢 |
| 231 | 周公輔成王 車騎 升鼎畫像石 | 東漢 |
| 232 | 製車輪畫像石 | 東漢 |
| 232 | 孔子見老子畫像石 | 東漢 |

# 畫像石畫像磚二　目錄

東漢

| 頁碼 | 名稱 | 時代 |
|---|---|---|
| 235 | 神怪畫像石 | 東漢 |
| 235 | 神怪 朱雀 龍畫像石 | 東漢 |
| 236 | 孝子故事畫像石 | 東漢 |
| 237 | 庖厨畫像石 | 東漢 |
| 238 | 出行畫像石 | 東漢 |
| 239 | 日 月 雙龍畫像石 | 東漢 |
| 240 | 石橋交戰畫像石 | 東漢 |
| 240 | 狩獵 异獸畫像石 | 東漢 |
| 242 | 門吏 翼虎畫像石 | 東漢 |
| 242 | 翼虎畫像石 | 東漢 |
| 243 | 人物畫像石 | 東漢 |
| 243 | 龍畫像石 | 東漢 |
| 244 | 迎駕畫像石 | 東漢 |
| 245 | 龍 獸 樂舞百戲畫像石 | 東漢 |
| 246 | 祥禽瑞獸 迎賓畫像石 | 東漢 |
| 247 | 車騎畫像石 | 東漢 |
| 248 | 朱雀畫像石 | 東漢 |
| 249 | 玄武畫像石 | 東漢 |
| 249 | 白虎 穿璧紋畫像石 | 東漢 |
| 250 | 樂舞 六博畫像石 | 東漢 |
| 250 | 樂舞 宴飲畫像石 | 東漢 |
| 252 | 神荼 鬱壘畫像石 | 東漢 |
| 252 | 樓闕 人物拜見 車騎出行畫像石 | 東漢 |
| 253 | 樓闕庭院畫像石 | 東漢 |
| 254 | 翼龍畫像石 | 東漢 |
| 254 | 長袖舞畫像石 | 東漢 |
| 255 | 西王母畫像石 | 東漢 |
| 255 | 月輪畫像石 | 東漢 |
| 256 | 交龍 車馬畫像石 | 東漢 |
| 256 | 胡漢交戰畫像石 | 東漢 |

| 頁碼 | 名稱 | 時代 |
|---|---|---|
| 258 | 樓闕 人物 車騎畫像石 | 東漢 |
| 258 | 樓闕 胡漢交戰畫像石 | 東漢 |
| 260 | 仙樹 鳳鳥 羽人畫像石 | 東漢 |
| 260 | 伏羲 女媧 東王公畫像石 | 東漢 |
| 261 | 人物 樂舞 神怪畫像石 | 東漢 |
| 261 | 靈异 鋪首 門吏畫像石 | 東漢 |
| 262 | 出行 獻俘 樂舞畫像石 | 東漢 |
| 263 | 西王母 東王公 祥禽瑞獸畫像石 | 東漢 |
| 264 | 神獸畫像石 | 東漢 |
| 264 | 車騎過橋畫像石 | 東漢 |
| 264 | 執刑畫像石 | 東漢 |
| 266 | 大樹 朱雀 人物畫像石 | 東漢 |
| 266 | 樂舞 車騎出行畫像石 | 東漢 |
| 267 | 羽人神怪畫像石 | 東漢 |
| 268 | 東王公 人面鳥畫像石 | 東漢 |
| 268 | 羲和 斗栱畫像石 | 東漢 |
| 269 | 舞蛇 羽人畫像石 | 東漢 |
| 269 | 羽人 騎者畫像石 | 東漢 |
| 270 | 人物 翼獸畫像石 | 東漢 |
| 270 | 翼虎畫像石 | 東漢 |
| 271 | 交龍畫像石 | 東漢 |
| 271 | 人物 神獸畫像石 | 東漢 |
| 272 | 朱雀 騎者畫像石 | 東漢 |
| 272 | 人首龍身畫像石 | 東漢 |
| 273 | 伏羲女媧畫像石 | 東漢 |
| 273 | 龍畫像石 | 東漢 |
| 274 | 車騎出行畫像石 | 東漢 |
| 274 | 奇禽异獸畫像石 | 東漢 |
| 275 | 人物 异獸畫像石 | 東漢 |
| 276 | 車騎出行 拜謁 樂舞百戲畫像石 | 東漢 |
| 277 | 廳堂人物畫像石 | 東漢 |
| 278 | 青龍 騎士 人物畫像石 | 東漢 |

| 頁碼 | 名稱 | 時代 | 頁碼 | 名稱 | 時代 |
|---|---|---|---|---|---|
| 278 | 白虎 騎士 人物畫像石 | 東漢 | 307 | 樓閣 白虎彩繪畫像石 | 東漢 |
| 279 | 龍騰祥雲畫像石 | 東漢 | 307 | 西王母 瑞獸彩繪畫像石 | 東漢 |
| 279 | 七盤舞畫像石 | 東漢 | 308 | 西王母 瑞獸彩繪畫像石 | 東漢 |
| 280 | 怪獸畫像石 | 東漢 | 308 | 西王母 人物 玄武彩繪畫像石 | 東漢 |
| 280 | 樓闕 人物畫像石 | 東漢 | 309 | 朱雀 鋪首銜環 獬豸彩繪畫像石 | 東漢 |
| 281 | 東王公畫像石 | 東漢 | 309 | 東王公 門吏彩繪畫像石 | 東漢 |
| 281 | 朱雀 鋪首銜環畫像石 | 東漢 | 310 | 日神彩繪畫像石 | 東漢 |
| 282 | 輦車 龍車畫像石 | 東漢 | 310 | 月神彩繪畫像石 | 東漢 |
| 283 | 迎送畫像石 | 東漢 | 311 | 朱雀 鋪首銜環 白虎彩繪畫像石 | 東漢 |
| 284 | 龍 虎 羽人畫像石 | 東漢 | 311 | 朱雀 鋪首銜環 青龍彩繪畫像石 | 東漢 |
| 284 | 操蛇 斬殺 异獸畫像石 | 東漢 | 312 | 人物 瑞獸彩繪畫像石 | 東漢 |
| 286 | 樓臺人物畫像石 | 東漢 | 312 | 神鹿彩繪畫像石 | 東漢 |
| 287 | 樓閣畫像石 | 東漢 | 313 | 朱雀 鋪首銜環 白虎彩繪畫像石 | 東漢 |
| 288 | 上計畫像石 | 東漢 | 313 | 朱雀 鋪首銜環 青龍彩繪畫像石 | 東漢 |
| 289 | 拜謁 議事畫像石 | 東漢 | 314 | 仙人 神獸彩繪畫像石 | 東漢 |
| 290 | 庖厨畫像石 | 東漢 | 315 | 日月 仙禽神獸彩繪畫像石 | 東漢 |
| 291 | 東王公 建鼓 樂舞畫像石 | 東漢 | 316 | 神獸彩繪畫像石 | 東漢 |
| 292 | 戰爭 七女 捕魚畫像石 | 東漢 | 316 | 朱雀 鋪首銜環 白虎彩繪畫像石 | 東漢 |
| 293 | 雜技 怪獸畫像石 | 東漢 | 317 | 樓闕 門吏彩繪畫像石 | 東漢 |
| 293 | 大樹 射鳥畫像石 | 東漢 | 317 | 舞蹈人物 車馬彩繪畫像石 | 東漢 |
| 294 | 龍畫像石 | 東漢 | 318 | 狩獵 車馬出行彩繪畫像石 | 東漢 |
| 295 | 人物 瑞獸畫像石 | 東漢 | 319 | 馴象 騎射彩繪畫像石 | 東漢 |
| 296 | 人物畫像石 | 東漢 | 320 | 朱雀 鋪首銜環 獬豸彩繪畫像石 | 東漢 |
| 296 | 人物 車騎畫像石 | 東漢 | 320 | 西王母彩繪畫像石 | 東漢 |
| 298 | 戰爭 樓閣 狩獵畫像石 | 東漢 | 321 | 翼虎 玉兔搗藥 牛車畫像石 | 東漢 |
| 298 | 車騎出行畫像石 | 東漢 | 321 | 西王母 牛耕畫像石 | 東漢 |
| 300 | 雙鹿畫像石 | 東漢 | 322 | 樓閣 人物 車騎畫像石 | 東漢 |
| 300 | 鳳鳥 羽人 宴樂畫像石 | 東漢 | 323 | 玉兔搗藥 瑞獸畫像石 | 東漢 |
| 302 | 狩獵出行彩繪畫像石 | 東漢 | 324 | 孔子見老子畫像石 | 東漢 |
| 303 | 羽人 玉兔搗藥彩繪畫像石 | 東漢 | 324 | 鋪首畫像石 | 東漢 |
| 304 | 祥禽瑞獸 狩獵出行彩繪畫像石 | 東漢 | 325 | 宴樂畫像石 | 東漢 |
| 305 | 墓主升仙 荆軻刺秦王彩繪畫像石 | 東漢 | 325 | 人物對語 駿馬畫像石 | 東漢 |
| 306 | 説唱舞蹈 車馬 白虎彩繪畫像石 | 東漢 | 326 | 拜謁 西王母畫像石 | 東漢 |
| 306 | 樓閣 青龍彩繪畫像石 | 東漢 | 326 | 墓門畫像石 | 東漢 |

| 頁碼 | 名稱 | 時代 | 頁碼 | 名稱 | 時代 |
|---|---|---|---|---|---|
| 328 | 神羊畫像石 | 東漢 | 353 | 應龍 仙人畫像石 | 東漢 |
| 329 | 庭院畫像石 | 東漢 | 354 | 升仙畫像石 | 東漢 |
| 329 | 青龍 朱雀畫像石 | 東漢 | 354 | 升仙畫像石 | 東漢 |
| 330 | 人物 瑞獸畫像石 | 東漢 | 355 | 虎車畫像石 | 東漢 |
| 331 | 朱雀 飛鳥畫像石 | 東漢 | 356 | 輜車畫像石 | 東漢 |
| 331 | 放牧畫像石 | 東漢 | 356 | 羽人 騎士畫像石 | 東漢 |
| 332 | 异獸畫像石 | 東漢 | 357 | 异獸畫像石 | 東漢 |
| 333 | 羽人 瑞獸畫像石 | 東漢 | 357 | 鳳鳥 長青樹畫像石 | 東漢 |
| 334 | 幾何紋畫像石 | 東漢 | 358 | 西王母 弋射 建鼓畫像石 | 東漢 |
| 335 | 异獸 狩獵 出行畫像石 | 東漢 | 358 | 羽人 麒麟畫像石 | 東漢 |
| 336 | 神仙 玄武畫像石 | 東漢 | 360 | 西王母 庖厨 車騎出行畫像石 | 東漢 |
| 336 | 謁見 玄武畫像石 | 東漢 | 361 | 人物建築 泗水撈鼎畫像石 | 東漢 |
| 337 | 神人 門吏 玄武畫像石 | 東漢 | 362 | 神農畫像石 | 東漢 |
| 337 | 神人 門吏 玄武畫像石 | 東漢 | 362 | 神人畫像石 | 東漢 |
| 338 | 車騎出行 樂舞百戲 狩獵畫像石 | 東漢 | 363 | 觀武畫像石 | 東漢 |
| 340 | 朱雀 鋪首銜環畫像石 | 東漢 | 363 | 仙禽神獸畫像石 | 東漢 |
| 340 | 樓閣 執彗人物 玄武畫像石 | 東漢 | 364 | 建築 華車畫像石 | 東漢 |
| 341 | 朱雀 鋪首 犀牛畫像石 | 東漢 | 365 | 建鼓 繩技畫像石 | 東漢 |
| 342 | 朱雀 鋪首銜環畫像石 | 東漢 | 365 | 天神畫像石 | 東漢 |
| 343 | 西王母畫像石 | 東漢 | 366 | 拜謁 樂舞百戲 紡織畫像石 | 東漢 |
| 343 | 東王公畫像石 | 東漢 | 366 | 迎賓 宴飲畫像石 | 東漢 |
| 344 | 人物升仙 騎射畫像石 | 東漢 | 367 | 宴飲畫像石 | 東漢 |
| 345 | 流雲 羽人 瑞獸畫像石 | 東漢 | 368 | 庖厨 車騎畫像石 | 東漢 |
| 346 | 蔓草 神鹿畫像石 | 東漢 | 369 | 建鼓 庖厨畫像石 | 東漢 |
| 347 | 蔓草 神羊畫像石 | 東漢 | 370 | 樂武君畫像石 | 東漢 |
| 348 | 穿璧 人物畫像石 | 東漢 | 371 | 六博畫像石 | 東漢 |
| 348 | 西王母畫像石 | 東漢 | 371 | 樓閣 六博 雜技畫像石 | 東漢 |
| 349 | 西王母 門吏畫像石 | 東漢 | 372 | 交龍 車騎者 建築 人物畫像石 | 東漢 |
| 349 | 東王公 門吏畫像石 | 東漢 | 373 | 軺車畫像石 | 東漢 |
| 350 | 朱雀 鋪首銜環畫像石 | 東漢 | 373 | 二龍穿璧畫像石 | 東漢 |
| 350 | 朱雀 鋪首銜環畫像石 | 東漢 | 374 | 青龍 鳳鳥畫像石 | 東漢 |
| 351 | 西王母 樓閣畫像石 | 東漢 | 374 | 祥禽 瑞獸畫像石 | 東漢 |
| 351 | 紋樣 動物畫像石 | 東漢 | 375 | 鋪首銜環 鳳鳥畫像石 | 東漢 |
| 352 | 仙人 雲車畫像石 | 東漢 | 375 | 伏羲 女媧畫像石 | 東漢 |

| 頁碼 | 名稱 | 時代 | 頁碼 | 名稱 | 時代 |
|---|---|---|---|---|---|
| 376 | 羽人戲鹿 龍虎畫像石 | 東漢 | 398 | 殯葬畫像石 | 東漢 |
| 376 | 樓闕 人物畫像石 | 東漢 | 399 | 宴居 紡織畫像石 | 東漢 |
| 377 | 侍者 貴婦畫像石 | 東漢 | 399 | 蹶張 翼虎畫像石 | 東漢 |
| 377 | 龍 鳳 人物畫像石 | 東漢 | 400 | 墓門畫像石 | 東漢 |
| 378 | 仙人 鳳鳩 白虎畫像石 | 東漢 | 401 | 龍虎相鬥畫像石 | 東漢 |
| 378 | 庖厨 宴飲畫像石 | 東漢 | 401 | 天馬 軺車畫像石 | 東漢 |
| 379 | 人物 喂馬畫像石 | 東漢 | 402 | 射鳥畫像石 | 東漢 |
| 379 | 鳳鳥 樓闕 人物畫像石 | 東漢 | 403 | 翼龍畫像石 | 東漢 |
| 380 | 車馬 人物 龍鳳畫像石 | 東漢 | 403 | 翼虎畫像石 | 東漢 |
| 382 | 車騎出行畫像石 | 東漢 | 404 | 西王母 狩獵 車騎畫像石 | 東漢 |
| 383 | 鳳鳥 九尾狐 三足鳥畫像石 | 東漢 | 405 | 裸人畫像石 | 東漢 |
| 384 | 橋梁畫像石 | 東漢 | 405 | 二龍穿璧 异獸畫像石 | 東漢 |
| 384 | 神鼎畫像石 | 東漢 | 406 | 神獸畫像石 | 東漢 |
| 385 | 鳳鳥 鋪首銜環畫像石 | 東漢 | 406 | 亭長 武士畫像石 | 東漢 |
| 386 | 侍者獻食 仙人戲鳳畫像石 | 東漢 | 407 | 武士 亭長畫像石 | 東漢 |
| 387 | 青龍 雙闕畫像石 | 東漢 | 408 | 升仙畫像石 | 東漢 |
| 388 | 龍鳳 建築 人物畫像石 | 東漢 | 408 | 車馬出行畫像石 | 東漢 |
| 388 | 人物 瑞獸畫像石 | 東漢 | 409 | 蟠龍繞柱畫像石 | 東漢 |
| 389 | 鳳凰 虬龍畫像石 | 東漢 | 410 | 人物畫像石 | 東漢 |
| 389 | 六博畫像石 | 東漢 | 410 | 人物畫像石 | 東漢 |
| 390 | 車騎 宴飲 雜技畫像石 | 東漢 | 411 | 佛像畫像石 | 東漢 |
| 390 | 犀兕 建築 人物畫像石 | 東漢 | 411 | 挽馬畫像石 | 東漢 |
| 391 | 車騎畫像石 | 東漢 | 412 | 大虎畫像石 | 東漢 |
| 391 | 伏羲 女媧 蓮花畫像石 | 東漢 | 412 | 垂釣畫像石 | 東漢 |
| 392 | 人物 龍虎畫像石 | 東漢 | 413 | 白虎撲雀畫像石 | 東漢 |
| 392 | 朱雀 門吏 瑞羊畫像石 | 東漢 | 413 | 輣車 青龍畫像石 | 東漢 |
| 393 | 人物畫像石 | 東漢 | 414 | 雙闕畫像石 | 東漢 |
| 394 | 蓮花 魚畫像石 | 東漢 | 414 | 雙虎畫像石 | 東漢 |
| 394 | 車騎出行畫像石 | 東漢 | 415 | 高祖斬蛇畫像石 | 東漢 |
| 395 | 交談畫像石 | 東漢 | 415 | 師曠鼓琴畫像石 | 東漢 |
| 396 | 西王母 長袖舞 械鬥 捕魚畫像石 | 東漢 | 416 | 青龍畫像石 | 東漢 |
|  |  |  | 416 | 董永侍父畫像石 | 東漢 |
| 397 | 聽琴畫像石 | 東漢 | 417 | 接吻畫像石 | 東漢 |
| 397 | 舞樂 車騎畫像石 | 東漢 | 417 | 雙闕 人物 瑞獸畫像石 | 東漢 |

| 頁碼 | 名稱 | 時代 |
| --- | --- | --- |
| 418 | 西王母畫像石 | 東漢 |
| 418 | 車馬出行畫像石 | 東漢 |
| 420 | 狗捕鼠畫像石 | 東漢 |
| 420 | 車馬出行 宴樂畫像石 | 東漢 |
| 421 | 朱雀畫像石 | 東漢 |
| 422 | 執鏡人物畫像石 | 東漢 |
| 423 | 紡織釀酒畫像石 | 東漢 |
| 424 | 莊園農作畫像石 | 東漢 |
| 425 | 百戲畫像石 | 東漢 |
| 425 | 迎謁 六博畫像石 | 東漢 |
| 426 | 仙人 穿璧畫像石 | 東漢 |
| 426 | 龍虎繫璧畫像石 | 東漢 |
| 428 | 角抵戲 水嬉迎謁畫像石 | 東漢 |
| 428 | 宴客 庖厨 樂舞雜技畫像石 | 東漢 |
| 430 | 白虎畫像石 | 東漢 |
| 430 | 青龍畫像石 | 東漢 |
| 431 | 少女 銘文畫像石 | 東漢 |
| 431 | 飲馬畫像石 | 東漢 |
| 432 | 秘戲圖畫像石 | 東漢 |
| 432 | 建築畫像石 | 東漢 |
| 434 | 日月 先（仙）人騎先（仙）人博畫像石 | 東漢 |
| 434 | 升仙畫像石 | 東漢 |
| 436 | 叙談畫像石 | 東漢 |
| 436 | 雜技畫像石 | 東漢 |
| 437 | 庖厨 對飲畫像石 | 東漢 |
| 438 | 魯秋胡畫像石 | 東漢 |
| 438 | 龍 鹿畫像石 | 東漢 |
| 440 | 翼馬畫像石 | 東漢 |
| 441 | 仙人六博畫像石 | 東漢 |
| 441 | 射鳥畫像石 | 東漢 |
| 442 | 戲猿畫像石 | 東漢 |
| 442 | 游戲畫像石 | 東漢 |
| 443 | 青龍 白虎畫像石 | 東漢 |

| 頁碼 | 名稱 | 時代 |
| --- | --- | --- |
| 444 | 朱雀 玉兔 蟾蜍 青龍 白虎畫像石 | 東漢 |
| 444 | 伏羲 女媧畫像石 | 東漢 |
| 445 | 伏羲 女媧畫像石 | 東漢 |
| 445 | 雜技畫像石 | 東漢 |

## 北魏

| 頁碼 | 名稱 | 時代 |
| --- | --- | --- |
| 446 | 墓主人畫像石 | 北魏 |
| 448 | 牛車出行畫像石 | 北魏 |
| 449 | 庖厨畫像石 | 北魏 |
| 450 | 庖厨畫像石 | 北魏 |
| 451 | 孝行畫像石 | 北魏 |
| 452 | 孝行畫像石 | 北魏 |
| 453 | 武士畫像石 | 北魏 |
| 454 | 墓志畫像 | 北魏 |
| 455 | 門吏畫像石 | 北魏 |
| 456 | 孝子故事畫像石 | 北魏 |
| 457 | 神獸畫像石 | 北魏 |
| 458 | 男子升仙畫像石 | 北魏 |
| 458 | 女子升仙畫像石 | 北魏 |
| 460 | 墓主人畫像石 | 北魏 |
| 460 | 郭巨孝行畫像石 | 北魏 |
| 461 | 老萊子孝行畫像石 | 北魏 |
| 461 | 眉間赤孝行畫像石 | 北魏 |
| 462 | 孝行故事畫像石 | 北魏 |
| 463 | 孝行故事畫像石 | 北魏 |
| 464 | 墓主人畫像石 | 北魏 |
| 464 | 女主人畫像石 | 北魏 |
| 466 | 仕女畫像石 | 北魏 |
| 466 | 男子畫像石 | 北魏 |
| 468 | 吹奏畫像石 | 北魏 |
| 469 | 備馬畫像石 | 北魏 |

| 頁碼 | 名稱 | 時代 |
|---|---|---|
| 470 | 青龍畫像石 | 北魏 |
| 470 | 白虎畫像石 | 北魏 |
| 472 | 仙禽神獸畫像石 | 北魏 |

# 畫像石畫像磚三　目錄

北齊北周隋

| 頁碼 | 名稱 | 時代 |
|---|---|---|
| 473 | 主僕交談畫像石 | 北齊 |
| 473 | 飲食畫像石 | 北齊 |
| 474 | 商旅畫像石 | 北齊 |
| 474 | 行進畫像石 | 北齊 |
| 475 | 游獵 謁見 宴樂畫像石 | 北齊 |
| 475 | 出行 觀舞 女樂畫像石 | 北齊 |
| 476 | 節慶 宴樂畫像石 | 北齊 |
| 478 | 祭祀畫像石 | 北齊 |
| 479 | 飲酒畫像石 | 北齊 |
| 480 | 牛車出行畫像石 | 北齊 |
| 481 | 出行 樂舞畫像石 | 北齊 |
| 482 | 浮雕石椁 | 北周 |
| 487 | 祭祀畫像石 | 北周 |
| 488 | 圍屏石榻 | 北周 |
| 489 | 出行畫像石 | 北周 |
| 489 | 狩獵畫像石 | 北周 |
| 490 | 野宴畫像石 | 北周 |
| 490 | 宴飲狩獵畫像石 | 北周 |
| 491 | 宴飲畫像石 | 北周 |
| 491 | 會盟畫像石 | 北周 |
| 492 | 狩獵畫像石 | 北周 |
| 492 | 宴飲樂舞畫像石 | 北周 |
| 493 | 男女墓主人畫像石 | 北周 |
| 494 | 牛車 進食 備馬畫像石 | 北周 |
| 496 | 青龍畫像石 | 北周 |
| 496 | 朱雀 玄武畫像石 | 隋 |
| 498 | 青龍 白虎畫像石 | 隋 |
| 500 | 浮雕石椁 | 隋 |
| 502 | 行旅畫像石 | 隋 |
| 503 | 騎駝與獅搏鬥畫像石 | 隋 |

| 頁碼 | 名稱 | 時代 |
|---|---|---|
| 504 | 宴樂畫像石 | 隋 |
| 505 | 騎象與獅搏鬥畫像石 | 隋 |
| 506 | 騎馬飲食畫像石 | 隋 |
| 507 | 休息飲樂畫像石 | 隋 |
| 508 | 出行畫像石 | 隋 |
| 509 | 祭祀畫像石 | 隋 |
| 509 | 飲酒畫像石 | 隋 |
| 510 | 侍者畫像石 | 隋 |
| 510 | 演樂畫像石 | 隋 |
| 511 | 獵鹿畫像石 | 隋 |
| 511 | 獵鹿畫像石 | 隋 |

唐五代十國

| 頁碼 | 名稱 | 時代 |
|---|---|---|
| 512 | 墓門畫像 | 唐 |
| 513 | 石椁畫像 | 唐 |
| 515 | 伎樂畫像石 | 唐 |
| 516 | 演奏畫像石 | 唐 |
| 517 | 舞樂畫像石 | 唐 |
| 518 | 宮女畫像石 | 唐 |
| 519 | 宮女畫像石 | 唐 |
| 520 | 宮女畫像石 | 唐 |
| 521 | 宮女畫像石 | 唐 |
| 522 | 宮女畫像石 | 唐 |
| 522 | 馴鳥仕女畫像石 | 唐 |
| 523 | 生肖畫像 | 唐 |
| 524 | 捕蝶畫像石 | 唐 |
| 524 | 執鏡畫像石 | 唐 |
| 525 | 托盤侍女畫像石 | 唐 |
| 525 | 侍女畫像石 | 唐 |

| 頁碼 | 名稱 | 時代 |
|---|---|---|
| 526 | 門額畫像石 | 唐 |
| 527 | 獅子 舞鶴畫像石 | 唐 |
| 527 | 窗 仙鶴畫像石 | 唐 |
| 528 | 侍女畫像石 | 唐 |
| 529 | 執扇侍女畫像石 | 唐 |
| 529 | 捧盤侍女畫像石 | 唐 |
| 530 | 執扇侍女畫像石 | 唐 |
| 530 | 胡服侍女畫像石 | 唐 |
| 531 | 戲蝶侍女畫像石 | 唐 |
| 531 | 侍女畫像石 | 唐 |
| 532 | 男侍畫像石 | 唐 |
| 532 | 男侍畫像石 | 唐 |
| 533 | 侍女畫像石 | 唐 |
| 533 | 侍女畫像石 | 唐 |
| 534 | 門楣和門額畫像 | 唐 |
| 535 | 忍冬 仙人騎獸畫像石 | 唐 |
| 536 | 忍冬 動物畫像石 | 唐 |
| 537 | 侍女畫像石 | 唐 |
| 538 | 侍女畫像石 | 唐 |
| 539 | 仕女畫像石 | 唐 |
| 540 | 生肖畫像 | 唐 |
| 540 | 生肖畫像 | 唐 |
| 541 | 鳳鳥花卉畫像石 | 唐 |
| 542 | 彩繪奉侍畫像石 | 五代十國·後梁 |
| 544 | 彩繪散樂畫像石 | 五代十國·後梁 |
| 546 | 彩繪武士畫像石 | 五代十國·後梁 |

北宋至明

| 頁碼 | 名稱 | 時代 |
|---|---|---|
| 547 | 昭陵六駿之颯露紫畫像石 | 北宋 |
| 547 | 人物畫像 | 北宋 |
| 548 | 朱雀畫像 | 北宋 |

| 頁碼 | 名稱 | 時代 |
|---|---|---|
| 549 | 出殯畫像石 | 北宋 |
| 550 | 二十四孝畫像石 | 北宋 |
| 552 | 童男童女畫像石 | 北宋 |
| 552 | 仕女畫像石 | 北宋 |
| 553 | 供案畫像石 | 北宋 |
| 554 | 曾參孝行畫像石 | 北宋 |
| 554 | 趙孝宗孝行畫像石 | 北宋 |
| 555 | 姜詩妻孝行畫像石 | 北宋 |
| 555 | 韓伯瑜孝行畫像石 | 北宋 |
| 556 | 雙鳳畫像石 | 金 |
| 558 | 雙鳳畫像石 | 金 |
| 560 | 龍畫像石 | 金 |
| 562 | 元覺孝行畫像石 | 金 |
| 562 | 雜劇畫像石 | 金 |
| 563 | 貴婦梳妝畫像石 | 金 |
| 564 | 梳妝溫酒畫像石 | 金 |
| 564 | 孟宗 王祥孝行畫像石 | 金 |
| 565 | 執壺侍女畫像石 | 南宋 |
| 565 | 騎虎男子畫像石 | 南宋 |
| 566 | 男女伎樂畫像石 | 南宋 |
| 566 | 樂舞人物畫像石 | 南宋 |
| 567 | 女舞者畫像石 | 南宋 |
| 567 | 鎮墓神將畫像石 | 南宋 |
| 568 | 執團扇侍女畫像石 | 南宋 |
| 568 | 婦人啓門畫像石 | 南宋 |
| 569 | 戲曲孝行故事畫像石 | 明 |

# 畫像磚

秦西漢新

| 頁碼 | 名稱 | 時代 |
|---|---|---|
| 573 | 太陽紋畫像磚 | 秦 |

| 頁碼 | 名稱 | 時代 |
|---|---|---|
| 573 | 鳳紋畫像磚 | 秦 |
| 574 | 龍紋畫像磚 | 秦 |
| 574 | 雙龍繞鳳鳥璧畫像磚 | 秦 |
| 575 | 龍紋空心畫像磚 | 秦 |
| 576 | 龍紋畫像磚 | 西漢 |
| 578 | 雙虎畫像磚 | 西漢 |
| 579 | 宴飲畫像磚 | 西漢 |
| 580 | 玄武紋畫像磚 | 西漢 |
| 581 | 虎紋畫像磚 | 西漢 |
| 582 | 青龍畫像磚 | 西漢 |
| 582 | 朱雀畫像磚 | 西漢 |
| 583 | 雙虎紋畫像磚 | 西漢 |
| 583 | 虎紋畫像磚 | 西漢 |
| 584 | 龍紋畫像磚 | 西漢 |
| 584 | 雙鳳紋畫像磚 | 西漢 |
| 585 | 伏虎畫像磚 | 西漢 |
| 585 | 降龍畫像磚 | 西漢 |
| 586 | 扶桑樹 白馬 鶴畫像磚 | 西漢 |
| 586 | 朱雀 虎 花紋畫像磚 | 西漢 |
| 587 | 木連理 白馬 鶴畫像磚 | 西漢 |
| 587 | 駿馬畫像磚 | 西漢 |
| 588 | 朱雀 白虎 白馬 小吏畫像磚 | 西漢 |
| 588 | 樹 朱雀 小吏 白馬畫像磚 | 西漢 |
| 590 | 狩獵畫像磚 | 西漢 |
| 590 | 朱雀 白馬 白虎畫像磚 | 西漢 |
| 592 | 門吏畫像磚 | 西漢 |
| 592 | 朱雀 龍 飛鳥畫像磚 | 西漢 |
| 593 | 彩繪青龍畫像磚 | 新 |
| 593 | 彩繪白虎畫像磚 | 新 |

東漢

| 頁碼 | 名稱 | 時代 |
|---|---|---|
| 594 | 樓閣 車馬 人物畫像磚 | 東漢 |
| 598 | 西王母 九尾狐 東王公乘龍畫像磚 | 東漢 |
| 598 | 鬥虎 軺車出行 騎射畫像磚 | 東漢 |
| 599 | 鋪首 門吏 建鼓舞畫像磚 | 東漢 |
| 599 | 山林禽獸畫像磚 | 東漢 |
| 600 | 執斧武士畫像磚 | 東漢 |
| 600 | 雙闕 兕虎鬥畫像磚 | 東漢 |
| 601 | 鳳闕 車騎出行畫像磚 | 東漢 |
| 601 | 蒼龍 材官蹶張 執盾小吏畫像磚 | 東漢 |
| 602 | 牛虎鬥畫像磚 | 東漢 |
| 602 | 平索戲車 車騎出行畫像磚 | 東漢 |
| 604 | 泗水撈鼎畫像磚 | 東漢 |
| 605 | 胡漢戰爭畫像磚 | 東漢 |
| 606 | 鳳鳥 執盾門吏畫像磚 | 東漢 |
| 606 | 鳳鳥 門吏 吠犬畫像磚 | 東漢 |
| 607 | 樓閣 門吏畫像磚 | 東漢 |
| 607 | 射鳥 西王母 駟馬安車畫像磚 | 東漢 |
| 608 | 胡人畫像磚 | 東漢 |
| 608 | 侍女畫像磚 | 東漢 |
| 609 | 七盤舞畫像磚 | 東漢 |
| 610 | 樂伎畫像磚 | 東漢 |
| 611 | 建鼓舞畫像磚 | 東漢 |
| 611 | 仙人六博畫像磚 | 東漢 |
| 612 | 應龍 翼虎畫像磚 | 東漢 |
| 612 | 戲車畫像磚 | 東漢 |
| 613 | 伏羲 女媧 玄武畫像磚 | 東漢 |
| 614 | 仙人乘虎畫像磚 | 東漢 |
| 614 | 二龍穿璧 仙人畫像磚 | 東漢 |
| 616 | 鳳闕 門吏 武士畫像磚 | 東漢 |
| 616 | 樂舞稽戲畫像磚 | 東漢 |
| 616 | 格鬥畫像磚 | 東漢 |
| 618 | 朱雀 執笏門吏畫像磚 | 東漢 |
| 619 | 車馬 人物 樓閣畫像磚 | 東漢 |
| 619 | 狩獵 亭長畫像磚 | 東漢 |
| 620 | 燕王畫像磚 | 東漢 |

| 頁碼 | 名稱 | 時代 | 頁碼 | 名稱 | 時代 |
|---|---|---|---|---|---|
| 620 | 獵虎畫像磚 | 東漢 | 646 | 市集畫像磚 | 東漢 |
| 622 | 雙鳳闕畫像磚 | 東漢 | 647 | 舞樂畫像磚 | 東漢 |
| 622 | 三魚紋畫像磚 | 東漢 | 647 | 伍伯迎謁畫像磚 | 東漢 |
| 623 | 習武畫像磚 | 東漢 | 648 | 四騎吏畫像磚 | 東漢 |
| 624 | 軺車畫像磚 | 東漢 | 649 | 軺馬出行 | 東漢 |
| 625 | 容車侍從畫像磚 | 東漢 | 650 | 宴飲畫像磚 | 東漢 |
| 625 | 軺車驂駕畫像磚 | 東漢 | 651 | 鳳闕畫像磚 | 東漢 |
| 626 | 宅院畫像磚 | 東漢 | 652 | 鹽井畫像磚 | 東漢 |
| 627 | 弋射收獲畫像磚 | 東漢 | 652 | 日神畫像磚 | 東漢 |
| 628 | 軺車畫像磚 | 東漢 | 653 | 庖廚畫像磚 | 東漢 |
| 629 | 觀伎畫像磚 | 東漢 | 653 | 荷塘　漁獵畫像磚 | 東漢 |
| 630 | 鹽井畫像磚 | 東漢 | 654 | 伍伯畫像磚 | 東漢 |
| 631 | 騎吏畫像磚 | 東漢 | 654 | 月神畫像磚 | 東漢 |
| 632 | 宴樂畫像磚 | 東漢 | 655 | 四維軺車畫像磚 | 東漢 |
| 632 | 庖廚畫像磚 | 東漢 | 655 | 庖廚畫像磚 | 東漢 |
| 633 | 單闕畫像磚 | 東漢 | 656 | 騎鹿升仙畫像磚 | 東漢 |
| 634 | 斧車畫像磚 | 東漢 | 657 | 養老畫像磚 | 東漢 |
| 635 | 軿車侍從畫像磚 | 東漢 | 657 | 盤舞雜技畫像磚 | 東漢 |
| 636 | 車馬過橋畫像磚 | 東漢 | 658 | 建鼓畫像磚 | 東漢 |
| 637 | 市井畫像磚 | 東漢 | 658 | 日神畫像磚 | 東漢 |
| 638 | 西王母畫像磚 | 東漢 | 659 | 斧車畫像磚 | 東漢 |
| 639 | 傳經講學畫像磚 | 東漢 | 660 | 酒肆畫像磚 | 東漢 |
| 639 | 龍鳳星宿畫像磚 | 東漢 | 660 | 戲鹿畫像磚 | 東漢 |
| 640 | 軺車畫像磚 | 東漢 | 661 | 伏羲　女媧　雙龍畫像磚 | 東漢 |
| 640 | 軺車驂駕畫像磚 | 東漢 | 661 | 舂米畫像磚 | 東漢 |
| 641 | 軒車畫像磚 | 東漢 | 662 | 西王母及導車畫像磚 | 東漢 |
| 642 | 駱駝畫像磚 | 東漢 | 662 | 二騎吏畫像磚 | 東漢 |
| 643 | 釀酒畫像磚 | 東漢 | 663 | 拜謁畫像磚 | 東漢 |
| 643 | 撈鼎畫像磚 | 東漢 | 663 | 市井畫像磚 | 東漢 |
| 644 | 桑園畫像磚 | 東漢 | 664 | 二武士畫像磚 | 東漢 |
| 644 | 月神畫像磚 | 東漢 | 664 | 習射畫像磚 | 東漢 |
| 645 | 薅秧　收割畫像磚 | 東漢 | 665 | 四騎吏畫像磚 | 東漢 |
| 645 | 男女和合雙修畫像磚 | 東漢 | 665 | 播種畫像磚 | 東漢 |
| 646 | 車馬過橋畫像磚 | 東漢 | 666 | 恩愛畫像磚 | 東漢 |

| 頁碼 | 名稱 | 時代 |
|---|---|---|
| 666 | 男女雙修畫像磚 | 東漢 |
| 667 | 日神月神畫像磚 | 東漢 |
| 667 | 奔馬畫像磚 | 東漢 |
| 668 | 仙人畫像磚 | 東漢 |
| 668 | 人物畫像磚 | 東漢 |
| 669 | 力士畫像磚 | 東漢 |
| 669 | 騎馬武士畫像磚 | 東漢 |
| 670 | 騎馬武士畫像磚 | 東漢 |
| 670 | 雙雀畫像磚 | 東漢 |

## 三國兩晉南北朝

| 頁碼 | 名稱 | 時代 |
|---|---|---|
| 671 | 西王母畫像磚 | 三國·蜀 |
| 671 | 天倉畫像磚 | 三國·蜀 |
| 672 | 出行 白虎畫像磚 | 三國·蜀 |
| 672 | 六博 百戲畫像磚 | 三國·蜀 |
| 673 | 青龍畫像磚 | 魏晉 |
| 673 | 白虎畫像磚 | 魏晉 |
| 674 | 玄武畫像磚 | 魏晉 |
| 674 | 朱雀畫像磚 | 魏晉 |
| 675 | 獅子畫像磚 | 魏晉 |
| 675 | 花草畫像磚 | 魏晉 |
| 676 | 人面紋畫像磚 | 西晉 |
| 676 | 怪獸畫像磚 | 東晉 |
| 677 | 玄武畫像磚 | 東晉 |
| 677 | 白虎畫像磚 | 東晉 |
| 678 | 人首鳥身畫像磚 | 東晉 |
| 678 | 獸首人身怪獸畫像磚 | 東晉 |
| 679 | 獸首噬蛇怪獸畫像磚 | 東晉 |
| 679 | "虎嘯山丘"畫像磚 | 東晉 |
| 680 | 竹林七賢與榮啓期畫像磚 | 南朝 |
| 682 | 羽人引虎畫像磚 | 南朝 |

| 頁碼 | 名稱 | 時代 |
|---|---|---|
| 682 | 羽人戲龍畫像磚 | 南朝 |
| 683 | 武士畫像磚 | 南朝 |
| 684 | 獅子畫像磚 | 南朝 |
| 684 | 羽人戲虎畫像磚 | 南朝 |
| 685 | 騎馬鼓吹畫像磚 | 南朝 |
| 686 | 侍從畫像磚 | 南朝 |
| 686 | 羽人戲虎畫像磚 | 南朝 |
| 687 | 女侍 男侍畫像磚 | 南朝 |
| 688 | 侍女畫像磚 | 南朝 |
| 688 | 蓮花紋磚 | 南朝 |
| 689 | 蓮花紋畫像磚 | 南朝 |
| 689 | 蓮花朱雀與獸首鳥身怪獸畫像磚 | 南朝 |
| 690 | 侍女畫像磚 | 南朝 |
| 690 | 儀衛畫像磚 | 南朝 |
| 691 | 白虎畫像磚 | 南朝 |
| 691 | 準備出行畫像磚 | 南朝 |
| 692 | 白虎畫像磚 | 南朝 |
| 692 | 青龍畫像磚 | 南朝 |
| 693 | 人首鳥身怪神畫像磚 | 南朝 |
| 693 | 朱雀畫像磚 | 南朝 |
| 694 | 怪獸畫像磚 | 南朝 |
| 694 | 雙獅畫像磚 | 南朝 |
| 695 | 飛仙畫像磚 | 南朝 |
| 695 | 飲酒畫像磚 | 南朝 |
| 696 | 彩繪白虎畫像磚 | 南朝 |
| 696 | 彩繪青龍畫像磚 | 南朝 |
| 697 | 彩繪鳳凰畫像磚 | 南朝 |
| 697 | 彩繪玄武畫像磚 | 南朝 |
| 698 | 彩繪仕女畫像磚 | 南朝 |
| 698 | 彩繪牛車畫像磚 | 南朝 |
| 699 | 彩繪橫吹畫像磚 | 南朝 |
| 699 | 彩繪戰馬畫像磚 | 南朝 |
| 700 | 彩繪鞍馬畫像磚 | 南朝 |
| 700 | 彩繪南山四皓畫像磚 | 南朝 |

| 頁碼 | 名稱 | 時代 |
|---|---|---|
| 701 | 彩繪郭巨埋兒畫像磚 | 南朝 |
| 701 | 車馬出行畫像磚 | 南朝 |

唐至金

| 頁碼 | 名稱 | 時代 |
|---|---|---|
| 702 | 載物駱駝畫像磚 | 唐 |
| 702 | 吹簫畫像磚 | 唐 |
| 703 | 騎馬武士畫像磚 | 唐 |
| 703 | 武士畫像磚 | 唐 |
| 704 | 人物畫像磚 | 唐 |
| 705 | 彩繪舞蹈者畫像磚 | 五代十國·後周 |
| 706 | 彩繪彈箜篌者畫像磚 | 五代十國·後周 |
| 706 | 彩繪執拍板者畫像磚 | 五代十國·後周 |
| 707 | 彩繪擊鼓者畫像磚 | 五代十國·後周 |
| 707 | 彩繪吹橫笛者畫像磚 | 五代十國·後周 |
| 708 | 彩繪擊方響者畫像磚 | 五代十國·後周 |
| 708 | 彩繪彈琵琶者畫像磚 | 五代十國·後周 |
| 709 | 彩繪吹觱篥者畫像磚 | 五代十國·後周 |
| 709 | 彩繪吹排簫者畫像磚 | 五代十國·後周 |
| 710 | 婦女畫像磚 | 北宋 |
| 711 | 丁都賽畫像磚 | 北宋 |
| 711 | 將軍畫像磚 | 北宋 |
| 712 | 臥鹿畫像磚 | 北宋 |
| 712 | 天馬畫像磚 | 北宋 |
| 713 | 力士畫像磚 | 北宋 |
| 713 | 武士驅馬畫像磚 | 北宋 |
| 714 | 孝道故事畫像磚 | 北宋 |
| 715 | 孝道故事畫像磚 | 北宋 |
| 716 | 侍者畫像磚 | 北宋 |
| 717 | 守門武士畫像磚 | 北宋 |
| 718 | 推磨畫像磚 | 北宋 |
| 718 | 舂米畫像磚 | 北宋 |

| 頁碼 | 名稱 | 時代 |
|---|---|---|
| 719 | 彩繪推磨畫像磚 | 北宋 |
| 719 | 彩繪舂米畫像磚 | 北宋 |
| 720 | 彩繪法事僧樂畫像磚 | 北宋 |
| 720 | 擊鼓吹笙畫像磚 | 北宋 |
| 721 | 奏樂畫像磚 | 北宋 |
| 722 | 奏樂畫像磚 | 北宋 |
| 724 | 宴樂畫像磚 | 北宋 |
| 725 | 孝道故事畫像磚 | 北宋 |
| 726 | 開芳宴畫像磚 | 金 |
| 726 | 出行圖畫像磚 | 金 |
| 727 | 打馬球畫像磚 | 金 |
| 727 | 士馬交戰畫像磚 | 金 |
| 728 | 孔雀牡丹畫像磚 | 金 |
| 729 | 竹馬戲畫像磚 | 金 |
| 729 | 社火舞蹈畫像磚 | 金 |

# 書法一　目錄

新石器時代至西周

| 頁碼 | 名稱 | 時代 |
|---|---|---|
| 1 | 賈湖刻符甲片 | 裴李崗文化 |
| 1 | 陵陽河陶尊刻符 | 大汶口文化 |
| 1 | 龍虬莊刻符陶片 | 龍山文化 |
| 2 | 丁公刻辭陶片 | 龍山文化 |
| 2 | 小屯南地刻辭卜骨 | 商 |
| 2 | 小屯南地刻辭卜骨 | 商 |
| 3 | 小屯南地刻辭卜骨 | 商 |
| 3 | 小屯西地刻辭卜骨 | 商 |
| 4 | 小屯刻辭鹿頭骨 | 商 |
| 4 | 安陽塗硃刻辭卜骨 | 商 |
| 5 | 安陽刻辭骨匕 | 商 |
| 6 | 安陽塗硃刻辭卜骨 | 商 |
| 7 | 刻辭記日食卜骨 | 商 |
| 7 | 刻辭卜骨 | 商 |
| 8 | 刻辭"衆人協田"卜骨 | 商 |
| 8 | 刻辭"古貞般有禍"卜甲 | 商 |
| 9 | 刻辭"奉禾"卜骨 | 商 |
| 9 | 司母戊鼎銘 | 商 |
| 9 | 婦好瓿銘 | 商 |
| 10 | 小子䍃卣銘 | 商 |
| 10 | 宰椃角銘 | 商 |
| 10 | 亞共尊銘 | 商 |
| 11 | 作册般甗銘 | 商 |
| 11 | 戍嗣方鼎銘 | 商 |
| 12 | 二祀邲其卣銘 | 商 |
| 13 | 四祀邲其卣銘 | 商 |
| 13 | 六祀邲其卣銘 | 商 |
| 14 | 小臣邑斝銘 | 商 |
| 14 | 父癸角銘 | 商 |
| 15 | 戍嗣鼎銘 | 商 |

| 頁碼 | 名稱 | 時代 |
|---|---|---|
| 15 | 宰甫卣銘 | 商 |
| 16 | 大祖諸祖戈銘 | 商 |
| 16 | 亞醜方尊銘 | 商 |
| 16 | 乃孫作祖己鼎銘 | 商 |
| 17 | 鳳雛卜甲 | 先周（商末） |
| 17 | 鳳雛數字卦卜甲 | 先周（商末） |
| 18 | 鳳雛卜甲 | 先周（商末） |
| 18 | 鳳雛卜甲 | 先周（商末） |
| 19 | 利簋銘 | 西周 |
| 19 | 天亡簋銘 | 西周 |
| 20 | 大保簋銘 | 西周 |
| 20 | 商尊銘 | 西周 |
| 21 | 柞伯簋銘 | 西周 |
| 21 | 克罍銘 | 西周 |
| 22 | 大盂鼎銘 | 西周 |
| 23 | 旟鼎銘 | 西周 |
| 23 | 或簋銘 | 西周 |
| 24 | 史牆盤銘 | 西周 |
| 26 | 或方鼎銘 | 西周 |
| 26 | 静簋銘 | 西周 |
| 27 | 師酉簋 | 西周 |
| 27 | 癲簋銘 | 西周 |
| 28 | 癲鐘銘 | 西周 |
| 29 | 曶鼎銘 | 西周 |
| 29 | 大克鼎銘 | 西周 |
| 30 | 小克鼎銘 | 西周 |
| 30 | 五年師旋簋銘 | 西周 |
| 31 | 伯公父瑚銘 | 西周 |
| 32 | 衛鼎銘 | 西周 |
| 33 | 衛盉銘 | 西周 |
| 34 | 衛簋銘 | 西周 |
| 34 | 啓尊銘 | 西周 |

| 頁碼 | 名稱 | 時代 |
| --- | --- | --- |
| 35 | 宰獸簋銘 | 西周 |
| 35 | 三年瘭壺銘 | 西周 |
| 36 | 十三年瘭壺銘 | 西周 |
| 37 | 𣄰鐘銘 | 西周 |
| 37 | 𣄰簋銘 | 西周 |
| 38 | 散氏盤銘 | 西周 |
| 39 | 多友鼎銘 | 西周 |
| 39 | 晉侯對鼎銘 | 西周 |
| 40 | 晉侯對盨銘 | 西周 |
| 40 | 史頌簋銘 | 西周 |
| 41 | 頌鼎器銘 | 西周 |
| 41 | 晉侯穌鐘 | 西周 |
| 42 | 虢季子白盤銘 | 西周 |
| 43 | 毛公鼎銘 | 西周 |
| 44 | 逨盤銘 | 西周 |
| 45 | 四十二年逨鼎銘 | 西周 |
| 45 | 兮甲盤銘 | 西周 |

## 春秋戰國

| 頁碼 | 名稱 | 時代 |
| --- | --- | --- |
| 46 | 商丘叔簠銘 | 春秋 |
| 46 | 鄀仲匜銘 | 春秋 |
| 46 | 秦公鎛銘 | 春秋 |
| 47 | 鑄叔簠銘 | 春秋 |
| 47 | 魯伯愈父匜銘 | 春秋 |
| 48 | 宗婦盤銘 | 春秋 |
| 48 | 樂子敬諯簠銘 | 春秋 |
| 49 | 齊侯盂銘 | 春秋 |
| 49 | 國差罐銘 | 春秋 |
| 50 | 宋公䜌戈銘 | 春秋 |
| 50 | 宋公䜌簠銘 | 春秋 |
| 51 | 蔡公子義工簠銘 | 春秋 |
| 51 | 鄦子妝簠銘 | 春秋 |
| 52 | 秦公簋銘 | 春秋 |
| 53 | 公孫𪯰壺銘 | 春秋 |
| 53 | 越王句踐劍銘 | 春秋 |
| 54 | 攻吳王夫差鑑銘 | 春秋 |
| 54 | 吳王夫差矛銘 | 春秋 |
| 55 | 王子申盞盂銘 | 春秋 |
| 55 | 王子午鼎銘 | 春秋 |
| 56 | 王孫遺者鐘銘 | 春秋 |
| 56 | 溫縣盟書 | 春秋 |
| 57 | 侯馬盟書 | 春秋 |
| 58 | 石鼓文 | 春秋 |
| 59 | 哀成叔鼎銘 | 戰國 |
| 59 | 陳純釜銘 | 戰國 |
| 60 | 陳曼簠銘 | 戰國 |
| 60 | 繼書缶銘 | 戰國 |
| 61 | 曾侯乙墓甬鐘銘 | 戰國 |
| 62 | 曾姬無卹壺銘 | 戰國 |
| 62 | 器蓋殘片銘 | 戰國 |
| 63 | 越王州句劍銘 | 戰國 |
| 63 | 中山王𰻝方壺銘 | 戰國 |
| 64 | 中山王𰻝鼎銘 | 戰國 |
| 64 | 妶㚲壺銘 | 戰國 |
| 65 | 鄂君啟銅節銘 | 戰國 |
| 66 | 禾簋銘 | 戰國 |
| 66 | 邶陵君豆銘 | 戰國 |
| 67 | 高奴禾石銅權銘 | 戰國 |
| 67 | 錯金銘杜虎符銘 | 戰國 |
| 68 | "行氣"玉器銘 | 戰國 |
| 68 | 楚帛書 | 戰國 |
| 69 | 郭店《老子》竹簡 | 戰國 |
| 70 | 青川木牘 | 戰國 |
| 70 | 公乘得守丘刻石 | 戰國 |

秦至東漢

| 頁碼 | 名稱 | 時代 |
| --- | --- | --- |
| 71 | 陽陵虎符銘 | 秦 |
| 71 | 兩詔銅斤權文 | 秦 |
| 71 | 秦量詔版文 | 秦 |
| 72 | 琅玡臺刻石 | 秦 |
| 73 | 泰山刻石 | 秦 |
| 74 | "海內皆臣"十二字磚 | 秦 |
| 74 | 隱成呂氏缶 | 秦 |
| 74 | 束武睢瓦 | 秦 |
| 75 | 雲夢睡虎地秦墓竹簡 | 秦 |
| 75 | 關沮秦墓竹簡 | 秦 |
| 76 | 里耶木牘 | 秦 |
| 78 | 上林共府銅升銘 | 西漢 |
| 78 | 陽泉使者舍薰爐銘 | 西漢 |
| 78 | 陽信家耳杯銘 | 西漢 |
| 79 | 文帝九年鐃銘 | 西漢 |
| 79 | 元始四年鈁銘 | 西漢 |
| 80 | 上林鑑銘 | 西漢 |
| 80 | 上林鑑銘 | 西漢 |
| 81 | 昆陽乘輿鼎銘 | 西漢 |
| 81 | 中山內府鈁銘 | 西漢 |
| 82 | 平都犁斛銘 | 西漢 |
| 82 | 群臣上壽刻石 | 西漢 |
| 83 | 五鳳刻石 | 西漢 |
| 83 | 馬王堆帛書 | 西漢 |
| 86 | 武威張伯升柩銘 | 西漢 |
| 86 | 張掖都尉棨信 | 西漢 |
| 87 | 帛書信札 | 西漢 |
| 88 | 《二年律令》竹簡 | 西漢 |
| 88 | 《蓋廬》竹簡 | 西漢 |
| 89 | 《奏讞書》竹簡 | 西漢 |

| 頁碼 | 名稱 | 時代 |
| --- | --- | --- |
| 89 | 《安陸守丞縮文書》木牘 | 西漢 |
| 90 | 《中舨共侍約》木牘 | 西漢 |
| 90 | 《鄭里廩籍》竹簡 | 西漢 |
| 91 | 《合陰陽》竹簡 | 西漢 |
| 92 | 《遣策》竹簡 | 西漢 |
| 93 | 《日書》竹簡 | 西漢 |
| 94 | 阜陽木牘 | 西漢 |
| 94 | 《孫子兵法》竹簡 | 西漢 |
| 95 | 《神烏傳》竹簡 | 西漢 |
| 95 | 《神龜占》木牘 | 西漢 |
| 96 | 木謁 | 西漢 |
| 96 | 《丞相御史律令》木簡 | 西漢 |
| 97 | 《相利善劍》木簡 | 西漢 |
| 97 | 姓名木觚 | 西漢 |
| 98 | 木牘 | 西漢 |
| 99 | 骨簽 | 西漢 |
| 100 | 耳杯款文 | 西漢 |
| 100 | 陶穀倉朱書 | 西漢 |
| 100 | "左作貨泉"陶片 | 西漢 |
| 101 | "海內皆臣"磚 | 西漢 |
| 101 | "長樂未央"磚 | 西漢 |
| 101 | "單于和親"磚 | 西漢 |
| 102 | "維天降靈"十二字瓦當 | 西漢 |
| 102 | 《羽陽千秋》瓦當 | 西漢 |
| 102 | 《長樂未央》瓦當 | 西漢 |
| 102 | 《長生未央》瓦當 | 西漢 |
| 103 | "衛"字瓦當 | 西漢 |
| 103 | 《長毋相忘》瓦當 | 西漢 |
| 103 | 《永受嘉福》瓦當 | 西漢 |
| 103 | 《天地相方》十二字瓦當 | 西漢 |
| 104 | "上林"瓦當 | 西漢 |
| 104 | "光耀塊宇"瓦當 | 西漢 |
| 104 | "萬歲"瓦當 | 西漢 |
| 104 | "萬有憙"瓦當 | 西漢 |

| 頁碼 | 名稱 | 時代 | 頁碼 | 名稱 | 時代 |
|---|---|---|---|---|---|
| 105 | "延壽長相思"瓦當 | 西漢 | 123 | 乙瑛碑 | 東漢 |
| 105 | "千秋萬歲"瓦當 | 西漢 | 124 | 薌他君石祠堂石柱題記 | 東漢 |
| 105 | "與天無極"瓦當 | 西漢 | 124 | 安國墓祠題記 | 東漢 |
| 105 | "飛鴻延年"瓦當 | 西漢 | 125 | 禮器碑 | 東漢 |
| 106 | "關"字瓦當 | 西漢 | 126 | 鄭固碑 | 東漢 |
| 106 | "萬歲"瓦當 | 西漢 | 126 | 張景殘碑 | 東漢 |
| 106 | "千秋萬歲"瓦當 | 西漢 | 127 | 張景造土牛碑 | 東漢 |
| 107 | 銅嘉量銘 | 新 | 127 | 封龍山碑 | 東漢 |
| 107 | 銅衡杆銘 | 新 | 128 | 孔宙碑 | 東漢 |
| 108 | 萊子侯刻石 | 新 | 128 | 西岳華山廟碑 | 東漢 |
| 108 | 高彦墓磚 | 新 | 129 | 鮮于璜碑 | 東漢 |
| 109 | 青玉牒 | 新 | 130 | 衡方碑 | 東漢 |
| 109 | 《守禦器簿》木簡 | 新 | 131 | 史晨碑 | 東漢 |
| 110 | 何君閣道碑 | 東漢 | 132 | 張壽殘碑 | 東漢 |
| 111 | 鄐君開通褒斜道刻石 | 東漢 | 132 | 肥致碑 | 東漢 |
| 112 | 三老諱字忌日記 | 東漢 | 133 | 夏承碑 | 東漢 |
| 112 | 元和三年題記 | 東漢 | 133 | 建寧三年碑 | 東漢 |
| 113 | 大吉買山地記 | 東漢 | 134 | 西狹頌 | 東漢 |
| 114 | 袁安碑 | 東漢 | 135 | 巴郡朐忍令景雲碑 | 東漢 |
| 115 | 王平君闕銘 | 東漢 | 136 | 郙閣頌 | 東漢 |
| 115 | 永元十五年刻銘 | 東漢 | 136 | 熹平石經 | 東漢 |
| 116 | 幽州書佐秦君石柱 | 東漢 | 139 | 韓仁銘 | 東漢 |
| 116 | 賢良方正殘碑 | 東漢 | 140 | 宣曉墓石題記 | 東漢 |
| 117 | 子游殘碑 | 東漢 | 140 | 吳岐子根墓石題記 | 東漢 |
| 117 | 袁敞碑 | 東漢 | 141 | 尹宙碑 | 東漢 |
| 118 | 祀三公山碑 | 東漢 | 141 | 三老趙寬碑 | 東漢 |
| 118 | 太室石闕銘 | 東漢 | 142 | 王舍人碑 | 東漢 |
| 119 | 少室石闕銘 | 東漢 | 142 | 白石神君碑 | 東漢 |
| 119 | 啓母廟石闕銘 | 東漢 | 143 | 曹全碑 | 東漢 |
| 120 | 陽嘉二年題記 | 東漢 | 144 | 張遷碑 | 東漢 |
| 120 | 陽嘉殘碑 | 東漢 | 145 | 趙儀碑 | 東漢 |
| 121 | 景君銘 | 東漢 | 146 | 王暉石棺銘 | 東漢 |
| 121 | 武氏祠畫像題記 | 東漢 | 146 | 劉熊殘碑 | 東漢 |
| 122 | 石門頌 | 東漢 | 147 | 趙菿碑 | 東漢 |

| 頁碼 | 名稱 | 時代 | 頁碼 | 名稱 | 時代 |
|---|---|---|---|---|---|
| 147 | 池陽令張君殘碑 | 東漢 | 165 | 孔羡碑 | 三國·魏 |
| 148 | 朝侯小子殘碑 | 東漢 | 166 | 上尊號碑 | 三國·魏 |
| 148 | 尚府君殘碑 | 東漢 | 166 | 黄初殘石 | 三國·魏 |
| 149 | 孟孝琚碑 | 東漢 | 167 | 正始石經 | 三國·魏 |
| 149 | 馮煥闕 | 東漢 | 168 | 王基碑 | 三國·魏 |
| 150 | 簿書碑 | 東漢 | 168 | 曹真碑 | 三國·魏 |
| 150 | 永壽二年陶瓶題記 | 東漢 | 169 | 鮑寄神坐 | 三國·魏 |
| 151 | 《儀禮》木簡 | 東漢 | 169 | 鮑捐神坐 | 三國·魏 |
| 152 | 《王杖詔書令》木簡 | 東漢 | 170 | 西鄉侯兄張君殘碑 | 三國·魏 |
| 154 | 甘谷木簡 | 東漢 | 170 | 賀捷表 | 三國·魏 |
| 154 | 《遂長病書》木簡 | 東漢 | 171 | 薦季直表 | 三國·魏 |
| 155 | 《候粟君所責寇思事》木簡 | 東漢 | 172 | 宣示表 | 三國·魏 |
| 156 | 遂内中駒死木簡 | 東漢 | 172 | 還示表 | 三國·魏 |
| 157 | 姚孝經磚志 | 東漢 | 173 | 谷朗碑 | 三國·吳 |
| 157 | 建初三年磚 | 東漢 | 173 | 禪國山碑 | 三國·吳 |
| 157 | 張公磚 | 東漢 | 174 | 天發神讖碑 | 三國·吳 |
| 158 | 長安男子張磚 | 東漢 | 175 | 走馬樓木牘 | 三國·吳 |
| 158 | 梁東磚 | 東漢 | 175 | 朱然木刺 | 三國·吳 |
| 159 | 公羊傳磚 | 東漢 | 176 | 地券文 | 三國·吳 |
| 159 | 急就磚 | 東漢 | 176 | 急就章 | 三國·吳 |
| 160 | 刑徒墓磚銘 | 東漢 | 177 | 道德經 | 三國 |
| 161 | 孝女墓磚 | 東漢 | 178 | 伏龍坪紙書 | 三國–西晋 |
| 161 | 富貴昌磚 | 東漢 | 179 | 皇帝三臨辟雍頌 | 西晋 |
| 162 | 爲將奈何磚 | 東漢 | 179 | 杜謖墓門題字 | 西晋 |
| 162 | 親拜喪磚 | 東漢 | 180 | 成晃碑 | 西晋 |
| 163 | 大司農平斛銘 | 東漢 | 180 | 郭槐柩銘 | 西晋 |
| 163 | 延熹元年洗銘 | 東漢 | 181 | 左棻墓志 | 西晋 |
| 163 | 常樂未央鏡銘 | 東漢 | 181 | 華芳墓志 | 西晋 |
|  |  |  | 182 | 劉韜墓志 | 西晋 |
|  |  |  | 182 | 任城太守孫夫人碑 | 西晋 |
|  |  |  | 183 | 朱書墓券 | 西晋 |
|  |  |  | 183 | 楊紹買冢地剚 | 西晋 |
|  |  |  | 184 | 咸寧四年呂氏磚 | 西晋 |
|  |  |  | 184 | 周君磚銘 | 西晋 |

## 三國兩晉

| 頁碼 | 名稱 | 時代 |
|---|---|---|
| 164 | 受禪表碑 | 三國·魏 |

| 頁碼 | 名稱 | 時代 | 頁碼 | 名稱 | 時代 |
|---|---|---|---|---|---|
| 185 | 《吳志・吳主權傳》殘卷 | 西晉 | 210 | 頻有哀禍 孔侍中二帖 | 東晉 |
| 185 | 《金光明經》殘卷 | 西晉 | 212 | 遠宦帖 | 東晉 |
| 186 | 《妙法蓮華經》殘卷 | 西晉 | 213 | 初月帖 | 東晉 |
| 186 | 《法華經》殘卷 | 西晉 | 213 | 平安 何如 奉橘三帖 | 東晉 |
| 187 | 墨書殘紙 | 西晉 | 214 | 行穰帖 | 東晉 |
| 187 | 晉殘紙 | 西晉 | 214 | 妹至帖 | 東晉 |
| 189 | 頓首州民帖 | 西晉 | 215 | 寒切帖 | 東晉 |
| 189 | 月儀帖 | 西晉 | 215 | 十七帖 | 東晉 |
| 190 | 平復帖 | 西晉 | 216 | 黃庭經 | 東晉 |
| 191 | 謝鯤墓志 | 東晉 | 216 | 樂毅論 | 東晉 |
| 191 | 顏謙婦劉氏磚志 | 東晉 | 217 | 新月帖 | 東晉 |
| 192 | 王興之夫婦墓志 | 東晉 | 218 | 鴨頭丸帖 | 東晉 |
| 194 | 謝氏磚志 | 東晉 | 218 | 廿九日帖 | 東晉 |
| 195 | 王康之磚志 | 東晉 | 219 | 地黃湯帖 | 東晉 |
| 195 | 李緝磚志 | 東晉 | 220 | 洛神賦 | 東晉 |
| 196 | 武氏磚志 | 東晉 | 221 | 癤腫帖 | 東晉 |
| 196 | 王閩之磚志 | 東晉 | 222 | 伯遠帖 | 東晉 |
| 197 | 王丹虎墓志 | 東晉 | 223 | 曹娥誄辭 | 東晉 |
| 197 | 高崧磚志 | 東晉 | 224 | 木牘 | 十六國・前涼 |
| 198 | 王建之墓志 | 東晉 | 224 | 墨書殘紙 | 十六國・前涼 |
| 199 | 王建之妻劉媚子墓志 | 東晉 | 226 | 李柏文書 | 十六國・前涼 |
| 199 | 夏金虎磚志 | 東晉 | 227 | 鄧太尉祠碑 | 十六國・前秦 |
| 200 | 爨寶子碑 | 東晉 | 227 | 廣武將軍碑 | 十六國・前秦 |
| 201 | 楊陽神道闕 | 東晉 | 228 | 呂憲墓志 | 十六國・後秦 |
| 201 | 木牘 | 東晉 | 228 | 涼州刺史墓志 | 十六國・夏 |
| 202 | 好太王碑 | 高句麗 | 229 | 《優婆塞戒經》殘片 | 十六國・北涼 |
| 203 | 牟頭婁墓志 | 高句麗 | 229 | 且渠安周造寺碑 | 十六國・北涼 |
| 203 | 寫經殘卷 | 東晉 | 230 | 隨葬衣物疏 | 十六國・北涼 |
| 204 | 摩訶般若波羅蜜經 | 東晉 | 230 | 且渠封戴追贈令 | 十六國・北涼 |
| 204 | 上虞帖 | 東晉 | | | |
| 205 | 姨母帖 | 東晉 | | | |
| 206 | 蘭亭序 | 東晉 | | | |
| 208 | 喪亂 二謝 得示三帖 | 東晉 | | | |
| 210 | 快雪時晴帖 | 東晉 | | | |

南北朝

| 頁碼 | 名稱 | 時代 |
| --- | --- | --- |
| 231 | 謝琰墓志磚 | 南朝·宋 |
| 231 | 晉恭帝玄宮石碣 | 南朝·宋 |
| 232 | 爨龍顏碑 | 南朝·宋 |
| 233 | 王佛女買地券磚 | 南朝·宋 |
| 233 | 劉懷民墓志 | 南朝·宋 |
| 234 | 文氏石表 | 南朝·宋 |
| 235 | 劉岱墓志 | 南朝·齊 |
| 235 | 太子舍人帖 | 南朝·齊 |
| 236 | 得柏酒 尊體安和 郭桂陽三帖 | 南朝·齊 |
| 237 | 一日無申帖 | 南朝·齊 |
| 237 | 華嚴經卷第廿九 | 南朝·梁 |
| 238 | 王慕韶墓志 | 南朝·梁 |
| 238 | 蕭敷妃王氏墓志 | 南朝·梁 |
| 239 | 蕭憺碑 | 南朝·梁 |
| 240 | 瘞鶴銘 | 南朝·梁 |
| 241 | 程虔神道碑 | 南朝·梁 |
| 241 | 衛和墓志 | 南朝·陳 |
| 242 | 太武帝東巡碑 | 北魏 |
| 242 | 嘎仙洞祝文刻石 | 北魏 |
| 243 | 韓弩真妻王億變墓碑 | 北魏 |
| 243 | 中岳嵩高靈廟碑 | 北魏 |
| 244 | 皇帝南巡之頌 | 北魏 |
| 245 | 申洪之墓志 | 北魏 |
| 245 | 五十四人造像記 | 北魏 |
| 246 | 欽文姬辰墓志 | 北魏 |
| 246 | 司馬金龍墓志 | 北魏 |
| 247 | 暉福寺碑 | 北魏 |
| 247 | 丘穆亮妻尉遲氏造像記 | 北魏 |
| 248 | 姚伯多道教造像碑發願文 | 北魏 |

| 頁碼 | 名稱 | 時代 |
| --- | --- | --- |
| 248 | 元景造像記 | 北魏 |
| 249 | 始平公造像記 | 北魏 |
| 250 | 元詳造像記 | 北魏 |
| 250 | 韓顯宗墓志 | 北魏 |
| 251 | 元羽墓志 | 北魏 |
| 251 | 穆亮墓志 | 北魏 |
| 252 | 孫秋生造像記 | 北魏 |
| 253 | 楊大眼造像記 | 北魏 |
| 254 | 李伯欽墓志 | 北魏 |
| 254 | 太妃侯造像記 | 北魏 |
| 255 | 魏靈藏造像記 | 北魏 |
| 255 | 封和突墓志 | 北魏 |
| 256 | 元淑墓志 | 北魏 |
| 256 | 石門銘 | 北魏 |
| 257 | 鄭文公碑 | 北魏 |
| 258 | 論經書詩 | 北魏 |
| 259 | 神人子題字 | 北魏 |
| 259 | 山門題字 | 北魏 |
| 260 | 游槃題字 | 北魏 |
| 260 | 白駒谷題字 | 北魏 |
| 261 | 司馬紹墓志 | 北魏 |
| 261 | 元詮墓志 | 北魏 |
| 262 | 元顯儁墓志 | 北魏 |
| 262 | 孟敬訓墓志 | 北魏 |
| 263 | 元珍墓志 | 北魏 |
| 263 | 山暉墓志 | 北魏 |
| 264 | 刁遵墓志 | 北魏 |
| 264 | 崔敬邕墓志 | 北魏 |
| 265 | 穆玉容墓志 | 北魏 |
| 265 | 元譿墓志 | 北魏 |
| 266 | 劉阿素墓志 | 北魏 |
| 266 | 司馬昞墓志 | 北魏 |
| 267 | 辛祥墓志 | 北魏 |
| 267 | 司馬顯姿墓志 | 北魏 |

| 頁碼 | 名稱 | 時代 |
| --- | --- | --- |
| 268 | 張猛龍碑 | 北魏 |
| 268 | 馬鳴寺根法師碑 | 北魏 |
| 269 | 高貞碑 | 北魏 |
| 269 | 常季繁墓志 | 北魏 |
| 270 | 鞠彥雲墓志 | 北魏 |
| 270 | 鮮于仲兒墓志 | 北魏 |
| 271 | 于仙姬墓志 | 北魏 |
| 271 | 李謀墓志 | 北魏 |
| 272 | 張玄墓志 | 北魏 |
| 272 | 元文墓志 | 北魏 |
| 273 | 木板漆畫題記 | 北魏 |
| 273 | 石棺墨書 | 北魏 |
| 274 | 歸義軍衙府酒破歷 | 北魏 |
| 274 | 大慈如來十月廿四日告疏 | 北魏 |
| 275 | 大般涅槃經第二十四 | 北魏 |
| 275 | 華嚴經卷第一册 | 北魏 |
| 276 | 高湛墓志 | 東魏 |
| 276 | 劉懿墓志 | 東魏 |
| 277 | 敬使君碑 | 東魏 |
| 277 | 魯孔子廟碑 | 東魏 |
| 278 | 金光明經卷第四 | 西魏 |
| 278 | 姜纂造像記 | 北齊 |
| 279 | 金剛經 | 北齊 |
| 280 | 文殊般若經碑 | 北齊 |
| 281 | 袁月璣墓志 | 北齊 |
| 281 | 王感孝頌 | 北齊 |
| 282 | 朱岱林墓志 | 北齊 |
| 282 | 唐邕寫經記 | 北齊 |
| 283 | 西岳華山神廟碑 | 北周 |
| 283 | 張僧妙碑 | 北周 |
| 284 | 崔宣靖墓志 | 北周 |
| 284 | 大般涅槃經 | 北周 |
| 285 | 田紹賢墓表 | 麴氏高昌 |
| 285 | 張洪妻焦氏墓表 | 麴氏高昌 |

| 頁碼 | 名稱 | 時代 |
| --- | --- | --- |
| 286 | 令狐天恩墓表 | 麴氏高昌 |
| 286 | 王亢祉墓表 | 麴氏高昌 |
| 287 | 張買得墓表 | 麴氏高昌 |
| 287 | 中兵參軍辛氏墓表 | 麴氏高昌 |

# 書法二　目錄

隋唐

| 頁碼 | 名稱 | 時代 |
|---|---|---|
| 289 | 真草千字文 | 隋 |
| 290 | 出師頌 | 隋 |
| 290 | 大智論寫本 | 隋 |
| 291 | 優婆塞經卷第十 | 隋 |
| 291 | 寫經 | 隋 |
| 292 | 妙法蓮華經 | 隋 |
| 292 | 李和墓志 | 隋 |
| 293 | 龍藏寺碑 | 隋 |
| 293 | 僧璨大士塔磚銘 | 隋 |
| 294 | 曹植廟碑 | 隋 |
| 294 | 翟賓墓志 | 隋 |
| 295 | 董美人墓志 | 隋 |
| 296 | 張通妻陶貴墓志 | 隋 |
| 296 | 馬穉墓志 | 隋 |
| 297 | 龍山公墓志 | 隋 |
| 297 | 趙韶墓志 | 隋 |
| 298 | 啓法寺碑 | 隋 |
| 298 | 郭休墓志 | 隋 |
| 299 | 蘇慈墓志 | 隋 |
| 299 | 張貴男墓志 | 隋 |
| 300 | 常醜奴墓志 | 隋 |
| 300 | 吕胡墓志 | 隋 |
| 301 | 寧贙碑 | 隋 |
| 301 | 尼那提墓志 | 隋 |
| 302 | 張盈妻蕭鈃性墓志 | 隋 |
| 302 | 宮人陳花樹墓志 | 隋 |
| 303 | 元智墓志 | 隋 |
| 303 | 元智妻姬氏墓志 | 隋 |
| 304 | 尉富娘墓志 | 隋 |
| 304 | 程諧墓志 | 隋 |

| 頁碼 | 名稱 | 時代 |
|---|---|---|
| 305 | 舍利函題記 | 隋 |
| 305 | 任謙墓表 | 麴氏高昌 |
| 306 | 房彦謙碑 | 唐 |
| 306 | 化度寺碑 | 唐 |
| 307 | 九成宮碑 | 唐 |
| 308 | 皇甫誕碑 | 唐 |
| 308 | 卜商帖 | 唐 |
| 309 | 夢奠帖 | 唐 |
| 309 | 張翰帖 | 唐 |
| 310 | 千字文 | 唐 |
| 310 | 汝南公主墓志 | 唐 |
| 312 | 孔子廟堂碑 | 唐 |
| 313 | 豳州昭仁寺碑 | 唐 |
| 313 | 等慈寺碑 | 唐 |
| 314 | 文賦 | 唐 |
| 315 | 伊闕佛龕碑 | 唐 |
| 315 | 孟法師碑 | 唐 |
| 316 | 雁塔聖教序 | 唐 |
| 316 | 大字陰符經 | 唐 |
| 317 | 倪寬贊 | 唐 |
| 317 | 善見律經卷 | 唐 |
| 318 | 温泉銘 | 唐 |
| 319 | 晋祠銘 | 唐 |
| 320 | 蘭陵長公主碑 | 唐 |
| 320 | 絕交書 | 唐 |
| 321 | 李愍碑 | 唐 |
| 321 | 王居士磚塔銘 | 唐 |
| 322 | 道因法師碑 | 唐 |
| 322 | 泉男生墓志 | 唐 |
| 323 | 王洪範碑 | 唐 |
| 323 | 天后御製詩書碑 | 唐 |
| 324 | 昇仙太子碑 | 唐 |

| 頁碼 | 名稱 | 時代 | 頁碼 | 名稱 | 時代 |
|---|---|---|---|---|---|
| 325 | 千字文 | 唐 | 347 | 郭虛己墓志 | 唐 |
| 326 | 書譜 | 唐 | 348 | 多寶塔感應碑 | 唐 |
| 328 | 信行禪師碑 | 唐 | 349 | 東方朔畫贊碑 | 唐 |
| 328 | 夏日游石淙詩 | 唐 | 349 | 八關齋會報德記 | 唐 |
| 329 | 美原神泉詩序碑 | 唐 | 350 | 祭姪文稿 | 唐 |
| 329 | 靈飛經 | 唐 | 352 | 争座位帖 | 唐 |
| 330 | 孝經 | 唐 | 353 | 中興頌 | 唐 |
| 331 | 姜遐碑 | 唐 | 353 | 麻姑仙壇記 | 唐 |
| 332 | 姚彝神道碑 | 唐 | 354 | 小字麻姑仙壇記 | 唐 |
| 332 | 少林寺碑 | 唐 | 354 | 李玄靖碑 | 唐 |
| 333 | 郎官石記序 | 唐 | 355 | 顔勤禮碑 | 唐 |
| 334 | 古詩四帖 | 唐 | 355 | 自書告身 | 唐 |
| 336 | 嚴仁墓志 | 唐 | 356 | 顔氏家廟碑 | 唐 |
| 337 | 雲麾將軍李思訓碑 | 唐 | 357 | 劉中使帖 | 唐 |
| 337 | 麓山寺碑 | 唐 | 357 | 湖州帖 | 唐 |
| 338 | 雲麾將軍李秀碑 | 唐 | 358 | 送裴將軍詩帖 | 唐 |
| 338 | 靈岩寺碑 | 唐 | 359 | 竹山堂連句詩帖 | 唐 |
| 339 | 出師表 | 唐 | 359 | 苦筍帖 | 唐 |
| 339 | 石臺孝經 | 唐 | 360 | 食魚帖 | 唐 |
| 340 | 鶺鴒頌 | 唐 | 360 | 小草千字文 | 唐 |
| 340 | 上陽臺帖 | 唐 | 361 | 論書帖 | 唐 |
| 341 | 易州鐵像頌 | 唐 | 362 | 自叙帖 | 唐 |
| 341 | 田仁琬德政碑 | 唐 | 364 | 高力士墓志 | 唐 |
| 342 | 陳尚仙墓志 | 唐 | 364 | 裴遵慶神道碑 | 唐 |
| 342 | 不空和尚碑 | 唐 | 365 | 三墳記碑 | 唐 |
| 343 | 張庭珪墓志 | 唐 | 366 | 滑臺新驛記 | 唐 |
| 343 | 嵩陽觀記 | 唐 | 367 | 武侯祠堂碑 | 唐 |
| 344 | 順節夫人墓志 | 唐 | 367 | 柳州羅池廟碑 | 唐 |
| 344 | 曹仁墓志 | 唐 | 368 | 蒙詔帖 | 唐 |
| 345 | 御史臺精舍碑 | 唐 | 369 | 送梨帖跋 | 唐 |
| 345 | 張説墓志 | 唐 | 370 | 迴元觀鐘樓銘 | 唐 |
| 346 | 大智禪師碑 | 唐 | 370 | 苻璘神道碑 | 唐 |
| 346 | 南川縣主墓志 | 唐 | 371 | 玄秘塔碑 | 唐 |
| 347 | 王琳墓志 | 唐 | 372 | 神策軍碑 | 唐 |

| 頁碼 | 名稱 | 時代 |
|---|---|---|
| 373 | 金剛經 | 唐 |
| 373 | 圭峰禪師碑 | 唐 |
| 374 | 張好好詩 | 唐 |
| 376 | 千字文殘卷 | 唐 |
| 378 | 唐韵 | 唐 |
| 378 | 李壽墓志 | 唐 |
| 379 | 孔祭酒碑 | 唐 |
| 379 | 樂文義墓志 | 唐 |
| 380 | 崔敦禮碑 | 唐 |
| 380 | 裴皓墓志 | 唐 |
| 381 | 靖徹及妻王氏合葬墓志 | 唐 |
| 381 | 李子如及夫人韓氏合葬墓志 | 唐 |
| 382 | 梁寺并夫人唐惠兒墓志 | 唐 |
| 382 | 張雄與夫人麴氏墓志 | 唐 |
| 383 | 馬神威墓志 | 唐 |
| 383 | 朱君滿及妻李氏合祔墓志 | 唐 |
| 384 | 興福寺半截碑 | 唐 |
| 384 | 張氏墓志 | 唐 |
| 385 | 王之渙墓志 | 唐 |
| 385 | 嵋臺銘 | 唐 |
| 386 | 楊元卿墓志 | 唐 |
| 386 | 開成石經 | 唐 |
| 387 | 大唐三藏聖教序 | 唐 |
| 387 | 月儀帖 | 唐 |
| 388 | 蘭亭詩 | 唐 |
| 389 | 説文木部鈔本殘卷 | 唐 |
| 390 | 王勃集 | 唐 |
| 390 | 論語鄭氏注鈔本 | 唐 |
| 391 | 古今譯經圖記 | 唐 |
| 391 | 黄庭經 | 唐 |
| 392 | 恪法師第一抄卷 | 唐 |
| 394 | 釋經卷 | 唐 |
| 396 | 大般涅槃經迦葉菩薩品 | 唐 |
| 396 | 妙法蓮華經 | 唐 |

| 頁碼 | 名稱 | 時代 |
|---|---|---|
| 397 | 二娘子家書 | 唐 |
| 397 | 嚴苟仁租葡萄園契 | 唐 |
| 398 | 張仲慶墓表 | 麴氏高昌 |
| 398 | 王伯瑜墓表 | 麴氏高昌 |
| 399 | 康波蜜提墓表 | 唐 |
| 399 | 張氏墓志 | 唐 |
| 400 | 錢鏐鐵券 | 唐 |
| 400 | "年年同聞閣"壺文 | 唐 |

### 五代十國遼北宋西夏金南宋

| 頁碼 | 名稱 | 時代 |
|---|---|---|
| 401 | 神仙起居法帖 | 五代十國 |
| 402 | 韭花帖 | 五代十國 |
| 402 | 夏熱帖 | 五代十國 |
| 403 | 盧鴻草堂十志圖跋 | 五代十國 |
| 404 | 錢鏐錢俶批牘合卷 | 五代十國·吴越 |
| 404 | 妙法蓮華經 | 五代十國·後周 |
| 405 | 戴思遠墓志 | 五代十國·後唐 |
| 406 | 王建哀册 | 五代十國·前蜀 |
| 406 | 韓通妻董氏墓志 | 五代十國·後周 |
| 407 | 李昇哀册 | 五代十國·南唐 |
| 408 | 道宗哀册 | 遼 |
| 409 | 私誠帖 | 北宋 |
| 409 | 千字文殘卷 | 北宋 |
| 410 | 貴宅帖 | 北宋 |
| 410 | 同年帖 | 北宋 |
| 411 | 土母帖 | 北宋 |
| 411 | 王著草書千字文跋 | 北宋 |
| 412 | 自書詩稿 | 北宋 |
| 412 | 遠行帖 | 北宋 |
| 413 | 道服贊 | 北宋 |
| 414 | 步輦圖跋 | 北宋 |

| 頁碼 | 名稱 | 時代 | 頁碼 | 名稱 | 時代 |
|---|---|---|---|---|---|
| 414 | 三札卷 | 北宋 | 438 | 跋王詵詩 | 北宋 |
| 415 | 王拱辰墓志蓋 | 北宋 | 439 | 與子厚書 | 北宋 |
| 416 | 集古錄跋 | 北宋 | 440 | 祭黃幾道文 | 北宋 |
| 417 | 自書詩文手稿 | 北宋 | 440 | 次辯才韵詩 | 北宋 |
| 418 | 萬安橋記 | 北宋 | 442 | 歸院帖 | 北宋 |
| 418 | 虛堂帖 | 北宋 | 442 | 東武帖 | 北宋 |
| 419 | 思咏帖 | 北宋 | 443 | 洞庭春色賦 中山松醪賦卷 | 北宋 |
| 419 | 陶生帖 | 北宋 | 444 | 李白仙詩 | 北宋 |
| 420 | 自書詩稿 | 北宋 | 444 | 答謝民師論文帖 | 北宋 |
| 422 | 虹縣帖 | 北宋 | 446 | 與夢得書 | 北宋 |
| 422 | 暑熱帖 | 北宋 | 446 | 知縣朝奉帖 | 北宋 |
| 423 | 扈從帖 | 北宋 | 447 | 柳州羅池廟碑 | 北宋 |
| 423 | 安道帖 | 北宋 | 448 | 勘書圖跋 | 北宋 |
| 424 | 離都帖 | 北宋 | 448 | 孫過庭千字文跋 | 北宋 |
| 424 | 脚氣帖 | 北宋 | 449 | 王拱辰墓志 | 北宋 |
| 425 | 遠蒙帖 | 北宋 | 449 | 致定國承議使君尺牘 | 北宋 |
| 425 | 澄心堂紙帖 | 北宋 | 450 | 王長者墓志銘 | 北宋 |
| 426 | 大研帖 | 北宋 | 450 | 華嚴疏 | 北宋 |
| 426 | 山堂帖 | 北宋 | 452 | 與立之承奉書 | 北宋 |
| 427 | 寧州貼 | 北宋 | 452 | 與景道十七使君書 | 北宋 |
| 428 | 楞嚴經旨要 | 北宋 | 453 | 荊州帖 | 北宋 |
| 429 | 過從帖 | 北宋 | 453 | 天民知命帖 | 北宋 |
| 429 | 想望顏采帖 | 北宋 | 454 | 廉頗藺相如傳 | 北宋 |
| 430 | 久上人帖 | 北宋 | 456 | 杜甫寄賀蘭銛詩 | 北宋 |
| 430 | 新歲展慶帖 | 北宋 | 456 | 苦笋賦帖 | 北宋 |
| 431 | 次韵秦太虛見戲耳聾詩帖 | 北宋 | 457 | 寒山子龐居士詩 | 北宋 |
| 432 | 吏部陳公詩跋 | 北宋 | 458 | 贈張大同書 | 北宋 |
| 432 | 黃州寒食詩帖 | 北宋 | 460 | 諸上座帖 | 北宋 |
| 434 | 橙木詩帖 | 北宋 | 462 | 蘇軾黃州寒食帖跋 | 北宋 |
| 434 | 獲見帖 | 北宋 | 463 | 詩送四十九姪 | 北宋 |
| 435 | 人來得書帖 | 北宋 | 464 | 伏波神祠詩 | 北宋 |
| 435 | 一夜帖 | 北宋 | 466 | 松風閣詩 | 北宋 |
| 436 | 前赤壁賦 | 北宋 | 466 | 山預帖 | 北宋 |
| 438 | 覆盆子帖 | 北宋 | 467 | 花氣詩帖 | 北宋 |

111

| 頁碼 | 名稱 | 時代 | 頁碼 | 名稱 | 時代 |
|---|---|---|---|---|---|
| 468 | 李白憶舊游詩 | 北宋 | 496 | 瀟湘奇觀圖跋 | 北宋 |
| 470 | 與雲夫七弟書 | 北宋 | 496 | 動止持福帖 | 北宋 |
| 470 | 聽琴圖題詩 | 北宋 | 497 | 妙法蓮華經卷第二 | 北宋 |
| 471 | 節夫帖 | 北宋 | 498 | 職貢圖題記 | 北宋 |
| 473 | 吳江舟中詩卷 | 北宋 | 498 | 范仲淹神道碑 | 北宋 |
| 474 | 苕溪詩 | 北宋 | 499 | 文雅舍利塔銘 | 北宋 |
| 476 | 蜀素帖 | 北宋 | 499 | 舍利函銘 | 北宋 |
| 478 | 篋中帖 | 北宋 | 500 | 佛經 | 西夏 |
| 478 | 與希聲書并七言詩 | 北宋 | 500 | 靈芝頌殘碑 | 西夏 |
| 479 | 糧院帖 | 北宋 | 501 | 跋蘇軾李白仙詩 | 金 |
| 479 | 逃暑帖 | 北宋 | 501 | 跋蘇軾李白仙詩 | 金 |
| 480 | 伯充台坐帖 | 北宋 | 502 | 跋蘇軾李白仙詩卷 | 金 |
| 480 | 中秋詩帖 目窮帖 | 北宋 | 502 | 跋蘇軾李白仙詩卷 | 金 |
| 481 | 元日帖 | 北宋 | 503 | 古柏行 | 金 |
| 481 | 論書帖 | 北宋 | 503 | 呂徵墓表 | 金 |
| 482 | 向太后挽詞 | 北宋 | 504 | 跋蘇軾李白仙詩卷 | 金 |
| 482 | 研山銘 | 北宋 | 504 | 李山風雪杉松圖卷跋 | 金 |
| 483 | 彥和帖 | 北宋 | 505 | 博州重修廟學記 | 金 |
| 484 | 清和帖 | 北宋 | 506 | 幽竹枯槎圖卷題辭 | 金 |
| 484 | 復官帖 | 北宋 | 506 | 追和坡仙赤壁詞韵 | 金 |
| 485 | 砂步詩帖 | 北宋 | 508 | 趙霖昭陵六駿圖跋 | 金 |
| 486 | 虹縣詩 | 北宋 | 510 | 徽宗文集序 | 南宋 |
| 488 | 戎薛帖 | 北宋 | 510 | 洛神賦 | 南宋 |
| 488 | 珊瑚帖 | 北宋 | 511 | 門內帖 | 南宋 |
| 489 | 雪意帖 | 北宋 | 512 | 宋人三詩帖 | 南宋 |
| 489 | 贈遠夫帖 | 北宋 | 514 | 自書詩 | 南宋 |
| 490 | 首夏帖 | 北宋 | 516 | 懷成都詩 | 南宋 |
| 490 | 晴和帖 | 北宋 | 516 | 中流一壺帖 | 南宋 |
| 491 | 雲頂山詩 | 北宋 | 517 | 春晚帖 | 南宋 |
| 491 | 七言詩 | 北宋 | 518 | 西塞漁社圖跋 | 南宋 |
| 492 | 草書千字文 | 北宋 | 521 | 城南唱和詩 | 南宋 |
| 494 | 閏中秋月詩帖 | 北宋 | 522 | 七月六日帖 | 南宋 |
| 494 | 千字文 | 北宋 | 522 | 卜築帖 | 南宋 |
| 495 | 夏日帖 | 北宋 | 523 | 論語集注殘稿 | 南宋 |

| 頁碼 | 名稱 | 時代 |
|---|---|---|
| 523 | 盧坦傳語碑 | 南宋 |
| 524 | 柴溝帖 | 南宋 |
| 524 | 涇川帖 | 南宋 |
| 525 | 雜詩帖 | 南宋 |
| 526 | 行書五段卷 | 南宋 |
| 526 | 壽父帖 | 南宋 |
| 527 | 急足帖 | 南宋 |
| 527 | 去國帖 | 南宋 |
| 528 | 王獻之保母帖跋 | 南宋 |
| 529 | 文向帖 | 南宋 |
| 529 | 提刑提舉帖 | 南宋 |
| 530 | 跋萬歲通天帖 | 南宋 |
| 531 | 汪氏報本庵記卷 | 南宋 |
| 531 | 王禹偁待漏院記卷 | 南宋 |
| 532 | 台慈帖 | 南宋 |
| 532 | 大字杜甫詩卷 | 南宋 |
| 533 | 金剛般若波羅蜜經 | 南宋 |
| 534 | 李衎墓志銘 | 南宋 |
| 535 | 古松詩 | 南宋 |
| 537 | 自書詩 | 南宋 |
| 538 | 宏齋帖 | 南宋 |
| 539 | 謝昌元座右辭卷 | 南宋 |
| 540 | 到京帖 | 南宋 |
| 540 | 宋人詞 | 南宋 |
| 541 | 唐風圖題詩 | 南宋 |
| 541 | 鹿鳴之什圖題詩 | 南宋 |
| 542 | 送劉滿詩 | 蒙古汗國 |
| 544 | 大般若波羅蜜多經 | 大理國 |
| 544 | 啟請儀軌經 | 大理國 |

# 書法三　目錄

元

| 頁碼 | 名稱 | 時代 |
|---|---|---|
| 545 | 自書詩 | 元 |
| 545 | 陳君詩帖 | 元 |
| 546 | 洛神賦 | 元 |
| 546 | 雜書三帖 | 元 |
| 548 | 後赤壁賦 | 元 |
| 548 | 烟江疊嶂圖詩 | 元 |
| 550 | 蘭亭十三跋 | 元 |
| 551 | 漢汲黯傳 | 元 |
| 552 | 膽巴帝師碑 | 元 |
| 553 | 行書十札 | 元 |
| 554 | 仇鍔墓碑銘 | 元 |
| 554 | 與山巨源絕交書 | 元 |
| 556 | 玄妙觀重修三門記 | 元 |
| 559 | 韓愈進學解 | 元 |
| 560 | 詩贊 | 元 |
| 562 | 秋興詩 | 元 |
| 564 | 杜甫茅屋爲秋風所破歌 | 元 |
| 566 | 趙秉文御史箴 | 元 |
| 568 | 石頭和尚草庵歌 | 元 |
| 570 | 畫跋 | 元 |
| 570 | 居庸賦 | 元 |
| 571 | 題伯夷頌詩 | 元 |
| 572 | 近者帖 | 元 |
| 572 | 急就章 | 元 |
| 573 | 題黃庭堅松風閣詩後 | 元 |
| 574 | 一菴首坐詩 | 元 |
| 574 | 雅譚帖 | 元 |
| 575 | 題富春山居圖 | 元 |
| 576 | 訓忠碑 | 元 |
| 576 | 白雲法師帖 | 元 |
| 577 | 陸柬之文賦跋 | 元 |
| 578 | 台仙閣記 | 元 |
| 579 | 題畫詩 | 元 |
| 580 | 詩帖 | 元 |
| 580 | 心經 | 元 |
| 581 | 題墨竹譜 | 元 |
| 582 | 慧慶寺普説 | 元 |
| 582 | 春暉堂記 | 元 |
| 583 | 題畫詩 | 元 |
| 584 | 與彥清相公書 | 元 |
| 584 | 宮詞 | 元 |
| 585 | 萬壽曲跋 | 元 |
| 586 | 渾淪圖贊 | 元 |
| 586 | 述張旭筆法記 | 元 |
| 587 | 李白詩 | 元 |
| 588 | 梓人傳 | 元 |
| 590 | 奉記帖 | 元 |
| 590 | 謫龍説 | 元 |
| 591 | 周上卿墓志銘 | 元 |
| 592 | 張氏通波阡表 | 元 |
| 594 | 城南唱和詩 | 元 |
| 596 | 真鏡庵募緣疏 | 元 |
| 598 | 游仙唱和詩 | 元 |
| 599 | 千字文 | 元 |
| 599 | 老子道德經 | 元 |
| 600 | 通犀飲卮詩 | 元 |
| 600 | 宮學箴 國史箴 | 元 |
| 602 | 淡室詩 | 元 |
| 602 | 詩五則 | 元 |
| 602 | 安和帖 | 元 |
| 604 | 陸柬之文賦跋 | 元 |
| 604 | 青玉荷盤詩 | 元 |

| 頁碼 | 名稱 | 時代 |
| --- | --- | --- |
| 605 | 陸游自書詩跋 | 元 |
| 605 | 何澄歸莊圖跋 | 元 |
| 606 | 陳氏方寸樓記 | 元 |
| 606 | 陋室銘 | 元 |
| 608 | 贈僧幻住詩 | 元 |
| 609 | 士行帖 | 元 |
| 609 | 鮮于樞詩贊跋 | 元 |
| 610 | 臨樂毅論 | 元 |
| 610 | 篆隸千字文 | 元 |
| 611 | 夢梅花詩 | 元 |
| 611 | 愛厚帖 | 元 |
| 612 | 蘭陵王詞帖 | 元 |
| 612 | 中酒雜詩并簡帖 | 元 |

明

| 頁碼 | 名稱 | 時代 |
| --- | --- | --- |
| 613 | 王詵烟江叠嶂圖跋 | 明 |
| 613 | 虞世南摹蘭亭序帖跋 | 明 |
| 614 | 陶煜行狀 | 明 |
| 614 | 臨張旭秋深帖 | 明 |
| 615 | 春興詩八首 | 明 |
| 616 | 公讌詩 | 明 |
| 616 | 唐宋人詩 | 明 |
| 616 | 急就章 | 明 |
| 618 | 書怡顔堂詩卷 | 明 |
| 618 | 敬覆帖 | 明 |
| 619 | 敬齋箴 | 明 |
| 620 | 題洪崖山房圖 | 明 |
| 620 | 千字文 | 明 |
| 622 | 太白酒歌 | 明 |
| 622 | 風入松詞 | 明 |
| 623 | 雜詩 | 明 |

| 頁碼 | 名稱 | 時代 |
| --- | --- | --- |
| 623 | 唐人月儀帖跋 | 明 |
| 624 | 自書詩 | 明 |
| 626 | 題公中塔圖贊 | 明 |
| 626 | 橘頌 | 明 |
| 627 | 黃州竹樓記 | 明 |
| 627 | 雪意歌 | 明 |
| 628 | 別後帖 | 明 |
| 628 | 雜詩 | 明 |
| 629 | 自書詩 | 明 |
| 629 | 夜行詩 | 明 |
| 630 | 贈友詞 | 明 |
| 630 | 自書詩文 | 明 |
| 630 | 陸游自書詩卷跋 | 明 |
| 632 | 化鬚疏 | 明 |
| 634 | 貧交行 | 明 |
| 634 | 七言絕句 | 明 |
| 635 | 七言絕句 | 明 |
| 635 | 大頭蝦説 | 明 |
| 636 | 自書詩 | 明 |
| 638 | 致惟顯札 | 明 |
| 638 | 咏易詩 | 明 |
| 639 | 書論 | 明 |
| 640 | 飲洞庭山悟道泉詩 | 明 |
| 640 | 自書詩 | 明 |
| 641 | 杜甫詩意圖跋 | 明 |
| 642 | 題杜堇古賢詩意圖 | 明 |
| 642 | 山中寫懷詩 | 明 |
| 643 | 金山詞 | 明 |
| 643 | 自書詩 | 明 |
| 644 | 謝安像贊 | 明 |
| 644 | 暑氣帖 | 明 |
| 645 | 乞休帖 | 明 |
| 646 | 東莊雜咏 | 明 |
| 646 | 關公廟碑 | 明 |

| 頁碼 | 名稱 | 時代 |
|---|---|---|
| 648 | 千字文 | 明 |
| 648 | 琴賦 | 明 |
| 650 | 前後赤壁賦 | 明 |
| 652 | 自書詩 | 明 |
| 652 | 自書詞 | 明 |
| 654 | 後赤壁賦 | 明 |
| 654 | 七言律詩 | 明 |
| 656 | 自作詩 | 明 |
| 658 | 五言律詩 | 明 |
| 658 | 七言絕句 | 明 |
| 659 | 五言詩 | 明 |
| 660 | 七言律詩 | 明 |
| 660 | 與鄭邦瑞書 | 明 |
| 662 | 自書詩 | 明 |
| 662 | 篆書千字文 | 明 |
| 663 | 苯苢詩 | 明 |
| 664 | 晚節亭詞 | 明 |
| 664 | 論書語 | 明 |
| 665 | 臨解縉書 | 明 |
| 666 | 白陽山詩 | 明 |
| 666 | 古詩十九首 | 明 |
| 668 | 五言律詩 | 明 |
| 668 | 岑參詩 | 明 |
| 669 | 王彥明壽序 | 明 |
| 669 | 王維七言律詩 | 明 |
| 670 | 石馬泉亭詩 | 明 |
| 670 | 自書詩 | 明 |
| 671 | 逍遙游 | 明 |
| 672 | 自書詩 | 明 |
| 673 | 五言律詩 | 明 |
| 674 | 李白詩 | 明 |
| 676 | 五言律詩 | 明 |
| 676 | 送陳子齡會試詩 | 明 |
| 676 | 自書詩 | 明 |

| 頁碼 | 名稱 | 時代 |
|---|---|---|
| 678 | 慧山寺示僧詩 | 明 |
| 680 | 閑居即事詩 | 明 |
| 681 | 五言律詩 | 明 |
| 681 | 宋拓千字文冊跋 | 明 |
| 682 | 七言律詩 | 明 |
| 682 | 千字文 | 明 |
| 683 | 贈邵穀詩 | 明 |
| 684 | 七言絕句三首 | 明 |
| 685 | 夜坐詩十首 | 明 |
| 686 | 七言律詩 | 明 |
| 686 | 尺牘 | 明 |
| 687 | 尺牘 | 明 |
| 687 | 論書語 | 明 |
| 688 | 陸游劍南詩 | 明 |
| 689 | 韓愈琴操 | 明 |
| 690 | 七言律詩 | 明 |
| 690 | 五言律詩 | 明 |
| 691 | 心經 | 明 |
| 691 | 七言律詩 | 明 |
| 692 | 論書 | 明 |
| 693 | 雜詩 | 明 |
| 694 | 唐子西句 | 明 |
| 694 | 知希齋詩 | 明 |
| 695 | 七言律詩 | 明 |
| 695 | 五言絕句 | 明 |
| 696 | 七言律詩 | 明 |
| 696 | 五言律詩 | 明 |
| 697 | 尺牘 | 明 |
| 697 | 五言詩 | 明 |
| 698 | 題畫竹詩 | 明 |
| 699 | 七言古詩 | 明 |
| 700 | 臨王羲之書 | 明 |
| 700 | 樂毅論 | 明 |
| 701 | 東方朔答客難 | 明 |

| 頁碼 | 名稱 | 時代 | 頁碼 | 名稱 | 時代 |
|---|---|---|---|---|---|
| 702 | 岳陽樓記 | 明 | 722 | 七言律詩 | 明 |
| 703 | 臨柳公權蘭亭詩 | 明 | 722 | 自書詩 | 明 |
| 704 | 王維五言絕句 | 明 | 723 | 語摘 | 明 |
| 704 | 張子房留侯贊 | 明 | 723 | 五言律詩 | 明 |
| 705 | 自書詩 | 明 | 724 | 王忠文祠碑文 | 明 |
| 705 | 薛文清語 | 明 | 724 | 五言絕句 | 明 |
| 706 | 綦母潛詩句 | 明 | 725 | 七言律詩 | 明 |
| 706 | 七言對句 | 明 | 726 | 七言律詩 | 明 |
| 707 | 登福廬詩 | 明 | 726 | 臨王筠書 | 明 |
| 707 | 五言絕句 | 明 | 727 | 五言律詩 | 明 |
| 708 | 五言律詩 | 明 | 727 | 五言律詩 | 明 |
| 708 | 五言律詩 | 明 | 728 | 王維詩 | 明 |
| 709 | 五言律詩 | 明 | 729 | 報寇葵衷書 | 明 |
| 709 | 錄佛家語 | 明 | 730 | 七言絕句 | 明 |
| 710 | 北巖寺詩 | 明 | 730 | 五言律詩 | 明 |
| 710 | 唐人絕句六首 | 明 | 731 | 自書詩 | 明 |
| 711 | 閒居感懷詩 | 明 | 731 | 七言聯 | 明 |
| 712 | 七言律詩 | 明 | 732 | 五言絕句 | 明 |
| 712 | 七言律詩 | 明 | 732 | 田家詞 | 明 |
| 713 | 湛園花徑詩 | 明 |  |  |  |
| 713 | 七言對句 | 明 |  |  |  |
| 714 | 言志書 | 明 |  |  |  |
| 716 | 五言詩 | 明 | **清** |  |  |
| 716 | 杜甫五言律詩 | 明 |  |  |  |
| 717 | 五言律詩 | 明 | 頁碼 | 名稱 | 時代 |
| 717 | 李賀詩 | 明 | 733 | 陶潛詩 | 清 |
| 718 | 七言絕句 | 明 | 733 | 自作七絕 | 清 |
| 718 | 西園公讌詩 | 明 | 734 | 語摘 | 清 |
| 719 | 自書詩 | 明 | 734 | 五言律詩 | 清 |
| 719 | 五言律詩 | 明 | 735 | 五言律詩 | 清 |
| 720 | 七言律詩 | 明 | 735 | 六言聯 | 清 |
| 720 | 七言律詩 | 明 | 736 | 江山樓觀圖跋 | 清 |
| 721 | 涼州詞 | 明 | 736 | 自書詩 | 清 |
| 721 | 柳永詞句 | 明 | 737 | 七言絕句 | 清 |

| 頁碼 | 名稱 | 時代 | 頁碼 | 名稱 | 時代 |
|---|---|---|---|---|---|
| 738 | 七絕詩 | 清 | 755 | 題北蘭寺記 | 清 |
| 738 | 探梅詩 | 清 | 756 | 河上花歌 | 清 |
| 739 | 七言絕句 | 清 | 757 | 西園雅集 | 清 |
| 739 | 七言絕句 | 清 | 758 | 元遺山論詩絕句 | 清 |
| 740 | 自作絕句 | 清 | 759 | 洛神賦 | 清 |
| 740 | 咏夾竹桃之一 | 清 | 759 | 五言律詩 | 清 |
| 741 | 和俞懷梅花詩 | 清 | 760 | 舊作二首 | 清 |
| 741 | 自書詩 | 清 | 760 | 七言絕句 | 清 |
| 742 | 自書五律四首 | 清 | 761 | 記雨歌 | 清 |
| 742 | 游東田詩 | 清 | 762 | 杜甫詩 | 清 |
| 743 | 七言絕句 | 清 | 762 | 七言絕句 | 清 |
| 743 | 杜甫詩 | 清 | 763 | 七言絕句 | 清 |
| 744 | 七言絕句 | 清 | 763 | 壽詩一章 | 清 |
| 744 | 湖上酬友詩 | 清 | 764 | 五言律詩 | 清 |
| 745 | 臨米芾詩 | 清 | 764 | 文賦 | 清 |
| 745 | 七言絕句 | 清 | 765 | 白居易吳郡詩石記 | 清 |
| 746 | 題畫詩 | 清 | 765 | 自作絕句 | 清 |
| 747 | 大雲山歌 | 清 | 766 | 桃花源詩 | 清 |
| 747 | 寓松屋漫題 | 清 | 767 | 七言律詩 | 清 |
| 748 | 臨古法帖 | 清 | 767 | 臨古法帖 | 清 |
| 748 | 臨古法帖 | 清 | 768 | 七言絕句 | 清 |
| 749 | 臨古法帖 | 清 | 768 | 七言聯 | 清 |
| 749 | 自作絕句 | 清 | 769 | 自作七言絕句 | 清 |
| 750 | 靈寶謠 | 清 | 769 | 菊花詩 | 清 |
| 750 | 浣溪紗詞 | 清 | 770 | 五言詩 | 清 |
| 751 | 七言律詩 | 清 | 770 | 觀繩伎詩 | 清 |
| 751 | 五言詩 | 清 | 771 | 絕句四章 | 清 |
| 752 | 臨講堂帖 | 清 | 772 | 題畫詩 | 清 |
| 752 | 擬白居易放歌行 | 清 | 772 | 廣陵旅舍之作 | 清 |
| 753 | 自作絕句 | 清 | 773 | 臨乙瑛碑 | 清 |
| 753 | 春草閣詩三章 | 清 | 773 | 題畫詩 | 清 |
| 754 | 秦淮舟泛詩 | 清 | 774 | 語摘 | 清 |
| 754 | 即事詩 | 清 | 774 | 自書詩 | 清 |
| 755 | 浪淘沙詞 | 清 | 775 | 五律五首 | 清 |

| 頁碼 | 名稱 | 時代 | 頁碼 | 名稱 | 時代 |
|---|---|---|---|---|---|
| 775 | 送汪瞻侯歸姑蘇詩 | 清 | 792 | 七言聯 | 清 |
| 776 | 五言詩 | 清 | 793 | 警語 | 清 |
| 776 | 趙孟頫臨蘭亭跋 | 清 | 793 | 摹婁壽碑九十二字 | 清 |
| 777 | 七言絕句 | 清 | 794 | 語摘 | 清 |
| 777 | 七言律詩 | 清 | 794 | 菩薩蠻詞 | 清 |
| 778 | 蘇軾春帖子詞 | 清 | 795 | 五言詩 | 清 |
| 778 | 李白長干行 | 清 | 795 | 隸書屏 | 清 |
| 779 | 自書詩 | 清 | 796 | 七言聯 | 清 |
| 779 | 七言律詩 | 清 | 796 | 書札 | 清 |
| 780 | 七言絕句 | 清 | 797 | 檀園論書一則 | 清 |
| 780 | 五言詩 | 清 | 797 | 五言聯 | 清 |
| 781 | 七言絕句 | 清 | 798 | 語摘 | 清 |
| 781 | 蘇東坡句 | 清 | 798 | 詞林典故序 | 清 |
| 782 | 米芾詩 | 清 | 799 | 語摘 | 清 |
| 782 | 七言詩 | 清 | 799 | 語摘 | 清 |
| 783 | 論書語一則 | 清 | 800 | 五言古詩 | 清 |
| 783 | 元人絕句 | 清 | 800 | 五言聯 | 清 |
| 784 | 論谷神章 | 清 | 801 | 臨古法帖 | 清 |
| 784 | 苕溪漁隱叢話 | 清 | 801 | 語摘 | 清 |
| 785 | 跋記 | 清 | 802 | 七言聯 | 清 |
| 785 | 七言絕句 | 清 | 802 | 五言詩二首 | 清 |
| 786 | 待月之作 | 清 | 803 | 七言絕句 | 清 |
| 786 | 五言詩 | 清 | 803 | 五言聯 | 清 |
| 787 | 七言絕句 | 清 | 804 | 京邸看花詩 | 清 |
| 787 | 七言絕句 | 清 | 804 | 七言聯 | 清 |
| 788 | 論書一則 | 清 | 805 | 七言聯 | 清 |
| 788 | 語摘 | 清 | 805 | 七言詩 | 清 |
| 789 | 語摘 | 清 | 806 | 臨史頌鼎銘 | 清 |
| 789 | 七絕詩 | 清 | 806 | 七絕 | 清 |
| 790 | 書課文 | 清 | 807 | 十一字聯 | 清 |
| 790 | 警語 | 清 | 807 | 華亭題魯公書絕句 | 清 |
| 791 | 警語 | 清 | 808 | 語摘 | 清 |
| 791 | 節文心雕龍正緯 | 清 | 808 | 上皇山采石 | 清 |
| 792 | 山居早起詩 | 清 | 809 | 陶潛詩 | 清 |

| 頁碼 | 名稱 | 時代 |
|---|---|---|
| 809 | 六言聯 | 清 |
| 810 | 尚書語摘 | 清 |
| 810 | 語摘 | 清 |
| 811 | 鄧君墓志銘 | 清 |
| 811 | 古律詩 | 清 |
| 812 | 論書畫 | 清 |
| 812 | 語摘 | 清 |
| 813 | 六言聯 | 清 |
| 813 | 七言聯 | 清 |
| 814 | 七言聯 | 清 |
| 814 | 七言聯 | 清 |
| 815 | 七言聯 | 清 |
| 815 | 蔡邕熹平書經四屏 | 清 |
| 816 | 七言聯 | 清 |
| 816 | 四言古詩 | 清 |
| 817 | 五言詩 | 清 |
| 817 | 六言聯 | 清 |
| 818 | 五言聯 | 清 |
| 818 | 語摘 | 清 |
| 819 | 抱朴子內篇佚文 | 清 |
| 819 | 語摘 | 清 |
| 820 | 節錄史游急就篇 | 清 |
| 820 | 論畫語 | 清 |
| 821 | 語摘 | 清 |
| 821 | 節書長史率令帖 | 清 |
| 822 | 語摘 | 清 |
| 822 | 李白詩四屏 | 清 |
| 823 | 語摘 | 清 |
| 823 | 書札 | 清 |
| 824 | 知過論 | 清 |
| 824 | 七言聯 | 清 |
| 825 | 七言聯 | 清 |
| 825 | 孟浩然詩 | 清 |
| 826 | 七言詩 | 清 |

| 頁碼 | 名稱 | 時代 |
|---|---|---|
| 826 | 五言聯 | 清 |
| 827 | 七言聯 | 清 |
| 827 | 七言律詩 | 清 |
| 828 | 臨石鼓文 | 清 |
| 828 | 七言聯 | 清 |
| 829 | 五言律詩 | 清 |
| 829 | 八言聯 | 清 |
| 830 | 七言聯 | 清 |
| 830 | 七言聯 | 清 |
| 831 | 幽栖寺尼正覺浮圖之銘 | 清 |
| 831 | 七言律詩 | 清 |
| 832 | 七言聯 | 清 |
| 832 | 臨墓志 | 清 |
| 833 | 滕王閣詩 | 清 |
| 833 | 語摘 | 清 |
| 834 | 八言聯 | 清 |
| 834 | 臨鄭羲碑 | 清 |
| 835 | 五言律詩 | 清 |
| 835 | 五言律詩 | 清 |

# 篆刻　目錄

 戰國

| 頁碼 | 名稱 | 時代 |
|---|---|---|
| 1 | 春安君 | 戰國·三晉 |
| 1 | 凶奴相邦 | 戰國·三晉 |
| 1 | 東武城攻師鉨 | 戰國·三晉 |
| 1 | 富昌韓君 | 戰國·三晉 |
| 1 | 文朵西彊司寇 | 戰國·三晉 |
| 2 | 樂陰司寇 | 戰國·三晉 |
| 2 | 右司馬 | 戰國·三晉 |
| 2 | 戰丘司寇 | 戰國·三晉 |
| 2 | 左邑余子嗇夫 | 戰國·三晉 |
| 2 | 右司工 | 戰國·三晉 |
| 2 | 平匋宗正 | 戰國·三晉 |
| 3 | 右邑 | 戰國·三晉 |
| 3 | 陽城冢 | 戰國·三晉 |
| 3 | 平陰都司徒 | 戰國·燕 |
| 3 | 阿陰都清左 | 戰國·燕 |
| 3 | 洵城都丞 | 戰國·燕 |
| 4 | 彊邯都司工 | 戰國·燕 |
| 4 | 䢼都左司馬 | 戰國·燕 |
| 4 | 將軍之鉨 | 戰國·燕 |
| 4 | 庚都丞 | 戰國·燕 |
| 4 | 信城匽 | 戰國·燕 |
| 4 | 長平君相室鉨 | 戰國·燕 |
| 5 | 敞陵右司馬歧鉨 | 戰國·燕 |
| 5 | 平剛都鉨 | 戰國·燕 |
| 5 | 甫昜鑄師鉨 | 戰國·燕 |
| 5 | 郊鑄師鉨 | 戰國·燕 |
| 5 | 日庚都萃車馬 | 戰國·燕 |
| 6 | 易文㝛鍴 | 戰國·燕 |
| 6 | 東昜㴞澤王節鍴 | 戰國·燕 |
| 6 | 大司徒長節乘 | 戰國·燕 |
| 6 | 單佑都市王節鍴 | 戰國·燕 |
| 7 | 王鉨右司馬鉨 | 戰國·齊 |
| 7 | 右聞司馬鉨 | 戰國·齊 |
| 7 | 右司馬歧 | 戰國·齊 |
| 7 | 哭𩒭大夫鉨 | 戰國·齊 |
| 7 | 連坯師鉨 | 戰國·齊 |
| 7 | 萑丘事鉨 | 戰國·齊 |
| 8 | 平阿左廩 | 戰國·齊 |
| 8 | 右選文崇信鉨 | 戰國·齊 |
| 8 | 鄂門枋 | 戰國·齊 |
| 8 | 䜌郵陵 | 戰國·齊 |
| 8 | 鄓安信鉨 | 戰國·齊 |
| 8 | 尚㪛鉨 | 戰國·齊 |
| 9 | 執關 | 戰國·齊 |
| 9 | 昜向邑聚徒盧之鉨 | 戰國·齊 |
| 9 | 璋𨻳郁遬信鉨 | 戰國·齊 |
| 9 | 陳榑三立事歲右稟釜 | 戰國·齊 |
| 10 | 大車之鉨 | 戰國·齊 |
| 10 | 醬和迤關 | 戰國·齊 |
| 10 | 左桁廩木 | 戰國·齊 |
| 10 | 䢼戎丘宜盒𣄣 | 戰國·齊 |
| 10 | 右庶長之鉨 | 戰國·齊 |
| 11 | 王戎兵器 | 戰國·秦 |
| 11 | 武關厰 | 戰國·秦 |
| 11 | 咸郎里竭 | 戰國·秦 |
| 11 | 軍市 | 戰國·秦 |
| 11 | 上場行宮大夫鉨 | 戰國·楚 |
| 12 | 敬嬪之鉨 | 戰國·楚 |
| 12 | 陳之新都 | 戰國·楚 |
| 12 | 伍官之鉨 | 戰國·楚 |
| 12 | 行士鉨 | 戰國·楚 |
| 12 | 鄒都丗 | 戰國·楚 |

121

| 頁碼 | 名稱 | 時代 |
| --- | --- | --- |
| 13 | 竽鉩 | 戰國·楚 |
| 13 | 司寇之鉩 | 戰國·楚 |
| 13 | 關鄟鉩 | 戰國·楚 |
| 13 | 鉩 | 戰國·楚 |
| 13 | 勿正關鉩 | 戰國·楚 |
| 14 | 鄙沮鉩 | 戰國·楚 |
| 14 | 大廥 | 戰國·楚 |
| 14 | 民鄭信鉩（封泥） | 戰國 |
| 14 | 祝迅 | 戰國 |
| 14 | 王瘲 | 戰國 |
| 15 | 黃呀 | 戰國 |
| 15 | 魯遣 | 戰國 |
| 15 | 司馬城 | 戰國 |
| 15 | 張山 | 戰國 |
| 15 | 吳敔之鉩 | 戰國 |
| 15 | 登胝信鉩 | 戰國 |
| 16 | 王閒信鉩 | 戰國 |
| 16 | 王敓豢信鉩 | 戰國 |
| 16 | 鉩 | 戰國 |
| 16 | 諲事 | 戰國 |
| 16 | 陳王 | 戰國 |
| 16 | 鄾吳 | 戰國 |
| 17 | 肖厴 | 戰國 |
| 17 | 惇于邦 | 戰國 |
| 17 | 泠賢 | 戰國 |
| 17 | 俥言信鉩 | 戰國 |
| 17 | 侯壼 | 戰國 |
| 17 | 孫庶 | 戰國 |
| 18 | 樂虎 | 戰國 |
| 18 | 肖猲 | 戰國 |
| 18 | 佃書 | 戰國 |
| 18 | 公孫鄾 | 戰國 |
| 18 | 韓亡澤 | 戰國 |
| 18 | 上官黑 | 戰國 |

| 頁碼 | 名稱 | 時代 |
| --- | --- | --- |
| 19 | 陽城閔 | 戰國 |
| 19 | 王目 | 戰國 |
| 19 | 西方疾 | 戰國 |
| 19 | 革佶 | 戰國 |
| 19 | 雛徙 | 戰國 |
| 19 | 長生期 | 戰國 |
| 20 | 學生辻 | 戰國 |
| 20 | 鄭岡兩面印 | 戰國 |
| 20 | 善壽 | 戰國 |
| 20 | 敬事 | 戰國 |
| 20 | 正行亡私 | 戰國 |
| 21 | 大吉昌內 | 戰國 |
| 21 | 昌內吉 | 戰國 |
| 21 | 士君子 | 戰國 |
| 21 | 書 | 戰國 |
| 21 | 朱雀紋肖形印 | 戰國 |
| 21 | 麟紋肖形印 | 戰國 |
| 22 | 虎紋肖形印 | 戰國 |
| 22 | 禺彊紋肖形印 | 戰國 |
| 22 | 雙人紋肖形印 | 戰國 |
| 22 | 鳥紋肖形印 | 戰國 |
| 22 | 鳥紋肖形印 | 戰國 |
| 22 | 蛇蛙紋肖形印 | 戰國 |

秦

| 頁碼 | 名稱 | 時代 |
| --- | --- | --- |
| 23 | 昌武君印 | 秦 |
| 23 | 南宮尚浴 | 秦 |
| 23 | 小廄南田 | 秦 |
| 23 | 左廄將馬 | 秦 |
| 23 | 右廄將馬 | 秦 |
| 23 | 宜陽津印 | 秦 |

| 頁碼 | 名稱 | 時代 | 頁碼 | 名稱 | 時代 |
|---|---|---|---|---|---|
| 24 | 上林郎池 | 秦 | 29 | 臣勝兩面印 | 秦 |
| 24 | 杜陽左尉 | 秦 | 29 | 江去疾兩面印 | 秦 |
| 24 | 瀂丘左尉 | 秦 | 30 | 敬事 | 秦 |
| 24 | 曲陽左尉 | 秦 | 30 | 思言敬事 | 秦 |
| 24 | 樂陶右尉 | 秦 | 30 | 中精外誠 | 秦 |
| 24 | 右司空印 | 秦 | 30 | 百嘗 | 秦 |
| 25 | 邦候 | 秦 | 30 | 安衆 | 秦 |
| 25 | 泰倉 | 秦 | 30 | 云子思土 | 秦 |
| 25 | 厩印 | 秦 | | | |
| 25 | 樂府丞印（封泥） | 秦 | | 西漢至東漢 | |
| 25 | 宮厩丞印（封泥） | 秦 | | | |
| 25 | 御府丞印（封泥） | 秦 | | | |
| 26 | 雍左樂鐘（封泥） | 秦 | 頁碼 | 名稱 | 時代 |
| 26 | 右織（封泥） | 秦 | 31 | 皇后之璽 | 西漢 |
| 26 | 中謁者（封泥） | 秦 | 31 | 帝印 | 西漢 |
| 26 | 莊嬰齊印 | 秦 | 31 | 淮陽王璽 | 西漢 |
| 26 | 楊歇 | 秦 | 31 | 文帝行璽 | 西漢 |
| 26 | 張鏢 | 秦 | 32 | 滇王之印 | 西漢 |
| 27 | 王穀 | 秦 | 32 | 宛朐侯執 | 西漢 |
| 27 | 于遇之 | 秦 | 32 | 石洛侯印 | 西漢 |
| 27 | 趙毋忌印 | 秦 | 32 | 廣漢大將軍章 | 西漢 |
| 27 | 蘇期 | 秦 | 33 | 楚騎尉印 | 西漢 |
| 27 | 公孫何 | 秦 | 33 | 楚都尉印 | 西漢 |
| 27 | 楊獨利 | 秦 | 33 | 楚御府印 | 西漢 |
| 28 | 李逯虎 | 秦 | 33 | 海邑左尉 | 西漢 |
| 28 | 上官郢 | 秦 | 33 | 長沙丞相 | 西漢 |
| 28 | 豛突 | 秦 | 33 | 旃郎廚丞 | 西漢 |
| 28 | 楊嬴 | 秦 | 34 | 宜春禁丞 | 西漢 |
| 28 | 姚攀 | 秦 | 34 | 琅左鹽丞 | 西漢 |
| 28 | 趙游 | 秦 | 34 | 浙江都水 | 西漢 |
| 29 | 陰顏 | 秦 | 34 | 彭城丞印 | 西漢 |
| 29 | 利紀 | 秦 | 34 | 裨將軍印 | 西漢 |
| 29 | 司馬戎 | 秦 | 34 | 校尉之印 | 西漢 |
| 29 | 公孫穀印 | 秦 | 35 | 湘成侯相 | 西漢 |

123

| 頁碼 | 名稱 | 時代 |
|---|---|---|
| 35 | 軍司馬印 | 西漢 |
| 35 | 假司馬印 | 西漢 |
| 35 | 未央廄丞 | 西漢 |
| 35 | 琅邪尉丞 | 西漢 |
| 35 | 左丞馮翊 | 西漢 |
| 36 | 成皋丞印 | 西漢 |
| 36 | 代郡農長 | 西漢 |
| 36 | 右苑泉監 | 西漢 |
| 36 | 渭成令印 | 西漢 |
| 36 | 橫海候印 | 西漢 |
| 36 | 軍曲候印 | 西漢 |
| 37 | 舞陽丞印 | 西漢 |
| 37 | 漁陽右尉 | 西漢 |
| 37 | 始樂單祭尊 | 西漢 |
| 37 | 中都護軍章 | 西漢 |
| 37 | 繒丞 | 西漢 |
| 37 | 尚浴 | 西漢 |
| 38 | 厨嗇 | 西漢 |
| 38 | 器府 | 西漢 |
| 38 | 西立鄉 | 西漢 |
| 38 | 樂鄉 | 西漢 |
| 38 | 大鴻臚 | 西漢 |
| 38 | 上久農長 | 西漢 |
| 39 | 南執奸印 | 西漢 |
| 39 | 長沙僕 | 西漢 |
| 39 | 天帝神師 | 西漢 |
| 39 | 皇帝信璽（封泥） | 西漢 |
| 39 | 菑川王璽（封泥） | 西漢 |
| 40 | 廣陵相印章（封泥） | 西漢 |
| 40 | 軑侯家丞（封泥） | 西漢 |
| 40 | 齊御史大夫（封泥） | 西漢 |
| 40 | 劉注 | 西漢 |
| 41 | 姜莫書 | 西漢 |
| 41 | 利蒼 | 西漢 |

| 頁碼 | 名稱 | 時代 |
|---|---|---|
| 41 | 趙眛 | 西漢 |
| 41 | 桓啓 | 西漢 |
| 41 | 陳閒 | 西漢 |
| 41 | 周誘 | 西漢 |
| 42 | 謝李 | 西漢 |
| 42 | 陳請士 | 西漢 |
| 42 | 焦驕君 | 西漢 |
| 42 | 妾徵 | 西漢 |
| 42 | 賓綰兩面印 | 西漢 |
| 42 | 新保塞烏桓㝈犁邑率衆侯印 | 新 |
| 43 | 五威司命領軍 | 新 |
| 43 | 設屏農尉章 | 新 |
| 43 | 大師軍壘壁前和門丞 | 新 |
| 43 | 庶樂則宰印 | 新 |
| 43 | 水順副貳印 | 新 |
| 43 | 蒙陰宰之印 | 新 |
| 44 | 敦德尹曲後候 | 新 |
| 44 | 常樂蒼龍曲候 | 新 |
| 44 | 校尉司馬丞 | 新 |
| 44 | 武威後尉丞 | 新 |
| 44 | 康武男家丞 | 新 |
| 44 | 新成順德單右集之印 | 新 |
| 45 | 新西河左佰長 | 新 |
| 45 | 新前胡小長 | 新 |
| 45 | 郭尚之印信 | 新 |
| 45 | 廣陵王璽 | 東漢 |
| 45 | 朔寧王太后璽 | 東漢 |
| 45 | 偏將軍印章 | 東漢 |
| 46 | 平東將軍章 | 東漢 |
| 46 | 琅邪相印章 | 東漢 |
| 46 | 南陽守丞 | 東漢 |
| 46 | 陷陣司馬 | 東漢 |
| 46 | 崫泠長印 | 東漢 |
| 47 | 華閶苑監 | 東漢 |

| 頁碼 | 名稱 | 時代 | 頁碼 | 名稱 | 時代 |
|---|---|---|---|---|---|
| 47 | 雒陽令印 | 東漢 | 53 | 韓衆 | 漢 |
| 47 | 別部司馬 | 東漢 | 53 | 崔湯 | 漢 |
| 47 | 胡仟長印 | 東漢 | 53 | 濁義 | 漢 |
| 47 | 漢保塞烏桓率衆長 | 東漢 | 53 | 周竟印 | 漢 |
| 47 | 漢匈奴破虜長 | 東漢 | 53 | 王褒印 | 漢 |
| 48 | 漢匈奴呼盧訾尸逐 | 東漢 | 54 | 藥始光 | 漢 |
| 48 | 千秋樂平單祭尊印 | 東漢 | 54 | 曹丞誼 | 漢 |
| 48 | 長壽萬年單左平政 | 東漢 | 54 | 司馬敞印 | 漢 |
| 48 | 三老舍印 | 東漢 | 54 | 丁若延印 | 漢 |
| 48 | 郗駟 | 漢 | 54 | 柏有遂印 | 漢 |
| 49 | 倉内作 | 漢 | 54 | 璥與光印 | 漢 |
| 49 | 逎侯騎馬 | 漢 | 55 | 朱萬歲印 | 漢 |
| 49 | 河間王璽（封泥） | 漢 | 55 | 楊始樂印 | 漢 |
| 49 | 雒陽宮丞（封泥） | 漢 | 55 | 羽嘉之印 | 漢 |
| 49 | 西安丞印（封泥） | 漢 | 55 | 牛勝之印 | 漢 |
| 50 | 齊武庫丞（封泥） | 漢 | 55 | 陳袞私印 | 漢 |
| 50 | 齊宮司丞（封泥） | 漢 | 55 | 張九私印 | 漢 |
| 50 | 齊郎中丞（封泥） | 漢 | 56 | 張壽私印 | 漢 |
| 50 | 東安平丞（封泥） | 漢 | 56 | 張反私印 | 漢 |
| 50 | 顯美里附城（封泥） | 漢 | 56 | 左譚私印 | 漢 |
| 50 | 臣賜（封泥） | 漢 | 56 | 徐弘私印 | 漢 |
| 51 | 武鄉（封泥） | 漢 | 56 | 郅通私印 | 漢 |
| 51 | 大倉（封泥） | 漢 | 56 | 成護印信 | 漢 |
| 51 | 王金 | 漢 | 57 | 高鮪之印信 | 漢 |
| 51 | 李牟 | 漢 | 57 | 劉永信印 | 漢 |
| 51 | 楊得 | 漢 | 57 | 周隱印封 | 漢 |
| 51 | 牟寬 | 漢 | 57 | 彈尉張宮 | 漢 |
| 52 | 鮭匽 | 漢 | 57 | 鄧弄 | 漢 |
| 52 | 長孫寬 | 漢 | 57 | 中私府長李封字君游 | 漢 |
| 52 | 王湜私印 | 漢 | 58 | 橫野大將軍莫府卒史張林印 | 漢 |
| 52 | 陳壽 | 漢 | 58 | 雍元君印願君自發封完言信 | 漢 |
| 52 | 朱聖 | 漢 | 58 | 趙詡三十字印 | 漢 |
| 52 | 莊順 | 漢 | 58 | 史少齒 | 漢 |
| 53 | 魏賞 | 漢 | 58 | 巨雍千萬 | 漢 |

| 頁碼 | 名稱 | 時代 | 頁碼 | 名稱 | 時代 |
|---|---|---|---|---|---|
| 58 | 周黨 | 漢 | 64 | 張猛 | 漢 |
| 59 | 魏嫽 | 漢 | 64 | 田僕君 | 漢 |
| 59 | 魏霸 | 漢 | 65 | 杜子沙印 | 漢 |
| 59 | 任彊 | 漢 | 65 | 李豐私印 | 漢 |
| 59 | 碭朣 | 漢 | 65 | 馬級私印 | 漢 |
| 59 | 朱傴 | 漢 | 65 | 潘剛私印 | 漢 |
| 60 | 壽佗 | 漢 | 65 | 方爲私印 | 漢 |
| 60 | 菓繚 | 漢 | 65 | 尚普私印字子良 | 漢 |
| 60 | 趙安 | 漢 | 66 | 楊玉 | 漢 |
| 60 | 賈夷吾 | 漢 | 66 | 辟彊 | 漢 |
| 60 | 趙嬰隋 | 漢 | 66 | 蘇意 | 漢 |
| 60 | 陽成嬰 | 漢 | 66 | 曹嬊 | 漢 |
| 61 | 公孫秦 | 漢 | 66 | 桱治 | 漢 |
| 61 | 蘇冰私印 | 漢 | 67 | 欒犀 | 漢 |
| 61 | 蘇循信印 | 漢 | 67 | 薄戎奴 | 漢 |
| 61 | 呂章信印 | 漢 | 67 | 脤棠里 | 漢 |
| 61 | 隗長 | 漢 | 67 | 緁伃妾娟 | 漢 |
| 61 | 妾嬊 | 漢 | 67 | 武意 | 漢 |
| 62 | 馮子之印 | 漢 | 68 | 祭睢 | 漢 |
| 62 | 祝郃 | 漢 | 68 | 樊委 | 漢 |
| 62 | 張奉侯印 | 漢 | 68 | 閔喜 | 漢 |
| 62 | 鄭勝之 | 漢 | 68 | 趙多 | 漢 |
| 62 | 楊長卿 | 漢 | 68 | 張春 | 漢 |
| 62 | 巨趙大萬 | 漢 | 68 | 弁弘之印 | 漢 |
| 63 | 巨董千萬 | 漢 | 69 | 王遂 | 漢 |
| 63 | 巨吴 | 漢 | 69 | 徐成郐徐仁 | 漢 |
| 63 | 巨蔡千萬 | 漢 | 69 | 焦木 | 漢 |
| 63 | 趙吴人 | 漢 | 69 | 褒孫千萬 | 漢 |
| 63 | 公孫舍印 | 漢 | 69 | 趙虞兩面印 | 漢 |
| 63 | 楊遂成印 | 漢 | 70 | 姚勝兩面印 | 漢 |
| 64 | 蘇敬仁印 | 漢 | 70 | 楊則兩面印 | 漢 |
| 64 | 祁萬歲印 | 漢 | 70 | 石得兩面印 | 漢 |
| 64 | 公乘沮印 | 漢 | 70 | 郭得之兩面印 | 漢 |
| 64 | 黃聖之印 | 漢 | 70 | 張龢兩面印 | 漢 |

| 頁碼 | 名稱 | 時代 |
|---|---|---|
| 70 | 常光兩面印 | 漢 |
| 71 | 韓距兩面印 | 漢 |
| 71 | 朱聚兩面印 | 漢 |
| 71 | 虞長賓兩面印 | 漢 |
| 71 | 田長卿兩面印 | 漢 |
| 71 | 呂惠夫兩面印 | 漢 |
| 71 | 長利兩面印 | 漢 |
| 72 | 徐尊五面印 | 漢 |
| 72 | 藉賜兩套印 | 漢 |
| 72 | 張懿兩套印 | 漢 |
| 72 | 楊武兩套印 | 漢 |
| 73 | 韓裦兩套印 | 漢 |
| 73 | 張君憲兩套印 | 漢 |
| 73 | 趙松三套印 | 漢 |
| 73 | 日利 | 漢 |
| 73 | 日利 | 漢 |
| 73 | 宜子孫 | 漢 |
| 74 | 常利 | 漢 |
| 74 | 新成日利 | 漢 |
| 74 | 出入日利 | 漢 |
| 74 | 長生不老 | 漢 |
| 74 | 天帝煞鬼之印 | 漢 |
| 74 | "大富貴昌"十六字印 | 漢 |
| 75 | "綏統承祖"二十字印 | 漢 |
| 75 | 雙人紋肖形印 | 漢 |
| 75 | 搏擊紋肖形印 | 漢 |
| 75 | 人虎紋肖形印 | 漢 |
| 75 | 虎紋肖形印 | 漢 |
| 75 | 虎紋肖形印 | 漢 |
| 76 | 朱雀紋肖形印 | 漢 |
| 76 | 駝紋肖形印 | 漢 |
| 76 | 四燕紋肖形印 | 漢 |
| 76 | 奔獸紋肖形印 | 漢 |
| 76 | 奔鹿紋肖形印 | 漢 |

| 頁碼 | 名稱 | 時代 |
|---|---|---|
| 76 | 門闕紋肖形印 | 漢 |

## 三國兩晉南北朝

| 頁碼 | 名稱 | 時代 |
|---|---|---|
| 77 | 關中侯印 | 三國·魏 |
| 77 | 虎牙將軍章 | 三國·魏 |
| 77 | 武猛校尉 | 三國·魏 |
| 77 | 振威將軍章 | 三國·魏 |
| 77 | 關內侯印 | 三國·魏 |
| 77 | 建春門候 | 三國·魏 |
| 78 | 魏率善羌佰長 | 三國·魏 |
| 78 | 魏烏丸率善佰長 | 三國·魏 |
| 78 | 輔國司馬 | 三國·魏 |
| 78 | 關外侯印 | 三國·魏 |
| 78 | 巧工司馬 | 三國·吳 |
| 78 | 叟陷陣司馬 | 三國·蜀 |
| 79 | 馮泰 | 三國 |
| 79 | 晉歸義氐王 | 西晉 |
| 79 | 晉歸義羌侯 | 西晉 |
| 79 | 關中侯印 | 東晉 |
| 80 | 關內侯印 | 晉 |
| 80 | 關內侯印 | 晉 |
| 80 | 開陽亭侯 | 晉 |
| 80 | 武猛校尉 | 晉 |
| 80 | 武猛都尉 | 晉 |
| 81 | 鄴宮監印 | 晉 |
| 81 | 常山學官令印 | 晉 |
| 81 | 渭陽邸閣督印 | 晉 |
| 81 | 晉率善胡仟長 | 晉 |
| 81 | 晉鮮卑率善佰長 | 晉 |
| 81 | 晉高句驪率善佰長 | 晉 |
| 82 | 常騎 | 晉 |

127

| 頁碼 | 名稱 | 時代 |
|---|---|---|
| 82 | 零陵太守章 | 晉 |
| 82 | 顏綝六面印 | 晉 |
| 83 | 氾肇六面印 | 晉 |
| 83 | 菅納六面印 | 晉 |
| 83 | 劉龍三套印 | 晉 |
| 84 | 祝遵三套印 | 晉 |
| 84 | 馬穆印信 | 晉 |
| 84 | 狄宣印信 | 晉 |
| 84 | 范立印信 | 晉 |
| 84 | 右賢王印 | 十六國·北漢 |
| 85 | 歸趙侯印 | 十六國·後趙 |
| 85 | 雁門太守章 | 十六國·前秦 |
| 85 | 建武將軍章 | 十六國·後涼 |
| 85 | 材官將軍章 | 十六國·南涼 |
| 85 | 且氏護軍司馬印 | 南朝 |
| 86 | 巴陵子相之印 | 南朝 |
| 86 | 宣威將軍印 | 南朝 |
| 86 | 天元皇太后璽 | 北周 |
| 87 | 西都子章 | 北朝 |
| 87 | 驍驤將軍 | 北朝 |
| 87 | 盪寇將軍印 | 北朝 |
| 87 | 常山太守章 | 北朝 |
| 87 | 秀容行事印 | 北朝 |

## 隋唐五代十國

| 頁碼 | 名稱 | 時代 |
|---|---|---|
| 88 | 永興郡印 | 隋 |
| 88 | 廣納戍印 | 隋 |
| 88 | 觀陽縣印 | 隋 |
| 88 | 右武衛右十八車騎印 | 隋 |
| 89 | 中書省之印 | 唐 |
| 89 | 尚書兵部之印 | 唐 |

| 頁碼 | 名稱 | 時代 |
|---|---|---|
| 89 | 唐安縣之印 | 唐 |
| 89 | 頤州之印 | 唐 |
| 90 | 奉使之印 | 唐 |
| 90 | 遂州武信軍節度使印 | 唐 |
| 90 | 齊王國司印 | 唐 |
| 90 | 都亭新驛朱記 | 唐 |
| 91 | 端居室 | 唐 |
| 91 | 貞觀 | 唐 |
| 91 | 洞山墨君 | 唐 |
| 91 | 元從都押衙記 | 五代十國 |
| 91 | 都檢點兼牢城朱記 | 五代十國 |
| 92 | 右策寧州留後朱記 | 五代十國 |
| 92 | 清河圖書 | 五代十國 |
| 92 | 建業文房之印 | 五代十國 |
| 92 | 三界寺藏經 | 五代十國 |

## 遼宋西夏金元

| 頁碼 | 名稱 | 時代 |
|---|---|---|
| 93 | 安州綾錦院記 | 遼 |
| 93 | 開龍寺記 | 遼 |
| 93 | 啟聖軍節度使之印 | 遼 |
| 93 | 清安軍節度使之印 | 遼 |
| 94 | 契丹文官印 | 遼 |
| 94 | 契丹文官印 | 遼 |
| 94 | 契丹文私印 | 遼 |
| 94 | 伏 | 遼 |
| 94 | 中書門下之印 | 宋 |
| 95 | 勾當公事之印 | 宋 |
| 95 | 鷹坊之印 | 宋 |
| 95 | 宜州管下羈縻都黎縣印 | 宋 |
| 95 | 平定縣印 | 宋 |
| 96 | 拱聖下七都虞候朱記 | 宋 |

| 頁碼 | 名稱 | 時代 | 頁碼 | 名稱 | 時代 |
| --- | --- | --- | --- | --- | --- |
| 96 | 左天威軍第四指揮第三都記 | 宋 | 103 | 米芾之印 | 宋 |
| 96 | 馳防指揮使記 | 宋 | 103 | 米芾元章之印 | 宋 |
| 96 | 上蔡縣尉朱記 | 宋 | 103 | 趙明誠印章 | 宋 |
| 97 | 將領軍馬朱記 | 宋 | 103 | 雲壑書印 | 宋 |
| 97 | 振武軍請受記 | 宋 | 103 | 山陰始封 | 宋 |
| 97 | 蕃漢都指揮記 | 宋 | 104 | 秋壑珍玩 | 宋 |
| 97 | 壽光鎮記 | 宋 | 104 | 秋壑 | 宋 |
| 98 | 內府圖書之印 | 宋 | 104 | 子固 | 宋 |
| 98 | 內府書印 | 宋 | 104 | 彝齋 | 宋 |
| 98 | 上清北陰院印 | 宋 | 104 | 周公菫父 | 宋 |
| 98 | 壹貫背合同 | 宋 | 104 | 嘉遯貞吉 | 宋 |
| 99 | 御書 | 宋 | 105 | 桂軒 | 宋 |
| 99 | 機暇珍賞 | 宋 | 105 | 禿山 | 宋 |
| 99 | 真閣 | 宋 | 105 | 上明圖書 | 宋 |
| 99 | 大觀 | 宋 | 105 | 一經堂 | 宋 |
| 99 | 御書 | 宋 | 105 | 樂安逢堯私記 | 宋 |
| 99 | 政和 | 宋 | 105 | 張氏安道 | 宋 |
| 100 | 宣和 | 宋 | 106 | 盧逊 | 宋 |
| 100 | 宣和 | 宋 | 106 | 金粟山藏經紙 | 宋 |
| 100 | 紹興 | 宋 | 106 | 索 | 宋 |
| 100 | 紹興 | 宋 | 106 | 高山流水 | 宋 |
| 100 | 紹興 | 宋 | 106 | 信物同至 | 宋 |
| 100 | 宣和中秘 | 宋 | 106 | 合同 | 宋 |
| 101 | 御書 | 宋 | 107 | 柯山野叟 | 宋 |
| 101 | 御書之寶 | 宋 | 107 | 雙龍肖形印 | 宋 |
| 101 | 奉華堂印 | 宋 | 107 | 西夏文"首領" | 西夏 |
| 101 | 獨樂園 | 宋 | 107 | 西夏文"首領磨璧" | 西夏 |
| 101 | 蘇軾之印 | 宋 | 108 | 西夏文"洒訛庚印" | 西夏 |
| 102 | 趙郡蘇氏 | 宋 | 108 | 西夏文"首領" | 西夏 |
| 102 | 讀書堂記 | 宋 | 108 | 西夏文"千" | 西夏 |
| 102 | 楚國米芾 | 宋 | 108 | 挈里渾河猛安之印 | 金 |
| 102 | 米姓之印 | 宋 | 109 | 拽撻懶河猛安之印 | 金 |
| 102 | 米芾之印 | 宋 | 109 | 北京樓店巡記 | 金 |
| 103 | 楚國米姓 | 宋 | 109 | 撒土渾謀克印 | 金 |

129

| 頁碼 | 名稱 | 時代 |
|---|---|---|
| 109 | 越王府文學印 | 金 |
| 110 | 西戴陽村酒務之記 | 金 |
| 110 | 桓術火倉之記 | 金 |
| 110 | 道家印 | 金 |
| 110 | 青霞子記 | 金 |
| 111 | 龍山道人 | 金 |
| 111 | 謹 | 金 |
| 111 | 内史府 | 元 |
| 111 | 清河郡 | 元 |
| 111 | 益都路管軍千户建字號之印 | 元 |
| 112 | 經筵講官 | 元 |
| 112 | 趙氏書印 | 元 |
| 112 | 松雪齋 | 元 |
| 112 | 吾衍私印 | 元 |
| 112 | 布衣道士 | 元 |
| 113 | 竹齋圖書 | 元 |
| 113 | 姬姓子孫 | 元 |
| 113 | 柯氏出姬姓吴仲雍四世曰柯相之裔孫 | 元 |
| 113 | 訓忠之家 | 元 |
| 113 | 朱氏澤民 | 元 |
| 114 | 濮陽 | 元 |
| 114 | 雲濤軒 | 元 |
| 114 | 漢廣平侯之孫 | 元 |
| 114 | 黃鶴樵者 | 元 |
| 114 | 魯詹 | 元 |
| 114 | 野雪道者 | 元 |
| 115 | 春 | 元 |
| 115 | 許 | 元 |
| 115 | 隽 | 元 |
| 115 | 商 | 元 |
| 115 | 荁瓚 | 元 |
| 115 | 王（押） | 元 |
| 116 | 孟（押） | 元 |

| 頁碼 | 名稱 | 時代 |
|---|---|---|
| 116 | 商七（押） | 元 |
| 116 | 河東柳氏 | 元 |
| 116 | 韓貴（押） | 元 |
| 116 | 佛像（押） | 元 |
| 116 | 羊紋（押） | 元 |

明

| 頁碼 | 名稱 | 時代 |
|---|---|---|
| 117 | 七十二峰深處 | 明 |
| 117 | 文彭 | 明 |
| 117 | 文彭之印 | 明 |
| 117 | 文彭之印 | 明 |
| 117 | 三橋居士 | 明 |
| 118 | 琴罷倚松玩鶴 | 明 |
| 119 | 文氏休承 | 明 |
| 119 | 文嘉 | 明 |
| 119 | 桃隖 | 明 |
| 119 | 王禄之印 | 明 |
| 119 | 堅白齋 | 明 |
| 119 | 酉室 | 明 |
| 120 | 笑談間氣吐霓虹 | 明 |
| 120 | 程守之印 | 明 |
| 120 | 無功氏 | 明 |
| 120 | 青松白雲處 | 明 |
| 120 | 蘭雪堂 | 明 |
| 121 | 聽鸝深處 | 明 |
| 121 | 延賞樓印 | 明 |
| 121 | 秦淮卧雪 | 明 |
| 121 | 君王縱疎散雲壑借巢夷 | 明 |
| 121 | 采真堂印 | 明 |
| 122 | 滴露研硃點周易 | 明 |
| 122 | 三十六峰長周旋 | 明 |

| 頁碼 | 名稱 | 時代 | 頁碼 | 名稱 | 時代 |
|---|---|---|---|---|---|
| 122 | 壬辰進士 | 明 | 128 | 東海喬拱璧穀侯父印 | 明 |
| 122 | 琴樽長若斯 | 明 | 129 | 璩之璞印 | 明 |
| 123 | 劉守典印 | 明 | 129 | 無名之璞 | 明 |
| 123 | 午龍氏 | 明 | 129 | 祝世禄印 | 明 |
| 123 | 羽南 | 明 | 129 | 孫賜 | 明 |
| 123 | 蘇宣之印 | 明 | 129 | 痛飲讀離騷 | 明 |
| 123 | 流風回雪 | 明 | 129 | 鄧裘私印 | 明 |
| 124 | 漢留侯裔 | 明 | 130 | 程嘉遂印 | 明 |
| 124 | 江東步兵 | 明 | 130 | 米萬鍾印 | 明 |
| 124 | 游方之外 | 明 | 130 | 龍友 | 明 |
| 124 | 深得酒仙三昧 | 明 | 130 | 王穉登印 | 明 |
| 124 | 我思古人實獲我心 | 明 | 130 | 汪道昆印 | 明 |
| 125 | 原溪草堂 | 明 | 130 | 南羽 | 明 |
| 125 | 醉月樓 | 明 | 131 | 大歡喜 | 明 |
| 125 | 長蘅父 | 明 | 131 | 負雅志於高雲 | 明 |
| 125 | 陳繼儒印 | 明 | 131 | 白畫筆頭詩泣神 | 明 |
| 125 | 同心而離居 | 明 | 131 | 張灝之印 | 明 |
| 125 | 何藻之印 | 明 | 131 | 空名適自誤 | 明 |
| 126 | 處無位以聊生 | 明 | 131 | 氣煩則慮亂視邕則志滯 | 明 |
| 126 | 最是有情癡 | 明 | 132 | 李流芳印 | 明 |
| 126 | 寒山 | 明 | 132 | 落拓未逢天子呼 | 明 |
| 126 | 戚歐 | 明 | 132 | 陳金剛印 | 明 |
| 126 | 鄭市 | 明 | 132 | 素翁 | 明 |
| 126 | 關中侯印 | 明 | 132 | 汪關私印 | 明 |
| 127 | 王賢私印 | 明 | 133 | 子孫非我有委蛻而已矣 | 明 |
| 127 | 孫坤 | 明 | 133 | 程孝直 | 明 |
| 127 | 承清館 | 明 | 133 | 朱譚之印 | 明 |
| 127 | 文彭之印 | 明 | 133 | 長州婁氏 | 明 |
| 127 | 曾鯨之印 | 明 | 133 | 婁堅之印 | 明 |
| 127 | 朱完之印 | 明 | 134 | 聽鸝深處 | 明 |
| 128 | 金文華印 | 明 | 134 | 麋公 | 明 |
| 128 | 梁士斗印 | 明 | 134 | 顧氏府文 | 明 |
| 128 | 龍驤之印 | 明 | 134 | 慎娛先生 | 明 |
| 128 | 興安令印 | 明 | 134 | 菉斐軒 | 明 |

| 頁碼 | 名稱 | 時代 | 頁碼 | 名稱 | 時代 |
|---|---|---|---|---|---|
| 135 | 嘉遂 | 明 | 142 | 沈民則 | 明 |
| 135 | 松圓道人 | 明 | 142 | 永樂第一科進士 | 明 |
| 135 | 青松白雲處 | 明 | 142 | 仲昭 | 明 |
| 135 | 小山樓 | 明 | 142 | 染翰餘閒 | 明 |
| 135 | 何可一日無此君 | 明 | 142 | 西涯 | 明 |
| 135 | 何震 | 明 | 142 | 吳郡 | 明 |
| 136 | 玄州道人 | 明 | 143 | 六如居士 | 明 |
| 136 | 食筍齋 | 明 | 143 | 衡山 | 明 |
| 136 | 文徵明印 | 明 | 143 | 徵仲父 | 明 |
| 136 | 趙宧光印 | 明 | 143 | 豐氏人季 | 明 |
| 136 | 沈周之印 | 明 | 143 | 己龍癸虎 | 明 |
| 137 | 字公靜 | 明 | 143 | 錢穀 | 明 |
| 137 | 筆禪墨韵 | 明 | 144 | 白洋山人 | 明 |
| 137 | 栖神靜樂 | 明 | 144 | 文長 | 明 |
| 137 | 響雪岩 | 明 | 144 | 子京父印 | 明 |
| 137 | 顧景獨醉 | 明 | 144 | 墨林秘玩 | 明 |
| 137 | 詞人多膽氣 | 明 | 144 | 神品 | 明 |
| 138 | 王章之印 | 明 | 144 | 孫克弘允執雪居書畫記 | 明 |
| 138 | 諸葛亮印 | 明 | 145 | 讀蜺堂印 | 明 |
| 138 | 王維之印 | 明 | 145 | 穉登 | 明 |
| 138 | 努力加餐飯 | 明 | 145 | 畫禪 | 明 |
| 138 | 辛未進士 | 明 | 145 | 柿葉軒 | 明 |
| 139 | 妓逢紅拂客遇虬髯 | 明 | 145 | 雪堂 | 明 |
| 139 | 卜遠私印 | 明 | 145 | 石癖 | 明 |
| 139 | 呂惟延印 | 明 | | | |
| 140 | 布衣空惹洛陽塵 | 明 | | | |
| 140 | 江湖滿地一漁翁 | 明 | | 清 | |
| 140 | 持論太高天動色 | 明 | | | |
| 140 | 半潭秋水一房山 | 明 | 頁碼 | 名稱 | 時代 |
| 140 | 翻嫌四皓曾多事 | 明 | 146 | 一身詩酒債千里水雲情 | 清 |
| 141 | 漁隱 | 明 | 146 | 少壯三好音律書酒 | 清 |
| 141 | 日長惟鳥雀春遠獨柴荊 | 明 | 146 | 徐旭齡印 | 清 |
| 141 | 古照堂 | 明 | 147 | 竹籬茅舍 | 清 |
| 141 | 三餘堂 隨菴兩面印 | 明 | 147 | 修桐軒 | 清 |

| 頁碼 | 名稱 | 時代 | 頁碼 | 名稱 | 時代 |
|---|---|---|---|---|---|
| 147 | 谷口農 | 清 | 155 | 三杯奭飽後一枕黑甜餘 | 清 |
| 147 | 鳶飛魚躍 | 清 | 155 | 風流儒雅亦吾師 | 清 |
| 147 | 鷹阿山樵 | 清 | 155 | 碧梧翠竹山房 | 清 |
| 148 | 冒襄八面印 | 清 | 155 | 衣白山人 | 清 |
| 148 | 學陶 | 清 | 155 | 諸緣忘盡未忘詩 | 清 |
| 149 | 愧能 | 清 | 155 | 淑慎爾德 | 清 |
| 149 | 餐英館 | 清 | 156 | 供香鸎茗點綴詩人情裏景 | 清 |
| 149 | 笑書唐字 | 清 | 156 | 左臂 | 清 |
| 149 | 楓落吳江冷 | 清 | 156 | 丁巳殘人 | 清 |
| 149 | 傳是樓 | 清 | 156 | 山東書生 | 清 |
| 150 | 月落江橫數峰天遠 | 清 | 156 | 松籟閣印 | 清 |
| 150 | 若耶溪上人家 | 清 | 156 | 古臨海軍人 | 清 |
| 150 | 小長蘆釣魚師 | 清 | 157 | 雪鴻亭長 | 清 |
| 150 | 宋人燕石周客胡盧 | 清 | 158 | 家在齊魯之間 | 清 |
| 151 | 天若有情天亦老 | 清 | 158 | 沈鳳私印 | 清 |
| 151 | 萬古不解天公心 | 清 | 158 | 鳳印 | 清 |
| 151 | 黃金倘散盡誰識信陵君 | 清 | 158 | 花爲四壁船爲家 | 清 |
| 151 | 多情懷酒伴餘事作詩人 | 清 | 158 | 紙窗竹屋燈火青熒 | 清 |
| 152 | 深村有酒隔烟渚共乘小艇穿蘆花 | 清 | 159 | 七峰草堂 | 清 |
| 152 | 清湘石濤 | 清 | 159 | 一生心事爲花忙 | 清 |
| 152 | 瞎尊者 | 清 | 159 | 七峰居士 | 清 |
| 152 | 臣僧原濟 | 清 | 160 | 蔬香果綠之軒 | 清 |
| 152 | 若極 | 清 | 160 | 先憂事者後樂事 | 清 |
| 153 | 柴門老樹村 | 清 | 160 | 意思蕭散 | 清 |
| 153 | 安丘張在辛印 | 清 | 160 | 以天得古 | 清 |
| 153 | 金粟如來是後身 | 清 | 160 | 樗散 | 清 |
| 153 | 不爲無益之事何以説有涯之生 | 清 | 161 | 書畫悦心情 | 清 |
| 153 | 家在揮金故里 | 清 | 161 | 敬身 | 清 |
| 154 | 布鼓雷門 | 清 | 161 | 玉几翁 | 清 |
| 154 | 張在辛印 | 清 | 161 | 石泉 | 清 |
| 154 | 林皋之印 | 清 | 162 | 西湖禪和 | 清 |
| 154 | 杏花春雨江南 | 清 | 162 | 白雲峰主 | 清 |
| 154 | 莆陽鶴田林皋之印 | 清 | 163 | 接山堂 | 清 |
| 154 | 九牧後人 | 清 | 163 | 兩湖三竺萬壑千岩 | 清 |

133

| 頁碼 | 名稱 | 時代 |
| --- | --- | --- |
| 163 | 嶺上白雲 | 清 |
| 163 | 石畚老農印 | 清 |
| 164 | 同書 | 清 |
| 164 | 有漏神仙有髮僧 | 清 |
| 164 | 杉屋吟箋 | 清 |
| 164 | 梅竹吾廬主人 | 清 |
| 164 | 寂善之印 | 清 |
| 164 | 恭則壽 | 清 |
| 165 | 松山樵 | 清 |
| 165 | 常須隱惡揚善不可口是心非 | 清 |
| 165 | 掃地焚香 | 清 |
| 165 | 小橋流水人家 | 清 |
| 165 | 林花掃更落徑草踏還生 | 清 |
| 166 | 願讀人間未見書 | 清 |
| 166 | 茂松清泉 | 清 |
| 166 | 畫橋烟樹 | 清 |
| 166 | 姓氏不通人不識 | 清 |
| 167 | 探賾索隱 | 清 |
| 167 | 閒者便是主人 | 清 |
| 167 | 鳳翥鸞翔 | 清 |
| 167 | 寶璚字生山 | 清 |
| 167 | 掃花仙 | 清 |
| 168 | 生于癸丑 | 清 |
| 168 | 南山之南 | 清 |
| 168 | 此境此時此意 | 清 |
| 168 | 風流肯落他人後 | 清 |
| 169 | 福不可極留有餘 | 清 |
| 169 | 綿潭漁長 | 清 |
| 169 | 在虎竹 | 清 |
| 169 | 樂夫天命 | 清 |
| 170 | 小琅嬛 | 清 |
| 170 | 中年陶寫 | 清 |
| 170 | 香南雪北之廬 | 清 |
| 170 | 明窗净几筆硯精良焚香著書人生一樂 | 清 |
| 170 | 慎言語節飲食 | 清 |
| 171 | 蔣山堂印 | 清 |
| 171 | 蔣仁印 | 清 |
| 171 | 雲林堂 | 清 |
| 171 | 邵志純字曰懷粹印信 | 清 |
| 171 | 三摩 | 清 |
| 172 | 真水無香 | 清 |
| 173 | 項墉之印 | 清 |
| 173 | 一日之迹 | 清 |
| 173 | 半千閣 | 清 |
| 173 | 滛讀古文甘聞异言 | 清 |
| 174 | 宦鄰尚褧萊石兄弟圖書 | 清 |
| 174 | 江流有聲斷岸千尺 | 清 |
| 174 | 完白山人 | 清 |
| 175 | 意與古會 | 清 |
| 176 | 筆歌墨舞 | 清 |
| 177 | 新篁補舊林 | 清 |
| 178 | 心閒神旺 | 清 |
| 179 | 乙卯優貢辛巳孝廉 | 清 |
| 179 | 慰祖信印 | 清 |
| 179 | 董小池 | 清 |
| 179 | 胡唐印信 | 清 |
| 179 | 茶熟香溫且自看 | 清 |
| 180 | 小松所得金石 | 清 |
| 180 | 陳氏晤言室珍藏書畫 | 清 |
| 180 | 趙氏金石 | 清 |
| 180 | 覃谿鑒藏 | 清 |
| 180 | 金石癖 | 清 |
| 181 | 秋子 | 清 |
| 181 | 晚香居士 | 清 |
| 181 | 散木居士 | 清 |
| 181 | 蒙老 | 清 |

| 頁碼 | 名稱 | 時代 | 頁碼 | 名稱 | 時代 |
|---|---|---|---|---|---|
| 181 | 蒙泉外史 | 清 | 188 | 文章有神交有道 | 清 |
| 181 | 龍尾山房 | 清 | 189 | 書帶草堂 | 清 |
| 182 | 秋聲館主 | 清 | 189 | 盧小鳧印 | 清 |
| 182 | 頻羅庵主 | 清 | 189 | 清嘯閣 | 清 |
| 182 | 匏卧室 | 清 | 189 | 寶花舊氏 | 清 |
| 182 | 笥河府君遺藏書畫 | 清 | 189 | 向榴私印 | 清 |
| 182 | 此懷何處消遣 | 清 | 189 | 門有通德家承賜書 | 清 |
| 183 | 醉香道人 | 清 | 190 | 石蘿庵主 | 清 |
| 183 | 天君泰然 | 清 | 190 | 元梅私印 | 清 |
| 183 | 落紅鋪徑水盈池 | 清 | 190 | 南薌書畫 | 清 |
| 183 | 惜陰書屋 | 清 | 190 | 江郎山館 | 清 |
| 184 | 開卷有益 | 清 | 190 | 我書意造本無法 | 清 |
| 184 | 性託夷簡時愛林泉 | 清 | 191 | 問梅消息 | 清 |
| 184 | 縱橫聯句常侵曉 | 清 | 191 | 第一才人第一花 | 清 |
| 184 | 膽瓶花落硯池香 | 清 | 191 | 查揆字伯葵印 | 清 |
| 185 | 白雲深處是吾鄉 | 清 | 191 | 吾亦澹蕩人 | 清 |
| 185 | 鋤頭當枕江草爲氈 | 清 | 192 | 蔣村草堂 | 清 |
| 185 | 郟可培印 | 清 | 192 | 天與湖山供坐嘯 | 清 |
| 185 | 桃花潭水 | 清 | 192 | 計大塤印 | 清 |
| 186 | 人事多所不通惟酷好學問文章 | 清 | 192 | 補羅迦室 | 清 |
| 186 | 歌吹沸天 | 清 | 193 | 萍寄室 | 清 |
| 186 | 飛鴻堂書畫印 | 清 | 193 | 回首舊游何在柳烟花霧迷春 | 清 |
| 186 | 春風吹到讀書窗 | 清 | 193 | 慧聞畫印 | 清 |
| 186 | 斜月隱吟窗 | 清 | 193 | 綠肥紅瘦 | 清 |
| 187 | 枕善而居 | 清 | 193 | 曾經滄海 | 清 |
| 187 | 深柳讀書堂 | 清 | 194 | 古杭高治叔荃印信 | 清 |
| 187 | 食氣者壽 | 清 | 194 | 深心託毫素 | 清 |
| 187 | 爲知者道 | 清 | 194 | 文字飲金石癖翰墨緣 | 清 |
| 187 | 從來多古意可以賦新詩 | 清 | 194 | 斛泉 | 清 |
| 188 | 白髮書生 | 清 | 194 | 小芸香館 | 清 |
| 188 | 樹穀 | 清 | 195 | 復翁 | 清 |
| 188 | 求是齋 | 清 | 195 | 華南硯北生涯 | 清 |
| 188 | 趙氏晉齋 | 清 | 195 | 豪氣未除 | 清 |
| 188 | 幾生修得到梅花 | 清 | 195 | 襟上杭州舊酒痕 | 清 |

135

| 頁碼 | 名稱 | 時代 |
|---|---|---|
| 195 | 孫星衍印 | 清 |
| 195 | 恥爲升斗謀 | 清 |
| 196 | 熙載之印 | 清 |
| 196 | 攘之 | 清 |
| 196 | 姚正鏞字仲聲 | 清 |
| 196 | 攘之手摹漢魏六朝 | 清 |
| 196 | 汪鋆兩面印 | 清 |
| 197 | 觀海者難爲水 | 清 |
| 197 | 畫梅乞米 | 清 |
| 198 | 宛鄰弟子 | 清 |
| 198 | 震无咎齋 | 清 |
| 198 | 醉墨軒收藏金石書畫 | 清 |
| 198 | 銀藤花館 | 清 |
| 198 | 當湖朱善旂建卿父珍藏 | 清 |
| 199 | 朗亭 | 清 |
| 199 | 身行萬里半天下 | 清 |
| 199 | 人在蓬萊第一峰 | 清 |
| 199 | 白雲深處是吾廬 | 清 |
| 199 | 人間何處有此境 | 清 |
| 199 | 守甓齋 | 清 |
| 200 | 十研樓圖書記 | 清 |
| 200 | 常恐不才身復作無名死 | 清 |
| 200 | 餘波雅集圖 | 清 |
| 200 | 李聯琇印 | 清 |
| 200 | 毛庚私印 | 清 |
| 201 | 茸盦 | 清 |
| 201 | 紫陽沛然甫省生珍藏 | 清 |
| 201 | 六橋 | 清 |
| 201 | 長壽公壽 | 清 |
| 201 | 胡公壽宜長壽 | 清 |
| 201 | 華亭胡氏 | 清 |
| 202 | 胡鼻山人同治大善以後所書 | 清 |
| 202 | 稚禾手摹 | 清 |
| 202 | 槜李范守知章 | 清 |
| 202 | 藏壽室印 | 清 |
| 203 | 楊季仇信印大貴長壽 | 清 |
| 203 | 宣公後裔 | 清 |
| 203 | 燕園主人詩詞歌賦之章 | 清 |
| 203 | 一病身心歸寂寞半生遇合感因緣 | 清 |
| 204 | 宋文正公二十三世孫爲金字衣坨 | 清 |
| 204 | 得意唐詩晋帖間 | 清 |
| 204 | 延陵季子之後 | 清 |
| 204 | 王引孫印 | 清 |
| 205 | 桃花書屋 | 清 |
| 205 | 筆補造化天無功 | 清 |
| 205 | 有所不爲 | 清 |
| 205 | 滋畬 | 清 |
| 205 | 秀水蒲華作英 | 清 |
| 205 | 蒲華印信 | 清 |
| 206 | 方氏子箴 | 清 |
| 206 | 曾登琅邪手拓秦刻 | 清 |
| 206 | 二金蝶堂 | 清 |
| 206 | 悲盦 | 清 |
| 206 | 績溪胡澍川沙沈樹鏞仁和魏錫曾會稽趙之謙同時審定印 | 清 |
| 206 | 趙之謙印 | 清 |
| 207 | 淪經養年 | 清 |
| 208 | 丁文蔚 | 清 |
| 208 | 魏稼孫 | 清 |
| 208 | 鑒古堂 | 清 |
| 208 | 朱志復字子澤之印信 | 清 |
| 209 | 樹鏞審定 | 清 |
| 209 | 漢石經室 | 清 |
| 209 | 賜蘭堂 | 清 |
| 210 | 任熊之印 | 清 |
| 210 | 沈彤元印 | 清 |
| 210 | 千化笵室 | 清 |
| 210 | 曹鴻勳印 | 清 |

| 頁碼 | 名稱 | 時代 |
| --- | --- | --- |
| 210 | 齊東陶父 | 清 |
| 211 | 海濱病史 | 清 |
| 211 | 石門胡钁長生安樂 | 清 |
| 211 | 泉唐楊晋長壽 | 清 |
| 211 | 高氏兩面印 | 清 |
| 212 | 秋霽樓 | 清 |
| 212 | 倉石道人珍秘 | 清 |
| 212 | 缶記 | 清 |
| 212 | 倉碩兩面印 | 清 |
| 212 | 安吉吳俊章 | 清 |
| 213 | 湖州安吉縣 | 清 |
| 213 | 明道若昧 | 清 |
| 213 | 山陰沈慶齡印信長壽 | 清 |
| 213 | 悔龕 | 清 |
| 213 | 吳俊卿 | 清 |
| 214 | 暴書廎 | 清 |
| 214 | 老夫無味已多時 | 清 |
| 214 | 集虛草堂 | 清 |
| 215 | 毗陵趙氏穆父金石因緣印譜 | 清 |
| 215 | 百將印譜 | 清 |
| 215 | 百美印譜 | 清 |
| 215 | 趙穆之印 | 清 |
| 215 | 祇雅樓印 | 清 |
| 216 | 器父 | 清 |
| 216 | 鯤游別館 | 清 |
| 216 | 茮堂 | 清 |
| 216 | 士愷長壽 | 清 |
| 216 | 萬物過眼即爲我有 | 清 |
| 217 | 好學爲福 | 清 |
| 217 | 季荃一號定齋 | 清 |
| 217 | 四鍾山房 | 清 |
| 217 | 古槐鄰屋 | 清 |

# 石窟寺雕塑一　目錄

新疆石窟

| 頁碼 | 名稱 | 時代 |
|---|---|---|
| 1 | 泥塑菩薩頭像 | 公元6世紀 |
| 2 | 供養天頭像 | 公元6世紀 |
| 3 | 泥塑菩薩頭像 | 公元6世紀 |
| 4 | 泥塑人面象身像 | 公元6世紀 |
| 5 | 泥塑菩薩胸像 | 公元7世紀 |
| 6 | 泥塑立佛 | 公元7世紀 |
| 6 | 木雕立佛 | 公元7世紀 |
| 7 | 木雕坐佛 | 公元7世紀 |
| 7 | 木雕坐佛 | 公元7世紀 |
| 8 | 木雕坐佛 | 公元7世紀 |
| 8 | 木雕坐佛 | 公元7世紀 |
| 9 | 木雕立佛 | 公元7世紀 |
| 9 | 木雕立佛 | 公元7世紀 |
| 10 | 木雕交脚菩薩 | 公元7世紀 |
| 10 | 木雕坐佛 | 公元8世紀 |
| 11 | 坐佛 | 公元6世紀 |
| 12 | 泥塑弟子頭部 | 公元7世紀 |
| 12 | 泥塑菩薩 | 公元7世紀 |
| 13 | 泥塑菩薩頭像 | 公元7世紀 |
| 13 | 泥塑女子 | 公元7-8世紀 |

甘肅敦煌莫高窟

| 頁碼 | 名稱 | 時代 |
|---|---|---|
| 14 | 交脚坐佛 | 北凉 |
| 14 | 思維菩薩 | 北凉 |
| 15 | 交脚彌勒菩薩 | 北凉 |
| 16 | 交脚菩薩 | 北凉 |
| 17 | 天宮菩薩 | 北凉 |

| 頁碼 | 名稱 | 時代 |
|---|---|---|
| 17 | 脅侍菩薩 | 北魏 |
| 18 | 二佛并坐 | 北魏 |
| 19 | 佛　菩薩 | 北魏 |
| 19 | 佛　菩薩 | 北魏 |
| 20 | 交脚菩薩 | 北魏 |
| 21 | 思維菩薩 | 北魏 |
| 22 | 倚坐佛 | 北魏 |
| 23 | 佛龕塑像 | 北魏 |
| 24 | 力士 | 北魏 |
| 24 | 力士 | 北魏 |
| 25 | 釋迦苦修像 | 北魏 |
| 25 | 供養菩薩 | 北魏 |
| 26 | 倚坐佛 | 北魏 |
| 26 | 龕楣浮雕飛天 | 北魏 |
| 27 | 龕楣浮雕飛天 | 北魏 |
| 28 | 禪僧 | 西魏 |
| 29 | 倚坐佛 | 西魏 |
| 30 | 佛龕 | 西魏 |
| 31 | 坐佛 | 西魏 |
| 31 | 迦葉 | 北周 |
| 32 | 佛龕塑像 | 北周 |
| 33 | 佛龕塑像 | 北周 |
| 34 | 佛龕塑像 | 北周 |
| 35 | 脅侍菩薩 | 北周 |
| 36 | 佛龕塑像 | 北周 |
| 37 | 天人 | 北周 |
| 38 | 釋迦說法像 | 隋 |
| 39 | 脅侍菩薩 | 隋 |
| 39 | 天王 | 隋 |
| 40 | 坐佛 | 隋 |
| 41 | 交脚菩薩　脅侍菩薩 | 隋 |
| 42 | 立佛 | 隋 |

138

| 頁碼 | 名稱 | 時代 | 頁碼 | 名稱 | 時代 |
|---|---|---|---|---|---|
| 43 | 立佛 | 隋 | 73 | 菩薩 | 唐 |
| 44 | 立佛 | 隋 | 74 | 二佛并坐 | 唐 |
| 45 | 迦葉 | 隋 | 75 | 坐佛 | 唐 |
| 45 | 阿難 | 隋 | 76 | 菩薩 | 唐 |
| 46 | 迦葉 | 隋 | 76 | 菩薩 | 唐 |
| 46 | 阿難 | 隋 | 77 | 坐佛 | 唐 |
| 47 | 脅侍菩薩 | 隋 | 78 | 佛龕塑像 | 唐 |
| 47 | 觀世音菩薩 | 隋 | 80 | 阿難 | 唐 |
| 48 | 坐佛 | 隋 | 81 | 菩薩 | 唐 |
| 50 | 佛龕塑像 | 隋 | 82 | 迦葉 | 唐 |
| 51 | 迦葉 菩薩 | 隋 | 83 | 菩薩 | 唐 |
| 52 | 阿難 菩薩 | 隋 | 84 | 南方天王 | 唐 |
| 53 | 龍首 | 隋 | 84 | 北方天王 | 唐 |
| 53 | 脅侍菩薩 | 隋 | 85 | 菩薩 | 唐 |
| 54 | 倚坐佛 | 隋 | 85 | 菩薩 | 唐 |
| 55 | 坐佛 | 隋 | 86 | 菩薩 | 唐 |
| 57 | 坐佛 | 隋 | 86 | 佛龕塑像 | 唐 |
| 57 | 阿難 | 隋 | 88 | 菩薩 | 唐 |
| 58 | 立佛 | 隋 | 88 | 菩薩 | 唐 |
| 59 | 立佛 | 隋 | 89 | 天王 菩薩 | 唐 |
| 60 | 佛龕塑像 | 隋 | 90 | 菩薩 | 唐 |
| 61 | 佛龕塑像 | 唐 | 91 | 菩薩 | 唐 |
| 62 | 菩薩 | 唐 | 91 | 天王 | 唐 |
| 62 | 菩薩 | 唐 | 92 | 阿難 | 唐 |
| 63 | 佛龕塑像 | 唐 | 92 | 力士 | 唐 |
| 64 | 坐佛說法 | 唐 | 93 | 迦葉 菩薩 天王 | 唐 |
| 65 | 迦葉 | 唐 | 94 | 阿難 菩薩 天王 | 唐 |
| 66 | 坐佛 | 唐 | 95 | 阿難 菩薩 天王 | 唐 |
| 68 | 坐佛說法 | 唐 | 96 | 佛龕塑像 | 唐 |
| 69 | 菩薩 | 唐 | 97 | 菩薩 | 唐 |
| 70 | 供養菩薩 | 唐 | 98 | 迦葉 菩薩 | 唐 |
| 70 | 供養菩薩 | 唐 | 99 | 供養菩薩 | 唐 |
| 71 | 阿難 菩薩 | 唐 | 99 | 供養菩薩 | 唐 |
| 72 | 立佛 | 唐 | 100 | 涅槃像 | 唐 |

| 頁碼 | 名稱 | 時代 |
|---|---|---|
| 102 | 倚坐佛 | 唐 |
| 103 | 立佛 | 唐 |
| 104 | 阿難 菩薩 天王 | 唐 |
| 105 | 迦葉 菩薩 天王 | 唐 |
| 106 | 菩薩 | 唐 |
| 106 | 菩薩 | 唐 |
| 107 | 高僧像 | 唐 |
| 108 | 天王 | 唐 |
| 108 | 菩薩 | 唐 |
| 109 | 佛龕塑像 | 唐 |
| 110 | 供養菩薩 | 唐 |
| 111 | 坐佛 | 五代十國 |
| 112 | 天王 | 五代十國 |
| 112 | 菩薩 | 北宋 |
| 113 | 坐佛 | 北宋 |
| 114 | 天王 | 北宋 |
| 114 | 天王 | 北宋 |
| 115 | 迦葉 | 北宋 |
| 115 | 阿難 | 北宋 |
| 116 | 菩薩 | 北宋 |
| 117 | 菩薩 | 西夏 |
| 117 | 菩薩 | 西夏 |
| 118 | 菩薩 弟子 | 西夏 |
| 119 | 佛龕塑像 | 西夏 |
| 120 | 藻井雕飾 | 西夏 |

## 甘肅河西走廊石窟

| 頁碼 | 名稱 | 時代 |
|---|---|---|
| 121 | 佛龕塑像 | 北魏 |
| 122 | 坐佛 | 北魏 |
| 123 | 三佛 | 北魏 |
| 124 | 釋迦苦修像 | 北魏 |
| 124 | 飛天 | 北魏 |
| 125 | 菩薩 | 北魏 |
| 125 | 倚坐佛 | 北魏 |
| 126 | 菩薩 | 北魏 |
| 126 | 密迹金剛 | 北魏 |
| 127 | 倚坐佛 | 唐 |
| 128 | 坐佛 | 唐 |
| 128 | 菩薩 | 唐 |
| 129 | 坐佛 | 唐 |
| 129 | 菩薩 | 唐 |

## 甘肅炳靈寺石窟

| 頁碼 | 名稱 | 時代 |
|---|---|---|
| 130 | 坐佛 | 西秦 |
| 130 | 佛頭像 | 西秦 |
| 131 | 坐佛 | 西秦 |
| 132 | 佛龕群 | 西秦 |
| 134 | 無量壽佛 | 西秦 |
| 135 | 觀世音菩薩 | 西秦 |
| 135 | 立佛 | 西秦 |
| 136 | 立佛 | 西秦 |
| 136 | 立佛 | 西秦 |
| 137 | 立佛 | 西秦 |
| 137 | 菩薩 | 西秦 |
| 138 | 菩薩 | 西秦 |
| 139 | 立佛 | 西秦 |
| 139 | 坐佛 | 西秦 |
| 140 | 坐佛 | 西秦 |
| 140 | 苦修像 | 西秦 |
| 141 | 三佛 | 西秦-北魏 |
| 141 | 坐佛 | 西秦-北魏 |
| 142 | 坐佛 | 北魏 |

| 頁碼 | 名稱 | 時代 | 頁碼 | 名稱 | 時代 |
|---|---|---|---|---|---|
| 142 | 坐佛 | 北魏 | 163 | 阿難 | 唐 |
| 143 | 菩薩 | 北魏 | 164 | 拄劍天王 | 唐 |
| 143 | 交脚菩薩 | 北魏 | 165 | 菩薩 | 唐 |
| 144 | 二佛并坐 | 北魏 | 165 | 立佛 | 唐 |
| 145 | 坐佛 | 北魏 | 166 | 坐佛 | 西夏 |
| 146 | 菩薩 | 北魏 | 166 | 十一面觀音 | 明 |
| 146 | 坐佛 | 北周 | | | |
| 147 | 五佛 | 北周 | | | |
| 147 | 坐佛 | 北周 | | | |
| 148 | 坐佛 | 北周 | | | |

甘肅麥積山石窟

| 頁碼 | 名稱 | 時代 |
|---|---|---|
| 148 | 坐佛 | 唐 |
| 149 | 菩薩 | 唐 |
| 149 | 菩薩 天王 | 唐 |
| 150 | 菩薩 | 唐 |
| 150 | 五尊像 | 唐 |
| 151 | 倚坐佛 | 唐 |
| 152 | 菩薩 | 唐 |
| 152 | 菩薩 | 唐 |
| 153 | 坐佛 | 唐 |
| 154 | 立佛 | 唐 |
| 155 | 石塔 | 唐 |
| 156 | 倚坐佛 | 唐 |
| 156 | 菩薩 | 唐 |
| 157 | 菩薩 | 唐 |
| 157 | 倚坐佛 | 唐 |
| 158 | 迦葉 | 唐 |
| 158 | 菩薩 | 唐 |
| 159 | 天王 | 唐 |
| 159 | 倚坐佛 | 唐 |
| 160 | 迦葉 菩薩 | 唐 |
| 161 | 菩薩 | 唐 |
| 161 | 天王 | 唐 |
| 162 | 倚坐佛 | 唐 |
| 163 | 天王 | 唐 |

| 頁碼 | 名稱 | 時代 |
|---|---|---|
| 167 | 坐佛 | 北魏 |
| 169 | 坐佛 | 北魏 |
| 170 | 菩薩 | 北魏 |
| 171 | 坐佛 | 北魏 |
| 171 | 菩薩 | 北魏 |
| 172 | 菩薩 | 北魏 |
| 172 | 彌勒菩薩 | 北魏 |
| 173 | 坐佛 菩薩 | 北魏 |
| 174 | 菩薩 | 北魏 |
| 174 | 坐佛 | 北魏 |
| 175 | 力士 | 北魏 |
| 175 | 迦葉 | 北魏 |
| 176 | 菩薩 | 北魏 |
| 176 | 菩薩 | 北魏 |
| 177 | 力士 | 北魏 |
| 177 | 菩薩 | 北魏 |
| 178 | 菩薩 弟子 | 北魏 |
| 179 | 二菩薩 | 北魏 |
| 180 | 彌勒菩薩 | 北魏 |
| 181 | 菩薩 | 北魏 |
| 181 | 阿難 | 北魏 |
| 182 | 菩薩 | 北魏 |
| 183 | 阿難 | 北魏 |

| 頁碼 | 名稱 | 時代 | 頁碼 | 名稱 | 時代 |
|---|---|---|---|---|---|
| 183 | 菩薩 | 北魏 | 211 | 菩薩 | 北周 |
| 184 | 坐佛 | 北魏 | 212 | 倚坐佛 | 北周 |
| 184 | 菩薩 | 北魏 | 212 | 菩薩 | 北周 |
| 185 | 坐佛 | 北魏 | 213 | 天神 | 北周 |
| 186 | 石雕造像碑 | 北魏 | 214 | 天神 | 北周 |
| 187 | 石雕造像碑 | 北魏 | 214 | 天神 | 北周 |
| 189 | 石雕造像碑 | 北魏 | 215 | 天神 | 北周 |
| 190 | 坐佛 | 西魏 | 215 | 力士 | 北周 |
| 190 | 弟子 | 西魏 | 216 | 立佛 菩薩 | 隋 |
| 191 | 維摩詰 | 西魏 | 218 | 倚坐佛 菩薩 | 隋 |
| 191 | 文殊菩薩 | 西魏 | 219 | 坐佛 | 隋 |
| 192 | 菩薩 迦葉 | 西魏 | 220 | 阿難 | 隋 |
| 193 | 侍者 | 西魏 | 220 | 菩薩 | 隋 |
| 194 | 侍者 | 西魏 | 221 | 菩薩 | 隋 |
| 195 | 坐佛 | 西魏 | 221 | 菩薩 | 隋 |
| 196 | 頭光雕飾 | 西魏 | 222 | 菩薩 | 隋 |
| 197 | 菩薩 | 西魏 | 222 | 羅睺羅 | 北宋 |
| 197 | 菩薩 | 西魏 | 223 | 力士 | 北宋 |
| 198 | 菩薩 | 西魏 | 223 | 菩薩 | 北宋 |
| 199 | 立佛 | 西魏 | 224 | 力士 | 北宋 |
| 200 | 坐佛 | 西魏 | 225 | 菩薩 侍者 | 北宋 |
| 201 | 坐佛 | 西魏 | 226 | 觀世音菩薩 | 北宋 |
| 203 | 菩薩 | 西魏 | 226 | 阿難 | 北宋 |
| 203 | 阿難 | 西魏 | 227 | 迦樓羅 | 北宋 |
| 204 | 菩薩 | 西魏 | 227 | 獅子 | 北宋 |
| 205 | 迦葉 | 西魏 |
| 205 | 坐佛 | 西魏 |
| 206 | 坐佛 | 西魏 |
| 206 | 比丘 | 西魏 |
| 207 | 坐佛 | 西魏 |
| 207 | 菩薩 | 西魏 |
| 208 | 坐佛 | 北周 |
| 209 | 坐佛 | 北周 |
| 210 | 坐佛 | 北周 |

## 甘肅北石窟寺

| 頁碼 | 名稱 | 時代 |
|---|---|---|
| 228 | 天王 | 北魏 |
| 228 | 立佛 | 北魏 |
| 229 | 二佛 | 北魏 |
| 230 | 飛天 | 北魏 |

| 頁碼 | 名稱 | 時代 |
| --- | --- | --- |
| 231 | 菩薩 | 北魏 |
| 232 | 阿修羅天 | 北魏 |
| 233 | 普賢菩薩 | 北魏 |
| 234 | 彌勒菩薩 | 北魏 |
| 235 | 供養人 | 北魏 |
| 235 | 獨角獸 | 北魏 |
| 236 | 坐佛 | 北周 |
| 237 | 坐佛 | 唐 |
| 237 | 坐佛 | 唐 |
| 238 | 倚坐佛 | 唐 |
| 238 | 坐佛 | 唐 |
| 239 | 弟子 菩薩 | 唐 |

 甘肅東部其他石窟

| 頁碼 | 名稱 | 時代 |
| --- | --- | --- |
| 240 | 七佛 | 北魏 |
| 241 | 立佛 | 北魏 |
| 242 | 佛傳故事 | 北魏 |
| 242 | 佛傳故事 | 北魏 |
| 243 | 十佛像 | 北周 |
| 244 | 坐佛 | 北周 |
| 245 | 浮雕動物 | 北周 |
| 246 | 立佛 | 北宋 |
| 248 | 倚坐佛 | 唐 |

143

# 石窟寺雕塑二　目錄

山西雲岡石窟

| 頁碼 | 名稱 | 時代 |
|---|---|---|
| 249 | 脅侍菩薩 | 北魏 |
| 249 | 脅侍菩薩 | 北魏 |
| 250 | 立佛 | 北魏 |
| 252 | 菩薩 弟子 | 北魏 |
| 254 | 弟子 | 北魏 |
| 254 | 立佛 | 北魏 |
| 255 | 二佛并坐 | 北魏 |
| 255 | 交脚菩薩 | 北魏 |
| 256 | 坐佛 | 北魏 |
| 257 | 倚坐佛 | 北魏 |
| 258 | 坐佛 | 北魏 |
| 261 | 立佛 | 北魏 |
| 262 | 飛天 供養菩薩 | 北魏 |
| 263 | 中心塔柱 | 北魏 |
| 264 | 坐佛 | 北魏 |
| 265 | 立佛 | 北魏 |
| 265 | 坐佛 | 北魏 |
| 266 | 佛龕群 | 北魏 |
| 267 | 交脚菩薩 | 北魏 |
| 268 | 佛龕群 | 北魏 |
| 270 | 佛龕群 | 北魏 |
| 271 | 佛塔 | 北魏 |
| 272 | 菩薩 | 北魏 |
| 273 | 坐佛 | 北魏 |
| 274 | 倚坐佛 | 北魏 |
| 275 | 群像 | 北魏 |
| 276 | 群像 | 北魏 |
| 276 | 菩薩 | 北魏 |
| 277 | 二佛并坐 | 北魏 |
| 277 | 供養天 | 北魏 |
| 278 | 腋下誕生 | 北魏 |
| 279 | 乘象歸城 | 北魏 |
| 280 | 飛天 | 北魏 |
| 280 | 飛天 | 北魏 |
| 281 | 飛天 | 北魏 |
| 281 | 飛天 | 北魏 |
| 282 | 立佛 | 北魏 |
| 284 | 立佛 | 北魏 |
| 284 | 立佛 | 北魏 |
| 285 | 脅侍菩薩 | 北魏 |
| 285 | 脅侍菩薩 | 北魏 |
| 286 | 立佛 | 北魏 |
| 287 | 坐佛 | 北魏 |
| 288 | 脅侍菩薩 | 北魏 |
| 288 | 佛塔 | 北魏 |
| 289 | 佛龕雕像 | 北魏 |
| 290 | 立佛 | 北魏 |
| 291 | 供養菩薩 | 北魏 |
| 292 | 交脚菩薩 | 北魏 |
| 293 | 立佛 | 北魏 |
| 293 | 弟子 | 北魏 |
| 294 | 交脚菩薩 | 北魏 |
| 294 | 雙佛 | 北魏 |
| 296 | 供養菩薩 | 北魏 |
| 296 | 供養菩薩 | 北魏 |
| 298 | 供養菩薩 | 北魏 |
| 299 | 伎樂天 | 北魏 |
| 299 | 伎樂天 | 北魏 |
| 300 | 飛天 | 北魏 |
| 300 | 飛天 | 北魏 |
| 301 | 供養菩薩 | 北魏 |
| 302 | 供養菩薩 | 北魏 |

| 頁碼 | 名稱 | 時代 |
|---|---|---|
| 302 | 供養菩薩 | 北魏 |
| 303 | 鳩摩羅天 | 北魏 |
| 304 | 佛龕群 | 北魏 |
| 305 | 明窗雕飾 | 北魏 |
| 306 | 梵志 | 北魏 |
| 306 | 婆羅門 | 北魏 |
| 307 | 二佛并坐 | 北魏 |
| 308 | 飛天 | 北魏 |
| 309 | 屋形佛龕 | 北魏 |
| 310 | 交腳菩薩 | 北魏 |
| 312 | 佛龕群 | 北魏 |
| 313 | 佛龕群 | 北魏 |
| 314 | 供養菩薩 | 北魏 |
| 314 | 群像 | 北魏 |
| 315 | 佛龕群 | 北魏 |
| 316 | 鬼子母 坐佛 | 北魏 |
| 317 | 騎象菩薩 | 北魏 |
| 318 | 菩薩 | 北魏 |
| 319 | 蓮花 飛天 | 北魏 |
| 320 | 群像 | 北魏 |
| 322 | 佛龕雕像 | 北魏 |
| 323 | 坐佛 | 北魏 |
| 323 | 思惟菩薩 | 北魏 |
| 324 | 佛龕群 | 北魏 |
| 325 | 佛龕群 | 北魏 |
| 326 | 蓮花 飛天 | 北魏 |
| 327 | 七佛 | 北魏 |
| 328 | 佛龕群 | 北魏 |
| 329 | 佛塔 | 北魏 |
| 329 | 佛塔 | 北魏 |
| 330 | 交腳菩薩 | 北魏 |
| 331 | 明窗雕飾 | 北魏 |
| 332 | 七佛 | 北魏 |
| 334 | 脅侍菩薩 | 北魏 |

| 頁碼 | 名稱 | 時代 |
|---|---|---|
| 334 | 脅侍菩薩 | 北魏 |
| 335 | 飛天 | 北魏 |
| 335 | 飛天 | 北魏 |
| 336 | 飛天 | 北魏 |
| 337 | 倚坐佛 | 唐 |
| 338 | 脅侍菩薩 | 唐 |

## 山西天龍山石窟

| 頁碼 | 名稱 | 時代 |
|---|---|---|
| 339 | 坐佛 | 東魏 |
| 340 | 倚坐佛 | 東魏 |
| 341 | 坐佛 | 東魏 |
| 342 | 倚坐佛 | 北齊 |
| 343 | 坐佛 | 隋 |
| 344 | 倚坐佛 | 唐 |
| 345 | 十一面觀音菩薩 | 唐 |
| 346 | 普賢菩薩 | 唐 |
| 347 | 三尊像 | 唐 |
| 347 | 坐佛 | 唐 |

## 山西其他石窟

| 頁碼 | 名稱 | 時代 |
|---|---|---|
| 348 | 天尊 | 唐 |
| 348 | 真人 | 蒙古汗國 |
| 349 | 真人 | 蒙古汗國 |
| 349 | 鳳凰祥雲 | 蒙古汗國 |
| 350 | 水陸畫 | 明 |
| 350 | 水陸畫 | 明 |
| 351 | 水陸畫 | 明 |
| 351 | 水陸畫 | 明 |

 河南龍門石窟

| 頁碼 | 名稱 | 時代 |
|---|---|---|
| 352 | 坐佛 | 北魏 |
| 353 | 菩薩 | 北魏 |
| 353 | 菩薩 | 北魏 |
| 354 | 龕楣雕飾 | 北魏 |
| 355 | 北海王元詳造像龕 | 北魏 |
| 356 | 比丘慧成造像龕 | 北魏 |
| 357 | 飛天 供養人 | 北魏 |
| 357 | 供養比丘 | 北魏 |
| 358 | 龕楣雕飾 | 北魏 |
| 358 | 龕楣雕飾 | 北魏 |
| 359 | 金剛力士 | 北魏 |
| 359 | 阿難 | 北魏 |
| 360 | 坐佛 | 北魏 |
| 361 | 迦葉 | 北魏 |
| 362 | 立佛 菩薩 | 北魏 |
| 363 | 立佛 | 北魏 |
| 364 | 飛天 | 北魏 |
| 364 | 飛天 | 北魏 |
| 365 | 皇帝禮佛圖 | 北魏 |
| 365 | 帝后禮佛圖 | 北魏 |
| 366 | 飛天 | 北魏 |
| 366 | 維摩詰 | 北魏 |
| 367 | 立佛 | 北魏 |
| 367 | 菩薩 | 北魏 |
| 368 | 蓮花 | 北魏 |
| 368 | 飛天 | 北魏 |
| 369 | 飛天 | 北魏 |
| 369 | 供養人 | 北魏 |
| 370 | 飛天 | 北魏 |
| 370 | 菩薩 | 北魏 |

| 頁碼 | 名稱 | 時代 |
|---|---|---|
| 371 | 頭光雕飾 | 北魏 |
| 371 | 伎樂天 | 北魏 |
| 372 | 坐佛 | 北魏 |
| 373 | 菩薩 | 北魏 |
| 373 | 坐佛 | 北魏 |
| 374 | 菩薩 | 北魏 |
| 374 | 供養人 | 北魏 |
| 375 | 獅子 | 北魏 |
| 375 | 獅子 | 北魏 |
| 376 | 獅子 | 北魏 |
| 376 | 獅子 | 北魏 |
| 377 | 弟子 | 北魏 |
| 378 | 禮佛圖 | 北魏 |
| 379 | 禮佛圖 | 北魏 |
| 380 | 供養菩薩 | 北魏 |
| 380 | 金剛力士 | 北魏 |
| 381 | 金剛力士 | 北魏 |
| 381 | 供養人 | 東魏 |
| 382 | 坐佛 | 北齊 |
| 383 | 坐佛 | 唐 |
| 384 | 阿難 菩薩 天王 | 唐 |
| 385 | 坐佛 | 唐 |
| 386 | 菩薩 阿難 | 唐 |
| 387 | 坐佛 | 唐 |
| 389 | 菩薩 | 唐 |
| 389 | 立佛 | 唐 |
| 390 | 倚坐佛 | 唐 |
| 391 | 菩薩群像 | 唐 |
| 392 | 力士 | 唐 |
| 392 | 力士 | 唐 |
| 393 | 坐佛 | 唐 |
| 394 | 迦葉 菩薩 天王 | 唐 |
| 395 | 天王 | 唐 |
| 395 | 阿難 | 唐 |

| 頁碼 | 名稱 | 時代 | | 頁碼 | 名稱 | 時代 |
|---|---|---|---|---|---|---|
| 396 | 優填王 | 唐 | | 430 | 迦葉 | 唐 |
| 396 | 托鉢佛 | 唐 | | 431 | 力士 | 唐 |
| 397 | 倚坐佛 | 唐 | | 431 | 佛像頭部 | 唐 |
| 398 | 坐佛 | 唐 | | | | |
| 399 | 力士 | 唐 | | | | |
| 400 | 伎樂天 | 唐 | | | | |
| 400 | 伎樂天 | 唐 | | | | |

## 河南鞏縣石窟

| 頁碼 | 名稱 | 時代 |
|---|---|---|
| 401 | 藻井雕飾 | 唐 |
| 402 | 倚坐佛 | 唐 |
| 403 | 阿難 菩薩 | 唐 |
| 404 | 五尊像 | 唐 |
| 406 | 盧舍那佛 | 唐 |
| 408 | 飛天 | 唐 |
| 408 | 飛天 | 唐 |
| 409 | 阿難 右脅侍菩薩 | 唐 |
| 412 | 迦葉 左脅侍菩薩 | 唐 |
| 414 | 天王 力士 | 唐 |
| 416 | 伎樂天 | 唐 |
| 416 | 伎樂天 | 唐 |
| 417 | 飛天 | 唐 |
| 417 | 飛天 | 唐 |
| 418 | 飛天 | 唐 |
| 418 | 飛天 | 唐 |
| 419 | 伎樂 | 唐 |
| 419 | 伎樂 | 唐 |
| 420 | 伎樂 | 唐 |
| 420 | 獅子 | 唐 |
| 421 | 力士 | 唐 |
| 421 | 菩薩 | 唐 |
| 422 | 飛天 | 唐 |
| 422 | 飛天 | 唐 |
| 423 | 羅漢 | 唐 |
| 428 | 大日如來 | 唐 |
| 430 | 觀世音菩薩 | 唐 |

| 頁碼 | 名稱 | 時代 |
|---|---|---|
| 432 | 立佛 | 北魏 |
| 433 | 佛龕 | 北魏 |
| 434 | 菩薩 | 北魏 |
| 435 | 禮佛圖 | 北魏 |
| 436 | 禮佛圖 | 北魏 |
| 438 | 龕楣雕飾 | 北魏 |
| 439 | 飛天 | 北魏 |
| 439 | 飛天 | 北魏 |
| 440 | 維摩詰 | 北魏 |
| 441 | 坐佛 | 北魏 |
| 442 | 坐佛 | 北魏 |
| 442 | 异獸 | 北魏 |
| 443 | 禮佛圖 | 北魏 |
| 443 | 伎樂 | 北魏 |
| 444 | 千佛 | 北魏 |
| 445 | 佛龕 | 北魏 |
| 446 | 飛天 | 北魏 |
| 446 | 飛天 | 北魏 |
| 447 | 神王 | 北魏 |
| 447 | 禮佛圖 | 北魏 |
| 448 | 窟頂雕飾 | 北魏 |
| 449 | 神王 | 北魏 |
| 449 | 神王 | 北魏 |
| 450 | 神王 | 北魏 |
| 450 | 神王 | 北魏 |
| 451 | 力士 | 北魏 |

147

| 頁碼 | 名稱 | 時代 |
|---|---|---|
| 451 | 神王 | 北魏 |
| 452 | 禮佛圖 | 北魏 |
| 453 | 蓮花 飛天 | 北魏 |
| 454 | 佛像頭部 | 北魏 |

## 河南其他石窟

| 頁碼 | 名稱 | 時代 |
|---|---|---|
| 455 | 立佛 | 北魏 |
| 456 | 坐佛 | 北魏 |
| 457 | 立佛 | 北魏 |
| 458 | 坐佛 | 北齊 |
| 459 | 神王 | 北齊 |
| 459 | 神王 | 北齊 |
| 460 | 那羅延神王 | 隋 |
| 461 | 迦毗羅神王 | 隋 |
| 462 | 坐佛 | 隋 |
| 463 | 坐佛 | 隋 |
| 464 | 傳法聖師圖 | 隋 |
| 465 | 羅刹捨身聞偈圖 | 北齊 |
| 465 | 坐佛 | 北齊 |
| 466 | 立佛 | 北齊 |
| 467 | 坐佛 | 唐 |
| 468 | 菩薩 | 唐 |
| 468 | 力士 | 唐 |

## 河北響堂山石窟

| 頁碼 | 名稱 | 時代 |
|---|---|---|
| 469 | 坐佛 | 北齊 |
| 470 | 坐佛 | 北齊 |
| 471 | 菩薩 | 北齊 |
| 471 | 异獸 | 北齊 |
| 472 | 异獸 | 北齊 |
| 472 | 樹神王 | 北齊 |
| 473 | 象神王 | 北齊 |
| 473 | 神王 | 北齊 |
| 474 | 火神王 | 北齊 |
| 475 | 塔形龕 | 北齊 |
| 476 | 雕飾 | 北齊 |
| 476 | 坐佛 | 北齊 |
| 477 | 雕飾 | 北齊 |
| 477 | 獅子 | 北齊 |
| 478 | 菩薩 | 北齊 |
| 479 | 蓮花 | 北齊 |
| 479 | 坐佛 | 北齊 |
| 480 | 坐佛 | 北齊 |
| 481 | 力士 | 北齊 |
| 481 | 門楣雕飾 | 北齊 |
| 482 | 坐佛 | 北齊 |
| 483 | 阿彌陀净土變 | 北齊 |
| 483 | 佛龕雕像 | 北齊 |
| 484 | 風神王 | 北齊 |
| 484 | 樹神王 | 北齊 |
| 485 | 蓮花 飛天 | 北齊 |
| 486 | 倚坐佛 | 北齊 |
| 486 | 地神 | 北齊 |

## 河北其他石窟

| 頁碼 | 名稱 | 時代 |
|---|---|---|
| 487 | 僧俗禮佛圖 | 北齊 |
| 488 | 菩薩 | 北宋 |
| 489 | 立佛 | 北宋 |
| 490 | 菩薩 | 北宋 |

| 頁碼 | 名稱 | 時代 |
|---|---|---|
| 491 | 三彩羅漢 | 遼 |
| 492 | 三彩羅漢 | 遼 |
| 493 | 三彩羅漢 | 遼 |
| 494 | 三彩羅漢 | 遼 |

## 山東石窟

| 頁碼 | 名稱 | 時代 |
|---|---|---|
| 495 | 坐佛 | 北魏 |
| 496 | 坐佛 | 隋 |
| 497 | 五尊像 | 隋 |
| 498 | 坐佛 | 隋 |
| 499 | 弟子 菩薩 | 隋 |
| 500 | 倚坐佛 | 唐 |
| 501 | 坐佛 | 隋 |
| 502 | 菩薩 | 隋 |
| 502 | 菩薩 | 隋 |
| 503 | 坐佛 | 隋 |
| 504 | 菩薩 | 隋 |
| 505 | 坐佛 | 唐 |
| 506 | 坐佛 | 隋 |
| 507 | 菩薩 | 隋 |
| 507 | 菩薩裙帶 | 隋 |
| 508 | 倚坐佛 | 唐 |
| 509 | 力士 | 唐 |
| 509 | 力士 | 唐 |

## 遼寧萬佛堂石窟

| 頁碼 | 名稱 | 時代 |
|---|---|---|
| 510 | 交腳彌勒佛 | 北魏 |
| 511 | 菩薩 | 北魏 |
| 511 | 飛天 | 遼金 |

## 陝西大佛寺石窟

| 頁碼 | 名稱 | 時代 |
|---|---|---|
| 512 | 坐佛 | 唐 |
| 514 | 坐佛 | 唐 |
| 515 | 菩薩 | 唐 |
| 516 | 立佛 | 唐 |
| 517 | 三尊像 | 唐 |
| 518 | 立佛 | 唐 |
| 518 | 立佛 | 唐 |
| 519 | 文殊菩薩 | 唐 |

## 陝西藥王山摩崖

| 頁碼 | 名稱 | 時代 |
|---|---|---|
| 520 | 菩薩 | 隋 |
| 521 | 二觀世音菩薩 | 唐 |
| 522 | 立佛 | 唐 |
| 523 | 觀世音菩薩 | 唐 |
| 523 | 菩薩 | 唐 |
| 524 | 觀世音菩薩 | 唐 |
| 524 | 坐佛 | 唐 |
| 525 | 地藏菩薩 | 唐 |

## 陝西慈善寺石窟

| 頁碼 | 名稱 | 時代 |
|---|---|---|
| 526 | 坐佛 | 唐 |
| 527 | 坐佛 | 唐 |

| 頁碼 | 名稱 | 時代 |
|---|---|---|
| 528 | 坐佛 | 唐 |
| 530 | 坐佛 | 唐 |
| 531 | 菩薩 | 唐 |
| 531 | 菩薩 | 唐 |
| 532 | 迦葉 | 唐 |
| 532 | 阿難 | 唐 |

## 陝西鐘山石窟

| 頁碼 | 名稱 | 時代 |
|---|---|---|
| 533 | 佛龕 | 北宋 |
| 534 | 迦葉 | 北宋 |
| 535 | 坐佛 | 北宋 |
| 536 | 菩薩 迦葉 | 北宋 |
| 537 | 阿難 | 北宋 |
| 537 | 迦葉 | 北宋 |
| 538 | 坐佛 | 北宋 |
| 539 | 阿難 菩薩 | 北宋 |
| 540 | 文殊菩薩 | 北宋 |
| 541 | 菩薩 | 北宋 |
| 541 | 水月觀音 | 北宋 |
| 542 | 普賢菩薩 | 北宋 |
| 543 | 羅漢 | 北宋 |

## 陝西北部其他石窟

| 頁碼 | 名稱 | 時代 |
|---|---|---|
| 544 | 坐佛 | 唐 |
| 545 | 佛壇 | 金 |
| 546 | 坐佛 | 金 |
| 546 | 菩薩 | 金 |
| 547 | 水月觀音菩薩 | 金 |

| 頁碼 | 名稱 | 時代 |
|---|---|---|
| 547 | 水月觀音菩薩 | 金 |
| 548 | 菩薩 | 唐 |
| 549 | 涅槃圖 | 北宋 |
| 550 | 倚坐佛 | 北宋 |
| 551 | 阿育王施土緣 | 北宋 |
| 552 | 千手觀世音菩薩 | 北宋 |
| 553 | 倚坐佛 | 北宋 |
| 553 | 觀世音菩薩 | 北宋 |
| 554 | 水月觀音菩薩 | 北宋 |

## 寧夏須彌山石窟

| 頁碼 | 名稱 | 時代 |
|---|---|---|
| 555 | 佛龕 | 北周 |
| 556 | 坐佛 | 北周 |
| 557 | 伎樂 | 北周 |
| 557 | 伎樂 | 北周 |
| 558 | 佛龕 | 北周 |
| 559 | 坐佛 | 北周 |
| 561 | 坐佛 | 隋 |
| 562 | 立佛 | 唐 |
| 563 | 倚坐佛 | 唐 |
| 564 | 倚坐佛 | 唐 |
| 565 | 菩薩 | 唐 |
| 565 | 菩薩 | 唐 |

# 石窟寺雕塑三　目錄

## 江蘇孔望山摩崖

| 頁碼 | 名稱 | 時代 |
|---|---|---|
| 567 | 釋迦佛像 | 三國–西晋 |
| 568 | 人物 | 三國–西晋 |
| 569 | 人物 | 三國–西晋 |
| 570 | 人物 | 三國–西晋 |
| 570 | 象 | 三國–西晋 |

## 江蘇栖霞山千佛崖石窟

| 頁碼 | 名稱 | 時代 |
|---|---|---|
| 571 | 坐佛 | 南朝·齊、梁 |
| 572 | 觀世音菩薩 | 南朝·齊 |
| 573 | 大勢至菩薩 | 南朝·齊 |

## 浙江新昌石刻

| 頁碼 | 名稱 | 時代 |
|---|---|---|
| 574 | 菩薩 | 南朝·齊 |
| 575 | 彌勒佛 | 南朝·梁 |

## 浙江西湖石窟

| 頁碼 | 名稱 | 時代 |
|---|---|---|
| 576 | 地藏菩薩 | 五代十國·吳越 |
| 577 | 觀世音菩薩 | 五代十國·吳越 |
| 577 | 大勢至菩薩 | 五代十國·吳越 |
| 578 | 天王 | 五代十國·吳越 |
| 578 | 七尊像 | 五代十國·吳越 |

| 頁碼 | 名稱 | 時代 |
|---|---|---|
| 580 | 羅漢 | 五代十國·吳越 |
| 581 | 羅漢 | 五代十國·吳越 |
| 581 | 羅漢 | 五代十國·吳越 |
| 582 | 觀世音菩薩 | 北宋 |
| 582 | 大勢至菩薩 | 北宋 |
| 583 | 盧舍那佛會 | 北宋 |
| 584 | 傳法取經故事 | 北宋 |
| 586 | 布袋彌勒 | 南宋 |
| 588 | 弟子 | 南宋 |
| 589 | 弟子 | 南宋 |
| 589 | 弟子 | 南宋 |
| 590 | 華嚴三聖 | 元 |
| 591 | 寶藏神 | 元 |
| 592 | 金剛手菩薩 | 元 |
| 592 | 布袋彌勒 | 元 |
| 593 | 數珠觀音 | 元 |
| 593 | 倚坐佛 | 元 |
| 594 | 韋馱天 | 元 |
| 594 | 立佛 | 元 |
| 595 | 坐佛 | 元 |
| 596 | 普賢菩薩 | 元 |
| 597 | 多聞天王 | 元 |
| 598 | 觀世音菩薩 | 元 |
| 599 | 救度佛母 | 元 |

## 浙江紹興柯岩石刻

| 頁碼 | 名稱 | 時代 |
|---|---|---|
| 600 | 彌勒佛 | 北宋 |

## 四川廣元千佛崖石窟

| 頁碼 | 名稱 | 時代 |
| --- | --- | --- |
| 601 | 脅侍菩薩 | 北魏 |
| 602 | 坐佛 | 西魏 |
| 603 | 彌勒佛 | 隋 |
| 604 | 地藏菩薩 | 唐 |
| 605 | 坐佛 | 唐 |
| 606 | 坐佛 | 唐 |
| 607 | 彌勒佛 | 唐 |
| 608 | 菩提瑞像 | 唐 |
| 609 | 供養人 | 唐 |
| 610 | 弟子 | 唐 |
| 612 | 鼓樂圖 | 唐 |
| 613 | 彌勒佛 | 唐 |
| 614 | 力士 | 唐 |
| 614 | 力士 | 唐 |
| 615 | 坐佛 | 唐 |
| 616 | 立佛 | 唐 |
| 617 | 天王 供養人像 | 唐 |
| 618 | 坐佛 | 唐 |
| 619 | 彌勒佛 | 唐 |
| 620 | 天龍八部衆 | 唐 |
| 621 | 坐佛 | 唐 |
| 622 | 菩薩 | 唐 |
| 622 | 地藏菩薩 | 唐 |
| 623 | 坐佛 | 唐 |
| 624 | 涅槃變 | 唐 |
| 624 | 涅槃變 | 唐 |
| 625 | 坐佛 | 唐 |
| 626 | 千佛 | 唐 |

## 四川廣元皇澤寺石窟

| 頁碼 | 名稱 | 時代 |
| --- | --- | --- |
| 627 | 中心柱造像 | 西魏 |
| 628 | 坐佛 | 隋 |
| 629 | 立佛 | 隋 |
| 630 | 坐佛 | 唐 |
| 631 | 飛天 | 唐 |
| 631 | 菩薩 | 唐 |
| 632 | 坐佛 | 唐 |
| 633 | 五尊像 | 唐 |
| 634 | 阿彌陀佛 | 唐 |
| 635 | 迦葉 觀世音菩薩 | 唐 |
| 636 | 阿難 大勢至菩薩 | 唐 |
| 637 | 天龍八部衆之一 | 唐 |
| 638 | 天龍八部衆之二 | 唐 |

## 四川巴中石窟

| 頁碼 | 名稱 | 時代 |
| --- | --- | --- |
| 639 | 立佛 | 隋 |
| 640 | 立佛 | 隋 |
| 641 | 飛天 | 唐 |
| 641 | 供養人 | 唐 |
| 642 | 力士 | 隋 |
| 643 | 樓閣 | 唐 |
| 644 | 菩薩 天龍八部衆 | 唐 |
| 645 | 菩薩 弟子 | 唐 |
| 646 | 觀世音菩薩 | 唐 |
| 646 | 地藏菩薩 | 唐 |
| 647 | 地藏菩薩 | 唐 |
| 648 | 西方浄土變 | 唐 |

| 頁碼 | 名稱 | 時代 |
|---|---|---|
| 649 | 菩薩 | 唐 |
| 650 | 如意輪觀音 | 唐 |
| 650 | 鬼子母 | 唐 |
| 651 | 坐佛 | 唐 |
| 652 | 毗盧遮那佛 | 唐 |
| 653 | 雙頭瑞像 | 唐 |
| 654 | 觀世音菩薩 | 唐 |
| 655 | 觀世音菩薩 | 唐 |
| 655 | 飛天 | 唐 |
| 656 | 阿彌陀佛 | 唐 |
| 657 | 觀世音菩薩 弟子 | 唐 |
| 658 | 西方淨土變 | 唐 |
| 659 | 天王 | 唐 |
| 659 | 舍利塔 | 唐 |
| 660 | 毗沙門天王 | 唐 |
| 661 | 藥師佛 | 唐 |
| 662 | 力士 | 唐 |
| 662 | 天王 | 唐 |
| 663 | 坐佛 | 唐 |
| 664 | 菩薩 阿難 | 唐 |
| 665 | 迦葉 | 唐 |
| 665 | 飛天 | 唐 |
| 666 | 釋迦彌勒說法 | 唐 |
| 667 | 菩薩 弟子 力士 | 唐 |
| 668 | 釋迦說法 | 唐 |
| 669 | 天王 力士 | 唐 |
| 670 | 力士 | 唐 |
| 671 | 菩薩 | 唐 |
| 672 | 供養菩薩 | 唐 |

 四川北部其他石窟

| 頁碼 | 名稱 | 時代 |
|---|---|---|
| 673 | 彌勒佛 | 唐 |
| 674 | 菩薩 | 唐 |
| 675 | 菩薩 | 唐 |
| 676 | 釋迦說法 | 唐 |
| 676 | 天龍八部 | 唐 |
| 677 | 神將 | 唐 |
| 678 | 神將 | 唐 |
| 679 | 長生保命天尊 | 唐 |
| 680 | 天尊 | 唐 |
| 680 | 神將 | 唐 |
| 681 | 神將 | 唐 |

 四川安岳石窟

| 頁碼 | 名稱 | 時代 |
|---|---|---|
| 682 | 涅槃變 | 唐 |
| 684 | 菩薩 | 唐 |
| 684 | 弟子 | 唐 |
| 685 | 力士 | 唐 |
| 686 | 千手觀音菩薩 | 唐 |
| 687 | 飛天 | 唐 |
| 687 | 飛天 | 唐 |
| 688 | 立佛 | 唐 |
| 689 | 浮雕經幢 | 五代十國 |
| 690 | 坐佛 | 唐 |
| 690 | 力士 | 唐 |
| 691 | 弟子 菩薩 天龍八部衆 | 唐 |
| 692 | 菩薩 | 唐 |
| 693 | 菩薩 | 唐 |

153

| 頁碼 | 名稱 | 時代 |
|---|---|---|
| 694 | 西方三聖 | 北宋 |
| 695 | 道教護法神將 | 唐 |
| 696 | 明王 | 五代十國 |
| 697 | 净瓶觀音菩薩 | 北宋 |
| 698 | 善財 | 北宋 |
| 698 | 飛天 | 北宋 |
| 699 | 立佛 | 北宋 |
| 700 | 蓮花手觀音菩薩 | 北宋 |
| 701 | 供養人 | 北宋 |
| 702 | 柳本尊十煉圖 | 北宋 |
| 704 | 毗盧遮那佛 | 北宋 |
| 705 | 柳本尊煉指 | 北宋 |
| 705 | 柳本尊禪修 | 北宋 |
| 706 | 柳本尊煉陰 | 北宋 |
| 706 | 文吏 | 北宋 |
| 707 | 官吏 | 北宋 |
| 707 | 吏目 | 北宋 |
| 708 | 護法天王 | 北宋 |
| 709 | 女供養人 | 北宋 |
| 709 | 捧斷臂女 | 北宋 |
| 710 | 割髮女 | 北宋 |
| 711 | 水月觀音菩薩 | 北宋 |
| 712 | 華嚴三聖 | 北宋 |
| 713 | 菩薩 道徒 | 北宋 |
| 714 | 菩薩 比丘 | 北宋 |
| 716 | 辯音菩薩 | 北宋 |
| 717 | 威德自在菩薩 | 北宋 |
| 718 | 圓覺菩薩 | 北宋 |
| 719 | 比丘 | 北宋 |
| 719 | 道徒 | 北宋 |
| 720 | 善財五十三參圖 | 北宋 |
| 720 | 善財五十三參圖 | 北宋 |
| 721 | 諸天 羅漢 | 北宋 |
| 721 | 護法神 | 北宋 |

| 頁碼 | 名稱 | 時代 |
|---|---|---|
| 722 | 藥師佛 | 南宋 |
| 723 | 數珠手觀音菩薩 | 南宋 |
| 723 | 居士 | 南宋 |
| 724 | 天王 | 南宋 |

## 四川其他石窟

| 頁碼 | 名稱 | 時代 |
|---|---|---|
| 725 | 菩提瑞像 | 唐 |
| 726 | 菩提瑞像 | 唐 |
| 727 | 觀世音菩薩 | 唐 |
| 727 | 天王 | 唐 |
| 728 | 立佛 | 唐 |
| 729 | 三菩薩 | 五代十國 |
| 730 | 力士 | 唐 |
| 731 | 樓閣 | 唐 |
| 732 | 坐佛 | 唐 |
| 733 | 力士 | 唐 |
| 733 | 力士 | 唐 |
| 734 | 毗沙門天王 | 唐 |
| 735 | 阿彌陀佛 | 唐 |
| 736 | 千手觀音菩薩 | 唐 |
| 737 | 千手觀音變相 | 唐 |
| 738 | 彌勒半身大佛 | 唐 |
| 739 | 三清像 | 唐 |
| 740 | 彌勒佛 | 唐 |
| 741 | 彌勒佛 | 唐 |
| 742 | 毗沙門天王 | 唐 |
| 743 | 千手觀音菩薩 | 唐 |
| 744 | 毗沙門天王 | 唐 |
| 745 | 立佛 | 北宋 |
| 746 | 彌勒佛 | 唐 |

 重慶大足石窟

| 頁碼 | 名稱 | 時代 |
|---|---|---|
| 747 | 三世佛 | 唐 |
| 748 | 毗沙門天王 | 唐 |
| 749 | 觀世音菩薩 | 唐 |
| 750 | 觀無量壽佛經變 | 唐 |
| 751 | 藥師淨土變 | 五代十國 |
| 752 | 千手觀音菩薩 | 五代十國 |
| 753 | 觀世音菩薩 地藏菩薩 | 五代十國 |
| 754 | 十三觀音變 | 北宋 |
| 755 | 觀世音菩薩變相 | 北宋 |
| 756 | 寶印觀音菩薩 | 北宋 |
| 756 | 數珠手觀音菩薩 | 北宋 |
| 757 | 泗州僧伽 | 北宋 |
| 758 | 志公和尚 | 北宋 |
| 759 | 萬回和尚 | 北宋 |
| 759 | 僧人 | 北宋 |
| 760 | 孔雀明王 | 北宋 |
| 761 | 觀世音菩薩 | 南宋 |
| 761 | 諸天 | 南宋 |
| 762 | 轉輪經藏 | 南宋 |
| 764 | 轉輪藏龍柱 | 南宋 |
| 765 | 力士 | 南宋 |
| 765 | 數珠手觀音菩薩 | 南宋 |
| 766 | 不空羂索觀音菩薩 | 南宋 |
| 767 | 女侍者 | 南宋 |
| 767 | 如意珠觀音菩薩 | 南宋 |
| 768 | 寶印觀音菩薩 | 南宋 |
| 769 | 男侍者 | 南宋 |
| 769 | 女侍者 | 南宋 |
| 770 | 普賢菩薩 | 南宋 |
| 771 | 文殊菩薩 | 南宋 |

| 頁碼 | 名稱 | 時代 |
|---|---|---|
| 772 | 摩利支天 | 南宋 |
| 773 | 金剛 | 南宋 |
| 773 | 數珠手觀音菩薩 | 南宋 |
| 774 | 金剛 | 南宋 |
| 774 | 金剛 | 南宋 |
| 775 | 護法 | 南宋 |
| 776 | 六道輪迴 | 南宋 |
| 777 | 華嚴三聖 | 南宋 |
| 778 | 千手觀音菩薩 | 南宋 |
| 779 | 男侍者 | 南宋 |
| 779 | 女侍者 | 南宋 |
| 780 | 釋迦涅槃像 | 南宋 |
| 782 | 釋迦佛 | 南宋 |
| 782 | 菩薩 | 南宋 |
| 783 | 力士 | 南宋 |
| 784 | 父母恩重經變 | 南宋 |
| 786 | 懷胎守護恩 | 南宋 |
| 786 | 臨產受苦恩 | 南宋 |
| 787 | 哺乳養育恩 | 南宋 |
| 787 | 究竟憐愍恩 | 南宋 |
| 788 | 雷公 | 南宋 |
| 788 | 電母 | 南宋 |
| 789 | 雨師 | 南宋 |
| 789 | 旃遮摩耶 | 南宋 |
| 790 | 釋迦佛前世因地修行行孝圖 | 南宋 |
| 791 | 瞿舍離子 | 南宋 |
| 791 | 阿難 | 南宋 |
| 792 | 觀無量壽佛經變 | 南宋 |
| 793 | 中品下生圖 | 南宋 |
| 793 | 信女 | 南宋 |
| 794 | 地藏菩薩 | 南宋 |
| 795 | 比丘 | 南宋 |
| 795 | 速報司侍者 | 南宋 |
| 796 | 十王侍臣 | 南宋 |

155

| 頁碼 | 名稱 | 時代 |
|---|---|---|
| 796 | 十王侍者 | 南宋 |
| 797 | 鑊湯地獄 | 南宋 |
| 797 | 寒冰地獄 | 南宋 |
| 798 | 鋸解地獄 | 南宋 |
| 798 | 截膝地獄 | 南宋 |
| 799 | 夫不識妻 | 南宋 |
| 799 | 兄不識弟 | 南宋 |
| 800 | 養雞女 | 南宋 |
| 801 | 厨女 | 南宋 |
| 801 | 鐵輪地獄 | 南宋 |
| 802 | 柳本尊行化圖 | 南宋 |
| 802 | 柳本尊 | 南宋 |
| 803 | 降三世明王 | 南宋 |
| 804 | 大憤怒明王 | 南宋 |
| 804 | 大穢迹明王 | 南宋 |
| 805 | 牧牛圖 | 南宋 |
| 805 | 牧牛圖 | 南宋 |
| 806 | 賢善首菩薩 | 南宋 |
| 806 | 獅子 | 南宋 |
| 807 | 千佛 | 南宋 |
| 808 | 金剛 | 南宋 |
| 809 | 三清像 | 南宋 |
| 810 | 龍 | 南宋 |
| 810 | 天尊巡游 | 南宋 |
| 811 | 志公和尚 | 北宋 |
| 811 | 太上老君 | 北宋 |
| 812 | 仲由 | 北宋 |
| 812 | 比丘 | 北宋 |
| 813 | 坐佛 | 北宋 |
| 814 | 玉皇大帝 | 南宋 |
| 814 | 淑明皇后 | 南宋 |
| 815 | 千里眼 順風耳 | 南宋 |
| 816 | 天王 | 南宋 |
| 816 | 天王 | 南宋 |

| 頁碼 | 名稱 | 時代 |
|---|---|---|
| 817 | 觀音菩薩 | 南宋 |
| 817 | 如意珠觀音菩薩 | 南宋 |
| 818 | 數珠手觀音菩薩 | 南宋 |
| 818 | 蓮花手觀音菩薩 | 南宋 |
| 819 | 楊柳手觀音菩薩 | 南宋 |
| 819 | 善財 | 南宋 |
| 820 | 孔雀明王 | 南宋 |
| 821 | 武將 | 南宋 |
| 821 | 武將 | 南宋 |
| 822 | 文官 | 南宋 |
| 823 | 飛天 | 南宋 |
| 823 | 觀世音菩薩 | 南宋 |
| 824 | 水月觀音菩薩 | 南宋 |

 重慶其他石窟

| 頁碼 | 名稱 | 時代 |
|---|---|---|
| 825 | 坐佛 | 唐 |
| 826 | 太乙救苦天尊 | 南宋 |
| 826 | 達摩 | 南宋 |
| 827 | 泗州大聖 | 南宋 |
| 828 | 禪宗六祖 | 南宋 |
| 829 | 彌勒佛 | 南宋 |
| 830 | 龍女 | 南宋 |
| 830 | 羅漢群像 | 南宋 |
| 831 | 觀世音菩薩 | 北宋 |
| 832 | 供養菩薩 | 北宋 |
| 833 | 九龍浴太子 | 北宋 |
| 833 | 比丘 | 南宋 |
| 834 | 泗州僧伽 | 南宋 |
| 834 | 坐佛 | 元 |

 廣西桂林石窟

| 頁碼 | 名稱 | 時代 |
| --- | --- | --- |
| 835 | 佛龕 | 唐 |
| 835 | 釋迦佛 | 唐 |
| 836 | 西方三聖 | 唐 |
| 836 | 坐佛 | 唐 |
| 837 | 阿彌陀佛 | 唐 |
| 837 | 彌勒佛 | 唐 |
| 838 | 佛 弟子 | 北宋 |

 雲南石窟

| 頁碼 | 名稱 | 時代 |
| --- | --- | --- |
| 839 | 异牟尋坐朝圖 | 大理國 |
| 840 | 官吏及儀衛 | 大理國 |
| 841 | 閣邏鳳議政圖 | 大理國 |
| 842 | 侍衛武士 | 大理國 |
| 843 | 地藏菩薩 | 大理國 |
| 844 | 華嚴三聖 | 大理國 |
| 845 | 普賢菩薩 | 大理國 |
| 846 | 維摩詰 | 大理國 |
| 847 | 坐佛 | 大理國 |
| 848 | 六足尊明王 | 大理國 |
| 849 | 大笑明王 | 大理國 |
| 849 | 大黑天 | 大理國 |
| 850 | 甘露觀音 | 大理國 |
| 851 | 阿彌陀佛 菩薩 | 大理國 |
| 851 | 毗盧佛 菩薩 | 大理國 |
| 852 | 毗沙門天王 | 大理國 |
| 853 | 大黑天 | 大理國 |

 南方其他石窟

| 頁碼 | 名稱 | 時代 |
| --- | --- | --- |
| 854 | 太上老君 | 北宋 |
| 855 | 釋迦牟尼佛 | 北宋 |
| 855 | 阿彌陀佛 | 南宋 |
| 856 | 大勢至菩薩 | 南宋 |
| 856 | 觀世音菩薩 | 南宋 |
| 857 | 摩尼光佛 | 元 |
| 858 | 文殊菩薩 | 北宋 |
| 858 | 羅漢 | 北宋 |

# 宗教雕塑一　目錄

新石器時代

| 頁碼 | 名稱 | 時代 |
|---|---|---|
| 1 | 石刻太陽人物紋 | 城背溪文化 |
| 1 | 石雕人頭像 | 磁山文化 |
| 2 | 陶面具 | 磁山文化 |
| 2 | 陶面具 | 磁山文化 |
| 3 | 陶面具 | 磁山文化 |
| 3 | 象牙雕雙鳥捧日 | 河姆渡文化 |
| 4 | 陶面具 | 仰韶文化 |
| 4 | 陶人像 | 仰韶文化 |
| 5 | 蚌堆塑龍虎 | 仰韶文化 |
| 6 | 石人面飾 | 興隆窪文化 |
| 6 | 石雕女神像 | 興隆窪文化 |
| 7 | 陶孕婦像 | 紅山文化 |
| 7 | 陶裸女像 | 紅山文化 |
| 8 | 陶女神頭像 | 紅山文化 |
| 9 | 玉猪龍 | 紅山文化 |
| 9 | 玉龍 | 紅山文化 |
| 10 | 石雕人像 | 紅山文化 |
| 10 | 人面形佩 | 大溪文化 |
| 11 | 玉冠狀飾 | 良渚文化 |
| 11 | 玉冠狀飾 | 良渚文化 |
| 12 | 玉三叉形器 | 良渚文化 |
| 12 | 陶面具 | 馬家窰文化 |
| 13 | 石雕鑲嵌人面像 | 馬家窰文化 |
| 13 | 玉鷹 | 凌家灘文化 |
| 14 | 玉人像 | 凌家灘文化 |

夏至戰國

| 頁碼 | 名稱 | 時代 |
|---|---|---|
| 15 | 綠松石蛇形器 | 夏 |
| 15 | 銅雙面人頭像 | 商 |
| 16 | 銅人形面具 | 商 |
| 16 | 銅獸形面具 | 商 |
| 17 | 銅立人像 | 商 |
| 17 | 銅人頭像 | 商 |
| 18 | 金面罩銅人頭像 | 商 |
| 18 | 銅人頭像 | 商 |
| 19 | 銅突目面具 | 商 |
| 20 | 銅突目面具 | 商 |
| 21 | 銅人面具 | 商 |
| 21 | 銅獸面具 | 商 |
| 22 | 銅神樹 | 商 |
| 23 | 銅人首鳥身像 | 商 |
| 23 | 銅立鳥 | 商 |
| 24 | 銅鳥頭 | 商 |
| 24 | 銅公鷄 | 商 |
| 25 | 石虎 | 商－西周 |
| 25 | 石蛇 | 商－西周 |
| 26 | 銅立人像 | 商－西周 |
| 26 | 銅立人像 | 戰國 |

秦至三國

| 頁碼 | 名稱 | 時代 |
|---|---|---|
| 27 | 陶雙翼神獸 | 秦 |
| 27 | 銅羽人像 | 西漢 |

158

| 頁碼 | 名稱 | 時代 |
|---|---|---|
| 28 | 陶翼馬 | 西漢 |
| 28 | 銅剽牛祭柱扣飾 | 西漢 |
| 29 | 漆木人頭形祖 | 西漢 |
| 29 | 漆木水鳥形祖 | 西漢 |
| 30 | 陶座銅搖錢樹 | 東漢 |
| 30 | 陶搖錢樹座 | 東漢 |
| 31 | 陶搖錢樹座 | 東漢 |
| 31 | 石刻佛坐像 | 東漢 |
| 32 | 銅佛像紋搖錢樹 | 東漢 |
| 33 | 陶佛像插座 | 東漢 |
| 34 | 銅搖錢樹佛像 | 三國・蜀 |
| 34 | 鎏金銅佛像帶飾 | 三國・吳 |
| 35 | 青瓷神仙佛像盤口壺 | 三國・吳 |
| 35 | 陶佛像 | 三國・吳 |

兩晉十六國

| 頁碼 | 名稱 | 時代 |
|---|---|---|
| 36 | 鎏金銅菩薩立像 | 東晉 |
| 36 | 綫刻佛像金板 | 東晉 |
| 37 | 鎏金銅佛坐像 | 十六國・後趙 |
| 38 | 鎏金銅佛坐像 | 十六國・後秦 |
| 39 | 石雕造像塔 | 十六國・北凉 |
| 39 | 石雕造像塔 | 十六國・北凉 |
| 40 | 石雕造像塔 | 十六國・北凉 |
| 40 | 鎏金銅佛坐像 | 十六國・夏 |
| 41 | 鎏金銅佛坐像 | 十六國 |
| 41 | 鎏金銅佛坐像 | 十六國 |
| 42 | 鎏金銅佛立像 | 十六國 |
| 42 | 鎏金銅佛坐像 | 十六國 |
| 43 | 鎏金銅菩薩立像 | 十六國 |

北魏

| 頁碼 | 名稱 | 時代 |
|---|---|---|
| 44 | 石雕佛道造像碑 | 北魏 |
| 45 | 石雕佛坐像 | 北魏 |
| 45 | 石雕交脚佛坐像 | 北魏 |
| 46 | 石雕彌勒佛坐像 | 北魏 |
| 48 | 石雕佛立像 | 北魏 |
| 49 | 石雕造像塔 | 北魏 |
| 49 | 石雕佛坐像 | 北魏 |
| 50 | 石雕四面佛龕 | 北魏 |
| 52 | 石雕交脚彌勒菩薩像 | 北魏 |
| 52 | 石雕道教三尊像 | 北魏 |
| 53 | 石雕佛立像 | 北魏 |
| 54 | 石雕彌勒菩薩坐像 | 北魏 |
| 55 | 石刻佛座禮佛圖 | 北魏 |
| 56 | 石雕道教像 | 北魏 |
| 57 | 彩繪石雕彌勒佛立像 | 北魏 |
| 58 | 石雕造像碑 | 北魏 |
| 58 | 石雕供養菩薩像 | 北魏 |
| 59 | 石雕釋迦彌勒像 | 北魏 |
| 59 | 石雕觀世音菩薩立像 | 北魏 |
| 60 | 石雕造像塔 | 北魏 |
| 62 | 石雕造像塔 | 北魏 |
| 62 | 石雕造像塔 | 北魏 |
| 63 | 石雕造像塔 | 北魏 |
| 63 | 石雕佛頭像 | 北魏 |
| 64 | 石雕造像 | 北魏 |
| 66 | 石雕雙龕造像碑 | 北魏 |
| 67 | 石雕彌勒佛坐像 | 北魏 |
| 68 | 石雕佛立像 | 北魏 |
| 69 | 貼金彩繪石雕佛立像 | 北魏 |
| 70 | 貼金彩繪石雕佛立像 | 北魏 |

159

| 頁碼 | 名稱 | 時代 | 頁碼 | 名稱 | 時代 |
|---|---|---|---|---|---|
| 71 | 石造像座綫刻 | 北魏 | 93 | 石雕佛坐像 | 東魏 |
| 73 | 陶質比丘頭像 | 北魏 | 93 | 石雕思惟菩薩像 | 東魏 |
| 73 | 陶質梳髻頭像 | 北魏 | 94 | 石雕造像碑 | 東魏 |
| 74 | 陶質籠冠頭像 | 北魏 | 96 | 石雕菩薩立像 | 東魏 |
| 74 | 陶質武士頭像 | 北魏 | 96 | 石雕釋迦佛坐像 | 東魏 |
| 75 | 銅彌勒佛立像 | 北魏 | 97 | 石雕二佛并坐像 | 東魏 |
| 75 | 鎏金銅彌勒佛立像 | 北魏 | 97 | 石雕觀世音菩薩立像 | 東魏 |
| 76 | 鎏金銅彌勒三尊像 | 北魏 | 98 | 石雕阿彌陀佛立像 | 東魏 |
| 76 | 鎏金銅釋迦佛立像 | 北魏 | 99 | 貼金彩繪石雕佛立像 | 東魏 |
| 77 | 鎏金銅佛坐像 | 北魏 | 100 | 貼金彩繪石雕佛立像 | 東魏 |
| 78 | 鎏金銅佛立像 | 北魏 | 101 | 貼金彩繪石雕佛立像 | 東魏 |
| 79 | 銅觀世音菩薩立像 | 北魏 | 101 | 貼金石雕佛頭像 | 東魏 |
| 80 | 鎏金銅釋迦多寶并坐像 | 北魏 | 102 | 石雕佛坐像 | 東魏 |
| 81 | 鎏金銅彌勒佛立像 | 北魏 | 102 | 石雕佛立像 | 東魏 |
| 82 | 銅二佛并坐像 | 北魏 | 103 | 石雕佛立像 | 東魏 |
| 82 | 銅觀世音菩薩立像 | 北魏 | 104 | 石雕佛立像 | 東魏 |
| 83 | 鎏金銅觀世音菩薩立像 | 北魏 | 105 | 彩繪石雕菩薩立像 | 東魏 |
| 83 | 鎏金銅觀世音菩薩立像 | 北魏 | 106 | 石雕菩薩立像 | 東魏 |
| 84 | 鎏金銅二佛并坐像 | 北魏 | 106 | 石雕菩薩立像 | 東魏 |
| 85 | 鎏金銅彌勒菩薩像 | 北魏 | 107 | 貼金彩繪石雕菩薩立像 | 東魏 |
| 86 | 鎏金銅觀世音菩薩立像 | 北魏 | 108 | 彩繪石雕菩薩立像 | 東魏 |
| 86 | 銅菩薩立像 | 北魏 | 109 | 彩繪石雕菩薩像 | 東魏 |
| 87 | 鎏金銅彌勒佛立像 | 北魏 | 110 | 貼金彩繪石雕菩薩立像 | 東魏 |
| 88 | 鎏金銅佛坐像 | 北魏 | 110 | 貼金彩繪石雕菩薩立像 | 東魏 |
| 89 | 鎏金銅佛立像 | 北魏 | 111 | 石雕菩薩立像 | 東魏 |
| 89 | 鎏金銅二佛并坐像 | 北魏 | 111 | 石雕菩薩像 | 東魏 |
|  |  |  | 112 | 石雕菩薩立像 | 東魏 |
|  |  |  | 113 | 石雕交脚彌勒菩薩龕像 | 東魏 |
|  |  |  | 114 | 鎏金銅彌勒佛立像 | 東魏 |
| | 東魏西魏 | | 115 | 鎏金銅觀世音菩薩像 | 東魏 |
|  |  |  | 115 | 鎏金銅觀世音菩薩立像 | 東魏 |
| 頁碼 | 名稱 | 時代 | 116 | 鎏金銅佛立像 | 東魏 |
| 90 | 石雕造像碑 | 東魏 | 117 | 陶彩繪巫師俑 | 東魏 |
| 91 | 石雕彌勒佛立像 | 東魏 | 117 | 石雕佛坐像 | 西魏 |
| 92 | 石雕佛立像 | 東魏 |  |  |  |

160

| 頁碼 | 名稱 | 時代 |
|---|---|---|
| 118 | 石雕彩繪佛坐像 | 西魏 |
| 119 | 石雕佛坐像 | 西魏 |

## 北齊北周

| 頁碼 | 名稱 | 時代 |
|---|---|---|
| 120 | 石雕菩薩立像 | 北齊 |
| 120 | 石雕彌勒佛倚坐像 | 北齊 |
| 121 | 石雕思惟太子像 | 北齊 |
| 122 | 石雕菩薩像 | 北齊 |
| 122 | 石雕佛坐像 | 北齊 |
| 123 | 石雕彌勒佛像 | 北齊 |
| 124 | 石雕造像碑 | 北齊 |
| 125 | 描金彩繪石雕雙彌勒佛坐像 | 北齊 |
| 126 | 石雕造像碑 | 北齊 |
| 127 | 石雕雙思惟菩薩坐像 | 北齊 |
| 128 | 描金彩繪石雕菩薩立像 | 北齊 |
| 128 | 石雕佛坐像 | 北齊 |
| 129 | 貼金彩繪石雕佛立像 | 北齊 |
| 129 | 貼金彩繪石雕佛立像 | 北齊 |
| 130 | 貼金彩繪石雕佛立像 | 北齊 |
| 130 | 貼金彩繪石雕佛坐像 | 北齊 |
| 131 | 彩繪石雕盧舍那佛立像 | 北齊 |
| 132 | 貼金彩繪石雕佛坐像 | 北齊 |
| 133 | 石雕佛坐像 | 北齊 |
| 134 | 石雕佛立像 | 北齊 |
| 135 | 石雕佛坐像 | 北齊 |
| 136 | 石雕佛立像 | 北齊 |
| 137 | 石雕佛立像 | 北齊 |
| 138 | 石雕造像碑 | 北齊 |
| 139 | 石雕彩繪佛坐像 | 北齊 |
| 139 | 貼金彩繪石雕螺髻比丘立像 | 北齊 |
| 140 | 石雕交脚菩薩坐像 | 北齊 |

| 頁碼 | 名稱 | 時代 |
|---|---|---|
| 142 | 石雕雙思惟菩薩像 | 北齊 |
| 142 | 石雕思惟菩薩像 | 北齊 |
| 143 | 石雕菩薩立像 | 北齊 |
| 144 | 彩繪石雕供養菩薩像 | 北齊 |
| 144 | 石雕觀世音菩薩立像 | 北齊 |
| 145 | 石雕菩薩立像 | 北齊 |
| 145 | 彩繪石雕菩薩立像 | 北齊 |
| 146 | 貼金彩繪石雕菩薩立像 | 北齊 |
| 146 | 貼金彩繪石雕思惟菩薩像 | 北齊 |
| 147 | 貼金彩繪石雕菩薩立像 | 北齊 |
| 147 | 貼金彩繪石雕菩薩立像 | 北齊 |
| 148 | 鎏金銅觀世音菩薩像 | 北齊 |
| 148 | 鎏金銅菩薩立像 | 北齊 |
| 149 | 鎏金銅佛立像 | 北齊 |
| 149 | 鎏金銅菩薩立像 | 北齊 |
| 150 | 鎏金銅菩薩立像 | 北齊 |
| 150 | 模印彩繪瓷菩薩像 | 北齊 |
| 151 | 石浮雕喪儀圖 | 北齊 |
| 152 | 石浮雕四臂女神 | 北齊 |
| 152 | 石浮雕祭祀隊列 | 北齊 |
| 153 | 石雕佛像 | 北周 |
| 154 | 石雕造像碑 | 北周 |
| 155 | 石雕觀世音菩薩立像 | 北周 |
| 155 | 石雕釋迦千佛造像碑 | 北周 |
| 156 | 石雕造像碑 | 北周 |
| 157 | 石雕釋迦佛立像 | 北周 |
| 158 | 石雕佛立像 | 北周 |
| 159 | 石雕佛立像 | 北周 |
| 159 | 彩繪石雕佛立像 | 北周 |
| 160 | 石雕佛立像 | 北周 |
| 160 | 石雕佛頭 | 北周 |
| 161 | 石雕佛坐像 | 北周 |
| 162 | 石雕佛龕造像碑 | 北周 |
| 163 | 石雕佛龕造像碑 | 北周 |

161

| 頁碼 | 名稱 | 時代 |
|---|---|---|
| 163 | 石雕佛龕造像碑 | 北周 |
| 164 | 貼金石雕觀世音菩薩立像 | 北周 |
| 164 | 貼金石雕觀世音菩薩立像 | 北周 |
| 165 | 鎏金銅佛立像 | 北周 |
| 165 | 鎏金銅菩薩立像 | 北周 |
| 166 | 石浮雕祭壇圖 | 北周 |
| 168 | 石浮雕度亡靈圖 | 北周 |
| 169 | 石浮雕祭司 | 北周 |

## 南朝

| 頁碼 | 名稱 | 時代 |
|---|---|---|
| 170 | 鎏金銅佛坐像 | 南朝·宋 |
| 171 | 鎏金銅佛坐像 | 南朝·宋 |
| 171 | 彩繪貼金石雕佛坐像 | 南朝·齊 |
| 172 | 石雕造像碑 | 南朝·齊 |
| 173 | 彩繪貼金石雕彌勒佛坐像 | 南朝·齊 |
| 174 | 石雕釋迦佛立像 | 南朝·梁 |
| 176 | 彩繪貼金石雕釋迦佛立像 | 南朝·梁 |
| 178 | 石雕釋迦佛立像 | 南朝·梁 |
| 178 | 石雕佛立像 | 南朝·梁 |
| 179 | 彩繪貼金石雕釋迦多寶像 | 南朝·梁 |
| 180 | 漆金石雕佛坐像 | 南朝·梁 |
| 181 | 石雕觀世音菩薩立像 | 南朝·梁 |
| 182 | 石雕阿育王像 | 南朝·梁 |
| 183 | 鎏金銅佛坐像 | 南朝·梁 |
| 183 | 鎏金銅觀世音菩薩立像 | 南朝·陳 |
| 184 | 石雕佛坐像 | 南朝 |
| 185 | 石雕佛立像 | 南朝 |
| 186 | 石雕二菩薩立像 | 南朝 |
| 188 | 石雕阿育王頭像 | 南朝 |
| 188 | 石雕阿育王立像 | 南朝 |
| 189 | 石雕天王像 | 南朝 |

| 頁碼 | 名稱 | 時代 |
|---|---|---|
| 189 | 彩繪石雕維摩詰像 | 南朝 |
| 190 | 石浮雕須彌山圖 | 南朝 |

## 隋

| 頁碼 | 名稱 | 時代 |
|---|---|---|
| 192 | 彩繪石雕造像碑 | 隋 |
| 193 | 石雕釋迦佛坐像 | 隋 |
| 194 | 彩繪石雕道教像 | 隋 |
| 194 | 石雕釋迦佛立像 | 隋 |
| 195 | 石雕佛立像 | 隋 |
| 195 | 石雕觀音菩薩立像 | 隋 |
| 196 | 石雕彌陀佛立像 | 隋 |
| 196 | 石雕觀世音菩薩立像 | 隋 |
| 197 | 石雕雙思惟菩薩像 | 隋 |
| 197 | 石雕造像碑 | 隋 |
| 198 | 石雕佛坐像 | 隋 |
| 198 | 石雕佛坐像 | 隋 |
| 199 | 石雕觀世音菩薩像 | 隋 |
| 199 | 石雕菩薩立像 | 隋 |
| 200 | 貼金石雕彌勒菩薩像 | 隋 |
| 200 | 石雕菩薩立像 | 隋 |
| 201 | 石雕觀世音菩薩立像 | 隋 |
| 201 | 石雕觀世音菩薩立像 | 隋 |
| 202 | 石雕觀世音菩薩立像 | 隋 |
| 203 | 鎏金銅阿彌陀佛坐像 | 隋 |
| 204 | 鎏金銅雙身佛立像 | 隋 |
| 204 | 鎏金銅觀世音菩薩立像 | 隋 |
| 205 | 鎏金銅佛坐像 | 隋 |
| 206 | 鎏金銅佛立像 | 隋 |
| 207 | 銅佛坐像 | 隋 |
| 209 | 鎏金銅二佛并坐像 | 隋 |
| 209 | 鎏金銅佛坐像 | 隋 |

| 頁碼 | 名稱 | 時代 |
| --- | --- | --- |
| 210 | 石浮雕密斯拉神 | 隋 |
| 211 | 石浮雕祭壇 | 隋 |
| 211 | 石浮雕吹角者 | 隋 |

## 唐

| 頁碼 | 名稱 | 時代 |
| --- | --- | --- |
| 212 | 彩繪泥塑釋迦牟尼佛像 | 唐 |
| 213 | 彩繪泥塑承座力士 | 唐 |
| 214 | 彩繪泥塑供養菩薩像 | 唐 |
| 214 | 彩繪泥塑供養菩薩像 | 唐 |
| 215 | 彩繪泥塑文殊菩薩像 | 唐 |
| 216 | 彩繪泥塑普賢菩薩像 | 唐 |
| 217 | 彩繪泥塑獠蠻像 | 唐 |
| 217 | 彩繪泥塑童子像 | 唐 |
| 218 | 彩繪泥塑弟子菩薩立像 | 唐 |
| 219 | 彩繪泥塑弟子像 | 唐 |
| 219 | 彩繪泥塑菩薩立像 | 唐 |
| 220 | 彩繪泥塑天王立像 | 唐 |
| 221 | 彩繪泥塑菩薩天王立像 | 唐 |
| 222 | 彩繪泥塑釋迦牟尼佛群像 | 唐 |
| 223 | 彩繪泥塑脅侍菩薩像 | 唐 |
| 223 | 彩繪泥塑脅侍菩薩像 | 唐 |
| 224 | 彩繪泥塑供養菩薩像 | 唐 |
| 224 | 彩繪泥塑供養菩薩像 | 唐 |
| 225 | 彩繪泥塑阿彌陀佛像 | 唐 |
| 226 | 彩繪泥塑脅侍菩薩像 | 唐 |
| 227 | 彩繪泥塑脅侍菩薩像 | 唐 |
| 228 | 彩繪泥塑供養菩薩像 | 唐 |
| 229 | 彩繪泥塑普賢菩薩像 | 唐 |
| 230 | 彩繪泥塑文殊菩薩像 | 唐 |
| 231 | 彩繪泥塑天王像 | 唐 |
| 232 | 彩繪泥塑五尊像 | 唐 |

| 頁碼 | 名稱 | 時代 |
| --- | --- | --- |
| 233 | 彩繪泥塑釋迦牟尼佛像 | 唐 |
| 234 | 彩繪泥塑菩薩和弟子像 | 唐 |
| 235 | 彩繪泥塑天王像 | 唐 |
| 236 | 石雕佛坐像 | 唐 |
| 237 | 石雕阿彌陀佛坐像 | 唐 |
| 238 | 石雕造像碑 | 唐 |
| 239 | 彩繪石雕釋迦佛坐像 | 唐 |
| 240 | 石雕佛坐像 | 唐 |
| 241 | 石雕造像碑 | 唐 |
| 241 | 石雕佛造像 | 唐 |
| 242 | 石雕天尊坐像 | 唐 |
| 243 | 石雕阿彌陀佛坐像 | 唐 |
| 244 | 石雕佛立像 | 唐 |
| 244 | 石雕佛坐像 | 唐 |
| 245 | 石雕彌勒佛像 | 唐 |
| 246 | 石雕釋迦坐像 | 唐 |
| 247 | 石雕藥師佛坐像 | 唐 |
| 247 | 石雕佛立像 | 唐 |
| 248 | 貼金彩繪石雕佛立像 | 唐 |
| 248 | 石雕佛立像 | 唐 |
| 249 | 石雕佛立像 | 唐 |
| 249 | 石雕釋迦降外道像 | 唐 |
| 250 | 石雕佛坐像 | 唐 |
| 251 | 石雕佛坐像 | 唐 |
| 251 | 石雕佛坐像 | 唐 |
| 252 | 石雕佛坐像 | 唐 |
| 253 | 石雕佛坐像 | 唐 |
| 253 | 石雕迦葉立像 | 唐 |
| 254 | 石雕弟子立像 | 唐 |
| 255 | 石雕觀世音菩薩坐像 | 唐 |
| 256 | 石雕十一面觀音像 | 唐 |
| 256 | 石雕菩薩立像 | 唐 |
| 257 | 石雕雙菩薩立像 | 唐 |
| 257 | 石雕菩薩立像 | 唐 |

| 頁碼 | 名稱 | 時代 |
|---|---|---|
| 258 | 石雕虛空藏菩薩坐像 | 唐 |
| 258 | 石雕菩薩頭像 | 唐 |
| 259 | 石雕思惟菩薩像 | 唐 |
| 260 | 石雕菩薩立像 | 唐 |
| 260 | 石雕彌勒菩薩立像 | 唐 |
| 261 | 石雕十一面觀音像 | 唐 |
| 261 | 石雕菩薩坐像 | 唐 |
| 262 | 石雕觀世音菩薩頭像 | 唐 |
| 263 | 石雕菩薩頭像 | 唐 |
| 264 | 石雕菩薩像 | 唐 |
| 265 | 石雕不動明王像 | 唐 |
| 266 | 石雕馬頭明王像 | 唐 |
| 267 | 石雕降三世明王像 | 唐 |
| 267 | 石雕金剛像 | 唐 |
| 268 | 石雕天王像 | 唐 |
| 269 | 石雕天王像 | 唐 |
| 270 | 彩繪石雕天王像 | 唐 |
| 271 | 石雕天王像 | 唐 |
| 271 | 石雕力士像 | 唐 |
| 272 | 石雕力士像 | 唐 |
| 273 | 彩繪石雕獅子 | 唐 |

# 宗教雕塑二　目錄

唐

| 頁碼 | 名稱 | 時代 |
|---|---|---|
| 275 | 貼金彩繪石雕舍利寶帳 | 唐 |
| 278 | 石雕盝頂舍利函 | 唐 |
| 280 | 彩繪石雕阿育王塔 | 唐 |
| 281 | 磚雕伎樂天 | 唐 |
| 283 | 磚雕門楣 | 唐 |
| 283 | 塔身磚雕 | 唐 |
| 284 | 磚雕四臂力士像 | 唐 |
| 285 | 磚雕持蛇力士像 | 唐 |
| 285 | 磚雕三尊像及七佛像 | 唐 |
| 286 | 鎏金銅阿彌陀佛坐像 | 唐 |
| 287 | 鎏金銅佛立像 | 唐 |
| 287 | 鎏金銅佛坐像 | 唐 |
| 288 | 鎏金銅佛菩薩像 | 唐 |
| 289 | 鎏金銅佛坐像 | 唐 |
| 289 | 鎏金銅佛坐像 | 唐 |
| 290 | 鎏金銅坐佛像 | 唐 |
| 290 | 鎏金銅佛坐像 | 唐 |
| 291 | 鎏金銅十一面觀音立像 | 唐 |
| 291 | 鎏金銅觀世音菩薩立像 | 唐 |
| 292 | 鎏金銅菩薩立像 | 唐 |
| 292 | 銅觀世音菩薩立像 | 唐 |
| 293 | 鎏金銅迦葉像 | 唐 |
| 293 | 鎏金銅阿難像 | 唐 |
| 294 | 鎏金銅羅漢像 | 唐 |
| 294 | 鎏金銅力士像 | 唐 |
| 295 | 銅女道士像 | 唐 |
| 295 | 鐵彌勒佛倚坐像 | 唐 |
| 296 | 夾紵鑒真和尚坐像 | 唐 |
| 297 | 木雕八臂觀音像 | 唐 |
| 297 | 木雕十一面觀音像 | 唐 |

| 頁碼 | 名稱 | 時代 |
|---|---|---|
| 298 | 木雕十一面觀音像 | 唐 |
| 298 | 彩繪木雕菩薩立像 | 唐 |
| 299 | 彩繪木雕菩薩立像 | 唐 |
| 299 | 木雕羅漢頭像 | 唐 |
| 300 | 鎏金銀捧盤菩薩像 | 唐 |
| 300 | 石雕佛坐像 | 南詔 |
| 301 | 石雕觀世音菩薩立像 | 南詔 |
| 301 | 銀觀世音菩薩像 | 南詔 |
| 302 | 鎏金銀金翅鳥像 | 南詔 |
| 303 | 彩繪泥塑佛坐像 | 公元6–7世紀 |
| 304 | 彩繪木雕佛頭像 | 公元6–7世紀 |
| 304 | 彩繪木雕佛坐像 | 公元6–7世紀 |
| 305 | 木雕佛立像 | 公元6–7世紀 |
| 305 | 泥塑菩薩立像 | 公元6–7世紀 |
| 306 | 泥塑天王像 | 公元6–7世紀 |
| 307 | 陶菩薩頭像 | 公元6–7世紀 |
| 308 | 彩繪泥塑女神像 | 公元6–7世紀 |
| 308 | 泥塑佛立像 | 公元7世紀 |
| 309 | 泥塑菩薩頭像 | 公元7世紀 |
| 309 | 彩繪泥塑菩薩頭像 | 公元7世紀 |
| 310 | 彩繪泥塑菩薩像 | 公元7世紀 |
| 311 | 泥塑供養人頭像 | 公元7世紀 |
| 311 | 泥塑供養人頭像 | 公元7世紀 |
| 312 | 泥塑供養人頭像 | 公元7世紀 |
| 312 | 彩繪泥塑菩薩像 | 公元7–8世紀 |
| 313 | 彩繪泥塑佛坐像 | 公元7–8世紀 |
| 314 | 泥塑婆羅門坐像 | 公元7–8世紀 |
| 315 | 彩繪泥塑菩薩像 | 公元8世紀 |
| 315 | 彩繪泥塑天王像 | 公元8–9世紀 |
| 316 | 彩繪泥塑惡鬼像 | 公元8–9世紀 |
| 316 | 彩繪泥塑女神像 | 公元8–9世紀 |
| 317 | 彩繪泥塑男神像 | 公元8–9世紀 |

| 頁碼 | 名稱 | 時代 |
|---|---|---|
| 317 | 木雕十一面觀音像 | 公元8-9世紀 |

## 五代十國

| 頁碼 | 名稱 | 時代 |
|---|---|---|
| 318 | 石浮雕逾城出家 | 五代十國・南唐 |
| 318 | 石浮雕乳女奉糜 | 五代十國・南唐 |
| 319 | 石浮雕降伏惡魔 | 五代十國・南唐 |
| 319 | 石浮雕涅槃焚棺 | 五代十國・南唐 |
| 320 | 石浮雕龍 | 五代十國・南唐 |
| 321 | 石浮雕普賢菩薩像 | 五代十國・南唐 |
| 322 | 石浮雕力士像 | 五代十國・南唐 |
| 323 | 石浮雕天王像 | 五代十國・南唐 |
| 324 | 石浮雕天王像 | 五代十國・南唐 |
| 324 | 石浮雕地神 | 五代十國・南唐 |
| 325 | 彩繪泥塑釋迦牟尼佛像 | 五代十國・北漢 |
| 326 | 彩繪泥塑弟子立像 | 五代十國・北漢 |
| 326 | 彩繪泥塑弟子立像 | 五代十國・北漢 |
| 327 | 彩繪泥塑文殊菩薩坐像 | 五代十國・北漢 |
| 328 | 彩繪泥塑普賢菩薩坐像 | 五代十國・北漢 |
| 329 | 彩繪泥塑脅侍菩薩立像 | 五代十國・北漢 |
| 329 | 彩繪泥塑脅侍菩薩立像 | 五代十國・北漢 |
| 330 | 彩繪泥塑天王像 | 五代十國・北漢 |
| 331 | 彩繪泥塑天王像 | 五代十國・北漢 |
| 332 | 彩繪泥塑供養童子像 | 五代十國・北漢 |
| 333 | 石雕天王像 | 五代十國 |
| 334 | 鎏金銅阿育王塔 | 五代十國・吳越 |
| 334 | 鎏金銅觀世音菩薩立像 | 五代十國・南唐 |
| 335 | 鎏金銅千手觀音菩薩倚坐像 | 五代十國 |
| 336 | 彩繪石雕舍利棺 | 五代十國 |

## 遼北宋西夏金南宋

| 頁碼 | 名稱 | 時代 |
|---|---|---|
| 337 | 彩繪泥塑十一面觀音菩薩立像 | 遼 |
| 339 | 彩繪泥塑脅侍菩薩立像 | 遼 |
| 340 | 彩繪泥塑力士像 | 遼 |
| 341 | 彩繪泥塑釋迦牟尼佛像 | 遼 |
| 342 | 彩繪泥塑文殊菩薩像 | 遼 |
| 343 | 彩繪泥塑普賢菩薩像 | 遼 |
| 344 | 彩繪泥塑脅侍菩薩立像 | 遼 |
| 344 | 彩繪泥塑脅侍菩薩立像 | 遼 |
| 345 | 彩繪泥塑燃燈佛像 | 遼 |
| 346 | 彩繪泥塑脅侍菩薩立像 | 遼 |
| 346 | 彩繪泥塑脅侍菩薩立像 | 遼 |
| 347 | 彩繪泥塑脅侍菩薩立像 | 遼 |
| 348 | 彩繪泥塑供養人像 | 遼 |
| 348 | 彩繪泥塑供養人像 | 遼 |
| 349 | 彩繪泥塑彌勒佛像 | 遼 |
| 350 | 彩繪泥塑地藏菩薩坐像 | 遼 |
| 351 | 彩繪泥塑脅侍菩薩立像 | 遼 |
| 352 | 彩繪泥塑脅侍菩薩立像 | 遼 |
| 353 | 彩繪泥塑脅侍菩薩立像 | 遼 |
| 354 | 彩繪泥塑天王像 | 遼 |
| 355 | 彩繪泥塑天王像 | 遼 |
| 356 | 彩繪泥塑四方佛像 | 遼 |
| 357 | 彩繪泥塑釋迦牟尼佛像 | 遼 |
| 357 | 彩繪石雕釋迦涅槃像 | 遼 |
| 358 | 石浮雕釋迦涅槃函 | 遼 |
| 359 | 彩繪石雕塔 | 遼 |
| 359 | 鎏金銅佛坐像 | 遼 |
| 360 | 鎏金銅菩薩坐像 | 遼 |
| 360 | 鎏金銅觀音菩薩像 | 遼 |
| 361 | 鎏金銅菩薩坐像 | 遼 |

| 頁碼 | 名稱 | 時代 | 頁碼 | 名稱 | 時代 |
| --- | --- | --- | --- | --- | --- |
| 361 | 鎏金銅菩薩立像 | 遼 | 384 | 彩繪泥塑觀世音菩薩像 | 北宋 |
| 362 | 契丹女神金像 | 遼 | 385 | 彩繪泥塑文殊菩薩像 | 北宋 |
| 362 | 陶菩薩頭像 | 遼 | 386 | 彩繪泥塑普賢菩薩像 | 北宋 |
| 363 | 瓷迦葉像 | 遼 | 387 | 彩繪泥塑羅漢像 | 北宋 |
| 363 | 瓷阿難像 | 遼 | 387 | 彩繪泥塑羅漢像 | 北宋 |
| 364 | 彩繪泥塑廬山蓮社慧遠和尚 | 北宋 | 388 | 彩繪泥塑羅漢像 | 北宋 |
| 365 | 彩繪泥塑鶖鷺舍利佛尊者 | 北宋 | 388 | 彩繪泥塑羅漢像 | 北宋 |
| 366 | 彩繪泥塑靈岩寺開山法定和尚 | 北宋 | 389 | 彩繪泥塑菩薩像 | 北宋 |
| 367 | 彩繪泥塑太湖慧可神光尊者 | 北宋 | 390 | 彩繪泥塑菩薩像 | 北宋 |
| 368 | 彩繪泥塑迦留陀夷尊者 | 北宋 | 391 | 彩繪泥塑菩薩像 | 北宋 |
| 369 | 彩繪泥塑雙桂堂神通破山和尚 | 北宋 | 391 | 彩繪泥塑菩薩像 | 北宋 |
| 370 | 彩繪泥塑彌勒佛像 | 北宋 | 392 | 彩繪泥塑十八羅漢像 | 北宋 |
| 371 | 彩繪泥塑菩薩像 | 北宋 | 394 | 彩繪泥塑影壁羅漢坐像 | 北宋 |
| 372 | 彩繪泥塑菩薩像 | 北宋 | 394 | 彩繪泥塑影壁羅漢坐像 | 北宋 |
| 373 | 彩繪泥塑文殊菩薩像 | 北宋 | 395 | 銅千手觀音立像 | 北宋 |
| 373 | 彩繪泥塑阿難像 | 北宋 | 396 | 石雕伎樂天 | 北宋 |
| 374 | 彩繪泥塑閻君像 | 北宋 | 396 | 石雕伎樂天 | 北宋 |
| 374 | 彩繪泥塑閻君像 | 北宋 | 397 | 石雕力士像 | 北宋 |
| 375 | 彩繪泥塑閻君像 | 北宋 | 398 | 石雕佛倚坐像 | 北宋 |
| 375 | 彩繪泥塑羅漢像 | 北宋 | 398 | 貼金石雕阿彌陀佛坐像 | 北宋 |
| 376 | 彩繪泥塑聖母坐像及其侍女 | 北宋 | 399 | 石雕迦葉像 | 北宋 |
| 377 | 彩繪泥塑聖母像 | 北宋 | 399 | 石雕阿難像 | 北宋 |
| 378 | 彩繪泥塑侍女立像 | 北宋 | 400 | 石雕天王像 | 北宋 |
| 378 | 彩繪泥塑侍女立像 | 北宋 | 402 | 石雕力士像 | 北宋 |
| 379 | 彩繪泥塑侍女立像 | 北宋 | 404 | 石雕冥府十王造像碑 | 北宋 |
| 379 | 彩繪泥塑侍女立像 | 北宋 | 404 | 鎏金銅佛坐像 | 北宋 |
| 380 | 彩繪泥塑侍女立像 | 北宋 | 405 | 鎏金銅地藏菩薩像 | 北宋 |
| 380 | 彩繪泥塑宦官像 | 北宋 | 405 | 鎏金銅十一面觀世音菩薩像 | 北宋 |
| 381 | 彩繪泥塑侍女立像 | 北宋 | 406 | 鎏金銅水月觀音坐像 | 北宋 |
| 381 | 彩繪泥塑侍女立像 | 北宋 | 407 | 鎏金銅菩薩立像 | 北宋 |
| 382 | 彩繪泥塑侍女立像 | 北宋 | 407 | 鎏金銅地藏菩薩坐像 | 北宋 |
| 382 | 彩繪泥塑侍女立像 | 北宋 | 408 | 鎏金銅天王像 | 北宋 |
| 383 | 彩繪泥塑女官立像 | 北宋 | 408 | 鎏金銅力士像 | 北宋 |
| 383 | 彩繪泥塑侍女立像 | 北宋 | 409 | 鐵守護神將像 | 北宋 |

| 頁碼 | 名稱 | 時代 | 頁碼 | 名稱 | 時代 |
|---|---|---|---|---|---|
| 411 | 鐵守護神將像 | 北宋 | 432 | 彩繪泥塑摩利支天像 | 金 |
| 412 | 鐵蹲獅像 | 北宋 | 433 | 彩繪泥塑伊舍那天像 | 金 |
| 412 | 鐵羅漢像 | 北宋 | 433 | 彩繪泥塑菩提樹天像 | 金 |
| 413 | 木雕羅漢坐像 | 北宋 | 434 | 彩繪泥塑羅刹天像 | 金 |
| 413 | 木雕羅漢坐像 | 北宋 | 435 | 彩繪泥塑北方天王像 | 金 |
| 414 | 木雕觀世音菩薩坐像 | 北宋 | 435 | 彩繪泥塑大吉祥功德天像 | 金 |
| 415 | 漆金彩繪木雕觀世音菩薩坐像 | 北宋 | 436 | 彩繪泥塑阿彌陀佛像 | 金 |
| 415 | 彩繪木雕菩薩坐像 | 北宋 | 437 | 彩繪泥塑脅侍菩薩像 | 金 |
| 417 | 木雕力士立像 | 北宋 | 437 | 彩繪泥塑脅侍菩薩像 | 金 |
| 418 | 貼金木雕天王立像 | 北宋 | 438 | 彩繪泥塑天王像 | 金 |
| 418 | 木雕侍者立像 | 北宋 | 438 | 彩繪泥塑文殊菩薩像 | 金 |
| 419 | 夾紵佛坐像 | 北宋 | 439 | 彩繪泥塑東岳聖母坐像 | 金 |
| 419 | 瓷菩薩像 | 北宋 | 439 | 石雕佛坐像 | 金 |
| 420 | 彩繪泥塑佛頭 | 西夏 | 440 | 彩繪木雕觀世音菩薩像 | 金 |
| 420 | 彩繪泥塑佛頭 | 西夏 | 440 | 漆金彩繪木雕大日如來像 | 金 |
| 421 | 彩繪泥塑羅漢像 | 西夏 | 441 | 加彩青白瓷觀世音菩薩坐像 | 南宋 |
| 421 | 彩繪泥塑羅漢像 | 西夏 | 441 | 瓷道教人物像 | 南宋 |
| 422 | 彩繪泥塑羅漢頭像 | 西夏 | 442 | 銅文殊菩薩像 | 宋 |
| 422 | 彩繪泥塑羅漢頭像 | 西夏 | 442 | 銅普賢菩薩像 | 宋 |
| 423 | 彩繪泥塑天官像 | 西夏 | 443 | 石雕經幢 | 大理國 |
| 423 | 彩繪泥塑天官像 | 西夏 | 444 | 石雕經幢基座 | 大理國 |
| 424 | 彩繪泥塑菩薩像 | 西夏 | 445 | 石雕增長天王像 | 大理國 |
| 424 | 彩繪泥塑布袋和尚像 | 西夏 | 446 | 石雕廣目天王像 | 大理國 |
| 425 | 鎏金銅普賢菩薩像 | 西夏 | 446 | 石雕持國天王像 | 大理國 |
| 426 | 鎏金銅天王像 | 西夏 | 447 | 石雕力士像 | 大理國 |
| 426 | 鎏金銅韋馱像 | 西夏 | 448 | 石雕水月觀音像 | 大理國 |
| 427 | 鎏金銅寒山拾得像 | 西夏 | 448 | 鎏金銅楊枝觀世音菩薩像 | 大理國 |
| 428 | 彩繪泥塑毗盧遮那佛像 | 金 | 449 | 銅地藏菩薩像 | 大理國 |
| 429 | 彩繪泥塑迦葉像 | 金 | 449 | 鎏金銅大黑天像 | 大理國 |
| 429 | 彩繪泥塑阿難像 | 金 | 450 | 鎏金銅阿嵯耶觀世音菩薩像 | 大理國 |
| 430 | 彩繪泥塑脅侍菩薩像 | 金 | 450 | 金阿嵯耶觀世音菩薩像 | 大理國 |
| 430 | 彩繪泥塑地天像 | 金 | 451 | 銅強巴佛坐像 | 公元12–13世紀 |
| 431 | 彩繪泥塑韋馱天像 | 金 | 452 | 銅阿彌陀佛坐像 | 公元12–13世紀 |
| 431 | 彩繪泥塑火天像 | 金 | 452 | 銅蓮花手觀世音菩薩立像 | 公元12–13世紀 |

| 頁碼 | 名稱 | 時代 |
|---|---|---|
| 453 | 彩繪泥塑金剛勇士像 | 公元12-13世紀 |
| 453 | 石雕法王像 | 公元12-13世紀 |

## 元

| 頁碼 | 名稱 | 時代 |
|---|---|---|
| 454 | 彩繪泥塑二十八宿張月鹿像 | 元 |
| 455 | 彩繪泥塑二十八宿昴日鷄像 | 元 |
| 456 | 彩繪泥塑二十八宿女土蝠像 | 元 |
| 457 | 彩繪泥塑二十八宿斗木獬像 | 元 |
| 458 | 彩繪泥塑二十八宿虛日鼠像 | 元 |
| 459 | 彩繪泥塑二十八宿胃土雉像 | 元 |
| 460 | 彩繪泥塑二十八宿參水猿像 | 元 |
| 461 | 彩繪泥塑二十八宿翼火蛇像 | 元 |
| 462 | 彩繪泥塑十二元辰像 | 元 |
| 462 | 彩繪泥塑十二元辰像 | 元 |
| 463 | 彩繪泥塑侍女像 | 元 |
| 464 | 彩繪泥塑侍女像 | 元 |
| 465 | 彩繪泥塑阿彌陀佛像 | 元 |
| 466 | 彩繪泥塑大勢至菩薩像 | 元 |
| 466 | 彩繪泥塑觀世音菩薩像 | 元 |
| 467 | 彩繪泥塑渡海觀音菩薩像 | 元 |
| 468 | 彩繪泥塑明王像 | 元 |
| 469 | 彩繪泥塑明王像 | 元 |
| 470 | 彩繪泥塑脅侍菩薩像 | 元 |
| 470 | 彩繪泥塑脅侍菩薩像 | 元 |
| 471 | 彩繪泥塑阿彌陀佛像 | 元 |
| 472 | 彩繪泥塑普賢菩薩像 | 元 |
| 472 | 彩繪泥塑觀世音菩薩像 | 元 |
| 473 | 彩繪泥塑地藏菩薩像 | 元 |
| 474 | 彩繪泥塑佛坐像 | 元 |
| 475 | 彩繪泥塑文殊菩薩像 | 元 |
| 476 | 彩繪泥塑天王像 | 元 |

| 頁碼 | 名稱 | 時代 |
|---|---|---|
| 476 | 彩繪泥塑天王像 | 元 |
| 477 | 彩繪泥塑侍者像 | 元 |
| 477 | 彩繪泥塑十二圓覺之普賢菩薩像 | 元 |
| 478 | 彩繪泥塑十二圓覺之文殊菩薩像 | 元 |
| 479 | 彩繪泥塑十二圓覺之清净慧菩薩像 | 元 |
| 479 | 彩繪泥塑十二圓覺之辯音菩薩像 | 元 |
| 480 | 石雕印度教毗濕奴像 | 元 |
| 480 | 石雕印度教毗濕奴像 | 元 |
| 481 | 石雕印度教獅子和獅身人面像 | 元 |
| 481 | 石雕印度教獅子和獅身人面像 | 元 |
| 482 | 石雕印度教濕婆與林伽像 | 元 |
| 483 | 石雕印度教大象與林伽像 | 元 |
| 483 | 石雕印度教濕婆像 | 元 |
| 484 | 石雕印度教毗濕奴像 | 元 |
| 485 | 石雕基督教天使像 | 元 |
| 485 | 石雕基督教天使像 | 元 |
| 486 | 石雕四天王像 | 元 |
| 490 | 石雕玄武大帝像 | 元 |
| 490 | 貼金泥塑自在觀音菩薩像 | 元 |
| 491 | 銅佛坐像 | 元 |
| 491 | 鎏金銅菩薩像 | 元 |
| 492 | 夾紵韋馱天像 | 元 |
| 492 | 夾紵羅漢像 | 元 |
| 493 | 貼金彩繪木雕老君像 | 元 |
| 493 | 瓷佛坐像 | 元 |
| 494 | 青白瓷觀世音菩薩坐像 | 元 |
| 495 | 銅釋迦三尊及羅漢像 | 公元13-14世紀 |
| 495 | 銅文殊菩薩坐像 | 公元14世紀 |

明清

| 頁碼 | 名稱 | 時代 |
| --- | --- | --- |
| 496 | 彩繪木雕釋迦佛坐像 | 明 |
| 497 | 彩繪木雕文殊菩薩像 | 明 |
| 498 | 彩繪木雕牽獅獠蠻像 | 明 |
| 498 | 彩繪木雕牽象拂菻像 | 明 |
| 499 | 彩繪泥塑力士像 | 明 |
| 500 | 彩繪泥塑北方多聞天王像 | 明 |
| 500 | 彩繪泥塑梵天像 | 明 |
| 501 | 彩繪泥塑金剛手菩薩像 | 明 |
| 502 | 彩繪泥塑文殊菩薩像 | 明 |
| 502 | 彩繪泥塑普賢菩薩像 | 明 |
| 503 | 彩繪泥塑渡海觀音像 | 明 |
| 504 | 彩繪泥塑脅侍菩薩像 | 明 |
| 504 | 彩繪泥塑脅侍菩薩像 | 明 |
| 505 | 彩繪泥塑自在觀音像 | 明 |
| 506 | 彩繪泥塑韋駄像 | 明 |
| 507 | 彩繪泥塑觀音傳經像 | 明 |
| 508 | 彩繪泥塑準提觀音像 | 明 |
| 509 | 彩繪泥塑眾菩薩像 | 明 |
| 510 | 彩繪泥塑羅漢像 | 明 |
| 510 | 彩繪泥塑羅漢像 | 明 |
| 511 | 彩繪泥塑羅漢與侍者像 | 明 |
| 512 | 彩繪泥塑羅漢像 | 明 |
| 513 | 彩繪泥塑羅漢像 | 明 |
| 514 | 彩繪泥塑羅漢像 | 明 |
| 515 | 彩繪泥塑閻王像 | 明 |
| 515 | 彩繪泥塑閻王像 | 明 |
| 516 | 彩繪泥塑牛頭像 | 明 |
| 516 | 彩繪泥塑馬面像 | 明 |
| 517 | 彩繪泥塑天王像 | 明 |
| 517 | 彩繪泥塑天王像 | 明 |

| 頁碼 | 名稱 | 時代 |
| --- | --- | --- |
| 518 | 彩繪泥塑羅漢像 | 明 |
| 519 | 彩繪泥塑羅漢像 | 明 |
| 519 | 彩繪泥塑羅漢像 | 明 |
| 520 | 彩繪泥塑藥師佛像 | 明 |
| 521 | 彩繪泥塑迦葉像 | 明 |
| 521 | 彩繪泥塑阿難像 | 明 |
| 522 | 彩繪泥塑梵天像 | 明 |
| 522 | 彩繪泥塑帝釋天像 | 明 |
| 523 | 彩繪泥塑羅漢像 | 明 |
| 524 | 彩繪泥塑羅漢像 | 明 |
| 524 | 彩繪泥塑羅漢像 | 明 |
| 525 | 彩繪泥塑文殊菩薩像 | 明 |
| 526 | 彩繪泥塑供養婦人像 | 明 |
| 526 | 彩繪泥塑供養人像 | 明 |
| 527 | 彩繪泥塑群像 | 明 |
| 528 | 彩繪泥塑菩薩和諸天群像 | 明 |
| 529 | 彩繪泥塑菩薩像 | 明 |
| 529 | 彩繪泥塑天人像 | 明 |
| 530 | 彩繪泥塑羅漢像 | 明 |
| 530 | 彩繪泥塑羅漢像 | 明 |
| 531 | 彩繪泥塑毗盧遮那佛像 | 明 |
| 532 | 彩繪泥塑龍華三會 | 明 |
| 533 | 彩繪泥塑龕門 | 明 |
| 534 | 彩繪泥塑菩薩群像 | 明 |
| 535 | 彩繪泥塑弟子像 | 明 |
| 536 | 彩繪泥塑文殊菩薩像 | 明 |
| 537 | 彩繪泥塑天王像 | 明 |
| 537 | 彩繪泥塑天王像 | 明 |
| 538 | 彩繪泥塑諸天像 | 明 |
| 539 | 彩繪泥塑摩利支天和韋駄天像 | 明 |
| 540 | 彩繪泥塑諸天像 | 明 |
| 541 | 彩繪泥塑帝釋天像 | 明 |
| 541 | 彩繪泥塑廣目天王像 | 明 |
| 542 | 彩繪泥塑摩睺羅伽像 | 明 |

| 頁碼 | 名稱 | 時代 |
| --- | --- | --- |
| 542 | 彩繪泥塑辯才天像 | 明 |
| 543 | 彩繪泥塑群像 | 明 |
| 544 | 彩繪泥塑神將像 | 明 |
| 545 | 彩繪泥塑渡海觀音像 | 明 |
| 546 | 木雕千手觀音菩薩像 | 明 |
| 547 | 琉璃金剛像 | 明 |
| 548 | 琉璃童子騎龍像 | 明 |
| 549 | 銅張三丰像 | 明 |
| 550 | 鎏金銅藥師佛像 | 明 |
| 550 | 鎏金銅阿閦佛像 | 明 |
| 551 | 鎏金銅佛坐像 | 明 |
| 551 | 鎏金銅無量壽佛像 | 明 |
| 552 | 銅觀世音菩薩坐像 | 明 |
| 552 | 鐵羅漢像 | 明 |
| 553 | 泥塑關羽像 | 明 |
| 553 | 瓷觀世音菩薩坐像 | 明 |
| 554 | 瓷達摩渡海像 | 明 |
| 554 | 瓷道教人物像 | 明 |
| 555 | 三彩閻羅王像 | 明 |
| 556 | 鎏金銅綠度母像 | 公元14–15世紀 |
| 556 | 鎏金銅千手千眼觀音菩薩像 | 公元14–15世紀 |
| 557 | 彩繪泥塑羅漢像 | 清 |
| 559 | 石雕張果老像 | 清 |
| 559 | 石雕鐵拐李像 | 清 |
| 560 | 木雕邁達拉佛像 | 清 |
| 561 | 鎏金銅强巴佛像 | 清 |
| 562 | 鎏金銅時輪壇城 | 清 |
| 563 | 鎏金銅佛坐像 | 清 |
| 564 | 鎏金銅無量壽佛樹 | 清 |
| 565 | 銅無量壽佛像 | 清 |
| 565 | 鎏金銅四臂觀世音菩薩像 | 清 |
| 566 | 銅大威德金剛像 | 清 |
| 567 | 嵌珠金菩薩像 | 清 |
| 568 | 金釋迦牟尼佛像 | 清 |

| 頁碼 | 名稱 | 時代 |
| --- | --- | --- |
| 568 | 金漆木雕觀世音菩薩像 | 清 |
| 569 | 木雕儺堂戲龍王面具 | 清 |
| 569 | 木雕儺堂戲蔡陽面具 | 清 |
| 570 | 漆布護法鬼王面具 | 清 |
| 570 | 漆布護法神面具 | 清 |

# 墓葬及其他雕塑一　目錄

新石器時代

| 頁碼 | 名稱 | 時代 |
|---|---|---|
| 1 | 陶人頭像 | 裴李崗文化 |
| 1 | 陶人頭 | 雙墩文化 |
| 2 | 陶豬頭 | 上宅文化 |
| 2 | 陶人頭像 | 河姆渡文化 |
| 3 | 陶豬 | 河姆渡文化 |
| 3 | 骨雕人頭像 | 仰韶文化 |
| 3 | 陶人頭像 | 仰韶文化 |
| 4 | 陶人頭形壺口 | 仰韶文化 |
| 4 | 陶鴞面 | 仰韶文化 |
| 5 | 陶鴞形鼎 | 仰韶文化 |
| 6 | 陶蛙 | 仰韶文化 |
| 6 | 陶豬頭 | 仰韶文化 |
| 7 | 彩陶人頭形瓶口 | 仰韶文化 |
| 8 | 陶人頭形瓶口 | 仰韶文化 |
| 8 | 陶鳥形器蓋 | 大溪文化 |
| 9 | 陶人面 | 大汶口文化 |
| 9 | 陶豬形鬹 | 大汶口文化 |
| 10 | 陶獸形壺 | 大汶口文化 |
| 11 | 石人像 | 紅山文化 |
| 11 | 陶人首 | 馬家窯文化 |
| 12 | 陶捏塑雙性裸體人像 | 馬家窯文化 |
| 12 | 陶蛙形罐 | 馬家窯文化 |
| 13 | 陶水鳥形壺 | 良渚文化 |
| 13 | 陶人像 | 石家河文化 |
| 14 | 陶鳥 | 石家河文化 |
| 14 | 陶狗 | 石家河文化 |
| 15 | 陶象 | 石家河文化 |
| 15 | 陶人頭像 | 龍山文化 |
| 16 | 陶人頭像 | 齊家文化 |
| 17 | 陶水鳥形器 | 齊家文化 |

| 頁碼 | 名稱 | 時代 |
|---|---|---|
| 17 | 紅陶鳥形器 | 齊家文化 |
| 18 | 彩陶鷹形器 | 四壩文化 |
| 18 | 彩陶人形罐 | 四壩文化 |

商至戰國

| 頁碼 | 名稱 | 時代 |
|---|---|---|
| 19 | 陶人面形器蓋 | 商 |
| 19 | 陶奴隸像 | 商 |
| 20 | 銅人面具 | 商 |
| 20 | 石人像 | 商 |
| 21 | 銅羊形觥 | 商 |
| 22 | 石牛 | 商 |
| 22 | 銅牛形觥 | 商 |
| 23 | 銅牛形觥 | 商 |
| 23 | 石虎 | 商 |
| 24 | 陶虎 | 商 |
| 24 | 陶虎 | 商 |
| 25 | 銅雙尾虎 | 商 |
| 25 | 銅象形尊 | 商 |
| 26 | 銅象形尊 | 商 |
| 27 | 銅豕形尊 | 商 |
| 27 | 銅犀形尊 | 商 |
| 28 | 銅獸形觥 | 商 |
| 28 | 石鳥 | 商 |
| 29 | 銅男相人像 | 西周 |
| 29 | 銅持環人像 | 西周 |
| 30 | 銅跽坐人像 | 西周 |
| 30 | 銅駒形尊 | 西周 |
| 31 | 銅牛形尊 | 西周 |
| 31 | 銅豕形尊 | 西周 |

172

| 頁碼 | 名稱 | 時代 | 頁碼 | 名稱 | 時代 |
|---|---|---|---|---|---|
| 32 | 銅虎形尊 | 西周 | 51 | 銅馬 | 戰國 |
| 32 | 銅虎形尊 | 西周 | 51 | 銅馬 | 戰國 |
| 33 | 銅貘形尊 | 西周 | 52 | 錯金銀銅虎噬鹿插座 | 戰國 |
| 33 | 銅象形尊 | 西周 | 52 | 陶虎頭形水管道 | 戰國 |
| 34 | 銅獸形尊 | 西周 | 53 | 漆木虎 | 戰國 |
| 34 | 銅爬龍 | 西周 | 53 | 銅虎形節 | 戰國 |
| 35 | 銅鳳鳥形尊 | 西周 | 54 | 漆木梅花鹿 | 戰國 |
| 36 | 銅鳥形尊 | 西周 | 55 | 銅臥鹿 | 戰國 |
| 37 | 銅鳥形尊 | 西周 | 55 | 銅雙鹿 | 戰國 |
| 37 | 銅牛形尊 | 春秋 | 56 | 銅麋鹿 | 戰國 |
| 38 | 木雕臥馬 | 春秋 | 56 | 金鹿形獸 | 戰國 |
| 38 | 銅神獸 | 春秋 | 57 | 銀猿形帶鉤 | 戰國 |
| 39 | 銅鳥形尊 | 春秋 | 57 | 錯金銀銅犀形插座 | 戰國 |
| 40 | 陶騎馬俑 | 戰國 | 58 | 銅鹿角立鶴 | 戰國 |
| 40 | 陶樂舞俑 | 戰國 | 59 | 錯金銀銅雙翼神獸 | 戰國 |
| 41 | 銅犧背立人擎盤 | 戰國 | 60 | 銅獸形尊 | 戰國 |
| 42 | 銅人像 | 戰國 | 60 | 錯金銀銅神獸 | 戰國 |
| 42 | 漆繪銅踞坐人形燈 | 戰國 | 61 | 錯金銀銅獸首形飾 | 戰國 |
| 43 | 鉛跪人 | 戰國 | 62 | 銅龍形鈕 | 戰國 |
| 43 | 漆繪木俑 | 戰國 | 62 | 銅建鼓座 | 戰國 |
| 44 | 銅人像 | 戰國 | 63 | 銅怪獸形編磬座 | 戰國 |
| 44 | 銅騎駝人形燈 | 戰國 | 63 | 漆木雙頭鎮墓獸 | 戰國 |
| 45 | 彩繪木俑 | 戰國 | 64 | 銅鷹首 | 戰國 |
| 45 | 彩繪木俑 | 戰國 | 64 | 銅鷹 | 戰國 |
| 46 | 木持劍俑 | 戰國 | 65 | 鷹頂金冠 | 戰國 |
| 46 | 漆木俑 | 戰國 | 65 | 漆木虎鳥懸鼓架 | 戰國 |
| 47 | 銅武士俑 | 戰國 | 66 | 木雕小座屏 | 戰國 |
| 47 | 銅立人柄曲刃短劍劍首 | 戰國 | 68 | 漆木鴛鴦形盒 | 戰國 |
| 48 | 銅盤角羊頭形車飾 | 戰國 | 68 | 彩繪陶鴨 | 戰國 |
| 48 | 錯金銀銅牛形插座 | 戰國 | | | |
| 49 | 銅牛形尊 | 戰國 | | | |
| 49 | 錯金銀銅牛形尊 | 戰國 | | | |
| 50 | 銅馬 | 戰國 | | | |
| 50 | 銅馬 | 戰國 | | | |

 秦西漢

| 頁碼 | 名稱 | 時代 |
| --- | --- | --- |
| 69 | 陶將軍俑 | 秦 |
| 70 | 陶將軍俑 | 秦 |
| 70 | 陶武官俑 | 秦 |
| 71 | 陶武士俑 | 秦 |
| 71 | 陶御手俑 | 秦 |
| 72 | 陶跪射俑 | 秦 |
| 73 | 陶立射俑 | 秦 |
| 73 | 陶袖手俑 | 秦 |
| 74 | 陶百戲俑 | 秦 |
| 74 | 陶百戲俑 | 秦 |
| 75 | 陶坐俑 | 秦 |
| 75 | 陶鞍馬及牽馬俑 | 秦 |
| 76 | 陶轡馬 | 秦 |
| 77 | 銅鶴 | 秦 |
| 78 | 銅車馬 | 秦 |
| 80 | 石雕牽牛像 | 西漢 |
| 81 | 石雕織女像 | 西漢 |
| 82 | 石人與熊 | 西漢 |
| 83 | 石雕立馬 | 西漢 |
| 84 | 石雕臥馬 | 西漢 |
| 84 | 石雕躍馬 | 西漢 |
| 85 | 石雕伏虎 | 西漢 |
| 85 | 石雕臥牛 | 西漢 |
| 86 | 石雕臥象 | 西漢 |
| 86 | 石雕走虎 | 西漢 |
| 87 | 彩繪陶騎馬武士俑 | 西漢 |
| 88 | 彩繪陶騎馬武士俑 | 西漢 |
| 88 | 彩繪陶騎兵俑 | 西漢 |
| 89 | 彩繪陶立射俑 | 西漢 |
| 90 | 彩繪陶裸體武士俑 | 西漢 |

| 頁碼 | 名稱 | 時代 |
| --- | --- | --- |
| 91 | 彩繪陶裸體女俑 | 西漢 |
| 92 | 彩繪陶武士俑頭 | 西漢 |
| 92 | 彩繪陶武士俑頭 | 西漢 |
| 93 | 彩繪陶武士俑頭 | 西漢 |
| 93 | 彩繪陶女騎者俑頭 | 西漢 |
| 94 | 彩繪陶儀衛俑 | 西漢 |
| 94 | 彩繪陶立俑 | 西漢 |
| 95 | 彩繪陶女立俑 | 西漢 |
| 95 | 彩繪陶女立俑 | 西漢 |
| 96 | 彩繪陶女立俑 | 西漢 |
| 96 | 彩繪陶女立俑 | 西漢 |
| 97 | 彩繪陶女拱手俑 | 西漢 |
| 97 | 彩繪陶女跽坐俑 | 西漢 |
| 98 | 彩繪陶女跽坐俑 | 西漢 |
| 98 | 彩繪陶女舞俑 | 西漢 |
| 99 | 彩繪陶大喇叭裙女立俑 | 西漢 |
| 99 | 彩繪陶舞俑 | 西漢 |
| 100 | 彩繪陶舞俑 | 西漢 |
| 101 | 彩繪陶吹奏俑 | 西漢 |
| 101 | 木騎馬俑 | 西漢 |
| 102 | 彩繪木六博俑 | 西漢 |
| 103 | 彩繪陶雜技盤 | 西漢 |
| 104 | 木騎馬俑 | 西漢 |
| 105 | 彩繪木侍衛俑 | 西漢 |
| 106 | 木伸臂伎樂俑 | 西漢 |
| 106 | 木伎樂舞俑 | 西漢 |
| 107 | 鎏金銅騎馬俑 | 西漢 |
| 108 | 銅四人博戲俑 | 西漢 |
| 109 | 銅四人博戲俑 | 西漢 |
| 109 | 銅說唱俑 | 西漢 |
| 110 | 銅三戲俑 | 西漢 |
| 111 | 銅執傘男俑 | 西漢 |
| 111 | 銅持傘女俑 | 西漢 |
| 112 | 銅持傘俑 | 西漢 |

174

| 頁碼 | 名稱 | 時代 | 頁碼 | 名稱 | 時代 |
|---|---|---|---|---|---|
| 112 | 鎏金銅長信宮燈 | 西漢 | 132 | 銅三孔雀扣飾 | 西漢 |
| 113 | 銅戰爭場面貯貝器蓋 | 西漢 | 132 | 彩繪陶翼獸 | 西漢 |
| 113 | 鎏金銅獻俘掠奪扣飾 | 西漢 | 133 | 陶鎮墓獸 | 西漢 |
| 114 | 銅樂舞俑 | 西漢 | 133 | 彩繪陶鎮墓獸 | 西漢 |
| 114 | 鎏金銅雙人舞盤扣飾 | 西漢 | 134 | 陶龜座鳳鳥 | 西漢 |
| 115 | 鎏金銅八人舞俑扣飾 | 西漢 | 134 | 彩繪陶負壺鳩 | 西漢 |
| 116 | 鎏金銅四人舞俑扣飾 | 西漢 | 135 | 彩繪陶負鼎鳩 | 西漢 |
| 117 | 銅騎士獵鹿扣飾 | 西漢 | | | |
| 117 | 銅騎士獵鹿扣飾 | 西漢 | | 東漢 | |
| 118 | 銅二人獵猪扣飾 | 西漢 | | | |
| 118 | 銅四人縛牛扣飾 | 西漢 | 頁碼 | 名稱 | 時代 |
| 119 | 彩繪陶馬 | 西漢 | 136 | 石雕亭長像 | 東漢 |
| 119 | 木立馬 | 西漢 | 136 | 石雕門卒像 | 東漢 |
| 120 | 鎏金銅馬 | 西漢 | 137 | 石雕胡人像 | 東漢 |
| 121 | 銅馬與御手俑 | 西漢 | 137 | 石雕李冰像 | 東漢 |
| 122 | 彩繪陶牛 | 西漢 | 138 | 石獅 | 東漢 |
| 122 | 銅虎噬牛案 | 西漢 | 139 | 石辟邪 | 東漢 |
| 123 | 彩繪陶山羊 | 西漢 | 140 | 石雕力士 | 東漢 |
| 123 | 銅羊燈 | 西漢 | 140 | 石獅 | 東漢 |
| 124 | 銅三狼噬羊扣飾 | 西漢 | 141 | 石辟邪 | 東漢 |
| 124 | 石猪 | 西漢 | 142 | 石天祿 | 東漢 |
| 125 | 彩繪陶母猪 | 西漢 | 143 | 石辟邪 | 東漢 |
| 125 | 彩繪陶犬 | 西漢 | 143 | 石辟邪 | 東漢 |
| 126 | 木臥犬 | 西漢 | 144 | 石辟邪 | 東漢 |
| 126 | 陶鴨 | 西漢 | 144 | 石辟邪 | 東漢 |
| 127 | 彩繪陶雞 | 西漢 | 145 | 石雕騎馬人像 | 東漢 |
| 127 | 銅三虎噬牛扣飾 | 西漢 | 146 | 銅騎馬人像 | 東漢 |
| 128 | 石豹鎮 | 西漢 | 146 | 綠釉陶六博俑 | 東漢 |
| 128 | 錯金銅豹鎮 | 西漢 | 147 | 陶百戲俑 | 東漢 |
| 129 | 銅二豹噬猪扣飾 | 西漢 | 147 | 陶擊鼓俑 | 東漢 |
| 129 | 銅鹿形鎮 | 西漢 | 148 | 石雕撫瑟俑 | 東漢 |
| 130 | 錯金銀銅雲紋犀形尊 | 西漢 | 148 | 陶撫琴俑 | 東漢 |
| 131 | 陶立熊插座 | 西漢 | 149 | 陶吹簫俑 | 東漢 |
| 131 | 銅魚杖頭 | 西漢 | | | |

| 頁碼 | 名稱 | 時代 | 頁碼 | 名稱 | 時代 |
|---|---|---|---|---|---|
| 149 | 陶舞蹈俑 | 東漢 | 169 | 陶犬 | 東漢 |
| 150 | 陶說唱俑 | 東漢 | 170 | 陶犬 | 東漢 |
| 151 | 陶擊鼓說唱俑 | 東漢 | 170 | 陶犬 | 東漢 |
| 152 | 石雕俳優俑 | 東漢 | 171 | 醬釉陶犬 | 東漢 |
| 152 | 陶坐俑 | 東漢 | 171 | 陶鵝 | 東漢 |
| 153 | 石雕抱子俑 | 東漢 | 172 | 陶子母鷄 | 東漢 |
| 153 | 陶哺嬰俑 | 東漢 | 172 | 釉陶鴨 | 東漢 |
| 154 | 陶跽坐俑 | 東漢 | 173 | 彩繪陶虎熊龍鳳座 | 東漢 |
| 154 | 陶提鞋俑 | 東漢 | 174 | 木猴 | 東漢 |
| 155 | 陶執厨俑 | 東漢 | 174 | 彩繪木猴 | 東漢 |
| 155 | 綠釉陶厨俑 | 東漢 | 175 | 彩繪陶猴 | 東漢 |
| 156 | 石雕執鍤俑 | 東漢 | 175 | 彩繪陶子母熊 | 東漢 |
| 156 | 陶執箕鍤俑 | 東漢 | 176 | 鎏金銅熊鎮 | 東漢 |
| 157 | 陶部曲俑 | 東漢 | 176 | 石雕蟾蜍形搖錢樹座 | 東漢 |
| 157 | 陶鎮墓俑 | 東漢 | 177 | 陶蛙形插座 | 東漢 |
| 158 | 石雕鎮墓俑 | 東漢 | 177 | 鎏金銅獸形硯盒 | 東漢 |
| 158 | 石雕力士座 | 東漢 | 178 | 彩繪陶仙鶴 | 東漢 |
| 159 | 彩繪木軺車 | 東漢 | 178 | 陶仙鶴 | 東漢 |
| 160 | 銅馬車 | 東漢 | 179 | 彩繪木鳩形杖首 | 東漢 |
| 160 | 陶馬 | 東漢 | 179 | 彩繪木鳩形杖首 | 東漢 |
| 161 | 銅馬 | 東漢 | 180 | 陶翼獸 | 東漢 |
| 162 | 彩繪木馬 | 東漢 | 180 | 石雕辟邪插座 | 東漢 |
| 162 | 彩繪木馬 | 東漢 | 181 | 紅陶虎紋獨角獸 | 東漢 |
| 163 | 彩繪木馬 | 東漢 | 181 | 銅獨角獸 | 東漢 |
| 164 | 彩繪木牛 | 東漢 | 182 | 彩繪木獨角獸 | 東漢 |
| 164 | 彩繪陶駱駝 | 東漢 | 182 | 彩繪木獨角獸 | 東漢 |
| 165 | 石羊 | 東漢 | 183 | 陶百花燈 | 東漢 |
| 165 | 陶母子羊 | 東漢 | 184 | 銅朱雀踏龜燈 | 東漢 |
| 166 | 鎏金銅奔羊 | 東漢 | 184 | 石雕熨斗臺 | 東漢 |
| 166 | 銅雙羊飾 | 東漢 | 185 | 石雕盤龍硯 | 東漢 |
| 167 | 鎏金銅動物 | 東漢 | 185 | 陶船 | 東漢 |
| 168 | 綠釉陶猪 | 東漢 | | | |
| 168 | 陶猪 | 東漢 | | | |
| 169 | 陶犬 | 東漢 | | | |

三國至南北朝

| 頁碼 | 名稱 | 時代 |
|---|---|---|
| 186 | 陶舞蹈俑 | 三國·蜀 |
| 186 | 陶頂罐女俑 | 三國·吳 |
| 187 | 青瓷翼羊 | 三國·吳 |
| 187 | 釉陶鴿 | 三國·吳 |
| 188 | 彩繪陶犀牛 | 三國·魏 |
| 188 | 銅馬 | 魏晉 |
| 189 | 銅奔馬 | 魏晉 |
| 190 | 銅斧車 | 魏晉 |
| 191 | 銅烏龜 | 魏晉 |
| 191 | 銅獨角獸 | 魏晉 |
| 192 | 彩繪木雕椅子腿 | 公元3-4世紀 |
| 193 | 彩繪陶武士俑 | 西晉 |
| 193 | 彩繪陶武士俑 | 西晉 |
| 194 | 陶持便面俑與風帽俑 | 西晉 |
| 194 | 陶騎馬俑 | 西晉 |
| 195 | 陶對坐俑 | 西晉 |
| 196 | 瓷男女俑 | 西晉 |
| 197 | 青瓷胡人騎獸器 | 西晉 |
| 198 | 彩繪陶鞍馬 | 西晉 |
| 198 | 青瓷獅形器 | 西晉 |
| 199 | 青瓷神獸尊 | 西晉 |
| 200 | 青瓷熊形器 | 西晉 |
| 200 | 彩繪陶鎮墓獸 | 西晉 |
| 201 | 青瓷鎮墓獸 | 西晉 |
| 201 | 青瓷羊形燭臺 | 西晉 |
| 202 | 陶武士俑 | 東晉 |
| 202 | 陶武士俑 | 東晉 |
| 203 | 陶男侍俑 | 東晉 |
| 203 | 陶女俑 | 東晉 |
| 204 | 陶胡人俑 | 東晉 |

| 頁碼 | 名稱 | 時代 |
|---|---|---|
| 204 | 銅持蓮花俑 | 東晉 |
| 205 | 陶馬 | 東晉 |
| 205 | 青瓷臥羊形插器 | 東晉 |
| 206 | 陶鎮墓獸 | 東晉 |
| 206 | 彩繪陶騎馬樂俑 | 十六國 |
| 207 | 彩繪陶女樂俑 | 十六國 |
| 207 | 木男俑 | 十六國 |
| 208 | 木馬與牽馬俑 | 十六國·前秦 |
| 209 | 石馬 | 十六國·夏 |
| 210 | 釉陶鎧馬 | 十六國 |
| 210 | 彩繪木馬 | 十六國 |
| 211 | 石男俑 | 南朝 |
| 211 | 石男俑 | 南朝 |
| 212 | 陶男侍俑 | 南朝 |
| 212 | 陶高髻女俑 | 南朝 |
| 213 | 陶女俑 | 南朝 |
| 213 | 陶武士俑 | 南朝 |
| 214 | 彩繪陶男俑 | 南朝 |
| 214 | 彩繪陶女俑 | 南朝 |
| 215 | 石馬 | 南朝 |
| 215 | 陶馬 | 南朝 |
| 216 | 陶牛車 | 南朝 |
| 216 | 滑石豬 | 南朝 |
| 217 | 石麒麟 | 南朝·宋 |
| 218 | 石麒麟 | 南朝·齊 |
| 219 | 石麒麟 | 南朝·齊 |
| 220 | 石麒麟 | 南朝·齊 |
| 220 | 石麒麟 | 南朝·梁 |
| 221 | 石辟邪 | 南朝·梁 |
| 222 | 石辟邪 | 南朝·梁 |
| 222 | 石辟邪 | 南朝·梁 |
| 223 | 石辟邪 | 南朝·梁 |
| 224 | 石柱 | 南朝·梁 |
| 225 | 石辟邪 | 南朝·梁 |

| 頁碼 | 名稱 | 時代 | 頁碼 | 名稱 | 時代 |
| --- | --- | --- | --- | --- | --- |
| 225 | 石麒麟 | 南朝·梁 | 245 | 瓷人面鎮墓獸 | 西魏 |
| 226 | 石麒麟 | 南朝·陳 | 246 | 彩繪陶文吏俑 | 北齊 |
| 227 | 彩繪陶武士俑 | 北魏 | 246 | 彩繪陶按盾武士俑 | 北齊 |
| 227 | 彩繪陶侍俑 | 北魏 | 247 | 彩繪陶甲騎具裝俑 | 北齊 |
| 228 | 陶風帽俑 | 北魏 | 247 | 彩繪陶跽坐俑 | 北齊 |
| 228 | 彩繪陶持劍武官俑 | 北魏 | 248 | 彩繪陶舞蹈俑 | 北齊 |
| 229 | 彩繪陶武士俑 | 北魏 | 249 | 陶按盾武士俑 | 北齊 |
| 229 | 彩繪陶侍俑 | 北魏 | 249 | 彩繪陶按盾武士俑 | 北齊 |
| 230 | 彩繪陶籠冠騎馬俑 | 北魏 | 250 | 彩繪陶騎馬武士俑 | 北齊 |
| 230 | 彩繪陶騎馬俑 | 北魏 | 250 | 彩繪陶騎馬武士俑 | 北齊 |
| 231 | 陶武士俑 | 北魏 | 251 | 彩繪陶騎馬文吏俑 | 北齊 |
| 231 | 彩繪陶持弓武士俑 | 北魏 | 251 | 彩繪陶女俑 | 北齊 |
| 232 | 陶騎馬吹角俑 | 北魏 | 252 | 彩繪陶彈琵琶俑 | 北齊 |
| 232 | 彩繪陶女樂俑 | 北魏 | 252 | 彩繪陶舞蹈胡俑 | 北齊 |
| 233 | 陶騎馬武士俑 | 北魏 | 253 | 陶馬 | 北齊 |
| 234 | 陶武士俑 | 北魏 | 254 | 彩繪陶馬 | 北齊 |
| 235 | 陶馬俑 | 北魏 | 254 | 彩繪陶馬 | 北齊 |
| 236 | 陶馬 | 北魏 | 255 | 陶牛 | 北齊 |
| 236 | 彩繪陶馬 | 北魏 | 256 | 彩繪陶牛車 | 北齊 |
| 237 | 醬黑釉陶馬 | 北魏 | 256 | 彩繪陶駱駝 | 北齊 |
| 237 | 彩繪陶牛 | 北魏 | 257 | 彩繪陶駱駝 | 北齊 |
| 238 | 彩繪陶鎮墓獸 | 北魏 | 258 | 彩繪陶駱駝 | 北齊 |
| 238 | 陶鎮墓獸 | 北魏 | 258 | 彩繪陶鎮墓獸 | 北齊 |
| 239 | 石浮雕捧蓮蕾童子 | 北魏 | 259 | 陶獅面鎮墓獸 | 北齊 |
| 239 | 石浮雕銜珠孔雀 | 北魏 | 259 | 陶人面鎮墓獸 | 北齊 |
| 240 | 石雕奏樂天人龍虎蓮花柱礎 | 北魏 | 260 | 彩繪陶人面鎮墓俑 | 北齊 |
| 241 | 石雕龍虎蓮花忍冬柱礎 | 北魏 | 260 | 彩繪陶獅面鎮墓獸 | 北齊 |
| 241 | 石硯 | 北魏 | 261 | 彩繪陶鎮墓獸 | 北齊 |
| 242 | 彩繪陶武士俑 | 東魏 | 261 | 陶鎮墓神獸 | 北齊 |
| 242 | 彩繪陶武士俑 | 東魏 | 262 | 彩繪陶騎馬武士俑 | 北周 |
| 243 | 彩繪陶馬 | 東魏 | 262 | 彩繪陶甲馬騎俑 | 北周 |
| 244 | 彩繪陶駱駝 | 東魏 | 263 | 彩繪陶風帽俑 | 北周 |
| 244 | 彩繪陶鎮墓獸 | 東魏 | 263 | 彩繪陶武士俑 | 北周 |
| 245 | 石雕立獸 | 西魏 | 264 | 彩繪陶甲馬騎俑 | 北周 |

| 頁碼 | 名稱 | 時代 |
|---|---|---|
| 264 | 彩繪陶鎮墓獸 | 北周 |
| 265 | 陶駱駝 | 北周 |
| 265 | 陶臥羊 | 北朝 |
| 266 | 銅牛車 | 北朝 |
| 266 | 木雕連體雙鳥 | 北朝 |

# 墓葬及其他雕塑二　目錄

隋唐

| 頁碼 | 名稱 | 時代 |
| --- | --- | --- |
| 267 | 石蹲獅 | 隋 |
| 268 | 石浮雕雙龍欄板 | 隋 |
| 268 | 石浮雕雙龍獻珠欄板 | 隋 |
| 269 | 石浮雕獸面欄板 | 隋 |
| 270 | 石守門俑 | 隋 |
| 270 | 陶武士俑 | 隋 |
| 271 | 釉陶武士俑 | 隋 |
| 271 | 釉陶舞女俑 | 隋 |
| 272 | 彩繪陶女俑 | 隋 |
| 273 | 白釉陶武士俑 | 隋 |
| 273 | 青瓷武士俑 | 隋 |
| 274 | 彩繪陶女僕侍俑群 | 隋 |
| 274 | 繪彩陶伎樂俑群 | 隋 |
| 276 | 彩繪陶小憩女俑 | 隋 |
| 276 | 陶胡俑 | 隋 |
| 277 | 陶按盾武士俑 | 隋 |
| 277 | 彩繪陶女侍俑 | 隋 |
| 278 | 陶女侍俑 | 隋 |
| 278 | 陶文官俑 | 隋 |
| 279 | 彩繪陶猴相俑 | 隋 |
| 280 | 陶女侍俑 | 隋 |
| 280 | 青瓷武士俑 | 隋 |
| 281 | 彩繪陶騎馬女俑 | 隋 |
| 282 | 彩繪陶牽馬胡俑 | 隋 |
| 282 | 彩繪陶炊事俑 | 隋 |
| 283 | 陶持杖老人俑 | 隋 |
| 283 | 彩繪陶文吏俑 | 隋 |
| 284 | 釉陶武士俑 | 隋 |
| 284 | 彩繪陶武士俑 | 隋 |
| 285 | 陶女舞俑 | 隋 |

| 頁碼 | 名稱 | 時代 |
| --- | --- | --- |
| 285 | 彩繪陶彈琵琶女俑 | 隋 |
| 286 | 陶捧罐女俑 | 隋 |
| 286 | 陶人首鳥身俑 | 隋 |
| 287 | 陶母子羊 | 隋 |
| 287 | 陶母豬哺崽 | 隋 |
| 288 | 陶臥犬 | 隋 |
| 288 | 青瓷生肖俑 | 隋 |
| 289 | 白瓷人面鎮墓獸 | 隋 |
| 289 | 白瓷獅面鎮墓獸 | 隋 |
| 290 | 石獅 | 唐 |
| 291 | 石犀 | 唐 |
| 292 | 石虎 | 唐 |
| 292 | 石獅 | 唐 |
| 293 | 石獅 | 唐 |
| 294 | 石翼馬 | 唐 |
| 295 | 昭陵六駿 | 唐 |
| 299 | 石侍臣像 | 唐 |
| 300 | 石翼馬 | 唐 |
| 301 | 石駝鳥 | 唐 |
| 302 | 石獅 | 唐 |
| 303 | 石天祿 | 唐 |
| 304 | 石蹲獅 | 唐 |
| 305 | 石鞍馬 | 唐 |
| 305 | 石天祿 | 唐 |
| 306 | 石駝鳥 | 唐 |
| 307 | 石翼馬 | 唐 |
| 308 | 石侍臣像 | 唐 |
| 308 | 石侍臣像 | 唐 |
| 309 | 石翼馬 | 唐 |
| 309 | 石臥牛 | 唐 |
| 310 | 石跪羊 | 唐 |
| 311 | 彩繪貼金石雕武士俑 | 唐 |

| 頁碼 | 名稱 | 時代 | 頁碼 | 名稱 | 時代 |
|---|---|---|---|---|---|
| 312 | 彩繪貼金石雕侍衛俑 | 唐 | 334 | 三彩駱駝載樂俑 | 唐 |
| 312 | 石雕持海東青俑 | 唐 | 335 | 彩繪陶牽駝胡俑 | 唐 |
| 313 | 彩繪陶文官俑 | 唐 | 335 | 陶牽馬胡俑 | 唐 |
| 313 | 彩繪陶武官俑 | 唐 | 336 | 彩繪陶牽馬女俑 | 唐 |
| 314 | 彩繪文官俑 | 唐 | 336 | 彩繪釉陶女立俑 | 唐 |
| 314 | 彩繪武官俑 | 唐 | 337 | 彩繪陶女立俑 | 唐 |
| 315 | 三彩文官俑 | 唐 | 337 | 彩繪陶男裝女立俑 | 唐 |
| 315 | 三彩文官俑 | 唐 | 338 | 綠釉男裝女俑 | 唐 |
| 316 | 陶武官俑 | 唐 | 338 | 三彩女立俑 | 唐 |
| 316 | 三彩武官俑 | 唐 | 339 | 三彩女立俑 | 唐 |
| 317 | 三彩武士俑 | 唐 | 340 | 三彩女立俑 | 唐 |
| 317 | 三彩武士俑 | 唐 | 340 | 三彩女立俑 | 唐 |
| 318 | 三彩武士俑 | 唐 | 341 | 三彩女坐俑 | 唐 |
| 318 | 彩繪貼金陶胡人武士俑 | 唐 | 341 | 三彩女坐俑 | 唐 |
| 319 | 三彩騎馬射箭俑 | 唐 | 342 | 陶女俑 | 唐 |
| 320 | 三彩騎馬狩獵俑 | 唐 | 342 | 陶高雙髻女俑 | 唐 |
| 321 | 彩繪陶獵騎胡俑 | 唐 | 343 | 陶錐髻女俑 | 唐 |
| 322 | 彩繪陶騎馬狩獵俑 | 唐 | 343 | 陶蓮花髻女俑 | 唐 |
| 323 | 彩繪陶騎馬狩獵俑 | 唐 | 344 | 彩繪陶女俑 | 唐 |
| 323 | 彩繪陶騎馬樂俑 | 唐 | 344 | 彩繪陶女俑 | 唐 |
| 324 | 彩繪陶騎馬樂俑 | 唐 | 345 | 彩繪陶偏髻女俑 | 唐 |
| 325 | 三彩騎馬執鼓俑 | 唐 | 345 | 彩繪陶女侍俑 | 唐 |
| 325 | 彩繪陶騎馬胡俑 | 唐 | 346 | 陶捧物女俑 | 唐 |
| 326 | 三彩騎馬俑 | 唐 | 346 | 彩繪陶女舞俑 | 唐 |
| 327 | 三彩馬及牽馬俑 | 唐 | 347 | 彩繪陶男俑 | 唐 |
| 328 | 三彩馬及牽馬俑 | 唐 | 347 | 三彩男俑 | 唐 |
| 329 | 三彩騎馬女俑 | 唐 | 348 | 黃釉説唱俑 | 唐 |
| 329 | 彩繪釉陶騎馬女俑 | 唐 | 348 | 彩繪陶樂俑 | 唐 |
| 330 | 彩繪陶打馬球群俑 | 唐 | 349 | 綠釉陶參軍戲俑 | 唐 |
| 330 | 彩繪陶牽駝胡俑 | 唐 | 350 | 三彩雜技俑 | 唐 |
| 331 | 陶侍女小憩騎駝俑 | 唐 | 350 | 彩繪陶胡俑頭像 | 唐 |
| 332 | 三彩騎駝俑 | 唐 | 351 | 彩繪陶袒腹胡俑 | 唐 |
| 332 | 彩繪陶騎駝胡俑 | 唐 | 351 | 陶大食行旅俑 | 唐 |
| 333 | 三彩駱駝載樂俑 | 唐 | 352 | 彩繪陶黑人俑 | 唐 |

181

| 頁碼 | 名稱 | 時代 | 頁碼 | 名稱 | 時代 |
|---|---|---|---|---|---|
| 352 | 陶昆侖奴俑 | 唐 | 372 | 彩繪陶雜戲俑 | 唐 |
| 353 | 陶沐浴童子俑 | 唐 | 373 | 彩繪陶騎馬俑 | 唐 |
| 353 | 陶襁褓嬰兒俑 | 唐 | 373 | 彩繪陶騎馬女俑 | 唐 |
| 354 | 三彩文官俑 | 唐 | 374 | 彩繪陶舞俑 | 唐 |
| 354 | 三彩文吏俑 | 唐 | 374 | 木男女立俑 | 唐 |
| 355 | 三彩武士俑 | 唐 | 375 | 陶老婦俑 | 唐 |
| 355 | 三彩騎馬女俑 | 唐 | 375 | 青黃釉褐彩戲球童子俑 | 唐 |
| 356 | 陶騎馬俑 | 唐 | 376 | 陶武士俑 | 唐 |
| 356 | 彩繪騎馬俑 | 唐 | 376 | 陶武士俑 | 唐 |
| 357 | 三彩騎馬吹排簫俑 | 唐 | 377 | 陶梳髮女俑 | 唐 |
| 358 | 三彩丫髻侍女俑 | 唐 | 377 | 陶牽裙女俑 | 唐 |
| 358 | 黃釉陶女俑 | 唐 | 378 | 陶伎樂女俑 | 唐 |
| 359 | 陶女俑 | 唐 | 378 | 釉陶伎樂俑 | 唐 |
| 359 | 三彩女坐俑 | 唐 | 380 | 陶女樂俑 | 唐 |
| 360 | 彩繪陶女舞俑 | 唐 | 380 | 陶持杖老人俑 | 唐 |
| 361 | 陶男立俑 | 唐 | 381 | 陶胡人俑 | 唐 |
| 361 | 三彩胡人侍立俑 | 唐 | 381 | 青瓷牽馬胡人俑 | 唐 |
| 362 | 彩繪陶侏儒俑 | 唐 | 382 | 彩繪陶文官俑 | 唐 |
| 362 | 陶小孩兒俑 | 唐 | 382 | 彩繪陶男俑 | 唐 |
| 363 | 陶胡商俑 | 唐 | 383 | 彩繪泥騎馬仕女俑 | 唐 |
| 363 | 陶婦人騎駝俑 | 唐 | 384 | 彩繪泥打馬球俑 | 唐 |
| 364 | 陶騎駝胡俑 | 唐 | 384 | 彩繪泥厨事俑群 | 唐 |
| 365 | 彩繪陶武士俑 | 唐 | 385 | 彩繪泥文吏俑 | 唐 |
| 366 | 陶哭泣俑 | 唐 | 385 | 彩繪泥男俑 | 唐 |
| 366 | 三彩抱鴨壺女俑 | 唐 | 386 | 彩繪木女俑 | 唐 |
| 367 | 陶文吏俑 | 唐 | 386 | 彩繪木牽馬俑 | 唐 |
| 367 | 彩繪描金陶武士俑 | 唐 | 387 | 彩繪木宦者俑 | 唐 |
| 368 | 彩繪陶胡人牽馬俑 | 唐 | 388 | 彩繪泥男俑頭 | 唐 |
| 369 | 彩繪陶牽駝黑人俑 | 唐 | 388 | 彩繪木雜技俑 | 唐 |
| 370 | 彩繪陶女俑 | 唐 | 389 | 彩繪泥大面舞俑 | 唐 |
| 370 | 彩繪陶男俑 | 唐 | 390 | 銅胡騰舞俑 | 唐 |
| 371 | 彩繪陶袒胸胡人俑 | 唐 | 391 | 彩釉陶騎馬俑 | 唐 |
| 371 | 彩繪陶牽馬俑 | 唐 | 391 | 陶馴馬俑和馬 | 唐 |
| 372 | 彩繪陶雜戲俑 | 唐 | 392 | 三彩調鳥俑 | 唐 |

| 頁碼 | 名稱 | 時代 | 頁碼 | 名稱 | 時代 |
|---|---|---|---|---|---|
| 392 | 彩繪貼金陶女立俑 | 唐 | 412 | 三彩駱駝 | 唐 |
| 393 | 彩繪陶女俑 | 唐 | 413 | 三彩駱駝 | 唐 |
| 393 | 三彩女坐俑 | 唐 | 413 | 三彩乘人駱駝 | 唐 |
| 394 | 彩繪陶女舞俑 | 唐 | 414 | 彩繪陶駱駝 | 唐 |
| 394 | 三彩牽馬胡俑 | 唐 | 414 | 彩繪木骨泥單峰駱駝 | 唐 |
| 395 | 白陶誕馬 | 唐 | 415 | 陶臥犬 | 唐 |
| 396 | 陶馬 | 唐 | 415 | 石子母獅 | 唐 |
| 396 | 三彩啃腿馬 | 唐 | 416 | 三彩獅子 | 唐 |
| 397 | 三彩馬 | 唐 | 417 | 三彩獅子 | 唐 |
| 398 | 三彩花馬 | 唐 | 417 | 陶猴 | 唐 |
| 398 | 三彩馬 | 唐 | 418 | 彩繪泥獅舞俑 | 唐 |
| 399 | 三彩低頭馬 | 唐 | 419 | 彩繪貼金陶天王俑 | 唐 |
| 399 | 三彩馬 | 唐 | 420 | 彩繪貼金陶天王俑 | 唐 |
| 400 | 三彩馬 | 唐 | 420 | 三彩天王俑 | 唐 |
| 400 | 三彩馬 | 唐 | 421 | 三彩天王俑 | 唐 |
| 401 | 黑釉三彩馬 | 唐 | 422 | 三彩天王俑 | 唐 |
| 402 | 彩繪陶馬 | 唐 | 422 | 彩繪貼金陶天王俑 | 唐 |
| 403 | 三彩鞍馬 | 唐 | 423 | 彩繪貼金陶天王俑 | 唐 |
| 403 | 泥塑馬 | 唐 | 423 | 三彩天王俑 | 唐 |
| 404 | 彩繪泥馬 | 唐 | 424 | 三彩天王俑 | 唐 |
| 404 | 鎏金銅馬 | 唐 | 424 | 彩繪陶天王俑 | 唐 |
| 405 | 三彩騾 | 唐 | 425 | 彩繪陶天王俑 | 唐 |
| 405 | 三彩騾 | 唐 | 426 | 彩繪木天王俑 | 唐 |
| 406 | 彩繪木牛車 | 唐 | 427 | 鎏金銅天王像 | 唐 |
| 406 | 陶牛車 | 唐 | 427 | 三彩鎮墓獸 | 唐 |
| 407 | 銅牛車 | 唐 | 428 | 三彩鎮墓獸 | 唐 |
| 407 | 陶黃牛 | 唐 | 428 | 彩繪貼金陶鎮墓獸 | 唐 |
| 408 | 陶臥牛 | 唐 | 429 | 三彩鎮墓獸 | 唐 |
| 408 | 彩繪陶牛 | 唐 | 429 | 三彩鎮墓獸 | 唐 |
| 409 | 銅牛 | 唐 | 430 | 白釉陶人面鎮墓獸 | 唐 |
| 409 | 鎏金銅羊 | 唐 | 430 | 三彩鎮墓獸 | 唐 |
| 410 | 三彩載物駝 | 唐 | 431 | 彩繪陶鎮墓獸 | 唐 |
| 411 | 三彩駱駝 | 唐 | 431 | 彩繪陶鎮墓獸 | 唐 |
| 411 | 三彩載物臥駝 | 唐 | 432 | 陶鎮墓獸 | 唐 |

183

| 頁碼 | 名稱 | 時代 | 頁碼 | 名稱 | 時代 |
| --- | --- | --- | --- | --- | --- |
| 432 | 陶鎮墓獸 | 唐 | 450 | 彩繪陶女舞俑 | 五代十國・南唐 |
| 433 | 彩繪描金陶鎮墓獸 | 唐 | 451 | 彩繪陶男舞俑 | 五代十國・南唐 |
| 433 | 彩繪描金陶鎮墓獸 | 唐 | 451 | 彩繪陶男舞俑 | 五代十國・南唐 |
| 434 | 彩繪泥鎮墓獸 | 唐 | 452 | 陶人首魚身俑 | 五代十國・南唐 |
| 435 | 彩繪泥鎮墓獸 | 唐 | 452 | 白釉黑花瓷虎形枕 | 遼 |
| 436 | 陶十二生肖俑 | 唐 | 453 | 石雕力士像 | 遼 |
| 438 | 彩繪泥雞頭俑 | 唐 | 453 | 瓷胡人騎獅俑 | 遼 |
| 438 | 彩繪泥豬頭俑 | 唐 | 454 | 陶男俑 | 遼 |
| 439 | 陶人首鳥身俑 | 唐 | 454 | 陶女俑 | 遼 |
| 439 | 陶人首牛頭水注 | 唐 | 455 | 石臥羊 | 北宋 |
| 440 | 鎏金銅龍 | 唐 | 455 | 石瑞獸 | 北宋 |
| 440 | 銅坐龍 | 唐 | 456 | 石人與石馬 | 北宋 |
| 441 | 三彩女俑 | 渤海國 | 457 | 石使臣立像 | 北宋 |
| 441 | 石獅 | 渤海國 | 458 | 石獅 | 北宋 |
|  |  |  | 459 | 石瑞禽 | 北宋 |
|  |  |  | 460 | 石文臣立像 | 北宋 |
|  |  |  | 461 | 石獅 | 北宋 |
|  |  |  | 462 | 石獅 | 北宋 |

## 五代十國至元

| 頁碼 | 名稱 | 時代 | 頁碼 | 名稱 | 時代 |
| --- | --- | --- | --- | --- | --- |
|  |  |  | 463 | 石象與馴象人 | 北宋 |
| 442 | 石浮雕青龍 | 五代十國・吳越 | 464 | 石瑞禽 | 北宋 |
| 442 | 陶男女侍俑 | 五代十國・吳越 | 465 | 石武士俑 | 北宋 |
| 443 | 彩繪陶文官俑 | 五代十國・閩 | 466 | 石女主人及侍者俑 | 北宋 |
| 443 | 彩繪陶高髻女俑 | 五代十國・閩 | 468 | 陶捧罐人 | 北宋 |
| 444 | 彩繪陶老人俑 | 五代十國・閩 | 468 | 素胎女坐俑 | 北宋 |
| 444 | 石雕文官立像 | 五代十國・前蜀 | 469 | 彩繪瓷男俑 | 北宋 |
| 445 | 彩繪石雕王建坐像 | 五代十國・前蜀 | 469 | 彩繪瓷侍吏俑 | 北宋 |
| 446 | 石雕神將半身像 | 五代十國・前蜀 | 470 | 瓷牽馬俑 | 北宋 |
| 447 | 彩繪貼金石雕舞伎 | 五代十國・前蜀 | 471 | 瓷藥王像 | 北宋 |
| 447 | 彩繪貼金石雕樂伎 | 五代十國・前蜀 | 471 | 綠釉瓷相撲小兒 | 北宋 |
| 448 | 彩繪貼金石雕樂伎 | 五代十國・前蜀 | 472 | 黑白釉瓷轎 | 北宋 |
| 448 | 彩繪貼金石雕樂伎 | 五代十國・前蜀 | 472 | 彩繪陶力士俑 | 北宋 |
| 449 | 石雕武士像 | 五代十國・南唐 | 473 | 陶蹲獅 | 北宋 |
| 449 | 彩繪陶女立俑 | 五代十國・南唐 | 473 | 瓷臥虎 | 北宋 |
| 450 | 彩繪陶女舞俑 | 五代十國・南唐 | 474 | 瓷雙梟 | 北宋 |

| 頁碼 | 名稱 | 時代 | 頁碼 | 名稱 | 時代 |
|---|---|---|---|---|---|
| 474 | 瓷玄武 | 北宋 | 495 | 石進貢人 | 南宋 |
| 475 | 石雕力士支座 | 西夏 | 496 | 瓷老人俑 | 南宋 |
| 475 | 石馬 | 西夏 | 496 | 瓷人頭像 | 南宋 |
| 476 | 鎏金銅牛 | 西夏 | 497 | 陶哀泣俑 | 南宋 |
| 476 | 石狗 | 西夏 | 497 | 彩繪瓷男戲俑 | 南宋 |
| 477 | 石武將像 | 金 | 498 | 素胎戲俑 | 南宋 |
| 477 | 石文吏像 | 金 | 498 | 彩釉泥孩兒 | 南宋 |
| 478 | 彩繪陶男侍俑 | 金 | 499 | 木文侍俑 | 南宋 |
| 478 | 彩繪陶女侍俑 | 金 | 499 | 瓷鎮墓武士俑 | 南宋 |
| 479 | 彩繪瓷男立俑 | 金 | 500 | 磚雕吹笙女子 | 南宋 |
| 479 | 彩繪瓷女立俑 | 金 | 500 | 磚雕彈琵琶女子 | 南宋 |
| 480 | 陶塑郯子鹿乳奉親 | 金 | 501 | 石雕帝王像 | 元 |
| 481 | 陶塑閔損單衣順母 | 金 | 501 | 陶漢裝男俑 | 元 |
| 481 | 陶塑郭巨埋兒孝母 | 金 | 502 | 陶牽馬男俑 | 元 |
| 482 | 陶塑魯義姑弃子救侄 | 金 | 502 | 陶立俑 | 元 |
| 483 | 磚雕墓主人像 | 金 | 503 | 紅釉瓷老人俑 | 元 |
| 484 | 磚雕戲臺與戲俑 | 金 | 503 | 陶色目人俑 | 元 |
| 485 | 磚雕雜劇人物 | 金 | 504 | 磚雕舞蹈俑 | 元 |
| 486 | 磚雕樂伎 | 金 | 505 | 磚雕吹笛童俑 | 元 |
| 486 | 磚雕樂伎 | 金 | 505 | 磚雕吹排簫童俑 | 元 |
| 487 | 磚雕舞伎 | 金 | 506 | 磚雕吹笛童俑 | 元 |
| 488 | 磚雕吹笛樂俑 | 金 | 507 | 磚雕拍鼓童俑 | 元 |
| 488 | 磚雕舞伎俑 | 金 | 507 | 磚雕擊拍板童俑 | 元 |
| 489 | 磚雕侍女俑 | 金 | 508 | 磚雕捧壺童俑 | 元 |
| 489 | 石踞虎 | 金 | 508 | 銅獻果品使者像 | 元 |
| 490 | 石雕雲龍紋抱柱 | 金 | 509 | 陶牽馬俑和馬 | 元 |
| 490 | 石坐龍 | 金 | 509 | 銅牦牛 | 元 |
| 491 | 銅坐龍 | 金 | 510 | 石翼馬 | 元 |
| 492 | 石文臣像 | 南宋 | 510 | 陶龍 | 元 |
| 492 | 石武士像 | 南宋 | | | |
| 493 | 彩繪石楊粲坐像 | 南宋 | | | |
| 494 | 石文官像 | 南宋 | | | |
| 494 | 石武士像 | 南宋 | | | |
| 495 | 石女官像 | 南宋 | | | |

 明清

| 頁碼 | 名稱 | 時代 |
|---|---|---|
| 511 | 石控馬官像 | 明 |
| 512 | 石文官像 | 明 |
| 513 | 石虎 | 明 |
| 513 | 石羊 | 明 |
| 514 | 石象 | 明 |
| 515 | 石獅 | 明 |
| 516 | 石文臣 武將 宮人像 | 明 |
| 517 | 石獅 | 明 |
| 518 | 石馬 | 明 |
| 519 | 石武將像 | 明 |
| 520 | 石象 | 明 |
| 521 | 石駱駝 | 明 |
| 522 | 石獅 | 明 |
| 522 | 石麒麟 | 明 |
| 523 | 石牌坊基座 | 明 |
| 524 | 石勛臣像 | 明 |
| 524 | 石武將像 | 明 |
| 525 | 石神獸 | 明 |
| 525 | 石麒麟 | 明 |
| 526 | 石獅 | 明 |
| 527 | 石文官像 | 明 |
| 528 | 釉陶武士俑 | 明 |
| 529 | 釉陶儀仗俑 | 明 |
| 529 | 銅俑 | 明 |
| 530 | 鎏金銅玄武 | 明 |
| 531 | 石文官像 | 後金 |
| 531 | 石武將像 | 後金 |
| 532 | 石象 | 後金 |
| 532 | 石駱駝 | 後金 |
| 533 | 石獅 | 後金 |

| 頁碼 | 名稱 | 時代 |
|---|---|---|
| 533 | 石麒麟 | 後金 |
| 534 | 石浮雕雙鹿 | 後金 |
| 534 | 石浮雕麒麟 | 後金 |
| 535 | 石馬 | 清 |
| 536 | 石文臣像 | 清 |
| 536 | 石武將像 | 清 |
| 537 | 銅鶴 | 清 |
| 538 | 石象 | 清 |
| 539 | 銅獅 | 清 |
| 540 | 石浮雕鳳戲龍陛路石 | 清 |
| 541 | 琉璃九龍壁 | 清 |
| 542 | 磚雕梁山聚義 | 清 |
| 544 | 琉璃組雕 | 清 |
| 546 | 磚雕海公大紅袍 | 清 |
| 547 | 石雕漁樵耕讀圖 | 清 |
| 548 | 貼金漆木雕"七賢上京"花板 | 清 |
| 549 | 磚雕雙松 | 清 |
| 550 | 泥塑漁樵問答 | 清 |

# 青銅器一 目録

新石器時代至夏

| 頁碼 | 名稱 | 時代 |
|---|---|---|
| 1 | 弧背刀 | 馬家窰文化 |
| 1 | 鈴形器 | 龍山文化 |
| 2 | 斜格紋錐足鼎 | 夏 |
| 2 | 粗體爵 | 夏 |
| 3 | 細體爵 | 夏 |
| 3 | 細體爵 | 夏 |
| 4 | 連珠紋平底爵 | 夏 |
| 4 | 粗體爵 | 夏 |
| 5 | 細體假腹爵 | 夏 |
| 5 | 爵 | 夏 |
| 6 | 平底錐足斝 | 夏 |
| 6 | 圓底空錐足斝 | 夏 |
| 7 | 封頂盉 | 夏 |
| 7 | 角形盉 | 夏 |
| 8 | 角形假腹盉 | 夏 |
| 8 | 嵌石獸面紋飾牌 | 夏 |
| 9 | 嵌石獸面紋飾牌 | 夏 |
| 9 | 鑲嵌綠松石獸面紋牌飾 | 夏 |
| 10 | 七角星紋鏡 | 齊家文化 |
| 10 | 三角紋鏡 | 齊家文化 |
| 11 | 闊葉倒鈎矛 | 齊家文化至卡約文化 |
| 11 | 四羊頭杖首 | 四壩文化 |

商

| 頁碼 | 名稱 | 時代 |
|---|---|---|
| 12 | 獸面紋大鼎 | 商 |
| 13 | 獸面紋大鼎 | 商 |

| 頁碼 | 名稱 | 時代 |
|---|---|---|
| 13 | 弦紋鼎 | 商 |
| 14 | 雲紋鼎 | 商 |
| 14 | 獸面紋鼎 | 商 |
| 15 | 夔紋鼎 | 商 |
| 15 | 獸面紋鼎 | 商 |
| 16 | 獸面紋錐足鼎 | 商 |
| 16 | 獸面紋鼎 | 商 |
| 17 | 獸面紋錐足鼎 | 商 |
| 17 | 波狀紋錐足鼎 | 商 |
| 18 | 獸面紋獸足鼎 | 商 |
| 19 | 亞弓鼎 | 商 |
| 19 | 獸面紋柱足鼎 | 商 |
| 20 | 婦好鼎 | 商 |
| 20 | 婦好鼎 | 商 |
| 21 | 獸面紋柱足鼎 | 商 |
| 21 | 射女鼎 | 商 |
| 22 | 渦紋柱足鼎 | 商 |
| 22 | 戈鼎 | 商 |
| 23 | 凹鼎 | 商 |
| 23 | 獸面紋柱足鼎 | 商 |
| 24 | 亞舟鼎 | 商 |
| 24 | 或鼎 | 商 |
| 25 | 爰鼎 | 商 |
| 25 | 獸面紋鼎 | 商 |
| 26 | 共鼎 | 商 |
| 26 | 劉鼎 | 商 |
| 27 | 鳶鼎 | 商 |
| 27 | 息父辛鼎 | 商 |
| 28 | 無終鼎 | 商 |
| 28 | 鳥紋柱足鼎 | 商 |
| 29 | 史鼎 | 商 |
| 29 | 鳳鳥蟬紋鼎 | 商 |

187

| 頁碼 | 名稱 | 時代 | 頁碼 | 名稱 | 時代 |
|---|---|---|---|---|---|
| 30 | 渦紋鼎 | 商 | 48 | 疋未扁足鼎 | 商 |
| 30 | 獸面紋鼎 | 商 | 48 | 父乙鼎 | 商 |
| 31 | 三角紋鼎 | 商 | 49 | 獸面紋大方鼎 | 商 |
| 31 | 㝬鼎 | 商 | 50 | 獸面紋大方鼎 | 商 |
| 32 | 子雋君妻鼎 | 商 | 51 | 獸面紋方鼎 | 商 |
| 32 | 䇂簸鼎 | 商 | 52 | 司母辛大方鼎 | 商 |
| 33 | 告寧鼎 | 商 | 53 | 司母戊大方鼎 | 商 |
| 33 | 乳釘雷紋鼎 | 商 | 54 | 牛方鼎 | 商 |
| 34 | 媟鼎 | 商 | 55 | 鹿方鼎 | 商 |
| 35 | 菱格乳釘紋鼎 | 商 | 56 | 徙方鼎 | 商 |
| 35 | 亞址鼎 | 商 | 56 | 亞醜父已方鼎 | 商 |
| 36 | 父乙鼎 | 商 | 57 | 爰方鼎 | 商 |
| 36 | 六己鼎 | 商 | 57 | 父戊方鼎 | 商 |
| 37 | 戍嗣鼎 | 商 | 58 | 亞址方鼎 | 商 |
| 37 | 温鼎 | 商 | 59 | 㸚方鼎 | 商 |
| 38 | 帶蓋鼎 | 商 | 59 | 寢孳方鼎 | 商 |
| 38 | 蟬紋鼎 | 商 | 60 | 小臣缶方鼎 | 商 |
| 39 | 雲紋鼎 | 商 | 60 | 禺方鼎 | 商 |
| 39 | 𠦪鼎 | 商 | 61 | 婦好扁足方鼎 | 商 |
| 40 | 三角蟬紋鼎 | 商 | 62 | 獸面雙弦紋鬲 | 商 |
| 40 | 亞𡧑鼎 | 商 | 62 | 無耳素面鬲 | 商 |
| 41 | 亞鼎鼎 | 商 | 63 | 樊籬紋鬲 | 商 |
| 41 | 獸面紋鼎 | 商 | 63 | 獸面紋鬲 | 商 |
| 42 | 亞魚鼎 | 商 | 64 | 雷紋鬲 | 商 |
| 42 | 京鼎 | 商 | 64 | 人字紋鬲 | 商 |
| 43 | 向陽淺腹扁足鼎 | 商 | 65 | 耳鬲 | 商 |
| 43 | 獸面紋扁足鼎 | 商 | 65 | 雲雷紋鬲 | 商 |
| 44 | 父庚鼎 | 商 | 66 | 獸面紋鬲 | 商 |
| 44 | 獸面紋扁足鼎 | 商 | 66 | 獸面紋鬲 | 商 |
| 45 | 獸面紋扁足鼎 | 商 | 67 | 獸面紋鬲 | 商 |
| 45 | 獸面紋扁足鼎 | 商 | 67 | 獸面紋鬲 | 商 |
| 46 | 正鼎 | 商 | 68 | 獸面紋鬲 | 商 |
| 47 | 斜角雲紋扁足鼎 | 商 | 69 | 獸面紋鬲 | 商 |
| 47 | 婦好鳥足鼎 | 商 | 69 | 獸面紋鬲 | 商 |

| 頁碼 | 名稱 | 時代 | 頁碼 | 名稱 | 時代 |
|---|---|---|---|---|---|
| 70 | 獸面紋鬲 | 商 | 89 | 四龍中柱盂 | 商 |
| 70 | 作册兄鬲 | 商 | 89 | 亞醜父丁簋 | 商 |
| 71 | 獸面紋鬲 | 商 | 90 | 䍙簋 | 商 |
| 72 | 無耳雲目紋甗 | 商 | 90 | 䞋豆 | 商 |
| 72 | 素面甗 | 商 | 91 | 渦紋豆 | 商 |
| 73 | 獸面紋甗 | 商 | 91 | 獸面紋觚 | 商 |
| 74 | 婦好分體甗 | 商 | 92 | 獸面紋觚 | 商 |
| 74 | 好甗 | 商 | 92 | 鏤空雷紋觚 | 商 |
| 75 | 父乙甗 | 商 | 93 | 天册父己觚 | 商 |
| 76 | 婦好三聯甗 | 商 | 94 | 祖己觚 | 商 |
| 77 | 提耳釜 | 商 | 94 | 獸面紋觚 | 商 |
| 77 | 婦好甑形器 | 商 | 95 | 獸面紋觚 | 商 |
| 78 | 獸面紋小耳簋 | 商 | 95 | 婦觚 | 商 |
| 78 | 鳥紋簋 | 商 | 96 | 庚觚 | 商 |
| 79 | 三耳簋乳釘雷紋 | 商 | 96 | 獸面紋觚 | 商 |
| 79 | 母己簋 | 商 | 97 | 龍紋觚 | 商 |
| 80 | 獸面紋簋 | 商 | 97 | 亞鳥觚 | 商 |
| 80 | 戈父丁簋 | 商 | 98 | 婦好鏤空獸面紋觚 | 商 |
| 81 | 枚父辛簋 | 商 | 98 | 伐觚 | 商 |
| 81 | 㚔簋 | 商 | 99 | 獸面紋觚 | 商 |
| 82 | 亞㚄簋 | 商 | 99 | 𩵋觚 | 商 |
| 82 | 爰簋 | 商 | 100 | 告寧觚 | 商 |
| 83 | 執簋 | 商 | 100 | 戌馬觚 | 商 |
| 83 | 驟簋 | 商 | 101 | 父甲觚 | 商 |
| 84 | 緯簋 | 商 | 101 | 寧觚 | 商 |
| 84 | 獸面紋無耳簋 | 商 | 102 | 夙觚 | 商 |
| 85 | 㠱侯無耳簋 | 商 | 102 | 龔子觚 | 商 |
| 85 | 黄簋 | 商 | 103 | 黄觚 | 商 |
| 86 | 子庚簋 | 商 | 103 | 谷觚 | 商 |
| 86 | 癸夙簋 | 商 | 104 | 受觚 | 商 |
| 87 | 牽簋 | 商 | 104 | 亞址方觚 | 商 |
| 87 | 車簋 | 商 | 105 | 㠱㚔方觚 | 商 |
| 88 | 融簋 | 商 | 106 | 斜角雷紋帶鋬觚 | 商 |
| 88 | 寢小室盂 | 商 | 106 | 四瓣花紋觶 | 商 |

189

| 頁碼 | 名稱 | 時代 | 頁碼 | 名稱 | 時代 |
|---|---|---|---|---|---|
| 107 | 獸面紋觶 | 商 | 125 | W址爵 | 商 |
| 107 | 獸面紋觶 | 商 | 126 | 寢魚帶蓋爵 | 商 |
| 108 | 星小集母乙觶 | 商 | 126 | 子鉞爵 | 商 |
| 108 | 衛父己觶 | 商 | 127 | 亞其爵 | 商 |
| 109 | 戈觶 | 商 | 127 | 子工萬爵 | 商 |
| 109 | 獸面紋觶 | 商 | 128 | 旅爵 | 商 |
| 110 | 父乙觶 | 商 | 128 | 㐱母爵 | 商 |
| 110 | 叞觶 | 商 | 129 | 爻爵 | 商 |
| 111 | 鴞紋觶 | 商 | 129 | 爯爵 | 商 |
| 112 | 融觶 | 商 | 130 | 子韋爵 | 商 |
| 112 | 縱瓦紋觶 | 商 | 130 | 覃爵 | 商 |
| 113 | 亞址觶 | 商 | 131 | 父乙爵 | 商 |
| 113 | 獸面紋高足杯 | 商 | 131 | 息爵 | 商 |
| 114 | 獸面紋爵 | 商 | 132 | 婦娮爵 | 商 |
| 114 | 獸面紋爵 | 商 | 132 | 犬方爵 | 商 |
| 115 | 獸面紋爵 | 商 | 133 | 父癸角 | 商 |
| 115 | 獸面紋獨柱爵 | 商 | 133 | 宰琥角 | 商 |
| 116 | 獸面紋爵 | 商 | 134 | 亞址角 | 商 |
| 116 | 獸面紋獨柱爵 | 商 | 134 | 獸面紋角 | 商 |
| 117 | 獸面紋爵 | 商 | 135 | 卿角 | 商 |
| 117 | 獸面紋爵 | 商 | 135 | 弦紋平底斝 | 商 |
| 118 | 獸面紋獨柱爵 | 商 | 136 | 獸面紋平底斝 | 商 |
| 118 | 夔紋爵 | 商 | 136 | 獸面紋平底斝 | 商 |
| 119 | 獸面紋爵 | 商 | 137 | 獸面紋斝 | 商 |
| 119 | 獸面紋爵 | 商 | 137 | 獸面紋平底斝 | 商 |
| 120 | 獸面紋單柱爵 | 商 | 138 | 獸面紋平底斝 | 商 |
| 121 | 獸面紋爵 | 商 | 139 | 夔紋斝 | 商 |
| 121 | 羍爵 | 商 | 139 | 獸面紋斝 | 商 |
| 122 | 婦好平底爵 | 商 | 140 | 獸面紋斝 | 商 |
| 123 | 爵 | 商 | 140 | 獸面紋斝 | 商 |
| 123 | 日辛共爵 | 商 | 141 | 司㝬母平底斝 | 商 |
| 124 | 獸面紋爵 | 商 | 141 | 爰斝 | 商 |
| 124 | 共爵 | 商 | 142 | 獸面紋斝 | 商 |
| 125 | 印爵 | 商 | 142 | 㠭斝 | 商 |

| 頁碼 | 名稱 | 時代 | 頁碼 | 名稱 | 時代 |
|---|---|---|---|---|---|
| 143 | 鳳柱斝 | 商 | 163 | 日譜尊 | 商 |
| 144 | 亞㚑斝 | 商 | 164 | 翠尊 | 商 |
| 145 | 婦好大方斝 | 商 | 164 | 獸面紋尊 | 商 |
| 146 | 亞址方斝 | 商 | 165 | 父己尊 | 商 |
| 147 | 乳釘紋斝 | 商 | 165 | 父癸尊 | 商 |
| 147 | 獸面紋斝 | 商 | 166 | 父癸尊 | 商 |
| 148 | 亞斝 | 商 | 166 | 亞獏尊 | 商 |
| 148 | 父己斝 | 商 | 167 | ㊁尊 | 商 |
| 149 | 獸面紋斝 | 商 | 167 | 亞馬父辛尊 | 商 |
| 149 | 徙斝 | 商 | 168 | 父己尊 | 商 |
| 150 | 獸面紋斝 | 商 | 168 | 隹父癸尊 | 商 |
| 150 | 冊方斝 | 商 | 169 | 大御庚尊 | 商 |
| 151 | 獸面紋方斝 | 商 | 170 | 作尊彝尊 | 商 |
| 151 | 舉方斝 | 商 | 170 | 四龍四象方尊 | 商 |
| 152 | 獸面紋圓底方斝 | 商 | 171 | 司㜏母癸方尊 | 商 |
| 152 | 三角雷紋袋足斝 | 商 | 171 | 婦好方尊 | 商 |
| 153 | 獸面紋袋足斝 | 商 | 172 | 獸面紋方尊 | 商 |
| 154 | 獸面紋袋足斝 | 商 | 173 | 小臣艅犀尊 | 商 |
| 154 | 獸面紋斝 | 商 | 174 | 婦好鴞尊 | 商 |
| 155 | 小臣邑斝 | 商 | 174 | 亞獸鴞尊 | 商 |
| 155 | 亞址斝 | 商 | 175 | 龜紋折肩罍 | 商 |
| 156 | 雷紋斝 | 商 | 175 | 獸面紋罍 | 商 |
| 156 | 獸面紋尊 | 商 | 176 | 獸面紋罍 | 商 |
| 157 | 牛首尊 | 商 | 176 | 獸面紋罍 | 商 |
| 157 | 牛首獸面紋尊 | 商 | 177 | 獸面紋罍 | 商 |
| 158 | 獸面紋尊 | 商 | 177 | 獸面紋罍 | 商 |
| 159 | 龍虎尊 | 商 | 178 | 三羊折肩罍 | 商 |
| 160 | 獸面紋牛首折肩尊 | 商 | 178 | 獸面紋罍 | 商 |
| 160 | 三鳥獸面紋尊 | 商 | 179 | 聯珠紋罍 | 商 |
| 161 | 凤尊 | 商 | 179 | 獸面紋罍 | 商 |
| 161 | 獸面紋尊 | 商 | 180 | 寧罍 | 商 |
| 162 | 司㜏母尊 | 商 | 180 | 雷紋罍 | 商 |
| 162 | 寧尊 | 商 | 181 | 亞址罍 | 商 |
| 163 | 漁尊 | 商 | 181 | 爰罍 | 商 |

| 頁碼 | 名稱 | 時代 | 頁碼 | 名稱 | 時代 |
|---|---|---|---|---|---|
| 182 | 獸面紋罍 | 商 | 203 | 曲折雷紋壺 | 商 |
| 183 | 圓渦紋罍 | 商 | 203 | "X"壺 | 商 |
| 183 | 乃孫祖甲罍 | 商 | 204 | 婦好壺 | 商 |
| 184 | 獸面紋方罍 | 商 | 204 | 獸面紋壺 | 商 |
| 184 | 獸面紋方罍 | 商 | 205 | 獸面紋壺 | 商 |
| 185 | 登屮方罍 | 商 | 205 | 獸面紋壺 | 商 |
| 185 | 亞囊方罍 | 商 | 206 | 先壺 | 商 |
| 186 | 亞齔方罍 | 商 | 206 | 𡧊壺 | 商 |
| 187 | 獸面紋瓿 | 商 | 207 | 細直頸提梁壺 | 商 |
| 187 | 獸面紋瓿 | 商 | 207 | 長腹提梁壺 | 商 |
| 188 | 獸面紋瓿 | 商 | 208 | 獸面紋提梁壺 | 商 |
| 188 | 獸面紋瓿 | 商 | 209 | 獸面紋提梁壺 | 商 |
| 189 | 三羊瓿 | 商 | 209 | 北單提梁壺 | 商 |
| 190 | 百乳雷紋瓿 | 商 | 210 | 獸面紋提梁壺 | 商 |
| 190 | 勾連雷紋瓿 | 商 | 210 | 册告提梁壺 | 商 |
| 191 | 婦好帶蓋瓿 | 商 | 211 | 小子省壺 | 商 |
| 191 | 獸面紋帶蓋瓿 | 商 | 211 | 四祀邲其提梁壺 | 商 |
| 192 | 四羊首瓿 | 商 | 212 | 獸面紋提梁壺 | 商 |
| 192 | 百乳雷紋瓿 | 商 | 212 | 鳶祖辛提梁壺 | 商 |
| 193 | 乳釘雷紋蛙飾瓿 | 商 | 213 | 二祀邲其提梁壺 | 商 |
| 193 | 𡧊方彝 | 商 | 213 | 亞盟提梁壺 | 商 |
| 194 | 婦好方彝 | 商 | 214 | 鳥紋提梁壺 | 商 |
| 195 | 獸面紋方彝 | 商 | 214 | 𡕲母父乙提梁壺 | 商 |
| 195 | 鼎方彝 | 商 | 215 | 子提梁壺 | 商 |
| 196 | 鼎方彝 | 商 | 215 | 鳶提梁壺 | 商 |
| 196 | 史方彝 | 商 | 216 | 明提梁壺 | 商 |
| 197 | 亞獸方彝 | 商 | 216 | 鳥紋提梁壺 | 商 |
| 197 | 右方彝 | 商 | 217 | 㸚提梁壺 | 商 |
| 198 | 爰方彝 | 商 | 218 | 戈箙提梁壺 | 商 |
| 198 | 子蝠方彝 | 商 | 219 | 鳳紋提梁壺 | 商 |
| 199 | 寧方彝 | 商 | 220 | 吞提梁壺 | 商 |
| 200 | 婦好雙聯方彝 | 商 | 221 | 獸面紋提梁壺 | 商 |
| 202 | 勾連雷紋壺 | 商 | 221 | 亞㠱方壺 | 商 |
| 202 | 雷紋壺 | 商 | 222 | 獸面紋方壺 | 商 |

| 頁碼 | 名稱 | 時代 | 頁碼 | 名稱 | 時代 |
|---|---|---|---|---|---|
| 223 | 司翏母方壺 | 商 | 243 | 司母辛四足獸形匜 | 商 |
| 224 | 亞址提梁壺 | 商 | 243 | 犧匜 | 商 |
| 224 | 鴞形提梁壺 | 商 | 244 | 鳳鳥紋羊匜 | 商 |
| 225 | 鴞形提梁壺 | 商 | 244 | 夔紋盤 | 商 |
| 225 | 鴞形提梁壺 | 商 | 245 | 大圈足盤 | 商 |
| 226 | 鴞形提梁壺 | 商 | 245 | 婦好龍紋大圈足盤 | 商 |
| 226 | 鴞形提梁壺 | 商 | 246 | 龍魚紋盤 | 商 |
| 227 | 鴞形提梁壺 | 商 | 247 | 蟠龍紋盤 | 商 |
| 228 | 婦好虎鴞卣 | 商 | 248 | 魚紋盤 | 商 |
| 228 | 獸面紋卣 | 商 | 248 | 蟠龍紋盤 | 商 |
| 229 | 虎紋卣 | 商 | 249 | 旅盤 | 商 |
| 229 | 獸面紋卣 | 商 | 249 | 蛙魚紋斗 | 商 |
| 230 | 象首獸面紋卣 | 商 | 250 | 蟬紋斗 | 商 |
| 230 | 龍首獸面紋卣 | 商 | 250 | 爻斗 | 商 |
| 231 | 鴞紋卣 | 商 | 251 | 龍紋斗 | 商 |
| 231 | 獸面紋卣 | 商 | 251 | 鳥首柄器 | 商 |
| 232 | 獸面紋兕卣 | 商 | 252 | 亞伹姍編鐃 | 商 |
| 232 | 光父乙卣 | 商 | 252 | 亞址編鐃 | 商 |
| 233 | 獸面紋卣 | 商 | 253 | 中編鐃 | 商 |
| 234 | 眔卣 | 商 | 253 | 獸面紋鐃 | 商 |
| 234 | 呂非卣 | 商 | 254 | 醜亞鐃 | 商 |
| 235 | 六足鳥獸紋卣 | 商 | 254 | 獸面紋鐃 | 商 |
| 236 | 弦紋袋足盉 | 商 | 255 | 夔紋鉞 | 商 |
| 236 | 獸面紋袋足盉 | 商 | 255 | 獸面紋鉞 | 商 |
| 237 | 婦好封口盉 | 商 | 256 | 婦好神面紋鉞 | 商 |
| 237 | 卵形盉 | 商 | 256 | 神面大鉞 | 商 |
| 238 | 中方盉 | 商 | 257 | 神面大鉞 | 商 |
| 239 | 左方盉 | 商 | 257 | 獸面紋大鉞 | 商 |
| 239 | 右方盉 | 商 | 258 | 人面大鉞 | 商 |
| 240 | 龍紋盉 | 商 | 258 | 獸面紋鉞 | 商 |
| 240 | 揚從盉 | 商 | 259 | 三角雲紋鉞 | 商 |
| 241 | 亞鳥寧盉 | 商 | 259 | 獸面紋鉞 | 商 |
| 241 | 馬永圈足盉 | 商 | 260 | 獸面紋鉞 | 商 |
| 242 | 人面蓋圈足盉 | 商 | 260 | 虎紋鉞 | 商 |

193

| 頁碼 | 名稱 | 時代 |
| --- | --- | --- |
| 261 | 獸面紋鉞 | 商 |
| 261 | 龏子鉞 | 商 |
| 262 | 兮鉞 | 商 |
| 262 | 鑲嵌獸面紋戈 | 商 |
| 263 | 三角援戈 | 商 |
| 263 | 獸面紋戈 | 商 |
| 264 | 獸面紋戈 | 商 |
| 264 | 鳥形曲內戈 | 商 |
| 265 | 直內戈 | 商 |
| 265 | 銎內戈 | 商 |
| 266 | 祀譜三戈 | 商 |
| 267 | 鑲嵌龍紋銅柲玉戈 | 商 |
| 267 | 矛 | 商 |
| 268 | 矛 | 商 |
| 268 | 獸面紋矛 | 商 |
| 269 | 玉葉矛 | 商 |
| 269 | 龍紋捲首刀 | 商 |
| 270 | 捲首刀 | 商 |
| 270 | 大刀 | 商 |
| 271 | 獸面紋冑 | 商 |
| 271 | 獸面紋冑 | 商 |
| 272 | 龍紋馬首弓形器 | 商 |
| 272 | 八角星紋弓形器 | 商 |
| 273 | 人面獸紋弓形器 | 商 |
| 274 | 鏟 | 商 |
| 274 | 射女方爐 | 商 |
| 275 | 爐 | 商 |
| 275 | 箕形器 | 商 |
| 276 | 葉脉紋鏡 | 商 |
| 276 | 同心圓紋鏡 | 商 |

# 青銅器二　目錄

商

| 頁碼 | 名稱 | 時代 |
|---|---|---|
| 277 | 乳釘雷紋簋 | 商 |
| 277 | 直綫紋簋 | 商 |
| 278 | 高足無耳簋 | 商 |
| 278 | 乳釘雷紋瓴 | 商 |
| 279 | 鈴豆 | 商 |
| 279 | 獸面紋瓿 | 商 |
| 280 | 獸面紋瓿 | 商 |
| 280 | 變形龍紋帶鈴瓿 | 商 |
| 281 | 獸面紋罌 | 商 |
| 281 | 獸面紋貫耳壺 | 商 |
| 282 | 雙獸面提梁壺 | 商 |
| 283 | 龍紋觥 | 商 |
| 284 | 魚紋盤 | 商 |
| 284 | 蛇首匕 | 商 |
| 285 | 羊首勺 | 商 |
| 285 | 蛙形勺 | 商 |
| 286 | 曲莖鈴首短劍 | 商 |
| 286 | 環首刀 | 商 |
| 287 | 龍首匕 | 商 |
| 287 | 帶鈴鐸 | 商 |
| 288 | 凸目尖耳大神面像 | 商 |
| 290 | 凸目尖耳大神面像 | 商 |
| 291 | 獸面具 | 商 |
| 291 | 獸面具 | 商 |
| 292 | 太陽形器 | 商 |
| 293 | 眼形器 | 商 |
| 293 | 人面像 | 商 |
| 294 | 人面像 | 商 |
| 294 | 人面像 | 商 |
| 295 | 人面像 | 商 |

| 頁碼 | 名稱 | 時代 |
|---|---|---|
| 295 | 獸面冠人像 | 商 |
| 296 | 帶座大立人像 | 商 |
| 297 | 大柳樹 | 商 |
| 298 | 神樹 | 商 |
| 298 | 人首鳥身神像 | 商 |
| 299 | 人頭像 | 商 |
| 299 | 人頭像 | 商 |
| 300 | 金面人頭像 | 商 |
| 301 | 金面人頭像 | 商 |
| 302 | 戴幘人頭像 | 商 |
| 303 | 人頭像 | 商 |
| 304 | 人頭像 | 商 |
| 304 | 人頭像 | 商 |
| 305 | 跪坐人像 | 商 |
| 305 | 跪坐人像 | 商 |
| 306 | 喇叭座頂尊跪坐人像 | 商 |
| 306 | 銅怪獸 | 商 |
| 307 | 蛇形飾件 | 商 |
| 307 | 鑲嵌綠松石虎形飾 | 商 |
| 308 | 龍形飾件 | 商 |
| 308 | 公鷄 | 商 |
| 309 | 大冠鳥 | 商 |
| 309 | 鷹首 | 商 |
| 310 | 飛鳥 | 商 |
| 310 | 鳥 | 商 |
| 311 | 立鳥 | 商 |
| 311 | 立鳥 | 商 |
| 312 | 龍虎尊 | 商 |
| 312 | 三牛尊 | 商 |
| 313 | 三牛三鳥尊 | 商 |
| 313 | 三羊三鳥尊 | 商 |
| 314 | 獸面紋尊 | 商 |

195

| 頁碼 | 名稱 | 時代 |
| --- | --- | --- |
| 314 | 四羊罍 | 商 |
| 315 | 四羊首獸面紋罍 | 商 |
| 316 | 齒刃長援戈 | 商 |
| 316 | 齒刃長援戈 | 商 |
| 317 | 花蒂形鈴 | 商 |
| 317 | 鷹形鈴 | 商 |
| 318 | 獸面紋鈴 | 商 |
| 318 | 獸面紋鈴 | 商 |
| 319 | 鑲嵌綠松石飾牌 | 商 |
| 319 | 鸛鳥紋雙足牌 | 商 |
| 320 | 獸面紋四足鬲 | 商 |
| 320 | 乳釘雷紋小鼒簋 | 商 |
| 321 | 乳釘雷紋簋 | 商 |
| 321 | 獸面紋羊首尊 | 商 |
| 322 | 獸面紋高頸罍 | 商 |
| 323 | 獸面紋罍 | 商 |
| 323 | 對鳥紋銅方罍 | 商 |
| 324 | 獸面紋瓿 | 商 |
| 324 | 獸面紋瓿 | 商 |
| 325 | 獸面紋壺 | 商 |
| 325 | 獸面紋壺 | 商 |
| 326 | 獸面紋三足壺 | 商 |
| 326 | 獸面紋觚 | 商 |
| 327 | 獸面紋獨柱爵 | 商 |
| 327 | 鳳鳥紋獸形匜 | 商 |
| 328 | 透空龍紋鉞 | 商 |
| 328 | 透雕龍紋鉞 | 商 |
| 329 | 雙頭蜈蚣紋戈 | 商 |
| 329 | 獸面紋鼎 | 商 |
| 330 | 大禾人面方鼎 | 商 |
| 331 | 四羊方尊 | 商 |
| 332 | 象形尊 | 商 |
| 333 | 象形尊 | 商 |
| 334 | 象尊 | 商 |

| 頁碼 | 名稱 | 時代 |
| --- | --- | --- |
| 334 | 雌雙羊尊 | 商 |
| 335 | 雙羊尊 | 商 |
| 336 | 豕形尊 | 商 |
| 336 | 獸面紋高足罍 | 商 |
| 337 | 獸面紋提梁壺 | 商 |
| 338 | 獸面紋瓿 | 商 |
| 338 | 戈提梁壺 | 商 |
| 339 | 虎抱人提梁壺 | 商 |
| 340 | 天銘提梁壺 | 商 |
| 340 | 獸面象紋鐃 | 商 |
| 341 | 獸面紋虎足鼎 | 商 |
| 341 | 雙層底方鼎 | 商 |
| 342 | 虎耳方鼎 | 商 |
| 343 | 鹿耳四足甗 | 商 |
| 344 | 獸面紋假腹盤 | 商 |
| 344 | 假腹豆 | 商 |
| 345 | 四羊罍 | 商 |
| 345 | 獸面紋瓿 | 商 |
| 346 | 提梁方壺 | 商 |
| 347 | 獸面紋提梁壺 | 商 |
| 348 | 牛首紋鎛 | 商 |
| 348 | 神像圖像鼓 | 商 |
| 349 | 獸面紋鼓 | 商 |
| 350 | 獸面紋冑 | 商 |
| 350 | 雙尾臥虎 | 商 |
| 351 | 雙面神像 | 商 |

### 西周

| 頁碼 | 名稱 | 時代 |
| --- | --- | --- |
| 352 | 獸面勾連雷紋鼎 | 西周 |
| 353 | 夔龍格乳紋鼎 | 西周 |
| 353 | 獸面鳳紋鼎 | 西周 |

| 頁碼 | 名稱 | 時代 | 頁碼 | 名稱 | 時代 |
|---|---|---|---|---|---|
| 354 | 獸面垂葉紋鼎 | 西周 | 373 | 父甲鼎 | 西周 |
| 354 | 牛鼎 | 西周 | 373 | 匽侯旨鼎 | 西周 |
| 355 | 堇鼎 | 西周 | 374 | 史游父鼎 | 西周 |
| 355 | 旗鼎 | 西周 | 374 | 歸妃進方鼎 | 西周 |
| 356 | 獸面紋鼎 | 西周 | 375 | 妃方鼎 | 西周 |
| 356 | 塑鼎 | 西周 | 376 | 康侯豐方鼎 | 西周 |
| 357 | 平蓋獸面紋鼎 | 西周 | 376 | 百乳龍紋方鼎 | 西周 |
| 358 | 冊鼎 | 西周 | 377 | 德方鼎 | 西周 |
| 358 | 獸面紋鼎 | 西周 | 378 | 厚趠方鼎 | 西周 |
| 359 | 帶鋬龍紋大鼎 | 西周 | 378 | 鳳紋方鼎 | 西周 |
| 360 | 獸面紋鼎 | 西周 | 379 | 叫鼎 | 西周 |
| 360 | 外叔鼎 | 西周 | 379 | 成王方鼎 | 西周 |
| 361 | 大盂鼎 | 西周 | 380 | 太保方鼎 | 西周 |
| 362 | 成周鼎 | 西周 | 380 | 跃方鼎 | 西周 |
| 362 | 北子舁鼎 | 西周 | 381 | 屏方鼎 | 西周 |
| 363 | 五祀衛鼎 | 西周 | 381 | 滕侯方鼎 | 西周 |
| 363 | 師湯父鼎 | 西周 | 382 | 戎方鼎 | 西周 |
| 364 | 十五年趞曹鼎 | 西周 | 382 | 伯婿方鼎 | 西周 |
| 364 | 師眉鼎 | 西周 | 383 | 刖人守門方鼎 | 西周 |
| 365 | 大克鼎 | 西周 | 383 | 塑方鼎 | 西周 |
| 366 | 井姬鼎 | 西周 | 384 | 象鼻形足方鼎 | 西周 |
| 366 | 史頌鼎 | 西周 | 384 | 伯方鼎 | 西周 |
| 367 | 小克鼎 | 西周 | 385 | 四鳥扁足方鼎 | 西周 |
| 367 | 虢文公子鋑鼎 | 西周 | 385 | 瀕鬲 | 西周 |
| 368 | 猷叔鼎 | 西周 | 386 | 伯矩鬲 | 西周 |
| 368 | 芮公鼎 | 西周 | 387 | 魯侯熙鬲 | 西周 |
| 369 | 毛公鼎 | 西周 | 387 | 師趛鬲 | 西周 |
| 369 | 虢宣公子白鼎 | 西周 | 388 | 公姞鬲 | 西周 |
| 370 | 大鼎 | 西周 | 388 | 繩紋鬲 | 西周 |
| 370 | 頌鼎 | 西周 | 389 | 伯邦父鬲 | 西周 |
| 371 | 雲目紋溫鼎 | 西周 | 389 | 衛夫人鬲 | 西周 |
| 371 | 戎鼎 | 西周 | 390 | 呂王鬲 | 西周 |
| 372 | 聚父丁鼎 | 西周 | 390 | 魯宰駟父鬲 | 西周 |
| 372 | 子申父己鼎 | 西周 | 391 | 郜伯鬲 | 西周 |

197

| 頁碼 | 名稱 | 時代 | 頁碼 | 名稱 | 時代 |
|---|---|---|---|---|---|
| 391 | 庚父己甗 | 西周 | 408 | 應國再簋 | 西周 |
| 392 | 夾母癸甗 | 西周 | 409 | 虎叔簋 | 西周 |
| 392 | 圉甗 | 西周 | 409 | 元年師旋簋 | 西周 |
| 393 | 應監甗 | 西周 | 410 | 師酉簋 | 西周 |
| 393 | 獸面紋甗 | 西周 | 410 | 仲再父簋 | 西周 |
| 394 | 孚公甗 | 西周 | 411 | 師寰簋 | 西周 |
| 394 | 師趫方甗 | 西周 | 411 | 魯伯大父簋 | 西周 |
| 395 | 波曲紋方甗 | 西周 | 412 | 頌簋 | 西周 |
| 395 | 堇臨簋 | 西周 | 412 | 大師虘簋 | 西周 |
| 396 | 團龍紋簋 | 西周 | 413 | 應吏簋 | 西周 |
| 396 | 百乳雷紋簋 | 西周 | 413 | 紀侯簋 | 西周 |
| 397 | 康侯簋 | 西周 | 414 | 五年師旋簋 | 西周 |
| 397 | 乳釘四耳簋 | 西周 | 414 | 師道簋 | 西周 |
| 398 | 牛首飾四耳簋 | 西周 | 415 | 太師虘簋 | 西周 |
| 398 | 邢侯簋 | 西周 | 415 | 大簋 | 西周 |
| 399 | 榮簋 | 西周 | 416 | 鄧公簋 | 西周 |
| 399 | 莒小子簋 | 西周 | 416 | 散伯簋 | 西周 |
| 400 | 伯作簋 | 西周 | 417 | 獸目交連紋簋 | 西周 |
| 400 | 鮮簋 | 西周 | 417 | 鳥紋簋 | 西周 |
| 401 | 威簋 | 西周 | 418 | 毳簋 | 西周 |
| 401 | 陳侯簋 | 西周 | 418 | 匽侯盂 | 西周 |
| 402 | 鳥紋簋 | 西周 | 419 | 永盂 | 西周 |
| 402 | 攸簋 | 西周 | 419 | 遹盂 | 西周 |
| 403 | 齊仲簋 | 西周 | 420 | 天亡簋 | 西周 |
| 403 | 回首龍紋簋 | 西周 | 420 | 利簋 | 西周 |
| 404 | 敔簋 | 西周 | 421 | 蝸身龍紋方座簋 | 西周 |
| 404 | 伯簋 | 西周 | 421 | 甲簋 | 西周 |
| 405 | 伯簋 | 西周 | 422 | 作寶彝簋 | 西周 |
| 405 | 班簋 | 西周 | 422 | 獸面紋簋 | 西周 |
| 406 | 乍伯簋 | 西周 | 423 | 猷簋 | 西周 |
| 406 | 渦龍紋高圈足簋 | 西周 | 423 | 圉簋 | 西周 |
| 407 | 六年琱生簋 | 西周 | 424 | 彊伯簋 | 西周 |
| 407 | 獸面紋簋 | 西周 | 424 | 獸面紋方座簋 | 西周 |
| 408 | 牛簋 | 西周 | 425 | 圉簋 | 西周 |

| 頁碼 | 名稱 | 時代 | 頁碼 | 名稱 | 時代 |
|---|---|---|---|---|---|
| 425 | 滕侯簋 | 西周 | 443 | 旂尊 | 西周 |
| 426 | 鄂叔簋 | 西周 | 444 | 魚尊 | 西周 |
| 426 | 獸面紋方座簋 | 西周 | 444 | 獸面紋尊 | 西周 |
| 427 | 詨簋 | 西周 | 445 | 小臣尊 | 西周 |
| 427 | 孟簋 | 西周 | 445 | 保尊 | 西周 |
| 428 | 追簋 | 西周 | 446 | 鄂侯弟曆季尊 | 西周 |
| 429 | 倗生簋 | 西周 | 446 | 豐尊 | 西周 |
| 429 | 癲簋 | 西周 | 447 | 效尊 | 西周 |
| 430 | 晉侯斷簋 | 西周 | 447 | 免尊 | 西周 |
| 430 | 𣄰簋 | 西周 | 448 | 叔古方尊 | 西周 |
| 431 | 虎簋 | 西周 | 449 | 榮子方尊 | 西周 |
| 432 | 菱形紋盂 | 西周 | 449 | 穀父乙方尊 | 西周 |
| 432 | 虢叔盂 | 西周 | 450 | 日己方尊 | 西周 |
| 433 | 癲盨 | 西周 | 450 | 盠方尊 | 西周 |
| 433 | 應侯再盨 | 西周 | 451 | 彊季尊 | 西周 |
| 434 | 白敢卑盨 | 西周 | 451 | 魯侯尊 | 西周 |
| 434 | 善夫克盨 | 西周 | 452 | 鄧仲犧尊 | 西周 |
| 435 | 伯多父盨 | 西周 | 453 | 虎形尊 | 西周 |
| 435 | 晉侯𣄰盨 | 西周 | 453 | 井姬貘形尊 | 西周 |
| 436 | 晉侯𣄰盨 | 西周 | 454 | 象形尊 | 西周 |
| 436 | 陘白盨 | 西周 | 454 | 虎尊 | 西周 |
| 437 | 魯伯愈盨 | 西周 | 455 | 牛形尊 | 西周 |
| 437 | 夔紋簠 | 西周 | 455 | 亞此獸形尊 | 西周 |
| 438 | 伯公父瑚 | 西周 | 456 | 盠駒尊 | 西周 |
| 438 | 龍耳瑚 | 西周 | 456 | 兔形尊 | 西周 |
| 439 | 鏤空足鋪 | 西周 | 457 | 兔形尊 | 西周 |
| 439 | 微伯癲鋪 | 西周 | 457 | 鳥形尊 | 西周 |
| 440 | 鱗紋鋪 | 西周 | 458 | 魚形尊 | 西周 |
| 440 | 康生豆 | 西周 | 458 | 鴨形尊 | 西周 |
| 441 | 周生豆 | 西周 | 459 | 蝸身龍紋罍 | 西周 |
| 441 | 衛始豆 | 西周 | 460 | 渦龍紋罍 | 西周 |
| 442 | 何尊 | 西周 | 460 | 渦龍獸面紋罍 | 西周 |
| 442 | 伯各尊 | 西周 | 461 | 渦龍紋罍 | 西周 |
| 443 | 商尊 | 西周 | 461 | 對罍 | 西周 |

199

| 頁碼 | 名稱 | 時代 | 頁碼 | 名稱 | 時代 |
|---|---|---|---|---|---|
| 462 | 仲義父罍 | 西周 | 481 | 鱗紋壺 | 西周 |
| 462 | 鄭義伯罍 | 西周 | 482 | 鳳紋壺 | 西周 |
| 463 | 母嫠方罍 | 西周 | 482 | 女嬲妊壺 | 西周 |
| 464 | 冉父丁方罍 | 西周 | 483 | 十三年瘨壺 | 西周 |
| 464 | 令方彝 | 西周 | 483 | 王伯姜壺 | 西周 |
| 465 | 旂方彝 | 西周 | 484 | 三年瘨壺 | 西周 |
| 466 | 日己方彝 | 西周 | 485 | 幾父壺 | 西周 |
| 467 | 叔能方彝 | 西周 | 485 | 同壺 | 西周 |
| 467 | 師遽方彝 | 西周 | 486 | 頌壺 | 西周 |
| 468 | 盠方彝 | 西周 | 487 | 晋侯斯壺 | 西周 |
| 468 | 垂鱗紋方彝 | 西周 | 488 | 獸面紋壺 | 西周 |
| 469 | 父癸壺 | 西周 | 488 | 芮公壺 | 西周 |
| 469 | 渣伯逄壺 | 西周 | 489 | 鳳紋壺 | 西周 |
| 470 | 虢季子組提梁壺 | 西周 | 489 | 梁其壺 | 西周 |
| 470 | 鳳紋提梁壺 | 西周 | 490 | 陳侯壺 | 西周 |
| 471 | 伯各提梁壺 | 西周 | 490 | 陳㾗父壺 | 西周 |
| 471 | 戈五提梁壺 | 西周 | 491 | 散車父壺 | 西周 |
| 472 | 觖提梁壺 | 西周 | 491 | 鄂侯弟厤季提梁壺 | 西周 |
| 472 | 太保提梁壺 | 西周 | 492 | 量仲壺 | 西周 |
| 473 | 商提梁壺 | 西周 | 492 | 蕉葉鳳紋觚 | 西周 |
| 474 | 獸面紋提梁壺 | 西周 | 493 | 旅父乙觚 | 西周 |
| 474 | 小臣提梁壺 | 西周 | 493 | 小臣單觶 | 西周 |
| 475 | 伯提梁壺 | 西周 | 494 | 鳳紋觶 | 西周 |
| 475 | 效提梁壺 | 西周 | 494 | 獸面紋觶 | 西周 |
| 476 | 神面提梁壺 | 西周 | 495 | 歸夗進方壺 | 西周 |
| 477 | 邢季⻤提梁壺 | 西周 | 495 | 父庚觶 | 西周 |
| 477 | 豐提梁壺 | 西周 | 496 | 伯戜飲壺甲 | 西周 |
| 478 | 啓提梁壺 | 西周 | 496 | 伯戜飲壺乙 | 西周 |
| 478 | 古父己提梁壺 | 西周 | 497 | 波曲紋杯 | 西周 |
| 479 | 㵲伯提梁壺 | 西周 | 497 | 鳳首鋬觶 | 西周 |
| 479 | 鳳紋筒形提梁壺 | 西周 | 498 | 雙鋬杯 | 西周 |
| 480 | 太保鳥形提梁壺 | 西周 | 498 | 單鋬杯 | 西周 |
| 480 | 貫耳壺 | 西周 | 499 | 長柄瓚 | 西周 |
| 481 | 剌娟壺 | 西周 | 499 | 變形幾何紋瓚 | 西周 |

| 頁碼 | 名稱 | 時代 | 頁碼 | 名稱 | 時代 |
|---|---|---|---|---|---|
| 500 | 伯公父瓚 | 西周 | 518 | 它盉 | 西周 |
| 500 | 㬅父丁角 | 西周 | 519 | 鳥足盉 | 西周 |
| 501 | 茀祖辛爵 | 西周 | 519 | 人足盉 | 西周 |
| 501 | 未爵 | 西周 | 520 | 龍首鋬盉 | 西周 |
| 502 | 龍爵 | 西周 | 520 | 僕匜 | 西周 |
| 502 | 獸面紋爵 | 西周 | 521 | 筍侯匜 | 西周 |
| 503 | 鳳鳥紋爵 | 西周 | 521 | 魯司徒仲齊匜 | 西周 |
| 503 | 魯侯爵 | 西周 | 522 | 齊侯匜 | 西周 |
| 504 | 樣册爵 | 西周 | 522 | 散伯匜 | 西周 |
| 504 | 伯豐爵 | 西周 | 523 | 叔上匜 | 西周 |
| 505 | 晨肇寧角 | 西周 | 523 | 郳□子商匜 | 西周 |
| 506 | 史速角 | 西周 | 524 | 蟬紋盤 | 西周 |
| 506 | 旂觶 | 西周 | 524 | 牆盤 | 西周 |
| 507 | 賣引卣 | 西周 | 525 | 魚龍紋盤 | 西周 |
| 507 | 守宮卣 | 西周 | 525 | 休盤 | 西周 |
| 508 | 旂方卣 | 西周 | 526 | 筍侯盤 | 西周 |
| 508 | 仲子蟲弔觥 | 西周 | 526 | 殷谷盤 | 西周 |
| 509 | 龍首方卣 | 西周 | 527 | 伯雍父盤 | 西周 |
| 510 | 鳳鳥紋方卣 | 西周 | 527 | 齊叔姬盤 | 西周 |
| 510 | 告田卣 | 西周 | 528 | 變形獸面紋盤 | 西周 |
| 511 | 鬲形盉 | 西周 | 528 | 寰盤 | 西周 |
| 511 | 來父盉 | 西周 | 529 | 宗仲盤 | 西周 |
| 512 | 長由盉 | 西周 | 529 | 虢季子白盤 | 西周 |
| 512 | 衛盉 | 西周 | 530 | 凹弦紋罐 | 西周 |
| 513 | 覞父盉 | 西周 | 530 | 調色器 | 西周 |
| 513 | 伯庸父盉 | 西周 | 531 | 透雕龍紋匕 | 西周 |
| 514 | 彊伯盉 | 西周 | 531 | 夔紋匕 | 西周 |
| 514 | 伯百父盉 | 西周 | 532 | 竊曲紋匕 | 西周 |
| 515 | 鳳蓋四足盉 | 西周 | 532 | 獸面紋斗 | 西周 |
| 515 | 士上盉 | 西周 | 533 | 應侯見工鐘 | 西周 |
| 516 | 克盉 | 西周 | 533 | 井叔鐘 | 西周 |
| 516 | 徙遽廡盉 | 西周 | 534 | 南宮乎鐘 | 西周 |
| 517 | 渦龍紋盉 | 西周 | 535 | 梁其鐘 | 西周 |
| 517 | 鴨形盉 | 西周 | 535 | 晉侯穌鐘 | 西周 |

201

| 頁碼 | 名稱 | 時代 | 頁碼 | 名稱 | 時代 |
|---|---|---|---|---|---|
| 536 | 士父鐘 | 西周 | 556 | 獸面紋長援戈 | 西周 |
| 536 | 戎生編鐘 | 西周 | 557 | 鳥紋戟 | 西周 |
| 538 | 厲王默鐘 | 西周 | 557 | 牛首紋斧 | 西周 |
| 538 | 虢叔旅鐘 | 西周 | 558 | 圓渦鳥紋鼎 | 西周 |
| 539 | 克鐘 | 西周 | 558 | 龍紋錐足鼎 | 西周 |
| 540 | 耳形虎含鑾鉞 | 西周 | 559 | 對鳳紋矮足方鼎 | 西周 |
| 540 | 龍含鑾鉞 | 西周 | 559 | 雷紋鬲 | 西周 |
| 541 | 龍虎紋戚 | 西周 | 560 | 變形獸面紋四耳簋 | 西周 |
| 542 | 人頭鑾鉞 | 西周 | 560 | 格地乳釘紋簋 | 西周 |
| 542 | 康侯斧 | 西周 | 561 | 幾何紋簋 | 西周 |
| 543 | 太保菁戈 | 西周 | 561 | 蛙紋簋 | 西周 |
| 543 | 銅內鐵援戈 | 西周 | 562 | 方格乳釘紋簋 | 西周 |
| 544 | 雙援戈 | 西周 | 562 | 宜侯矢簋 | 西周 |
| 544 | 人頭鑾戟 | 西周 | 563 | 幾何紋無耳方簋 | 西周 |
| 545 | 我形兵器 | 西周 | 563 | 雲雷紋尊 | 西周 |
| 545 | 鏤空蛇紋鞘短劍 | 西周 | 564 | 對鳳紋尊 | 西周 |
| 546 | 勾鋸形兵器 | 西周 | 565 | 四蛙棘刺紋尊 | 西周 |
| 546 | 獸面形飾 | 西周 | 565 | 鴨尊 | 西周 |
| 547 | 人面形器 | 西周 | 566 | 鹿首四足卣 | 西周 |
| 547 | 馬冠飾 | 西周 | 566 | 鳥蓋提壺 | 西周 |
| 548 | 馬冠飾 | 西周 | 567 | 公提梁壺 | 西周 |
| 548 | 獸首轄 | 西周 | 567 | 獸面紋提梁壺 | 西周 |
| 549 | 人獸形軛飾 | 西周 | 568 | 鳳紋提梁壺 | 西周 |
| 550 | 素鏡 | 西周 | 568 | 蟠螭紋提梁壺 | 西周 |
| 550 | 女相人像 | 西周 | 569 | 蟠龍蓋龍紋盉 | 西周 |
| 551 | 男相人像 | 西周 | 569 | 蟠龍蓋龍紋盉 | 西周 |
| 551 | 象首耳獸面紋罍 | 西周 | 570 | 蟠龍蓋龍流盉 | 西周 |
| 552 | 象首耳獸面紋罍 | 西周 | 570 | 透雕竊曲紋盤 | 西周 |
| 553 | 牛紋罍 | 西周 | 571 | 蟠龍紋盤 | 西周 |
| 553 | 羊首耳渦紋罍 | 西周 | 571 | 變形獸紋盤 | 西周 |
| 554 | 蟠龍蓋獸面紋罍 | 西周 | 572 | 魚龍紋盤 | 西周 |
| 555 | 蟠龍蓋獸面紋罍 | 西周 | 572 | 雲紋雙腹盒 | 西周 |
| 555 | 獸面紋三角形戈 | 西周 | 573 | 夔龍紋鐘 | 西周 |
| 556 | 蠶紋長援戈 | 西周 | 573 | 雲雷紋雙翼劍 | 西周 |

| 頁碼 | 名稱 | 時代 |
|---|---|---|
| 574 | 神面紋鈸 | 西周 |
| 574 | 對鳥紋器座 | 西周 |
| 575 | 五柱器座 | 西周 |
| 575 | 跪坐人器座 | 西周 |
| 576 | 刖人守門方鼎 | 西周 |
| 577 | 雙鈴俎 | 西周 |
| 577 | 夔鳳紋簋 | 西周 |
| 578 | 許季姜簋 | 西周 |
| 578 | 夔紋罍 | 西周 |
| 579 | 鹿形飾 | 西周 |
| 579 | 鹿首角觿形器 | 西周 |

# 青銅器三　目錄

東周

| 頁碼 | 名稱 | 時代 |
|---|---|---|
| 581 | 秦公鼎 | 東周 |
| 582 | 錯金銀雲紋鼎 | 東周 |
| 583 | 竊曲紋鼎 | 東周 |
| 583 | 秦公簋 | 東周 |
| 584 | 秦公簋 | 東周 |
| 585 | 獸目交連紋方甗 | 東周 |
| 585 | 腰檐甗 | 東周 |
| 586 | 鑲嵌雲紋盛 | 東周 |
| 586 | 交龍紋方壺 | 東周 |
| 587 | 鑲嵌宴樂紋壺 | 東周 |
| 587 | 曲頸壺 | 東周 |
| 588 | 鳳鳥紋盉 | 東周 |
| 588 | 翼獸盉 | 東周 |
| 589 | 秦公鐘 | 東周 |
| 590 | 秦公鎛 | 東周 |
| 591 | 捲龍紋鈴 | 東周 |
| 591 | 秦子戈 | 東周 |
| 592 | 八年相邦建信君鈹 | 東周 |
| 592 | 獸首轄　竊曲紋害 | 東周 |
| 593 | 鼎形燈 | 東周 |
| 594 | 錯銀帶鉤 | 東周 |
| 594 | 走獸紋鏡 | 東周 |
| 595 | 四鳳紋鏡 | 東周 |
| 595 | 蟠虺紋曲尺形箍頭 | 東周 |
| 596 | 蟠虺紋長方形箍頭 | 東周 |
| 596 | 蟠虺紋鼎 | 東周 |
| 597 | 蟠虺紋鼎 | 東周 |
| 597 | 蟠虺紋蓋鼎 | 東周 |
| 598 | 鏤空蟠虺紋鼎 | 東周 |
| 598 | 蟠虺紋平蓋鼎 | 東周 |

| 頁碼 | 名稱 | 時代 |
|---|---|---|
| 599 | 夔龍鳳紋鼎 | 東周 |
| 599 | 蟠虺紋鼎 | 東周 |
| 600 | 蟠虺紋帶蓋鼎 | 東周 |
| 601 | 交龍紋鼎 | 東周 |
| 601 | 雲雷紋蓋鼎 | 東周 |
| 602 | 牛頭龍紋鼎 | 東周 |
| 602 | 蟠龍紋蓋鼎 | 東周 |
| 603 | 交龍紋蓋鼎 | 東周 |
| 603 | 絢索紋鼎 | 東周 |
| 604 | 中山王鐵足蓋鼎 | 東周 |
| 605 | 梁十九年亡智蓋鼎 | 東周 |
| 605 | 韓氏提鏈蓋鼎 | 東周 |
| 606 | 團花紋蓋鼎 | 東周 |
| 606 | 重環紋匜形鼎 | 東周 |
| 607 | 帶蓋匜形鼎 | 東周 |
| 607 | 獸鈕小匜鼎 | 東周 |
| 608 | 細孔流匜鼎 | 東周 |
| 608 | 召伯鬲 | 東周 |
| 609 | 附耳素面鬲 | 東周 |
| 609 | 帶蓋素面鬲 | 東周 |
| 610 | 蟠虺紋鼎形鬲 | 東周 |
| 610 | 蟠龍紋鼎形鬲 | 東周 |
| 611 | 蟠龍紋鬲 | 東周 |
| 611 | 絢索紋鬲形敦 | 東周 |
| 612 | 蟠龍紋分體甗 | 東周 |
| 613 | 蟠虺紋分體甗 | 東周 |
| 613 | 弦紋甗 | 東周 |
| 614 | 夔龍紋方甗 | 東周 |
| 614 | 董矩方甗 | 東周 |
| 615 | 虎形竈 | 東周 |
| 616 | 竊曲紋簋 | 東周 |
| 616 | 竊曲紋簋 | 東周 |

204

| 頁碼 | 名稱 | 時代 | 頁碼 | 名稱 | 時代 |
|---|---|---|---|---|---|
| 617 | 蟠龍紋方座簋 | 東周 | 638 | 虎耳蟠龍紋壺 | 東周 |
| 617 | 鳥紋方簋 | 東周 | 638 | 嵌錯狩獵紋龍耳壺 | 東周 |
| 618 | 商丘叔簠 | 東周 | 639 | 令狐君嗣子壺 | 東周 |
| 618 | 蟠虺紋簠 | 東周 | 639 | 蟠龍紋壺 | 東周 |
| 619 | 環鈕簠 | 東周 | 640 | 嵌錯紅銅龍鳳紋壺 | 東周 |
| 619 | 夔鳳紋豆 | 東周 | 640 | 狩獵紋壺 | 東周 |
| 620 | 平盤蓋豆 | 東周 | 641 | 嵌錯紅銅鳥獸紋壺 | 東周 |
| 620 | 蟠虺紋豆 | 東周 | 641 | 絡帶狩獵紋壺 | 東周 |
| 621 | 四虎䥥蓋豆 | 東周 | 642 | 蟠龍紋貫耳錍 | 東周 |
| 622 | 變形蟠龍紋豆 | 東周 | 642 | 嵌紅銅鳥獸壺 | 東周 |
| 622 | 錯金竊曲紋蓋豆 | 東周 | 643 | 夔龍鳳紋壺 | 東周 |
| 623 | 菱格紋蓋豆 | 東周 | 643 | 嵌錯走獸紋壺 | 東周 |
| 623 | 嵌錯狩獵紋豆 | 東周 | 644 | 雲雷紋提梁壺 | 東周 |
| 624 | 方座蓋豆 | 東周 | 644 | 中山嗣王壺 | 東周 |
| 624 | 蟠虺紋方座豆 | 東周 | 645 | 嵌錯射儀攻戰紋壺 | 東周 |
| 625 | 獸座豆 | 東周 | 646 | 錯金銀鳥紋壺 | 東周 |
| 626 | 鑲嵌綠松石雲紋方蓋豆 | 東周 | 646 | 提鏈圓壺 | 東周 |
| 626 | 蟠虺紋敦 | 東周 | 647 | 帶流壺 | 東周 |
| 627 | 鳥盉 | 東周 | 647 | 嵌錯紅銅龍紋壺 | 東周 |
| 628 | 子乍弄鳥盉 | 東周 | 648 | 魚形壺 | 東周 |
| 629 | 犧尊 | 東周 | 648 | 蟠虺紋匏壺 | 東周 |
| 630 | 虎尊 | 東周 | 649 | 蟠虺紋匏壺 | 東周 |
| 630 | 錯金銀貘尊 | 東周 | 650 | 鳳鳥紋橢方壺 | 東周 |
| 631 | 鑲金錯銀貘尊 | 東周 | 650 | 交龍紋方壺 | 東周 |
| 631 | 蟠龍紋罍 | 東周 | 651 | 蓮鶴方壺 | 東周 |
| 632 | 蟠龍紋罍 | 東周 | 652 | 夔龍紋方壺 | 東周 |
| 633 | 夔鳳紋罍 | 東周 | 653 | 龍耳虎足方壺 | 東周 |
| 633 | 繩絡紋罍 | 東周 | 654 | 龍耳橢方壺 | 東周 |
| 634 | 龍耳繩絡紋罍 | 東周 | 654 | 鳥紋方壺 | 東周 |
| 634 | 錯銅勾連雷紋罍 | 東周 | 655 | 狩獵紋方壺 | 東周 |
| 635 | 錯金蟠虺紋方罍 | 東周 | 655 | 嵌錯斜格蟠龍紋方壺 | 東周 |
| 636 | 垂鱗紋貫耳壺 | 東周 | 656 | 嵌錯勾連雲雷紋方壺 | 東周 |
| 636 | 鳥獸龍紋壺 | 東周 | 656 | 蟠螭紋方壺 | 東周 |
| 637 | 絢索龍紋壺 | 東周 | 657 | 中山王厝方壺 | 東周 |

| 頁碼 | 名稱 | 時代 | 頁碼 | 名稱 | 時代 |
|---|---|---|---|---|---|
| 658 | 變形龍紋盨 | 東周 | 679 | 人形足攀龍方盒 | 東周 |
| 658 | 魏公盨 | 東周 | 679 | 錯金銀鳥紋虎子 | 東周 |
| 659 | 嵌錯紅銅蟠螭紋盨 | 東周 | 680 | 錯金銀四龍四鳳方案 | 東周 |
| 659 | 桃形飾盨 | 東周 | 681 | 獸面紋甬鐘 | 東周 |
| 660 | 錯銀勾連雲紋盨 | 東周 | 681 | 編鐘 | 東周 |
| 661 | 嵌錯圖案高柄方壺 | 東周 | 682 | 三角雲紋鈕鐘 | 東周 |
| 661 | 蟠虺紋鉶 | 東周 | 682 | 獸目交連紋編鎛 | 東周 |
| 662 | 刻鏤射獵畫像鉶 | 東周 | 684 | 鄗鎛 | 東周 |
| 662 | 鳥形勺 | 東周 | 684 | 蟠龍紋編鎛 | 東周 |
| 663 | 夔龍紋匜 | 東周 | 685 | 夔龍鳳紋編鎛 | 東周 |
| 663 | 交龍紋匜 | 東周 | 685 | 對蓋鈕鎛 | 東周 |
| 664 | 虎頭匜 | 東周 | 686 | 羽翅紋鎛 | 東周 |
| 664 | 綫刻紋匜 | 東周 | 686 | 獸首編磬 | 東周 |
| 665 | 獸形弦紋盉 | 東周 | 687 | 蟠螭紋鼓座 | 東周 |
| 665 | 龍首提梁 | 東周 | 688 | 中山侯鉞 | 東周 |
| 666 | 鳳首提梁盉 | 東周 | 688 | 王子𣄰戈 | 東周 |
| 666 | 獸耳盤 | 東周 | 689 | 虎鷹搏擊戈 | 東周 |
| 667 | 魚紋盤 | 東周 | 689 | 輪內戈 | 東周 |
| 667 | 鄭伯盤 | 東周 | 690 | 少虞劍 | 東周 |
| 668 | 毛叔盤 | 東周 | 690 | 繁陽劍 | 東周 |
| 668 | 夔龍紋獸足盤 | 東周 | 691 | 錯銀承弓器 | 東周 |
| 669 | 犧背立人擎盤 | 東周 | 691 | 韓將庶虎節 | 東周 |
| 670 | 龜魚紋方盤 | 東周 | 692 | 夔鳳紋當盧 | 東周 |
| 672 | 獸足方盤 | 東周 | 692 | 錯金銀獸首軏飾 | 東周 |
| 672 | 蟠龍紋鑑 | 東周 | 693 | 鴨形帶鈎 | 東周 |
| 673 | 狩獵紋鑑 | 東周 | 693 | 龍形帶鈎 | 東周 |
| 674 | 智君子鑑 | 東周 | 694 | 鎏金獸紋帶鈎 | 東周 |
| 674 | 錯金龍耳方鑑 | 東周 | 694 | 鑲嵌幾何紋帶鈎 | 東周 |
| 675 | 龍紋鋬 | 東周 | 695 | 鎏銀螭首帶鈎 | 東周 |
| 675 | 梁姬罐 | 東周 | 695 | 錯金幾何紋帶鈎 | 東周 |
| 676 | 楊姞方座筒形器 | 東周 | 696 | 蛙鈕螭紋陽燧 | 東周 |
| 677 | 犀足鋞 | 東周 | 696 | 虎鳥紋陽燧 | 東周 |
| 678 | 刖人守門銅挽車 | 東周 | 697 | 鳥獸紋鏡 | 東周 |
| 678 | 人形足龍虎方盒 | 東周 | 697 | 變形龍紋鏡 | 東周 |

| 頁碼 | 名稱 | 時代 | 頁碼 | 名稱 | 時代 |
|---|---|---|---|---|---|
| 698 | 鑲嵌玉琉璃鏡 | 東周 | 718 | 鑲嵌虎紋鉦 | 東周 |
| 698 | 鑲嵌綠松石透雕幾何紋鏡 | 東周 | 719 | 三角蟠螭紋敦 | 東周 |
| 699 | 錯金銀龍紋鏡 | 東周 | 720 | 勾連雷紋敦 | 東周 |
| 699 | 鎏金蟠螭紋鏡 | 東周 | 720 | 人形足盆 | 東周 |
| 700 | 四虎紋鏡 | 東周 | 721 | 雙首龍紋罍 | 東周 |
| 700 | 透雕龍紋方鏡 | 東周 | 721 | 蟠虺絡紋罍 | 東周 |
| 701 | 鳥柱盆 | 東周 | 722 | 交龍紋壺 | 東周 |
| 702 | 銀首人俑燈 | 東周 | 722 | 蟠虺紋提鏈壺 | 東周 |
| 703 | 十五連盞燈 | 東周 | 723 | 蟠螭紋壺 | 東周 |
| 704 | 跽坐人形燈 | 東周 | 723 | 嵌錯紅銅狩獵紋壺 | 東周 |
| 705 | 蟠龍紋氈帳頂 | 東周 | 724 | 絡紋圓壺 | 東周 |
| 705 | 獸形器座 | 東周 | 724 | 變形雲紋壺 | 東周 |
| 706 | 山字形器 | 東周 | 725 | 交龍紋壺 | 東周 |
| 707 | 人物立像 | 東周 | 725 | 瓠形壺 | 東周 |
| 708 | 錯銀雙翼神獸 | 東周 | 726 | 重金絡壺 | 東周 |
| 708 | 錯金銀虎噬鹿插座 | 東周 | 727 | 絡帶紋扁方壺 | 東周 |
| 709 | 錯金銀犀形插座 | 東周 | 727 | 獸首流匜 | 東周 |
| 709 | 錯金銀牛形插座 | 東周 | 728 | 鳥首高足匜 | 東周 |
| 710 | 對捲龍紋鼎 | 東周 | 728 | 龍虎紋雙耳盤 | 東周 |
| 710 | 勾連雷紋鼎 | 東周 | 729 | 波曲紋四耳鑑 | 東周 |
| 711 | 乳釘蟠虺紋鼎 | 東周 | 729 | 左行議率戈 | 東周 |
| 711 | 三牛鈕蓋鼎 | 東周 | 730 | 燕王職戈 | 東周 |
| 712 | 團身鳥紋蓋鼎 | 東周 | 730 | 交龍紋車轄、車軎 | 東周 |
| 712 | 蛇鈕龍紋鼎 | 東周 | 731 | 銅人 | 東周 |
| 713 | 變形蟠龍紋甗 | 東周 | 731 | 鏤空樓闕形方飾 | 東周 |
| 713 | 鑲嵌交龍紋鼎 | 東周 | 732 | 蟠龍立鳳大鋪首 | 東周 |
| 714 | 鳥鈕獸紋高足敦 | 東周 | 732 | 象形燈 | 東周 |
| 715 | 環鈕蟠虺紋高足敦 | 東周 | 733 | 魯侯鼎 | 東周 |
| 715 | 鳥首鈕雷紋高足敦 | 東周 | 733 | 費敏父鼎 | 東周 |
| 716 | 蟠螭紋蓋豆 | 東周 | 734 | 蟠螭紋鼎 | 東周 |
| 716 | 狩獵紋豆 | 東周 | 734 | 龍紋鼎 | 東周 |
| 717 | 幾何紋長柄豆 | 東周 | 735 | 獸面紋鼎 | 東周 |
| 717 | 錯紅銅行龍紋蓋豆 | 東周 | 735 | 蟠虺紋鼎 | 東周 |
| 718 | 絡帶紋鉦 | 東周 | 736 | 龍紋鼎 | 東周 |

207

| 頁碼 | 名稱 | 時代 | 頁碼 | 名稱 | 時代 |
| --- | --- | --- | --- | --- | --- |
| 736 | 雙首龍紋鼎 | 東周 | 754 | 公子土折壺 | 東周 |
| 737 | 國子鼎 | 東周 | 754 | 鋪首提鏈壺 | 東周 |
| 737 | 蟠螭紋卵形鼎 | 東周 | 755 | 紀侯壺 | 東周 |
| 738 | 齊趫父鬲 | 東周 | 755 | 莒大叔瓠壺 | 東周 |
| 738 | 魯伯愈父鬲 | 東周 | 756 | 鷹首提梁壺 | 東周 |
| 739 | 變形獸紋鬲 | 東周 | 756 | 交龍紋方壺 | 東周 |
| 739 | 魯仲齊甗 | 東周 | 757 | 杞伯敏亡壺 | 東周 |
| 740 | 杞伯敏亡簋 | 東周 | 757 | 薛侯行壺 | 東周 |
| 740 | 陳侯午簋 | 東周 | 758 | 蟠螭紋扁壺 | 東周 |
| 741 | 龍耳方座簋 | 東周 | 758 | 竊曲紋匜 | 東周 |
| 742 | 鑄子叔黑臣盨 | 東周 | 759 | 鄂仲匜 | 東周 |
| 742 | 陳曼盨 | 東周 | 759 | 魯士商歔匜 | 東周 |
| 743 | 龍紋盆 | 東周 | 760 | 魯伯厚父盤 | 東周 |
| 743 | 龍紋盆 | 東周 | 760 | 魯伯愈父盤 | 東周 |
| 744 | 乳釘紋敦 | 東周 | 761 | 齊縈姬盤 | 東周 |
| 744 | 雷乳紋敦 | 東周 | 761 | 蟠虺紋盤 | 東周 |
| 745 | 荊公孫敦 | 東周 | 762 | 陳純釜 | 東周 |
| 745 | 人形足敦 | 東周 | 762 | 邾公鐘 | 東周 |
| 746 | 盛形敦 | 東周 | 763 | 莒公孫朝子鐘 | 東周 |
| 746 | 陳侯午敦 | 東周 | 763 | 莒公孫朝子鎛 | 東周 |
| 747 | 魯大司徒厚氏元簠 | 東周 | 764 | 曹公子沱戈 | 東周 |
| 747 | 花瓣捉手蓋豆 | 東周 | 764 | 錯金銀三鳥杖首 | 東周 |
| 748 | 高柄弦紋豆 | 東周 | 765 | 金銀錯雲龍紋帶鉤 | 東周 |
| 748 | 鑲嵌勾連雲紋豆 | 東周 | 765 | 鎏金鑲玉帶鉤 | 東周 |
| 749 | 左關鉌 | 東周 | 766 | 鑲嵌幾何紋三鈕鏡 | 東周 |
| 749 | 鳳鳥鈕鉌 | 東周 | 766 | 方座鳥柱挂架 | 東周 |
| 750 | 龍耳尊 | 東周 | 767 | 立馬 | 東周 |
| 750 | 瓦紋罍 | 東周 | 767 | 嵌綠松石臥牛 | 東周 |
| 751 | 斜角龍紋罍 | 東周 | 768 | 獸體捲曲紋鼎 | 東周 |
| 751 | 雙首龍紋罍 | 東周 | 768 | 番昶伯者君鼎 | 東周 |
| 752 | 雙首龍紋罍 | 東周 | 769 | 龍紋鼎 | 東周 |
| 752 | 國差罎 | 東周 | 769 | 變形獸紋鼎 | 東周 |
| 753 | 提鏈簋形壺 | 東周 | 770 | 黃夫人鼎 | 東周 |
| 753 | 陳喜壺 | 東周 | 770 | 蟬紋銅蓋鼎 | 東周 |

| 頁碼 | 名稱 | 時代 | 頁碼 | 名稱 | 時代 |
|---|---|---|---|---|---|
| 771 | 獸體捲曲紋鼎 | 東周 | 789 | 克黃鼎 | 東周 |
| 771 | 鄝子宿車鼎 | 東周 | 789 | 蔡侯鼎 | 東周 |
| 772 | 獸體捲曲紋鼎 | 東周 | 790 | 王子午鼎 | 東周 |
| 772 | 獸首鼎 | 東周 | 791 | 曾侯乙鼎 | 東周 |
| 773 | 羊首鼎 | 東周 | 791 | 曾侯仲子父鼎 | 東周 |
| 773 | 獸目紋簋 | 東周 | 792 | 鑄客鼎 | 東周 |
| 774 | 樊君盆 | 東周 | 793 | 蟠虺紋鼎 | 東周 |
| 774 | 子諆盆 | 東周 | 793 | 鄧公秉鼎 | 東周 |
| 775 | 鄝子宿車盆 | 東周 | 794 | 蔡侯鼎 | 東周 |
| 755 | 黃夫人豆 | 東周 | 794 | 蟠虺紋鼎 | 東周 |
| 776 | 垂鱗紋壺 | 東周 | 795 | 曾太師鼎 | 東周 |
| 776 | 番叔壺 | 東周 | 795 | 曾侯乙鼎 | 東周 |
| 777 | 黃夫人壺 | 東周 | 796 | 王后鼎 | 東周 |
| 778 | 孫叔師父壺 | 東周 | 796 | 臥牛鈕鼎 | 東周 |
| 778 | 捲龍紋方壺 | 東周 | 767 | 鑄客大鼎 | 東周 |
| 779 | 黃夫人罍 | 東周 | 798 | 四聯鼎 | 東周 |
| 779 | 黃君孟罍 | 東周 | 798 | 曾侯乙鼎 | 東周 |
| 780 | 黃夫人盉 | 東周 | 799 | 佣湯鼎 | 東周 |
| 780 | 鱗紋盉 | 東周 | 799 | 曾侯乙湯鼎 | 東周 |
| 781 | 鬲形盉 | 東周 | 800 | 曾侯乙匜鼎 | 東周 |
| 781 | 獸鋬盉 | 東周 | 800 | 禽肯釶鼎 | 東周 |
| 782 | 捲鋬盉 | 東周 | 801 | 透雕變形龍紋俎 | 東周 |
| 782 | 單匜 | 東周 | 801 | 蟠虺紋鬲 | 東周 |
| 783 | 樊夫人匜 | 東周 | 802 | 交龍紋鬲 | 東周 |
| 783 | 番昶伯者君匜 | 東周 | 802 | 繩紋鬲 | 東周 |
| 784 | 交龍紋匜 | 東周 | 803 | 曾侯乙鬲 | 東周 |
| 784 | 獸目交連紋匜 | 東周 | 803 | 龍紋方甗 | 東周 |
| 785 | 龍紋匜 | 東周 | 804 | 曾侯乙甗 | 東周 |
| 785 | 黃夫人匜 | 東周 | 804 | 鑄客甗 | 東周 |
| 786 | 番君白黻盤 | 東周 | 805 | 曾侯乙匕 | 東周 |
| 787 | 單盤 | 東周 | 805 | 佣子棚簋 | 東周 |
| 787 | 鄝子宿車盤 | 東周 | 806 | 蔡侯簋 | 東周 |
| 788 | 交龍紋方簋 | 東周 | 806 | 曾侯乙簋 | 東周 |
| 788 | 黃夫人方座 | 東周 | 807 | 曾仲斿父簠 | 東周 |

209

| 頁碼 | 名稱 | 時代 | 頁碼 | 名稱 | 時代 |
|---|---|---|---|---|---|
| 807 | 何次鎺 | 東周 | 828 | 書巳缶 | 東周 |
| 808 | 子季嬴青鎺 | 東周 | 828 | 羽翅紋尊缶 | 東周 |
| 808 | 蔡公子義丁簠 | 東周 | 829 | 鄦子佣浴缶 | 東周 |
| 809 | 曾侯乙豆 | 東周 | 829 | 蔡侯申浴缶 | 東周 |
| 810 | 嵌紅銅獸紋豆 | 東周 | 830 | 蔡侯朱浴缶 | 東周 |
| 810 | 勾連雲紋豆 | 東周 | 830 | 曾侯乙浴缶 | 東周 |
| 811 | 鑄客豆 | 東周 | 831 | 曾侯乙方鑒缶 | 東周 |
| 811 | 素面方豆 | 東周 | 832 | 曾侯乙尊盤 | 東周 |
| 812 | 鑲嵌獸紋方豆 | 東周 | 833 | 錯銀雲紋尊 | 東周 |
| 813 | 鄎子行盆 | 東周 | 834 | 勾連雲紋尊 | 東周 |
| 813 | 環耳蹄足敦 | 東周 | 834 | 錯金銀雲龍紋尊 | 東周 |
| 814 | 蟠龍紋敦 | 東周 | 835 | 蟠螭紋斗 | 東周 |
| 814 | 變形蟠虺紋敦 | 東周 | 835 | 曾侯乙長柄斗 | 東周 |
| 815 | 鑲嵌雲紋敦 | 東周 | 836 | 透雕蟠虺紋禁 | 東周 |
| 816 | 嵌錯三角雲紋敦 | 東周 | 838 | 曾侯乙過濾器 | 東周 |
| 816 | 曾侯乙提鏈盂 | 東周 | 838 | 波曲紋盉 | 東周 |
| 817 | 鑲嵌雲紋盒 | 東周 | 839 | 蟠虺紋盉 | 東周 |
| 817 | 鑲嵌龍紋鈁 | 東周 | 840 | 鑄客盉 | 東周 |
| 818 | 蟠虺紋龍耳鈁 | 東周 | 840 | 牿父匜 | 東周 |
| 818 | 鷹流杯 | 東周 | 841 | 蟠虺紋匜 | 東周 |
| 819 | 曾仲父方壺 | 東周 | 841 | 曾侯乙匜 | 東周 |
| 820 | 龍耳方壺 | 東周 | 842 | 曾侯乙匜 | 東周 |
| 821 | 蔡侯方壺 | 東周 | 842 | 蔡侯方鑒 | 東周 |
| 821 | 蟠虺紋提鏈壺 | 東周 | 843 | 大府鎬 | 東周 |
| 822 | 綫刻對虎紋鐎壺 | 東周 | 843 | 蟠虺紋盤 | 東周 |
| 822 | 曾侯乙提鏈壺 | 東周 | 844 | 蟠螭紋盤 | 東周 |
| 823 | 聯禁龍紋壺 | 東周 | 844 | 曾侯乙盤 | 東周 |
| 824 | 鑲嵌雲紋壺 | 東周 | 845 | 怪獸鼓架 | 東周 |
| 824 | 變形龍紋鏈壺 | 東周 | 846 | 臧孫編鐘 | 東周 |
| 825 | 錯銀立鳥壺 | 東周 | 846 | 邥子受鎛鐘 | 東周 |
| 826 | 雲紋壺 | 東周 | 847 | 交龍紋鎛 | 東周 |
| 826 | 佣尊缶 | 東周 | 848 | 曾侯乙編鐘 | 東周 |
| 827 | 蟠虺紋尊缶 | 東周 | 852 | 酓篙編鐘 | 東周 |
| 827 | 曾侯乙尊缶 | 東周 | 854 | 秦王卑命鐘 | 東周 |

| 頁碼 | 名稱 | 時代 | 頁碼 | 名稱 | 時代 |
|---|---|---|---|---|---|
| 854 | 交龍紋鏡 | 東周 | 873 | 擭蛇飛鷹 | 東周 |
| 855 | 外卒鐸 | 東周 | 874 | 大府臥牛 | 東周 |
| 855 | 虎紋虎鈕錞于 | 東周 | 874 | 蟠螭紋箍頭 | 東周 |
| 856 | 曾侯乙怪獸形編磬座 | 東周 | | | |
| 856 | 斑紋鉞 | 東周 | | | |
| 857 | 王孫叀戈 | 東周 | | | |
| 857 | 楚王酓璋戈 | 東周 | | | |
| 858 | 曾侯乙戟 | 東周 | | | |
| 858 | 鈎內戟 | 東周 | | | |
| 859 | 透雕矛 | 東周 | | | |
| 859 | 黑斑點紋矛 | 東周 | | | |
| 560 | 錯金音律銘劍 | 東周 | | | |
| 861 | 玉首匕 | 東周 | | | |
| 861 | 玉首削 | 東周 | | | |
| 862 | 曾侯乙鈹形書 | 東周 | | | |
| 863 | 錯金銀龍形轅首 | 東周 | | | |
| 863 | 王命傳任虎符 | 東周 | | | |
| 864 | 鄂君啓節 | 東周 | | | |
| 865 | 熏 | 東周 | | | |
| 865 | 透雕交龍紋圓筒 | 東周 | | | |
| 866 | 透雕鳳鳥紋熏 | 東周 | | | |
| 866 | 鏤空交龍紋熏 | 東周 | | | |
| 867 | 鏤空勾連龍紋熏 | 東周 | | | |
| 867 | 人擎燈 | 東周 | | | |
| 868 | 騎駝人擎燈 | 東周 | | | |
| 868 | 曾侯乙箕 | 東周 | | | |
| 869 | 曾侯乙漏鏟 | 東周 | | | |
| 869 | 雲紋方爐 | 東周 | | | |
| 870 | 三龍紋鏤空鈕鏡 | 東周 | | | |
| 870 | 透空龍鳳紋鏡 | 東周 | | | |
| 871 | 四山紋鏡 | 東周 | | | |
| 871 | 透雕四鳥紋方鏡 | 東周 | | | |
| 872 | 曾侯乙鹿角立鶴 | 東周 | | | |
| 873 | 飛鳥器 | 東周 | | | |

# 青銅器四　目錄

東周

| 頁碼 | 名稱 | 時代 |
|---|---|---|
| 875 | 變形竊曲紋湯鼎 | 東周 |
| 875 | 郐鴉尹嚞湯鼎 | 東周 |
| 876 | 鳥鈕蓋湯鼎 | 東周 |
| 876 | 垂鱗紋鬲 | 東周 |
| 877 | 蟠虺紋盤形簋 | 東周 |
| 877 | 格地乳釘紋簋 | 東周 |
| 878 | 糾結變形龍紋簋 | 東周 |
| 878 | 變形竊曲紋簋 | 東周 |
| 879 | 宋公欒瑚 | 東周 |
| 880 | 龍耳橫瓦紋尊 | 東周 |
| 880 | 幾何紋尊 | 東周 |
| 881 | 蟠虺紋缶 | 東周 |
| 881 | 絡帶紋罍 | 東周 |
| 882 | 蟠螭紋罍 | 東周 |
| 882 | 蟠螭紋瓿形盉 | 東周 |
| 883 | 吳王夫差盉 | 東周 |
| 883 | 幾何紋龍獸盉 | 東周 |
| 884 | 斜角夔龍紋匜 | 東周 |
| 884 | 犧首匜 | 東周 |
| 885 | 工虞季生匜 | 東周 |
| 885 | 徐王義楚盤 | 東周 |
| 886 | 雙獸三輪盤 | 東周 |
| 886 | 吳王夫差鑑 | 東周 |
| 887 | 吳王光鑑 | 東周 |
| 888 | 蟠虺紋鑑 | 東周 |
| 888 | 徐令尹旨甝爐 | 東周 |
| 889 | 者減鐘 | 東周 |
| 889 | 王子嬰次鐘 | 東周 |
| 890 | 儔兒鐘 | 東周 |
| 890 | 能原鎛 | 東周 |

| 頁碼 | 名稱 | 時代 |
|---|---|---|
| 891 | 配兒鈎鑃 | 東周 |
| 891 | 帶柄鐸 | 東周 |
| 892 | 人面紋錞于 | 東周 |
| 892 | 吳王夫差劍 | 東周 |
| 893 | 越王勾踐劍 | 東周 |
| 893 | 越王者旨於賜劍 | 東周 |
| 894 | 邗王是野戈 | 東周 |
| 894 | 攻吳王光戈 | 東周 |
| 895 | 吳王夫差鈹 | 東周 |
| 896 | 立鳥杖首及跪人杖鐓 | 東周 |
| 897 | 鳳鳥紋人形足方座 | 東周 |
| 897 | 妓樂敞廳模型 | 東周 |
| 898 | 幾何紋鼎 | 東周 |
| 898 | 變形火龍紋鼎 | 東周 |
| 899 | 幾何紋撇足鼎 | 東周 |
| 899 | 蟠虺紋鼎 | 東周 |
| 900 | 蟠虺紋盆 | 東周 |
| 900 | 斜格對折雲紋尊 | 東周 |
| 901 | 蛇噬蛙紋尊 | 東周 |
| 902 | 蛇紋尊 | 東周 |
| 902 | 絡帶蟠虺紋罍 | 東周 |
| 903 | 蟠龍紋罍 | 東周 |
| 903 | 蟠虺紋浴缶 | 東周 |
| 904 | 錯銀填漆雲龍紋罍 | 東周 |
| 905 | 蟠虺紋浴缶 | 東周 |
| 905 | 變形龍紋提梁壺 | 東周 |
| 906 | 獸形尊 | 東周 |
| 907 | 凸圈目蟠虺紋鑑 | 東周 |
| 907 | 蟠虺紋鑑 | 東周 |
| 908 | 乳釘紋盒 | 東周 |
| 908 | 變形獸面紋鐘 | 東周 |
| 909 | 雲雷紋鼎 | 東周 |

212

| 頁碼 | 名稱 | 時代 | 頁碼 | 名稱 | 時代 |
| --- | --- | --- | --- | --- | --- |
| 909 | 邵之食鼎 | 東周 | 930 | 蛇紋寬葉矛 | 東周 |
| 910 | 連體釜甑 | 東周 | 930 | 斧 | 東周 |
| 910 | 分體釜甑甗 | 東周 | 931 | 曲頭斤 | 東周 |
| 911 | 雲紋匕 | 東周 | 931 | 鑿 | 東周 |
| 911 | 豆形案 | 東周 | 932 | 削 | 東周 |
| 912 | 獸紋尖底盛 | 東周 | 932 | 雕刀 | 東周 |
| 912 | 蟠螭紋鑑 | 東周 | 933 | 嵌錯犀牛帶鉤 | 東周 |
| 913 | 帶蓋單耳鍪 | 東周 | 933 | 雞 | 東周 |
| 913 | 四環鈕渦紋壺 | 東周 | 934 | 動物紋牌飾 | 東周 |
| 914 | 棕提梁壺 | 東周 | 934 | 幾何紋三鈕鏡 | 東周 |
| 914 | 嵌錯宴樂采桑攻戰紋壺 | 東周 | 935 | 靴形鐓 | 東周 |
| 915 | 嵌錯雲紋方壺 | 東周 | 935 | 立人柄曲刃短劍 | 東周 |
| 916 | 嵌錯雲氣紋壺 | 東周 | 936 | 無格短劍 | 東周 |
| 916 | 蟬紋長枚甬鐘 | 東周 | 936 | 鏤空幾何紋柄短劍 | 東周 |
| 917 | 龍紋鐘 | 東周 | 937 | 雙獸首短劍 | 東周 |
| 918 | 錯金編鐘 | 東周 | 937 | 動物紋首短劍 | 東周 |
| 920 | 王字形巴蜀符號鉦 | 東周 | 938 | 雙獸首短劍 | 東周 |
| 920 | 虎鈕錞于 | 東周 | 938 | 錯金鳥帽鶴嘴斧 | 東周 |
| 921 | 虎紋柳葉形劍 | 東周 | 939 | 虎攫鷹管銎戈 | 東周 |
| 921 | 獸面紋柳葉形劍 | 東周 | 939 | 頭盔 | 東周 |
| 922 | 山字形寬首劍 | 東周 | 940 | 鳥形帶鉤 | 東周 |
| 922 | 單鞘折首劍 | 東周 | 940 | 走獸形帶鉤 | 東周 |
| 923 | 圓刃雙肩鉞 | 東周 | 941 | 蟠龍紋帶鉤 | 東周 |
| 924 | 柳葉形雙劍及劍鞘 | 東周 | 941 | 馬形帶頭 | 東周 |
| 924 | 圓斑紋三角形無胡戈 | 東周 | 942 | 鳥獸紋帶鉤 | 東周 |
| 925 | 獸面紋三角形戈 | 東周 | 942 | 虎蛇帶鉤及環鏈帶 | 東周 |
| 925 | 鳥紋三角形戈 | 東周 | 943 | 虎噬馬帶頭 | 東周 |
| 926 | 獸面紋長援戈 | 東周 | 943 | 虎噬羊帶鐍 | 東周 |
| 926 | 虎斑紋十字戈 | 東周 | 944 | 虎噬羊帶頭 | 東周 |
| 927 | 虎紋中胡戈 | 東周 | 944 | 鎏金臥牛紋帶頭 | 東周 |
| 927 | 嵌錯獸面紋鐓 | 東周 | 945 | 雙虎奪鹿帶飾 | 東周 |
| 928 | 蟬紋菱形矛 | 東周 | 945 | 雙鷹形飾牌 | 東周 |
| 928 | 神像紋矛 | 東周 | 946 | 雙蛇銜蛙帶飾 | 東周 |
| 929 | 牛鼠紋矛 | 東周 | 946 | 羊首形轅首 | 東周 |

213

| 頁碼 | 名稱 | 時代 |
|---|---|---|
| 947 | 羚羊飾柱首 | 東周 |
| 947 | 鶴頭形柱首 | 東周 |
| 948 | 半跪武士像 | 東周 |

## 秦至三國

| 頁碼 | 名稱 | 時代 |
|---|---|---|
| 949 | 泰山宮鼎 | 西漢 |
| 949 | 昆陽乘輿鼎 | 西漢 |
| 950 | 陽信家鼎 | 西漢 |
| 951 | 帶肩熊足鼎 | 西漢 |
| 951 | 昌邑食官鼎 | 西漢 |
| 952 | 博邑家鼎 | 西漢 |
| 952 | 中山內府鑊 | 西漢 |
| 953 | 鎏金甗 | 西漢 |
| 954 | 釜 | 西漢 |
| 954 | 方爐 | 西漢 |
| 955 | 陽信家染爐 | 西漢 |
| 955 | 四神染爐 | 西漢 |
| 956 | 陽信家爐 | 西漢 |
| 956 | 弘農宮方爐 | 西漢 |
| 957 | 獸首竈 | 西漢 |
| 957 | 龍首竈 | 西漢 |
| 958 | 朱雀銜環雙聯豆 | 西漢 |
| 959 | 鳥鈕鈁 | 秦 |
| 959 | 變形蟠龍紋鈁 | 西漢 |
| 960 | 初元三年東阿宮鈁 | 西漢 |
| 960 | 錯金勾連雲紋鈁 | 西漢 |
| 961 | 蒜頭圓壺 | 秦 |
| 961 | 雲紋壺 | 秦 |
| 962 | 鎏金銀雲龍紋銅壺 | 西漢 |
| 963 | 長樂宮乳釘紋壺 | 西漢 |
| 964 | 金銀錯鳥篆壺 | 西漢 |

| 頁碼 | 名稱 | 時代 |
|---|---|---|
| 965 | 中山內府鍾 | 西漢 |
| 965 | 建昭三年鍾 | 西漢 |
| 966 | 上林鍾 | 西漢 |
| 966 | 元和四年黃陽君壺 | 東漢 |
| 967 | 提梁壺 | 東漢 |
| 967 | 雙龍提梁壺 | 東漢 |
| 968 | 提鏈壺 | 西漢 |
| 968 | 魚形扁壺 | 西漢 |
| 969 | 蒜頭扁壺 | 秦 |
| 969 | 勾連紋獸鈕扁壺 | 秦 |
| 970 | 中陵胡傅鎏金銀畫像尊 | 西漢 |
| 970 | 人形足洗 | 西漢 |
| 971 | 朱雀鈕博山蓋尊 | 西漢 |
| 972 | 鎏金錯銀雲水紋尊 | 東漢 |
| 972 | 鎏金鳥獸紋尊 | 西漢 |
| 973 | 中陵胡傅溫酒尊 | 西漢 |
| 974 | 鎏金雲紋尊 | 西漢 |
| 974 | 神獸紋尊 | 西漢 |
| 975 | 建武廿一年鎏金承旋尊 | 東漢 |
| 975 | 錯金雲龍紋尊 | 東漢 |
| 976 | 金錯雲氣紋犀尊 | 西漢 |
| 976 | 陽信家鋗鏤 | 西漢 |
| 977 | 鎏金菱形紋杯 | 西漢 |
| 977 | 鎏金菱形紋銚 | 西漢 |
| 978 | 樛大盉 | 秦 |
| 978 | 虎鎣壺形盉 | 東漢 |
| 979 | 孫氏家鐎 | 西漢 |
| 979 | 鳥流鐎 | 西漢 |
| 980 | 方匜 | 秦 |
| 980 | 龍首魁 | 西漢 |
| 981 | 上林鑑 | 西漢 |
| 981 | 魚鳥紋洗 | 東漢 |
| 982 | 漆繪三鳳紋盆 | 西漢 |
| 982 | 趙姬沐盤 | 西漢 |

| 頁碼 | 名稱 | 時代 | 頁碼 | 名稱 | 時代 |
|---|---|---|---|---|---|
| 983 | 器架 | 西漢 | 1002 | 鎏金豹形鎮 | 西漢 |
| 983 | 甬鐘 | 秦 | 1002 | 嵌貝龜形鎮 | 西漢 |
| 984 | 錯金銀樂府鐘 | 秦 | 1003 | 鎏金熊形鎮 | 東漢 |
| 984 | 五銖錢紋銅鼓 | 西漢 | 1003 | 鳥柄豆形燈 | 西漢 |
| 985 | 鬥獸紋鏡 | 秦 | 1004 | 牛形燈 | 西漢 |
| 985 | 透雕龍紋三環鏡 | 西漢 | 1004 | 人形足高柄燈 | 西漢 |
| 986 | 雲龍紋矩形鏡 | 西漢 | 1005 | 鎏金朱雀燈托 | 西漢 |
| 987 | 彩繪車馬人物鏡 | 西漢 | 1005 | 鳳鳥燈 | 西漢 |
| 987 | 四乳四龍紋鏡 | 西漢 | 1006 | 長信宮鎏金宮女釭燈 | 西漢 |
| 988 | 四乳四龍紋鏡 | 西漢 | 1008 | 當戶燈 | 西漢 |
| 988 | 大樂富貴四葉蟠螭紋鏡 | 西漢 | 1008 | 臥羊燈 | 西漢 |
| 989 | 光耀七乳四神鏡 | 西漢 | 1009 | 錡形釭燈 | 西漢 |
| 990 | 透光日光鏡 | 西漢 | 1009 | 雁形釭燈 | 西漢 |
| 990 | 加字昭明鏡 | 西漢 | 1010 | 雁魚釭燈 | 西漢 |
| 991 | 貴富星雲鏡 | 西漢 | 1010 | 雁足燈 | 西漢 |
| 991 | 四乳龍虎人物鏡 | 西漢 | 1011 | 銀錯牛形釭燈 | 東漢 |
| 992 | 鎏金中國大寧規矩紋鏡 | 西漢 | 1012 | 雁足燈 | 東漢 |
| 993 | 神獸四乳規矩紋鏡 | 新莽 | 1012 | 羽人座高柄燈 | 東漢 |
| 993 | 丹陽八乳規矩紋鏡 | 東漢 | 1013 | 鏤空雲氣仙人多枝燈 | 東漢 |
| 994 | 描金四靈規矩紋鏡 | 東漢 | 1014 | 十枝燈 | 西漢 |
| 994 | 王氏四獸紋鏡 | 東漢 | 1015 | 人形吊燈 | 東漢 |
| 995 | 仙人騎馬神獸鏡 | 東漢 | 1016 | 鎏金熏爐 | 西漢 |
| 995 | 建安十年重列神獸鏡 | 東漢 | 1016 | 鎏金豆形熏爐 | 西漢 |
| 996 | 八子神獸畫像鏡 | 東漢 | 1017 | 鎏金豆形熏爐 | 西漢 |
| 996 | 蔡氏車馬神獸畫像鏡 | 東漢 | 1017 | 豆形方熏爐 | 西漢 |
| 997 | 四乳神人車馬畫像鏡 | 東漢 | 1018 | 獸足鼎形爐 | 西漢 |
| 998 | 柏氏伍子胥畫像鏡 | 東漢 | 1018 | 龜鶴座博山爐 | 西漢 |
| 998 | 永康元年神獸鏡 | 東漢 | 1019 | 力士馭龍博山爐 | 西漢 |
| 999 | 呂氏神獸畫像鏡 | 東漢 | 1020 | 金錯博山爐 | 西漢 |
| 999 | 熹平三年變形四葉紋鏡 | 東漢 | 1021 | 未央宮鎏金高柄博山爐 | 西漢 |
| 1000 | 變形四葉四龍紋鏡 | 東漢 | 1021 | 羽人座博山爐 | 東漢 |
| 1000 | 仙人神獸畫像鏡 | 三國・魏 | 1022 | 鴨形熏爐 | 西漢 |
| 1001 | 碩人重列神獸畫像鏡 | 三國・吳 | 1022 | 鎏金豆形博山爐 | 東漢 |
| 1001 | 長宜子孫連弧紋鏡 | 東漢 | 1023 | 羽人博山爐 | 東漢 |

215

| 頁碼 | 名稱 | 時代 | 頁碼 | 名稱 | 時代 |
|---|---|---|---|---|---|
| 1023 | 百鳥朝鳳熏爐 | 東漢 | 1047 | 划船紋銅鼓 | 西漢 |
| 1024 | 獸形銅硯盒 | 東漢 | 1048 | 人面紋羊角鈕鐘 | 西漢 |
| 1024 | 鎏金獸形硯盒 | 東漢 | 1048 | 曲折紋熏爐 | 西漢 |
| 1025 | 鎏金羽人器筒 | 東漢 | 1049 | 四連體方熏爐 | 西漢 |
| 1025 | 羽人器座 | 西漢 | 1049 | 鎏金獸面形屏風頂飾 | 西漢 |
| 1026 | 地盤 | 東漢 | 1050 | 鎏金蟠龍屏風托座 | 西漢 |
| 1026 | 鎏金錯銀雲氣紋當盧 | 西漢 | 1050 | 朱雀屏風插座 | 西漢 |
| 1027 | 嵌錯狩獵紋俾倪 | 西漢 | 1051 | 鎏金屏風轉角托座 | 西漢 |
| 1027 | 鎏金龍首形蓋弓帽 | 西漢 | 1051 | 鎏金騎俑 | 西漢 |
| 1028 | 錯金銀弩輙 | 西漢 | 1052 | 馬與馭手 | 西漢 |
| 1028 | 錯金銀承弩器 | 西漢 | 1053 | 雙牛肩飾尊 | 西漢 |
| 1029 | 四馬立車 | 秦 | 1053 | 立牛蓋鈕尊 | 西漢 |
| 1030 | 四馬安車 | 秦 | 1054 | 立牛蓋鈕球腹壺 | 西漢 |
| 1032 | 飛馬踏燕 | 東漢 | 1054 | 立牛蓋鈕筒形杯 | 西漢 |
| 1033 | 鎏金馬 | 西漢 | 1055 | 弧面弦紋俎 | 西漢 |
| 1033 | 單馬輂車 | 東漢 | 1055 | 虎咬牛形俎 | 西漢 |
| 1034 | 車馬儀仗群 | 東漢 | 1056 | 五牛綫盒 | 西漢 |
| 1038 | 說唱俑 | 西漢 | 1056 | 群獸雕塑蓋貯貝器 | 西漢 |
| 1038 | 三戲俑 | 西漢 | 1057 | 五牛貯貝器 | 西漢 |
| 1039 | 四戲俑 | 西漢 | 1057 | 八牛貯貝器 | 西漢 |
| 1039 | 四說唱俑 | 西漢 | 1058 | 騎士四牛蓋貯貝器 | 西漢 |
| 1040 | 鎏金動物 | 東漢 | 1059 | 詛盟群像蓋貯貝器 | 西漢 |
| 1040 | 房屋模型 | 西漢 | 1060 | 紡織群像貯貝器 | 西漢 |
| 1041 | 倉屋 | 東漢 | 1061 | 戰爭群像蓋貯貝器 | 西漢 |
| 1041 | 獨角獸 | 東漢 | 1062 | 祭祀群像貯貝器 | 西漢 |
| 1042 | 陶座搖錢樹 | 東漢 | 1063 | 殺人祭柱群像貯貝器 | 西漢 |
| 1043 | 四環蟠虺紋鈁 | 西漢 | 1064 | 紡織群像蓋貯貝器 | 西漢 |
| 1043 | 鎏金漆繪雲紋壺 | 西漢 | 1065 | 戰爭場面貯貝器蓋 | 西漢 |
| 1044 | 漆繪人物魚龍紋盆 | 西漢 | 1066 | 划船牛紋鼓 | 西漢 |
| 1044 | 幾何紋筒 | 西漢 | 1066 | 貼金鼓 | 西漢 |
| 1045 | 四輪烤爐 | 西漢 | 1067 | 划船舞蹈紋鼓 | 西漢 |
| 1045 | 四梟足烤爐 | 西漢 | 1067 | 羽人紋鑼 | 西漢 |
| 1046 | 漆繪鋞 | 西漢 | 1068 | 雷文圓頂鐘 | 西漢 |
| 1046 | 文帝九年鈎鑃 | 西漢 | 1068 | 編鐘 | 西漢 |

| 頁碼 | 名稱 | 時代 | 頁碼 | 名稱 | 時代 |
|---|---|---|---|---|---|
| 1070 | 編鐘 | 西漢 | 1087 | 尖葉形鋤 | 西漢 |
| 1071 | 羊角編鐘 | 戰國 | 1088 | 孔雀紋鋤 | 西漢 |
| 1071 | 曲管葫蘆笙 | 西漢 | 1088 | 鎏金帶鉤 | 西漢 |
| 1072 | 直管葫蘆笙 | 西漢 | 1089 | 牛頭扣飾 | 西漢 |
| 1072 | 踞坐男俑勺形器 | 西漢 | 1089 | 三孔雀扣飾 | 西漢 |
| 1073 | 繩索紋柄劍 | 西漢 | 1090 | 水鳥捕魚扣飾 | 西漢 |
| 1073 | 獵頭紋劍 | 西漢 | 1090 | 鎏金殺掠扣飾 | 秦漢 |
| 1074 | 寬刃劍及鞘 | 西漢 | 1091 | 四人縛牛扣飾 | 西漢 |
| 1074 | 蛇柄劍 | 西漢 | 1091 | 剽牛祭柱扣飾 | 西漢 |
| 1075 | 蛙形銎鉞 | 西漢 | 1092 | 八人獵虎扣飾 | 西漢 |
| 1075 | 狐狸鈕鉞 | 西漢 | 1092 | 二騎士獵鹿扣飾 | 西漢 |
| 1076 | 人形鈕鉞 | 西漢 | 1093 | 二人獵豬扣飾 | 西漢 |
| 1076 | 猴蛇鈕鉞 | 西漢 | 1093 | 二豹噬豬扣飾 | 西漢 |
| 1077 | 雉鈕斧 | 西漢 | 1094 | 虎噬牛扣飾 | 西漢 |
| 1077 | 四獸銎斧 | 西漢 | 1094 | 虎噬豬扣飾 | 西漢 |
| 1078 | 鳥踐蛇銎斧 | 西漢 | 1095 | 二狼噬鹿扣飾 | 西漢 |
| 1078 | 立鳥鈕戚 | 西漢 | 1095 | 鎏金盤舞扣飾 | 西漢 |
| 1079 | 水獺捕魚銎戈 | 西漢 | 1096 | 鎏金透空歌舞方扣飾 | 西漢 |
| 1079 | 銎欄戈 | 西漢 | 1096 | 長方形鬥牛扣飾 | 西漢 |
| 1080 | 豹銜鼠銎戈 | 西漢 | 1097 | 長方形狐邊扣飾 | 西漢 |
| 1080 | 手持劍形戈 | 西漢 | 1097 | 踏歌圓扣飾 | 西漢 |
| 1081 | 虎噬牛啄 | 西漢 | 1098 | 群猴環繞圓扣飾 | 西漢 |
| 1081 | 牧牛啄 | 西漢 | 1098 | 圓形牛邊扣飾 | 西漢 |
| 1082 | 魚鷹啄 | 西漢 | 1099 | 圓形牛頭扣飾 | 西漢 |
| 1082 | 懸俘矛 | 西漢 | 1099 | 神面紋扣飾 | 西漢 |
| 1083 | 蟾蜍紋矛 | 西漢 | 1100 | 圓形鑲嵌雲紋扣飾 | 西漢 |
| 1083 | 豹鈕矛 | 西漢 | 1100 | 女俑杖頭 | 西漢 |
| 1084 | 鳥鈕矛 | 西漢 | 1101 | 舞俑杖頭 | 西漢 |
| 1084 | 矛頭狼牙棒 | 西漢 | 1101 | 立兔杖頭 | 西漢 |
| 1085 | 蛇頭紋叉 | 西漢 | 1102 | 孔雀杖頭 | 西漢 |
| 1085 | 反轉雲紋箭箙 | 西漢 | 1102 | 魚形杖頭 | 西漢 |
| 1086 | 獸紋臂甲 | 西漢 | 1103 | 孔雀銜蛇紋錐 | 西漢 |
| 1086 | 蛇頭形銎鏟 | 西漢 | 1103 | 立鹿針筒 | 西漢 |
| 1087 | 梯形鋤 | 西漢 | 1104 | 猛虎噬牛枕 | 西漢 |

217

| 頁碼 | 名稱 | 時代 |
|---|---|---|
| 1105 | 執傘男俑 | 西漢 |
| 1105 | 執傘男俑 | 西漢 |
| 1106 | 執傘男俑 | 西漢 |
| 1106 | 執傘女俑 | 西漢 |
| 1107 | 動物紋棺 | 西漢 |
| 1108 | 牲畜圈欄模型 | 西漢 |
| 1109 | 祠廟祭祀模型 | 西漢 |
| 1110 | 祠廟祭祀模型 | 西漢 |
| 1111 | 立牛 | 西漢 |
| 1111 | 立鹿 | 西漢 |
| 1112 | 孔雀 | 西漢 |
| 1112 | 鴛鴦 | 西漢 |
| 1113 | 圈足釜 | 西漢 |
| 1113 | 龍頭竈 | 西漢 |
| 1114 | 四繫鈕扁壺 | 西漢 |
| 1114 | 中陽銅漏 | 西漢 |
| 1115 | 牛首紋帶鐍 | 西漢 |
| 1115 | 鎏金神馬紋牌飾 | 西漢 |
| 1116 | 鎏金神獸紋牌飾 | 西漢 |
| 1116 | 騎士行獵紋帶飾 | 西漢 |
| 1117 | 透雕劫掠紋帶頭 | 西漢 |
| 1117 | 駝虎咬鬥紋牌飾 | 西漢 |
| 1118 | 伫立馬形飾 | 西漢 |
| 1118 | 雙駝紋帶飾 | 西漢 |
| 1119 | 鎏金雙駝紋帶飾 | 西漢 |
| 1119 | 雙牛紋帶飾 | 西漢 |
| 1120 | 雙龍紋帶飾 | 西漢 |
| 1120 | 幾何紋帶飾 | 西漢 |
| 1121 | 卧羊紋飾牌 | 西漢 |
| 1121 | 四驢紋牌飾 | 西漢 |

 西晉至五代十國

| 頁碼 | 名稱 | 時代 |
|---|---|---|
| 1122 | 雙耳銅釜 | 南北朝 |
| 1122 | 龍首柄鐎斗 | 晉 |
| 1123 | 銅鈁 | 北朝·北魏 |
| 1123 | 銅壺 | 北朝·北魏 |
| 1124 | 鎏金花葉鳥魚紋鎮 | 南朝 |
| 1124 | 虎子 | 十六國·北燕 |
| 1125 | 柿蒂佛像八鳳紋鏡 | 西晉 |
| 1125 | 十二生肖四神紋鏡 | 北朝 |
| 1126 | 鎏金九子神獸紋鏡 | 南朝 |
| 1127 | 木芯鎏金銅片馬鐙 | 十六國·北燕 |
| 1127 | 鎏金馬鞍橋護片 | 十六國·前燕 |
| 1128 | 牛車 | 北朝 |
| 1128 | 鎏金龍首杆頭 | 十六國·北燕 |
| 1129 | 烏龜 | 魏晉 |
| 1129 | 鵲尾行香爐 | 唐 |
| 1130 | 雙龍耳盤口壺 | 唐 |
| 1130 | 人面紋壺 | 唐 |
| 1131 | 塔頂豆式盒 | 唐 |
| 1131 | 淮南起照神獸紋鏡 | 隋 |
| 1132 | 賞得秦王神獸紋鏡 | 隋 |
| 1132 | 仙山并照四神紋鏡 | 隋 |
| 1133 | 靈山孕寶團花紋鏡 | 隋 |
| 1133 | 神獸仙禽花草紋鏡 | 唐 |
| 1134 | 狻猊葡萄紋鏡 | 唐 |
| 1135 | 鳥獸葡萄紋鏡 | 唐 |
| 1135 | 蟠龍紋葵花鏡 | 唐 |
| 1136 | 寶相花紋葵花鏡 | 唐 |
| 1136 | 吹笙引鳳紋葵花鏡 | 唐 |
| 1137 | 飛天山岳紋葵花鏡 | 唐 |
| 1138 | 雙鵲銜綬紋葵花鏡 | 唐 |

| 頁碼 | 名稱 | 時代 | 頁碼 | 名稱 | 時代 |
|---|---|---|---|---|---|
| 1138 | 高士引鶴紋葵花鏡 | 唐 | 1155 | 滿江紅詞菱花鏡 | 南宋 |
| 1139 | 狩獵紋菱花鏡 | 唐 | 1156 | 八卦紋菱花鏡 | 南宋 |
| 1139 | 仙人騎獸紋菱花鏡 | 唐 | 1156 | 花葉紋亞字鏡 | 南宋 |
| 1140 | 打馬球畫像菱花鏡 | 唐 | 1157 | 嵩德宮銅銚 | 遼 |
| 1140 | 山海神人紋八角鏡 | 唐 | 1157 | 鎏金花鳥紋熏爐 | 遼 |
| 1141 | 狻猊葡萄紋方鏡 | 唐 | 1158 | 盤龍柱座蓮花童子燭臺 | 遼 |
| 1141 | 銀背鳥獸紋菱花鏡 | 唐 | 1159 | 龍紋鏡 | 遼 |
| 1142 | 銀背鎏金鳥獸紋葵花鏡 | 唐 | 1159 | 寶珠雁紋鏡 | 遼 |
| 1143 | 銀背鎏金鳥獸紋葵花鏡 | 唐 | 1160 | 四童龜背紋鏡 | 遼 |
| 1143 | 金銀平脱鸞鳥銜綬紋鏡 | 唐 | 1160 | 菊花紋鏡 | 遼 |
| 1144 | 金銀平脱羽人花鳥紋葵花鏡 | 唐 | 1161 | 連錢錦紋亞字鏡 | 遼 |
| 1144 | 金銀平脱寶相花紋葵花鏡 | 唐 | 1161 | 鎏金鏨花刻經銅函 | 遼 |
| 1145 | 金銀平脱花鳥紋葵花鏡 | 唐 | 1162 | 雙龍紋鏡 | 金 |
| 1145 | 螺鈿雲龍紋鏡 | 唐 | 1163 | 龜鶴人物紋鏡 | 金 |
| 1146 | 螺鈿高士宴樂紋鏡 | 唐 | 1163 | 韓州司判牡丹紋鏡 | 金 |
| 1147 | 螺鈿花鳥紋葵花鏡 | 唐 | 1164 | 四童戲花紋葵花鏡 | 金 |
| 1147 | 螺鈿蓮花紋葵花鏡 | 唐 | 1164 | 吴牛喘月紋柄鏡 | 金 |
| 1148 | 鎏金函 | 隋 | 1165 | 坐式銅龍 | 金 |
| 1148 | 飛霞寺銅塔 | 五代十國·後晉 | 1165 | 西夏文敕牌 | 西夏 |
| 1149 | 法門寺鎏金塔 | 唐 | 1166 | 鎏金金剛杵 | 大理國 |
| 1150 | 鎏金鋪首 | 五代十國·前蜀 | 1166 | 青銅塔 | 南宋 |
| 1150 | 鎏金銅棺環 | 唐 | 1167 | 噶當塔 | 宋 |
| 1151 | 鎏金鐵心銅龍 | 唐 | 1167 | 全寧路三皇廟祭器 | 元 |
| 1151 | 鍍銀銅猪 | 五代十國·前蜀 | 1168 | 鎏金象頭足銅爐 | 明 |
|  |  |  | 1168 | 阿拉伯文帶座銅爐 | 明 |
|  |  |  | 1169 | 雲紋銅熏爐 | 明 |
|  |  |  | 1170 | 獸形銅熏爐 | 明 |

## 遼至清

| 頁碼 | 名稱 | 時代 |
|---|---|---|
| 1152 | 大晟鎛鐘 | 北宋 |
| 1153 | 鹵簿大鐘 | 北宋 |
| 1154 | 靖康李綱鐗 | 北宋 |
| 1154 | 鎏金銅腰帶 | 南宋 |
| 1155 | 蹴鞠畫像鏡 | 南宋 |

| 1170 | 牧童騎牛形熏爐 | 明 |
|---|---|---|
| 1171 | 鄭和銅鐘 | 明 |
| 1172 | 永樂大鐘 | 明 |
| 1173 | 五體文夜巡銅牌 | 元 |
| 1173 | 豹房勇士銅牌 | 明 |
| 1174 | 仙鶴人物紋鏡 | 元 |
| 1174 | 人物故事紋柄鏡 | 元 |

| 頁碼 | 名稱 | 時代 |
|---|---|---|
| 1175 | 洛神畫像菱花柄鏡 | 元 |
| 1175 | 五子登科紋鏡 | 明 |
| 1176 | 宣德吳邦佐造雙龍鏡 | 明 |
| 1176 | 百子圖鏡 | 清 |
| 1177 | 銅壺滴漏 | 元 |
| 1178 | 量天尺 | 元 |
| 1179 | 渾天儀 | 明 |
| 1180 | 簡儀 | 明 |
| 1181 | 經穴銅人 | 明 |
| 1182 | 鎏金玄武 | 明 |
| 1183 | 鈴杵 | 明 |
| 1183 | 金剛杵 | 明 |
| 1184 | 普巴 | 明 |
| 1184 | 鍍金銅佛塔 | 明 |
| 1185 | 蓮瓣紋鎏金銅蓋罐 | 清 |
| 1185 | 長號角 | 清 |
| 1186 | 鎏金銅面具 | 清 |
| 1186 | 洗手壺 | 清 |
| 1187 | 洗手壺與接水盆 | 清 |
| 1188 | 銅茶壺和碗 | 清 |
| 1188 | 銅盤 碗 | 清 |

# 陶瓷器一　目錄

## 陶　器

舊石器時代晚期至新石器時代

| 頁碼 | 名稱 | 時代 |
|---|---|---|
| 3 | 灰陶圓底罐 | 約公元前12000年－前8000年 |
| 3 | 灰陶尖底罐 | 約公元前10000－前8000年 |
| 4 | 紅褐陶雙耳罐 | 後李文化 |
| 4 | 黃褐陶釜 | 後李文化 |
| 5 | 紅陶三足壺 | 裴李崗文化 |
| 5 | 紅陶折肩雙耳壺 | 裴李崗文化 |
| 6 | 灰陶弦紋盂 | 磁山文化 |
| 6 | 陶三足筒形罐 | 老官臺文化 |
| 7 | 彩陶三足鉢 | 老官臺文化 |
| 7 | 紅陶三足筒形罐 | 老官臺文化 |
| 8 | 紅陶繩紋碗 | 老官臺文化 |
| 8 | 紅陶鉢 | 北辛文化 |
| 9 | 黑陶多角沿釜 | 河姆渡文化 |
| 9 | 黑陶豬紋鉢 | 河姆渡文化 |
| 10 | 紅陶勾柄圈足壺 | 約公元前5000年－公元前3000年 |
| 10 | 灰陶鏤孔高柄豆 | 約公元前5000年－公元前3000年 |
| 11 | 彩陶船形壺 | 仰韶文化 |
| 11 | 彩陶魚鳥紋細頸瓶 | 仰韶文化 |
| 12 | 紅陶細頸錐紋壺 | 仰韶文化 |
| 12 | 彩陶鹿紋盆 | 仰韶文化 |
| 13 | 彩陶人面魚紋盆 | 仰韶文化 |
| 14 | 彩陶魚紋盆 | 仰韶文化 |
| 14 | 紅陶指甲紋罐 | 仰韶文化 |

| 頁碼 | 名稱 | 時代 |
|---|---|---|
| 15 | 彩陶魚蛙紋盆 | 仰韶文化 |
| 15 | 彩陶刻符鉢 | 仰韶文化 |
| 16 | 彩陶細頸壺 | 仰韶文化 |
| 16 | 彩陶尖底罐 | 仰韶文化 |
| 17 | 紅陶小口尖底瓶 | 仰韶文化 |
| 17 | 彩陶花卉紋盆 | 仰韶文化 |
| 18 | 彩陶曲腹盆 | 仰韶文化 |
| 18 | 彩陶鉢 | 仰韶文化 |
| 19 | 彩陶雙聯瓶 | 仰韶文化 |
| 19 | 彩陶曲腹盆 | 仰韶文化 |
| 20 | 黑陶鴞鼎 | 仰韶文化 |
| 21 | 彩陶鸛魚石斧紋缸 | 仰韶文化 |
| 22 | 彩陶人首口瓶 | 仰韶文化 |
| 22 | 彩陶鯢魚紋瓶 | 仰韶文化 |
| 23 | 彩陶葫蘆形瓶 | 仰韶文化 |
| 23 | 黑陶龍紋尊 | 約公元前4800年 |
| 24 | 灰陶帶座罐 | 公元前4500年－前3500年 |
| 24 | 彩陶尊 | 公元前4500年－前3500年 |
| 25 | 紅陶刻紋尊 | 公元前4500年－前3500年 |
| 25 | 彩陶罐 | 大溪文化 |
| 26 | 紅陶球 | 大溪文化 |
| 26 | 白陶印紋盤 | 大溪文化 |
| 27 | 白衣紅陶印紋盤 | 大溪文化 |
| 27 | 彩陶瓶 | 大溪文化 |
| 28 | 灰陶人首瓶 | 馬家浜文化 |
| 29 | 灰陶甗 | 馬家浜文化 |
| 29 | 鏤孔黑衣陶壺 | 馬家浜文化 |
| 30 | 灰陶鷹頭壺 | 馬家浜文化 |
| 30 | 紅陶帶蓋鼎 | 馬家浜文化 |

221

| 頁碼 | 名稱 | 時代 | 頁碼 | 名稱 | 時代 |
| --- | --- | --- | --- | --- | --- |
| 31 | 紅陶扁鑿足鼎 | 馬家浜文化 | 49 | 彩陶蓋罐 | 紅山文化 |
| 31 | 彩繪陶豆 | 馬家浜文化 | 49 | 紅陶筒形器 | 紅山文化 |
| 32 | 灰陶剔刺紋鏤孔豆 | 馬家浜文化 | 50 | 彩繪陶壺 | 良渚文化 |
| 32 | 黑陶刻紋蓋罐 | 馬家浜文化 | 50 | 灰陶鱉形壺 | 良渚文化 |
| 33 | 紅陶四足獸形器 | 馬家浜文化 | 51 | 白陶河豚形壺 | 良渚文化 |
| 33 | 白陶背壺 | 大汶口文化 | 51 | 黑陶單把壺 | 良渚文化 |
| 34 | 紅陶獸形壺 | 大汶口文化 | 52 | 黑陶蓋罐 | 良渚文化 |
| 35 | 彩陶雙耳三角紋壺 | 大汶口文化 | 52 | 彩陶紡輪 | 屈家嶺文化 |
| 35 | 彩陶網紋背壺 | 大汶口文化 | 53 | 紅陶鏤孔器座 | 屈家嶺文化 |
| 36 | 彩陶豆 | 大汶口文化 | 53 | 彩陶壺 | 屈家嶺文化 |
| 37 | 彩陶缸 | 大汶口文化 | 54 | 黑陶高足杯 | 屈家嶺文化 |
| 37 | 灰陶刻紋尊 | 大汶口文化 | 54 | 彩陶器座 | 屈家嶺文化 |
| 38 | 灰陶鳥首蓋高柄杯 | 大汶口文化 | 55 | 彩陶變體鯢魚紋瓶 | 馬家窯文化 |
| 38 | 黃白陶號角 | 大汶口文化 | 56 | 黑彩鯢魚紋瓶 | 馬家窯文化 |
| 39 | 白陶鬶 | 大汶口文化 | 56 | 彩陶旋渦紋罐 | 馬家窯文化 |
| 39 | 白陶高柄杯 | 大汶口文化 | 57 | 彩陶旋紋瓶 | 馬家窯文化 |
| 40 | 紅陶狗形鬶 | 大汶口文化 | 58 | 彩陶旋紋尖底瓶 | 馬家窯文化 |
| 40 | 紅陶豬形鬶 | 大汶口文化 | 58 | 彩陶十字圓圈紋曲腹盆 | 馬家窯文化 |
| 41 | 紅陶獸形鬶 | 大汶口文化 | 59 | 彩陶水波紋盆 | 馬家窯文化 |
| 41 | 黑陶高柄杯 | 大汶口文化 | 60 | 彩陶瓶 | 馬家窯文化 |
| 42 | 灰褐陶鳥形鬶 | 大汶口文化 | 61 | 彩陶同心圓圈波紋盆 | 馬家窯文化 |
| 42 | 彩陶渦紋鼎 | 大汶口文化 | 61 | 彩陶舞蹈紋盆 | 馬家窯文化 |
| 43 | 彩陶花瓣紋觚 | 大汶口文化 | 62 | 彩陶壺 | 馬家窯文化 |
| 43 | 黑陶鏤孔高柄杯 | 大汶口文化 | 63 | 彩陶旋紋帶流罐 | 馬家窯文化 |
| 44 | 紅陶連柵紋鼎 | 大汶口文化 | 63 | 彩陶旋紋壺 | 馬家窯文化 |
| 44 | 紅陶八角星紋盆 | 大汶口文化 | 64 | 彩陶菱格紋壺 | 馬家窯文化 |
| 45 | 紅陶花瓣紋壺 | 大汶口文化 | 65 | 彩陶菱格葉紋壺 | 馬家窯文化 |
| 45 | 紅陶花瓣紋背壺 | 大汶口文化 | 65 | 彩陶短頸壺 | 馬家窯文化 |
| 46 | 紅陶連柵紋三足鉢 | 大汶口文化 | 66 | 彩陶葫蘆網格紋長頸壺 | 馬家窯文化 |
| 46 | 紅陶對稱花瓣紋器座 | 大汶口文化 | 66 | 彩陶雙耳罐 | 馬家窯文化 |
| 47 | 紅陶鏤孔器 | 大汶口文化 | 67 | 彩陶鼓 | 馬家窯文化 |
| 47 | 紅陶雙耳雙口壺 | 紅山文化 | 67 | 彩陶人頭像壺 | 馬家窯文化 |
| 48 | 紅陶燕形壺 | 紅山文化 | 68 | 彩陶網紋平行條紋壺 | 馬家窯文化 |
| 48 | 彩陶器蓋 | 紅山文化 | 68 | 彩陶雙人抬物紋盆 | 馬家窯文化 |

| 頁碼 | 名稱 | 時代 | 頁碼 | 名稱 | 時代 |
|---|---|---|---|---|---|
| 69 | 彩陶舞蹈紋盆 | 馬家窰文化 | 86 | 灰陶爵 | 夏 |
| 70 | 彩陶鳥紋壺 | 馬家窰文化 | 86 | 黑陶鬶 | 夏家店下層文化 |
| 70 | 彩陶神人紋束頸壺 | 馬家窰文化 | 87 | 彩繪陶鬲 | 夏家店下層文化 |
| 71 | 彩陶旋紋瓮 | 馬家窰文化 | 88 | 彩繪陶鬲 | 夏家店下層文化 |
| 71 | 彩陶單耳帶流罐 | 馬家窰文化 | 88 | 彩繪陶雙腹罐 | 夏家店下層文化 |
| 72 | 彩陶人形浮雕壺 | 馬家窰文化 | 89 | 彩繪陶假圈足罐 | 夏家店下層文化 |
| 73 | 彩陶螺旋紋壺 | 馬家窰文化 | 89 | 彩繪四季陶壺 | 夏家店下層文化 |
| 73 | 彩陶人頭飾壺 | 馬家窰文化 | 90 | 彩繪陶壺 | 夏家店下層文化 |
| 74 | 彩陶四繫罐 | 馬家窰文化 | 91 | 三角網格紋雙大耳罐 | 四壩文化 |
| 74 | 紅陶垂腹壺 | 卡若文化 | 91 | 刻劃人形紋雙耳罐 | 四壩文化 |
| 75 | 紅陶雙體罐 | 卡若文化 | 92 | 彩陶人形罐 | 四壩文化 |
| 75 | 黑陶三足鼎 | 龍山文化 | 93 | 鷹形罐 | 四壩文化 |
| 76 | 蛋殼黑陶高柄杯 | 龍山文化 | 93 | 彩陶三立犬帶蓋方鼎 | 四壩文化 |
| 76 | 蛋殼黑陶套杯 | 龍山文化 | 94 | 灰陶夔斝 | 商 |
| 77 | 黃褐陶鬶 | 龍山文化 | 94 | 灰陶饕餮紋罍 | 商 |
| 78 | 黑陶鳥頭形足鼎 | 龍山文化 | 95 | 灰陶雲雷紋簋 | 商 |
| 78 | 黑陶高足豆 | 龍山文化 | 95 | 白陶雲雷紋豆 | 商 |
| 79 | 黑陶罍 | 龍山文化 | 96 | 黑陶蓋壺 | 商 |
| 80 | 黑陶高足杯 | 龍山文化 | 96 | 黑陶盉 | 商 |
| 80 | 黑陶觚 | 龍山文化 | 97 | 黑陶壺 | 商 |
| 81 | 彩陶壺 | 龍山文化 | 97 | 白陶雲雷紋豆 | 商 |
| 81 | 彩陶盆 | 龍山文化 | 98 | 白陶雲雷紋瓿 | 商 |
| 82 | 彩陶蟠龍紋盆 | 龍山文化 | 99 | 灰陶竹節形高柄器座 | 商 |
| 83 | 彩陶圜底雙耳罐 | 齊家文化 | 99 | 白陶刻花尊 | 商 |
| 83 | 彩陶三角折紋圜底罐 | 齊家文化 | 100 | 彩陶雙耳罐 | 辛店文化 |
| 84 | 紅陶鳥形器 | 齊家文化 | 100 | 彩陶雙耳罐 | 辛店文化 |
| 84 | 紅陶雙大耳壺 | 齊家文化 | 101 | 彩陶大雙耳罐 | 辛店文化 |
|  |  |  | 101 | 彩陶雙耳壺 | 辛店文化 |

夏至戰國

| 頁碼 | 名稱 | 時代 | 頁碼 | 名稱 | 時代 |
|---|---|---|---|---|---|
|  |  |  | 102 | 灰陶壺 | 西周 |
|  |  |  | 102 | 灰陶尊 | 西周 |
|  |  |  | 103 | 灰陶尊 | 西周 |
| 85 | 灰陶鴨形器 | 夏 | 104 | 灰陶蟬紋簋 | 西周 |
| 85 | 灰陶折肩大口尊 | 夏 | 104 | 灰陶雲雷紋簋 | 西周 |
|  |  |  | 105 | 印紋硬陶瓮 | 西周 |

223

| 頁碼 | 名稱 | 時代 | 頁碼 | 名稱 | 時代 |
|---|---|---|---|---|---|
| 105 | 硬陶夔龍鋬杯 | 西周 | 122 | 陶匏形壺 | 西漢 |
| 106 | 硬陶回紋把手杯 | 西周 | 123 | 陶鴟鴞壺 | 西漢 |
| 106 | 彩陶三角紋圜底罐 | 沙井文化 | 123 | 陶五聯蓋罐 | 西漢 |
| 107 | 灰陶壺 | 春秋 | 124 | 漆繪陶鼎 | 西漢 |
| 107 | 彩繪陶雙耳壺 | 春秋 | 125 | 彩繪陶鼎 | 西漢 |
| 108 | 灰陶雲雷紋獸首提梁壺 | 春秋 | 125 | 彩繪陶盦 | 西漢 |
| 109 | 灰陶雲雷紋獸首方耳三足鼎 | 春秋 | 126 | 彩繪陶盦 | 西漢 |
| 109 | 灰陶夔紋方格紋四耳罍 | 春秋 | 127 | 彩繪陶盦 | 西漢 |
| 110 | 黑陶磨光壓劃紋鼎 | 戰國 | 127 | 彩繪陶繭形壺 | 西漢 |
| 111 | 彩繪陶鼎 | 戰國 | 128 | 彩繪陶壺 | 西漢 |
| 111 | 黑陶磨光壓劃紋鳥柱盤 | 戰國 | 129 | 彩繪陶壺 | 西漢 |
| 112 | 磨光壓劃紋黑陶鴨尊 | 戰國 | 129 | 彩繪陶博山蓋壺 | 西漢 |
| 113 | 黑陶磨光壓劃紋壺 | 戰國 | 130 | 彩繪陶方壺 | 西漢 |
| 114 | 彩繪陶簋 | 戰國 | 131 | 彩繪陶人物縛蛇壺 | 西漢 |
| 114 | 彩繪陶蓮蓋龍虎紋壺 | 戰國 | 131 | 彩繪陶雙鳥怪獸壺 | 西漢 |
| 115 | 彩繪陶壺 | 戰國 | 132 | 彩繪陶三角紋瓿 | 西漢 |
| 116 | 灰陶渦紋雙耳瓶 | 戰國 | 133 | 彩繪陶瓿 | 西漢 |
| 116 | 灰陶鳥形豆 | 戰國 | 133 | 彩繪陶囷 | 西漢 |
| 117 | 黑陶磨光壓劃紋豆 | 戰國 | 134 | 醬黃釉陶盦 | 西漢 |
| 117 | 彩繪陶豆 | 戰國 | 134 | 醬紅釉陶罐 | 西漢 |
|  |  |  | 135 | 釉陶草葉紋罐 | 西漢 |
|  |  |  | 135 | 綠釉鴞尊 | 西漢 |

秦漢

| 頁碼 | 名稱 | 時代 | 頁碼 | 名稱 | 時代 |
|---|---|---|---|---|---|
|  |  |  | 136 | 青釉鋪首水波紋陶瓿 | 西漢 |
|  |  |  | 136 | 青釉鋪首銜環陶壺 | 西漢 |
| 118 | 陶量 | 秦 | 137 | 綠釉陶壺 | 西漢 |
| 118 | 陶馬形熏 | 秦 | 137 | 青釉陶熏 | 西漢 |
| 119 | 陶穀倉 | 秦 | 138 | 陶屋 | 東漢 |
| 119 | 漆衣黑陶鼎 | 西漢 | 138 | 陶船 | 東漢 |
| 120 | 陶熏爐 | 西漢 | 139 | 陶刻花三羊鈕盒 | 東漢 |
| 120 | 陶熏爐 | 西漢 | 139 | 陶刻花環耳帶蓋盦 | 東漢 |
| 121 | 陶熏爐 | 西漢 | 140 | 陶刻花多孔帶蓋簋 | 東漢 |
| 121 | 陶匏形壺 | 西漢 | 140 | 彩繪陶倉樓 | 東漢 |
| 122 | 陶雙繫帶蓋匏形壺 | 西漢 | 141 | 彩繪陶倉樓 | 東漢 |
|  |  |  | 142 | 彩繪陶百戲俑樽 | 東漢 |

| 頁碼 | 名稱 | 時代 | 頁碼 | 名稱 | 時代 |
|---|---|---|---|---|---|
| 143 | 彩繪陶博山爐 | 東漢 | 161 | 黃綠釉鸚鵡形提壺 | 唐 |
| 144 | 綠釉狩獵紋陶壺 | 東漢 | 162 | 綠釉小口熏 | 唐 |
| 145 | 綠釉陶樽 | 東漢 | 162 | 綠釉博山爐 | 唐 |
| 145 | 青釉五聯罐 | 東漢 | 163 | 三彩龍耳瓶 | 唐 |
| 146 | 複色釉陶壺 | 東漢 | 164 | 三彩長頸瓶 | 唐 |
| 146 | 彩繪釉陶壺 | 東漢 | 164 | 三彩雙魚壺 | 唐 |
| 147 | 複色釉陶鼎 | 東漢 | 165 | 三彩貼花鳳首壺 | 唐 |
| 147 | 綠釉陶水榭 | 東漢 | 166 | 三彩鳳首瓶 | 唐 |
| 148 | 綠釉陶樓 | 東漢 | 166 | 三彩龍首壺 | 唐 |
| 148 | 綠釉陶望樓 | 東漢 | 167 | 三彩塔式罐 | 唐 |
| 149 | 綠釉陶樓 | 東漢 | 168 | 三彩罐 | 唐 |
| 150 | 綠釉九聯陶燈臺 | 東漢 | 168 | 三彩寶相花紋罐 | 唐 |
| 151 | 綠釉陶井 | 東漢 | 169 | 三彩貼花爐 | 唐 |
| 151 | 綠釉刻花陶壺 | 東漢 | 169 | 三彩模貼神獸三足鍑 | 唐 |
| 152 | 綠釉陶熊燈 | 東漢 | 170 | 三彩鉢盂 | 唐 |
| 152 | 綠釉人物形陶燈座 | 東漢 | 170 | 三彩唾壺 | 唐 |
| 153 | 綠釉陶熊形燈 | 東漢 | 171 | 三彩盤 | 唐 |
| 153 | 綠釉陶熏爐 | 東漢 | 171 | 三彩印花蓮葉雲雁紋三足盤 | 唐 |
| 154 | 綠釉陶尊 | 東漢 | 172 | 三彩刻花三足盤 | 唐 |
| 154 | 醬黃釉劃畫陶溫壺 | 東漢 | 173 | 三彩印花飛鳥雲紋三足盤 | 唐 |
| | | | 173 | 三彩三足花瓣盤 | 唐 |
| | | | 174 | 三彩刻花三足盤 | 唐 |
| | | | 174 | 三彩貼花六葉盤 | 唐 |
| | | | 175 | 三彩束腰盤 | 唐 |

## 南北朝至五代十國

| 頁碼 | 名稱 | 時代 | 頁碼 | 名稱 | 時代 |
|---|---|---|---|---|---|
| | | | 175 | 三彩盒 | 唐 |
| 155 | 青釉陶貼花瓶 | 北齊 | 176 | 三彩碗 | 唐 |
| 156 | 青釉陶螭柄雞首壺 | 北齊 | 176 | 三彩鴛鴦尊 | 唐 |
| 156 | 青釉陶貼塑蓮花燈 | 北齊 | 177 | 三彩鳳首杯 | 唐 |
| 157 | 貼花陶罐 | 隋 | 177 | 三彩象首杯 | 唐 |
| 157 | 彩繪陶房 | 隋 | 178 | 三彩榻 | 唐 |
| 158 | 陶象座象頭罐 | 唐 | 178 | 三彩枕 | 唐 |
| 159 | 彩繪陶山水圖瓶 | 唐 | 179 | 三彩鴛鴦紋枕 | 唐 |
| 160 | 白釉壺 | 唐 | 179 | 三彩錢櫃 | 唐 |
| 160 | 黃釉綠彩執壺 | 唐 | 180 | 三彩燈 | 唐 |

| 頁碼 | 名稱 | 時代 |
|---|---|---|
| 181 | 三彩假山 | 唐 |
| 182 | 陶透雕捲草紋棺 | 唐 |
| 182 | 彩繪單耳罐 | 麴氏高昌 |
| 183 | 彩繪陶三足釜 | 麴氏高昌 |
| 183 | 三彩熏爐 | 渤海國 |
| 184 | 三彩瓶 | 渤海國 |
| 184 | 三彩虎枕 | 五代十國 |

 遼北宋金

| 頁碼 | 名稱 | 時代 |
|---|---|---|
| 185 | 陶鹿紋穹廬式骨灰罐 | 遼 |
| 185 | 白釉鐵銹花雞冠壺 | 遼 |
| 186 | 白釉綠彩紐帶紋雞冠壺 | 遼 |
| 186 | 綠釉貼花淨瓶 | 遼 |
| 187 | 綠釉刻花鳳首瓶 | 遼 |
| 187 | 綠釉鳳首瓶 | 遼 |
| 188 | 綠釉貼花雞冠壺 | 遼 |
| 188 | 綠釉劃花貼塑火珠雙孩雞冠壺 | 遼 |
| 189 | 綠釉雞冠壺 | 遼 |
| 189 | 綠釉竹節柄劃花瓜棱形注壺 | 遼 |
| 190 | 綠釉注壺溫碗 | 遼 |
| 190 | 黃釉貼瓔珞紋注壺 | 遼 |
| 191 | 黃釉葫蘆形執壺 | 遼 |
| 191 | 黃釉劃花牡丹紋長頸瓶 | 遼 |
| 192 | 黃釉穿帶扁腹壺 | 遼 |
| 193 | 黃釉印花套盒 | 遼 |
| 193 | 黃釉綠彩刻花蓮菊紋盤 | 遼 |
| 194 | 褐釉雞冠壺 | 遼 |
| 195 | 褐釉猴形蓋鈕馬鐙壺 | 遼 |
| 195 | 三彩印花瓶 | 遼 |
| 196 | 三彩龍紋執壺 | 遼 |
| 196 | 三彩釉印團鳳紋注壺 | 遼 |

| 頁碼 | 名稱 | 時代 |
|---|---|---|
| 197 | 三彩水波流雲紋扁注壺 | 遼 |
| 198 | 三彩摩羯形壺 | 遼 |
| 198 | 三彩鴛鴦形壺 | 遼 |
| 199 | 三彩印花牡丹菊紋盤 | 遼 |
| 199 | 三彩碟 | 遼 |
| 200 | 三彩印花方盤 | 遼 |
| 200 | 三彩印牡丹花八方盤 | 遼 |
| 201 | 三彩印花牡丹紋硯 | 遼 |
| 201 | 三彩舞獅八角形硯 | 遼 |
| 202 | 三彩八角形硯 | 遼 |
| 203 | 三彩舍利匣 | 北宋 |
| 204 | 綠釉獅蓋香爐 | 北宋 |
| 204 | 琉璃塔式罐 | 北宋 |
| 205 | 三彩刻花枕 | 北宋 |
| 205 | 三彩刻花枕 | 北宋 |
| 206 | 三彩印花枕 | 北宋 |
| 206 | 三彩聽琴圖枕 | 北宋 |
| 207 | 三彩黑地枕 | 北宋 |
| 207 | 三彩貼花豆 | 北宋 |
| 208 | 三彩瓶 | 北宋 |
| 208 | 陶仿古玉壺春瓶 | 金 |
| 209 | 綠釉獅形枕 | 金 |
| 209 | 三彩荷葉童子枕 | 金 |
| 210 | 三彩劃花人物腰形枕 | 金 |
| 210 | 三彩剔地刻嬰孩紋三瓣花形枕 | 金 |
| 211 | 三彩嬰戲紋長方枕 | 金 |
| 211 | 三彩雕花劃荷扇面枕 | 金 |
| 212 | 三彩龜形壺 | 金 |
| 212 | 三彩劃龍紋盤 | 金 |
| 213 | 三彩劃花鷺蓮紋碟 | 金 |
| 213 | 三彩劃水草魚紋碟 | 金 |

 元明清

| 頁碼 | 名稱 | 時代 |
| --- | --- | --- |
| 214 | 三彩釉熏爐 | 元 |
| 215 | 琉璃三彩龍鳳紋熏爐 | 元 |
| 216 | 珐華人物紋罐 | 明 |
| 216 | 珐華花鳥紋罐 | 明 |
| 217 | 珐華八仙紋罐 | 明 |
| 218 | 珐華葫蘆瓶 | 明 |
| 218 | 珐華蓮池鴛鴦紋瓶 | 明 |
| 219 | 珐華堆貼菊花耳瓶 | 明 |
| 219 | 珐華描金雲龍貫耳瓶 | 明 |
| 220 | 三彩釉鴨形香熏 | 明 |
| 221 | 琉璃蟠龍大爐 | 明 |
| 221 | 琉璃蟠龍瓮棺 | 明 |
| 222 | 石灣窯翠毛釉撇口瓶 | 明 |
| 222 | 石灣窯翠毛釉梅瓶 | 明 |
| 223 | 紫砂鼎足蓋壺 | 明 |
| 223 | 紫砂六方壺 | 明 |
| 224 | 紫砂如意紋蓋三足壺 | 明 |
| 224 | 紫砂瓜型壺 | 明 |
| 225 | 紫砂印花烹茶圖壺 | 清 |
| 225 | 紫砂八卦束竹段壺 | 清 |
| 226 | 紫砂包錫壺 | 清 |
| 226 | 紫砂象生瓜形壺 | 清 |
| 227 | 紫砂桃形杯 | 清 |
| 227 | 紫砂竹笋形水盂 | 清 |

227

# 陶瓷器二　目錄

## 瓷　器

### 商至戰國

| 頁碼 | 名稱 | 時代 |
|---|---|---|
| 231 | 原始青瓷尊 | 商 |
| 231 | 原始青瓷弦紋大口尊 | 商 |
| 232 | 原始青瓷豆 | 商 |
| 232 | 原始青瓷豆 | 商 |
| 233 | 原始青瓷罐 | 西周 |
| 233 | 原始青瓷雙繫罐 | 西周 |
| 234 | 原始青瓷鳥蓋罐 | 西周 |
| 235 | 原始青瓷尊 | 西周 |
| 235 | 原始青瓷單柄壺 | 西周 |
| 236 | 原始青瓷劃水波紋雙繫罐 | 西周 |
| 236 | 原始青瓷四繫罐 | 西周 |
| 237 | 原始青瓷四繫弦紋壺 | 西周 |
| 237 | 原始青瓷瓿 | 春秋 |
| 238 | 原始青瓷印紋筒形罐 | 春秋 |
| 238 | 原始青瓷罐 | 春秋 |
| 239 | 原始青瓷鼎 | 春秋 |
| 239 | 原始青瓷簋 | 春秋 |
| 240 | 原始青瓷虎形器 | 春秋 |
| 240 | 原始青瓷刻紋筒形罐 | 春秋 |
| 241 | 原始青瓷甑 | 戰國 |
| 242 | 原始青瓷"S"形堆紋罐 | 戰國 |
| 242 | 原始青瓷鑒 | 戰國 |
| 243 | 原始青瓷龍梁壺 | 戰國 |
| 243 | 原始青瓷龍梁壺 | 戰國 |
| 244 | 原始青瓷龍梁壺 | 戰國 |
| 244 | 青釉獸首鼎 | 戰國 |
| 245 | 青釉條紋雙繫罐 | 戰國 |

| 頁碼 | 名稱 | 時代 |
|---|---|---|
| 245 | 青釉弦紋單柄杯 | 戰國 |
| 246 | 青釉獸面三足洗 | 戰國 |
| 246 | 青釉甬鐘 | 戰國 |
| 247 | 青釉鐘 | 戰國 |
| 247 | 青釉錞于 | 戰國 |

### 西漢至南北朝

| 頁碼 | 名稱 | 時代 |
|---|---|---|
| 248 | 青釉敞口壺 | 西漢 |
| 249 | 青釉雙繫敞口壺 | 西漢 |
| 249 | 青釉雙繫鐘 | 西漢 |
| 250 | 青釉水波紋獸耳瓿 | 西漢 |
| 250 | 青釉劃花雙繫罐 | 西漢 |
| 251 | 青釉水波紋四繫罐 | 東漢 |
| 251 | 青釉劃花獸耳罐 | 東漢 |
| 252 | 青釉堆塑九聯罐 | 東漢 |
| 253 | 青釉鐘 | 東漢 |
| 253 | 青釉長頸瓶 | 東漢 |
| 254 | 青釉扁壺 | 東漢 |
| 254 | 青釉雙繫罐 | 三國 |
| 255 | 青釉堆塑人物罐 | 三國 |
| 256 | 青釉褐彩壺 | 三國 |
| 257 | 青釉盤口壺 | 三國 |
| 257 | 青釉鷄首壺 | 三國 |
| 258 | 青釉卣形壺 | 三國 |
| 259 | 青釉扁壺 | 三國 |
| 259 | 青釉盆 | 三國 |
| 260 | 青釉三足洗 | 三國 |
| 260 | 青釉鳥形杯 | 三國 |
| 261 | 青釉蛙形水注 | 三國 |

228

| 頁碼 | 名稱 | 時代 | 頁碼 | 名稱 | 時代 |
| --- | --- | --- | --- | --- | --- |
| 261 | 青釉蛙形水注 | 三國 | 281 | 青釉褐斑四繫壺 | 東晉 |
| 262 | 青釉熊形燈 | 三國 | 282 | 青釉雞首壺 | 東晉 |
| 262 | 青釉人擎燈 | 三國 | 282 | 龍柄雞首壺 | 東晉 |
| 263 | 青釉羊形燭插 | 三國 | 283 | 青釉雞首壺 | 東晉 |
| 264 | 青釉羊形燭插 | 三國 | 283 | 褐色點彩雞首壺 | 東晉 |
| 264 | 青釉堆塑罐 | 三國 | 284 | 黑釉雞首壺 | 東晉 |
| 265 | 青釉穀倉罐 | 三國 | 284 | 青釉羊首壺 | 東晉 |
| 266 | 青釉唾壺 | 西晉 | 285 | 青釉唾壺 | 東晉 |
| 266 | 青釉唾壺 | 西晉 | 285 | 黑釉唾壺 | 東晉 |
| 267 | 青釉唾壺 | 西晉 | 286 | 青綠釉覆蓮紋六繫罐 | 東晉 |
| 267 | 青釉扁壺 | 西晉 | 287 | 青釉香熏 | 東晉 |
| 268 | 青釉鷹形盤口壺 | 西晉 | 287 | 青釉香熏 | 東晉 |
| 269 | 青釉印紋四繫罐 | 西晉 | 288 | 黑釉熏爐 | 東晉 |
| 269 | 青釉雞首四繫罐 | 西晉 | 288 | 青釉褐彩蓋鉢 | 東晉 |
| 270 | 青釉四繫盤口壺 | 西晉 | 289 | 青釉褐彩羊形水注 | 東晉 |
| 270 | 青釉印花鋪首洗 | 西晉 | 289 | 青釉臥羊形燭插 | 東晉 |
| 271 | 青釉簋 | 西晉 | 290 | 青釉羊形插器 | 東晉 |
| 271 | 青釉印紋卣 | 西晉 | 290 | 青釉牛形燈 | 東晉 |
| 272 | 青釉神獸尊 | 西晉 | 291 | 青釉堆塑罐 | 東晉 |
| 273 | 青釉熊尊 | 西晉 | 292 | 青釉盤口壺 | 南朝 |
| 273 | 青釉杯盤 | 西晉 | 292 | 青釉雙耳盤口壺 | 南朝 |
| 274 | 青釉虎子 | 西晉 | 293 | 青釉六繫盤口瓶 | 南朝 |
| 274 | 青釉虎子 | 西晉 | 293 | 青釉龍柄雞首壺 | 南朝 |
| 275 | 青釉四繫雙鳥蓋盂 | 西晉 | 294 | 青釉蓮瓣紋雞首壺 | 南朝 |
| 275 | 青釉鏤孔香熏 | 西晉 | 295 | 青釉唾壺 | 南朝 |
| 276 | 青釉香熏 | 西晉 | 295 | 青釉唾壺 | 南朝 |
| 277 | 青釉燈 | 西晉 | 296 | 青釉刻花單柄壺 | 南朝 |
| 277 | 青釉竈 | 西晉 | 296 | 青釉長頸瓶 | 南朝 |
| 278 | 青釉胡人騎獸燭臺 | 西晉 | 297 | 青釉蓮花蓋尊 | 南朝 |
| 279 | 青釉辟邪形燭插 | 西晉 | 298 | 青釉蓮花蓋尊 | 南朝 |
| 279 | 青釉羊形燭插 | 西晉 | 298 | 青釉蓮花蓋尊 | 南朝 |
| 280 | 青釉褐彩帶蓋盤口壺 | 東晉 | 299 | 青釉蓮瓣紋蓋罐 | 南朝 |
| 280 | 黑釉盤口壺 | 東晉 | 299 | 青釉覆蓮瓣紋小罐 | 南朝 |
| 281 | 褐色點彩盤口壺 | 東晉 | 300 | 青釉罐 | 南朝 |

| 頁碼 | 名稱 | 時代 | 頁碼 | 名稱 | 時代 |
|---|---|---|---|---|---|
| 300 | 青釉碗 | 南朝 | 317 | 青釉雙繫雞首壺 | 隋 |
| 301 | 青釉蓮瓣紋托盞 | 南朝 | 318 | 青釉雞首壺 | 隋 |
| 301 | 青釉盤 | 南朝 | 318 | 青釉雞首壺 | 隋 |
| 302 | 青釉虎子 | 南朝 | 319 | 青釉象首壺 | 隋 |
| 302 | 青釉虎子 | 南朝 | 319 | 青釉蹲猴壺 | 隋 |
| 303 | 青釉熏爐 | 南朝 | 320 | 青釉雙繫瓶 | 隋 |
| 303 | 青釉蓮花燈檠 | 南朝 | 320 | 青釉龍首盉 | 隋 |
| 304 | 青釉人物樓闕魂瓶 | 南朝 | 321 | 青釉四繫罐 | 隋 |
| 305 | 青釉龍柄雞首壺 | 北魏 | 321 | 青釉貼花四繫罐 | 隋 |
| 305 | 黃褐釉獸首柄四繫瓶 | 東魏 | 322 | 青釉八繫罐 | 隋 |
| 306 | 青釉托盞 | 北魏 | 322 | 青釉辟雍硯 | 隋 |
| 306 | 青釉蟾座蠟臺 | 北魏 | 323 | 青釉燭臺 | 隋 |
| 307 | 醬釉四繫罐 | 東魏 | 323 | 青釉舍利塔 | 隋 |
| 307 | 白釉綠彩長頸瓶 | 北齊 | 324 | 白釉貼花壺 | 隋 |
| 308 | 青釉雞首壺 | 北齊 | 325 | 白釉雞首壺 | 隋 |
| 309 | 黃釉印花樂舞人物紋扁壺 | 北齊 | 325 | 白釉雙龍柄聯腹瓶 | 隋 |
| 310 | 青釉仰覆蓮花尊 | 北齊 | 326 | 白釉象首壺 | 隋 |
| 311 | 青釉仰覆蓮花尊 | 北齊 | 326 | 白釉帶蓋唾壺 | 隋 |
| 311 | 黃釉罐 | 北齊 | 327 | 白釉罐 | 隋 |
| 312 | 青釉四繫罐 | 北齊 | 327 | 白釉束腰蓋罐 | 隋 |
| 312 | 青釉劃花六繫罐 | 北齊 | 328 | 白釉四環足盤 | 隋 |
| 313 | 白釉綠彩刻花蓮瓣紋四繫罐 | 北齊 | 328 | 白釉錢倉 | 隋 |
| 313 | 白釉四繫罐 | 北齊 | 329 | 白釉圍棋盤 | 隋 |
| 314 | 青黃釉覆蓮紋蓋罐 | 北齊 | 329 | 青釉葫蘆尊 | 唐 |
| 314 | 青釉六繫盤口瓶 | 北周 | 330 | 青釉瓜棱執壺 | 唐 |
| 315 | 青釉罐 | 北朝 | 330 | 青釉瓜棱執壺 | 唐 |
| 316 | 青釉蓮花尊 | 北朝 | 331 | 青釉鳳首龍柄壺 | 唐 |
| 316 | 青釉蓮花尊 | 北朝 | 332 | 青釉四繫壺 | 唐 |
| | | | 332 | 青釉雙繫蓋罐 | 唐 |
| | | | 333 | 青釉墓志罐 | 唐 |
| | | | 333 | 青釉墓志罐 | 唐 |
| | | | 334 | 青釉長頸瓶 | 唐 |

## 隋唐五代十國

| 頁碼 | 名稱 | 時代 |
|---|---|---|
| 317 | 青釉盤口四繫壺 | 隋 |

| 334 | 青釉八棱瓶 | 唐 |
|---|---|---|
| 335 | 青釉雙龍耳瓶 | 唐 |

| 頁碼 | 名稱 | 時代 | 頁碼 | 名稱 | 時代 |
|---|---|---|---|---|---|
| 336 | 青釉盤龍罌 | 唐 | 354 | 白釉四繫大罐 | 唐 |
| 337 | 青釉蟠龍罌 | 唐 | 355 | 白釉雙繫罐 | 唐 |
| 337 | 青釉褐彩如意雲紋罌 | 唐 | 355 | 白釉刻花鴨形水注 | 唐 |
| 338 | 青釉褐彩如意雲紋鏤孔熏爐 | 唐 | 356 | 白釉花文高脚鉢 | 唐 |
| 339 | 青釉海棠式碗 | 唐 | 357 | 白釉胡人酒尊 | 唐 |
| 339 | 青釉花口碗 | 唐 | 358 | 白釉蓮瓣座燈臺 | 唐 |
| 340 | 青釉刻花盤 | 唐 | 358 | 白釉藍彩盤 | 唐 |
| 340 | 青釉多足硯 | 唐 | 359 | 長沙窯青釉貼花人物紋執壺 | 唐 |
| 341 | 秘色瓷曲口圈足碗 | 唐 | 360 | 長沙窯紅綠彩執壺 | 唐 |
| 341 | 秘色瓷曲口深腹盤 | 唐 | 360 | 長沙窯黃釉褐彩鳥紋執壺 | 唐 |
| 342 | 秘色瓷八棱净水瓶 | 唐 | 361 | 長沙窯青釉褐綠點彩執壺 | 唐 |
| 342 | 白釉執壺 | 唐 | 362 | 長沙窯青釉褐綠彩蓮花壺 | 唐 |
| 343 | 白釉執壺 | 唐 | 362 | 長沙窯青釉褐綠彩飛鳳紋執壺 | 唐 |
| 343 | 白釉執壺 | 唐 | 363 | 長沙窯白釉褐藍彩執壺 | 唐 |
| 344 | 白釉花口執壺 | 唐 | 363 | 長沙窯褐綠彩塔紋背壺 | 唐 |
| 344 | 白釉瓜棱形執壺 | 唐 | 364 | 長沙窯青釉褐藍雲紋雙耳罐 | 唐 |
| 345 | 白釉人頭柄壺 | 唐 | 365 | 長沙窯青釉山水紋雙耳罐 | 唐 |
| 345 | 白釉穿帶壺 | 唐 | 365 | 長沙窯青釉綠彩油盒 | 唐 |
| 346 | 白釉馬蹬壺 | 唐 | 366 | 長沙窯青釉彩繪花鳥燭臺 | 唐 |
| 347 | 白釉皮囊壺 | 唐 | 366 | 長沙窯青釉褐綠彩花卉紋枕 | 唐 |
| 347 | 白釉唾壺 | 唐 | 367 | 黃釉席紋剪紙貼花執壺 | 唐 |
| 348 | 白釉帶蓋唾壺 | 唐 | 367 | 黃釉執壺 | 唐 |
| 348 | 白釉罐 | 唐 | 368 | 黃釉胡人戲獅圖扁壺 | 唐 |
| 349 | 白釉軍持 | 唐 | 369 | 綠釉穿帶壺 | 唐 |
| 349 | 白釉長頸瓶 | 唐 | 369 | 綠釉雙耳葫蘆形瓶 | 唐 |
| 350 | 白釉雙魚瓶 | 唐 | 370 | 藍灰釉霜斑執壺 | 唐 |
| 350 | 白釉碗 | 唐 | 370 | 黑釉藍斑雙繫壺 | 唐 |
| 351 | 白釉葵瓣碗 | 唐 | 371 | 黑釉藍斑執壺 | 唐 |
| 351 | 白釉鉢 | 唐 | 371 | 黑釉藍斑罐 | 唐 |
| 352 | 白釉葵口盤 | 唐 | 372 | 黃釉藍斑罐 | 唐 |
| 352 | 白釉菱花口盤 | 唐 | 372 | 黑釉白斑拍鼓 | 唐 |
| 353 | 白釉三足盤 | 唐 | 373 | 青釉執壺 | 五代十國 |
| 353 | 白釉連托把杯 | 唐 | 373 | 青釉瓜棱執壺 | 五代十國 |
| 354 | 白釉海棠式杯 | 唐 | 374 | 青釉劃宴樂人物紋執壺 | 五代十國 |

231

| 頁碼 | 名稱 | 時代 | 頁碼 | 名稱 | 時代 |
|---|---|---|---|---|---|
| 375 | 青釉葫蘆形執壺 | 五代十國 | 391 | 白釉花式杯口雕劃花注壺 | 遼 |
| 375 | 青釉壺 | 五代十國 | 391 | 白釉盤口長頸注壺 | 遼 |
| 376 | 青釉雕花三足帶蓋罐 | 五代十國 | 392 | 白釉蓮瓣紋帶溫碗注壺 | 遼 |
| 377 | 青釉托盞 | 五代十國 | 392 | 白釉葫蘆形執壺 | 遼 |
| 377 | 青釉刻花托盞 | 五代十國 | 393 | 白釉刻花葫蘆形執壺 | 遼 |
| 378 | 青釉刻花蓮瓣紋托盞 | 五代十國 | 393 | 白釉瓜棱壺 | 遼 |
| 378 | 青釉束頸雙耳罐 | 五代十國 | 394 | 白釉雕牡丹花提梁注壺 | 遼 |
| 379 | 青釉六繫罐 | 五代十國 | 395 | 白釉提繫龍首注壺 | 遼 |
| 379 | 青釉蓋罐 | 五代十國 | 395 | 白釉黑花葫蘆形倒灌水注壺 | 遼 |
| 380 | 青釉蟠龍紋罌 | 五代十國 | 396 | 白釉雞冠壺 | 遼 |
| 381 | 青釉褐彩罌 | 五代十國 | 396 | 白釉刻花雞冠壺 | 遼 |
| 381 | 青釉刻蓮瓣紋小口瓶 | 五代十國 | 397 | 白釉劃花凸蓮瓣紋瓶 | 遼 |
| 382 | 青釉唾盂 | 五代十國 | 397 | 白釉剔花梅瓶 | 遼 |
| 382 | 青釉劃花蝶紋葵口盤 | 五代十國 | 398 | 白釉劃花梅瓶 | 遼 |
| 383 | 青釉刻鸚鵡紋溫碗 | 五代十國 | 398 | 白釉剔粉牡丹紋梅瓶 | 遼 |
| 383 | 青釉海水龍紋蓮瓣紋碗 | 五代十國 | 399 | 白釉剔花長頸瓶 | 遼 |
| 384 | 青釉刻蓮瓣紋渣斗 | 五代十國 | 399 | 白釉剔花長頸瓶 | 遼 |
| 384 | 青釉釜 | 五代十國 | 400 | 白釉剔粉填黑牡丹花紋罐 | 遼 |
| 385 | 青釉鳥形把杯 | 五代十國 | 401 | 龍泉務窯白釉葵口碟 | 遼 |
| 385 | 青釉熏爐 | 五代十國 | 401 | 龍泉務窯白釉托盞 | 遼 |
| 386 | 青釉摩羯魚形水盂 | 五代十國 | 402 | 醬釉雞冠壺 | 遼 |
| 386 | 青釉鴛鴦注子 | 五代十國 | 403 | 醬釉蓋壺 | 遼 |
| 387 | 茶黃釉葫蘆形執壺 | 五代十國 | 403 | 醬釉花鳥紋葫蘆形瓶 | 遼 |
| 387 | 黃釉褐彩雲紋四鋬罌 | 五代十國 | 404 | 汝窯青釉三足尊 | 北宋 |
| 388 | 白釉"易定"款碗 | 五代十國 | 405 | 汝窯青釉三足盤 | 北宋 |
| 388 | 白釉三瓣花式碟 | 五代十國 | 405 | 汝窯青釉盤 | 北宋 |
| 389 | 白釉"官"字款蓋罐 | 五代十國 | 406 | 汝窯青釉盤 | 北宋 |
| 389 | 白釉穿帶壺 | 五代十國 | 407 | 汝窯青釉碗 | 北宋 |
|  |  |  | 407 | 汝窯青釉洗 | 北宋 |
|  |  |  | 408 | 鈞窯月白釉出戟尊 | 北宋 |
|  |  |  | 409 | 鈞窯靛青釉尊 | 北宋 |

## 遼北宋西夏金南宋

| 頁碼 | 名稱 | 時代 |
|---|---|---|
| 390 | 白釉穿帶壺 | 遼 |

| 409 | 鈞窯玫瑰紫釉尊 | 北宋 |
| 410 | 鈞窯玫瑰紫釉葵花形花盆 | 北宋 |
| 411 | 鈞窯玫瑰紫釉海棠式花盆 | 北宋 |

| 頁碼 | 名稱 | 時代 | 頁碼 | 名稱 | 時代 |
|---|---|---|---|---|---|
| 411 | 鈞窰天藍釉六方花盆 | 北宋 | 431 | 耀州窰青釉刻花葡萄紋瓶 | 北宋 |
| 412 | 鈞窰天藍釉仰鐘花盆 | 北宋 | 431 | 耀州窰青釉刻花牡丹紋瓶 | 北宋 |
| 412 | 鈞窰紫斑釉六角洗 | 北宋 | 432 | 耀州窰青釉刻花牡丹紋瓶 | 北宋 |
| 413 | 鈞窰月白釉鼓釘洗 | 北宋 | 432 | 耀州窰青釉刻花牡丹紋瓶 | 北宋 |
| 413 | 鈞窰玫瑰紫釉鼓釘洗 | 北宋 | 433 | 耀州窰青釉刻花瓜棱紋瓶 | 北宋 |
| 414 | 鈞窰玫瑰紫釉蓮瓣洗 | 北宋 | 433 | 耀州窰青釉刻花牡丹紋長頸瓶 | 北宋 |
| 415 | 定窰白釉龍首蓮紋净瓶 | 北宋 | 434 | 耀州窰青釉刻花雙耳瓶 | 北宋 |
| 416 | 定窰白釉刻花净瓶 | 北宋 | 434 | 耀州窰青釉堆螭龍刻花瓷瓶 | 北宋 |
| 416 | 定窰白釉劃花直頸瓶 | 北宋 | 435 | 耀州窰青釉堆塑龍紋瓶 | 北宋 |
| 417 | 定窰白釉蓮瓣紋長頸瓶 | 北宋 | 435 | 耀州窰青釉刻花牡丹紋瓶 | 北宋 |
| 418 | 定窰白釉刻花梅瓶 | 北宋 | 436 | 耀州窰青釉印花菊花紋碗 | 北宋 |
| 418 | 定窰白釉出戟蓮瓣瓶 | 北宋 | 437 | 耀州窰青釉刻花雲鶴紋碗 | 北宋 |
| 419 | 定窰白釉童子誦經壺 | 北宋 | 437 | 耀州窰青釉刻花牡丹紋碗 | 北宋 |
| 420 | 定窰白釉提梁壺 | 北宋 | 438 | 耀州窰青釉刻花嬰戲紋碗 | 北宋 |
| 420 | 定窰白釉蓮紋碗 | 北宋 | 438 | 耀州窰青釉印花奔鹿紋碗 | 北宋 |
| 421 | 定窰白釉刻花折腰碗 | 北宋 | 439 | 耀州窰青釉刻花蓮花紋盤 | 北宋 |
| 421 | 定窰白釉刻花大碗 | 北宋 | 439 | 耀州窰青釉刻花獅形流執壺 | 北宋 |
| 422 | 定窰白釉蓋罐 | 北宋 | 440 | 耀州窰青釉刻花牡丹紋執壺 | 北宋 |
| 422 | 定窰白釉弦紋蓋罐 | 北宋 | 441 | 耀州窰青釉提梁倒裝壺 | 北宋 |
| 423 | 定窰白釉印花方碟 | 北宋 | 442 | 耀州窰青釉刻花五足爐 | 北宋 |
| 423 | 定窰白釉花式口高足盤 | 北宋 | 442 | 耀州窰青釉刻花牡丹紋尊 | 北宋 |
| 424 | 定窰白釉托盞 | 北宋 | 443 | 耀州窰青釉刻花鳳草紋枕 | 北宋 |
| 424 | 定窰白釉弦紋尊 | 北宋 | 443 | 耀州窰青釉印花多子盒 | 北宋 |
| 425 | 定窰白釉雙耳貼像爐 | 北宋 | 444 | 耀州窰青釉人形執壺 | 北宋 |
| 425 | 定窰白釉爐 | 北宋 | 444 | 磁州窰白地黑花梅瓶 | 北宋 |
| 426 | 定窰白釉五獸足熏爐 | 北宋 | 445 | 磁州窰白黑花梅瓶 | 北宋 |
| 427 | 定窰白釉劃花渣斗 | 北宋 | 446 | 磁州窰白黑花龍紋瓶 | 北宋 |
| 427 | 定窰白釉鏤雕殿宇人物枕 | 北宋 | 446 | 磁州窰白地黑花梅瓶 | 北宋 |
| 428 | 定窰白釉孩兒枕 | 北宋 | 447 | 磁州窰綠釉黑花梅瓶 | 北宋 |
| 428 | 定窰白釉劃花水波紋海螺 | 北宋 | 447 | 磁州窰綠釉黑花魚紋瓶 | 北宋 |
| 429 | 定窰白釉褐彩牡丹紋瓶 | 北宋 | 448 | 磁州窰綠釉黑花牡丹紋瓶 | 北宋 |
| 429 | 定窰剔花填褐彩水波紋枕 | 北宋 | 449 | 磁州窰白釉黑花鏡盒 | 北宋 |
| 430 | 定窰醬釉蓋缸 | 北宋 | 449 | 磁州窰白地黑花孩兒垂釣紋枕 | 北宋 |
| 430 | 定窰醬釉盞托 | 北宋 | 450 | 磁州窰白地黑花獅紋枕 | 北宋 |

233

| 頁碼 | 名稱 | 時代 | 頁碼 | 名稱 | 時代 |
|---|---|---|---|---|---|
| 450 | 磁州窰白地黑花虎紋枕 | 北宋 | 470 | 越窰青釉鏤孔香薰 | 北宋 |
| 451 | 磁州窰白地剔粉填黑花牡丹紋枕 | 北宋 | 471 | 越窰青釉鏤孔香薰 | 北宋 |
| 451 | 磁州窰白地黑花花卉紋枕 | 北宋 | 471 | 越窰青釉蟾形水盂 | 北宋 |
| 452 | 磁州窰白地黑花人物故事紋枕 | 北宋 | 472 | 越窰青釉蓮花形托盤 | 北宋 |
| 452 | 磁州窰珍珠地劃花枕 | 北宋 | 472 | 越窰青釉刻花牡丹紋蓋盒 | 北宋 |
| 453 | 磁州窰蓮花紋如意形枕 | 北宋 | 473 | 龍泉窰灰白釉盤口雙繫長頸瓶 | 北宋 |
| 454 | 磁州窰白地黑花如意形枕 | 北宋 | 473 | 龍泉窰青釉刻花帶蓋五管瓶 | 北宋 |
| 454 | 磁州窰刻花如意形枕 | 北宋 | 474 | 龍泉窰青釉四管瓶 | 北宋 |
| 455 | 磁州窰刻花如意形枕 | 北宋 | 474 | 龍泉窰青釉五管瓶 | 北宋 |
| 456 | 當陽峪窰白地剔花牡丹紋罐 | 北宋 | 475 | 龍泉窰青釉五管瓶 | 北宋 |
| 456 | 當陽峪窰白釉刻花罐 | 北宋 | 475 | 青釉執壺 | 北宋 |
| 457 | 當陽峪窰剔花牡丹紋瓶 | 北宋 | 476 | 青釉蓋罐 | 北宋 |
| 458 | 當陽峪窰剔花花葉紋瓶 | 北宋 | 476 | 青釉刻花粉盒 | 北宋 |
| 458 | 當陽峪窰絞胎小罐 | 北宋 | 477 | 青白釉刻花玉壺春瓶 | 北宋 |
| 459 | 扒村窰白地黑花花卉紋盆 | 北宋 | 478 | 青白釉劃花瓶 | 北宋 |
| 460 | 扒村窰臥嬰詩句枕 | 北宋 | 478 | 青白釉瓜棱執壺 | 北宋 |
| 460 | 鈞窰天藍釉三足爐 | 北宋 | 479 | 青白釉瓜形執注 | 北宋 |
| 461 | 鈞窰月白釉紫斑蓮花形碗 | 北宋 | 480 | 青白釉注壺溫碗 | 北宋 |
| 461 | 鈞窰月白釉碗 | 北宋 | 480 | 青白釉印花執壺 | 北宋 |
| 462 | 鈞窰天藍釉蓮花式注碗 | 北宋 | 481 | 青白釉托盞 | 北宋 |
| 462 | 鈞窰天藍釉紫紅斑罐 | 北宋 | 481 | 青白釉暗花渣斗 | 北宋 |
| 463 | 鈞窰天藍釉紫斑瓶 | 北宋 | 482 | 景德鎮窰青白釉鏤孔香薰 | 北宋 |
| 463 | 鈞窰天青釉梅瓶 | 北宋 | 482 | 景德鎮窰青白釉雙獅枕 | 北宋 |
| 464 | 汝窰天藍釉鵝頸瓶 | 北宋 | 483 | 白釉六管瓶 | 北宋 |
| 464 | 臨汝窰青釉刻花蓮花紋碗 | 北宋 | 484 | 白釉鏤空薰爐 | 北宋 |
| 465 | 登封窰珍珠地劃花雙虎紋瓶 | 北宋 | 484 | 灰白釉盤口雙繫長頸瓶 | 北宋 |
| 466 | 登封窰珍珠地劃花人物瓶 | 北宋 | 485 | 白釉褐彩刻花六角枕 | 北宋 |
| 466 | 登封窰珍珠地劃花六管瓶 | 北宋 | 485 | 醬釉鷓鴣斑盞 | 北宋 |
| 467 | 登封窰白釉刻花水波紋缸 | 北宋 | 486 | 黑釉剔粉雕劃花扁壺 | 西夏 |
| 467 | 登封窰白釉刻花牡丹紋枕 | 北宋 | 487 | 褐釉剔花罐 | 西夏 |
| 468 | 登封窰珍珠地劃花鹿紋枕 | 北宋 | 487 | 黑釉剔花牡丹紋罐 | 西夏 |
| 468 | 鞏縣窰黃釉絞胎印花如意形枕 | 北宋 | 488 | 黑釉剔花牡丹紋罐 | 西夏 |
| 469 | 越窰青綠釉糧罌瓶 | 北宋 | 488 | 黑釉剔花牡丹紋六繫罐 | 西夏 |
| 469 | 越窰青釉八棱瓶 | 北宋 | 489 | 白釉剔花牡丹紋罐 | 西夏 |

| 頁碼 | 名稱 | 時代 | 頁碼 | 名稱 | 時代 |
|---|---|---|---|---|---|
| 489 | 黑釉劃花罐 | 西夏 | 509 | 鈞窯天藍釉板沿盤 | 金 |
| 490 | 褐釉剔粉雕劃花紋瓶 | 西夏 | 510 | 鈞窯天藍釉紅斑碗 | 金 |
| 491 | 黑釉剔粉雕劃牡丹紋瓶 | 西夏 | 510 | 鈞窯天藍釉八角龍首把杯 | 金 |
| 491 | 定窯白釉瓜棱水注 | 金 | 511 | 登封窯白釉珍珠地劃花四繫瓶 | 金 |
| 492 | 定窯白釉印花雲龍紋盤 | 金 | 511 | 白釉瓜棱壺 | 金 |
| 493 | 定窯白釉劃花盤 | 金 | 512 | 青釉葫蘆式執壺 | 金 |
| 493 | 定窯白釉印花纏枝牡丹菊瓣盤 | 金 | 513 | 青釉雕錢紋注壺 | 金 |
| 494 | 定窯白釉剔花擎荷娃娃枕 | 金 | 513 | 青釉膽式瓶 | 金 |
| 495 | 定窯白釉印刻花赭彩枕 | 金 | 514 | 褐黃釉竹紋瓶 | 金 |
| 495 | 定窯醬釉印花碗 | 金 | 514 | 黑釉褐彩牡丹紋瓶 | 金 |
| 496 | 定窯褐釉劃花魚藻紋茣 | 金 | 515 | 黑釉劃花玉壺春瓶 | 金 |
| 496 | 定窯綠釉如意雲頭形枕 | 金 | 515 | 黑釉剔花梅瓶 | 金 |
| 497 | 耀州窯青釉印花三足爐 | 金 | 516 | 黑釉剔花小口瓶 | 金 |
| 498 | 耀州窯青釉印花纏枝蓮紋香爐 | 金 | 516 | 黑釉刻花紋罐 | 金 |
| 498 | 耀州窯青釉沿洗 | 金 | 517 | 黑釉刻花紋罐 | 金 |
| 499 | 耀州窯白釉荷葉形蓋罐 | 金 | 517 | 黑釉胡人馴獅紋枕 | 金 |
| 499 | 磁州窯白釉剔花罐 | 金 | 518 | 官窯弦紋瓶 | 南宋 |
| 500 | 磁州窯白釉黑花花口長頸瓶 | 金 | 519 | 官窯八棱瓶 | 南宋 |
| 501 | 磁州窯白釉黑花芍藥紋瓶 | 金 | 519 | 官窯瓜棱直口瓶 | 南宋 |
| 501 | 磁州窯白釉黑花牡丹紋瓶 | 金 | 520 | 官窯大瓶 | 南宋 |
| 502 | 磁州窯白釉黑花牡丹紋梅瓶 | 金 | 520 | 官窯貫耳扁瓶 | 南宋 |
| 502 | 磁州窯白地黑花猴鹿紋瓶 | 金 | 521 | 官窯貫耳瓶 | 南宋 |
| 503 | 磁州窯白釉黑花綫剔龍紋盆 | 金 | 521 | 官窯花口壺 | 南宋 |
| 504 | 磁州窯褐彩嬰戲紋罐 | 金 | 522 | 官窯葵瓣碗 | 南宋 |
| 504 | 磁州窯白地褐彩人物紋枕 | 金 | 522 | 官窯圓洗 | 南宋 |
| 505 | 磁州窯白釉黑花相如題橋圖枕 | 金 | 523 | 官窯龍紋洗 | 南宋 |
| 505 | 磁州窯白釉黑花神仙故事圖枕 | 金 | 523 | 官窯折沿洗 | 南宋 |
| 506 | 磁州窯白釉黑花卧虎望月圖枕 | 金 | 524 | 官窯菱花洗 | 南宋 |
| 506 | 磁州窯白釉黑花海獸銜魚橢圓枕 | 金 | 524 | 官窯雙耳爐 | 南宋 |
| 507 | 磁州窯白釉剔花牡丹紋枕 | 金 | 525 | 官窯方花盆 | 南宋 |
| 507 | 磁州窯白釉褐彩卧童枕 | 金 | 525 | 官窯盞托 | 南宋 |
| 508 | 磁州窯白釉黑花虎形枕 | 金 | 526 | 哥窯弦紋瓶 | 南宋 |
| 508 | 磁州窯黃褐釉虎形枕 | 金 | 527 | 哥窯膽瓶 | 南宋 |
| 509 | 磁州窯綠釉黑花牡丹紋瓶 | 金 | 527 | 哥窯貫耳長頸瓶 | 南宋 |

| 頁碼 | 名稱 | 時代 |
| --- | --- | --- |
| 528 | 哥窯貫耳八棱瓶 | 南宋 |
| 528 | 哥窯貫耳八方扁瓶 | 南宋 |
| 529 | 哥窯雙耳三足爐 | 南宋 |
| 530 | 哥窯雙魚耳爐 | 南宋 |
| 530 | 哥窯菱瓣口碗 | 南宋 |
| 531 | 哥窯菱花洗 | 南宋 |
| 532 | 哥窯五足洗 | 南宋 |
| 532 | 哥窯菊瓣盤 | 南宋 |
| 533 | 龍泉窯貫耳瓶 | 南宋 |
| 533 | 龍泉窯貫耳瓶 | 南宋 |
| 534 | 龍泉窯穿帶瓶 | 南宋 |
| 534 | 龍泉窯長頸瓶 | 南宋 |
| 535 | 龍泉窯長頸瓶 | 南宋 |
| 535 | 龍泉窯青釉直頸瓶 | 南宋 |
| 536 | 龍泉窯鳳首耳瓶 | 南宋 |
| 537 | 龍泉窯瓶 | 南宋 |
| 537 | 龍泉窯七弦瓶 | 南宋 |
| 538 | 龍泉窯牡丹紋環耳瓶 | 南宋 |
| 538 | 龍泉窯海棠式瓶 | 南宋 |
| 539 | 龍泉窯刻花雙繫瓶 | 南宋 |
| 539 | 龍泉窯琮式瓶 | 南宋 |
| 540 | 龍泉窯瓜棱水注 | 南宋 |
| 541 | 龍泉窯瓜棱小壺 | 南宋 |
| 541 | 龍泉窯鼓釘三足洗 | 南宋 |
| 542 | 龍泉窯三足爐 | 南宋 |
| 543 | 龍泉窯八卦紋獸足爐 | 南宋 |
| 543 | 龍泉窯弦紋三足爐 | 南宋 |
| 544 | 龍泉窯纏枝花卉紋三足爐 | 南宋 |
| 544 | 龍泉窯魚耳爐 | 南宋 |
| 545 | 龍泉窯蓮瓣紋碗 | 南宋 |
| 545 | 龍泉窯斂口鉢 | 南宋 |
| 546 | 龍泉窯龍紋盤 | 南宋 |
| 547 | 龍泉窯刻花花口碟 | 南宋 |
| 547 | 龍泉窯雙魚紋洗 | 南宋 |

| 頁碼 | 名稱 | 時代 |
| --- | --- | --- |
| 548 | 龍泉窯荷葉形蓋罐 | 南宋 |
| 549 | 龍泉窯弦紋蓋罐 | 南宋 |
| 549 | 龍泉窯觚 | 南宋 |
| 550 | 龍泉窯蓮瓣紋蓋杯 | 南宋 |
| 550 | 龍泉窯五管器 | 南宋 |
| 551 | 龍泉窯五管瓶 | 南宋 |
| 551 | 龍泉窯五管瓶 | 南宋 |
| 552 | 龍泉窯堆塑蟠龍瓶 | 南宋 |

# 陶瓷器三　目錄

遼北宋西夏金南宋

| 頁碼 | 名稱 | 時代 |
|---|---|---|
| 553 | 景德鎮窯刻花重弦紋梅瓶 | 南宋 |
| 553 | 景德鎮窯刻花捲草紋梅瓶 | 南宋 |
| 554 | 景德鎮窯刻花纏枝花卉紋梅瓶 | 南宋 |
| 555 | 景德鎮窯印花八棱帶蓋梅瓶 | 南宋 |
| 555 | 景德鎮窯鼓腹瓶 | 南宋 |
| 556 | 景德鎮窯八棱鼎式爐 | 南宋 |
| 557 | 景德鎮窯蓮荷紋鼎式爐 | 南宋 |
| 558 | 景德鎮窯印花執壺 | 南宋 |
| 559 | 景德鎮窯蓮紋執壺 | 南宋 |
| 559 | 景德鎮窯葫蘆執壺 | 南宋 |
| 560 | 景德鎮窯龍首注壺 | 南宋 |
| 560 | 景德鎮窯印花雲龍紋注壺 | 南宋 |
| 561 | 景德鎮窯刻花大碗 | 南宋 |
| 561 | 景德鎮窯印花雙鳳紋碗 | 南宋 |
| 562 | 景德鎮窯蓋碗 | 南宋 |
| 562 | 景德鎮窯凸雕花卉紋尊 | 南宋 |
| 563 | 景德鎮窯印花盒 | 南宋 |
| 563 | 景德鎮窯蟾形水盂 | 南宋 |
| 564 | 景德鎮窯龍虎枕 | 南宋 |
| 564 | 景德鎮窯虎形瓷枕 | 南宋 |
| 565 | 青白釉堆塑瓶 | 南宋 |
| 565 | 魂瓶 | 南宋 |
| 566 | 素胎堆塑四靈蓋罐 | 南宋 |
| 567 | 建窯兔毫紋碗 | 南宋 |
| 567 | 建窯油滴紋碗 | 南宋 |
| 568 | 建窯三足爐 | 南宋 |
| 568 | 吉州窯玳瑁紋碗 | 南宋 |
| 569 | 吉州窯黑釉雙鳳紋碗 | 南宋 |
| 569 | 吉州窯剪紙貼花鳳紋碗 | 南宋 |
| 570 | 吉州窯黑釉剪紙貼花鸞鳳蛺蝶紋碗 | 南宋 |

| 頁碼 | 名稱 | 時代 |
|---|---|---|
| 570 | 吉州窯纏枝蔓草紋罐 | 南宋 |
| 571 | 吉州窯瑪瑙釉梅瓶 | 南宋 |
| 571 | 吉州窯白地黑花纏枝紋瓶 | 南宋 |
| 572 | 吉州窯白地黑花鴛鴦紋瓶 | 南宋 |
| 572 | 吉州窯黑釉剔花梅花紋瓶 | 南宋 |
| 573 | 吉州窯黑釉荷花紋瓶 | 南宋 |
| 574 | 吉州窯黑釉剔花梅花紋瓶 | 南宋 |
| 574 | 廣元窯綠釉條紋壺 | 南宋 |
| 575 | 邛崍窯藍綠釉玉壺春瓶 | 宋 |
| 575 | 婺州窯青釉堆塑瓶 | 宋 |
| 576 | 琉璃廠窯黃釉魚紋盆 | 宋 |
| 576 | 西村窯刻花點彩盤 | 宋 |
| 577 | 青白釉刻花嬰戲紋枕 | 宋 |
| 577 | 黃釉錦紋銀錠枕 | 宋 |
| 578 | 烏金釉醬斑碗 | 宋 |
| 578 | 綠釉絞胎壺 | 宋 |
| 579 | 絞胎罐 | 宋 |
| 579 | 褐彩人物紋瓶 | 宋 |

元

| 頁碼 | 名稱 | 時代 |
|---|---|---|
| 580 | 景德鎮窯青花飛鳳紋玉壺春瓶 | 元 |
| 581 | 景德鎮窯青花蓮池鴛鴦紋玉壺春瓶 | 元 |
| 581 | 景德鎮窯青花人物紋玉壺春瓶 | 元 |
| 582 | 景德鎮窯青花人物故事圖玉壺春瓶 | 元 |
| 582 | 景德鎮窯青花五爪龍紋玉壺春瓶 | 元 |
| 583 | 景德鎮窯青花獅球紋八棱玉壺春瓶 | 元 |
| 584 | 景德鎮窯青花西廂圖梅瓶 | 元 |
| 584 | 景德鎮窯青花纏枝牡丹紋梅瓶 | 元 |
| 585 | 景德鎮窯青花鳳凰草蟲紋八棱梅瓶 | 元 |

237

| 頁碼 | 名稱 | 時代 | 頁碼 | 名稱 | 時代 |
|---|---|---|---|---|---|
| 585 | 景德鎮窯青花纏枝牡丹紋帶蓋梅瓶 | 元 | 607 | 景德鎮窯青花龍紋高足碗 | 元 |
| 586 | 景德鎮窯青花雲龍紋帶蓋梅瓶 | 元 | 608 | 景德鎮窯青花筆架水盂 | 元 |
| 587 | 景德鎮窯青花海水龍紋八棱帶蓋梅瓶 | 元 | 608 | 景德鎮窯青花船形硯滴 | 元 |
| 588 | 景德鎮窯青花牡丹紋帶蓋梅瓶 | 元 | 609 | 景德鎮窯卵白釉"太禧"銘盤 | 元 |
| 588 | 景德鎮窯青花纏枝牡丹紋葫蘆瓶 | 元 | 609 | 景德鎮窯卵白釉印花龍紋盤 | 元 |
| 589 | 景德鎮窯青花花鳥草蟲紋葫蘆瓶 | 元 | 610 | 景德鎮窯卵白釉堆花加彩描金盤 | 元 |
| 590 | 景德鎮窯青花雲龍紋象耳大瓶 | 元 | 611 | 景德鎮窯卵白釉碗 | 元 |
| 590 | 景德鎮窯青花蕉葉紋觚 | 元 | 611 | 景德鎮窯卵白釉雙繫三足爐 | 元 |
| 591 | 景德鎮窯青花雲龍紋荷葉蓋罐 | 元 | 612 | 景德鎮窯卵白釉折方執壺 | 元 |
| 591 | 景德鎮窯青花纏枝牡丹紋罐 | 元 | 612 | 景德鎮窯卵白釉鏤空折枝花高足杯 | 元 |
| 592 | 景德鎮窯青花纏枝牡丹紋罐 | 元 | 613 | 景德鎮窯青白釉玉壺春瓶 | 元 |
| 592 | 景德鎮窯青花魚藻紋大罐 | 元 | 614 | 景德鎮窯青白釉刻蓮紋玉壺春瓶 | 元 |
| 593 | 景德鎮窯青花騎馬人物紋罐 | 元 | 614 | 景德鎮窯青白釉梅花紋雙耳瓶 | 元 |
| 593 | 景德鎮窯青花雲龍紋罐 | 元 | 615 | 景德鎮窯青白釉刻牡丹紋雙耳瓶 | 元 |
| 594 | 景德鎮窯青花牡丹紋蓋罐 | 元 | 615 | 景德鎮窯青白釉多棱雙耳瓶 | 元 |
| 595 | 景德鎮窯青花雲龍紋獸耳蓋罐 | 元 | 616 | 景德鎮窯青白釉刻雲紋花瓶 | 元 |
| 595 | 景德鎮窯青花開光八棱罐 | 元 | 616 | 景德鎮窯青白釉雲龍紋獅鈕蓋梅瓶 | 元 |
| 596 | 景德鎮窯青花釉裏紅開光鏤花大罐 | 元 | 617 | 景德鎮窯青白釉淺浮雕八角形瓶 | 元 |
| 597 | 景德鎮窯青花龍紋盤 | 元 | 618 | 景德鎮窯青白釉堆梅紋帶座瓶 | 元 |
| 597 | 景德鎮窯青花蓮池紋盤 | 元 | 618 | 景德鎮窯青白釉暗花執壺 | 元 |
| 598 | 景德鎮窯青花瓜竹葡萄紋盤 | 元 | 619 | 景德鎮窯青白釉僧帽壺 | 元 |
| 599 | 景德鎮窯青花蓮池鴛鴦紋盤 | 元 | 620 | 景德鎮窯青白釉多穆壺 | 元 |
| 600 | 景德鎮窯青花藍地白花瓜竹葡萄紋盤 | 元 | 620 | 景德鎮窯青白釉刻牡丹紋雙耳扁壺 | 元 |
| 600 | 景德鎮窯青花纏枝蓮花紋大盤 | 元 | 621 | 景德鎮窯青白釉雲龍紋罐 | 元 |
| 601 | 景德鎮窯青花藍地白花蓮池白鷺紋盤 | 元 | 621 | 景德鎮窯青白釉獸鈕蓋罐 | 元 |
| 602 | 景德鎮窯青花蓮瓣形盤 | 元 | 622 | 景德鎮窯青白釉印花雲龍紋盤 | 元 |
| 602 | 景德鎮窯青花纏枝花卉紋梨形壺 | 元 | 622 | 景德鎮窯青白釉印龍紋花口盞 | 元 |
| 603 | 景德鎮窯青花鳳首扁壺 | 元 | 623 | 景德鎮窯青白釉蟠龍紋水注 | 元 |
| 604 | 景德鎮窯青花雙龍紋扁方壺 | 元 | 623 | 景德鎮窯青白釉匜 | 元 |
| 604 | 景德鎮窯青花鸞鳳紋匜 | 元 | 624 | 景德鎮窯青白釉乳釘刻蓮紋三足爐 | 元 |
| 605 | 景德鎮窯青花束蓮捲草紋匜 | 元 | 624 | 景德鎮窯青白釉仿定窯螭紋洗 | 元 |
| 605 | 景德鎮窯青花雙耳三足爐 | 元 | 625 | 景德鎮窯青白釉獅尊 | 元 |
| 606 | 景德鎮窯青花歲寒三友紋爐 | 元 | 626 | 景德鎮窯青白釉饕餮紋雙耳三足爐 | 元 |
| 607 | 景德鎮窯青花詩文高足杯 | 元 | 626 | 景德鎮窯青白釉筆架 | 元 |

| 頁碼 | 名稱 | 時代 | 頁碼 | 名稱 | 時代 |
|---|---|---|---|---|---|
| 627 | 景德鎮窯青白釉透雕殿堂人物枕 | 元 | 649 | 磁州窯白地黑花龍鳳紋扁瓶 | 元 |
| 627 | 景德鎮窯青白釉透雕廣寒宮枕 | 元 | 650 | 磁州窯白釉黑花飛鷹逐兔長方枕 | 元 |
| 628 | 景德鎮窯青白釉堆塑瓶 | 元 | 650 | 磁州窯白釉黑花人物故事圖長方枕 | 元 |
| 629 | 景德鎮窯釉裏紅雲鳳紋玉壺春瓶 | 元 | 651 | 磁州窯孔雀綠釉黑花人物紋梅瓶 | 元 |
| 629 | 景德鎮窯釉裏紅纏枝蓮紋玉壺春瓶 | 元 | 651 | 鈞窯天藍釉方瓶 | 元 |
| 630 | 景德鎮窯釉裏紅花草紋玉壺春瓶 | 元 | 652 | 鈞窯天藍釉貼花獸面紋雙螭耳連座瓶 | 元 |
| 630 | 景德鎮窯釉裏紅纏枝菊紋玉壺春瓶 | 元 | 652 | 鈞窯天藍釉貼花獸面紋雙螭耳連座瓶 | 元 |
| 631 | 景德鎮窯釉裏紅歲寒三友玉壺春瓶 | 元 | 653 | 鈞窯天青釉香爐 | 元 |
| 631 | 景德鎮窯釉裏紅鳳紋梅瓶 | 元 | 654 | 鈞釉貼花雙耳三足爐 | 元 |
| 632 | 景德鎮窯釉裏紅歲寒三友帶蓋梅瓶 | 元 | 654 | 鈞窯天青釉花口盤 | 元 |
| 633 | 景德鎮窯釉裏紅龍雲紋蓋罐 | 元 | 655 | 鈞窯紫斑大盆 | 元 |
| 633 | 景德鎮窯釉裏紅開光花鳥紋罐 | 元 | 655 | 龍泉窯青釉刻花牡丹紋執壺 | 元 |
| 634 | 景德鎮窯釉裏紅松竹梅紋罐 | 元 | 656 | 龍泉窯青釉纏枝牡丹紋瓶 | 元 |
| 635 | 景德鎮窯釉里紅纏枝牡丹紋碗 | 元 | 656 | 龍泉窯青釉纏枝蓮紋瓶 | 元 |
| 636 | 景德鎮窯釉裏紅折枝菊紋高足轉杯 | 元 | 657 | 龍泉窯青釉玉壺春瓶 | 元 |
| 636 | 景德鎮窯釉裏紅堆貼蟠螭紋高足轉杯 | 元 | 657 | 龍泉窯青釉褐斑玉壺春瓶 | 元 |
| 637 | 景德鎮窯釉裏紅高足杯 | 元 | 658 | 龍泉窯青釉玉壺春瓶 | 元 |
| 637 | 景德鎮窯釉裏紅雁銜蘆紋匜 | 元 | 658 | 龍泉窯青釉印花海水雲龍紋瓶 | 元 |
| 638 | 景德鎮窯青花釉裏紅塔式蓋罐 | 元 | 659 | 龍泉窯青釉鏤空纏枝花卉紋瓶 | 元 |
| 639 | 景德鎮窯青花釉裏紅堆塑樓閣式穀倉 | 元 | 660 | 龍泉窯青釉刻花清香美酒瓶 | 元 |
| 640 | 景德鎮窯霽藍釉白龍紋梅瓶 | 元 | 660 | 龍泉窯青釉葫蘆形瓶 | 元 |
| 641 | 景德鎮窯霽藍釉白龍盤 | 元 | 661 | 龍泉窯青釉葫蘆瓶 | 元 |
| 641 | 景德鎮窯藍釉爵杯 | 元 | 661 | 龍泉窯青釉貼花紋葫蘆瓶 | 元 |
| 642 | 景德鎮窯紅釉印花龍紋盤 | 元 | 662 | 龍泉窯青釉尊式瓶 | 元 |
| 642 | 景德鎮窯紅釉刻花雲龍紋梨形壺 | 元 | 662 | 龍泉窯青釉褐斑環耳瓶 | 元 |
| 643 | 景德鎮窯紅釉印花雲龍紋高足碗 | 元 | 663 | 龍泉窯青釉模印龍鳳紋雙耳瓶 | 元 |
| 643 | 磁州窯白釉黑花玉壺春瓶 | 元 | 664 | 龍泉窯青釉雙環耳瓶 | 元 |
| 644 | 磁州窯白地黑花鳳紋罐 | 元 | 665 | 龍泉窯青釉帶座長頸瓶 | 元 |
| 645 | 磁州窯白地黑花嬰戲圖罐 | 元 | 665 | 龍泉窯青釉連座琮式瓶 | 元 |
| 645 | 磁州窯剔花鳳紋罐 | 元 | 666 | 龍泉窯青釉暗花菱花口盤 | 元 |
| 646 | 磁州窯白地褐彩龍鳳紋罐 | 元 | 666 | 龍泉窯青釉刻雙魚紋盤 | 元 |
| 647 | 磁州窯白釉褐彩雙鳳紋罐 | 元 | 667 | 龍泉窯青釉貼花雲鳳紋盤 | 元 |
| 647 | 磁州窯白地黑花開光人物花卉紋罐 | 元 | 668 | 龍泉窯青釉貼印雲龍紋洗 | 元 |
| 648 | 磁州窯白地褐彩四繫龍鳳紋大罐 | 元 | 668 | 龍泉窯青釉雙魚紋洗 | 元 |

| 頁碼 | 名稱 | 時代 | 頁碼 | 名稱 | 時代 |
|---|---|---|---|---|---|
| 669 | 龍泉窯青釉印花雙魚紋八角碗 | 元 | 687 | 釉裏紅雲龍紋環耳瓶 | 明·洪武 |
| 670 | 龍泉窯青釉荷葉蓋罐 | 元 | 688 | 釉裏紅松竹梅紋玉壺春瓶 | 明·洪武 |
| 670 | 龍泉窯豆青釉條紋荷葉蓋罐 | 元 | 688 | 釉裏紅纏枝牡丹紋執壺 | 明·洪武 |
| 671 | 龍泉窯青釉龍鳳紋荷葉蓋罐 | 元 | 689 | 釉裏紅纏枝菊紋大碗 | 明·洪武 |
| 672 | 龍泉窯青釉匜 | 元 | 689 | 釉裏紅菊花紋盤 | 明·洪武 |
| 672 | 龍泉窯青釉鼓釘爐 | 元 | 690 | 釉裏紅折枝花卉紋菱花口盤 | 明·洪武 |
| 673 | 龍泉窯青釉三足爐 | 元 | 691 | 釉裏紅四季花卉紋蓋罐 | 明·洪武 |
| 673 | 吉州窯彩繪蓮荷雙魚紋盆 | 元 | 692 | 釉裏紅四季花卉紋罐 | 明·洪武 |
| 674 | 吉州窯彩繪波濤紋爐 | 元 | 693 | 青花竹石芭蕉紋帶蓋梅瓶 | 明·永樂 |
| 675 | 吉州窯花釉圓圈紋梅瓶 | 元 | 694 | 青花"內府"銘帶蓋梅瓶 | 明·永樂 |
| 675 | 吉州窯黑彩繪花雲紋瓶 | 元 | 694 | 青花桃竹紋梅瓶 | 明·永樂 |
| 676 | 吉州窯黑花雙魚耳瓶 | 元 | 695 | 青花竹石芭蕉紋玉壺春瓶 | 明·永樂 |
| 677 | 吉州窯白地黑花捲草紋瓶 | 元 | 696 | 青花海水白龍紋天球瓶 | 明·永樂 |
| 677 | 金溪窯青釉刻花牡丹蕉葉紋瓶 | 元 | 697 | 青花花草紋雙耳扁瓶 | 明·永樂 |
| 678 | 海康窯褐彩鳳鳥紋荷葉蓋罐 | 元 | 698 | 青花纏枝花紋雙耳扁瓶 | 明·永樂 |
| 678 | 黑釉褐彩玉壺春瓶 | 元 | 698 | 青花纏枝花紋雙耳扁瓶 | 明·永樂 |
| 679 | 黑釉褐彩花卉紋瓶 | 元 | 699 | 青花錦紋雙耳扁瓶 | 明·永樂 |
| 679 | 藍釉描金匜 | 元 | 700 | 青花錦地花卉紋壯罐 | 明·永樂 |
| | | | 701 | 青花纏枝蓮紋藏草壺 | 明·永樂 |
| | | | 701 | 青花折枝花紋執壺 | 明·永樂 |
| | | | 702 | 青花折枝花果紋執壺 | 明·永樂 |
| | | | 703 | 青花纏枝紋雙繫扁壺 | 明·永樂 |

明

| 頁碼 | 名稱 | 時代 | 頁碼 | 名稱 | 時代 |
|---|---|---|---|---|---|
| 680 | 青花雲龍紋梅瓶 | 明·洪武 | 703 | 青花纏枝蓮紋雙環耳扁壺 | 明·永樂 |
| 681 | 青花纏枝蓮紋玉壺春瓶 | 明·洪武 | 704 | 青花纏枝蓮紋壓手杯 | 明·永樂 |
| 681 | 青花花卉紋執壺 | 明·洪武 | 704 | 青花纏枝牡丹紋碗 | 明·永樂 |
| 682 | 青花纏枝花紋碗 | 明·洪武 | 705 | 青花纏枝蓮紋碗 | 明·永樂 |
| 682 | 青花纏枝花卉紋碗 | 明·洪武 | 705 | 青花金彩蓮紋碗 | 明·永樂 |
| 683 | 青花雲龍暗龍紋盤 | 明·洪武 | 706 | 青花葡萄靈芝紋高足碗 | 明·永樂 |
| 683 | 青花牡丹四季花卉紋盤 | 明·洪武 | 706 | 青花園景花卉紋盤 | 明·永樂 |
| 684 | 青花八出開光牡丹紋菱花口盤 | 明·洪武 | 707 | 青花枇杷果綬帶鳥紋盤 | 明·永樂 |
| 684 | 青花竹石靈芝紋盤 | 明·洪武 | 708 | 青花葡萄紋盤 | 明·永樂 |
| 685 | 青花錦地垂雲蓮紋盤 | 明·洪武 | 709 | 青花折枝瓜果紋盤 | 明·永樂 |
| 686 | 釉裏紅歲寒三友圖梅瓶 | 明·洪武 | 709 | 青花纏枝蓮紋折沿盆 | 明·永樂 |
| | | | 710 | 青花阿拉伯文無擋尊 | 明·永樂 |

| 頁碼 | 名稱 | 時代 | 頁碼 | 名稱 | 時代 |
|---|---|---|---|---|---|
| 710 | 青花雲龍紋洗 | 明·永樂 | 731 | 青花藍查文出戟蓋罐 | 明·宣德 |
| 711 | 青花海水江牙紋三足爐 | 明·永樂 | 732 | 青花海水蕉葉紋渣斗 | 明·宣德 |
| 712 | 青花蓮蓬漏斗 | 明·永樂 | 733 | 青花龍蓮紋渣斗 | 明·宣德 |
| 712 | 青花纏枝蓮紋八角燭臺 | 明·永樂 | 733 | 青花雙鳳紋長方爐 | 明·宣德 |
| 713 | 青花勾連紋八角燭臺 | 明·永樂 | 734 | 青花纏枝花紋花澆 | 明·宣德 |
| 714 | 白釉暗花龍紋梨形壺 | 明·永樂 | 734 | 青花捲草紋魚簍尊 | 明·宣德 |
| 714 | 白釉僧帽壺 | 明·永樂 | 735 | 青花靈芝紋尊 | 明·宣德 |
| 715 | 白釉暗花纏枝蓮紋碗 | 明·永樂 | 735 | 青花折枝花紋帶蓋執壺 | 明·宣德 |
| 715 | 白釉四繫罐 | 明·永樂 | 736 | 青花纏枝花卉紋執壺 | 明·宣德 |
| 716 | 白釉暗花紋梅瓶 | 明·永樂 | 737 | 青花折枝花果紋執壺 | 明·宣德 |
| 716 | 白釉三壺連通器 | 明·永樂 | 738 | 青花纏枝蓮紋茶壺 | 明·宣德 |
| 717 | 青白釉暗花纏枝蓮紋碗 | 明·永樂 | 738 | 青花雲龍紋瓜棱梨式壺 | 明·宣德 |
| 717 | 青釉高足碗 | 明·永樂 | 739 | 青花纏枝花紋豆 | 明·宣德 |
| 718 | 青釉三足爐 | 明·永樂 | 739 | 青花雲龍紋鉢 | 明·宣德 |
| 718 | 翠青釉碗 | 明·永樂 | 740 | 青花雲龍紋碗 | 明·宣德 |
| 719 | 翠青釉三繫蓋罐 | 明·永樂 | 740 | 青花纏枝蓮紋碗 | 明·宣德 |
| 719 | 紅釉暗龍紋高足碗 | 明·永樂 | 741 | 青花纏枝靈芝紋大碗 | 明·宣德 |
| 720 | 紅釉暗花龍紋盤 | 明·永樂 | 741 | 青花人物紋碗 | 明·宣德 |
| 721 | 青花纏枝花卉紋梅瓶 | 明·宣德 | 742 | 青花折枝花卉紋合碗 | 明·宣德 |
| 722 | 青花纏枝四季花紋玉壺春瓶 | 明·宣德 | 742 | 青花折枝花果紋葵口碗 | 明·宣德 |
| 722 | 青花牽牛花紋委角瓶 | 明·宣德 | 743 | 青花八吉祥纏枝蓮花紋高足碗 | 明·宣德 |
| 723 | 青花纏枝花紋貫耳瓶 | 明·宣德 | 743 | 青花人物紋高足碗 | 明·宣德 |
| 723 | 青花纏枝蓮紋瓶 | 明·宣德 | 744 | 青花纏枝花卉紋高足碗 | 明·宣德 |
| 724 | 青花雲龍紋天球瓶 | 明·宣德 | 744 | 青花海水龍紋高足碗 | 明·宣德 |
| 725 | 青花纏枝花紋天球瓶 | 明·宣德 | 745 | 青花地白雲龍紋高足碗 | 明·宣德 |
| 725 | 青花海水白龍紋扁瓶 | 明·宣德 | 746 | 青花纏枝紋高足杯 | 明·宣德 |
| 726 | 青花雲龍紋扁瓶 | 明·宣德 | 746 | 青花紅彩海獸紋高足杯 | 明·宣德 |
| 727 | 青花纏枝牡丹紋扁瓶 | 明·宣德 | 747 | 青花紅彩龍紋碗 | 明·宣德 |
| 727 | 青花折枝茶花紋雙耳扁瓶 | 明·宣德 | 748 | 青花魚藻紋盤 | 明·宣德 |
| 728 | 青花寶相花紋雙耳扁瓶 | 明·宣德 | 748 | 青花花卉紋菱花口盤 | 明·宣德 |
| 729 | 青花夔龍紋罐 | 明·宣德 | 749 | 青花白龍紋盤 | 明·宣德 |
| 729 | 青花纏枝蓮紋蓋罐 | 明·宣德 | 749 | 青花折枝花紋菱花式花盆 | 明·宣德 |
| 730 | 青花纏枝蓮紋蓋罐 | 明·宣德 | 750 | 青花雙鳳紋葵瓣式洗 | 明·宣德 |
| 731 | 青花雲龍紋蓋罐 | 明·宣德 | 751 | 青花紅彩海濤龍紋盤 | 明·宣德 |

241

| 頁碼 | 名稱 | 時代 | 頁碼 | 名稱 | 時代 |
|---|---|---|---|---|---|
| 751 | 釉裏紅三魚紋高足碗 | 明・宣德 | 770 | 青花群仙祝壽圖罐 | 明・成化 |
| 752 | 釉裏紅海獸紋碗 | 明・宣德 | 771 | 青花山石花卉紋蓋罐 | 明・成化 |
| 752 | 礬紅彩八寶紋三足爐 | 明・宣德 | 771 | 青花折枝花紋瓜棱瓶 | 明・成化 |
| 753 | 白釉醬彩花果紋盤 | 明・宣德 | 772 | 青花麒麟紋盤 | 明・成化 |
| 753 | 白釉雞心碗 | 明・宣德 | 772 | 青花蓮魚紋孔雀綠釉盤 | 明・成化 |
| 754 | 白釉暗花高足碗 | 明・宣德 | 773 | 鬥彩海馬紋罐 | 明・成化 |
| 754 | 豆青釉暗花紋盤 | 明・宣德 | 773 | 鬥彩海獸紋罐 | 明・成化 |
| 755 | 仿龍泉窯青釉盤 | 明・宣德 | 774 | 鬥彩龍穿瓜藤紋罐 | 明・成化 |
| 755 | 紅釉盤 | 明・宣德 | 775 | 鬥彩海水龍紋蓋罐 | 明・成化 |
| 756 | 紅釉金彩雲龍紋盤 | 明・宣德 | 775 | 鬥彩纏枝蓮紋蓋罐 | 明・成化 |
| 756 | 紅釉描金雲龍紋碗 | 明・宣德 | 776 | 鬥彩蓮花紋蓋罐 | 明・成化 |
| 757 | 紅釉僧帽壺 | 明・宣德 | 777 | 鬥彩花蝶紋蓋罐 | 明・成化 |
| 757 | 紅釉菱花式洗 | 明・宣德 | 777 | 鬥彩雞缸杯 | 明・成化 |
| 758 | 霽藍釉盤 | 明・宣德 | 778 | 鬥彩葡萄紋杯 | 明・成化 |
| 758 | 藍釉白花龍紋渣斗 | 明・宣德 | 778 | 鬥彩高士紋杯 | 明・成化 |
| 759 | 藍釉白花牡丹紋盤 | 明・宣德 | 779 | 鬥彩花鳥紋高足杯 | 明・成化 |
| 760 | 藍地白花盤 | 明・宣德 | 779 | 鬥彩纏枝蓮紋高足杯 | 明・成化 |
| 760 | 藍釉白花魚蓮紋盤 | 明・宣德 | 780 | 鬥彩折枝花紋淺碗 | 明・成化 |
| 761 | 灑藍釉鉢 | 明・宣德 | 780 | 鬥彩鴛鴦臥蓮紋碗 | 明・成化 |
| 761 | 醬釉盤 | 明・宣德 | 781 | 五彩人物紋梅瓶 | 明・成化 |
| 762 | 仿哥釉菊瓣紋碗 | 明・宣德 | 781 | 五彩纏枝牡丹紋罐 | 明・成化 |
| 762 | 青花纏枝蓮托八寶紋罐 | 明・正統 | 782 | 白釉綠彩龍紋盤 | 明・成化 |
| 763 | 青花人物紋罐 | 明・正統 | 782 | 白釉碗 | 明・成化 |
| 764 | 青花人物故事紋梅瓶 | 明・正統 | 783 | 黃釉盤 | 明・成化 |
| 764 | 豆青釉獅座燭臺 | 明・正統 | 783 | 紅釉盤 | 明・成化 |
| 765 | 青花古錢紋碗 | 明・景泰 | 784 | 孔雀綠釉蓮魚紋盤 | 明・成化 |
| 765 | 青花訪賢圖罐 | 明・天順 | 785 | 紅地綠彩靈芝紋三足爐 | 明・成化 |
| 766 | 青花人物紋罐 | 明・天順 | 786 | 仿哥釉杯 | 明・成化 |
| 767 | 青花蓮荷紋大碗 | 明・天順 | 786 | 仿哥釉八方高足杯 | 明・成化 |
| 767 | 青花山石牡丹紋碗 | 明・成化 | 787 | 仿哥釉雙耳瓶 | 明・成化 |
| 768 | 青花人物紋碗 | 明・成化 | 787 | 青花團花紋蒜頭瓶 | 明・弘治 |
| 768 | 青花夔龍紋碗 | 明・成化 | 788 | 青花人物樓閣蓋罐 | 明・弘治 |
| 769 | 青花折枝花卉紋高足杯 | 明・成化 | 788 | 青花荷蓮龍紋碗 | 明・弘治 |
| 769 | 青花纏枝蓮托八寶紋鼓釘爐 | 明・成化 | 789 | 青花綠彩龍紋碗 | 明・弘治 |

| 頁碼 | 名稱 | 時代 | 頁碼 | 名稱 | 時代 |
|---|---|---|---|---|---|
| 789 | 青花折枝葡萄紋碗 | 明·弘治 | 808 | 青花龍鳳紋雙環耳瓶 | 明·嘉靖 |
| 790 | 黃釉青花折枝花果紋盤 | 明·弘治 | 809 | 青花朵花紋象耳瓶 | 明·嘉靖 |
| 791 | 白釉紅彩雲龍紋盤 | 明·弘治 | 810 | 青花纏枝蓮紋葫蘆瓶 | 明·嘉靖 |
| 791 | 白釉暗花紋高足碗 | 明·弘治 | 810 | 青花八仙雲鶴紋葫蘆瓶 | 明·嘉靖 |
| 792 | 白釉獸紋鼎 | 明·弘治 | 811 | 青花魚藻紋出戟尊 | 明·嘉靖 |
| 792 | 黃釉盤 | 明·弘治 | 812 | 青花瓔珞纏枝蓮紋罐 | 明·嘉靖 |
| 793 | 黃釉描金雙獸耳罐 | 明·弘治 | 812 | 青花神獸龍紋罐 | 明·嘉靖 |
| 793 | 黃釉描金綬帶耳尊 | 明·弘治 | 813 | 青花嬰戲紋蓋罐 | 明·嘉靖 |
| 794 | 青花仙人故事紋葫蘆瓶 | 明·正德 | 813 | 青花壽字蓋罐 | 明·嘉靖 |
| 795 | 青花波斯文罐 | 明·正德 | 814 | 青花群仙慶壽紋蓋罐 | 明·嘉靖 |
| 795 | 青花纏枝花卉紋出戟尊 | 明·正德 | 815 | 青花松竹梅三羊紋碗 | 明·嘉靖 |
| 796 | 青花龍紋尊 | 明·正德 | 815 | 青花地白龍紋碗 | 明·嘉靖 |
| 796 | 青花蓮龍紋高足碗 | 明·正德 | 816 | 青花龍紋盤 | 明·嘉靖 |
| 797 | 青花纏枝蓮龍紋碗 | 明·正德 | 817 | 青花鸞鳳穿花紋大盤 | 明·嘉靖 |
| 798 | 青花纏枝牡丹紋碗 | 明·正德 | 817 | 青花雲鶴紋盤 | 明·嘉靖 |
| 798 | 青花嬰戲紋碗 | 明·正德 | 818 | 青花穿花龍紋缸 | 明·嘉靖 |
| 799 | 青花穿花龍紋盤 | 明·正德 | 818 | 青花紅彩海水龍紋碗 | 明·嘉靖 |
| 799 | 青花波斯文筆架 | 明·正德 | 819 | 青花紅彩魚藻紋蓋罐 | 明·嘉靖 |
| 800 | 青花阿拉伯文燭臺 | 明·正德 | 820 | 釉裏紅凸雕蟠螭紋蒜頭瓶 | 明·嘉靖 |
| 800 | 青花人物紋套盒 | 明·正德 | 821 | 鬥彩八卦紋三足爐 | 明·嘉靖 |
| 801 | 青花雙獅紋綉墩 | 明·正德 | 821 | 鬥彩嬰戲紋杯 | 明·嘉靖 |
| 802 | 青花紅綠彩雲龍紋碗 | 明·正德 | 822 | 五彩鳳穿花紋梅瓶 | 明·嘉靖 |
| 802 | 青花紅龍紋碗 | 明·正德 | 822 | 五彩纏枝花紋梅瓶 | 明·嘉靖 |
| 803 | 青花紅彩海獸紋碗 | 明·正德 | 823 | 五彩團龍紋罐 | 明·嘉靖 |
| 803 | 黃釉青花花果紋盤 | 明·正德 | 823 | 五彩雲鶴紋罐 | 明·嘉靖 |
| 804 | 五彩桃花雙禽紋盤 | 明·正德 | 824 | 五彩魚藻紋蓋罐 | 明·嘉靖 |
| 804 | 五彩八仙紋香筒 | 明·正德 | 825 | 五彩海馬紋蓋罐 | 明·嘉靖 |
| 805 | 白釉刻填綠彩龍紋碗 | 明·正德 | 825 | 五彩人物圖蓋罐 | 明·嘉靖 |
| 805 | 素三彩高足碗 | 明·正德 | 826 | 五彩鳳凰形水注 | 明·嘉靖 |
| 806 | 素三彩海水蟾紋三足洗 | 明·正德 | 827 | 五彩開光嬰戲紋方斗杯 | 明·嘉靖 |
| 806 | 紅釉白魚紋盤 | 明·正德 | 827 | 五彩龍紋方斗杯 | 明·嘉靖 |
| 807 | 青釉劃花纏枝花卉紋碗 | 明·正德 | 828 | 五彩纏枝菊花紋碗 | 明·嘉靖 |
| 807 | 黃釉碗 | 明·正德 | 828 | 五彩纏枝蓮紋碗 | 明·嘉靖 |
| 808 | 青花串枝番蓮紋梅瓶 | 明·嘉靖 | 829 | 五彩龍紋盤 | 明·嘉靖 |

243

| 頁碼 | 名稱 | 時代 | 頁碼 | 名稱 | 時代 |
|---|---|---|---|---|---|
| 829 | 紅綠彩雲龍紋蓋罐 | 明·嘉靖 | 850 | 青花异獸紋葵瓣式觚 | 明·萬曆 |
| 830 | 紅綠彩纏枝蓮紋瓶 | 明·嘉靖 | 850 | 青花龍鳳紋出戟尊 | 明·萬曆 |
| 831 | 礬紅地金彩孔雀牡丹紋執壺 | 明·嘉靖 | 851 | 青花蓮花雜寶紋蓋罐 | 明·萬曆 |
| 832 | 礬紅地描金花鳥紋執壺 | 明·嘉靖 | 852 | 青花仕女紋碗 | 明·萬曆 |
| 832 | 礬紅地金彩花卉紋執壺 | 明·嘉靖 | 852 | 青花花草紋蓮花形碗 | 明·萬曆 |
| 833 | 礬紅地金彩透雕花鳥紋執壺 | 明·嘉靖 | 853 | 青花地白花果紋盤 | 明·萬曆 |
| 833 | 黃釉青花葫蘆瓶 | 明·嘉靖 | 854 | 青花海水异獸紋盤 | 明·萬曆 |
| 834 | 黃釉紅彩纏枝蓮紋葫蘆瓶 | 明·嘉靖 | 854 | 青花菱口花鳥紋盤 | 明·萬曆 |
| 835 | 黃釉紅彩雲龍紋罐 | 明·嘉靖 | 855 | 青花蛙紋盤 | 明·萬曆 |
| 836 | 黃釉綠彩碗 | 明·嘉靖 | 856 | 青花蓮瓣形梵文盤 | 明·萬曆 |
| 836 | 黃釉綠彩人物紋碗 | 明·嘉靖 | 856 | 青花錦地開光折枝花紋套盒 | 明·萬曆 |
| 837 | 素三彩龍紋綉墩 | 明·嘉靖 | 857 | 青花雲鳳紋缸 | 明·萬曆 |
| 838 | 綠地金彩牡丹紋碗 | 明·嘉靖 | 857 | 鬥彩八寶紋碗 | 明·萬曆 |
| 838 | 黃釉暗花鳳紋罐 | 明·嘉靖 | 858 | 五彩鏤空雲鳳紋瓶 | 明·萬曆 |
| 839 | 回青釉盤 | 明·嘉靖 | 859 | 五彩鴛鴦蓮花紋蒜頭瓶 | 明·萬曆 |
| 839 | 霽藍釉碗 | 明·嘉靖 | 859 | 五彩鳳紋葫蘆形壁瓶 | 明·萬曆 |
| 840 | 外冬青内回青釉劃花雲龍紋碗 | 明·嘉靖 | 860 | 五彩龍鳳紋觚 | 明·萬曆 |
| 840 | 藍釉堆花三足爐 | 明·嘉靖 | 860 | 五彩雲龍花鳥紋花觚 | 明·萬曆 |
| 841 | 綠釉碗 | 明·嘉靖 | 861 | 五彩雲龍紋觚 | 明·萬曆 |
| 841 | 礬紅釉梨形壺 | 明·嘉靖 | 862 | 五彩雲龍紋蓋罐 | 明·萬曆 |
| 842 | 醬釉碗 | 明·嘉靖 | 862 | 五彩龍鳳提梁壺 | 明·萬曆 |
| 842 | 青花團龍紋提梁壺 | 明·隆慶 | 863 | 五彩獸面紋鼎 | 明·萬曆 |
| 843 | 青花雲龍紋盤 | 明·隆慶 | 864 | 五彩龍穿花紋盤 | 明·萬曆 |
| 843 | 青花魚藻紋盤 | 明·隆慶 | 865 | 五彩龍鳳紋盤 | 明·萬曆 |
| 844 | 青花嫦娥奔月紋八角盤 | 明·隆慶 | 865 | 五彩五穀豐登圖盤 | 明·萬曆 |
| 844 | 青花仕女撫嬰圖長方盒 | 明·隆慶 | 866 | 五彩亭臺人物紋盤 | 明·萬曆 |
| 845 | 青花黄地龍戲珠紋碗 | 明·隆慶 | 866 | 五彩仙人祝壽圖盤 | 明·萬曆 |
| 845 | 青花嬰戲蓮紋碗 | 明·隆慶 | 867 | 五彩牡丹紋盤 | 明·萬曆 |
| 846 | 五彩蓮池水鳥紋缸 | 明·隆慶 | 868 | 五彩蓮花紋蓋盒 | 明·萬曆 |
| 847 | 青花纏枝番蓮紋梅瓶 | 明·萬曆 | 868 | 五彩龍鳳紋筆盒 | 明·萬曆 |
| 848 | 青花人物紋蓋瓶 | 明·萬曆 | 869 | 五彩花鳥紋折沿盆 | 明·萬曆 |
| 848 | 青花魚藻紋蒜頭瓶 | 明·萬曆 | 869 | 五彩龍鳳紋折沿盆 | 明·萬曆 |
| 849 | 青花花卉紋活環瓶 | 明·萬曆 | 870 | 五彩人物紋折沿盆 | 明·萬曆 |
| 849 | 青花鳳獸穿牡丹紋葫蘆瓶 | 明·萬曆 | 870 | 五彩雙龍紋水丞 | 明·萬曆 |

| 頁碼 | 名稱 | 時代 |
|---|---|---|
| 871 | 五彩鳳穿花紋軍持 | 明・萬曆 |
| 871 | 黃釉綠彩雲龍紋蓋罐 | 明・萬曆 |
| 872 | 黃釉紫彩人物花卉紋尊 | 明・萬曆 |
| 873 | 黃釉紫綠彩雙龍紋盤 | 明・萬曆 |
| 873 | 黃釉紫綠彩雙耳三足爐 | 明・萬曆 |
| 874 | 黃釉紫綠彩龍紋綉墩 | 明・萬曆 |
| 875 | 霽藍釉白龍紋三足爐 | 明・萬曆 |
| 875 | 茄皮紫釉暗龍紋碗 | 明・萬曆 |
| 876 | 白釉饕餮紋觶 | 明・萬曆 |
| 876 | 青花花卉紋出戟觚 | 明・天啓 |
| 877 | 青花蓮池圖八方蓋罐 | 明・天啓 |
| 877 | 青花郊游圖瓶 | 明・崇禎 |
| 878 | 青花五老圖罐 | 明・崇禎 |
| 879 | 青花人物紋净水碗 | 明・崇禎 |
| 879 | 青花松竹梅花鳥紋小缸 | 明・崇禎 |
| 880 | 素三彩龍鳳牡丹紋碗 | 明・崇禎 |
| 881 | 五彩雲龍紋盤 | 明・崇禎 |
| 881 | 紅綠彩牡丹紋罐 | 明・崇禎 |
| 882 | 德化窑白釉刻玉蘭紋尊 | 明・崇禎 |
| 882 | 德化窑白釉象耳弦紋尊 | 明・崇禎 |
| 883 | 德化窑白釉凸花出戟鼎式爐 | 明・崇禎 |
| 883 | 德化窑白釉螭耳三足爐 | 明・崇禎 |
| 884 | 德化窑白釉雙螭壺 | 明・崇禎 |
| 885 | 德化窑白釉方形執壺 | 明・崇禎 |
| 885 | 德化窑白釉燭臺 | 明・崇禎 |
| 886 | 德化窑白釉犀角杯 | 明・崇禎 |
| 886 | 龍泉窑青釉刻花帶蓋梅瓶 | 明・崇禎 |
| 887 | 龍泉窑青釉印花蓋罐 | 明・崇禎 |
| 887 | 龍泉窑青釉執壺 | 明・崇禎 |
| 888 | 龍泉窑青釉孔雀牡丹紋墩 | 明・崇禎 |
| 888 | 仿官窑貫耳瓶 | 明・崇禎 |

# 陶瓷器四　目錄

清

| 頁碼 | 名稱 | 時代 |
|---|---|---|
| 889 | 青花山水紋盤 | 清・順治 |
| 890 | 青花人物圖盤 | 清・順治 |
| 891 | 青花天女散花紋碗 | 清・順治 |
| 891 | 青花歸帆圖筆筒 | 清・順治 |
| 892 | 青花花鳥紋蓋罐 | 清・順治 |
| 893 | 青花雲龍紋瓶 | 清・順治 |
| 893 | 青花山水圖瓶 | 清・順治 |
| 894 | 五彩洞石花卉紋筒式瓶 | 清・順治 |
| 894 | 五彩牡丹紋尊 | 清・順治 |
| 895 | 五彩花鳥紋瓶 | 清・順治 |
| 895 | 五彩錦地開光花卉紋瓶 | 清・順治 |
| 896 | 五彩百鳥朝鳳圖蓋罐 | 清・順治 |
| 897 | 黃釉暗龍紋盤 | 清・順治 |
| 897 | 茄波紫釉暗雲龍紋盤 | 清・順治 |
| 898 | 青花山水圖雙耳瓶 | 清・康熙 |
| 899 | 青花雲龍紋瓶 | 清・康熙 |
| 899 | 青花松鼠葡萄紋棒槌瓶 | 清・康熙 |
| 900 | 青花夜宴桃李園圖棒槌瓶 | 清・康熙 |
| 900 | 青花西廂記人物棒槌瓶 | 清・康熙 |
| 901 | 青花萬壽瓶 | 清・康熙 |
| 902 | 青花山水人物圖方瓶 | 清・康熙 |
| 902 | 青花花鳥紋瓶 | 清・康熙 |
| 903 | 青花蓮紋長頸瓶 | 清・康熙 |
| 903 | 青花牡丹紋長頸瓶 | 清・康熙 |
| 904 | 青花纏枝番蓮紋雙耳鹿頭尊 | 清・康熙 |
| 905 | 青花農家豐收圖尊 | 清・康熙 |
| 905 | 青花夔鳳紋搖鈴尊 | 清・康熙 |
| 906 | 青花壽山福海紋花盆 | 清・康熙 |
| 907 | 青花攜琴訪友圖花盆 | 清・康熙 |
| 907 | 青花麻姑獻壽紋菱花口花盆 | 清・康熙 |

| 頁碼 | 名稱 | 時代 |
|---|---|---|
| 908 | 青花白牡丹蟠螭紋觚 | 清・康熙 |
| 908 | 青花夔龍紋蓋罐 | 清・康熙 |
| 909 | 青花纏枝西番蓮紋蓋罐 | 清・康熙 |
| 909 | 青花團壽紋蓋罐 | 清・康熙 |
| 910 | 青花雲肩花卉紋蓋罐 | 清・康熙 |
| 911 | 青花麒麟紋盤 | 清・康熙 |
| 911 | 青花雙龍紋碗 | 清・康熙 |
| 912 | 青花牡丹紋碗 | 清・康熙 |
| 913 | 青花花卉紋大碗 | 清・康熙 |
| 913 | 青花春耕圖紋碗 | 清・康熙 |
| 914 | 青花竹林七賢圖碗 | 清・康熙 |
| 914 | 青花人物圖净水碗 | 清・康熙 |
| 915 | 青花竹紋竹節壺 | 清・康熙 |
| 916 | 青花松竹梅紋執壺 | 清・康熙 |
| 916 | 青花纏枝牡丹紋印盒 | 清・康熙 |
| 917 | 青花銘文筆筒 | 清・康熙 |
| 917 | 青花滕王閣圖缸 | 清・康熙 |
| 918 | 黃地青花雲龍紋碗 | 清・康熙 |
| 918 | 青花綠彩雲龍紋盤 | 清・康熙 |
| 919 | 青花綠彩雲龍紋盤 | 清・康熙 |
| 920 | 青花釉裏紅樓閣圖盤 | 清・康熙 |
| 920 | 青花釉裏紅山水紋菱口盤 | 清・康熙 |
| 921 | 青花釉裏紅鴛鴦蓮池紋三足洗 | 清・康熙 |
| 922 | 醬釉地青花釉裏紅龍紋葫蘆瓶 | 清・康熙 |
| 922 | 釉裏三彩海水雙龍紋瓶 | 清・康熙 |
| 923 | 釉裏紅折枝花卉紋水丞 | 清・康熙 |
| 923 | 釉裏紅雲龍紋碗 | 清・康熙 |
| 924 | 釉裏紅夔鳳紋瓶 | 清・康熙 |
| 924 | 釉裏紅幾何紋長頸瓶 | 清・康熙 |
| 925 | 釉裏紅海獸洗口瓶 | 清・康熙 |
| 925 | 釉裏紅纏枝牡丹紋瓶 | 清・康熙 |
| 926 | 鬥彩龍鳳紋蓋罐 | 清・康熙 |

246

| 頁碼 | 名稱 | 時代 | 頁碼 | 名稱 | 時代 |
|---|---|---|---|---|---|
| 926 | 鬥彩魚藻紋罐 | 清・康熙 | 949 | 五彩龍紋盤 | 清・康熙 |
| 927 | 鬥彩竹紋竹節式蓋罐 | 清・康熙 | 949 | 五彩描金花蝶紋攢盤 | 清・康熙 |
| 928 | 鬥彩瓔珞紋賁巴壺 | 清・康熙 | 950 | 五彩西廂記圖缸 | 清・康熙 |
| 929 | 鬥彩雉雞牡丹紋碗 | 清・康熙 | 950 | 五彩釉裏紅海水雲龍紋缸 | 清・康熙 |
| 929 | 鬥彩萬字桃實紋碗 | 清・康熙 | 951 | 五彩加金獸面紋方薰 | 清・康熙 |
| 930 | 鬥彩雲龍紋盤 | 清・康熙 | 952 | 五彩加金開光蓮花紋枕 | 清・康熙 |
| 930 | 鬥彩花卉龍鳳紋盤 | 清・康熙 | 952 | 五彩加金花鳥紋八方花盆 | 清・康熙 |
| 931 | 鬥彩龍鳳紋盤 | 清・康熙 | 953 | 紫地琺瑯彩蓮花紋瓶 | 清・康熙 |
| 932 | 鬥彩蓮池魚藻紋盤 | 清・康熙 | 953 | 藍地琺瑯彩牡丹紋碗 | 清・康熙 |
| 933 | 鬥彩雲龍紋缸 | 清・康熙 | 954 | 藍地琺瑯彩纏枝牡丹紋碗 | 清・康熙 |
| 933 | 鬥彩人物紋菱式花盆 | 清・康熙 | 954 | 黃地琺瑯彩花卉紋碗 | 清・康熙 |
| 934 | 五彩蝴蝶紋梅瓶 | 清・康熙 | 955 | 黃地琺瑯彩纏枝牡丹紋碗 | 清・康熙 |
| 935 | 米色地五彩花鳥紋玉壺春瓶 | 清・康熙 | 955 | 冬青釉五彩加金花鳥紋花盆 | 清・康熙 |
| 935 | 五彩花卉紋瓶 | 清・康熙 | 956 | 冬青釉青花礬紅海天浴日紋碗 | 清・康熙 |
| 936 | 五彩花鳥紋棒槌瓶 | 清・康熙 | 957 | 冬青釉描金山水圖洗 | 清・康熙 |
| 936 | 五彩和合二仙棒槌瓶 | 清・康熙 | 957 | 三彩蓮池圖攢盤 | 清・康熙 |
| 937 | 五彩耕織圖棒槌瓶 | 清・康熙 | 958 | 素三彩花果紋盤 | 清・康熙 |
| 938 | 灑藍地描金開光五彩花鳥紋棒槌瓶 | 清・康熙 | 959 | 雕地龍紋素三彩花蝶紋碗 | 清・康熙 |
| 938 | 五彩雉雞牡丹紋瓶 | 清・康熙 | 959 | 素三彩虎皮斑紋碗 | 清・康熙 |
| 939 | 五彩百蝶瓶 | 清・康熙 | 960 | 素三彩鏤空錢紋香薰 | 清・康熙 |
| 939 | 五彩加金三獅紋直頸瓶 | 清・康熙 | 960 | 釉下三彩山水紋筆筒 | 清・康熙 |
| 940 | 五彩團鶴紋葫蘆瓶 | 清・康熙 | 961 | 素三彩綠地海馬紋瓶 | 清・康熙 |
| 940 | 五彩纏枝牡丹紋鳳尾尊 | 清・康熙 | 961 | 黑釉描金盤口瓶 | 清・康熙 |
| 941 | 五彩貼金蓮池紋鳳尾尊 | 清・康熙 | 962 | 黑地三彩爐 | 清・康熙 |
| 942 | 五彩花卉紋碗 | 清・康熙 | 962 | 綠彩八寶雲龍紋蓋罐 | 清・康熙 |
| 942 | 黃地五彩雲龍紋碗 | 清・康熙 | 963 | 藍地黃龍紋盤 | 清・康熙 |
| 943 | 五彩人物紋碗 | 清・康熙 | 964 | 白釉花觚 | 清・康熙 |
| 943 | 五彩花鳥紋缸 | 清・康熙 | 964 | 白釉凸花團螭紋太白尊 | 清・康熙 |
| 944 | 五彩竹雀紋壺 | 清・康熙 | 965 | 白釉鏤花碗 | 清・康熙 |
| 945 | 五彩龍鳳紋盤 | 清・康熙 | 965 | 豆青釉暗花筆筒 | 清・康熙 |
| 946 | 五彩山水圖盤 | 清・康熙 | 966 | 豆青釉堆花雲紋馬蹄式水盂 | 清・康熙 |
| 947 | 五彩花鳥紋盤 | 清・康熙 | 966 | 青釉橄欖式瓶 | 清・康熙 |
| 947 | 五彩麻姑獻壽折沿盤 | 清・康熙 | 967 | 青釉凸花海水雲螭紋瓶 | 清・康熙 |
| 948 | 五彩百鳥朝鳳圖盤 | 清・康熙 | 968 | 黃釉暗花提梁壺 | 清・康熙 |

| 頁碼 | 名稱 | 時代 | 頁碼 | 名稱 | 時代 |
| --- | --- | --- | --- | --- | --- |
| 969 | 黃釉暗花西番蓮紋盤 | 清·康熙 | 990 | 青花雲龍紋蓋罐 | 清·雍正 |
| 969 | 黃釉淺浮雕龍紋長方形杯托 | 清·康熙 | 990 | 青花折枝花果紋蓋罐 | 清·雍正 |
| 970 | 豇豆紅釉暗刻團形螭龍紋太白尊 | 清·康熙 | 991 | 青花纏枝蓮紋花插 | 清·雍正 |
| 970 | 豇豆紅釉水盂 | 清·康熙 | 992 | 青花雲龍紋折沿盤 | 清·雍正 |
| 971 | 豇豆紅釉菊瓣瓶 | 清·康熙 | 992 | 青花一束蓮紋盤 | 清·雍正 |
| 971 | 豇豆紅釉柳葉瓶 | 清·康熙 | 993 | 青花纏枝花卉紋缸 | 清·雍正 |
| 972 | 霽紅釉梅瓶 | 清·康熙 | 994 | 青花纏枝蓮紋折沿盆 | 清·雍正 |
| 973 | 珊瑚紅釉瓶 | 清·康熙 | 994 | 青花花鳥紋缸 | 清·雍正 |
| 973 | 郎窯紅釉膽式瓶 | 清·康熙 | 995 | 青花釉裏紅纏枝蓮紋雙螭耳尊 | 清·雍正 |
| 974 | 郎窯紅釉瓶 | 清·康熙 | 995 | 青花釉裏紅海水紅龍紋天球瓶 | 清·雍正 |
| 974 | 郎窯紅釉觀音尊 | 清·康熙 | 996 | 青花釉裏紅折枝花果紋瓶 | 清·雍正 |
| 975 | 霽藍釉碗 | 清·康熙 | 996 | 青花釉裏紅鳳穿牡丹紋蓋罐 | 清·雍正 |
| 975 | 天藍釉菊瓣尊 | 清·康熙 | 997 | 釉裏紅海水白龍紋瓶 | 清·雍正 |
| 976 | 天藍釉凸拐耳梅瓶 | 清·康熙 | 998 | 鬥彩團花紋天球瓶 | 清·雍正 |
| 977 | 天藍釉琵琶式尊 | 清·康熙 | 999 | 鬥彩纏枝蓮紋梅瓶 | 清·雍正 |
| 977 | 天藍釉刻菊花長頸瓶 | 清·康熙 | 999 | 鬥彩番蓮福壽圖葫蘆瓶 | 清·雍正 |
| 978 | 茄皮紫釉螭耳瓶 | 清·康熙 | 1000 | 鬥彩花卉紋如意耳蒜頭瓶 | 清·雍正 |
| 979 | 灑藍描金博古圖菱口碗 | 清·康熙 | 1001 | 鬥彩團花紋罐 | 清·雍正 |
| 979 | 孔雀綠釉凸螭紋方鼎 | 清·康熙 | 1001 | 鬥彩纏枝花紋三足爐 | 清·雍正 |
| 980 | 青花海水龍紋瓶 | 清·雍正 | 1002 | 鬥彩龍鳳紋盤 | 清·雍正 |
| 981 | 青花龍鳳紋燈籠瓶 | 清·雍正 | 1003 | 鬥彩鴛鴦蓮紋盤 | 清·雍正 |
| 981 | 青花葫蘆飛蝠紋橄欖瓶 | 清·雍正 | 1003 | 鬥彩海屋添籌紋盤 | 清·雍正 |
| 982 | 青花桃蝠紋橄欖瓶 | 清·雍正 | 1004 | 鬥彩花卉紋菊瓣尊 | 清·雍正 |
| 983 | 青花雲龍紋瓶 | 清·雍正 | 1005 | 鬥彩花鳥紋提梁壺 | 清·雍正 |
| 983 | 青花纏枝蓮紋蒜頭瓶 | 清·雍正 | 1006 | 鬥彩萬花獻瑞紋碗 | 清·雍正 |
| 984 | 青花纏枝蓮紋天球瓶 | 清·雍正 | 1006 | 五彩蝙蝠葫蘆紋碗 | 清·雍正 |
| 985 | 青花三果紋瓶 | 清·雍正 | 1007 | 五彩仕女紋罐 | 清·雍正 |
| 985 | 青花折枝蓮紋象耳折角方瓶 | 清·雍正 | 1007 | 粉彩杏林春燕紋瓶 | 清·雍正 |
| 986 | 青花纏枝蓮紋貫耳穿帶瓶 | 清·雍正 | 1008 | 粉彩蓮池紋玉壺春瓶 | 清·雍正 |
| 987 | 青花花鳥紋雙耳扁瓶 | 清·雍正 | 1009 | 粉彩牡丹盤口瓶 | 清·雍正 |
| 988 | 青花瓜紋棱瓶 | 清·雍正 | 1009 | 粉彩蝠桃紋橄欖瓶 | 清·雍正 |
| 988 | 青花纏枝蓮紋雙螭耳盤口尊 | 清·雍正 | 1010 | 粉彩八桃紋天球瓶 | 清·雍正 |
| 989 | 青花纏枝蓮紋鳩耳尊 | 清·雍正 | 1011 | 粉彩梅仙鵪鶉紋天球瓶 | 清·雍正 |
| 989 | 青花鳳紋罐 | 清·雍正 | 1012 | 粉彩花蝶膽式瓶 | 清·雍正 |

| 頁碼 | 名稱 | 時代 | 頁碼 | 名稱 | 時代 |
|---|---|---|---|---|---|
| 1012 | 粉彩花鳥紋瓜棱瓶 | 清·雍正 | 1032 | 霽紅釉梅瓶 | 清·雍正 |
| 1013 | 綠地粉彩描金堆花六角瓶 | 清·雍正 | 1032 | 霽紅釉長頸盤口瓶 | 清·雍正 |
| 1013 | 珊瑚紅地粉彩牡丹紋貫耳瓶 | 清·雍正 | 1033 | 淡粉紅釉梅瓶 | 清·雍正 |
| 1014 | 珊瑚紅地粉彩花鳥紋瓶 | 清·雍正 | 1033 | 霽藍釉盤口尊 | 清·雍正 |
| 1015 | 粉彩玉蘭紋盤 | 清·雍正 | 1034 | 霽藍釉渣斗 | 清·雍正 |
| 1016 | 粉彩過枝桃果紋盤 | 清·雍正 | 1034 | 松石綠釉暗花回紋折腰碗 | 清·雍正 |
| 1016 | 粉彩仕女嬰戲紋盤 | 清·雍正 | 1035 | 天藍釉紡錘瓶 | 清·雍正 |
| 1017 | 墨地粉彩纏枝蓮紋盤 | 清·雍正 | 1035 | 天藍釉環耳方瓶 | 清·雍正 |
| 1017 | 粉彩過枝花卉紋碗 | 清·雍正 | 1036 | 孔雀藍釉撇口尊 | 清·雍正 |
| 1018 | 粉彩花卉紋葵瓣碗 | 清·雍正 | 1036 | 青金藍釉蒜頭瓶 | 清·雍正 |
| 1018 | 粉彩纏枝牡丹紋鏤空蓋盒 | 清·雍正 | 1037 | 孔雀藍釉凸花尊 | 清·雍正 |
| 1019 | 粉彩人物圖筆筒 | 清·雍正 | 1037 | 龜皮綠釉撇口瓶 | 清·雍正 |
| 1020 | 珐琅彩松竹梅紋瓶 | 清·雍正 | 1038 | 綠釉凸花如意耳蒜頭瓶 | 清·雍正 |
| 1021 | 珐琅彩山水圖碗 | 清·雍正 | 1038 | 松石綠釉貫耳瓶 | 清·雍正 |
| 1021 | 珐琅彩墨竹圖碗 | 清·雍正 | 1039 | 窯變釉弦紋盤口瓶 | 清·雍正 |
| 1022 | 珐琅彩雉鷄牡丹紋碗 | 清·雍正 | 1039 | 窯變釉雙螭耳瓶 | 清·雍正 |
| 1022 | 珐琅彩百花紋碗 | 清·雍正 | 1040 | 窯變釉弦紋瓶 | 清·雍正 |
| 1023 | 珐琅彩黃地雲龍紋碗 | 清·雍正 | 1040 | 窯變釉杏圓雙耳扁瓶 | 清·雍正 |
| 1023 | 黃地珐琅彩梅花詩句紋碗 | 清·雍正 | 1041 | 窯變釉貫耳瓶 | 清·雍正 |
| 1024 | 墨彩山水圖墨床 | 清·雍正 | 1041 | 窯變釉如意耳尊 | 清·雍正 |
| 1024 | 黃地綠彩雲蝠紋碗 | 清·雍正 | 1042 | 窯變釉蟠螭魚簍尊 | 清·雍正 |
| 1025 | 黃地綠彩海水白鶴紋碗 | 清·雍正 | 1042 | 茄皮紫釉膽式瓶 | 清·雍正 |
| 1025 | 礬紅地白花蝴蝶紋圓盒 | 清·雍正 | 1043 | 茶葉末釉壺 | 清·雍正 |
| 1026 | 墨地綠彩花鳥紋瓶 | 清·雍正 | 1043 | 仿汝釉雙耳扁瓶 | 清·雍正 |
| 1026 | 白釉嬰耳長頸瓶 | 清·雍正 | 1044 | 仿鈞釉雙螭耳尊 | 清·雍正 |
| 1027 | 白釉雙魚瓶 | 清·雍正 | 1045 | 仿鈞釉菱花形洗 | 清·雍正 |
| 1027 | 青釉花瓣口尊 | 清·雍正 | 1045 | 仿官釉匜式尊 | 清·雍正 |
| 1028 | 青釉瓜棱罐 | 清·雍正 | 1046 | 仿官釉琮式瓶 | 清·雍正 |
| 1028 | 青釉荸薺式三繫瓶 | 清·雍正 | 1046 | 仿哥釉三羊瓶 | 清·雍正 |
| 1029 | 青釉雲龍紋缸 | 清·雍正 | 1047 | 仿哥釉貫耳扁方瓶 | 清·雍正 |
| 1030 | 粉青釉凸花如意耳蒜頭瓶 | 清·雍正 | 1047 | 仿定窯花觚 | 清·雍正 |
| 1030 | 粉青釉茶壺 | 清·雍正 | 1048 | 青花纏枝蓮紋觚式瓶 | 清·乾隆 |
| 1031 | 粉青釉暗纏枝蓮紋尊 | 清·雍正 | 1049 | 青花龍鳳紋盤口瓶 | 清·乾隆 |
| 1031 | 霽紅釉玉壺春瓶 | 清·雍正 | 1050 | 青花花卉紋瓶 | 清·乾隆 |

| 頁碼 | 名稱 | 時代 | 頁碼 | 名稱 | 時代 |
|---|---|---|---|---|---|
| 1050 | 青花折枝花卉紋蒜頭瓶 | 清・乾隆 | 1074 | 鬥彩花卉紋甘露瓶 | 清・乾隆 |
| 1051 | 青花纏枝蓮花紋瓶 | 清・乾隆 | 1075 | 鬥彩勾蓮紋螭耳扁瓶 | 清・乾隆 |
| 1052 | 青花折枝花果紋梅瓶 | 清・乾隆 | 1076 | 鬥彩農耕圖扁瓶 | 清・乾隆 |
| 1052 | 青花折枝花果紋六方瓶 | 清・乾隆 | 1077 | 鬥彩八寶團龍紋蓋罐 | 清・乾隆 |
| 1053 | 黃地青花六龍捧壽紋瓶 | 清・乾隆 | 1077 | 鬥彩綠龍紋蓋罐 | 清・乾隆 |
| 1053 | 青花纏枝蓮紋貫耳扁瓶 | 清・乾隆 | 1078 | 鬥彩夔鳳花卉紋盤 | 清・乾隆 |
| 1054 | 青花暗八仙穿帶瓶 | 清・乾隆 | 1078 | 鬥彩暗八仙紋束腰盤 | 清・乾隆 |
| 1055 | 青花纏枝花卉紋扁瓶 | 清・乾隆 | 1079 | 鬥彩八寶紋盤 | 清・乾隆 |
| 1055 | 青花八吉祥紋扁壺 | 清・乾隆 | 1080 | 鬥彩鴛鴦戲蓮紋臥足碗 | 清・乾隆 |
| 1056 | 青花海水桃紋龍耳扁瓶 | 清・乾隆 | 1080 | 鬥彩螭龍穿花紋僧帽壺 | 清・乾隆 |
| 1057 | 青花雲龍紋五孔扁瓶 | 清・乾隆 | 1081 | 藍地鬥彩蓮池圖鏤空綉墩 | 清・乾隆 |
| 1058 | 青花纏枝蓮托八寶紋鋪耳尊 | 清・乾隆 | 1082 | 粉彩錦上添花海棠式瓶 | 清・乾隆 |
| 1059 | 青花折枝花果紋執壺 | 清・乾隆 | 1082 | 粉彩詩意瓶 | 清・乾隆 |
| 1060 | 青花八寶紋盉式壺 | 清・乾隆 | 1083 | 粉彩嬰戲圖環耳瓶 | 清・乾隆 |
| 1060 | 青花海水紋高足盤 | 清・乾隆 | 1084 | 粉彩鬥彩花卉詩句雙耳瓶 | 清・乾隆 |
| 1061 | 淡黃地青花折枝花卉紋折沿碗 | 清・乾隆 | 1084 | 粉彩花蝶紋腰圓瓶 | 清・乾隆 |
| 1062 | 青花雲鶴紋爵盤 | 清・乾隆 | 1085 | 粉彩夔鳳穿花紋獸耳銜環瓶 | 清・乾隆 |
| 1062 | 青花勾蓮紋燭臺 | 清・乾隆 | 1086 | 粉彩花果紋帶蓋梅瓶 | 清・乾隆 |
| 1063 | 豆青釉青花團龍紋雙耳罐 | 清・乾隆 | 1086 | 粉彩花卉紋觀音瓶 | 清・乾隆 |
| 1064 | 青花龍鳳紋雙聯罐 | 清・乾隆 | 1087 | 粉彩花卉紋膽瓶 | 清・乾隆 |
| 1064 | 青花描金蝴蝶三犧尊 | 清・乾隆 | 1087 | 粉彩仙鶴紋膽瓶 | 清・乾隆 |
| 1065 | 青花西洋仕女圖盤 | 清・乾隆 | 1088 | 粉彩嬰戲紋瓶 | 清・乾隆 |
| 1066 | 青花經文蓋鉢 | 清・乾隆 | 1088 | 粉彩纏枝花紋大瓶 | 清・乾隆 |
| 1066 | 青花纏枝蓮花紋花囊 | 清・乾隆 | 1089 | 粉彩鏤空花卉葫蘆形轉心瓶 | 清・乾隆 |
| 1067 | 青花胭脂紅彩雲龍紋瓶 | 清・乾隆 | 1090 | 粉彩開光鏤空花卉紋象耳轉心瓶 | 清・乾隆 |
| 1068 | 青花海水紅彩雲龍紋盤 | 清・乾隆 | 1090 | 粉彩鏤空花果紋六方轉心瓶 | 清・乾隆 |
| 1069 | 青花釉裏紅雲龍紋天球瓶 | 清・乾隆 | 1091 | 粉彩開光鏤空轉心瓶 | 清・乾隆 |
| 1070 | 釉裏紅團龍紋葫蘆瓶 | 清・乾隆 | 1092 | 粉彩花卉紋轉心瓶 | 清・乾隆 |
| 1070 | 釉裏紅折枝花果紋葫蘆瓶 | 清・乾隆 | 1092 | 粉彩開光山水紋鏤空蓋瓶 | 清・乾隆 |
| 1071 | 釉裏紅雲龍紋玉壺春瓶 | 清・乾隆 | 1093 | 粉彩黃地番蓮紋瓶 | 清・乾隆 |
| 1071 | 黃地釉裏紅花蝶紋玉壺春瓶 | 清・乾隆 | 1093 | 粉彩開光花卉紋瓶 | 清・乾隆 |
| 1072 | 釉裏紅芍藥紋賞瓶 | 清・乾隆 | 1094 | 粉彩八仙圖八角瓶 | 清・乾隆 |
| 1073 | 鬥彩描金進寶圖雙螭耳瓶 | 清・乾隆 | 1095 | 粉彩描金開光花鳥圖八方瓶 | 清・乾隆 |
| 1074 | 鬥彩龍鳳穿花紋梅瓶 | 清・乾隆 | 1095 | 粉彩開光山水詩句瓶 | 清・乾隆 |

| 頁碼 | 名稱 | 時代 | 頁碼 | 名稱 | 時代 |
|---|---|---|---|---|---|
| 1096 | 粉彩山水紋方瓶 | 清·乾隆 | 1118 | 琺瑯彩雉雞芙蓉紋玉壺春瓶 | 清·乾隆 |
| 1097 | 粉彩雲鳳象耳瓶 | 清·乾隆 | 1118 | 琺瑯彩胭脂紫軋花地寶相花瓶 | 清·乾隆 |
| 1097 | 粉彩折枝花卉紋葫蘆瓶 | 清·乾隆 | 1119 | 琺瑯彩描金花卉紋瓶 | 清·乾隆 |
| 1098 | 粉彩百花圖葫蘆瓶 | 清·乾隆 | 1119 | 琺瑯彩番蓮紋瓶 | 清·乾隆 |
| 1099 | 粉彩如意耳葫蘆瓶 | 清·乾隆 | 1120 | 琺瑯彩錦地描金花卉紋蒜頭瓶 | 清·乾隆 |
| 1099 | 粉彩描金凸雕靈桃瓶 | 清·乾隆 | 1121 | 琺瑯彩開光花卉紋蒜頭瓶 | 清·乾隆 |
| 1100 | 粉彩描金堆貼蟠螭紋瓶 | 清·乾隆 | 1121 | 琺瑯彩龍鳳紋雙聯瓶 | 清·乾隆 |
| 1101 | 粉彩八寶紋賁巴瓶 | 清·乾隆 | 1122 | 琺瑯彩嬰戲紋雙聯瓶 | 清·乾隆 |
| 1102 | 黃地粉彩番蓮八吉祥紋藏草瓶 | 清·乾隆 | 1123 | 琺瑯彩開光山水圖瓶 | 清·乾隆 |
| 1102 | 粉彩山水人物紋三孔扁瓶 | 清·乾隆 | 1124 | 琺瑯彩西洋人物圖雙耳葫蘆瓶 | 清·乾隆 |
| 1103 | 豆青地開光粉彩山水紋海棠式瓶 | 清·乾隆 | 1124 | 琺瑯彩人物紋鼻烟壺 | 清·乾隆 |
| 1104 | 粉彩錦上添花盤口雙圓瓶 | 清·乾隆 | 1125 | 琺瑯彩人物紋盤 | 清·乾隆 |
| 1105 | 粉彩菊花紋燈籠尊 | 清·乾隆 | 1125 | 琺瑯彩花鳥紋盤 | 清·乾隆 |
| 1105 | 粉彩靈芝花卉紋尊 | 清·乾隆 | 1126 | 琺瑯彩胭脂紅刻花茶壺 | 清·乾隆 |
| 1106 | 粉彩描金海晏河清圖尊 | 清·乾隆 | 1126 | 胭脂紅地琺瑯彩蓮花紋碗 | 清·乾隆 |
| 1107 | 粉彩花卉紋包袱尊 | 清·乾隆 | 1127 | 藍地琺瑯彩蓮塘圖蓋罐 | 清·乾隆 |
| 1107 | 粉彩山水詩意尊 | 清·乾隆 | 1128 | 雕地海水紅彩龍紋蓋盅 | 清·乾隆 |
| 1108 | 粉彩百鹿紋雙耳尊 | 清·乾隆 | 1128 | 紅彩龍紋高足蓋碗 | 清·乾隆 |
| 1109 | 粉彩開光山水人物紋茶壺 | 清·乾隆 | 1129 | 紅彩纏枝番蓮紋瓶 | 清·乾隆 |
| 1109 | 粉彩開光烹茶圖茶壺 | 清·乾隆 | 1129 | 胭脂紅彩纏枝螭龍紋瓶 | 清·乾隆 |
| 1110 | 粉彩八寶勾蓮紋多穆壺 | 清·乾隆 | 1130 | 各色釉彩瓶 | 清·乾隆 |
| 1110 | 粉彩葫蘆花干支筆筒 | 清·乾隆 | 1131 | 藍釉描金銀桃果紋瓶 | 清·乾隆 |
| 1111 | 粉彩雲龍紋碗 | 清·乾隆 | 1132 | 灑藍釉描金勾蓮紋斜方瓶 | 清·乾隆 |
| 1111 | 粉彩百花紋碗 | 清·乾隆 | 1132 | 霽藍釉描金方蓋罐 | 清·乾隆 |
| 1112 | 粉彩花卉紋海棠式杯盤 | 清·乾隆 | 1133 | 霽青釉描金花卉紋七孔花插 | 清·乾隆 |
| 1112 | 粉彩古銅紋帶托爵 | 清·乾隆 | 1134 | 霽藍釉金彩雙鳳寶磬紋腰圓 | |
| 1113 | 粉彩萬福寶相紋葵花式盆奩 | 清·乾隆 | | 式盆奩 | 清·乾隆 |
| 1113 | 黃地粉彩三多連綿紋海棠式盆奩 | 清·乾隆 | 1134 | 灑金描金花卉紋三繫壺 | 清·乾隆 |
| 1114 | 粉彩百花紋花觚 | 清·乾隆 | 1135 | 廠官釉描金花卉紋葫蘆形燭臺 | 清·乾隆 |
| 1115 | 粉彩蕉葉紋花觚 | 清·乾隆 | 1135 | 白釉凸雕蓮瓣口瓶 | 清·乾隆 |
| 1115 | 粉彩仿古銅彩出戟花觚 | 清·乾隆 | 1136 | 白釉花果紋三聯瓶 | 清·乾隆 |
| 1116 | 琺瑯彩花卉紋橄欖瓶 | 清·乾隆 | 1136 | 白釉印花夔龍紋帶蓋扁尊 | 清·乾隆 |
| 1116 | 琺瑯彩花卉瓶 | 清·乾隆 | 1137 | 白釉印花獸面紋爵 | 清·乾隆 |
| 1117 | 琺瑯彩竹菊鵪鶉圖瓶 | 清·乾隆 | 1137 | 青釉刻花瓣紋雙耳瓶 | 清·乾隆 |

251

| 頁碼 | 名稱 | 時代 | 頁碼 | 名稱 | 時代 |
|---|---|---|---|---|---|
| 1138 | 青釉鏤空纏枝牡丹紋套瓶 | 清·乾隆 | 1158 | 鬥彩花鳥紋雙耳瓶 | 清·嘉慶 |
| 1139 | 粉青釉雞形薰 | 清·乾隆 | 1158 | 鬥彩牡丹蝙蝠紋蓋罐 | 清·嘉慶 |
| 1140 | 粉青釉暗花夔紋交泰瓶 | 清·乾隆 | 1159 | 粉彩凸雕嬰戲紋螭耳瓶 | 清·嘉慶 |
| 1140 | 粉青釉靈芝式筆洗 | 清·乾隆 | 1160 | 粉彩龍鳳穿牡丹紋雙耳瓶 | 清·嘉慶 |
| 1141 | 冬青釉描金天雞酒注 | 清·乾隆 | 1160 | 粉彩百花圖瓶 | 清·嘉慶 |
| 1142 | 孔雀藍釉象耳瓶 | 清·乾隆 | 1161 | 粉彩粉地勾蓮紋雕龍瓶 | 清·嘉慶 |
| 1142 | 胭脂紅釉蒜頭瓶 | 清·乾隆 | 1162 | 粉彩鳳穿花紋雙聯瓶 | 清·嘉慶 |
| 1143 | 鬆石綠釉纏枝蓮紋梅瓶 | 清·乾隆 | 1162 | 粉彩黃地雲龍紋帽筒 | 清·嘉慶 |
| 1144 | 鬆石綠釉鏤空冠架 | 清·乾隆 | 1163 | 紫地粉彩番蓮紋鏤空盤 | 清·嘉慶 |
| 1145 | 鬆石綠釉夔龍紋洗 | 清·乾隆 | 1164 | 粉彩金地百花紋大碗 | 清·嘉慶 |
| 1145 | 金彩釉纏枝蓮紋蓋盒 | 清·乾隆 | 1165 | 粉彩開光詩句紋茶壺 | 清·嘉慶 |
| 1146 | 茶葉末釉大吉瓶 | 清·乾隆 | 1165 | 油紅地五彩描金嬰戲圖碗 | 清·嘉慶 |
| 1146 | 窯變釉雲耳瓶 | 清·乾隆 | 1166 | 粉彩黃地蓮托八寶紋爐 | 清·嘉慶 |
| 1147 | 窯變釉花卉紋膽式瓶 | 清·乾隆 | 1167 | 胭脂紅彩龍鳳穿牡丹紋罐 | 清·嘉慶 |
| 1147 | 仿古銅彩蟠螭紋花口瓶 | 清·乾隆 | 1168 | 湖藍釉白花三管瓶 | 清·嘉慶 |
| 1148 | 仿古銅彩犧耳尊 | 清·乾隆 | 1168 | 紫金釉描金環耳瓶 | 清·嘉慶 |
| 1148 | 仿古銅彩雕螭龍紋三獸足洗 | 清·乾隆 | 1169 | 仿雕漆描金雙龍戲珠紋冠架 | 清·嘉慶 |
| 1149 | 仿雕漆釉雲龍紋碗 | 清·乾隆 | 1170 | 爐鈞釉燈籠尊 | 清·嘉慶 |
| 1149 | 仿石釉雙聯筆筒 | 清·乾隆 | 1170 | 青花暗八仙皮球錦紋包袱式瓶 | 清·道光 |
| 1150 | 仿竹刻夔紋筆筒 | 清·乾隆 | 1171 | 青花八吉祥紋螭耳瓶 | 清·道光 |
| 1150 | 木紋釉多穆壺 | 清·乾隆 | 1172 | 青花蓮托八吉祥紋壺 | 清·道光 |
| 1151 | 爐鈞釉方尊 | 清·乾隆 | 1172 | 青花梵文吉語碗 | 清·道光 |
| 1152 | 仿官釉水仙盆 | 清·乾隆 | 1173 | 青花纏枝番蓮紋花盆 | 清·道光 |
| 1152 | 仿汝釉葵花式洗 | 清·乾隆 | 1173 | 青花雲龍紋缸 | 清·道光 |
| 1153 | 仿汝釉桃形洗 | 清·乾隆 | 1174 | 青花御窯廠圖桌面 | 清·道光 |
| 1153 | 仿哥釉葉式洗 | 清·乾隆 | 1175 | 青花釉裏紅花蝶紋方瓶 | 清·道光 |
| 1154 | 青花龍鳳呈祥紋瓶 | 清·嘉慶 | 1175 | 粉彩花卉紋螭耳瓶 | 清·道光 |
| 1154 | 青花龍鳳紋雙螭耳瓶 | 清·嘉慶 | 1176 | 粉彩花卉紋螭耳瓶 | 清·道光 |
| 1155 | 青花鹿鶴圖瓶 | 清·嘉慶 | 1177 | 粉彩蓮塘鷺鷥圖瓶 | 清·道光 |
| 1155 | 青花纏枝蓮托八寶紋執壺 | 清·嘉慶 | 1177 | 粉彩描金蝴蝶紋罐 | 清·道光 |
| 1156 | 青花御製詩托盤 | 清·嘉慶 | 1178 | 粉彩黃地勾蓮人物紋瓶 | 清·道光 |
| 1156 | 青花紅彩水丞 | 清·嘉慶 | 1179 | 粉彩耕織圖鹿頭尊 | 清·道光 |
| 1157 | 青花蓮花托梵文酥油燈 | 清·嘉慶 | 1180 | 粉彩蓮花紋蓋碗 | 清·道光 |
| 1157 | 青花藍地白花紅彩龍紋盤 | 清·嘉慶 | 1180 | 粉彩米色地竹菊紋蟋蟀罐 | 清·道光 |

| 頁碼 | 名稱 | 時代 |
|---|---|---|
| 1181 | 琺瑯彩梅竹紋瓶 | 清・道光 |
| 1181 | 天藍釉描金蓋罐 | 清・道光 |
| 1182 | 天藍釉描金三孔葫蘆瓶 | 清・道光 |
| 1183 | 綠彩勾蓮紋盆托 | 清・道光 |
| 1183 | 松石綠釉竹節花盆 | 清・道光 |
| 1184 | 黃釉仿竹雕筆筒 | 清・道光 |
| 1184 | 青花三友圖瓶 | 清・咸豐 |
| 1185 | 青花開光粉彩花蝶草蟲紋茶壺 | 清・咸豐 |
| 1185 | 鬥彩描金纏枝花紋碗 | 清・咸豐 |
| 1186 | 粉彩青花山水紋雙耳瓶 | 清・咸豐 |
| 1186 | 藍釉描金花卉紋三管瓶 | 清・咸豐 |
| 1187 | 青花纏枝蓮紋瓶 | 清・同治 |
| 1187 | 粉彩嬰戲紋雙獸耳方尊 | 清・同治 |
| 1188 | 黃地粉彩喜鵲登梅紋盤 | 清・同治 |
| 1189 | 礬紅彩雙龍紋杯 | 清・同治 |
| 1189 | 紅釉描金喜字盤 | 清・同治 |
| 1190 | 湖綠地粉彩紫藤花鳥紋高足碗 | 清・同治 |
| 1190 | 紅地粉彩開光龍鳳紋圓盒 | 清・同治 |
| 1191 | 黃地粉彩花鳥紋花盆 | 清・同治 |
| 1192 | 綠地粉彩秋葵紋荷花缸 | 清・同治 |
| 1193 | 青花夔鳳紋簋 | 清・光緒 |
| 1193 | 青花荷蓮紋花盆 | 清・光緒 |
| 1194 | 粉彩五倫圖象耳瓶 | 清・光緒 |
| 1194 | 粉彩雲蝠紋賞瓶 | 清・光緒 |
| 1195 | 粉彩花卉紋盤螭長頸瓶 | 清・光緒 |
| 1196 | 粉彩描金雲龍紋賞瓶 | 清・光緒 |
| 1196 | 粉彩開光雲龍紋貫耳扁方瓶 | 清・光緒 |
| 1197 | 粉彩花卉紋瓶 | 清・光緒 |
| 1197 | 粉彩桃蝠紋筆筒 | 清・光緒 |
| 1198 | 粉彩蝴蝶梅花紋花盆 | 清・光緒 |
| 1198 | 粉彩綬帶牡丹紋花盆 | 清・光緒 |
| 1199 | 粉彩李白醉酒圖花盆 | 清・光緒 |
| 1199 | 粉彩名家詩畫方花盆 | 清・光緒 |
| 1200 | 礬紅彩龍紋盤 | 清・光緒 |

| 頁碼 | 名稱 | 時代 |
|---|---|---|
| 1201 | 廣彩方罐形雙耳花插 | 清・光緒 |
| 1201 | 霽藍釉描金琮式瓶 | 清・光緒 |
| 1202 | 青花纏枝蓮紋賞瓶 | 清・宣統 |
| 1202 | 青花釉裏紅墨彩松雪寒鴉圖瓶 | 清・宣統 |
| 1203 | 粉彩牡丹紋玉壺春瓶 | 清・宣統 |
| 1203 | 墨彩竹紋瓶 | 清・宣統 |

# 玉器一　目錄

### 新石器時代

| 頁碼 | 名稱 | 時代 |
|---|---|---|
| 1 | 玦 | 興隆窪文化 |
| 1 | 匕形器 | 興隆窪文化 |
| 1 | 匕形器 | 興隆窪文化 |
| 2 | 蟬形飾 | 興隆窪文化 |
| 2 | 雙孔鉞 | 仰韶文化 |
| 3 | 璜 | 仰韶文化 |
| 3 | 瑪瑙玦 | 馬家浜文化 |
| 4 | 玦 | 馬家浜文化 |
| 4 | 鉞 | 崧澤文化 |
| 5 | 璜 | 崧澤文化 |
| 5 | 璜 | 北陰陽營文化 |
| 6 | 琮 | 大汶口文化 |
| 6 | 琮 | 大汶口文化 |
| 7 | 鏟 | 大汶口文化 |
| 7 | 刀 | 大汶口文化 |
| 8 | 錐形器 | 大汶口文化 |
| 8 | 錐形器 | 大汶口文化 |
| 9 | 人面紋飾 | 大汶口文化 |
| 9 | 鐲 | 大汶口文化 |
| 10 | 人面紋佩 | 大溪文化 |
| 10 | 人形佩 | 大溪文化 |
| 11 | 龍 | 紅山文化 |
| 12 | 龍 | 紅山文化 |
| 12 | 豬龍 | 紅山文化 |
| 13 | 豬龍 | 紅山文化 |
| 14 | 豬龍 | 紅山文化 |
| 14 | 雙聯璧 | 紅山文化 |
| 15 | 三聯璧 | 紅山文化 |
| 15 | 勾雲形器 | 紅山文化 |
| 16 | 勾雲形器 | 紅山文化 |

| 頁碼 | 名稱 | 時代 |
|---|---|---|
| 16 | 勾雲形器 | 紅山文化 |
| 17 | 勾雲形器 | 紅山文化 |
| 17 | 雙獸首三孔器 | 紅山文化 |
| 18 | 馬蹄形器 | 紅山文化 |
| 18 | 獸面紋丫形器 | 紅山文化 |
| 19 | 獸首形飾 | 紅山文化 |
| 19 | 人形飾 | 紅山文化 |
| 20 | 鳳鳥形飾 | 紅山文化 |
| 21 | 鴞形飾 | 紅山文化 |
| 21 | 綠松石鴞形飾 | 紅山文化 |
| 22 | 鴞形飾 | 紅山文化 |
| 22 | 龜形飾 | 紅山文化 |
| 23 | 龜形飾 | 紅山文化 |
| 23 | 龜形飾 | 紅山文化 |
| 24 | 蠶形飾 | 紅山文化 |
| 24 | 環 | 紅山文化 |
| 25 | 鉤形器 | 紅山文化 |
| 25 | 璧 | 凌家灘文化 |
| 26 | 刻圖長方形版 | 凌家灘文化 |
| 26 | 瑪瑙斧 | 凌家灘文化 |
| 27 | 雙獸首璜 | 凌家灘文化 |
| 27 | 璜 | 凌家灘文化 |
| 28 | 璜 | 凌家灘文化 |
| 28 | 瑪瑙璜 | 凌家灘文化 |
| 29 | 冠形飾 | 凌家灘文化 |
| 29 | 人形飾 | 凌家灘文化 |
| 30 | 人形飾 | 凌家灘文化 |
| 31 | 龍形飾 | 凌家灘文化 |
| 31 | 鷹形飾 | 凌家灘文化 |
| 32 | 龜形飾 | 凌家灘文化 |
| 32 | 葉形飾 | 凌家灘文化 |
| 33 | 玦 | 凌家灘文化 |

| 頁碼 | 名稱 | 時代 | 頁碼 | 名稱 | 時代 |
| --- | --- | --- | --- | --- | --- |
| 33 | 環 | 凌家灘文化 | 54 | 鐲 | 良渚文化 |
| 34 | 瑪瑙環 | 凌家灘文化 | 54 | 鐲 | 良渚文化 |
| 34 | 箍形飾 | 凌家灘文化 | 55 | 龍首紋鐲 | 良渚文化 |
| 35 | 鐲 | 凌家灘文化 | 55 | 冠狀梳背 | 良渚文化 |
| 35 | 勺 | 凌家灘文化 | 56 | 冠狀梳背 | 良渚文化 |
| 36 | 神人獸面紋琮 | 良渚文化 | 56 | 冠狀梳背 | 良渚文化 |
| 36 | 神人獸面紋琮 | 良渚文化 | 57 | 冠狀梳背 | 良渚文化 |
| 37 | 神人獸面紋琮 | 良渚文化 | 58 | 冠狀梳背 | 良渚文化 |
| 38 | 神人獸面紋琮 | 良渚文化 | 58 | 龍首紋飾 | 良渚文化 |
| 38 | 神人獸面紋琮 | 良渚文化 | 59 | 柄形器 | 良渚文化 |
| 39 | 神人獸面紋琮 | 良渚文化 | 59 | 錐形器 | 良渚文化 |
| 39 | 神人獸面紋琮 | 良渚文化 | 60 | 錐形器 | 良渚文化 |
| 40 | 獸面紋琮 | 良渚文化 | 60 | 錐形器 | 良渚文化 |
| 40 | 人面紋琮 | 良渚文化 | 61 | 鈎形器 | 良渚文化 |
| 41 | 神人獸面紋琮 | 良渚文化 | 61 | 神人鳥形飾 | 良渚文化 |
| 42 | 柱形器 | 良渚文化 | 62 | 人形飾 | 良渚文化 |
| 43 | 柱形器 | 良渚文化 | 62 | 魚形飾 | 良渚文化 |
| 43 | 柱形器 | 良渚文化 | 63 | 人面紋琮 | 石峽文化 |
| 44 | 刻符璧 | 良渚文化 | 63 | 神人紋琮 | 石峽文化 |
| 45 | 三叉形器 | 良渚文化 | 64 | 玦 | 石峽文化 |
| 46 | 三叉形器 | 良渚文化 | 64 | 獸面紋璋 | 龍山文化 |
| 46 | 三叉形器 | 良渚文化 | 65 | 璋 | 龍山文化 |
| 47 | 牌形飾 | 良渚文化 | 65 | 璋 | 龍山文化 |
| 47 | 牌形飾 | 良渚文化 | 66 | 琮 | 龍山文化 |
| 48 | 管形飾 | 良渚文化 | 66 | 斧 | 龍山文化 |
| 48 | 管形飾 | 良渚文化 | 67 | 鉞 | 龍山文化 |
| 49 | 神人獸面紋璜 | 良渚文化 | 68 | 四孔刀 | 龍山文化 |
| 49 | 璜形器 | 良渚文化 | 68 | 有齒三牙璇璣 | 龍山文化 |
| 50 | 璜形器 | 良渚文化 | 69 | 竹節形簪 | 龍山文化 |
| 50 | 鉞 | 良渚文化 | 70 | 人面紋簪 | 龍山文化 |
| 51 | 神人獸面紋鉞 | 良渚文化 | 70 | 璋 | 龍山文化 |
| 52 | 斧 | 良渚文化 | 71 | 獸面紋琮 | 龍山文化 |
| 52 | 環 | 良渚文化 | 71 | 鉞 | 龍山文化 |
| 53 | 項飾 | 良渚文化 | 72 | 鏟 | 龍山文化 |

255

| 頁碼 | 名稱 | 時代 |
|---|---|---|
| 72 | 刀 | 龍山文化 |
| 73 | 璇璣 | 龍山文化 |
| 73 | 人頭像 | 龍山文化 |
| 74 | 鳳首笄 | 龍山文化 |
| 74 | 鷹形笄 | 龍山文化 |
| 75 | 鷹攫人首紋佩 | 龍山文化 |
| 76 | 鷹紋圭 | 陶寺文化 |
| 76 | 鉞 | 陶寺文化 |
| 77 | 琮 | 陶寺文化 |
| 77 | 獸面形飾 | 陶寺文化 |
| 78 | 環 | 陶寺文化 |
| 78 | 璋 | 石家河文化 |
| 79 | 人面形牌飾 | 石家河文化 |
| 79 | 人面形牌飾 | 石家河文化 |
| 80 | 人面形牌飾 | 石家河文化 |
| 80 | 人面形牌飾 | 石家河文化 |
| 81 | 神人獸面形牌飾 | 石家河文化 |
| 81 | 人頭形飾 | 石家河文化 |
| 82 | 璜 | 石家河文化 |
| 82 | 龍形佩 | 石家河文化 |
| 83 | 鳳形佩 | 石家河文化 |
| 83 | 人獸合體佩 | 石家河文化 |
| 84 | 虎面形飾 | 石家河文化 |
| 84 | 鷹形飾 | 石家河文化 |
| 85 | 鳳形飾 | 石家河文化 |
| 85 | 蟬形飾 | 石家河文化 |
| 86 | 簪 | 石家河文化 |
| 86 | 弦紋琮 | 齊家文化 |
| 87 | 蠶節紋琮 | 齊家文化 |
| 88 | 璧 | 齊家文化 |
| 88 | 璧 | 齊家文化 |
| 89 | 璧 | 齊家文化 |
| 89 | 單人獸形飾 | 卑南文化 |
| 90 | 雙人獸形飾 | 卑南文化 |

| 頁碼 | 名稱 | 時代 |
|---|---|---|
| 90 | 多環獸形飾 | 卑南文化 |

## 夏商

| 頁碼 | 名稱 | 時代 |
|---|---|---|
| 91 | 璋 | 夏 |
| 91 | 璋 | 夏 |
| 92 | 璋 | 夏 |
| 92 | 斧 | 夏 |
| 93 | 戈 | 夏 |
| 93 | 戚 | 夏 |
| 94 | 戚 | 夏 |
| 94 | 七孔刀 | 夏 |
| 95 | 鉞 | 夏 |
| 96 | 綠松石鑲嵌獸面紋牌飾 | 夏 |
| 97 | 鏟 | 夏 |
| 97 | 柄形器 | 夏 |
| 98 | 曲面牌飾 | 夏家店下層文化 |
| 98 | 蟠螭紋鐲 | 夏家店下層文化 |
| 99 | 簪 | 夏家店下層文化 |
| 99 | 簪 | 夏家店下層文化 |
| 100 | 璋 | 商 |
| 100 | 璋 | 商 |
| 101 | 璋 | 商 |
| 101 | 璋 | 商 |
| 102 | 璋 | 商 |
| 102 | 璋 | 商 |
| 103 | 琮 | 商 |
| 103 | 獸面紋琮 | 商 |
| 104 | 蟬紋琮 | 商 |
| 104 | 琮 | 商 |
| 105 | 璧 | 商 |
| 105 | 戚形璧 | 商 |

| 頁碼 | 名稱 | 時代 | 頁碼 | 名稱 | 時代 |
| --- | --- | --- | --- | --- | --- |
| 106 | 龍冠鴞紋璜 | 商 | 125 | 綠松石鳥形佩 | 商 |
| 106 | 鳥紋璜 | 商 | 125 | 鷹形佩 | 商 |
| 107 | 龍紋璜 | 商 | 126 | 鵝形佩 | 商 |
| 107 | 戈 | 商 | 126 | 鴞形佩 | 商 |
| 108 | 戈 | 商 | 127 | 虎形佩 | 商 |
| 109 | 戈 | 商 | 127 | 虎形佩 | 商 |
| 110 | 戈 | 商 | 128 | 魚形佩 | 商 |
| 110 | 戈 | 商 | 128 | 魚形佩 | 商 |
| 111 | 戈 | 商 | 129 | 魚形佩 | 商 |
| 111 | 獸面紋戈 | 商 | 129 | 魚形佩 | 商 |
| 112 | 戈 | 商 | 130 | 魚形佩 | 商 |
| 112 | 銅骹矛 | 商 | 130 | 鹿形佩 | 商 |
| 113 | 戚 | 商 | 131 | 牛頭形佩 | 商 |
| 113 | 鉞 | 商 | 131 | 兔形佩 | 商 |
| 114 | 鉞 | 商 | 132 | 蛙形佩 | 商 |
| 115 | 刀 | 商 | 132 | 螳螂形佩 | 商 |
| 115 | 刀 | 商 | 133 | 人形佩 | 商 |
| 116 | 刀 | 商 | 133 | 跽坐人形佩 | 商 |
| 116 | 螳螂刀 | 商 | 134 | 人形佩 | 商 |
| 117 | 斧 | 商 | 134 | 人首鳥身佩 | 商 |
| 118 | 龍形佩 | 商 | 135 | 跽坐人形佩 | 商 |
| 118 | 龍形佩 | 商 | 135 | 龍形玦 | 商 |
| 119 | 龍形佩 | 商 | 136 | 環 | 商 |
| 119 | 龍形佩 | 商 | 136 | 水晶套環 | 商 |
| 120 | 龍形佩 | 商 | 137 | 饕餮龍紋觿 | 商 |
| 120 | 獸面形佩 | 商 | 137 | 龍紋觿 | 商 |
| 121 | 鳳形佩 | 商 | 138 | 柄形器 | 商 |
| 121 | 雙鳥佩 | 商 | 138 | 柄形器 | 商 |
| 122 | 鳥形佩 | 商 | 139 | 柄形器 | 商 |
| 122 | 鳥形佩 | 商 | 139 | 柄形器 | 商 |
| 123 | 鳥形佩 | 商 | 140 | 柄形器 | 商 |
| 123 | 鳥形佩 | 商 | 140 | 柄形器 | 商 |
| 124 | 鳥形佩 | 商 | 141 | 鳥首笄 | 商 |
| 124 | 鳥形佩 | 商 | 141 | 人首笄 | 商 |

| 頁碼 | 名稱 | 時代 |
|---|---|---|
| 142 | 鐲 | 商 |
| 142 | 鐲 | 商 |
| 143 | 鐲 | 商 |
| 143 | 扳指 | 商 |
| 144 | 雙面立人像 | 商 |
| 145 | 跽坐人形飾 | 商 |
| 146 | 虎首跽坐人形飾 | 商 |
| 147 | 人形飾 | 商 |
| 148 | 羽人形飾 | 商 |
| 149 | 人首形飾 | 商 |
| 149 | 人面紋飾 | 商 |
| 150 | 神面形飾 | 商 |
| 151 | 人首形飾 | 商 |
| 151 | 象形飾 | 商 |
| 152 | 虎形飾 | 商 |
| 152 | 虎形飾 | 商 |
| 153 | 牛形飾 | 商 |
| 153 | 牛頭形飾 | 商 |
| 154 | 鴞形飾 | 商 |
| 154 | 鴞形飾 | 商 |
| 155 | 鳥形飾 | 商 |
| 155 | 鳥形飾 | 商 |
| 156 | 魚形飾 | 商 |
| 156 | 蟬形飾 | 商 |
| 157 | 綠松石蟬形飾 | 商 |
| 157 | 綠松石蛙形飾 | 商 |
| 158 | 鱉形飾 | 商 |
| 158 | 龍形小刀 | 商 |
| 159 | 獸面牌飾 | 商 |
| 159 | 獸面牌飾 | 商 |
| 160 | 蝶形獸面牌飾 | 商 |
| 160 | 饕餮紋簋 | 商 |
| 161 | 扉棱簋 | 商 |
| 162 | 渦紋簋 | 商 |

| 頁碼 | 名稱 | 時代 |
|---|---|---|
| 162 | 鑿 | 商 |

## 西周

| 頁碼 | 名稱 | 時代 |
|---|---|---|
| 163 | 戈 | 西周 |
| 163 | 戈 | 西周 |
| 164 | 連弧刃戈 | 西周 |
| 164 | 璋 | 西周 |
| 165 | 璋 | 西周 |
| 165 | 璋 | 西周 |
| 166 | 有領璧 | 西周 |
| 166 | 四出有領璧形器 | 西周 |
| 167 | 璧 | 西周 |
| 167 | 獸面紋鉞 | 西周 |
| 168 | 梯形器 | 西周 |
| 169 | 神人頭像 | 西周 |
| 169 | 環 | 西周 |
| 170 | 鑿 | 西周 |
| 170 | 錛 | 西周 |
| 171 | 貝 | 西周 |
| 171 | 戈 | 西周 |
| 172 | 戈 | 西周 |
| 172 | 戈 | 西周 |
| 173 | 戈 | 西周 |
| 174 | 鳳鳥紋戈 | 西周 |
| 174 | 戈 | 西周 |
| 175 | 人首神獸紋戈 | 西周 |
| 175 | 戈 | 西周 |
| 176 | 鳥形戈 | 西周 |
| 176 | 鳳鳥紋琮 | 西周 |
| 177 | 琮 | 西周 |
| 177 | 琮 | 西周 |

| 頁碼 | 名稱 | 時代 | 頁碼 | 名稱 | 時代 |
|---|---|---|---|---|---|
| 178 | 琮 | 西周 | 198 | 人形佩 | 西周 |
| 178 | 龍紋璧 | 西周 | 198 | 人形佩 | 西周 |
| 179 | 龍紋璜 | 西周 | 199 | 人龍鳥獸紋佩 | 西周 |
| 179 | 人形璜 | 西周 | 199 | 巨冠鳥形佩 | 西周 |
| 180 | 龍紋璜 | 西周 | 200 | 鳥形佩 | 西周 |
| 180 | 龍紋璜 | 西周 | 200 | 鳥形佩 | 西周 |
| 181 | 鳥紋璜 | 西周 | 201 | 鳥魚形佩 | 西周 |
| 181 | 饕餮紋鉞 | 西周 | 201 | 鳥形佩 | 西周 |
| 182 | 鳳鳥紋刀 | 西周 | 202 | 鳳鳥形佩 | 西周 |
| 182 | 龍紋刀 | 西周 | 202 | 鷹形佩 | 西周 |
| 183 | 組佩 | 西周 | 203 | 鷹形佩 | 西周 |
| 184 | 組佩 | 西周 | 203 | 鸕鶿形佩 | 西周 |
| 185 | 組佩 | 西周 | 204 | 鴞形佩 | 西周 |
| 186 | 多璜組佩 | 西周 | 204 | 鴞形佩 | 西周 |
| 186 | 七璜聯珠組佩 | 西周 | 205 | 虎形佩 | 西周 |
| 187 | 組佩 | 西周 | 205 | 虎形佩 | 西周 |
| 187 | 項飾 | 西周 | 206 | 牛首形佩 | 西周 |
| 188 | 玉牌連珠串飾 | 西周 | 206 | 牛首鳳身形佩 | 西周 |
| 189 | 項飾 | 西周 | 207 | 馬首形佩 | 西周 |
| 190 | 鳳紋璜 | 西周 | 207 | 鹿形佩 | 西周 |
| 190 | 鳳紋璜 | 西周 | 208 | 鹿形佩 | 西周 |
| 191 | 雙龍紋璜 | 西周 | 208 | 鹿形佩 | 西周 |
| 191 | 龍形佩 | 西周 | 209 | 鹿形佩 | 西周 |
| 192 | 龍形佩 | 西周 | 209 | 鹿形佩 | 西周 |
| 192 | 龍形佩 | 西周 | 210 | 鹿形佩 | 西周 |
| 193 | 龍形佩 | 西周 | 210 | 兔形佩 | 西周 |
| 193 | 人首龍紋佩 | 西周 | 211 | 兔形佩 | 西周 |
| 194 | 雙人首龍鳳紋佩 | 西周 | 211 | 蛇形佩 | 西周 |
| 195 | 龍形佩 | 西周 | 212 | 蟬形佩 | 西周 |
| 195 | 盤龍形佩 | 西周 | 212 | 蟬形佩 | 西周 |
| 196 | 夔龍紋佩 | 西周 | 213 | 魚形佩 | 西周 |
| 196 | 人首龍形佩 | 西周 | 213 | 魚形佩 | 西周 |
| 197 | 人首龍形佩 | 西周 | 214 | 鳳紋玦 | 西周 |
| 197 | 人首龍形佩 | 西周 | 214 | 龍紋環 | 西周 |

259

| 頁碼 | 名稱 | 時代 |
| --- | --- | --- |
| 215 | 龍形觿 | 西周 |
| 215 | 龍形觿 | 西周 |
| 216 | 龍鳳紋柄形器 | 西周 |
| 216 | 龍鳳紋柄形器 | 西周 |
| 217 | 龍鳳紋柄形器 | 西周 |
| 217 | 雙鳳紋柄形器 | 西周 |
| 218 | 柄形器 | 西周 |
| 218 | 柄形器 | 西周 |
| 219 | 柄形器 | 西周 |
| 219 | 鐲 | 西周 |
| 220 | 覆面 | 西周 |
| 221 | 覆面 | 西周 |
| 222 | 覆面 | 西周 |
| 223 | 覆面 | 西周 |
| 224 | 握 | 西周 |
| 224 | 握 | 西周 |
| 225 | 人形飾 | 西周 |
| 225 | 人形飾 | 西周 |
| 226 | 人形飾 | 西周 |
| 227 | 人形飾 | 西周 |
| 227 | 人形飾 | 西周 |
| 228 | 人形飾 | 西周 |
| 228 | 人面紋飾 | 西周 |
| 229 | 人形飾 | 西周 |
| 230 | 虎形飾 | 西周 |
| 230 | 牛形飾 | 西周 |
| 231 | 馬形飾 | 西周 |
| 231 | 羊形飾 | 西周 |
| 232 | 龜形飾 | 西周 |
| 232 | 龜形飾 | 西周 |
| 233 | 螳螂形飾 | 西周 |
| 233 | 團龍紋飾 | 西周 |
| 234 | 人龍形飾 | 西周 |
| 234 | 龍形飾 | 西周 |
| 235 | 牛形飾 | 西周 |
| 235 | 鳳鳥形飾 | 西周 |
| 236 | 猴龍形飾 | 西周 |
| 236 | 四龍首紋牌飾 | 西周 |
| 237 | 罍 | 西周 |
| 237 | 鼓 | 西周 |
| 238 | 牛形調色器 | 西周 |
| 239 | 箍形器 | 西周 |
| 239 | 繩紋管 | 西周 |

# 玉器二　目錄

春秋戰國

| 頁碼 | 名稱 | 時代 |
|---|---|---|
| 241 | 戈 | 春秋 |
| 242 | 回紋璋形器 | 春秋 |
| 242 | 穀紋琮 | 春秋 |
| 243 | 回紋璧 | 春秋 |
| 243 | 蟠虺紋璧 | 春秋 |
| 244 | 雙龍形佩 | 春秋 |
| 244 | 穀紋龍形佩 | 春秋 |
| 245 | 雲紋虎形佩 | 春秋 |
| 245 | 雲紋虎形佩 | 春秋 |
| 246 | 雲紋虎形佩 | 春秋 |
| 246 | 蟠虺紋虎形佩 | 春秋 |
| 247 | 蟠虺紋虎形佩 | 春秋 |
| 248 | 雲紋虎形佩 | 春秋 |
| 248 | 雲紋牛形佩 | 春秋 |
| 249 | 魚形佩 | 春秋 |
| 249 | 蟠虺紋佩 | 春秋 |
| 250 | 斧形佩 | 春秋 |
| 251 | 燈籠形佩 | 春秋 |
| 251 | 亞字形佩 | 春秋 |
| 252 | 角形佩 | 春秋 |
| 252 | 鳥獸紋璜 | 春秋 |
| 253 | 龍紋璜 | 春秋 |
| 253 | 蟠虺紋璜 | 春秋 |
| 254 | 蟠虺紋璜 | 春秋 |
| 254 | 蟠虺紋璜 | 春秋 |
| 255 | 蟠虺紋玦 | 春秋 |
| 255 | 龍紋玦 | 春秋 |
| 256 | 柱形玦 | 春秋 |
| 256 | 鳥獸紋環 | 春秋 |
| 257 | 穀紋環 | 春秋 |

| 頁碼 | 名稱 | 時代 |
|---|---|---|
| 257 | 勾雲紋環 | 春秋 |
| 258 | 穀紋珩 | 春秋 |
| 258 | 异形珩 | 春秋 |
| 259 | 雲紋龍形觿 | 春秋 |
| 259 | 虺紋龍形觿 | 春秋 |
| 260 | 夔龍雲紋觿 | 春秋 |
| 260 | 鴨首帶鈎 | 春秋 |
| 261 | 蛇首帶鈎 | 春秋 |
| 261 | 簪 | 春秋 |
| 262 | 鳥獸紋虎形飾 | 春秋 |
| 262 | 龍紋飾 | 春秋 |
| 263 | 獸面鳥紋飾 | 春秋 |
| 263 | 獸面雲紋飾 | 春秋 |
| 264 | 獸面紋飾 | 春秋 |
| 264 | 人首蛇身飾 | 春秋 |
| 265 | 蟠虺紋長方形飾 | 春秋 |
| 265 | 蟠虺紋長方形飾 | 春秋 |
| 266 | 鸚鵡首拱形飾 | 春秋 |
| 266 | 活環拱形飾 | 春秋 |
| 267 | 穀紋盾形飾 | 春秋 |
| 267 | 雲紋管形飾 | 春秋 |
| 268 | 穀紋管形飾 | 春秋 |
| 268 | 夔龍紋管形飾 | 春秋 |
| 269 | 覆面 | 春秋 |
| 269 | 人首飾 | 春秋 |
| 270 | 人形飾 | 春秋 |
| 270 | 獸面雲紋匕首柄 | 春秋 |
| 271 | 穀紋劍珌 | 春秋 |
| 271 | 動物紋劍璏 | 春秋 |
| 272 | 雲紋鎮 | 春秋 |
| 272 | 龍首形挂鈎 | 春秋 |
| 273 | 夔龍紋梳 | 春秋 |

261

| 頁碼 | 名稱 | 時代 | 頁碼 | 名稱 | 時代 |
|---|---|---|---|---|---|
| 273 | 畢公左徒戈 | 戰國 | 293 | 雲紋龍形佩 | 戰國 |
| 274 | 獸面紋琮 | 戰國 | 294 | 穀紋龍鳳形佩 | 戰國 |
| 274 | 勾雲紋琮 | 戰國 | 294 | 雲紋龍形佩 | 戰國 |
| 275 | 銀座琮 | 戰國 | 295 | 穀紋龍形佩 | 戰國 |
| 276 | 五龍璧 | 戰國 | 295 | 穀紋龍形佩 | 戰國 |
| 277 | 雙龍穀紋璧 | 戰國 | 296 | 穀紋三龍環形佩 | 戰國 |
| 277 | 勾雲紋璧 | 戰國 | 297 | 穀紋龍形佩 | 戰國 |
| 278 | 雙鳳穀紋璧 | 戰國 | 297 | 穀紋雙龍雙鳳佩 | 戰國 |
| 278 | 雙龍穀紋璧 | 戰國 | 298 | 穀紋龍形佩 | 戰國 |
| 279 | 夔龍穀紋璧 | 戰國 | 298 | 穀紋龍形佩 | 戰國 |
| 279 | 夔龍穀紋璧 | 戰國 | 299 | 雲紋雙龍佩 | 戰國 |
| 280 | 夔龍穀紋璧 | 戰國 | 299 | 穀紋夔龍佩 | 戰國 |
| 281 | 雙鳳穀紋璧 | 戰國 | 300 | 龍鳳紋佩 | 戰國 |
| 281 | 雲紋璧 | 戰國 | 300 | 雲紋龍形佩 | 戰國 |
| 282 | 穀紋璧 | 戰國 | 301 | 雲紋龍形佩 | 戰國 |
| 282 | 夔龍穀紋合璧 | 戰國 | 302 | 雲紋雙龍佩 | 戰國 |
| 283 | 組佩 | 戰國 | 302 | 龍形佩 | 戰國 |
| 284 | 組佩 | 戰國 | 303 | 穀紋龍形佩 | 戰國 |
| 285 | 穀紋雙龍佩 | 戰國 | 303 | 穀紋對龍形佩 | 戰國 |
| 285 | 穀紋龍形佩 | 戰國 | 304 | 四節龍鳳佩 | 戰國 |
| 286 | 雙龍佩 | 戰國 | 305 | 雲紋龍形佩 | 戰國 |
| 286 | 穀紋雙龍佩 | 戰國 | 305 | 雲紋龍形佩 | 戰國 |
| 287 | 絞絲紋龍形佩 | 戰國 | 306 | 穀紋龍形佩 | 戰國 |
| 287 | 雲紋龍形佩 | 戰國 | 306 | 穀紋龍鳳形佩 | 戰國 |
| 288 | 雲紋夔龍佩 | 戰國 | 307 | 穀紋龍形佩 | 戰國 |
| 288 | 夔龍佩 | 戰國 | 307 | 雲紋龍鳳獸形佩 | 戰國 |
| 289 | 鳳首龍身佩 | 戰國 | 308 | 龍鳳形佩 | 戰國 |
| 289 | 龍鳳佩 | 戰國 | 308 | 龍紋盾形佩 | 戰國 |
| 290 | 穀紋龍形佩 | 戰國 | 309 | 雙龍佩 | 戰國 |
| 290 | 穀紋龍形佩 | 戰國 | 309 | 龍形佩 | 戰國 |
| 291 | 穀紋龍形佩 | 戰國 | 310 | 龍鳳形佩 | 戰國 |
| 291 | 龍形佩 | 戰國 | 310 | 螭銜人形佩 | 戰國 |
| 292 | 雲紋鳳龍形佩 | 戰國 | 311 | 雙鳳形佩 | 戰國 |
| 293 | 雲紋龍形佩 | 戰國 | 311 | 鳳形佩 | 戰國 |

| 頁碼 | 名稱 | 時代 | 頁碼 | 名稱 | 時代 |
|---|---|---|---|---|---|
| 312 | 鳳鳥形佩 | 戰國 | 330 | 包金嵌玉銀帶鉤 | 戰國 |
| 312 | 鳥獸紋虎形佩 | 戰國 | 330 | 鵝首帶鉤 | 戰國 |
| 313 | 雲紋犀牛形佩 | 戰國 | 331 | 覆面 | 戰國 |
| 313 | 鱗紋龍形佩 | 戰國 | 332 | 覆面 | 戰國 |
| 314 | 鸚鵡形佩 | 戰國 | 333 | 覆面 | 戰國 |
| 314 | 鳥形佩 | 戰國 | 334 | 人形飾 | 戰國 |
| 315 | 四鳥佩 | 戰國 | 335 | 人形飾 | 戰國 |
| 315 | 叠人踏豕佩 | 戰國 | 335 | 人形飾 | 戰國 |
| 316 | 雲紋瓶形佩 | 戰國 | 336 | 人形飾 | 戰國 |
| 316 | 鳳鳥雲紋管飾 | 戰國 | 337 | 人形飾 | 戰國 |
| 317 | 龍形璜 | 戰國 | 338 | 童子騎獸 | 戰國 |
| 317 | 網紋雙龍首璜 | 戰國 | 338 | 虎形飾 | 戰國 |
| 318 | 捲雲紋璜 | 戰國 | 339 | 馬 | 戰國 |
| 318 | 雲紋雙犀首璜 | 戰國 | 339 | 鹿 | 戰國 |
| 319 | 雲紋雙龍首璜 | 戰國 | 340 | 龍首形飾 | 戰國 |
| 319 | 雲紋雙連璜 | 戰國 | 340 | 蟠螭紋版 | 戰國 |
| 320 | 雲紋璜 | 戰國 | 341 | 夔龍獸面紋版 | 戰國 |
| 320 | 雙龍紋璜 | 戰國 | 342 | 雙夔雙螭紋版 | 戰國 |
| 321 | 雲紋雙龍首璜 | 戰國 | 342 | 雙龍紋版 | 戰國 |
| 321 | 龍鳳璜 | 戰國 | 343 | 蟠螭獸面紋版 | 戰國 |
| 322 | 雲紋雙龍紋璜 | 戰國 | 343 | 獸面紋鑿形飾 | 戰國 |
| 322 | 穀紋雙龍首璜 | 戰國 | 344 | 工字形管銜環飾 | 戰國 |
| 323 | 雙龍首珩 | 戰國 | 344 | 公賜鼎 | 戰國 |
| 323 | 雲紋珩 | 戰國 | 345 | 劍 | 戰國 |
| 324 | 雲雷紋龍形觿 | 戰國 | 345 | 獸面紋劍珌 | 戰國 |
| 324 | 絞絲紋龍形觿 | 戰國 | 346 | 劍鞘 | 戰國 |
| 325 | 雲紋玦 | 戰國 | 346 | "越王"劍格 | 戰國 |
| 325 | 雲紋環 | 戰國 | 347 | 雙鳳紋梳 | 戰國 |
| 326 | 蟠虺紋環 | 戰國 | 348 | 蟠螭紋梳 | 戰國 |
| 326 | 龍鳳紋環 | 戰國 | 348 | 雲紋梳 | 戰國 |
| 327 | 雙龍雙虎紋環 | 戰國 | 349 | 水晶杯 | 戰國 |
| 328 | 瑪瑙環 | 戰國 | 350 | 穀紋犀牙環 | 戰國 |
| 328 | 雲紋瑗 | 戰國 | | | |
| 329 | 獸首帶鉤 | 戰國 | | | |

### 秦至東漢

| 頁碼 | 名稱 | 時代 |
| --- | --- | --- |
| 351 | 男女人形飾 | 秦 |
| 351 | 雲紋鐵芯帶鈎 | 秦 |
| 352 | 高足杯 | 秦 |
| 353 | 雲紋劍珌 | 秦 |
| 353 | 雲紋劍璏 | 秦 |
| 354 | 雲紋燈 | 秦 |
| 354 | 雲紋戈 | 西漢 |
| 355 | 螭虎紋戈 | 西漢 |
| 355 | 穀紋璧 | 西漢 |
| 356 | 夔龍穀紋璧 | 西漢 |
| 357 | 夔龍穀紋璧 | 西漢 |
| 357 | 夔龍雲紋璧 | 西漢 |
| 358 | 夔龍穀紋璧 | 西漢 |
| 359 | 夔龍穀紋璧 | 西漢 |
| 359 | 夔龍穀紋璧 | 西漢 |
| 360 | 夔鳳紋璧 | 西漢 |
| 360 | 龍鳳穀紋璧 | 西漢 |
| 361 | 雙龍鈕穀紋璧 | 西漢 |
| 362 | 團龍穀紋璧 | 西漢 |
| 362 | 龍鳳紋璧 | 西漢 |
| 363 | 雲浪紋璧 | 西漢 |
| 363 | 三龍首穀紋套環璧 | 西漢 |
| 364 | 三鳳穀紋璧 | 西漢 |
| 364 | 龍鳳穀紋璧 | 西漢 |
| 365 | 雙鳳穀紋套環璧 | 西漢 |
| 365 | 穀紋雙連璧 | 西漢 |
| 366 | 組佩 | 西漢 |
| 367 | 組佩 | 西漢 |
| 367 | 組佩 | 西漢 |
| 368 | 雙龍佩 | 西漢 |

| 頁碼 | 名稱 | 時代 |
| --- | --- | --- |
| 368 | 穀紋雙龍佩 | 西漢 |
| 369 | 穀紋雙龍佩 | 西漢 |
| 370 | 雲紋雙龍佩 | 西漢 |
| 370 | 鱗紋龍形佩 | 西漢 |
| 371 | 穀紋龍形佩 | 西漢 |
| 372 | 龍形佩 | 西漢 |
| 372 | 雙龍紋佩 | 西漢 |
| 373 | 鳳形佩 | 西漢 |
| 373 | 龍鳳佩 | 西漢 |
| 374 | 鳳鳥佩 | 西漢 |
| 374 | 鳳蘭紋佩 | 西漢 |
| 375 | 鳳紋佩 | 西漢 |
| 376 | 鳳鳥形飾 | 西漢 |
| 376 | 飾鳳花蕾形佩 | 西漢 |
| 377 | 人形佩 | 西漢 |
| 378 | 螭虎環形佩 | 西漢 |
| 378 | 螭虎紋佩 | 西漢 |
| 379 | 虎形佩 | 西漢 |
| 379 | 犀形佩 | 西漢 |
| 380 | 雙虎紋韘形佩 | 西漢 |
| 380 | 龍鳳紋韘形佩 | 西漢 |
| 381 | 雙猴紋韘形佩 | 西漢 |
| 381 | 螭虎羽人鳳鳥紋韘形佩 | 西漢 |
| 382 | 雲紋韘形佩 | 西漢 |
| 383 | 雲紋韘形佩 | 西漢 |
| 383 | 雲紋韘形佩 | 西漢 |
| 384 | 鳳紋韘形佩 | 西漢 |
| 384 | 螭鳳紋韘形佩 | 西漢 |
| 385 | 龍鳳紋韘形佩 | 西漢 |
| 385 | 穀紋璇璣 | 西漢 |
| 386 | 雙龍首璜 | 西漢 |
| 386 | 雙龍首璜 | 西漢 |
| 387 | 蒲紋雙龍首璜 | 西漢 |
| 387 | 龍鳳紋璜 | 西漢 |

| 頁碼 | 名稱 | 時代 | 頁碼 | 名稱 | 時代 |
|---|---|---|---|---|---|
| 388 | 雲紋環 | 西漢 | 407 | 螭首帶鉤 | 西漢 |
| 388 | 雲紋環 | 西漢 | 407 | 獸首帶鉤 | 西漢 |
| 389 | 神獸紋環 | 西漢 | 408 | 鴨首帶鉤 | 西漢 |
| 389 | 龍形環 | 西漢 | 408 | 龍首弦紋帶鉤 | 西漢 |
| 390 | 龍形環 | 西漢 | 409 | 嵌玉鎏金銅帶銙 | 西漢 |
| 390 | 龍鳳紋環 | 西漢 | 409 | 獸首柄形器 | 西漢 |
| 391 | 龍紋環 | 西漢 | 410 | 舞人串飾 | 西漢 |
| 392 | 龍紋環 | 西漢 | 411 | 雲紋笄 | 西漢 |
| 392 | 龍鳳紋環 | 西漢 | 411 | 寬邊鐲 | 西漢 |
| 393 | 龍鳳紋套環 | 西漢 | 412 | 金縷玉衣 | 西漢 |
| 394 | 穀紋環 | 西漢 | 414 | 絲縷玉衣 | 西漢 |
| 394 | 獸紋環 | 西漢 | 416 | 覆面 | 西漢 |
| 395 | 四神紋環 | 西漢 | 417 | 龍紋枕 | 西漢 |
| 395 | 絢紋套環 | 西漢 | 417 | 鑲玉銅枕 | 西漢 |
| 396 | 鳳鳥形觿 | 西漢 | 418 | 獸紋枕 | 西漢 |
| 396 | 鳥形觿 | 西漢 | 418 | 豬形握 | 西漢 |
| 397 | 雲紋龍形觿 | 西漢 | 419 | 豬形握 | 西漢 |
| 397 | 穀紋龍形觿 | 西漢 | 419 | 豬形握 | 西漢 |
| 398 | 雲紋龍形觿 | 西漢 | 420 | 豬形握 | 西漢 |
| 398 | 龍形觿 | 西漢 | 420 | 蟬 | 西漢 |
| 399 | 龍形觿 | 西漢 | 421 | 蟬 | 西漢 |
| 399 | 鳳形觿 | 西漢 | 421 | 蟬 | 西漢 |
| 400 | 雙龍珩 | 西漢 | 422 | 坐人飾 | 西漢 |
| 400 | 雙龍珩 | 西漢 | 422 | 舞人飾 | 西漢 |
| 401 | 夔鳳珩 | 西漢 | 423 | 舞人飾 | 西漢 |
| 401 | 龍形帶鉤 | 西漢 | 423 | 舞人飾 | 西漢 |
| 402 | 玉龍金虎帶環鉤 | 西漢 | 424 | 舞人飾 | 西漢 |
| 403 | 龍首帶鉤 | 西漢 | 425 | 舞人飾 | 西漢 |
| 403 | 獸首帶鉤 | 西漢 | 426 | 舞人飾 | 西漢 |
| 404 | 雙獸首帶鉤 | 西漢 | 426 | 舞人飾 | 西漢 |
| 404 | 雙獸首帶鉤 | 西漢 | 427 | 舞人飾 | 西漢 |
| 405 | 飾虎獸首帶鉤 | 西漢 | 428 | 舞人飾 | 西漢 |
| 405 | 龍虎戲環帶鉤 | 西漢 | 428 | 俑頭 | 西漢 |
| 406 | 龍虎合體帶鉤 | 西漢 | 429 | 人形飾 | 西漢 |

265

| 頁碼 | 名稱 | 時代 | 頁碼 | 名稱 | 時代 |
|---|---|---|---|---|---|
| 430 | 仙人騎馬 | 西漢 | 451 | 蟠螭紋劍格 | 西漢 |
| 431 | 穀紋龍形飾 | 西漢 | 452 | 獸首紋劍格 | 西漢 |
| 432 | 辟邪 | 西漢 | 452 | 螭龍紋劍璲 | 西漢 |
| 432 | 熊 | 西漢 | 453 | 螭虎紋璲 | 西漢 |
| 433 | 熊 | 西漢 | 453 | 夔龍紋璲 | 西漢 |
| 434 | 鷹 | 西漢 | 454 | 虎紋劍珌 | 西漢 |
| 434 | 牛 | 西漢 | 454 | 雲紋劍珌 | 西漢 |
| 435 | 辟邪 | 西漢 | 455 | 螭虎紋劍珌 | 西漢 |
| 435 | 獬豸 | 西漢 | 455 | 螭虎紋劍珌 | 西漢 |
| 436 | 獸首 | 西漢 | 456 | 螭虎紋劍珌 | 西漢 |
| 436 | 龍馬紋長方形飾 | 西漢 | 456 | 熊虎紋劍珌 | 西漢 |
| 437 | 梯形飾 | 西漢 | 457 | 熊虎獸面紋劍珌 | 西漢 |
| 438 | 包金鑲玉飾 | 西漢 | 457 | 雲紋劍珌 | 西漢 |
| 438 | 動物紋嵌飾 | 西漢 | 458 | 獸首雲紋劍珌 | 西漢 |
| 439 | 銅框鑲玉卮 | 西漢 | 458 | 螭虎鳳鳥紋劍珌 | 西漢 |
| 440 | 穀紋卮 | 西漢 | 459 | 雙聯管 | 西漢 |
| 440 | 龍鳳穀紋卮 | 西漢 | 459 | 龍紋杖頭 | 西漢 |
| 441 | 朱雀銜環踏虎卮 | 西漢 | 460 | 獸首銜璧飾 | 西漢 |
| 442 | 銅承盤高足杯 | 西漢 | 461 | 四神紋鋪首 | 西漢 |
| 443 | 銅框鑲玉蓋杯 | 西漢 | 462 | 鑲玉銅鋪首 | 西漢 |
| 443 | 雲紋杯 | 西漢 | 463 | 猪形握 | 新 |
| 444 | 穀紋杯 | 西漢 | 463 | 穀紋璧 | 東漢 |
| 444 | 錯金銅座杯 | 西漢 | 464 | 雙螭穀紋璧 | 東漢 |
| 445 | 耳杯 | 西漢 | 465 | 龍鈕穀紋璧 | 東漢 |
| 445 | 耳杯 | 西漢 | 465 | "宜子孫"龍鳳紋璧 | 東漢 |
| 446 | 角形杯 | 西漢 | 466 | "宜子孫"穀紋璧 | 東漢 |
| 447 | 蒂葉紋盒 | 西漢 | 467 | 鱗紋龍形佩 | 東漢 |
| 447 | 雙鳳紋盒 | 西漢 | 467 | 雲紋龍形佩 | 東漢 |
| 448 | 銅座玉蓋香熏 | 西漢 | 468 | 四龍鞢形佩 | 東漢 |
| 449 | "皇后之璽"印 | 西漢 | 468 | 雙獸雲紋佩 | 東漢 |
| 449 | 雙虎紋劍首 | 西漢 | 469 | 螭虎紋鞢形佩 | 東漢 |
| 450 | 雙螭獸紋劍首 | 西漢 | 470 | 盤龍心形佩 | 東漢 |
| 450 | 雲紋劍首 | 西漢 | 470 | 蟠龍環 | 東漢 |
| 451 | 雙鳳獸首紋劍格 | 西漢 | 471 | 伏人環 | 東漢 |

| 頁碼 | 名稱 | 時代 |
|---|---|---|
| 471 | 連體雙龍珩 | 東漢 |
| 472 | 龍首帶鈎 | 東漢 |
| 472 | 龍虎合體帶鈎 | 東漢 |
| 473 | 雙龍紋帶扣 | 東漢 |
| 473 | 豬形握 | 東漢 |
| 474 | 蟬 | 東漢 |
| 474 | 蟬 | 東漢 |
| 474 | 雲紋枕 | 東漢 |
| 475 | 翁仲飾 | 東漢 |
| 475 | 舞人飾 | 東漢 |
| 476 | 辟邪 | 東漢 |
| 477 | 水晶獸 | 東漢 |
| 477 | 鋪首形飾 | 東漢 |
| 478 | 神獸紋尊 | 東漢 |
| 479 | 飛熊水滴 | 東漢 |
| 479 | 獸首勺 | 東漢 |
| 480 | 座屏 | 東漢 |
| 481 | 獸面雲紋劍格 | 東漢 |
| 481 | 獸面雲紋劍璲 | 東漢 |
| 482 | 螭虎紋劍璲 | 東漢 |
| 482 | 琥珀獸 | 東漢 |
| 483 | 蟬 | 漢 |
| 483 | 夔龍穀紋璧 | 漢 |
| 484 | 螭龍紋劍首 | 漢 |
| 484 | 子母螭龍紋劍璲 | 漢 |
| 485 | 獸面雲紋劍璲 | 漢 |
| 485 | 螭龍紋劍珌 | 漢 |

## 三國至五代十國

| 頁碼 | 名稱 | 時代 |
|---|---|---|
| 486 | 杯 | 三國·魏 |
| 486 | 螭虎紋鰈形佩 | 魏晉 |
| 487 | 羊 | 魏晉 |
| 487 | 走獸游魚珩 | 魏晉 |
| 488 | 瑪瑙璧 | 西晉 |
| 488 | 獸面雲紋劍璲 | 西晉 |
| 489 | 龍紋鰈形佩 | 東晉 |
| 489 | 雲紋鰈形佩 | 東晉 |
| 490 | 雲紋心形佩 | 東晉 |
| 490 | 螭虎紋雞心佩 | 東晉 |
| 491 | 神獸紋佩 | 東晉 |
| 492 | 神獸紋璜 | 東晉 |
| 493 | 龍猴紋珩 | 東晉 |
| 493 | 龍首帶鈎 | 東晉 |
| 494 | 鳳形帶鈎 | 東晉 |
| 495 | 豬形握 | 東晉 |
| 495 | 豬形握 | 東晉 |
| 496 | 豬形握 | 東晉 |
| 496 | 龍紋帶頭 | 東晉 |
| 497 | 琥珀獸 | 東晉 |
| 497 | 獸面雲紋劍首 | 東晉 |
| 498 | 獸面雲紋劍格 | 東晉 |
| 498 | 螭虎紋劍璲 | 東晉 |
| 499 | 飾金瑪瑙球 | 東晉 |
| 499 | 龍鳳形佩 | 南朝 |
| 500 | 環 | 南朝 |
| 500 | 獸首 | 南朝 |
| 501 | 辟邪 | 北朝 |
| 501 | 鳳紋蝙蝠形珩 | 北齊 |
| 502 | 獅紋瑪瑙飾 | 北齊 |

267

| 頁碼 | 名稱 | 時代 |
|---|---|---|
| 502 | 蝙蝠形珩 | 北周 |
| 503 | 八環蹀躞帶 | 北周 |

# 玉器三 目錄

三國至五代十國

| 頁碼 | 名稱 | 時代 |
|---|---|---|
| 505 | 兔形飾 | 隋 |
| 505 | 金扣盞 | 隋 |
| 506 | 雙股釵 | 隋 |
| 506 | 雲龍紋璧 | 唐 |
| 507 | 嵌金佩 | 唐 |
| 507 | 人物撫鹿紋佩 | 唐 |
| 508 | 飛天佩 | 唐 |
| 508 | 伎樂紋帶 | 唐 |
| 509 | 金玉寶鈿帶 | 唐 |
| 510 | 獅紋帶 | 唐 |
| 510 | 胡騰舞紋鉈尾 | 唐 |
| 511 | 仙人紋鉈尾 | 唐 |
| 511 | 胡人吹笙紋帶銙 | 唐 |
| 512 | 胡人吹橫笛紋帶銙 | 唐 |
| 512 | 胡人擊拍紋帶銙 | 唐 |
| 513 | 胡人吹觱篥紋帶銙 | 唐 |
| 513 | 胡人奏樂紋帶銙 | 唐 |
| 514 | 胡人飲酒紋帶銙 | 唐 |
| 514 | 胡人擊羯鼓紋帶銙 | 唐 |
| 515 | 胡人飲酒紋帶銙 | 唐 |
| 515 | 胡人彈琵琶紋帶銙 | 唐 |
| 516 | 鑲金鐲 | 唐 |
| 516 | 海棠鴛鴦紋簪花 | 唐 |
| 517 | 海棠石榴紋簪花 | 唐 |
| 517 | 花形簪首 | 唐 |
| 518 | 飛鴻祥雲紋梳背 | 唐 |
| 518 | 海棠花葉紋梳背 | 唐 |
| 519 | 荷花魚龍紋梳背 | 唐 |
| 519 | 獅形飾 | 唐 |
| 520 | 水晶豬 | 唐 |

| 頁碼 | 名稱 | 時代 |
|---|---|---|
| 520 | 葵花形盤 | 唐 |
| 521 | 瑪瑙鉢 | 唐 |
| 521 | 網紋鉢 | 唐 |
| 522 | 羚羊首瑪瑙杯 | 唐 |
| 523 | 八瓣花形杯 | 唐 |
| 523 | 橢圓形瑪瑙杯 | 唐 |
| 524 | 八瓣花形水晶杯 | 唐 |
| 524 | 鴛鴦鏨委角方粉盒 | 唐 |
| 525 | 粉盒 | 唐 |
| 525 | 兔形鎮 | 唐 |
| 526 | 匙 | 唐 |
| 526 | 水晶椁 | 唐 |
| 527 | 龍首形飾 | 唐 |
| 527 | 鷹首形飾 | 唐 |
| 528 | 蝴蝶形佩 | 五代十國 |
| 528 | 鳳形簪首 | 五代十國 |
| 529 | 大帶 | 五代十國 |
| 530 | 童子 | 五代十國 |
| 531 | 靈芝花飾片 | 五代十國 |
| 531 | 龍形花片 | 五代十國 |

遼至元

| 頁碼 | 名稱 | 時代 |
|---|---|---|
| 532 | 組佩 | 遼 |
| 533 | 組佩 | 遼 |
| 534 | 組佩 | 遼 |
| 535 | 交頸鴛鴦佩 | 遼 |
| 535 | 飛天佩 | 遼 |
| 536 | 飛天佩 | 遼 |
| 536 | 魚形佩 | 遼 |

| 頁碼 | 名稱 | 時代 | 頁碼 | 名稱 | 時代 |
| --- | --- | --- | --- | --- | --- |
| 537 | 胡人吹長笛紋帶銙 | 遼 | 555 | 荷葉魚形墜 | 金 |
| 537 | 胡人吹笙紋帶銙 | 遼 | 556 | 天鵝形飾 | 金 |
| 538 | 胡人飲酒紋帶銙 | 遼 | 556 | 折技花飾 | 金 |
| 538 | 胡人吹觱篥紋帶銙 | 遼 | 557 | 雙鹿紋牌飾 | 金 |
| 539 | 雙鳳紋握手 | 遼 | 557 | 蓮鷺紋爐頂 | 金 |
| 539 | 鴻雁琥珀飾 | 遼 | 558 | 童子 | 金 |
| 540 | 獸形飾 | 遼 | 558 | 童子 | 金 |
| 540 | 水晶鼠形飾 | 遼 | 559 | 仙人山子鈕 | 金 |
| 541 | 水晶魚形飾 | 遼 | 559 | 荷花冠飾 | 金 |
| 541 | 瑪瑙杯 | 遼 | 560 | 水晶獅形佩 | 南宋 |
| 542 | 雲龍紋杯 | 遼 | 560 | 龍首帶鉤 | 南宋 |
| 542 | 蓮花紋杯 | 遼 | 561 | 龜游荷葉 | 南宋 |
| 543 | 鹿紋八角杯 | 遼 | 561 | 瑪瑙環耳杯 | 南宋 |
| 543 | 瑪瑙花式碗 | 遼 | 562 | 荷葉形杯 | 南宋 |
| 544 | 金鏈竹節盒 | 遼 | 562 | 碗 | 南宋 |
| 545 | "叠勝"琥珀盒 | 遼 | 563 | 獸面紋卣 | 南宋 |
| 546 | 雙鵝帶蓋小盒 | 遼 | 563 | 滑石簋 | 南宋 |
| 546 | 鳥銜花形佩 | 北宋 | 564 | 兔形鎮 | 南宋 |
| 547 | 雲雁紋鉈尾 | 北宋 | 564 | 雲龍紋帶扣 | 宋 |
| 547 | 人形飾 | 北宋 | 565 | 雙鶴銜芝紋佩 | 宋 |
| 548 | 水晶孔雀形飾 | 北宋 | 565 | 竹枝蟠龍紋佩 | 宋 |
| 548 | 水晶魚形飾 | 北宋 | 566 | 凌霄花形佩 | 宋 |
| 549 | 龜鹿鶴紋牌 | 北宋 | 566 | 魚形佩 | 宋 |
| 549 | 雙鳥紋盒 | 北宋 | 567 | 龍紋帶環 | 宋 |
| 550 | 雙鶴銜芝形佩 | 金 | 568 | 菩薩頭像 | 宋 |
| 551 | 折枝花形鎖 | 金 | 568 | 舉蓮童子 | 宋 |
| 551 | 花鳥形佩 | 金 | 569 | 神獸 | 宋 |
| 552 | 竹枝形佩 | 金 | 569 | 臥鹿 | 宋 |
| 552 | 龜巢荷葉形佩 | 金 | 570 | 人物山子 | 宋 |
| 553 | 天鵝形佩 | 金 | 571 | 松下仕女紋飾 | 宋 |
| 553 | 鳥銜花形佩 | 金 | 571 | 雙神獸紋飾 | 宋 |
| 554 | 魚形佩 | 金 | 572 | 丹鳳朝陽紋飾 | 宋 |
| 554 | 花瓣形環 | 金 | 572 | 龍耳杯 | 宋 |
| 555 | 孔雀形釵 | 金 | 573 | 龍柄長方折角杯 | 宋 |

| 頁碼 | 名稱 | 時代 |
| --- | --- | --- |
| 573 | 龍耳活環杯 | 宋 |
| 574 | 金釦瑪瑙碗 | 宋 |
| 574 | 夔龍柄葵花式碗 | 宋 |
| 575 | 瑪瑙帶托葵花式碗 | 宋 |
| 575 | 獸耳雲龍紋簋 | 宋 |
| 576 | 鹿紋橢圓洗 | 宋 |
| 577 | 髮冠 | 宋 |
| 577 | 鳳穿花紋璧 | 元 |
| 578 | 龍穿花紋佩 | 元 |
| 578 | 孔雀形佩 | 元 |
| 579 | 龍紋帶環 | 元 |
| 579 | 螭紋連環帶扣 | 元 |
| 580 | 戲獅圖紋帶 | 元 |
| 581 | 天鵝水草紋帶環鈎 | 元 |
| 581 | 龍紋帶鈎 | 元 |
| 582 | 蒼龍教子帶鈎 | 元 |
| 582 | 龍首帶環鈎 | 元 |
| 583 | 水草紋帶鈎 | 元 |
| 583 | 嬰戲紋墜 | 元 |
| 584 | 三牛墜 | 元 |
| 584 | 龍鳳牡丹紋鈕 | 元 |
| 585 | 舞人飾 | 元 |
| 585 | 蓮托坐龍 | 元 |
| 586 | 獨角獸 | 元 |
| 586 | 五倫圖飾 | 元 |
| 587 | 雁形飾 | 元 |
| 588 | 善財童子紋飾 | 元 |
| 588 | 螭龍穿花紋飾 | 元 |
| 589 | 凌霄花紋飾 | 元 |
| 589 | 桃形洗 | 元 |
| 590 | 瀆山大玉海 | 元 |
| 591 | 龍紋雙耳活環壺 | 元 |
| 592 | 貫耳蓋瓶 | 元 |
| 592 | 人形耳禮樂紋杯 | 元 |

| 頁碼 | 名稱 | 時代 |
| --- | --- | --- |
| 593 | 十角雙耳杯 | 元 |
| 593 | 龍首柄杯 | 元 |
| 594 | 葵花式杯 | 元 |
| 594 | 山茶花式杯 | 元 |
| 595 | 桑結貝帝師印 | 元 |
| 595 | 龍鈕押 | 元 |

明

| 頁碼 | 名稱 | 時代 |
| --- | --- | --- |
| 596 | 垂异寶石花佩 | 明 |
| 597 | 雲龍紋佩 | 明 |
| 597 | 雙鳳紋佩 | 明 |
| 598 | 雙兔紋佩 | 明 |
| 598 | 魚形佩 | 明 |
| 599 | 蟠龍紋帶環 | 明 |
| 599 | 龍首帶鈎 | 明 |
| 600 | 祝壽紋帶 | 明 |
| 601 | 花鳥紋帶 | 明 |
| 602 | 龍紋帶 | 明 |
| 603 | 嬰戲紋帶扣和帶銙 | 明 |
| 603 | 龍紋帶扣 | 明 |
| 604 | 龍紋帶扣 | 明 |
| 604 | 團龍紋帶扣 | 明 |
| 605 | 螭紋帶扣 | 明 |
| 605 | 螭紋帶扣 | 明 |
| 606 | 龍穿花紋帶銙 | 明 |
| 606 | 麒麟紋帶銙 | 明 |
| 607 | 菱花形龍紋帶銙 | 明 |
| 607 | 龍紋帶銙 | 明 |
| 608 | 龍穿花紋帶銙 | 明 |
| 608 | 麒麟花卉紋帶銙 | 明 |
| 609 | 花鳥紋嵌玉金簪 | 明 |

271

| 頁碼 | 名稱 | 時代 | 頁碼 | 名稱 | 時代 |
|---|---|---|---|---|---|
| 609 | 瓜葉紋嵌玉金簪 | 明 | 629 | 雲紋蓋瓶 | 明 |
| 610 | 雲龍紋嵌玉金帽頂 | 明 | 630 | 螭紋雙環耳扁壺 | 明 |
| 610 | 雁形墜 | 明 | 630 | 勾連紋匜 | 明 |
| 611 | 執荷童子 | 明 | 631 | 雲紋螭耳匜 | 明 |
| 611 | 三童子 | 明 | 632 | 龍柄匜 | 明 |
| 612 | 臥童 | 明 | 632 | 夔鳳紋尊 | 明 |
| 612 | 童子 | 明 | 633 | 龍鳳紋尊 | 明 |
| 613 | 菩薩 | 明 | 634 | 甪端香熏 | 明 |
| 614 | 童子臥馬 | 明 | 635 | 八仙圖執壺 | 明 |
| 614 | 觀音送子 | 明 | 636 | 金托執壺 | 明 |
| 615 | 麒麟 | 明 | 637 | 嬰戲紋執壺 | 明 |
| 615 | 臥馬 | 明 | 637 | 竹節式執壺 | 明 |
| 616 | 狗 | 明 | 638 | 執壺 | 明 |
| 616 | 鴛鴦戲蓮 | 明 | 639 | 合巹杯 | 明 |
| 617 | 飛雁穿花紋飾 | 明 | 639 | 合巹杯 | 明 |
| 617 | 弈棋人物紋飾 | 明 | 640 | 雙螭杯 | 明 |
| 618 | 人物紋山形飾 | 明 | 640 | 嬰嬉圖杯 | 明 |
| 618 | 人物紋葉形飾 | 明 | 641 | 雙螭耳杯 | 明 |
| 619 | 鶻捕鵝形飾 | 明 | 641 | 九螭杯 | 明 |
| 619 | 圭形飾 | 明 | 642 | 環耳杯 | 明 |
| 620 | 螭紋橢圓形飾 | 明 | 642 | 夔龍紋雙耳杯 | 明 |
| 620 | 龍戲牡丹紋飾 | 明 | 643 | 花耳杯 | 明 |
| 621 | 嵌玉鎏金銀飾 | 明 | 644 | 龍耳象首活環托杯 | 明 |
| 622 | 金鑲玉蝶 | 明 | 644 | 葵花杯 | 明 |
| 622 | 壽鹿山子 | 明 | 645 | "鶴鹿同春"人物紋杯 | 明 |
| 623 | 雙鹿山子 | 明 | 646 | 桃式杯 | 明 |
| 623 | 鼎形簋 | 明 | 646 | 竹筒形杯 | 明 |
| 624 | 獸面紋衝耳爐 | 明 | 647 | 爵杯 | 明 |
| 625 | 簋式爐 | 明 | 648 | 雙螭耳杯 | 明 |
| 626 | 獸面紋獸耳爐 | 明 | 648 | 人形柄琥珀杯 | 明 |
| 626 | 龍紋獸耳簋 | 明 | 649 | 金蓋碗 | 明 |
| 627 | 八出戟方觚 | 明 | 649 | "壽"字花卉紋碗 | 明 |
| 628 | 獸面紋觚 | 明 | 650 | 花鳥紋碗 | 明 |
| 628 | 海棠花式觚 | 明 | 650 | 硯滴 | 明 |

| 頁碼 | 名稱 | 時代 |
| --- | --- | --- |
| 651 | 荷葉洗 | 明 |
| 652 | 龍魚式花插 | 明 |
| 652 | 水晶梅花紋花插 | 明 |
| 653 | 靈芝式花插 | 明 |
| 653 | 螭紋筆 | 明 |
| 654 | 磬佩 | 明 |

清

| 頁碼 | 名稱 | 時代 |
| --- | --- | --- |
| 655 | 九螭紋璧 | 清 |
| 656 | 《圭瑁說》圭 | 清 |
| 657 | 雙龍佩 | 清 |
| 657 | 龍鳳紋佩 | 清 |
| 658 | 雙鳳紋佩 | 清 |
| 658 | 龍鳳紋斧形佩 | 清 |
| 659 | 雲紋韘形佩 | 清 |
| 659 | 螭紋韘形佩 | 清 |
| 660 | 雕花三套連環佩 | 清 |
| 661 | 月令組佩 | 清 |
| 662 | 佛手形佩 | 清 |
| 662 | 四蝠捧璧佩 | 清 |
| 663 | 獸面合璧連環 | 清 |
| 663 | 龍首螭紋帶鉤環 | 清 |
| 664 | 比翼同心合符 | 清 |
| 665 | 鴛鴦紋帶鉤 | 清 |
| 666 | 童子 | 清 |
| 666 | 青金石牧童騎牛 | 清 |
| 667 | 雙童洗象 | 清 |
| 668 | 嬰戲 | 清 |
| 668 | 番人戲象 | 清 |
| 669 | 佛 | 清 |
| 669 | 羅漢 | 清 |

| 頁碼 | 名稱 | 時代 |
| --- | --- | --- |
| 670 | 觀音 | 清 |
| 671 | 蕉葉仙姑 | 清 |
| 671 | 人首 | 清 |
| 672 | 甪端 | 清 |
| 673 | 海馬負書 | 清 |
| 673 | 辟邪 | 清 |
| 674 | 三羊開泰 | 清 |
| 674 | 麒麟獻瑞 | 清 |
| 675 | 臥牛 | 清 |
| 675 | 三鵝戲蓮 | 清 |
| 676 | 十二生肖 | 清 |
| 677 | 大禹治水圖山子 | 清 |
| 678 | 會昌九老圖山子 | 清 |
| 679 | 秋山行旅圖山子 | 清 |
| 680 | 觀瀑圖山子 | 清 |
| 681 | 人物山水圖山子 | 清 |
| 681 | 桐蔭仕女圖飾 | 清 |
| 682 | 漁船 | 清 |
| 682 | 游船 | 清 |
| 683 | 鳳柄執壺 | 清 |
| 684 | 葫蘆式執壺 | 清 |
| 684 | 花蝶紋執壺 | 清 |
| 685 | 鳩紋執壺 | 清 |
| 686 | 四環耳壺 | 清 |
| 687 | 獸耳活環壺 | 清 |
| 687 | 夔耳活環壺 | 清 |
| 688 | 雙耳活環壺 | 清 |
| 689 | 异獸壺 | 清 |
| 689 | 象首足壺 | 清 |
| 690 | 龍柄執壺 | 清 |
| 690 | 描金獸面紋貫耳蓋瓶 | 清 |
| 691 | 花葉紋梅瓶 | 清 |
| 691 | 獸面紋雙耳瓶 | 清 |
| 692 | 獸耳活環瓶 | 清 |

273

| 頁碼 | 名稱 | 時代 | 頁碼 | 名稱 | 時代 |
|---|---|---|---|---|---|
| 693 | 菊瓣紋活環耳瓶 | 清 | 716 | 龍首觥 | 清 |
| 693 | 山水圖獸耳瓶 | 清 | 716 | 龍首觥 | 清 |
| 694 | 瓜棱紋蜻蜓耳活環蓋瓶 | 清 | 717 | 瑪瑙鳳首觥 | 清 |
| 695 | 龍紋蝶耳活環瓶 | 清 | 718 | 獸面紋兕觥 | 清 |
| 696 | 獸面紋出戟瓶 | 清 | 719 | 水晶兕觥 | 清 |
| 697 | 雙連瓶 | 清 | 720 | 碧玉架白玉杯 | 清 |
| 698 | 蟠螭紋菱形瓶 | 清 | 721 | 瑪瑙杯 | 清 |
| 698 | 鐘表紋六方瓶 | 清 | 721 | 菊瓣紋高足杯 | 清 |
| 699 | 梅花紋瓶 | 清 | 722 | 水晶八角杯 | 清 |
| 700 | 水晶夔紋八環瓶 | 清 | 722 | 雙龍耳杯 | 清 |
| 701 | 龍戲珠瓶 | 清 | 723 | 刻詩葵瓣紋碗 | 清 |
| 701 | 龍鳳紋瓶 | 清 | 723 | 薄胎菊瓣碗 | 清 |
| 702 | 夔耳瓶 | 清 | 724 | 錯金嵌寶石碗 | 清 |
| 703 | 瑪瑙龍鳳瓶 | 清 | 725 | 三螭紋盞 | 清 |
| 704 | 鷹熊雙連瓶 | 清 | 725 | 菊瓣耳盤 | 清 |
| 704 | 鳳螭紋蓋瓶 | 清 | 726 | 花瓣式盤 | 清 |
| 705 | 鳳螭紋雙聯蓋瓶 | 清 | 726 | 牡丹花薰 | 清 |
| 706 | 海棠式觚 | 清 | 727 | 八卦紋香薰 | 清 |
| 706 | 獸面紋象耳活環觚 | 清 | 727 | 夔龍紋香薰 | 清 |
| 707 | 三羊尊 | 清 | 728 | "山"字紋花薰 | 清 |
| 707 | 龍穿花紋蝶耳尊 | 清 | 728 | 獸面紋香薰 | 清 |
| 708 | 天雞尊 | 清 | 729 | 瑪瑙花鳥紋罐 | 清 |
| 709 | 青金石獸耳活環爐 | 清 | 729 | 龍耳活環瓜棱紋蓋罐 | 清 |
| 710 | 獸面紋雙耳爐 | 清 | 730 | 天雞紋罐 | 清 |
| 710 | 獸面紋雙耳爐 | 清 | 730 | 團花蓋罐 | 清 |
| 711 | 蓮花八寶紋爐 | 清 | 731 | 嵌寶石爐 瓶 盒 | 瓶 |
| 711 | 瑪瑙螭鈕獅足香爐 | 清 | 732 | 動物紋豆 | 清 |
| 712 | 瑪瑙龍耳獅足香爐 | 清 | 733 | 四蝶耳八環奩 | 清 |
| 712 | 雲帶紋雙耳爐 | 清 | 733 | 勾蓮紋活環奩 | 清 |
| 713 | 仿召夫鼎 | 清 | 734 | 果盒 | 清 |
| 714 | 獸面紋簋 | 清 | 734 | 白菜花插 | 清 |
| 714 | 獸面紋簋 | 清 | 735 | 翡翠丹鳳紋花插 | 清 |
| 715 | 龍紋獸形匜 | 清 | 735 | 佛手式花插 | 清 |
| 715 | 鳳首龍柄觥 | 清 | 736 | 龍鳳花插 | 清 |

| 頁碼 | 名稱 | 時代 |
| --- | --- | --- |
| 737 | 瑪瑙雙孔花插 | 清 |
| 737 | 鵝式水丞 | 清 |
| 738 | 龍鳳雙孔水丞 | 清 |
| 739 | 牡丹紋螭耳洗 | 清 |
| 739 | 雙童耳洗 | 清 |
| 740 | 蝠蓮紋獸耳活環洗 | 清 |
| 740 | 四花耳活環洗 | 清 |
| 741 | 雲龍紋洗 | 清 |
| 741 | 嵌寶石八角菱花洗 | 清 |
| 742 | 竹林七賢圖筆筒 | 清 |
| 743 | 竹溪六逸圖筆筒 | 清 |
| 743 | 山水人物圖筆筒 | 清 |
| 744 | 八卦十二章紋印色池 | 清 |
| 744 | 雙獅戲球鎮 | 清 |
| 745 | 三羊開泰鎮 | 清 |
| 745 | 雙蟹鎮 | 清 |
| 746 | 橋形筆架 | 清 |
| 746 | 橋形筆架 | 清 |
| 747 | 漁樵圖香筒 | 清 |
| 747 | 雙檠燭臺 | 清 |
| 748 | 蓮瓣高柄托 | 清 |
| 748 | 人物紋香囊 | 清 |
| 749 | 荷蓮紋香囊 | 清 |
| 749 | 花鳥紋香囊 | 清 |
| 750 | 漁樵圖插屏 | 清 |
| 751 | 耕讀圖插屏 | 清 |
| 752 | 福壽圖牌 | 清 |
| 752 | 編磬 | 清 |
| 753 | 吉慶有餘磬 | 清 |
| 754 | 龍鳳靈芝紋如意 | 清 |
| 754 | 花形匙 | 清 |

# 漆器家具一　目録

## 漆　器

新石器時代至西周

| 頁碼 | 名稱 | 時代 |
|---|---|---|
| 3 | 碗 | 河姆渡文化 |
| 3 | 纏藤篾木筒 | 河姆渡文化 |
| 4 | 嵌玉高柄杯 | 良渚文化 |
| 4 | 漆繪陶胎杯 | 良渚文化 |
| 5 | 幾何紋尊 | 良渚文化 |
| 5 | 高柄豆 | 龍山文化 |
| 6 | 木雕漆痕 | 商 |
| 6 | 木雕漆痕 | 商 |
| 7 | 纏絲綫柲 | 商 |
| 7 | 纏絲綫柲 | 商 |
| 8 | 彩繪貼金嵌緑松石觚 | 西周 |
| 8 | 獸面鳳鳥紋嵌螺鈿罍 | 西周 |

春秋戰國

| 頁碼 | 名稱 | 時代 |
|---|---|---|
| 9 | 勾連紋方壺 | 春秋 |
| 9 | 雲雷紋長方形盤 | 春秋 |
| 10 | 波紋豆 | 春秋 |
| 10 | 波紋豆 | 春秋 |
| 11 | 竊曲紋簋 | 春秋 |
| 11 | 蛋形罐 | 春秋 |
| 12 | 雲紋瓚 | 春秋 |
| 12 | 彩繪木篦 | 春秋 |
| 13 | 禽獸紋俎 | 春秋 |
| 13 | 龍鳳紋瑟殘片 | 春秋 |

| 頁碼 | 名稱 | 時代 |
|---|---|---|
| 14 | 漆器殘片 | 春秋 |
| 14 | 木雕卧馬 | 春秋 |
| 15 | 鎮墓獸 | 春秋 |
| 15 | 鳥雲紋豆 | 戰國 |
| 16 | 勾連雲紋豆 | 戰國 |
| 16 | 龍鳳紋豆 | 戰國 |
| 17 | 鳥紋杯豆 | 戰國 |
| 17 | 龍紋蓋豆 | 戰國 |
| 18 | 龍鳳紋蓋豆 | 戰國 |
| 19 | 蓮花鳥座蓋豆 | 戰國 |
| 20 | 彩繪鴛鴦蓋豆 | 戰國 |
| 20 | 蟠虺紋陶蓋豆 | 戰國 |
| 21 | 鳳鳥紋方蓋豆 | 戰國 |
| 21 | 雲紋扁圓盒 | 戰國 |
| 22 | 樂舞紋鴛鴦盒 | 戰國 |
| 23 | 鳳鳥紋扁圓盒 | 戰國 |
| 23 | 雙耳長盒 | 戰國 |
| 24 | 龍紋盒 | 戰國 |
| 25 | 捲雲紋酒具盒 | 戰國 |
| 25 | 雲龍紋酒具盒 | 戰國 |
| 26 | 豬形盒 | 戰國 |
| 27 | 豬形盒 | 戰國 |
| 27 | 方塊幾何紋長弧形盒 | 戰國 |
| 28 | 鳳紋盤 | 戰國 |
| 28 | 捲雲紋盤 | 戰國 |
| 29 | 龍紋盤 | 戰國 |
| 29 | 幾何紋雙耳筒杯 | 戰國 |
| 30 | 幾何紋瓚 | 戰國 |
| 30 | 鳳紋帶流杯 | 戰國 |
| 31 | 鳥雲紋耳杯 | 戰國 |
| 31 | 變形鳥紋耳杯 | 戰國 |
| 32 | 雙鳳紋耳杯 | 戰國 |

| 頁碼 | 名稱 | 時代 |
| --- | --- | --- |
| 32 | 幾何紋耳杯 | 戰國 |
| 33 | 變形蝶紋耳杯 | 戰國 |
| 33 | 雲紋耳杯 | 戰國 |
| 34 | 波折紋耳杯 | 戰國 |
| 34 | 彩繪鳳鳥雙連杯 | 戰國 |
| 35 | 蟠虺紋漆衣陶鈁 | 戰國 |
| 35 | 網紋漆衣陶盥缶 | 戰國 |
| 36 | 狩獵紋卮 | 戰國 |
| 36 | 蟠蛇紋卮 | 戰國 |
| 37 | 勾連雲紋奩 | 戰國 |
| 37 | 車馬出行紋奩 | 戰國 |
| 39 | 鳥雲紋奩 | 戰國 |
| 39 | 樽 | 戰國 |
| 40 | 后羿射日紋匜 | 戰國 |
| 41 | 鳥獸紋匜 | 戰國 |
| 41 | 二十八宿紋匜 | 戰國 |
| 42 | 雲紋長柄勺 | 戰國 |
| 42 | 三角形紋盞形器 | 戰國 |
| 43 | 勾連雲紋匜形器 | 戰國 |
| 43 | 雲雷紋杯形器 | 戰國 |
| 44 | 編鐘架 | 戰國 |
| 46 | 鳳鳥紋五弦琴 | 戰國 |
| 47 | 十弦琴 | 戰國 |
| 47 | 七弦琴 | 戰國 |
| 48 | 彩繪孔雀紋瑟 | 戰國 |
| 50 | 龍鳳紋瑟 | 戰國 |
| 51 | 宴樂紋錦瑟殘片 | 戰國 |
| 51 | 虎座雙鳥懸鼓架 | 戰國 |
| 52 | 虎座彩繪雙鳥懸鼓架 | 戰國 |
| 53 | 鹿鼓 | 戰國 |
| 53 | 方框勾連雲紋盾 | 戰國 |
| 54 | 龍鳳紋盾 | 戰國 |
| 54 | 雲紋盾 | 戰國 |
| 55 | 勾連雲紋馬甲殘片 | 戰國 |

| 頁碼 | 名稱 | 時代 |
| --- | --- | --- |
| 55 | 龍鳳獸紋馬胄殘片 | 戰國 |
| 56 | 捲雲紋劍櫝 | 戰國 |
| 56 | 伏羲女媧紋劍櫝 | 戰國 |
| 57 | 鳳鳥紋劍鞘 | 戰國 |
| 57 | 方塊紋弩機 | 戰國 |
| 58 | 鳥獸紋座屏 | 戰國 |
| 60 | 雙龍紋座屏 | 戰國 |
| 60 | 獸銜蟒紋座屏 | 戰國 |
| 61 | 絢紋矢箙 | 戰國 |
| 62 | 鳥獸紋矢箙面板 | 戰國 |
| 63 | 蟠虺紋馬飾 | 戰國 |
| 63 | 捲雲紋案面 | 戰國 |
| 64 | 三角紋几型器 | 戰國 |
| 64 | 龍紋案面 | 戰國 |
| 65 | 龍紋案足 | 戰國 |
| 66 | 龍紋案足 | 戰國 |
| 66 | 勾連雲紋几面板 | 戰國 |
| 67 | 雲雷紋架 | 戰國 |
| 67 | 六博棋盤 | 戰國 |
| 68 | 框形座枕 | 戰國 |
| 68 | 矩紋竹扇 | 戰國 |
| 69 | 花瓣狀雲紋木梳 | 戰國 |
| 69 | 鳳紋漆衣銅方鏡 | 戰國 |
| 70 | 方格捲雲紋漆衣銅方鏡 | 戰國 |
| 70 | 方格紋漆衣銅方鏡 | 戰國 |
| 71 | 鳳紋漆衣銅鏡 | 戰國 |
| 71 | 雲龍紋漆衣銅鏡 | 戰國 |
| 72 | 蟠虺紋外棺 | 戰國 |
| 74 | 動物紋內棺 | 戰國 |
| 78 | 雲雷紋陪葬棺 | 戰國 |
| 80 | 鳳凰紋內棺 | 戰國 |
| 83 | 雲龍紋雙頭鎮墓獸 | 戰國 |
| 83 | 漆木龍雲紋單頭鎮墓獸 | 戰國 |
| 84 | 單頭鎮墓獸 | 戰國 |

277

| 頁碼 | 名稱 | 時代 |
|---|---|---|
| 84 | 梅花鹿 | 戰國 |
| 85 | 臥虎 | 戰國 |
| 85 | 臥虎 | 戰國 |

## 秦

| 頁碼 | 名稱 | 時代 |
|---|---|---|
| 86 | 鳥雲紋圓盒 | 秦 |
| 87 | 鳥雲紋圓盒 | 秦 |
| 88 | 捲雲紋圓盒 | 秦 |
| 88 | 雲氣紋銅扣圓盒 | 秦 |
| 89 | 鳥雲紋長方盒 | 秦 |
| 89 | 鳥雲紋雙耳長盒 | 秦 |
| 90 | 鳥雲紋雙耳長盒 | 秦 |
| 90 | 長方形笥 | 秦 |
| 91 | 變形鳥紋盂 | 秦 |
| 91 | 鳳魚紋盂 | 秦 |
| 92 | 鳳魚紋盂 | 秦 |
| 92 | 獸首鳳形勺 | 秦 |
| 93 | 牛馬紋扁壺 | 秦 |
| 94 | 扁壺 | 秦 |
| 94 | 鳥雲紋樽 | 秦 |
| 95 | 菱紋銅扣樽 | 秦 |
| 95 | 變形鳥頭紋卮 | 秦 |
| 96 | 變形鳥頭紋卮 | 秦 |
| 96 | 鳥雲紋耳杯 | 秦 |
| 97 | 變形鳥紋耳杯 | 秦 |
| 97 | 變形鳥紋耳杯 | 秦 |
| 98 | 捲雲紋耳杯 | 秦 |
| 98 | 勾連雲紋耳杯 | 秦 |
| 99 | 龍鳳戲珠紋耳杯 | 秦 |
| 99 | 鳥雲紋奩 | 秦 |
| 100 | 變形鳥紋奩 | 秦 |
| 100 | 鳥雲紋奩 | 秦 |
| 101 | 鳥紋奩 | 秦 |
| 101 | 變形鳥紋奩 | 秦 |
| 102 | 捲雲紋奩蓋 | 秦 |
| 102 | 鳥紋橢圓奩 | 秦 |
| 103 | 波折紋橢圓奩 | 秦 |
| 103 | 鳥雲紋匕 | 秦 |

## 西漢東漢

| 頁碼 | 名稱 | 時代 |
|---|---|---|
| 104 | 雲氣紋鼎 | 西漢 |
| 105 | 捲雲紋鼎 | 西漢 |
| 105 | 雲紋鐘 | 西漢 |
| 106 | 捲雲紋壺 | 西漢 |
| 106 | 雲氣紋壺 | 西漢 |
| 107 | 雲紋壺 | 西漢 |
| 107 | 三角紋壺 | 西漢 |
| 108 | 雲氣紋壺 | 西漢 |
| 108 | 雲氣紋壺 | 西漢 |
| 109 | 雲氣紋壺 | 西漢 |
| 109 | 雲紋壺 | 西漢 |
| 110 | 牛紋扁壺 | 西漢 |
| 110 | 七豹紋扁壺 | 西漢 |
| 111 | 奔鹿雲氣紋扁壺 | 西漢 |
| 111 | 錐畫三角形壺 | 西漢 |
| 112 | 雲氣紋鈁 | 西漢 |
| 112 | 雲氣紋鈁 | 西漢 |
| 113 | 雲氣對鳥紋圓盒 | 西漢 |
| 113 | 鳥雲紋圓盒 | 西漢 |
| 114 | 鳳鳥紋圓盒 | 西漢 |
| 114 | 變形鳥紋盒 | 西漢 |
| 115 | 三鳳紋盒 | 西漢 |

278

| 頁碼 | 名稱 | 時代 | 頁碼 | 名稱 | 時代 |
|---|---|---|---|---|---|
| 115 | 雲氣紋盒 | 西漢 | 132 | 雲氣紋卮 | 西漢 |
| 116 | 雲氣紋盒 | 西漢 | 133 | 銀扣雲氣紋卮 | 西漢 |
| 116 | 雲氣紋盒 | 西漢 | 133 | 錐畫雲龍紋卮 | 西漢 |
| 117 | 雲氣紋有柄圓盒 | 西漢 | 134 | 針刻戧金龍鳳動物紋卮 | 西漢 |
| 117 | 朱雀紋盒 | 西漢 | 135 | 錐畫雲氣紋卮 | 西漢 |
| 118 | 錐畫耳杯盒 | 西漢 | 135 | 雲氣紋奩 | 西漢 |
| 118 | 嵌金雲紋梳篦盒 | 西漢 | 136 | 錐畫狩獵紋奩 | 西漢 |
| 119 | 銀扣薄金片飾圓盒 | 西漢 | 136 | 雲氣紋奩 | 西漢 |
| 119 | 雲氣紋圓盒 | 西漢 | 137 | 銀扣貼金銀奩 | 西漢 |
| 120 | 變形鳥紋雙耳長盒 | 西漢 | 137 | 鳳紋圓奩蓋 | 西漢 |
| 120 | 雲氣紋具杯盒 | 西漢 | 138 | 鳳鳥紋奩底 | 西漢 |
| 121 | "蕃禺"雲氣紋盒蓋 | 西漢 | 138 | 雲紋雙層奩 | 西漢 |
| 121 | 薄金片飾圓盒 | 西漢 | 139 | 雙層奩 | 西漢 |
| 122 | 銀扣貼金馬蹄形盒 | 西漢 | 139 | 動物紋三子奩 | 西漢 |
| 122 | 雲紋梳篦盒 | 西漢 | 140 | 薄銀片飾三子奩 | 西漢 |
| 123 | 怪神嬉鬥紋盒蓋 | 西漢 | 140 | 銀扣薄金片飾嵌珠四子奩 | 西漢 |
| 123 | 雲氣紋長方形盒 | 西漢 | 141 | 銀扣描金五子奩 | 西漢 |
| 124 | 銀扣嵌瑪瑙珠長方形盒 | 西漢 | 141 | 貼銀箔五子奩 | 西漢 |
| 124 | 銀扣貼金箔雲虡紋盒 | 西漢 | 142 | 銀扣薄金銀片飾七子奩 | 西漢 |
| 125 | 獸形盒 | 西漢 | 143 | 薄銀片飾七子奩 | 西漢 |
| 125 | 鴨嘴盒 | 西漢 | 143 | 雙層九子奩 | 西漢 |
| 126 | 魚形盒 | 西漢 | 144 | 雲氣紋橢圓奩 | 西漢 |
| 126 | 雲氣紋笥 | 西漢 | 144 | 堆漆雲氣紋長方奩 | 西漢 |
| 127 | 雲氣紋笥 | 西漢 | 145 | 錐畫雲氣紋梳篦奩 | 西漢 |
| 127 | "鮑一笥"笥 | 西漢 | 145 | 錐畫雲紋罐 | 西漢 |
| 128 | 雲氣走獸紋笥 | 西漢 | 146 | 朱雀紋碗 | 西漢 |
| 128 | 雲氣瑞獸紋三足樽 | 西漢 | 146 | 銅扣碗 | 西漢 |
| 129 | 雙龍紋樽 | 西漢 | 147 | 立鶴銜草紋匜 | 西漢 |
| 129 | 錐畫"漆布小卮" | 西漢 | 148 | 雲氣魚鶴紋匜 | 西漢 |
| 130 | 雲氣紋"七升"卮 | 西漢 | 148 | 雲氣紋匜 | 西漢 |
| 130 | "二升"卮 | 西漢 | 149 | 錐畫飽點紋杯 | 西漢 |
| 131 | 鳥雲紋雙耳卮 | 西漢 | 149 | 變形鳥紋耳杯 | 西漢 |
| 131 | 點紋卮 | 西漢 | 150 | 變形鳥紋耳杯 | 西漢 |
| 132 | 雲氣紋卮 | 西漢 | 150 | 三魚紋耳杯 | 西漢 |

279

| 頁碼 | 名稱 | 時代 | 頁碼 | 名稱 | 時代 |
|---|---|---|---|---|---|
| 151 | 三魚紋耳杯 | 西漢 | 168 | 雲氣紋平盤 | 西漢 |
| 151 | 鳥雲紋耳杯 | 西漢 | 168 | 變形鳥紋圓盤 | 西漢 |
| 152 | 草葉紋耳杯 | 西漢 | 169 | 雲龍紋盤 | 西漢 |
| 152 | 雲紋耳杯 | 西漢 | 169 | "君幸食"盤 | 西漢 |
| 153 | 魚紋耳杯 | 西漢 | 170 | 雲氣鳥頭紋盤 | 西漢 |
| 153 | 耳杯 | 西漢 | 170 | 對鳥紋盤 | 西漢 |
| 154 | "君幸酒"四升耳杯 | 西漢 | 171 | 雲氣紋盤 | 西漢 |
| 154 | "長沙王后家"耳杯 | 西漢 | 171 | 龍鳳紋盤 | 西漢 |
| 155 | 龍紋"君幸酒"耳杯 | 西漢 | 172 | 雲氣紋平盤 | 西漢 |
| 155 | 鳳鳥紋"漁陽"耳杯 | 西漢 | 172 | 雲氣紋盤 | 西漢 |
| 156 | "苔盎"耳杯 | 西漢 | 173 | 龍紋盤 | 西漢 |
| 156 | 鳳鳥紋"黃氏"耳杯 | 西漢 | 173 | "丙"字盤 | 西漢 |
| 157 | 鳳鳥紋耳杯 | 西漢 | 174 | 幾何紋盤 | 西漢 |
| 157 | 雲氣紋耳杯 | 西漢 | 174 | "大官"鎏金銅扣盤 | 西漢 |
| 158 | 錐畫雲氣紋耳杯 | 西漢 | 175 | 雲鳥紋方平盤 | 西漢 |
| 158 | 變形鳥紋耳杯 | 西漢 | 175 | 二龍戲珠紋盆 | 西漢 |
| 159 | "米"字耳杯 | 西漢 | 176 | 雲紋盆 | 西漢 |
| 159 | 夔紋耳杯 | 西漢 | 176 | 雲紋鉳 | 西漢 |
| 160 | 夔紋耳杯 | 西漢 | 177 | 朱雀紋勺 | 西漢 |
| 160 | 塗金銅扣耳杯 | 西漢 | 177 | 鳳形勺 | 西漢 |
| 161 | 塗金花紋耳杯 | 西漢 | 178 | 雲氣紋銀扣口鴨形勺 | 西漢 |
| 161 | 龍鳳紋耳杯 | 西漢 | 178 | 銀扣鴨形勺 | 西漢 |
| 162 | 同心圓紋耳杯 | 西漢 | 179 | 鳥頭柄勺 | 西漢 |
| 162 | 銅座耳杯 | 西漢 | 179 | 龍首柄勺 | 西漢 |
| 163 | "陳抵卿第一"耳杯 | 西漢 | 180 | 針刻填朱鳳鳥紋勺 | 西漢 |
| 163 | 雲氣紋耳杯 | 西漢 | 180 | 竹節形筒 | 西漢 |
| 164 | "惡"字耳杯 | 西漢 | 181 | 雲獸紋枕 | 西漢 |
| 164 | 雲紋盂 | 西漢 | 181 | 雲虡紋枕 | 西漢 |
| 165 | 點紋盂 | 西漢 | 182 | 虎子 | 西漢 |
| 165 | 雲氣紋盂 | 西漢 | 182 | 虎子 | 西漢 |
| 166 | 雲氣鉢 | 西漢 | 183 | 雲紋食案 | 西漢 |
| 166 | 素面盤 | 西漢 | 183 | 雲紋案 | 西漢 |
| 167 | 雲紋盤 | 西漢 | 184 | 雲氣紋案 | 西漢 |
| 167 | 變形鳥紋盤 | 西漢 | 184 | 鳳鳥紋案 | 西漢 |

| 頁碼 | 名稱 | 時代 |
|---|---|---|
| 185 | 屏風 | 西漢 |
| 186 | 琴 | 西漢 |
| 186 | 神人紋龜盾 | 西漢 |
| 187 | 兵器架 | 西漢 |
| 187 | 矢和矢箙 | 西漢 |
| 188 | 升仙紋紅地棺 | 西漢 |
| 194 | 雲氣神獸黑地棺 | 西漢 |
| 197 | 博具 | 西漢 |
| 197 | 石硯盒 | 西漢 |
| 198 | 雲氣鬥獸紋硯 | 西漢 |
| 198 | 雲氣紋薄銀片飾砂硯 | 西漢 |
| 199 | 尹氏斗 | 西漢 |
| 199 | 漆纚紗冠 | 西漢 |
| 200 | 雲氣鳥獸人物紋面罩 | 西漢 |
| 201 | 雲氣鳥獸人物紋面罩 | 西漢 |
| 201 | 方格紋璧 | 西漢 |
| 202 | 套盒 | 東漢 |
| 202 | 銅扣獸紋盂 | 東漢 |
| 203 | 木柲銅戈 | 東漢 |
| 203 | 木杖頭 | 東漢 |
| 204 | 鷹爪形木祖 | 東漢 |
| 204 | 猪頭形木祖 | 東漢 |
| 205 | 弦紋葫蘆 | 東漢 |
| 205 | 雲氣紋箧 | 東漢 |

## 三國兩晉南北朝

| 頁碼 | 名稱 | 時代 |
|---|---|---|
| 206 | 錐刻戧金盒蓋 | 三國·吳 |
| 207 | 人物扁形壺殘片 | 三國·吳 |
| 207 | 武帝生活圖圓盤 | 三國·吳 |
| 208 | 貴族生活圖盤 | 三國·吳 |
| 209 | 季札挂劍圖盤 | 三國·吳 |

| 頁碼 | 名稱 | 時代 |
|---|---|---|
| 210 | 童子對棍圖盤 | 三國·吳 |
| 210 | 鳥獸魚紋榻 | 三國·吳 |
| 211 | 宮闈宴樂圖案 | 三國·吳 |
| 213 | "吳氏"榻 | 西晉 |
| 213 | 耳杯 | 東晉 |
| 214 | 出行圖奩 | 東晉 |
| 215 | 宴樂圖盤 | 東晉 |
| 216 | 瑞獸雲氣紋攢盒 | 東晉 |
| 216 | 托盤 | 東晉 |
| 217 | 人物故事圖屏風 | 北魏 |
| 218 | 彩繪棺殘片 | 北魏 |
| 220 | 彩繪棺殘片 | 北魏 |

## 唐五代十國

| 頁碼 | 名稱 | 時代 |
|---|---|---|
| 221 | 銀平脱八角菱花鏡盒 | 唐 |
| 222 | 銀平脱鳥首壺 | 唐 |
| 223 | 金銀平脱"季春"琴 | 唐 |
| 225 | "大聖遺音"琴 | 唐 |
| 225 | "九霄環佩"琴 | 唐 |
| 226 | 嵌螺鈿紫檀五弦琵琶 | 唐 |
| 227 | 嵌螺鈿紫檀阮咸 | 唐 |
| 228 | 金銀平脱羽人飛鳳花鳥紋漆衣銅鏡 | 唐 |
| 228 | 金銀平脱鎪金絲鸞銜綬帶紋漆衣銅境 | 唐 |
| 229 | 金銀平脱天馬鸞鳳紋漆衣銅鏡 | 唐 |
| 229 | 銀平脱舞禽花樹狩獸神仙紋漆衣銅鏡 | 唐 |
| 230 | 銀平脱寶相花紋漆衣銅鏡 | 唐 |
| 230 | 嵌螺鈿雲龍紋漆衣銅鏡 | 唐 |
| 231 | 嵌螺鈿人物花鳥紋漆衣銅鏡 | 唐 |

281

| 頁碼 | 名稱 | 時代 |
|---|---|---|
| 231 | 八棱形奩 | 五代十國 |
| 232 | 銀平脱花卉紋鏡盒 | 五代十國 |
| 232 | 花鳥紋嵌螺鈿經箱 | 五代十國 |
| 233 | 嵌螺鈿説法圖經函 | 五代十國 |

## 遼北宋金南宋

| 頁碼 | 名稱 | 時代 |
|---|---|---|
| 234 | 雙陸 | 遼 |
| 234 | 雙陸骰盆 | 遼 |
| 235 | 龍首勺 | 遼 |
| 235 | 雲鳳紋弓囊 | 遼 |
| 236 | 花首曲柄舌形匙 | 遼 |
| 236 | 圓頭竹節式箸 | 遼 |
| 237 | 鉢 | 北宋 |
| 237 | 海棠式碗 | 北宋 |
| 238 | 花瓣形碗 | 北宋 |
| 238 | 蓮花形碗 | 北宋 |
| 239 | 花瓣式圈足碗 | 北宋 |
| 239 | 剔犀銀裏碗 | 北宋 |
| 240 | 花瓣形托蓋 | 北宋 |
| 240 | 腰圓形盒 | 北宋 |
| 241 | 盆 | 北宋 |
| 241 | 葵口盆 | 北宋 |
| 242 | 花瓣式平底盤 | 北宋 |
| 242 | 花瓣式平底盤 | 北宋 |
| 243 | 圓筒形罐 | 北宋 |
| 243 | 折肩罐 | 北宋 |
| 244 | 蓋罐 | 北宋 |
| 244 | 葵瓣式豆 | 北宋 |
| 245 | "混沌材"琴 | 北宋 |
| 245 | 鎏金花邊經函 | 北宋 |
| 246 | 描金堆漆經函 | 北宋 |

| 頁碼 | 名稱 | 時代 |
|---|---|---|
| 247 | 描金堆漆舍利函 | 北宋 |
| 248 | 堆漆寶篋印經塔 | 北宋 |
| 248 | 圓筒形奩 | 金 |
| 249 | 蝶梅翠竹紋碗 | 金 |
| 249 | 盒 | 南宋 |
| 250 | 花瓣形盒 | 南宋 |
| 250 | 蓮瓣形盒 | 南宋 |
| 251 | 圓形盒 | 南宋 |
| 251 | 剔犀圓形盒 | 南宋 |
| 252 | 剔犀扁圓形紅面盒 | 南宋 |
| 252 | 剔紅桂花紋盒 | 南宋 |
| 253 | 戧金朱漆斑紋柳塘圖長方形盒 | 南宋 |
| 253 | 戧金沽酒圖長方形盒 | 南宋 |
| 254 | 戧金酣睡江舟圖長方形盒 | 南宋 |
| 254 | 剔犀執鏡盒 | 南宋 |

# 漆器家具二　目錄

遼北宋金南宋

| 頁碼 | 名稱 | 時代 |
|---|---|---|
| 255 | 戧金庭園仕女圖蓮瓣形奩 | 南宋 |
| 256 | 花瓣形奩 | 南宋 |
| 256 | 剔犀八角形奩 | 南宋 |
| 257 | 剔犀菱花形奩 | 南宋 |
| 257 | 瓶 | 南宋 |
| 258 | 托盞 | 南宋 |
| 258 | 花瓣形盤 | 南宋 |
| 259 | 剔黑嬰戲圖盤 | 南宋 |
| 259 | 堆朱後赤壁賦圖盆 | 南宋 |
| 260 | 唾壺 | 南宋 |
| 260 | 剔犀長方形黃地鏡箱 | 南宋 |
| 261 | 漆柄團扇 | 南宋 |
| 261 | 剔犀脱胎柄團扇 | 南宋 |

元

| 頁碼 | 名稱 | 時代 |
|---|---|---|
| 262 | 碗 | 元 |
| 262 | 碗 | 元 |
| 263 | 剔紅花卉尊 | 元 |
| 264 | 蓮瓣形奩 | 元 |
| 264 | 蓮瓣形奩 | 元 |
| 265 | 剔紅東籬采菊圖圓盒 | 元 |
| 265 | 剔紅曳杖觀瀑圖圓盒 | 元 |
| 266 | 剔紅賞花圖圓盒 | 元 |
| 266 | 剔紅瑶池集慶圖圓盒 | 元 |
| 267 | 剔紅花鳥紋圓盒 | 元 |
| 267 | 剔紅牡丹綬帶紋圓盒 | 元 |
| 268 | 剔犀如意紋圓盒 | 元 |

| 頁碼 | 名稱 | 時代 |
|---|---|---|
| 268 | 嵌螺鈿樓閣人物圖捧盒 | 元 |
| 269 | 嵌螺鈿山水樓閣圖圓盒 | 元 |
| 270 | 嵌螺鈿八仙祝壽八方盒 | 元 |
| 271 | "内府官物"盤 | 元 |
| 271 | 盤 | 元 |
| 272 | 剔犀圓盤 | 元 |
| 272 | 剔紅水仙紋圓盤 | 元 |
| 273 | 剔紅茶花綬帶紋圓盤 | 元 |
| 273 | 剔紅栀子花紋圓盤 | 元 |
| 274 | 剔紅梅花紋圓盤 | 元 |
| 274 | 剔紅蓮池水鳥圖圓盤 | 元 |
| 275 | 剔紅觀瀑圖八方盤 | 元 |
| 275 | 剔黑花鳥花瓣式盤 | 元 |
| 276 | 嵌螺鈿龍紋菱花盤 | 元 |
| 277 | 嵌螺鈿廣寒宫圖黑漆盤殘片 | 元 |

明

| 頁碼 | 名稱 | 時代 |
|---|---|---|
| 278 | 剔紅菊花圓盒 | 明 |
| 278 | 剔紅牡丹圓盒 | 明 |
| 279 | 剔紅觀瀑圖圓盒 | 明 |
| 279 | 剔紅九龍大圓盒 | 明 |
| 280 | 剔彩林檎雙鸝圓盒 | 明 |
| 280 | 戧金彩漆歲寒三友圓盒 | 明 |
| 281 | 剔紅福禄壽歲寒三友紋盒 | 明 |
| 281 | 剔紅雲龍紋圓盒 | 明 |
| 282 | 剔彩龍鳳紋圓盒 | 明 |
| 282 | 剔彩龍捧寶盆壽字圓盒 | 明 |
| 283 | 剔彩龍紋圓盒 | 明 |
| 284 | 戧金彩漆寶盆紋圓盒 | 明 |

| 頁碼 | 名稱 | 時代 | 頁碼 | 名稱 | 時代 |
|---|---|---|---|---|---|
| 285 | 剔彩雲龍紋圓盒 | 明 | 303 | 描彩漆携琴會友圖長方盒 | 明 |
| 285 | 彩繪描金人物山水紋圓盒 | 明 | 303 | 朱漆描金山水長方盒 | 明 |
| 286 | 剔紅樓閣人物圓盒 | 明 | 304 | 剔紅萬壽紋長方盒 | 明 |
| 286 | 剔紅賞蓮圖圓盒 | 明 | 304 | 剔紅人物花鳥紋長方提盒 | 明 |
| 287 | 剔紅携琴訪友圖圓盒 | 明 | 305 | 剔紅花鳥紋提盒 | 明 |
| 287 | 剔紅觀泉圖圓盒 | 明 | 305 | 戧金彩漆龍鳳方勝式盒 | 明 |
| 288 | 剔紅秋林人物圖圓盒 | 明 | 306 | 戧金彩漆龍鳳銀錠式盒 | 明 |
| 288 | 剔紅揖拜圖圓盒 | 明 | 306 | 朱漆戧金雲龍紋盝頂箱 | 明 |
| 289 | 剔紅飛龍紋圓盒 | 明 | 307 | 雕填二龍戲珠紋漆箱 | 明 |
| 290 | 剔紅桂花紋小圓盒 | 明 | 307 | 戧金細鈎填漆龍紋箱 | 明 |
| 290 | 剔紅荔枝紋小圓盒 | 明 | 308 | 剔紅纏枝蓮圓盤 | 明 |
| 291 | 剔犀如意紋小圓盒 | 明 | 308 | 剔紅孔雀牡丹紋盤 | 明 |
| 291 | 剔紅荔枝紋小圓盒 | 明 | 309 | 剔紅樓閣人物圖圓盤 | 明 |
| 292 | 剔紅狩獵圖小圓盒 | 明 | 309 | 剔紅茶花紋盤 | 明 |
| 292 | 剔彩菊花紋小圓盒 | 明 | 310 | 剔紅花鳥圓盤 | 明 |
| 293 | 剔紅花卉紋小圓盒 | 明 | 310 | 剔紅福祿壽三桃圓盤 | 明 |
| 293 | 填漆梵文纏枝蓮紋小圓盒 | 明 | 311 | 攢犀地雕填松鶴紋圓盤 | 明 |
| 294 | 嵌螺鈿池塘水鳥圖圓盒 | 明 | 311 | 剔彩貨郎圖圓盤 | 明 |
| 295 | 剔黑牡丹紋圓盒 | 明 | 312 | 剔彩龍紋圓盤 | 明 |
| 295 | 剔赭雙螭花卉紋棋子盒 | 明 | 312 | 剔黃雲龍紋圓盤 | 明 |
| 296 | 戧金彩漆雲龍梅花式盒 | 明 | 313 | 剔紅歲寒三友圖圓盤 | 明 |
| 296 | 剔紅八仙祝壽葵瓣式盒 | 明 | 313 | 剔紅荔枝綬帶鳥圖圓盤 | 明 |
| 297 | 嵌螺鈿樓閣人物圖八方盒 | 明 | 314 | 嵌螺鈿西廂記圖圓盤 | 明 |
| 297 | 描彩漆嵌螺鈿八方盒 | 明 | 314 | 剔紅五老圖蓮瓣式盤 | 明 |
| 298 | 朱漆戧金雲龍紋長方形盒 | 明 | 315 | 剔黑花鳥葵瓣式盤 | 明 |
| 298 | 剔紅雲龍紋長方形盒 | 明 | 315 | 剔犀如意紋葵瓣式盤 | 明 |
| 299 | 剔紅雙龍長方盒 | 明 | 316 | 剔紅宴飲圖蓮瓣式盤 | 明 |
| 299 | 剔彩雙龍紋長方盒 | 明 | 316 | 剔紅祝壽圖蓮瓣式盤 | 明 |
| 300 | 戧金彩漆雲龍荷塘圖長方盒 | 明 | 317 | 雕填龍鳳紋菊瓣式盤 | 明 |
| 300 | 雙龍紋長方盒 | 明 | 317 | 剔紅龍鳳葵瓣式盤 | 明 |
| 301 | 剔紅嬰戲圖長方盒 | 明 | 318 | 剔黑花鳥葵瓣式盤 | 明 |
| 301 | 剔紅花鳥紋長方盒 | 明 | 318 | 剔犀如意紋葵瓣式盤 | 明 |
| 302 | 雙鳳長方盒 | 明 | 319 | 填彩漆夔鳳紋葵瓣式盤 | 明 |
| 302 | "江千里式"嵌螺鈿雲龍紋長方盒 | 明 | 319 | 剔紅對弈圖橢圓盤 | 明 |

| 頁碼 | 名稱 | 時代 |
| --- | --- | --- |
| 320 | 剔紅雙螭紋橢圓盤 | 明 |
| 320 | 剔紅錦紋橢圓盤 | 明 |
| 321 | 剔彩龍舟圖荷葉式橢圓盤 | 明 |
| 321 | 剔紅玉蘭翠鳥圖方盤 | 明 |
| 322 | 剔紅山水人物方盤 | 明 |
| 322 | 剔紅開光山水人物圖方盤 | 明 |
| 323 | 剔紅五老圖方盤 | 明 |
| 323 | 剔紅福字紋方盤 | 明 |
| 324 | 剔紅文會圖方盤 | 明 |
| 324 | 剔犀如意雲紋方盤 | 明 |
| 325 | 剔紅百花圖長方盤 | 明 |
| 325 | 剔紅采藥圖長方盤 | 明 |
| 326 | 剔紅竹林七賢長方盤 | 明 |
| 327 | 剔彩歲寒三友六方盤 | 明 |
| 327 | 剔彩龍鳳八方盆 | 明 |
| 328 | 剔紅穿花龍紋雙耳瓶 | 明 |
| 328 | 剔黑花鳥紋梅瓶 | 明 |
| 329 | 剔紅牡丹紋尊 | 明 |
| 329 | 剔紅花卉蓋碗 | 明 |
| 330 | 剔犀雲紋小碗 | 明 |
| 330 | 剔紅飛龍紋高足碗 | 明 |
| 331 | 剔紅花卉盞托 | 明 |
| 331 | 剔紅花卉盞托 | 明 |
| 332 | 剔紅雲龍紋盞托 | 明 |
| 332 | 剔犀雲紋執壺 | 明 |
| 333 | 剔犀雲紋葫蘆式執壺 | 明 |
| 333 | 嵌螺鈿花鳥紋執壺 | 明 |
| 334 | 剔紅龍鳳紋瓜棱式壺 | 明 |
| 334 | 剔紅山水人物紋壺 | 明 |
| 335 | 剔紅歲寒三友筆 | 明 |
| 335 | 剔犀雲紋筆 | 明 |
| 336 | 百寶嵌花卉方筆筒 | 明 |
| 336 | 剔紅梅花筆筒 | 明 |
| 337 | 纏枝蓮紋嵌螺鈿洗 | 明 |

| 頁碼 | 名稱 | 時代 |
| --- | --- | --- |
| 337 | 紅漆戧金八寶紋經文挾板 | 明 |
| 338 | 剔彩開光雙鳳小櫃 | 明 |
| 339 | 嵌螺鈿贈馬圖長方几面 | 明 |
| 339 | 黑漆描金樓閣人物屏風 | 明 |
| 340 | 剔紅樓閣人物座屏 | 明 |

清

| 頁碼 | 名稱 | 時代 |
| --- | --- | --- |
| 341 | 金漆花卉紋圓盒 | 清 |
| 341 | 剔紅海獸紋圓盒 | 清 |
| 342 | 剔紅雲龍紋圓盒 | 清 |
| 342 | 剔紅嬰戲圖圓盒 | 清 |
| 343 | 戧金彩漆吉祥圓盒 | 清 |
| 343 | 描金彩漆喜相逢圓盒 | 清 |
| 344 | 描彩漆雙龍戲珠紋圓盒 | 清 |
| 344 | 識文描金銀福壽紋圓盒 | 清 |
| 345 | 描金彩漆壽字圓盒 | 清 |
| 345 | 描金彩漆折枝花圓盒 | 清 |
| 346 | 嵌螺鈿團花圓盒 | 清 |
| 346 | 填漆花卉紋圓盒 | 清 |
| 347 | 描油蝶紋圓盒 | 清 |
| 347 | 山水八仙圖圓盒 | 清 |
| 348 | 戧金彩漆龍鳳紋圓盒 | 清 |
| 348 | 黑漆描金祝壽圖攢盒 | 清 |
| 349 | 黑漆描金雲龍紋圓盒 | 清 |
| 349 | 剔紅海水游龍紋圓盒 | 清 |
| 350 | 剔紅山水人物圖瓣式盒 | 清 |
| 350 | 春字壽星蓮瓣形盒 | 清 |
| 351 | 戧金彩漆雙鳳紋菱花盒 | 清 |
| 351 | 戧金彩漆雲龍紋菊瓣式盒 | 清 |
| 352 | 填漆戧金雲龍紋菊瓣式盒 | 清 |
| 352 | 描漆花卉紋葵瓣式盒 | 清 |

| 頁碼 | 名稱 | 時代 | 頁碼 | 名稱 | 時代 |
|---|---|---|---|---|---|
| 353 | 犀皮漆葵瓣形盒 | 清 | 371 | 描金雲龍圓盤 | 清 |
| 353 | 描金番蓮團花紋葵花攢盒 | 清 | 371 | 描金彩漆宴樂圖圓盤 | 清 |
| 354 | 嵌螺鈿嬰戲如意雲式二層盒 | 清 | 372 | 罩金漆花卉詩句盤 | 清 |
| 355 | 脫胎朱漆菊瓣式盒 | 清 | 372 | 嵌螺鈿人物圓盤 | 清 |
| 355 | 描彩漆嵌玉六瓣盒 | 清 | 373 | 描金彩漆佛日常明盤 | 清 |
| 356 | 識文描金海棠形攢盒 | 清 | 373 | 朱漆菊瓣式盤 | 清 |
| 356 | 描金彩漆花鳥紋六瓣攢盒 | 清 | 374 | 描金彩漆四喜蓮瓣式盤 | 清 |
| 357 | 識文描金花蝶紋八方盒 | 清 | 374 | 黑漆描金花卉菊瓣盤 | 清 |
| 357 | 填彩漆錦紋八角三層盒 | 清 | 375 | 嵌螺鈿渡河圖葵瓣式盤 | 清 |
| 358 | 剔紅十二辰盒 | 清 | 375 | 描漆蓮紋瓣式盤 | 清 |
| 358 | 嵌螺鈿描彩漆十六角攢盒 | 清 | 376 | 填彩漆荷葉式盤 | 清 |
| 359 | 剔犀如意雲紋方盒 | 清 | 376 | 罩漆山水人物長方盤 | 清 |
| 359 | 識文描金暗八仙方盒 | 清 | 377 | 戧金彩漆雙鳳長方盤 | 清 |
| 360 | 描油錦紋委角方盒 | 清 | 378 | 剔犀長方盤 | 清 |
| 360 | 嵌螺鈿葵花形盒 | 清 | 378 | 描彩漆雲龍雙圓盤 | 清 |
| 361 | 百寶嵌雙蝶漆方盒 | 清 | 379 | 描金花蝶紋斑竹欄橢圓盤 | 清 |
| 361 | 彩繪描金花果紋包袱長方形漆盒 | 清 | 379 | 黑漆描金開光山水雙方勝式盤 | 清 |
| 362 | 戧金彩漆雲鶴紋長方盒 | 清 | 380 | 戧金彩漆壽春束腰盤 | 清 |
| 362 | 戧金彩漆鶴鹿長方盒 | 清 | 380 | 脫胎漆桃盤 | 清 |
| 363 | 紫漆描金花卉長方盒 | 清 | 381 | 描彩漆花鳥紋圭形盤 | 清 |
| 363 | 剔彩錦紋長方盒 | 清 | 381 | 剔紅山水人物紋瓶 | 清 |
| 364 | 金漆木雕人物花鳥紋八寶匣 | 清 | 382 | 剔紅開光山水人物蒜頭瓶 | 清 |
| 364 | 描金彩漆花鳥紋長方盒 | 清 | 382 | 黃漆墨彩秋山晚景梅瓶 | 清 |
| 365 | 戧金彩漆花籃圖銀錠式盒 | 清 | 383 | 描金彩漆花卉壁瓶 | 清 |
| 365 | 描金避暑山莊百韵冊頁盒 | 清 | 383 | 描金彩漆鳳牡丹長頸瓶 | 清 |
| 366 | 剔紅秋蟲楓葉式盒 | 清 | 384 | 黃漆佛手式花插 | 清 |
| 366 | 識文描金瓜形盒 | 清 | 384 | 彩漆荷葉式瓶 | 清 |
| 367 | 描金桃式盒 | 清 | 385 | 黃漆竹節式瓶 | 清 |
| 367 | 剔紅八仙慶壽磬式盒 | 清 | 385 | 填漆蕉葉饕餮紋瓶 | 清 |
| 368 | 剔紅錦紋書式盒 | 清 | 386 | 描油勾蓮花出戟觚 | 清 |
| 368 | 嵌骨山水人物紋長方匣 | 清 | 386 | 剔彩開光群鹿圖尊 | 清 |
| 369 | 黑漆描金花卉提匣 | 清 | 387 | 描金彩漆花卉背壺 | 清 |
| 369 | 描金松石藤蘿紋圓盤 | 清 | 387 | 紫漆描金花卉多穆壺 | 清 |
| 370 | 描金雲山樓閣圓盤 | 清 | 388 | 識文描金菊花紋執壺 | 清 |

286

| 頁碼 | 名稱 | 時代 |
|---|---|---|
| 388 | 朱漆描金鳳紋碗 | 清 |
| 389 | 描金三鳳牡丹紋漆碗 | 清 |
| 389 | 朱漆菊瓣式蓋碗 | 清 |
| 390 | 填彩漆雲龍紋碗 | 清 |
| 390 | 嵌螺鈿仕女圖碗 | 清 |
| 391 | 黑漆識文描金八仙人物碗 | 清 |
| 391 | 填彩漆雲龍紋碗 | 清 |
| 392 | 描金彩漆松鶴紋杯 | 清 |
| 392 | 填漆戧金唾盂 | 清 |
| 393 | 黑漆描金山水樓閣圖手爐 | 清 |
| 393 | 朱漆描金嵌玉如意 | 清 |
| 394 | 金漆牡丹如意 | 清 |
| 394 | 嵌竹人物方筆筒 | 清 |
| 395 | 描金彩漆花鳥如意形筆筒 | 清 |
| 395 | 剔紅山水人物鼻烟壺 | 清 |
| 396 | 百寶嵌花蝶鼓式漆几面 | 清 |
| 396 | 嵌螺鈿花蝶小几 | 清 |
| 397 | 雕漆山水人物插屏 | 清 |
| 398 | 黑漆描金冠架 | 清 |
| 398 | 款彩漆冠架 | 清 |
| 399 | 描金漆畫人物花鳥小神龕 | 清 |
| 400 | 金漆鏤雕座屏 | 清 |

# 家 具

 新石器時代至西晉

| 頁碼 | 名稱 | 時代 |
|---|---|---|
| 403 | 幾何勾連紋案 | 陶寺文化 |
| 403 | 禽獸紋俎 | 春秋 |
| 404 | 虺紋俎 | 春秋 |
| 404 | 雲紋几 | 戰國 |
| 405 | 三角雲雷紋俎 | 戰國 |

| 頁碼 | 名稱 | 時代 |
|---|---|---|
| 405 | 雲紋案 | 戰國 |
| 406 | 三角雲雷紋案 | 戰國 |
| 406 | 龍紋几 | 西漢 |
| 407 | 雲氣紋几 | 西漢 |
| 407 | 回形紋案 | 西漢 |
| 408 | 几何紋案 | 西漢 |
| 408 | 三足凳 | 西漢 |
| 409 | 憑几 | 三國・吳 |
| 409 | 四足橢圓形几 | 魏晉 |

 遼至元

| 頁碼 | 名稱 | 時代 |
|---|---|---|
| 410 | 四出頭椅 | 遼 |
| 410 | 靠背椅 | 遼 |
| 411 | 條桌 | 遼 |
| 411 | 盆架 | 遼 |
| 412 | 几 | 北宋 |
| 412 | 條桌 | 西夏 |
| 413 | 衣架 | 西夏 |
| 413 | 靠背椅 | 金 |
| 414 | 酒桌 | 金 |
| 414 | 長方形桌 | 南宋 |
| 415 | 靠背椅 | 南宋 |
| 415 | 剔紅龍紋圖條案 | 元 |

 明

| 頁碼 | 名稱 | 時代 |
|---|---|---|
| 416 | 黃花梨無束腰長方凳 | 明 |
| 416 | 黃花梨無束腰羅鍋棖加卡子花方凳 | 明 |
| 417 | 黃花梨有束腰羅鍋棖長方凳 | 明 |
| 417 | 黃花梨有束腰十字棖長方凳 | 明 |

287

| 頁碼 | 名稱 | 時代 | 頁碼 | 名稱 | 時代 |
|---|---|---|---|---|---|
| 418 | 黃花梨有束腰三彎腿霸王棖方凳 | 明 | 437 | 鐵力高束腰五足香几 | 明 |
| 418 | 紫檀有束腰鼓腿彭牙方凳 | 明 | 437 | 黃花梨高束腰六足香几 | 明 |
| 419 | 黃花梨八足圓凳 | 明 | 438 | 黃花梨有束腰噴面大方桌 | 明 |
| 419 | 紫檀四開光坐墩 | 明 | 438 | 黃花梨一腿三牙羅鍋棖加卡子花方桌 | 明 |
| 420 | 黃花梨有束腰羅鍋棖二人凳 | 明 | | | |
| 420 | 戧金細鉤填漆春凳 | 明 | 439 | 紫檀噴面式方桌 | 明 |
| 421 | 黃花梨有踏床交杌 | 明 | 439 | 黃花梨一腿三牙高羅鍋棖小方桌 | 明 |
| 421 | 黃花梨交杌 | 明 | 440 | 朱漆戧金細鉤填漆龍紋酒桌 | 明 |
| 422 | 黃花梨大燈挂椅 | 明 | 440 | 黃花梨夾頭榫酒桌 | 明 |
| 422 | 黃花梨透雕螭紋玫瑰椅 | 明 | 441 | 黃花梨插肩榫酒桌 | 明 |
| 423 | 黃花梨玫瑰椅 | 明 | 441 | 黃花梨霸王棖條桌 | 明 |
| 423 | 黃花梨四出頭官帽椅 | 明 | 442 | 黃花梨無束腰羅鍋棖條桌 | 明 |
| 424 | 黃花梨高扶手南官帽椅 | 明 | 442 | 黃花梨有束腰矮桌展腿式半桌 | 明 |
| 425 | 鐵力木四出頭官帽椅 | 明 | 443 | 鐵力板足開光條几 | 明 |
| 425 | 黃花梨高靠背南官帽椅 | 明 | 443 | 紫檀四面平式加浮雕畫桌 | 明 |
| 426 | 紫檀扇面形南官帽椅 | 明 | 444 | 紫檀有束腰几形畫桌 | 明 |
| 426 | 黃花梨矮靠背南官帽椅 | 明 | 445 | 鐵力木四屜桌 | 明 |
| 427 | 黃花梨六方形南官帽椅 | 明 | 445 | 黃花梨兩捲角牙琴桌 | 明 |
| 427 | 黃花梨浮雕螭紋圈椅 | 明 | 446 | 楠木嵌黃花梨有束腰加霸王棖供桌 | 明 |
| 428 | 黃花梨透雕靠背圈椅 | 明 | 446 | 黃花梨插肩榫翹頭案 | 明 |
| 429 | 黃花梨圓後背交椅 | 明 | 447 | 黃花梨攢牙子着地管腳棖平頭案 | 明 |
| 429 | 黃花梨圓後背交椅 | 明 | 447 | 黑漆嵌螺鈿雲龍戲珠紋平頭案 | 明 |
| 430 | 紫檀有束腰帶托泥寶座 | 明 | 448 | 黑漆嵌螺鈿彩繪雲龍紋平頭案 | 明 |
| 431 | 黃花梨嵌楠木寶座 | 明 | 448 | 黃花梨夾頭榫大平頭案 | 明 |
| 431 | 剔紅文會圖小几 | 明 | 449 | 紫檀木大畫案 | 明 |
| 432 | 黃花梨有束腰齊牙條炕桌 | 明 | 449 | 黃花梨夾頭榫畫案 | 明 |
| 432 | 黃花梨有束腰鼓腿彭牙炕桌 | 明 | 450 | 紫檀木畫案 | 明 |
| 433 | 黃花梨有束腰炕桌 | 明 | 450 | 黃花梨夾頭榫畫案 | 明 |
| 433 | 剔紅花卉長方几 | 明 | 451 | 黃花梨架几式書案 | 明 |
| 434 | 黃花梨有束腰三彎腿炕桌 | 明 | 451 | 雞翅撇腿翹頭炕案 | 明 |
| 435 | 剔犀雲紋几 | 明 | 452 | 鐵力床身紫檀圍子三屏風羅漢床 | 明 |
| 435 | 描漆人物菱花几 | 明 | 452 | 紫檀三屏風獨板圍子羅漢床 | 明 |
| 436 | 黃花梨三足香几 | 明 | 453 | 黃花梨十字連方圍子羅漢床 | 明 |
| 436 | 黃花梨四足八方香几 | 明 | 453 | 嵌螺鈿花鳥紋羅漢床 | 明 |

| 頁碼 | 名稱 | 時代 |
|---|---|---|
| 454 | 黃花梨帶門圍子架子床 | 明 |
| 455 | 黃花梨帶門圍子架子床 | 明 |
| 456 | 黃花梨月洞式門罩架子床 | 明 |
| 457 | 黃花梨品字欄杆架格 | 明 |
| 458 | 黃花梨十字欄杆架格 | 明 |
| 458 | 黃花梨透空後背架格 | 明 |
| 459 | 紫檀三面攢接欞格架格 | 明 |
| 459 | 紫檀直欞架格 | 明 |
| 460 | 黃花梨變體圓角櫃 | 明 |
| 460 | 黃花梨萬曆櫃 | 明 |
| 461 | 鐵力五抹門圓角櫃 | 明 |
| 461 | 黃花梨雙層亮格櫃 | 明 |
| 462 | 黑漆嵌螺鈿彩石百子櫃 | 明 |
| 463 | 黑漆描金龍紋藥櫃 | 明 |
| 464 | 黃花梨提盒 | 明 |
| 464 | 黃花梨小箱 | 明 |
| 465 | 黃花梨折疊式鏡臺 | 明 |
| 465 | 雞翅都承盤 | 明 |
| 466 | 黃花梨寶座式鏡臺 | 明 |
| 466 | 黃花梨五屏風式龍鳳紋鏡臺 | 明 |
| 467 | 黃花梨鳳紋衣架 | 明 |
| 467 | 黃花梨衣架中牌子殘件 | 明 |
| 468 | 黃花梨六足折疊式矮面盆架 | 明 |
| 468 | 黃花梨高面盆架 | 明 |
| 469 | 鐵力悶戶櫥 | 明 |
| 469 | 黃花梨螭紋聯二櫥 | 明 |
| 470 | 黃花梨官皮箱 | 明 |
| 470 | 黃花梨方角櫃式藥箱 | 明 |
| 471 | 黃花梨插屏式座屏風 | 明 |

 清

| 頁碼 | 名稱 | 時代 |
|---|---|---|
| 472 | 紫檀無束腰管腳棖方凳 | 清 |
| 472 | 紫檀四面平馬蹄足羅鍋棖大長方凳 | 清 |
| 473 | 紫檀有束腰管腳棖方凳 | 清 |
| 473 | 紫檀帶束腰有托泥番蓮紋方凳 | 清 |
| 474 | 紫檀有束腰長方凳 | 清 |
| 475 | 紫檀五開光坐墩 | 清 |
| 475 | 紫檀四開光番草紋坐墩 | 清 |
| 476 | 紫檀直欞式坐墩 | 清 |
| 476 | 紫檀有束腰五足嵌玉圓凳 | 清 |
| 477 | 紫檀有束腰梅花式凳 | 清 |
| 477 | 櫸木夾頭榫小條凳 | 清 |
| 478 | 柞木無束腰羅鍋棖加矮老二人凳 | 清 |
| 478 | 黃花梨上折式交杌 | 清 |
| 479 | 紫檀木梳背式扶手椅 | 清 |
| 479 | 紫檀木嵌瓷靠背扶手椅 | 清 |
| 480 | 紫檀雙魚紋扶手椅 | 清 |
| 480 | 紫檀七屏風式扶手椅 | 清 |
| 481 | 紫檀浮雕番蓮雲頭搭腦扶手椅 | 清 |
| 481 | 紅木圓光靠背扶手椅 | 清 |
| 482 | 黑漆嵌螺鈿山水紋扶手椅 | 清 |
| 482 | 漆五屏式山水扶手椅 | 清 |
| 483 | 紫檀"海山仙館"銘扶手椅 | 清 |
| 483 | 紫檀扇面形座面南官帽椅 | 清 |
| 484 | 紅木南官帽椅 | 清 |
| 484 | 黑漆嵌螺鈿圈椅 | 清 |
| 485 | 紫檀有束腰帶托泥圈椅 | 清 |
| 485 | 黃花梨仿竹製玫瑰椅 | 清 |
| 486 | 鹿角椅 | 清 |
| 486 | 黃花梨直後背交椅 | 清 |
| 487 | 黑漆金龍紋背交椅 | 清 |

289

| 頁碼 | 名稱 | 時代 | 頁碼 | 名稱 | 時代 |
|---|---|---|---|---|---|
| 487 | 黃花梨躺椅 | 清 | 505 | 紫檀一腿三牙條桌 | 清 |
| 488 | 紫檀大寶座 | 清 | 505 | 紅木滿雕雲龍紋大畫桌 | 清 |
| 489 | 紫檀七屏式大寶座床 | 清 | 506 | 紅木無束腰裹腿直棖仰俯山欞格半桌 | 清 |
| 489 | 紫檀嵌螺鈿雲龍紋寶座 | 清 | 506 | 紫檀八屜書桌 | 清 |
| 490 | 紫檀有束腰帶托泥鑲琺琅寶座 | 清 | 507 | 紫檀漆面圓桌 | 清 |
| 490 | 紫檀嵌剔紅靠背寶座 | 清 | 507 | 紅木獅紋半圓桌 | 清 |
| 491 | 黑漆描金有束腰帶托泥大寶座 | 清 | 508 | 紅木七巧桌 | 清 |
| 491 | 黃花梨嵌雞翅木象牙山水屏風寶座 | 清 | 508 | 雞翅木鼎形供桌 | 清 |
| 492 | 紫檀嵌玉小寶座 | 清 | 509 | 紫檀夾頭榫炕案 | 清 |
| 492 | 紫檀有束腰鼓腿彭牙炕桌 | 清 | 509 | 黑漆嵌螺鈿山水人物紋平頭案 | 清 |
| 493 | 黃花梨有束腰鏤空牙條炕桌 | 清 | 510 | 紫檀有托子平頭案 | 清 |
| 493 | 黃花梨有束腰折叠式炕桌 | 清 | 510 | 黃花梨平頭案 | 清 |
| 494 | 紅木鑲大理石面高低炕桌 | 清 | 511 | 紫檀透雕花牙平頭案 | 清 |
| 494 | 戧金雲龍紋炕桌 | 清 | 511 | 紫檀嵌沉香木平頭案 | 清 |
| 495 | 描金彩漆海屋添籌宴炕桌 | 清 | 512 | 櫸木羅鍋棖加卡子花平頭案 | 清 |
| 495 | 紫檀有束腰銅包角炕桌 | 清 | 512 | 黃花梨螭紋翹頭案 | 清 |
| 496 | 黃花梨嵌螺鈿炕桌 | 清 | 513 | 紫檀蟠螭紋架几案 | 清 |
| 496 | 黃花梨無束腰折叠式炕桌 | 清 | 513 | 杉木包鑲竹黃畫案 | 清 |
| 497 | 黃花梨螭紋長方几 | 清 | 514 | 紅木捲書式小條案 | 清 |
| 497 | 剔犀雲紋長方几 | 清 | 514 | 紫漆描金羅漢床 | 清 |
| 498 | 剔犀雲紋長方几 | 清 | 515 | 紫檀五屏風圍子羅漢床 | 清 |
| 498 | 描彩漆牡丹紋長方几 | 清 | 515 | 紅木嵌石五屏式羅漢床 | 清 |
| 499 | 填彩漆花卉紋几 | 清 | 516 | 酸枝木鑲螺鈿貴妃床 | 清 |
| 499 | 黑漆描金海棠式几 | 清 | 516 | 紅木嵌螺鈿三屏式榻 | 清 |
| 500 | 硬木弧形憑几 | 清 | 517 | 紫檀大多寶格 | 清 |
| 500 | 填彩漆雲龍紋雙環式香几 | 清 | 518 | 紫檀包鑲多寶格 | 清 |
| 501 | 緗色地戧金細鉤填漆龍紋梅花式香几 | 清 | 519 | 紫檀仿竹節雕鳥紋多寶格 | 清 |
| 501 | 楠木包鑲竹絲香几 | 清 | 519 | 紫檀多寶格 | 清 |
| 502 | 紫檀高束腰帶托泥方香几 | 清 | 520 | 紫檀大四件櫃 | 清 |
| 502 | 花梨石面五足圓花几 | 清 | 521 | 黃花梨百寶嵌大四件櫃 | 清 |
| 503 | 黃花梨霸王棖挖角牙方桌 | 清 | 522 | 紅木方角小四件櫃 | 清 |
| 503 | 黃花梨有束腰矮桌展腿式方桌 | 清 | 522 | 紫檀方角小四件炕櫃 | 清 |
| 504 | 紫檀有束腰羅鍋棖加卡子花方桌 | 清 | 523 | 剔紅嵌玉嬰戲小櫃 | 清 |
| 504 | 紅木拐子紋條桌 | 清 | | | |

| 頁碼 | 名稱 | 時代 |
|---|---|---|
| 523 | 貼黃提梁小櫃 | 清 |
| 524 | 黃花梨百寶嵌高面盆架 | 清 |
| 524 | 紫檀雕花鑲玻璃桌燈 | 清 |
| 525 | 雕花木書架 | 清 |
| 525 | 紅木升降式燈臺 | 清 |
| 526 | 紫檀框繪綾法畫美人亭榭景圍屏 | 清 |
| 528 | 紫檀雕雲龍紋嵌玉石座屏風 | 清 |
| 529 | 剔紅祝壽圖圍屏風 | 清 |
| 530 | 紫檀框大挂屏 | 清 |

# 金銀器玻璃器一　目錄

## 金銀器

商至戰國

| 頁碼 | 名稱 | 時代 |
|---|---|---|
| 3 | 金杖 | 商 |
| 4 | 虎形金箔飾 | 商 |
| 4 | 四叉形金箔飾 | 商 |
| 5 | 銅像金面 | 商 |
| 6 | 金笄 | 商 |
| 6 | 金耳環 | 商 |
| 6 | 金臂釧 | 商 |
| 7 | 四鳥繞日金箔飾 | 商–西周 |
| 8 | 金面罩 | 商–西周 |
| 8 | 金帶飾 | 西周 |
| 9 | 异獸形金飾 | 春秋 |
| 9 | 金方泡 | 春秋 |
| 10 | 獸面紋金方泡 | 春秋 |
| 10 | 水禽形金帶鉤 | 春秋 |
| 11 | 金柄鐵劍 | 春秋 |
| 11 | 口唇紋鱗形金飾片 | 春秋 |
| 12 | 環形金箔飾 | 春秋 |
| 12 | 馬形金牌飾 | 春秋 |
| 13 | 金帶鉤 | 戰國 |
| 13 | 變形龍鳳紋金鎮 | 戰國 |
| 14 | 金盞與金勺 | 戰國 |
| 15 | 雙龍首銀帶鉤 | 戰國 |
| 15 | 金鐏 | 戰國 |
| 16 | 雙環耳金杯 | 戰國 |
| 16 | 包金鑲玉嵌玻璃銀帶鉤 | 戰國 |
| 17 | 交龍紋金帶鉤 | 戰國 |

| 頁碼 | 名稱 | 時代 |
|---|---|---|
| 17 | 鎏金銀帶鉤 | 戰國 |
| 18 | 鎏金鏨花銀盤 | 戰國 |
| 19 | 猿猴攀枝形銀帶鉤 | 戰國 |
| 19 | 銀雄鹿 | 戰國 |
| 20 | 金怪獸 | 戰國 |
| 21 | 武士頭像金飾 | 戰國 |
| 21 | 動物紋金牌飾 | 戰國 |
| 22 | 浮雕動物紋半球形金牌飾 | 戰國 |
| 23 | 駱駝紋金牌飾 | 戰國 |
| 24 | 金虎 | 戰國 |
| 24 | 金鹿 | 戰國 |
| 25 | 玉耳金舟 | 戰國 |
| 25 | 鑲綠松石金耳墜 | 戰國 |
| 26 | 匈奴金冠飾 | 戰國 |
| 28 | 虎咬牛金牌飾 | 戰國 |
| 28 | 狼鹿紋銀牌飾 | 戰國 |
| 29 | 鷹形金飾片 | 戰國 |
| 29 | 虎頭形銀飾 | 戰國 |
| 30 | 鑲寶石虎鳥紋金牌飾 | 戰國 |
| 30 | 雙虎紋銀扣飾 | 戰國 |
| 31 | 虎噬鹿銀牌飾 | 戰國 |
| 31 | 虎狼搏鬥紋金牌飾 | 戰國 |
| 32 | 火炬形金飾件 | 戰國 |
| 32 | 鷹首紋金飾片 | 戰國 |
| 33 | 盤龍紋金飾片 | 戰國 |
| 33 | 虎噬羊紋金飾片 | 戰國 |
| 34 | 虎紋條形金飾 | 戰國 |
| 34 | 金臥虎 | 戰國 |
| 35 | 葡萄墜金耳環 | 戰國 |
| 35 | 獅形金牌飾 | 戰國 |
| 36 | 金虎紋圓形飾 | 戰國 |

292

# 秦至東漢

| 頁碼 | 名稱 | 時代 |
|---|---|---|
| 37 | 金銀項圈 | 秦 |
| 37 | 銀弩輒 | 秦 |
| 38 | 金當盧 | 秦 |
| 38 | 圓環形金飾件 | 秦 |
| 39 | 銀帶鈎 | 秦 |
| 39 | 銀漏斗形器 | 西漢 |
| 40 | 鎏金銀鋪首 | 西漢 |
| 41 | 銀鋪首 | 西漢 |
| 42 | 銀藥盒 | 西漢 |
| 42 | 金帶鈎 | 西漢 |
| 43 | 銀盒 | 西漢 |
| 43 | 銀盆 | 西漢 |
| 44 | 獸面金盔飾 | 西漢 |
| 45 | 金當盧 | 西漢 |
| 46 | 銀豆 | 西漢 |
| 46 | 金獸 | 西漢 |
| 47 | 馬蹄金 | 西漢 |
| 47 | 麟趾金 | 西漢 |
| 48 | 金竈 | 西漢 |
| 48 | "文帝行璽"金印 | 西漢 |
| 49 | 金帶扣 | 西漢 |
| 50 | 包金臥羊帶飾 | 西漢 |
| 50 | 包金花草紋帶飾 | 西漢 |
| 51 | 雙獸紋金牌飾 | 西漢 |
| 52 | 怪獸紋金飾片 | 西漢 |
| 52 | 九龍紋金帶扣 | 西漢 |
| 53 | 嵌寶石金戒指 | 西漢 |
| 53 | 金耳墜 | 西漢 |
| 54 | 金飾片 | 西漢 |
| 55 | 旋紋金飾 | 西漢 |

| 頁碼 | 名稱 | 時代 |
|---|---|---|
| 55 | 杯形金飾 | 西漢 |
| 56 | 獸形金飾 | 西漢 |
| 57 | 金扳指 | 西漢 |
| 57 | 金簪 | 西漢 |
| 58 | 劍鞘金飾 | 西漢 |
| 58 | 金帶扣 | 西漢 |
| 59 | "滇王之印"金印 | 西漢 |
| 60 | 壓花牛頭紋金劍鞘 | 西漢 |
| 61 | 金臂甲 | 西漢 |
| 62 | 金鐲 | 西漢 |
| 62 | 虎紋銀帶扣 | 西漢 |
| 63 | 掐絲鑲嵌金辟邪 | 東漢 |
| 63 | 掐絲鑲嵌金龍 | 東漢 |
| 64 | 龍形金飾 | 東漢 |
| 64 | 王冠形金飾 | 東漢 |
| 64 | 品形金勝片 | 東漢 |
| 65 | 金耳墜 | 東漢 |
| 65 | 金耳墜 | 東漢 |
| 66 | 金柄鐵劍 | 東漢 |
| 66 | 金馬紋飾件 | 東漢 |
| 67 | 金獸頭形空心杖首 | 東漢 |
| 67 | 雙羊紋金牌飾 | 東漢 |
| 68 | 三鹿紋金牌飾 | 東漢 |
| 68 | 雙馬形金佩飾 | 東漢 |
| 69 | 馬形金挂飾 | 東漢 |
| 70 | 鳳鳥形金步搖冠飾 | 東漢 |
| 71 | 狼噬牛金牌飾 | 東漢 |
| 72 | 金頭花 | 東漢 |
| 72 | 怪獸啄虎紋金牌飾 | 東漢 |
| 73 | 駱駝形金牌飾 | 漢 |
| 73 | 金鹿 | 漢 |
| 74 | 金戒指 | 漢 |
| 74 | 牛頭形金牌飾 | 漢 |
| 75 | 金冠 | 漢 |

293

| 頁碼 | 名稱 | 時代 |
|---|---|---|
| 75 | 鑲石金墜 | 漢 |

## 兩晉南北朝

| 頁碼 | 名稱 | 時代 |
|---|---|---|
| 76 | 鑲寶石跪獸金帽飾 | 西晉 |
| 77 | 虎犬紋金牌飾 | 西晉 |
| 77 | "猗㐌金"獸紋金牌飾 | 西晉 |
| 78 | 四鳥紋金牌飾 | 西晉 |
| 79 | 獸面金戒指 | 西晉 |
| 79 | 聯珠金手鐲 | 西晉 |
| 79 | 掐絲鑲嵌銀鈴 | 西晉 |
| 80 | 龍紋金帶扣 | 西晉 |
| 80 | 新月形嵌玉金飾 | 十六國·前燕 |
| 81 | 方形鏤刻金步搖 | 十六國·前燕 |
| 81 | 金步搖 | 十六國·前燕 |
| 82 | 金步搖 | 十六國·前燕 |
| 83 | 金頂針 | 十六國·前燕 |
| 83 | 金戒指 | 十六國·前燕 |
| 83 | 金冠飾 | 十六國·北燕 |
| 84 | 金璫 | 十六國·北燕 |
| 85 | 佛像紋山形金飾 | 十六國·北燕 |
| 86 | 佛像金戒指 | 東晉 |
| 86 | 雙鳳金飾 | 東晉 |
| 87 | 蟬紋金璫 | 東晉 |
| 87 | 金耳環 | 北魏 |
| 88 | 鎏金刻花銀碗 | 北魏 |
| 88 | 金耳墜 | 北魏 |
| 89 | 蓮花紋銀碗 | 東魏 |
| 89 | 金飾 | 北齊 |
| 90 | 人物紋鎏金銀執壺 | 北周 |
| 91 | "天元皇太后璽"金印 | 北周 |
| 91 | 金牌飾 | 北朝 |

| 頁碼 | 名稱 | 時代 |
|---|---|---|
| 91 | 金耳飾 | 北朝 |
| 92 | 馬頭鹿角金冠飾 | 北朝 |
| | 牛頭鹿角金冠飾 | |
| 94 | 金龍 | 北朝 |
| 95 | 嵌寶石金猪帶飾 | 北朝 |
| 95 | 包金神獸紋帶飾 | 北朝 |
| 96 | 馬紋金飾件 | 北朝 |
| 96 | 人物雙獅紋金牌飾 | 北朝 |
| 97 | 人面形金牌飾 | 北朝 |
| 98 | 鑲寶石立羊形金戒指 | 北朝 |
| 98 | 金冥幣 | 北朝 |
| 98 | 金耳飾 | 高句麗 |
| 99 | 鑲嵌紅寶石金面具 | 公元6世紀前後 |
| 100 | 鑲嵌紅瑪瑙虎柄金杯 | 公元6世紀前後 |
| 101 | 鑲嵌紅寶石戒指 | 公元6世紀前後 |
| 101 | 鑲嵌紅寶石寶相花金蓋罐 | 公元6世紀前後 |

## 隋唐五代十國

| 頁碼 | 名稱 | 時代 |
|---|---|---|
| 102 | 金高足杯 | 隋 |
| 102 | 金手鐲 | 隋 |
| 103 | 金項鏈 | 隋 |
| 104 | 金頭飾 | 隋 |
| 105 | 蓮瓣花鳥紋高足銀杯 | 唐 |
| 105 | 狩獵紋高足銀杯 | 唐 |
| 106 | 鹿紋十二瓣銀碗 | 唐 |
| 107 | 鎏金銀香囊 | 唐 |
| 108 | 樂伎八棱金杯 | 唐 |
| 110 | 掐絲團花金杯 | 唐 |
| 110 | 狩獵紋高足銀杯 | 唐 |
| 111 | 仕女狩獵紋八瓣銀杯 | 唐 |
| 112 | 蓮花鴛鴦紋銀耳杯 | 唐 |

| 頁碼 | 名稱 | 時代 | 頁碼 | 名稱 | 時代 |
|---|---|---|---|---|---|
| 113 | 刻花赤金碗 | 唐 | 138 | 鎏金鏨花鸞鳳紋銀盤 | 唐 |
| 114 | 纏枝花龍鳳紋銀碗 | 唐 | 138 | 鎏金團花紋銀唾壺 | 唐 |
| 115 | 鎏金雙獅紋銀碗 | 唐 | 139 | 摩羯紋金長杯 | 唐 |
| 116 | 鎏金鏨花花鳥紋銀碗 | 唐 | 139 | 鴻雁折枝花紋銀杯 | 唐 |
| 116 | 鎏金鏨花銀蓋碗 | 唐 | 140 | 銀樽 | 唐 |
| 117 | 鎏金鏨花銀蓋碗 | 唐 | 141 | 金鳳凰 | 唐 |
| 118 | 鎏金鏨花牡丹鸞鳥紋銀匜 | 唐 | 142 | 金鴻雁 | 唐 |
| 118 | 鎏金熊紋銀盤 | 唐 | 142 | 金龍 | 唐 |
| 119 | 桃形龜紋銀盤 | 唐 | 143 | 金樹 | 唐 |
| 119 | 鎏金鸞鳥紋銀盤 | 唐 | 144 | 銀鏤勺 | 唐 |
| 120 | 鎏金神獸紋銀盤 | 唐 | 144 | 鎏金銀簪 | 唐 |
| 121 | 鎏金雙桃形雙狐紋銀盤 | 唐 | 145 | 金花飾 | 唐 |
| 122 | 鎏金鏨花翼獸紋銀盒 | 唐 | 146 | 鴻雁蔓草紋金執壺 | 唐 |
| 123 | 鎏金鏨花蔓草紋銀盒 | 唐 | 147 | 金頭飾 | 唐 |
| 124 | 鎏金串枝花銀盒 | 唐 | 148 | 雙鵲戲荷紋金梳背 | 唐 |
| 124 | 帶蓋銀藥盒 | 唐 | 148 | 雙龍戲珠金手鐲 | 唐 |
| 125 | 鎏金舞馬銜杯紋銀壺 | 唐 | 149 | 八重寶函 | 唐 |
| 126 | 鎏金鏨花鸚鵡紋銀罐 | 唐 | 150 | 鎏金四天王盝頂銀寶函 | 唐 |
| 127 | 獅子捲草紋金鐺 | 唐 | 152 | 鎏金如來說法盝頂銀寶函 | 唐 |
| 128 | 五足三層銀熏爐 | 唐 | 154 | 六臂觀音盝頂金寶函 | 唐 |
| 129 | 鎏金鏨花鸞鳳紋銀盒 | 唐 | 155 | 金筐寶鈿珍珠裝盝頂金寶函 | 唐 |
| 129 | 赤金龍 | 唐 | 156 | 寶珠頂單檐四門金塔 | 唐 |
| 130 | 花鳥蓮瓣紋高足銀杯 | 唐 | 156 | 鎏金金剛界大曼荼羅成身會造像銀函 | 唐 |
| 130 | 蔓草花鳥紋銀杯 | 唐 | 157 | 智慧輪盝頂金函 | 唐 |
| 131 | 黃鸝折枝花銀盤 | 唐 | 157 | 素面盝頂銀函 | 唐 |
| 131 | 雙魚紋銀盤 | 唐 | 158 | 鎏金迦陵頻伽鳥紋銀棺 | 唐 |
| 132 | 鎏金石榴花紋三足銀壺 | 唐 | 158 | 鎏金帶釧面三鈷杵紋銀釧 | 唐 |
| 133 | 鎏金蓮瓣紋三足銀盒 | 唐 | 159 | 鎏金十字三鈷杵紋銀閼伽瓶 | 唐 |
| 133 | 荷葉鴛鴦紋銀盒 | 唐 | 160 | 鎏金迎真身十二環銀錫杖 | 唐 |
| 134 | 鎏金臥鹿紋銀盒 | 唐 | 161 | 雙輪十二環金錫杖 | 唐 |
| 134 | 鎏金鴻雁鴛鴦紋銀蚌盒 | 唐 | 162 | 銀芙蕖 | 唐 |
| 135 | 鎏金鴛鴦銜綬紋銀蚌盒 | 唐 | 163 | 鎏金銀如意 | 唐 |
| 135 | 鴻雁銜綬紋銀則 | 唐 | 163 | 鎏金壼門座波羅子 | 唐 |
| 136 | 仕女狩獵紋八曲帶柄銀杯 | 唐 | 164 | 鎏金菱弧形雙獅紋銀方盒 | 唐 |
| 137 | 鎏金獅紋三足銀盤 | 唐 | 165 | 鎏金雙鳳銜綬紋銀方盒 | 唐 |

295

| 頁碼 | 名稱 | 時代 |
|---|---|---|
| 165 | 鎏金飛天仙鶴紋壺門座銀茶羅子 | 唐 |
| 166 | 鎏金鴻雁流雲紋茶碾子及銀碼軸 | 唐 |
| 166 | 鎏金龜形銀盒 | 唐 |
| 167 | 鎏金鴻雁金錢紋銀籠子 | 唐 |
| 168 | 金銀絲編結提籠 | 唐 |
| 169 | 魚龍紋荷葉形蓋三足銀鹽臺 | 唐 |
| 170 | 鎏金十字折枝花圈足銀碟 | 唐 |
| 171 | 素面銀風爐 | 唐 |
| 172 | 鎏金銀香囊 | 唐 |
| 173 | 鎏金人物圖銀香寶子 | 唐 |
| 174 | 鎏金蓮花臥龜紋銀熏爐 | 唐 |
| 176 | 鎏金雙雁紋海棠形銀盒 | 唐 |
| 176 | 鎏金仰蓮荷葉紋銀碗 | 唐 |
| 177 | 鎏金鴛鴦團花紋雙耳大銀盆 | 唐 |
| 178 | 鎏金花鳥紋銀碗 | 唐 |
| 178 | 狩獵紋六瓣銀腳杯 | 唐 |
| 179 | 狩獵紋銀壺 | 唐 |
| 180 | 鎏金雙魚紋四曲銀杯和杯托 | 唐 |
| 181 | 鎏金菱花形鹿紋三足銀盤 | 唐 |
| 182 | 銀執壺 | 唐 |
| 182 | 鎏金銀塔 | 唐 |
| 183 | 八卦紋龜形銀盒 | 唐 |
| 184 | 蓮瓣紋銀碗 | 唐 |
| 185 | 鑲綠松石金壺 | 唐 |
| 185 | 龍紋金牌飾 | 唐 |
| 186 | 金棺銀椁 | 唐 |
| 187 | 銀鳳凰 | 唐 |
| 187 | 動物紋圓形金飾 | 唐 |
| 187 | 獸面金飾 | 唐 |
| 188 | 金覆面 | 唐 |
| 189 | 鎏金雙魚形銀壺 | 唐 |
| 190 | 鎏金獅紋銀盤 | 唐 |
| 191 | 鎏金臥鹿團花紋銀盤 | 唐 |
| 192 | 鎏金魚龍紋銀盤 | 唐 |
| 193 | 鎏金猞猁紋銀盤 | 唐 |

| 頁碼 | 名稱 | 時代 |
|---|---|---|
| 193 | 銀執壺 | 唐 |
| 194 | 鎏金海棠形摩羯紋銀杯 | 唐 |
| 194 | 鱷魚紋金冠飾 | 唐 |
| 195 | 摩羯紋鎏金銀盆 | 唐 |
| 195 | 銀龍飾 | 唐 |
| 196 | 狩獵紋金蹀躞帶 | 唐 |
| 198 | 金帶飾 | 唐 |
| 199 | 鎏金鸚鵡紋銀盒 | 唐 |
| 200 | 四魚紋菱形銀盒 | 唐 |
| 200 | 蝴蝶紋菱形銀盒 | 唐 |
| 201 | 鎏金人物紋銀小瓶 | 唐 |
| 202 | 鎏金雙鷥戲珠紋菱形銀盤 | 唐 |
| 202 | 鎏金半球形銀器蓋 | 唐 |
| 203 | 荷葉形銀器蓋 | 唐 |
| 204 | 鎏金論語玉燭銀酒令具 | 唐 |
| 205 | 金棺銀椁 | 唐 |
| 206 | 銀函 | 唐 |
| 206 | 金塹花櫛 | 唐 |
| 207 | 龍獅紋四足銀蓋罐 | 唐 |
| 208 | 高足銀杯 | 唐 |
| 208 | 五色塔模型舍利盒 | 南詔 |
| 209 | 金藤織 | 南詔 |
| 210 | 四蝶銀步搖 | 五代十國・南唐 |
| 210 | 銀鑲玉步搖 | 五代十國・南唐 |

# 金銀器玻璃器二　目錄

遼北宋西夏金南宋

| 頁碼 | 名稱 | 時代 |
|---|---|---|
| 211 | 鎏金鹿紋雞冠形銀壺 | 遼 |
| 212 | 鎏金雙摩羯紋提梁銀壺 | 遼 |
| 213 | 鎏金雙摩羯形銀提梁壺 | 遼 |
| 213 | 人形金飾件 | 遼 |
| 214 | 鎏金鴻雁紋銀耳杯 | 遼 |
| 214 | 鴻雁蕉葉紋五曲鋬耳銀杯 | 遼 |
| 215 | 圓口花腹金杯 | 遼 |
| 216 | 五瓣花形金杯 | 遼 |
| 216 | 摩羯形金耳墜 | 遼 |
| 217 | 鎏金四瓣花紋銀盒 | 遼 |
| 217 | 鎏金雙獅紋銀盒 | 遼 |
| 218 | 鎏金鏨花銀把杯 | 遼 |
| 218 | 鎏金孝子圖銀壺 | 遼 |
| 219 | 鎏金雙鳳紋銀盤 | 遼 |
| 220 | 鎏金捲草紋銀盤 | 遼 |
| 220 | 鎏金對雁團花紋銀渣斗 | 遼 |
| 221 | 鎏金鴛鴦團花紋銀渣斗 | 遼 |
| 222 | 鎏金龍紋"萬歲臺"銀硯盒 | 遼 |
| 223 | 魚鱗紋銀壺 | 遼 |
| 224 | 花葉紋銀盞托 | 遼 |
| 224 | 鎏金鹿紋銀座鞦 | 遼 |
| 225 | 鎏金雙面人頭形銀飾 | 遼 |
| 226 | 鎏金牡丹紋銀鞍飾 | 遼 |
| 227 | 鎏金龍紋銀腰飾 | 遼 |
| 228 | 鳳形金耳飾 | 遼 |
| 228 | 金面具 | 遼 |
| 229 | 銀絲頭網金面具 | 遼 |
| 229 | 鏤花金荷包 | 遼 |
| 230 | 八曲連弧形金盒 | 遼 |
| 230 | 鏨花金針筒 | 遼 |

| 頁碼 | 名稱 | 時代 |
|---|---|---|
| 231 | 雙龍紋金鐲 | 遼 |
| 231 | 金帶銙 | 遼 |
| 232 | 鎏金龍戲珠紋銀盒 | 遼 |
| 233 | 鎏金雙鳳紋銀枕 | 遼 |
| 233 | 鎏金雲鳳紋銀靴 | 遼 |
| 234 | 鎏金雙鳳紋銀靴 | 遼 |
| 235 | 鎏金銀冠 | 遼 |
| 236 | 銀執壺 | 遼 |
| 236 | 鎏金花鳥鏤空銀冠 | 遼 |
| 237 | 鎏金銀面具 | 遼 |
| 237 | 銀面具 | 遼 |
| 238 | 鎏金童子紋銀大帶 | 遼 |
| 238 | 金舍利塔 | 遼 |
| 239 | 金銀經塔 | 遼 |
| 240 | 鎏金銀塔 | 遼 |
| 240 | 金塔 | 遼 |
| 241 | 鎏金鳳銜珠銀舍利塔 | 遼 |
| 241 | 鎏金銀面具 | 遼 |
| 242 | 柳斗形銀杯 | 遼 |
| 242 | 仰蓮紋銀杯 | 遼 |
| 243 | 八棱鏨花銀執壺 | 遼 |
| 244 | 荷葉敞口銀碗 | 遼 |
| 245 | 八棱鏨花銀碗 | 遼 |
| 245 | 銀香爐 | 遼 |
| 246 | 鎏金銀櫛 | 遼 |
| 246 | 鎏金銀冠 | 遼 |
| 247 | 銀棺 | 遼 |
| 248 | 金舍利棺 | 北宋 |
| 249 | 鎏金銀槨 | 北宋 |
| 249 | 鎏金銀杯座 | 北宋 |
| 250 | 銀熏爐 | 北宋 |
| 251 | 鎏金寶相花紋銀盒 | 北宋 |

| 頁碼 | 名稱 | 時代 | 頁碼 | 名稱 | 時代 |
|---|---|---|---|---|---|
| 251 | 鎏金銀淨瓶及銀簪 | 北宋 | 272 | 魚戲蓮紋銀盤 | 南宋 |
| 252 | 鎏金銀六角塔 | 北宋 | 273 | 花鳥紋八曲銀盤 | 南宋 |
| 254 | 鎏金銀六角塔 | 北宋 | 273 | 銀粉盒 | 南宋 |
| 255 | 金棺銀椁 | 北宋 | 274 | 菊花形金碗 | 南宋 |
| 256 | 金棺銀椁 | 北宋 | 275 | 瓜形金盞 | 南宋 |
| 257 | 金銀舍利塔 | 北宋 | 276 | 金簪 | 南宋 |
| 257 | 鳳鳥紋金帔墜 | 北宋 | 276 | 空心金釵 | 南宋 |
| 258 | 銀椁 | 北宋 | 277 | 象蓋銀執壺 | 南宋 |
| 258 | 金舍利棺 | 北宋 | 278 | 蓮蓋折肩銀執壺 | 南宋 |
| 259 | 鎏金銀塗塔 | 北宋 | 279 | 鳳頭蓋銀執壺 | 南宋 |
| 259 | 銀塔 | 北宋 | 280 | 鳳鳥紋銀梅瓶 | 南宋 |
| 260 | 鎏金銀舍利瓶 | 北宋 | 280 | 如意雲頭紋銀梅瓶 | 南宋 |
| 260 | 舍利盒 | 北宋 | 281 | 石榴花紋銀碗 | 南宋 |
| 261 | 蓮花形金盞托 | 西夏 | 282 | 葵形銀盞 | 南宋 |
| 262 | 鏨花金碗 | 西夏 | 283 | 蓮花紋銀杯 | 南宋 |
| 262 | 桃形鑲寶石金冠飾 | 西夏 | 283 | 夾層蜥蜴紋銀杯 | 南宋 |
| 263 | 鏤空人物紋金耳墜 | 西夏 | 284 | 三足銀圓盤 | 南宋 |
| 263 | 荔枝紋金牌飾 | 西夏 | 285 | 花口銀盤 | 南宋 |
| 264 | 金指剔 | 西夏 | 286 | 十曲銀盤 | 南宋 |
| 264 | 寶相花高足金杯 | 金 | 287 | 高圈足銀熏爐 | 南宋 |
| 265 | 金盤 | 金 | 288 | 盒式銀熏爐 | 南宋 |
| 265 | 金步搖 | 金 | 289 | 樹葉形銀茶托 | 南宋 |
| 266 | 銀舍利棺 | 金 | 289 | 瓜棱形銀壺 | 南宋 |
| 267 | 八卦紋銀杯 | 南宋 | 290 | 海獸紋銀盤 | 南宋 |
| 267 | 銀絲盒 | 南宋 | 290 | 菱花形銀盤 | 南宋 |
| 268 | 金鏈飾 | 南宋 | 291 | 鏤空銀盒 | 南宋 |
| 268 | 鎏金瑞果圖銀盤 | 南宋 | 291 | 蓮瓣雙鳳紋銀盒 | 南宋 |
| 269 | 乳釘獅紋鎏金銀盞 | 南宋 | 292 | 芙蓉花瓣紋銀碗 | 南宋 |
| 269 | 雙龍金帔墜 | 南宋 | 292 | 鎏金瓜形銀髮冠 | 南宋 |
| 270 | 銀童子花卉托杯 | 南宋 | 293 | 鎏金銀執壺 | 南宋 |
| 270 | 笆斗式荷葉蓋銀罐 | 南宋 | 294 | 鎏金銀盞 | 南宋 |
| 271 | 六棱金杯和金盞 | 南宋 | 294 | 鎏金雙鳳紋葵瓣式銀盒 | 南宋 |
| 271 | 葵花形金盞 | 南宋 | 295 | 捲雲紋銀粉盒 | 南宋 |
| 272 | 鎏金人物詩詞銀盤 | 南宋 | 295 | 鎏金銀八角杯 | 南宋 |

| 頁碼 | 名稱 | 時代 |
|---|---|---|
| 296 | 鎏金銀八角盤 | 南宋 |
| 296 | 鎏金銀摩羯 | 南宋 |

元

| 頁碼 | 名稱 | 時代 |
|---|---|---|
| 297 | 鏨花高足金杯 | 元 |
| 297 | 鋬耳金杯 | 元 |
| 298 | 花瓣式鋬耳金杯 | 元 |
| 299 | 金冠飾 | 元 |
| 299 | 雙龍戲珠紋包金項飾 | 元 |
| 300 | 金龍飾 | 元 |
| 300 | 迦陵頻伽金帽頂 | 元 |
| 301 | 龍紋金釵 | 元 |
| 301 | 牡丹紋金簪 | 元 |
| 302 | 金鞍飾 | 元 |
| 303 | 鎏金雙龍戲珠紋銀項圈 | 元 |
| 303 | 龍首柄銀杯 | 元 |
| 304 | 鎏金鏨花雙鳳穿花銀玉壺春瓶 | 元 |
| 305 | 金蜻蜓頭飾 | 元 |
| 305 | 金飛天頭飾 | 元 |
| 306 | "聞宣造"纏枝蓮花紋金盤 | 元 |
| 307 | 纏枝花果長方形金飾件 | 元 |
| 307 | 纏枝花果方形金飾件 | 元 |
| 308 | "文王訪賢"金飾件 | 元 |
| 308 | 荷花鴛鴦金帔墜 | 元 |
| 309 | "聞宣造"鎏金團花八棱銀盒 | 元 |
| 310 | 鎏金團花銀盒 | 元 |
| 310 | "聞宣造"葵瓣銀盒 | 元 |
| 311 | 金帶飾 | 元 |
| 311 | 鎏金花瓣式銀托和銀盞 | 元 |
| 312 | 如意雲紋銀盒 | 元 |
| 312 | 梵文銀盤 | 元 |
| 313 | 鎏金蓮花銀盞 | 元 |

| 頁碼 | 名稱 | 時代 |
|---|---|---|
| 313 | 蟠螭銀盞 | 元 |
| 314 | 銀鏡架 | 元 |
| 315 | 六瓣葵形銀奩 | 元 |
| 316 | 銀槎 | 元 |
| 317 | 金杯 | 元 |
| 317 | 金碟 | 元 |
| 318 | 銀壺 | 元 |
| 318 | 銀匜 | 元 |
| 319 | 鎏金葵紋銀盤 | 元 |
| 319 | 鎏金"壽比仙桃"銀杯 | 元 |

明

| 頁碼 | 名稱 | 時代 |
|---|---|---|
| 320 | 金鳳釵 | 明 |
| 322 | 西王母乘鸞金釵 | 明 |
| 322 | 金髮箍 | 明 |
| 323 | 金鳳釵 | 明 |
| 323 | 金釵 | 明 |
| 324 | 樓閣人物金簪 | 明 |
| 324 | 樓閣人物金簪 | 明 |
| 325 | 金鳳紋霞帔墜 | 明 |
| 325 | 雲鳳紋金瓶 | 明 |
| 326 | 鏨花金飾件 | 明 |
| 328 | 鏨花人物樓閣圖金八方盤 | 明 |
| 329 | 八方金盞和金盞托 | 明 |
| 330 | 嵌寶石龍紋帶蓋金執壺 | 明 |
| 331 | 金執壺 | 明 |
| 331 | 嵌寶石桃形金杯 | 明 |
| 332 | 金冠 | 明 |
| 333 | 蟠龍紋金壺 | 明 |
| 334 | 游龍戲珠紋金盆 | 明 |
| 334 | 游龍戲珠紋金盂 | 明 |

299

| 頁碼 | 名稱 | 時代 |
|---|---|---|
| 335 | 雲龍紋金盒 | 明 |
| 335 | 雲龍紋金粉盒 | 明 |
| 336 | 金匙箸瓶 | 明 |
| 336 | 鑲寶珠桃形金香熏 | 明 |
| 337 | 鑲珠寶金托金爵 | 明 |
| 338 | 金蓋金托 | 明 |
| 338 | 雲頭形鑲寶石金帶飾 | 明 |
| 339 | 鎏金麒麟紋銀盤 | 明 |
| 339 | 鑲珠寶金銀簪 | 明 |
| 340 | 雲龍紋金帶板 | 明 |
| 341 | 鳳凰金插花 | 明 |
| 341 | 雲鳳紋金帔墜 | 明 |
| 342 | 金絲髻罩 | 明 |
| 342 | 嵌寶石金帽飾 | 明 |
| 343 | 金耳環 | 明 |
| 343 | 金耳環 | 明 |
| 343 | 金耳環 | 明 |
| 344 | 金蟬玉葉飾片 | 明 |
| 344 | 金帶扣與挂飾 | 明 |
| 345 | 梵文金髮簪 | 明 |
| 345 | 鳳紋金霞帔墜 | 明 |
| 346 | 銀舍利塔 | 明 |
| 346 | 蓮瓣式高足金杯 | 明 |
| 347 | 花卉紋金杯 | 明 |
| 347 | 松枝紋銀杯 | 明 |
| 348 | 梅花紋銀杯 | 明 |
| 348 | 鏤雕串枝蓮嵌寶石金帶飾 | 明 |
| 349 | 鏤雕人物金髮飾 | 明 |
| 349 | 包金龍紋銀盒 | 明 |
| 350 | 金酥油燈 | 明 |
| 350 | 銀鼎 | 南明 |
| 351 | 銀爵 | 南明 |
| 351 | 蟠桃銀杯 | 南明 |

 清

| 頁碼 | 名稱 | 時代 |
|---|---|---|
| 352 | 金編鐘 | 清 |
| 353 | 嵌珠寶"金甌永固"金杯 | 清 |
| 354 | 龍紋葫蘆式金執壺 | 清 |
| 355 | 雲龍紋金執壺 | 清 |
| 355 | 金賁巴壺 | 清 |
| 356 | 鎏金簪花龍柄銀壺 | 清 |
| 357 | 包金鏨花銀執壺 | 清 |
| 358 | 銀提梁壺 | 清 |
| 359 | 鏨花金扁壺 | 清 |
| 359 | 嵌瑪瑙金碗 | 清 |
| 360 | 鏨花高足白玉藏文蓋金碗 | 清 |
| 361 | 銀纍絲花瓶 | 清 |
| 361 | 金嵌珠鏨花杯和杯盤 | 清 |
| 362 | 飛鳳紋嵌寶折沿金盤 | 清 |
| 363 | 鏨花八寶雙鳳紋金盆 | 清 |
| 363 | 銀圓盒 | 清 |
| 364 | 鎏金珐琅金硯盒 | 清 |
| 364 | 鏨花金如意 | 清 |
| 365 | 嵌珠寶蝴蝶金簪 | 清 |
| 365 | 銀盆金鐵樹盆景 | 清 |
| 366 | 金天球儀 | 清 |
| 367 | 金月桂挂屏 | 清 |
| 368 | 殿式金佛龕 | 清 |
| 369 | 八角亭式金佛龕 | 清 |
| 369 | 鎏金銀佛塔 | 清 |
| 370 | 嵌寶金佛塔 | 清 |
| 371 | 崇慶皇太后金髮塔 | 清 |
| 372 | 嵌松石鈴形金佛塔 | 清 |
| 372 | 樓閣式金佛塔 | 清 |
| 373 | 金"大威德"壇城 | 清 |

300

| 頁碼 | 名稱 | 時代 |
|---|---|---|
| 374 | 鏨金銀壇城 | 清 |
| 375 | 嵌松石金壇城 | 清 |
| 375 | 銀經匣 | 清 |
| 376 | 包金銀沐浴瓶 | 清 |
| 377 | 金鳳冠 | 清 |
| 377 | 金鳳冠 | 清 |
| 378 | 鎏金銀鳳冠 | 清 |
| 379 | 嵌寶石金帽頂 | 清 |
| 379 | 金纍絲銀柄髮釵 | 清 |
| 380 | 孔雀形金飾 | 清 |
| 380 | 龍形和松竹梅金簪 | 清 |

# 玻璃器

 戰國

| 頁碼 | 名稱 | 時代 |
|---|---|---|
| 383 | 玻璃珠 | 戰國 |
| 383 | 玻璃珠 | 戰國 |
| 384 | 玻璃珠 | 戰國 |
| 384 | 玻璃珠 | 戰國 |
| 384 | 玻璃珠 | 戰國 |
| 385 | 玻璃珠 | 戰國 |
| 385 | 玻璃珠 | 戰國 |
| 386 | 玻璃劍首和劍珌 | 戰國 |
| 386 | 玻璃璧 | 戰國 |
| 387 | 玻璃璧 | 戰國 |
| 387 | 玻璃管 | 戰國 |
| 387 | 玻璃管 | 戰國 |

 西漢東漢

| 頁碼 | 名稱 | 時代 |
|---|---|---|
| 388 | 玻璃杯 | 西漢 |
| 388 | 玻璃盤 | 西漢 |
| 389 | 玻璃耳杯 | 西漢 |
| 389 | 玻璃璧 | 西漢 |
| 390 | 玻璃璧 | 西漢 |
| 390 | 玻璃盤 | 西漢 |
| 391 | 玻璃環 | 西漢 |
| 391 | 玻璃環 | 西漢 |
| 392 | 圓底玻璃杯 | 西漢 |
| 392 | 圓底玻璃杯 | 西漢 |
| 393 | 玻璃龜形器 | 西漢 |
| 393 | 玻璃矛 | 西漢 |
| 394 | 玻璃珠 | 西漢 |
| 394 | 玻璃璧 | 西漢 |
| 395 | 玻璃帶鈎 | 西漢 |
| 395 | 藍琉璃碗 | 西漢 |
| 396 | 嵌銅玻璃板牌 | 西漢 |
| 396 | 玻璃耳璫 | 東漢 |
| 397 | 玻璃耳璫 | 東漢 |
| 397 | 玻璃琀 | 東漢 |
| 398 | 玻璃瓶 | 東漢 |
| 399 | 托盞高足玻璃杯 | 東漢 |
| 400 | 圓底玻璃盤 | 東漢 |
| 400 | 圓底玻璃碗 | 東漢 |
| 401 | 碧琉璃杯 | 東漢 |
| 401 | 玻璃穀紋璧 | 漢 |
| 402 | 項飾 | 漢 |
| 402 | 藍色琉璃珠項鏈 | 漢 |
| 403 | 玻璃杯 | 漢晋 |
| 403 | 料珠項鏈 | 漢晋 |

 東晉十六國南北朝

| 頁碼 | 名稱 | 時代 |
| --- | --- | --- |
| 404 | 玻璃杯 | 東晉 |
| 404 | 玻璃罐 | 東晉 |
| 405 | 玻璃罐 | 東晉 |
| 405 | 玻璃杯 | 十六國・北燕 |
| 406 | 玻璃鴨形注 | 十六國・北燕 |
| 406 | 玻璃碗 | 十六國・北燕 |
| 407 | 玻璃杯 | 十六國・北燕 |
| 407 | 藍玻璃鉢 | 北魏 |
| 408 | 玻璃瓶 | 北魏 |
| 408 | 玻璃網紋杯 | 北魏 |
| 409 | 玻璃碗 | 北魏 |
| 410 | 玻璃磨花碗 | 北周 |
| 410 | 玻璃碗 | 北周 |

 隋唐

| 頁碼 | 名稱 | 時代 |
| --- | --- | --- |
| 411 | 玻璃帶蓋小罐 | 隋 |
| 411 | 玻璃瓶 | 隋 |
| 412 | 玻璃瓶 | 隋 |
| 412 | 玻璃杯 | 隋 |
| 413 | 玻璃杯 | 隋 |
| 413 | 高足玻璃杯 | 隋 |
| 413 | 玻璃戒指 | 隋 |
| 414 | 貼餅玻璃杯 | 隋 |
| 414 | 玻璃高足盤 | 唐 |
| 415 | 細頸玻璃瓶 | 唐 |
| 415 | 玻璃瓶 | 唐 |
| 416 | 龍鳳紋玻璃璧 | 唐 |

| 頁碼 | 名稱 | 時代 |
| --- | --- | --- |
| 417 | 龍鳳紋玻璃珮 | 唐 |
| 418 | 花卉紋藍色玻璃盤 | 唐 |
| 419 | 四瓣花藍色玻璃盤 | 唐 |
| 420 | 描金楓葉紋藍色玻璃盤 | 唐 |
| 420 | 描金波葉紋藍色玻璃盤 | 唐 |
| 421 | 石榴紋黃玻璃盤 | 唐 |
| 422 | 盤口細頸貼塑淡黃色玻璃瓶 | 唐 |
| 423 | 菱環紋桶形黃色玻璃杯 | 唐 |
| 423 | 素面玻璃托盞 | 唐 |

 遼北宋南宋

| 頁碼 | 名稱 | 時代 |
| --- | --- | --- |
| 424 | 刻花玻璃瓶 | 遼 |
| 425 | 綠玻璃方盤 | 遼 |
| 425 | 刻花高頸玻璃瓶 | 遼 |
| 426 | 乳釘紋高頸玻璃瓶 | 遼 |
| 427 | 玻璃杯 | 遼 |
| 427 | 乳釘紋玻璃盤 | 遼 |
| 428 | 金蓋鳥形玻璃瓶 | 遼 |
| 428 | 玻璃瓶 | 北宋 |
| 429 | 刻花玻璃瓶 | 北宋 |
| 429 | 玻璃碗 | 北宋 |
| 430 | 玻璃杯 | 北宋 |
| 430 | 藍玻璃大腹瓶 | 北宋 |
| 431 | 玻璃葫蘆瓶 | 北宋 |
| 431 | 玻璃葡萄 | 北宋 |
| 432 | 玻璃花瓣口杯 | 北宋 |
| 432 | 玻璃壺形鼎 | 北宋 |
| 433 | 玻璃鳥形物 | 北宋 |
| 433 | 玻璃瓶 | 北宋 |
| 434 | 玻璃瓶 | 北宋 |
| 434 | 玻璃寶蓮形物 | 北宋 |

302

| 頁碼 | 名稱 | 時代 |
|---|---|---|
| 435 | 藍色玻璃碗 | 北宋 |
| 435 | 藍玻璃唾壺 | 北宋 |
| 436 | 玻璃瓶 | 北宋 |
| 436 | 玻璃簪 | 南宋 |

## 元明清

| 頁碼 | 名稱 | 時代 |
|---|---|---|
| 437 | 玻璃蓮花托盞 | 元 |
| 437 | 玻璃圭 | 元 |
| 438 | 黃玻璃菊瓣式渣斗 | 清 |
| 438 | 黃玻璃瓶 | 清 |
| 439 | 黃玻璃水丞 | 清 |
| 439 | 黃玻璃碗 | 清 |
| 440 | 黃玻璃鼻烟壺 | 清 |
| 440 | 孔雀藍玻璃瓶 | 清 |
| 441 | 藍玻璃刻花蠟臺 | 清 |
| 441 | 藍玻璃杯 | 清 |
| 441 | 藍玻璃鏤雕螳螂鼻烟壺 | 清 |
| 442 | 豇豆紅玻璃葫蘆形鼻烟壺 | 清 |
| 442 | 灑金星玻璃葫蘆形鼻烟壺 | 清 |
| 443 | 灑金星玻璃鼻烟壺 | 清 |
| 443 | 金星玻璃鼻烟壺 | 清 |
| 444 | 金星玻璃"三陽開泰"山子 | 清 |
| 445 | 金星玻璃天鷄式水盂 | 清 |
| 446 | 粉紅玻璃三足爐 | 清 |
| 446 | 淡粉玻璃鼻烟壺 | 清 |
| 446 | 磨花玻璃杯 | 清 |
| 447 | 彩色玻璃帶座瓶 | 清 |
| 447 | 攪胎玻璃瓶 | 清 |
| 448 | 紅透明玻璃直頸瓶 | 清 |
| 448 | 藍透明玻璃瓶 | 清 |
| 449 | 藍透明玻璃碗 | 清 |

| 頁碼 | 名稱 | 時代 |
|---|---|---|
| 449 | 藍透明玻璃尊 | 清 |
| 450 | 綠透明玻璃渣斗 | 清 |
| 450 | 綠透明玻璃鼻烟壺 | 清 |
| 450 | 透明玻璃水丞 | 清 |
| 451 | 玻璃胎畫琺瑯花卉鼻烟壺 | 清 |
| 452 | 玻璃胎畫琺瑯仕女鼻烟壺 | 清 |
| 453 | 白套橘紅玻璃花卉鼻烟壺 | 清 |
| 453 | 白套紅玻璃魚形鼻烟壺 | 清 |
| 454 | 白地套紅玻璃八卦梵文杯 | 清 |
| 454 | 白地套紅玻璃桃蝠紋瓶 | 清 |
| 455 | 白地套紅玻璃雲龍紋瓶 | 清 |
| 456 | 白地套紅玻璃雙合瓶 | 清 |
| 457 | 白地套藍玻璃超冠耳爐 | 清 |
| 458 | 白地套藍玻璃雙耳瓶 | 清 |
| 458 | 白地套綠玻璃開光花卉紋瓶 | 清 |
| 459 | 紅地套藍玻璃花蝶紋瓶 | 清 |
| 460 | 黃地套五彩玻璃瓶 | 清 |
| 460 | 黃地套綠玻璃瓜形盒 | 清 |
| 460 | 藍地套綠玻璃螭紋大丞 | 清 |
| 461 | 黃地套紅玻璃龍紋鉢 | 清 |

# 竹木骨牙角雕琺瑯器　目錄

## 竹　雕

西夏至明

| 頁碼 | 名稱 | 時代 |
|---|---|---|
| 3 | 竹雕庭院人物 | 西夏 |
| 3 | 竹雕松樹形壺 | 明 |
| 4 | 竹雕松鶴筆筒 | 明 |
| 5 | 竹雕松鼠紋盒 | 明 |
| 6 | 竹雕劉阮入天台香筒 | 明 |
| 7 | 竹雕仲謙款香筒 | 明 |
| 7 | 竹雕五鬼鬧判花筒 | 明 |
| 8 | 竹雕竹枝筆筒 | 明 |
| 8 | 竹雕山水樓閣筆筒 | 明 |
| 9 | 竹雕庭園讀書圖筆筒 | 明 |
| 9 | 竹雕仕女圖筆筒 | 明 |
| 10 | 竹雕老人挖耳筆筒 | 明 |
| 11 | 竹雕山水人物筆筒 | 明 |
| 12 | 竹雕佛手 | 明 |
| 12 | 竹雕殘荷葉洗 | 明 |
| 13 | 竹雕騎馬人 | 明 |
| 14 | 竹雕張果老騎驢 | 明 |
| 15 | 竹雕劉海戲蟾 | 明 |
| 15 | 竹雕寒山拾得像 | 明 |
| 16 | 竹雕三士戲象 | 明 |
| 17 | 竹雕童子戲牛 | 明 |
| 18 | 竹雕漁翁 | 明 |
| 19 | 竹根雕漁翁 | 明 |
| 19 | 竹雕麒麟 | 明 |
| 20 | 竹雕飛熊 | 明 |

清

| 頁碼 | 名稱 | 時代 |
|---|---|---|
| 21 | 竹雕葫蘆式盒 | 清 |
| 22 | 竹雕瓜式盒 | 清 |
| 22 | 竹雕瓜式盒 | 清 |
| 23 | 竹雕饕餮紋三足雙耳鼎 | 清 |
| 24 | 竹根雕三足鼎 | 清 |
| 24 | 竹雕龍紋尊 | 清 |
| 25 | 竹雕提梁卣 | 清 |
| 26 | 竹雕獸面紋扁壺 | 清 |
| 26 | 竹雕龍柄匜 | 清 |
| 27 | 竹雕提梁壺 | 清 |
| 27 | 竹雕四童捧足雙獸銜環瓶 | 清 |
| 28 | 竹雕吞江醉石圖香筒 | 清 |
| 28 | 竹雕文姬歸漢圖花筒 | 清 |
| 29 | 竹雕二喬并讀圖香筒 | 清 |
| 29 | 竹雕留青仙人圖臂擱 | 清 |
| 30 | 竹雕松蔭高士臂擱 | 清 |
| 30 | 竹雕荷花螃蟹臂擱 | 清 |
| 31 | 竹雕魚躍圖臂擱 | 清 |
| 31 | 竹雕環佩紋臂擱 | 清 |
| 32 | 竹雕竹林七賢筆筒 | 清 |
| 33 | 竹刻祝壽圖筆筒 | 清 |
| 34 | 竹雕二喬并讀圖筆筒 | 清 |
| 34 | 竹雕松蔭迎鴻圖筆筒 | 清 |
| 35 | 竹雕劉海戲蟾筆筒 | 清 |
| 35 | 竹雕竹林七賢筆筒 | 清 |
| 36 | 竹雕樓臺人物筆筒 | 清 |
| 37 | 竹雕狩獵圖筆筒 | 清 |

| 頁碼 | 名稱 | 時代 |
|---|---|---|
| 38 | 竹雕竹林七賢及八駿圖筆筒 | 清 |
| 39 | 竹雕竹林七賢筆筒 | 清 |
| 39 | 竹雕滾馬圖筆筒 | 清 |
| 40 | 竹雕三老玩月筆筒 | 清 |
| 40 | 竹雕桐蔭煮茗圖筆筒 | 清 |
| 41 | 竹雕醉仙圖筆筒 | 清 |
| 41 | 竹雕荷杖僧筆筒 | 清 |
| 42 | 竹雕春郊牧馬圖筆筒 | 清 |
| 43 | 竹雕竹林圖筆筒 | 清 |
| 43 | 竹雕白菜筆筒 | 清 |
| 44 | 竹雕秋蟲白菜筆筒 | 清 |
| 45 | 竹雕洛神圖筆筒 | 清 |
| 45 | 竹雕詩文筆筒 | 清 |
| 46 | 竹雕牧牛圖筆筒 | 清 |
| 46 | 竹雕白菜形筆筒 | 清 |
| 47 | 竹根雕十六羅漢山子 | 清 |
| 48 | 竹雕仙人三多槎 | 清 |
| 48 | 竹雕仙人乘舟槎 | 清 |
| 49 | 竹雕麻姑獻壽槎 | 清 |
| 49 | 竹雕桃樹人物竹槎 | 清 |
| 50 | 竹根雕人物乘舟槎 | 清 |
| 50 | 竹編三屜提籃 | 清 |
| 51 | 紫檀鑲竹雕山水小座屏風 | 清 |
| 52 | 竹根雕羅漢像 | 清 |
| 53 | 竹雕童子戲彌勒像 | 清 |
| 53 | 竹雕東方朔像 | 清 |
| 54 | 竹雕壽星像 | 清 |
| 54 | 竹根雕老人像 | 清 |
| 55 | 竹雕淵明采菊像 | 清 |
| 56 | 竹雕采藥老人像 | 清 |
| 57 | 竹雕采藥老人像 | 清 |
| 58 | 竹雕漁家嬰戲 | 清 |
| 58 | 竹根雕童子戲牛 | 清 |
| 59 | 文竹嵌玉炕几式文具匣 | 清 |

| 頁碼 | 名稱 | 時代 |
|---|---|---|
| 60 | 文竹獸面三足爐 | 清 |
| 61 | 文竹三足爐 | 清 |
| 61 | 文竹蕉葉石紋長方盒 | 清 |
| 62 | 棕竹嵌文竹方勝盒 | 清 |
| 62 | 文竹嵌染牙佛手式盒 | 清 |
| 63 | 文竹雙桃盒 | 清 |
| 63 | 文竹柿形盒 | 清 |
| 64 | 文竹海棠式雙層盒 | 清 |
| 65 | 文竹方觚 | 清 |
| 65 | 文竹仿攢竹方筆筒 | 清 |
| 66 | 文竹龍紋竹絲編織筆筒 | 清 |
| 67 | 文竹提梁小櫃 | 清 |
| 68 | 文竹鑲染牙冠架 | 清 |
| 68 | 鑲雙色竹絲文竹冠架 | 清 |

## 木 雕

漢至西夏

| 頁碼 | 名稱 | 時代 |
|---|---|---|
| 71 | 木雕紡輪 | 漢–西晉 |
| 71 | 木雕狼紋盒 | 漢–西晉 |
| 72 | 木雕動物紋盒 | 漢–西晉 |
| 72 | 彩繪木雕蓮枝燈 | 魏晉 |
| 73 | 木雕連體雙鳥 | 南北朝 |
| 73 | 木雕鷄冠壺 | 遼 |
| 74 | 彩繪木雕花瓶 | 西夏 |

明

| 頁碼 | 名稱 | 時代 |
| --- | --- | --- |
| 75 | 木雕龍紋冊盒 | 明 |
| 75 | 花梨木嵌螺鈿花鳥長方盒 | 明 |
| 76 | 紫檀木百寶嵌三層長方盒 | 明 |
| 77 | 紫檀木雕螭紋扁壺 | 明 |
| 77 | 紫檀木雕花嵌銀絲詩句銀裏蓋杯 | 明 |
| 78 | 紫檀木嵌銀絲福壽六方杯 | 明 |
| 79 | 紫檀木雕荷葉枕 | 明 |
| 80 | 紫檀木雕九虬紋筆筒 | 明 |
| 81 | 紫檀木雕魚龍海獸筆筒 | 明 |
| 82 | 紫檀木雕花卉筆筒 | 明 |
| 82 | 紫檀木雕蘭花筆筒 | 明 |
| 83 | 木雕槅扇門 | 明 |

清

| 頁碼 | 名稱 | 時代 |
| --- | --- | --- |
| 84 | 黃楊木雕三螭海棠式盒 | 清 |
| 84 | 黃楊木雕南瓜形盒 | 清 |
| 85 | 黃楊木雕東山報捷圖筆筒 | 清 |
| 85 | 黃楊木雕蘭靈樹椿筆筒 | 清 |
| 86 | 黃楊木雕竹林七賢筆筒 | 清 |
| 87 | 黃楊木雕梅竹筆筒 | 清 |
| 88 | 紫檀木雕梅雀花插 | 清 |
| 88 | 沉香木雕漁釣圖筆筒 | 清 |
| 89 | 沉香木雕山水筆筒 | 清 |
| 90 | 紫檀木雕嵌銀絲觥 | 清 |
| 90 | 紫檀木雕花兕觥 | 清 |
| 91 | 木雕六角形人物宣爐罩 | 清 |
| 92 | 木雕百忍堂人物屏 | 清 |

| 頁碼 | 名稱 | 時代 |
| --- | --- | --- |
| 93 | 木雕大龕門肚 | 清 |
| 94 | 木雕十八學士龕門雕飾 | 清 |
| 95 | 木雕博古花 | 清 |
| 96 | 木雕狀元及第屏門花 | 清 |
| 96 | 黃楊木雕荷花如意 | 清 |
| 97 | 黃楊木雕葫蘆 | 清 |
| 98 | 紫檀木雕八仙過海圖山子 | 清 |
| 100 | 黃楊木雕仿古擺件 | 清 |
| 101 | 黃楊木雕達摩像 | 清 |
| 102 | 黃楊木雕李鐵拐 | 清 |
| 102 | 黃楊木雕達摩像 | 清 |
| 103 | 黃楊木雕布袋和尚像 | 清 |
| 104 | 黃楊木雕李鐵拐像 | 清 |
| 105 | 黃楊木雕臥榻仕女像 | 清 |
| 106 | 黃楊木雕臥牛 | 清 |
| 106 | 黃楊木雕牧童騎牛 | 清 |
| 107 | 紅木雕童子牧牛 | 清 |
| 107 | 紅木雕臥龍 | 清 |
| 108 | 樺木百寶嵌花果長方匣 | 清 |
| 109 | 紫檀木百寶嵌花卉人物方匣 | 清 |
| 110 | 紫檀木百寶嵌花果筆筒 | 清 |
| 110 | 紫檀木百寶嵌花鳥筆筒 | 清 |

# 骨 雕

新石器時代至東漢

| 頁碼 | 名稱 | 時代 |
| --- | --- | --- |
| 113 | 骨鏢 | 裴李崗文化 |
| 113 | 骨雕人頭像 | 仰韶文化 |
| 114 | 骨雕竹節狀匕 | 仰韶文化 |
| 114 | 骨鐮 | 河姆渡文化 |
| 115 | 骨哨 | 河姆渡文化 |

306

| 頁碼 | 名稱 | 時代 |
|---|---|---|
| 115 | 骨雕鷹頭像 | 新開流文化 |
| 116 | 鑲綠松石骨雕筒 | 大汶口文化 |
| 116 | 鑲骨珠簪 | 馬家窯文化 |
| 117 | 骨梳 | 商 |
| 117 | 骨魚 | 商 |
| 118 | 骨蟬 | 商 |
| 118 | 雕花骨梳 | 公元前1000年 |
| 119 | 骨雕香熏 | 春秋 |
| 119 | 狩獵紋骨飾 | 西漢 |
| 120 | 狩獵紋骨飾 | 西漢 |
| 121 | 動物紋骨飾 | 東漢 |
| 122 | 骨龍首鏟 | 東漢 |
| 122 | 狩獵紋骨板 | 東漢 |
| 123 | 鹿首骨飾 | 漢 |

# 牙 雕

新石器時代至元

| 頁碼 | 名稱 | 時代 |
|---|---|---|
| 127 | 象牙雕圓形器 | 河姆渡文化 |
| 127 | 象牙雕雙鳥朝陽 | 河姆渡文化 |
| 128 | 象牙雕鳥形匕 | 河姆渡文化 |
| 128 | 象牙雕鳥形匕 | 河姆渡文化 |
| 129 | 象牙梳 | 大汶口文化 |
| 129 | 玉背象牙梳 | 良渚文化 |
| 130 | 象牙雕夔鋬杯 | 商 |
| 131 | 象牙雕虎鋬杯 | 商 |
| 132 | 象牙魚形飾 | 商 |
| 132 | 象牙杖首 | 西周 |
| 133 | 象牙梳 | 西周 |
| 133 | 象牙劍鞘 | 春秋 |
| 134 | 象牙雕雲龍紋金座牌 | 戰國 |

| 頁碼 | 名稱 | 時代 |
|---|---|---|
| 134 | 象牙刻虎紋板 | 西漢 |
| 135 | 金扣象牙卮 | 西漢 |
| 136 | 象牙尺 | 漢 |
| 136 | 象牙尺 | 西晉 |
| 137 | 染綠撥鏤象牙尺 | 唐 |
| 138 | 染紅撥鏤象牙尺 | 唐 |
| 140 | 象牙雕鞠球圖筆筒 | 宋 |
| 140 | 象牙雕飾件 | 元 |

明清

| 頁碼 | 名稱 | 時代 |
|---|---|---|
| 141 | 象牙雕筆架 | 明 |
| 142 | 象牙雕荔枝螭紋方盒 | 明 |
| 143 | 象牙雕雙螭瓶 | 明 |
| 143 | 象牙雕松蔭策杖圖筆筒 | 明 |
| 144 | 象牙雕歲寒三友筆筒 | 明 |
| 144 | 象牙雕八仙慶壽紋笏板 | 明 |
| 145 | 象牙雕雙陸棋子 | 明 |
| 145 | 象牙雕雙陸棋子 | 明 |
| 146 | 象牙雕送子觀音 | 明 |
| 146 | 象牙雕觀音送子像 | 明 |
| 147 | 象牙雕壽星像 | 明 |
| 147 | 象牙雕駝背老者像 | 明 |
| 148 | 象牙雕花卉圓盒 | 清 |
| 148 | 象牙雕花卉粉盒 | 清 |
| 149 | 象牙雕方盒 | 清 |
| 149 | 象牙雕花卉長方盒 | 清 |
| 150 | 象牙雕六方盒 | 清 |
| 150 | 象牙雕竹石圓盒 | 清 |
| 151 | 象牙雕山水八瓣式盤 | 清 |
| 152 | 象牙雕鵪鶉盒 | 清 |

307

| 頁碼 | 名稱 | 時代 |
| --- | --- | --- |
| 152 | 象牙雕提梁卣 | 清 |
| 153 | 染牙雕桃蝠蓋碗 | 清 |
| 154 | 象牙雕多穆壺 | 清 |
| 154 | 象牙鏤雕人物塔式瓶 | 清 |
| 155 | 象牙雕大吉葫蘆式花熏 | 清 |
| 156 | 象牙雕回紋葫蘆式花熏 | 清 |
| 156 | 象牙雕香筒 | 清 |
| 157 | 象牙雕冠架 | 清 |
| 157 | 象牙雕臺燈 | 清 |
| 158 | 象牙雕太白人物臂擱 | 清 |
| 159 | 象牙雕松蔭雅集圖臂擱 | 清 |
| 160 | 象牙雕菊石柳鵝臂擱 | 清 |
| 161 | 象牙雕人物臂擱 | 清 |
| 161 | 象牙雕花插 | 清 |
| 162 | 象牙雕除夕插梅圖人物筆筒 | 清 |
| 162 | 象牙雕梅花筆筒 | 清 |
| 163 | 象牙雕漁樵圖筆筒 | 清 |
| 164 | 象牙雕漁樂圖筆筒 | 清 |
| 165 | 象牙雕四季花卉方筆筒 | 清 |
| 166 | 象牙雕山水人物方筆筒 | 清 |
| 166 | 象牙雕群龍飛舞筆筒 | 清 |
| 167 | 象牙黑漆地描金花卉筆筒 | 清 |
| 168 | 染牙雕嬰戲筆筒 | 清 |
| 169 | 象牙雕松鼠葡萄筆洗 | 清 |
| 169 | 象牙雕葡萄草蟲碟 | 清 |
| 170 | 象牙雕竹節鎮紙 | 清 |
| 170 | 象牙雕雲龍紋火鐮套 | 清 |
| 171 | 象牙雕雲龍紋火鐮套 | 清 |
| 171 | 象牙鏤雕花卉香囊 | 清 |
| 172 | 象牙編織花鳥團扇 | 清 |
| 172 | 象牙編織松竹梅執扇 | 清 |
| 173 | 象牙絲編織團扇 | 清 |
| 173 | 象牙嵌寶石鐘表軸折扇 | 清 |
| 174 | 象牙雕仙鶴形鼻烟壺 | 清 |

| 頁碼 | 名稱 | 時代 |
| --- | --- | --- |
| 174 | 象牙雕苦瓜形鼻烟壺 | 清 |
| 175 | 象牙雕魚鷹形鼻烟壺 | 清 |
| 176 | 象牙雕司馬光砸缸鼻烟壺 | 清 |
| 176 | 象牙透雕鼻烟壺 | 清 |
| 177 | 象牙雕寒夜尋梅圖 | 清 |
| 178 | 象牙雕踏雪尋梅圖 | 清 |
| 179 | 象牙雕三羊開泰圖插屏 | 清 |
| 180 | 象牙雕人物仕女小插屏 | 清 |
| 181 | 象牙雕山水小插屏 | 清 |
| 182 | 象牙雕菩薩頭像 | 清 |
| 183 | 象牙雕蓮花菩薩立像 | 清 |
| 183 | 象牙雕空行母像 | 清 |
| 184 | 象牙雕說法人物像 | 清 |
| 185 | 象牙雕魁星踢斗像 | 清 |
| 185 | 象牙雕壽星像 | 清 |
| 186 | 象牙雕老者像 | 清 |
| 187 | 象牙雕牧牛童子 | 清 |
| 187 | 象牙雕持扇仕女像 | 清 |
| 188 | 象牙雕萬壽菊 | 清 |
| 190 | 象牙雕佛傳故事 | 清 |
| 191 | 象牙雕頂柱花套球 | 清 |
| 192 | 象牙雕樓閣人物套球 | 清 |
| 193 | 象牙雕套盒 | 清 |
| 193 | 象牙雕花籃 | 清 |
| 194 | 象牙雕海市蜃樓擺件 | 清 |
| 196 | 象牙雕草蟲白菜擺件 | 清 |
| 197 | 象牙雕草蟲白菜擺件 | 清 |
| 197 | 象牙雕脫殼雞雛擺件 | 清 |
| 198 | 象牙雕佛手擺件 | 清 |
| 198 | 象牙雕鷹擺件 | 清 |

# 角 雕

唐至清

| 頁碼 | 名稱 | 時代 |
| --- | --- | --- |
| 201 | 角櫛 | 唐 |
| 201 | 犀角雕蟠螭紋杯 | 五代十國‧前蜀 |
| 202 | 犀角雕臥鹿形杯 | 元 |
| 202 | 犀角雕花卉洗 | 明 |
| 203 | 犀角雕荷葉螳螂杯 | 明 |
| 204 | 犀角雕六龍紋杯 | 明 |
| 204 | 犀角雕梅花杯 | 明 |
| 205 | 犀角雕蓮蓬紋荷葉形杯 | 明 |
| 205 | 犀角雕芙蓉秋蟲杯 | 明 |
| 206 | 犀角雕螭紋菊瓣式杯 | 明 |
| 206 | 犀角雕玉蘭花式杯 | 明 |
| 207 | 犀角雕桃式杯 | 明 |
| 207 | 犀角雕雲龍杯 | 明 |
| 208 | 犀角雕山水人物杯 | 明 |
| 208 | 犀角雕山水人物杯 | 明 |
| 209 | 犀角雕蝠柄杯 | 明 |
| 210 | 犀角雕雲龍杯 | 明 |
| 211 | 犀角雕龍柄螭龍紋杯 | 明 |
| 212 | 犀角雕蜀葵天然形杯 | 明 |
| 212 | 透雕花卉蟠龍紋犀角杯 | 明 |
| 213 | 犀角杯 | 明 |
| 213 | 透雕浮槎犀角杯 | 明 |
| 214 | 犀角雕仙人乘槎 | 明 |
| 215 | 犀角雕仙人乘槎 | 明 |
| 216 | 犀角雕四足鼎 | 明 |
| 216 | 犀角雕花三足觥 | 明 |
| 217 | 犀角雕雙螭耳仿古執壺 | 明 |
| 218 | 犀角雕水獸紋杯 | 清 |
| 218 | 犀角雕荷葉形杯 | 清 |

| 頁碼 | 名稱 | 時代 |
| --- | --- | --- |
| 219 | 犀角雕花鳥杯 | 清 |
| 220 | 犀角雕柳蔭牧馬圖杯 | 清 |
| 220 | 犀角雕竹芝紋杯 | 清 |
| 221 | 犀角雕獸紋柄仿古螭紋杯 | 清 |
| 222 | 犀角雕蓮蓬荷葉杯 | 清 |
| 222 | 犀角雕梧桐葉紋杯 | 清 |
| 223 | 犀角雕山水人物杯 | 清 |
| 224 | 犀角雕山水人物杯 | 清 |
| 224 | 犀角雕松蔭高士杯 | 清 |
| 225 | 犀角雕螭杯 | 清 |
| 226 | 犀角雕果實杯 | 清 |
| 227 | 犀角雕螭柄獸面紋杯 | 清 |
| 228 | 犀角雕玉蘭花杯 | 清 |
| 228 | 犀角雕爵 | 清 |
| 229 | 犀角雕仿古匜 | 清 |
| 229 | 犀角雕花籃 | 清 |
| 230 | 牛角雕羅漢坐像 | 清 |
| 231 | 犀角雕桃花座觀音像 | 清 |
| 232 | 犀角雕布袋和尚像 | 清 |

# 珐琅器

元 明

| 頁碼 | 名稱 | 時代 |
| --- | --- | --- |
| 235 | 掐絲珐琅三環尊 | 元 |
| 236 | 掐絲珐琅纏枝蓮鍍金龍耳瓶 | 元 |
| 237 | 掐絲珐琅鼎式爐 | 元 |
| 238 | 掐絲珐琅象耳爐 | 元 |
| 238 | 掐絲珐琅魚耳爐 | 明 |
| 239 | 掐絲珐琅梅瓶 | 明 |
| 240 | 掐絲珐琅玉壺春瓶 | 明 |

309

| 頁碼 | 名稱 | 時代 |
|---|---|---|
| 240 | 掐絲琺瑯長頸瓶 | 明 |
| 241 | 掐絲琺瑯雲龍紋蓋罐 | 明 |
| 242 | 掐絲琺瑯纏枝蓮紋碗 | 明 |
| 242 | 掐絲琺瑯杯托 | 明 |
| 243 | 掐絲琺瑯纏枝蓮紋直頸瓶 | 明 |
| 243 | 掐絲琺瑯花果紋出戟觚 | 明 |
| 244 | 掐絲琺瑯魚藻紋高足碗 | 明 |
| 244 | 掐絲琺瑯雙陸棋盤 | 明 |
| 245 | 掐絲琺瑯花蝶紋香筒 | 明 |
| 246 | 掐絲琺瑯海馬紋大碗 | 明 |
| 246 | 掐絲琺瑯龍鳳紋盤 | 明 |
| 247 | 掐絲琺瑯獅紋尊 | 明 |
| 248 | 掐絲琺瑯龍紋長方爐 | 明 |
| 249 | 掐絲琺瑯蠟臺 | 明 |
| 249 | 掐絲琺瑯雙龍紋盤 | 明 |
| 250 | 掐絲琺瑯蒜頭瓶 | 明 |
| 251 | 掐絲琺瑯出戟尊 | 明 |
| 252 | 掐絲琺瑯福壽康寧圓盒 | 明 |
| 252 | 鏨胎琺瑯纏枝蓮紋圓盒 | 明 |

清

| 頁碼 | 名稱 | 時代 |
|---|---|---|
| 253 | 掐絲琺瑯三足熏爐 | 清 |
| 254 | 掐絲琺瑯香熏 | 清 |
| 255 | 掐絲琺瑯纏枝蓮紋膽瓶 | 清 |
| 255 | 掐絲琺瑯雙龍瓶 | 清 |
| 256 | 掐絲琺瑯帶蓋梅瓶 | 清 |
| 256 | 掐絲琺瑯雲紋天球瓶 | 清 |
| 257 | 掐絲琺瑯三足蓋鼎 | 清 |
| 258 | 掐絲琺瑯獸面出戟方觚 | 清 |
| 258 | 掐絲琺瑯獸面紋尊 | 清 |
| 259 | 掐絲琺瑯鳳耳三足尊 | 清 |

| 頁碼 | 名稱 | 時代 |
|---|---|---|
| 260 | 掐絲琺瑯獸面紋石榴尊 | 清 |
| 261 | 掐絲琺瑯鳧尊 | 清 |
| 262 | 金胎掐絲嵌畫琺瑯開光仕女圖執壺 | 清 |
| 263 | 掐絲琺瑯龍把壺 | 清 |
| 264 | 掐絲琺瑯鳧形提梁壺 | 清 |
| 264 | 掐絲琺瑯勾蓮紋瑞獸 | 清 |
| 265 | 掐絲琺瑯龍紋硯盒 | 清 |
| 265 | 掐絲琺瑯冰箱 | 清 |
| 266 | 掐絲琺瑯五岳圖屏風 | 清 |
| 267 | 掐絲琺瑯塔 | 清 |
| 268 | 掐絲琺瑯壇城 | 清 |
| 269 | 掐絲琺瑯壽字紋碗 | 清 |
| 269 | 掐絲琺瑯年年益壽蓋碗 | 清 |
| 270 | 掐絲琺瑯轉心瓶 | 清 |
| 270 | 掐絲琺瑯纏枝牡丹紋藏草瓶 | 清 |
| 271 | 掐絲琺瑯卷書錦袱式筆筒 | 清 |
| 271 | 掐絲琺瑯方罍 | 清 |
| 272 | 掐絲琺瑯熏爐 | 清 |
| 273 | 畫琺瑯山水人物梅瓶 | 清 |
| 273 | 畫琺瑯開光花卉小瓶 | 清 |
| 274 | 畫琺瑯山水紋爐 | 清 |
| 274 | 仿古銅釉長方爐 | 清 |
| 275 | 畫琺瑯牡丹紋碗 | 清 |
| 275 | 畫琺瑯纏枝蓮紋葵瓣式盒 | 清 |
| 276 | 畫琺瑯番蓮雙蝶紋花口盤 | 清 |
| 277 | 畫琺瑯蓮花式盤 | 清 |
| 278 | 畫琺瑯花卉紋水丞 | 清 |
| 278 | 畫琺瑯梅花鼻烟壺 | 清 |
| 278 | 畫琺瑯嵌匏人物鼻烟壺 | 清 |
| 279 | 畫琺瑯滷壺 | 清 |
| 280 | 畫琺瑯六頸瓶 | 清 |
| 281 | 畫琺瑯法輪 | 清 |
| 282 | 畫琺瑯帶托杯 | 清 |
| 282 | 畫琺瑯黑地白梅花鼻烟壺 | 清 |

| 頁碼 | 名稱 | 時代 |
| --- | --- | --- |
| 283 | 畫琺琅團花紋提梁壺 | 清 |
| 283 | 畫琺琅葫蘆式瓶 | 清 |
| 284 | 畫琺琅提梁壺 | 清 |
| 285 | 畫琺琅牡丹花籃 | 清 |
| 285 | 畫琺琅開光山水人物圖瓜棱盒 | 清 |
| 286 | 畫琺琅玉堂富貴圖瓶 | 清 |
| 286 | 畫琺琅執壺 | 清 |
| 287 | 畫琺琅雙耳瓶 | 清 |
| 287 | 畫琺琅海棠花式瓶 | 清 |
| 288 | 畫琺琅大缸 | 清 |
| 289 | 畫琺琅花鳥鼻烟壺 | 清 |
| 289 | 畫琺琅蟹菊紋鼻烟碟 | 清 |
| 290 | 畫琺琅金彩花卉紋盤 | 清 |
| 290 | 畫琺琅花卉祝壽八寶雙層盒 | 清 |
| 291 | 畫琺琅花觚 | 清 |
| 291 | 畫琺琅綠地描金獸面方瓶 | 清 |
| 292 | 畫琺琅描金夔紋雙耳高足杯 | 清 |
| 293 | 畫琺琅執壺 | 清 |
| 294 | 畫琺琅方夔紋熏爐 | 清 |
| 295 | 鏨胎琺琅鎏金爐 | 清 |
| 295 | 鏨胎琺琅犧尊 | 清 |
| 296 | 鏨胎琺琅象 | 清 |
| 297 | 鏨胎琺琅四友圖屏風 | 清 |
| 298 | 鏨胎琺琅面盆 | 清 |
| 298 | 鏨胎琺琅瓜棱水丞 | 清 |
| 298 | 鏨胎琺琅方水丞 | 清 |
| 299 | 錘胎琺琅八方盒 | 清 |
| 299 | 錘胎琺琅雙耳爐 | 清 |
| 300 | 錘胎琺琅雙耳瓶 | 清 |
| 300 | 錘胎琺琅蠟臺 | 清 |

# 紡織品一　目錄

### 新石器時代至西周

| 頁碼 | 名稱 | 時代 |
|---|---|---|
| 1 | 織物殘片 | 公元前3600－前3000年 |
| 1 | 絹片 | 公元前3300－前2600年 |
| 1 | 附着在銅片上的絲織物痕迹 | 商 |
| 2 | 裏尸織物 | 公元前2000－前1800年 |
| 2 | 附着在玉戈上的雷紋條花綺印痕 | 商 |
| 2 | 鎖綉印痕 | 西周 |
| 3 | 鳳鳥紋刺綉印痕 | 西周 |
| 5 | 黃地棕藍色條格紋褐 | 公元前1000年 |
| 6 | 彩色毛罽 | 公元前1000年 |
| 6 | 棕藍色方格紋氈 | 公元前1000年 |
| 7 | 彩色小方格毛織物 | 公元前1000年 |
| 7 | 紅地黃藍色三角紋刺綉褐 | 公元前1000年 |

### 春秋戰國

| 頁碼 | 名稱 | 時代 |
|---|---|---|
| 8 | 褐地紅黃色幾何紋經錦 | 戰國 |
| 8 | 絹地龍紋綉 | 戰國 |
| 9 | 大菱形紋錦 | 戰國 |
| 9 | 鳳鳥幾何紋錦 | 戰國 |
| 9 | 塔形幾何紋錦 | 戰國 |
| 10 | 舞人動物紋錦 | 戰國 |
| 11 | 十字菱形紋錦 | 戰國 |
| 12 | 褐色絹帽 | 戰國 |
| 12 | 緅衣 | 戰國 |
| 13 | 車馬龍鳳紋縧 | 戰國 |
| 14 | 菱格六邊形紋縧 | 戰國 |
| 14 | 田獵紋縧 | 戰國 |
| 16 | 鳳鳥花卉紋綉淺黃絹面綿袍 | 戰國 |
| 16 | 鳳鳥花卉紋綉淺黃絹面綿袍 | 戰國 |
| 17 | 蟠龍飛鳳紋綉淺黃絹面衾 | 戰國 |
| 18 | 對龍對鳳紋綉淺黃絹面衾 | 戰國 |
| 19 | 紅棕面鳳鳥花卉紋綉鏡衣 | 戰國 |
| 20 | 龍鳳虎紋綉 | 戰國 |
| 22 | 鳳鳥花卉紋綉 | 戰國 |
| 23 | 鳳鳥花卉紋綉 | 戰國 |
| 24 | 鳳鳥紋綉 | 戰國 |
| 24 | 一鳳二龍相蟠紋綉 | 戰國 |
| 25 | 飛鳳花卉紋綉 | 戰國 |
| 26 | 緋地絳回紋斜褐 | 公元前8–前2世紀 |
| 26 | 裹嬰織物 | 公元前8–前2世紀 |
| 27 | 紅地毛編織帶綴裙 | 公元前8–前2世紀 |
| 27 | 羚羊紋毛布 | 公元前8–前2世紀 |
| 28 | 印花毛布 | 公元前8–前2世紀 |
| 28 | 毛縧綴裙殘片 | 公元前8–前2世紀 |
| 29 | 方紋毛織物衣片 | 公元前8–前2世紀 |
| 29 | 獸頭紋緯毛縧 | 公元前8–前2世紀 |

### 西漢至南北朝

| 頁碼 | 名稱 | 時代 |
|---|---|---|
| 30 | 印花敷彩黃紗綿袍 | 西漢 |
| 30 | 絳地印花敷彩紗 | 西漢 |
| 31 | 朱紅菱紋羅綿袍 | 西漢 |
| 31 | 朱紅菱紋羅 | 西漢 |

312

| 頁碼 | 名稱 | 時代 | 頁碼 | 名稱 | 時代 |
|---|---|---|---|---|---|
| 32 | 信期綉茶黃綺綿袍 | 西漢 | 50 | 紅地暈繝對花毛織品 | 東漢 |
| 32 | 素紗襌衣 | 西漢 | 50 | 彩條毛織帶 | 東漢 |
| 33 | 信期綉手套 | 西漢 | 50 | 彩條毛織帶 | 東漢 |
| 33 | 香色地茱萸紋錦枕 | 西漢 | 51 | 織帶殘片 | 東漢 |
| 34 | 信期綉羅香囊 | 西漢 | 51 | 紅地辮綉朵花毛織帶 | 東漢 |
| 34 | 絳地紅花鹿紋錦 | 西漢 | 52 | "馬人"武士壁挂 | 東漢 |
| 35 | 虎紋錦 | 西漢 | 53 | 飾鹿頭紋緙毛帶 | 東漢 |
| 35 | 豹紋錦 | 西漢 | 53 | 藍白染花棉布 | 東漢 |
| 36 | 青紅二色矩紋錦 | 西漢 | 54 | 動物紋毛布刺綉 | 東漢 |
| 36 | 菱花紋貼毛錦 | 西漢 | 54 | 銅鏡木梳刺綉錦袋 | 東漢 |
| 37 | 幾何紋絨圈錦 | 西漢 | 55 | 樹葉紋毛毯坐墊 | 東漢 |
| 37 | 泥金銀印花紗 | 西漢 | 55 | 鹿角紋緙毛裙擺 | 東漢 |
| 38 | 黃地印花敷彩紗 | 西漢 | 56 | 翼鹿紋緙毛帶 | 東漢 |
| 38 | 緋色菱紋羅 | 西漢 | 56 | 緑地狩獵紋緙毛帶 | 東漢 |
| 39 | 烟色菱形紋綺 | 西漢 | 57 | 山樹紋緙毛帶 | 東漢 |
| 39 | 對鳥菱紋綺 | 西漢 | 58 | 鹿紋緙毛帶裙擺 | 東漢 |
| 40 | 乘雲綉黃色對鳥菱紋綺 | 西漢 | 59 | "萬世如意"錦袍 | 東漢 |
| 40 | 茱萸紋綉絳色絹 | 西漢 | 59 | "萬世如意"錦袍 | 東漢 |
| 41 | 乘雲綉黃棕絹 | 西漢 | 60 | "延年益壽大宜子孫"錦雞鳴枕 | 東漢 |
| 41 | 方棋紋綉紅棕色絹 | 西漢 | 60 | "延年益壽大宜子孫"錦 | 東漢 |
| 42 | 淺褐色菱紋羅地信期綉 | 西漢 | 61 | "延年益壽大宜子孫"錦襪 | 東漢 |
| 43 | 烟色絹地信期綉 | 西漢 | 61 | 菱紋"陽"字錦襪 | 東漢 |
| 43 | 橙黃色絹地長壽綉 | 西漢 | 62 | "延年益壽大宜子孫"錦手套 | 東漢 |
| 44 | 縑地樹紋鋪絨綉 | 西漢 | 62 | 毛織花帶 | 東漢 |
| 44 | 捲雲懸幢鳥紋綉 | 西漢 | 63 | 絹地茱萸紋綉 | 東漢 |
| 45 | 絳紫絹地刺綉片 | 西漢 | 64 | 刺綉雲紋袋 | 東漢 |
| 45 | 雲紋綉片 | 西漢 | 64 | 刺綉花草紋鏡袋 | 東漢 |
| 46 | 花卉紋綉褐色絹 | 西漢 | 65 | 刺綉雲紋粉袋 | 東漢 |
| 47 | 絳地獸面璧紋錦 | 東漢 | 65 | 藍白印花棉布 | 東漢 |
| 47 | 黃地龍鳳紋經錦 | 東漢 | 66 | 人物動物葡萄紋毛織品殘片 | 東漢 |
| 48 | 紅地辮綉菱格朵花紋毛織品 | 東漢 | 66 | 龜甲填四瓣花紋毛織品 | 東漢 |
| 48 | 紅地辮綉菱格朵花紋毛織品 | 東漢 | 67 | 瑞獸紋錦 | 東漢 |
| 49 | 彩色條紋毛織品 | 東漢 | 67 | "望四海貴富壽爲國慶"錦 | 東漢 |
| 49 | 方格紋毛織品 | 東漢 | 68 | "延年益壽"錦 | 東漢 |

313

| 頁碼 | 名稱 | 時代 | 頁碼 | 名稱 | 時代 |
|---|---|---|---|---|---|
| 69 | "延年益壽大宜子孫"錦 | 東漢 | 90 | 褐袍錦緣 | 漢–西晉 |
| 70 | "廣山"錦 | 東漢 | 90 | 布褲錦緣 | 漢–西晉 |
| 70 | 絳地茱萸回紋錦 | 東漢 | 91 | "安樂如意長無極"錦枕 | 漢–西晉 |
| 71 | "長壽明光"錦 | 東漢 | 91 | "韓侃吳牢錦友士"錦枕套 | 漢–西晉 |
| 72 | "長樂明光"錦 | 東漢 | 92 | "千秋萬歲宜子孫"錦枕 | 漢–西晉 |
| 72 | "永昌"錦 | 東漢 | 92 | "五星出東方利中國"錦護膊 | 漢–西晉 |
| 73 | 魚禽紋錦 | 東漢 | 93 | "誅南羌"織錦 | 漢–西晉 |
| 74 | 瑞禽獸紋錦 | 東漢 | 93 | 彩色龜甲紋地毯 | 漢–西晉 |
| 74 | 鹿紋錦 | 東漢 | 94 | 錦帽 | 漢–西晉 |
| 75 | 藍地斑紋錦 | 東漢 | 94 | 錦飾絹手套 | 漢–西晉 |
| 75 | "續世錦"錦 | 東漢 | 95 | 藍地瑞獸紋錦櫛袋 | 漢–西晉 |
| 76 | 雙面栽絨彩色地毯 | 東漢 | 95 | 帛魚和虎斑紋錦袋 | 漢–西晉 |
| 76 | 暈綳拉絨緙毛 | 東漢 | 96 | 綴絹暈綳緙花毛織袋 | 漢–西晉 |
| 77 | 彩色毛毯殘片 | 東漢 | 96 | 紅色斜褐櫛袋 | 漢–西晉 |
| 77 | 錦鞋 | 東漢 | 97 | "金池鳳"錦袋 | 漢–西晉 |
| 77 | 彩繪雲紋香囊 | 東漢 | 97 | 毛織腰帶 | 漢–西晉 |
| 78 | 絹底刺繡屯戌人物圖 | 東漢 | 98 | 錦鏡袋 | 漢–西晉 |
| 79 | 織錦刺繡針黹篋 | 東漢 | 98 | 幾何紋罽 | 漢–西晉 |
| 80 | 刺繡花邊 | 東漢 | 99 | 氈帽錦緣 | 漢–西晉 |
| 80 | 絲綢織品 | 東漢 | 99 | 冥衣褲 | 漢–西晉 |
| 81 | "長樂大明光"錦女褲 | 漢–西晉 | 100 | 男尸所着服裝 | 漢–西晉 |
| 82 | 黃藍色方格紋錦袍 | 漢–西晉 | 100 | 藍縑刺繡護臂 | 漢–西晉 |
| 82 | 動物紋錦梳袋 | 漢–西晉 | 101 | 刺繡長褲 | 漢–西晉 |
| 83 | 錦袍 | 漢–西晉 | 101 | 紅地對人獸樹紋罽袍 | 漢–西晉 |
| 84 | "王侯合昏千秋萬歲宜子孫"錦衾 | 漢–西晉 | 102 | "右壽"錦 | 漢–西晉 |
| 85 | "世毋極錦宜二親傳子孫"錦覆面 | 漢–西晉 | 102 | 獅紋栽絨毯 | 漢–西晉 |
| 86 | 茱萸回紋錦覆面 | 漢–西晉 | 103 | 帛魚 | 漢–西晉 |
| 87 | "世毋極錦宜二親傳子孫"錦手套 | 漢–西晉 | 103 | 雞鳴枕 | 漢–西晉 |
| 87 | 帛魚 | 漢–西晉 | 103 | 香囊 | 漢–西晉 |
| 87 | 紅地暈綳緙花靴 | 漢–西晉 | 104 | 香囊 | 漢–西晉 |
| 88 | 紅藍色菱格紋絲頭巾 | 漢–西晉 | 104 | 花卉紋刺繡 | 漢–西晉 |
| 88 | 尼雅8號墓男尸服裝 | 漢–西晉 | 105 | 紅地"登高"錦 | 漢–西晉 |
| 89 | "文大"錦 | 漢–西晉 | 106 | 紅地水波紋刺繡 | 漢–西晉 |
| 89 | "宜子孫"錦 | 漢–西晉 | 106 | 四瓣花紋罽 | 漢–西晉 |

| 頁碼 | 名稱 | 時代 |
|---|---|---|
| 107 | 彩條紋罽 | 漢－西晉 |
| 107 | 四瓣紋罽 | 漢－西晉 |
| 108 | 紅地絞纈絹 | 漢－西晉 |
| 108 | 獸面龍紋錦 | 漢－西晉 |
| 109 | 立鳥紋緙毛 | 漢－西晉 |
| 110 | 織成履 | 漢－西晉 |
| 110 | 動物紋毛緙織帶 | 漢－西晉 |
| 111 | 套頭連衣裙 | 漢－西晉 |
| 111 | 星條紋毛布 | 漢－西晉 |
| 112 | 鳥紋刺綉 | 漢－西晉 |
| 112 | 瑞獸葡萄紋刺綉 | 十六國 |
| 113 | 藏青地禽獸紋錦 | 十六國 |
| 114 | 鳥龍捲草紋刺綉 | 十六國 |
| 114 | 方紋絞纈 | 十六國 |
| 115 | "富且昌宜侯王天延命長"織成履 | 十六國 |
| 115 | 忍冬聯珠龜背紋刺綉花邊 | 北魏 |
| 116 | 刺綉佛像供養人 | 北魏 |
| 117 | 樹葉紋錦 | 北朝 |
| 118 | 雲氣動物紋錦 | 北朝 |
| 119 | 朵花"王"字條紋錦 | 北朝 |
| 119 | 綠地對羊燈樹紋錦 | 北朝 |
| 120 | 盤絛獅象紋錦 | 北朝 |
| 120 | 聯珠對孔雀紋錦覆面 | 北朝 |
| 121 | 盤絛"胡王"錦 | 北朝 |
| 121 | 綠地雙羊紋錦覆面 | 北朝 |
| 122 | 天青色幡紋綺 | 北朝 |
| 122 | 對飲錦 | 北朝 |
| 123 | 騎士對獸紋錦 | 北朝 |
| 124 | 矩形錦幡殘片 | 北朝 |
| 126 | 紅地雲珠日天錦 | 北朝 |
| 128 | 聯珠對孔雀對羊錦 | 北朝 |
| 129 | 樹葉紋錦袍 | 北朝 |
| 130 | 獅紋錦緣紫綺袍 | 北朝 |
| 130 | 對獸人物錦 | 北朝 |
| 131 | 對獅對象牽駝人物紋錦 | 北朝 |
| 131 | 舞人紋錦 | 北朝 |

## 隋唐五代十國

| 頁碼 | 名稱 | 時代 |
|---|---|---|
| 132 | 聯珠"胡王"錦 | 隋 |
| 133 | 紫色連環"貴"字紋綺 | 隋 |
| 134 | 方格獸紋錦 | 隋 |
| 135 | "天王"化生紋錦 | 隋 |
| 135 | 套環對鳥紋綺（右圖） | 隋 |
| 136 | 方紋綾 | 隋 |
| 136 | "富昌"錦 | 隋 |
| 137 | 綴金珠綉織物 | 隋 |
| 137 | 聯珠豬頭紋錦 | 唐 |
| 138 | 聯珠小團花紋錦 | 唐 |
| 138 | 聯珠對鳥對獅"同"字紋錦 | 唐 |
| 139 | 聯珠對鴨紋錦 | 唐 |
| 139 | 聯珠對雞紋錦 | 唐 |
| 140 | 寶相花紋錦 | 唐 |
| 140 | 棕色絞纈絹 | 唐 |
| 141 | 菱格小朵花印花絹 | 唐 |
| 141 | 幾何紋緙絲帶 | 唐 |
| 142 | 雜色菱紋羅 | 唐 |
| 142 | 綠色白點印花羅 | 唐 |
| 143 | 菱格菱角印花絹 | 唐 |
| 143 | 條紋錦 | 唐 |
| 144 | 絳紅四瓣散朵花印花紗 | 唐 |
| 144 | 花簇對鸂鶒紋印花紗 | 唐 |
| 145 | 黃色朵花印花紗 | 唐 |
| 145 | 變體寶相花紋經錦 | 唐 |
| 146 | 花鳥紋錦 | 唐 |
| 147 | 變體寶相花紋錦鞋 | 唐 |

315

| 頁碼 | 名稱 | 時代 | 頁碼 | 名稱 | 時代 |
|---|---|---|---|---|---|
| 147 | 聯珠鹿紋錦覆面 | 唐 | 164 | 綠地染纈絹 | 唐 |
| 148 | 聯珠戴勝鸞鳥紋錦覆面 | 唐 | 164 | 提花棉織物 | 唐 |
| 148 | 聯珠猪頭紋錦覆面 | 唐 | 164 | 月兔紋錦 | 唐 |
| 148 | 翹頭綠絹鞋 | 唐 | 165 | 聯珠對鹿紋錦 | 唐 |
| 149 | 聯珠戴勝鳥紋錦 | 唐 | 165 | 聯珠對鳥紋錦 | 唐 |
| 149 | 聯珠鹿紋錦 | 唐 | 166 | 毛織物 | 唐 |
| 150 | 聯珠對馬紋錦 | 唐 | 166 | 紅色綾地寶花織錦綉襪 | 唐 |
| 150 | 聯珠團花紋錦 | 唐 | 167 | 黃地纏枝寶花綉襪 | 唐 |
| 151 | 黃色龍紋錦 | 唐 | 167 | 波斯婆羅鉢文字錦套 | 唐 |
| 151 | 海藍地寶相花紋錦 | 唐 | 168 | 黃地寶花綉韉 | 唐 |
| 152 | 棋紋錦 | 唐 | 169 | 小窠聯珠對羊紋錦 | 唐 |
| 152 | 彩繪寶相花絹 | 唐 | 170 | 鋸齒形錦幡殘片 | 唐 |
| 153 | 狩獵紋夾纈絹 | 唐 | 171 | 藍地龜甲花織金錦帶 | 唐 |
| 154 | 綠地仙人騎鶴紋印花絹 | 唐 | 172 | 黃地捲草團窠對孔雀錦 | 唐 |
| 154 | 寶相水鳥印花絹 | 唐 | 172 | 暈繝小花錦 | 唐 |
| 155 | 茶黃色套色印花絹 | 唐 | 173 | 黃地團窠寶花對鳥紋錦 | 唐 |
| 155 | 暗綠套色印花絹 | 唐 | 174 | 團窠寶花立鳳錦 | 唐 |
| 156 | 綠色狩獵紋印花紗 | 唐 | 175 | 黃地花瓣團窠鷹紋錦 | 唐 |
| 156 | 八彩暈繝提花綾裙殘片 | 唐 | 176 | 瓣窠含綬鳥錦 | 唐 |
| 157 | 天青地夾纈絹 | 唐 | 177 | 綠地鴛鴦栖花錦 | 唐 |
| 157 | 寶花印花絹褶裙 | 唐 | 177 | 衣襟殘片 | 唐 |
| 158 | 暈繝四瓣花紋錦針衣 | 唐 | 178 | 褐色寶花綾 | 唐 |
| 158 | 瑞花印花絹褶裙 | 唐 | 178 | 藍黃地小花夾纈絹 | 唐 |
| 158 | 絲帶編織針衣 | 唐 | 179 | 絞纈葡萄紋綺 | 唐 |
| 159 | 絞纈四瓣花羅 | 唐 | 179 | 藍地蠟纈綺 | 唐 |
| 159 | 棕色印花絹 | 唐 | 180 | 緙絲"十"字花樣 | 唐 |
| 160 | 菱格朵花雙面錦 | 唐 | 181 | 夾纈聯珠對鹿花樹紋絹幡 | 唐 |
| 160 | 對獅紋織成錦 | 唐 | 181 | 夾纈菱格花卉紋絹幡 | 唐 |
| 161 | 聯珠對馬紋錦 | 唐 | 182 | 彩色絹幡 | 唐 |
| 161 | 聯珠鷹紋錦 | 唐 | 182 | 夾纈菊花紋絹幡 | 唐 |
| 162 | 聯珠對孔雀紋錦 | 唐 | 183 | 夾纈寶花紋絹幡 | 唐 |
| 162 | 小團花錦 | 唐 | 183 | 夾纈菱格花卉紋絹幡 | 唐 |
| 163 | 飛鳳蛺蝶團花錦 | 唐 | 184 | 夾纈絹緣素絹幡 | 唐 |
| 163 | 棕色地印花絹 | 唐 | 184 | 夾纈花樹聯珠紋絹雙面幡頭 | 唐 |

| 頁碼 | 名稱 | 時代 |
|---|---|---|
| 185 | 緙絲幡頭 | 唐 |
| 185 | 孔雀紋綾 | 唐 |
| 186 | 花卉紋綢幡帶 | 唐 |
| 186 | 羅地花紋刺綉斷片 | |
| | 綾地花紋刺綉斷片 | 唐 |
| 187 | 刺綉靈鷲山釋迦説法圖 | 唐 |
| 188 | 綾地花鳥紋刺綉袋 | 唐 |
| 188 | 刺綉佛立像 | 唐 |
| 189 | 羅地花鳥獸紋刺綉斷片 | 唐 |
| 190 | 百衲巾 | 唐 |
| 190 | 經帙 | 唐 |
| 191 | 寶相花紋經錦 | 唐 |
| 191 | 對鹿對鳥紋錦 | 唐 |
| 192 | 朵花紋錦 | 唐 |
| 192 | 夾纈花紋絹 | 唐 |
| 193 | 夾纈對馬對鹿紋絹 | 唐 |
| 193 | 夾纈格力芬紋綾 | 唐 |
| 194 | 夾纈聯珠雙鳥紋絹 | 唐 |
| 194 | 藍色花紋綾 | 唐 |
| 195 | 絳紅羅地蹙金綉夾裙 | 唐 |
| 196 | 絳紅羅地蹙金綉案裙 | 唐 |
| 196 | 絳紅羅地蹙金綉夾半臂 | 唐 |
| 197 | 絳紅羅地蹙金綉袈裟 | 唐 |
| 198 | 絳紅羅地蹙金綉拜墊 | 唐 |
| 199 | 聯珠對鳥紋錦童衣 | 唐 |
| 200 | 花卉紋綾童褲 | 唐 |
| 200 | 四天王狩獅紋錦 | 唐 |
| 201 | 寶相花錦琵琶袋 | 唐 |
| 202 | 大窠寶花錦 | 唐 |
| 202 | 黃地中窠小花對鷹錦 | 唐 |
| 203 | 獅子舞紋錦 | 唐 |
| 204 | 黃地對鹿紋錦 | 唐 |
| 205 | 夾纈花樹對雁紋絹 | 唐 |
| 206 | 團花毛氈 | 唐 |

| 頁碼 | 名稱 | 時代 |
|---|---|---|
| 207 | 綾地五彩鳥紋刺綉 | 唐 |
| 208 | 對雁紋刺綉 | 唐 |
| 208 | 垂幕 | 唐–五代十國 |
| 209 | 幾何紋紗 | 唐–五代十國 |
| 210 | 彩絹幡 | 唐–五代十國 |
| 210 | 泥銀忍冬紋絹幡帶 | 唐–五代十國 |
| 211 | 泥銀忍冬紋綾幡帶 | 唐–五代十國 |
| 211 | 泥銀忍冬紋綾幡帶 | 唐–五代十國 |
| 211 | 泥銀朵花紋綾幡帶 | 唐–五代十國 |
| 212 | 花卉飛禽紋錦 | 唐–五代十國 |
| 212 | 彩繪花鳥紋垂飾 | 唐–五代十國 |
| 213 | 花卉如意雲紋絹 | 唐–五代十國 |
| 213 | 黃地大窠尖瓣對獅錦 | 唐–五代十國 |
| 214 | 織成金剛經錦 | 五代十國·后梁 |
| 214 | 紫絳絹地綉蓮花紋經帙 | 五代十國 |
| 215 | 栗色絹地綉蓮花紋經帙 | 五代十國 |
| 215 | 雲紋瑞花錦 | 五代十國 |
| 216 | 棕地摩尼寶珠紋錦 | 五代十國 |
| 216 | 麻布纈地菱格紋幡 | 五代十國 |
| 217 | 麻布絞纈彩繪菱格紋幡 | 五代十國 |
| 217 | 波狀紋刺綉 | 五代十國 |
| 218 | 觀音刺綉像 | 五代十國 |

## 遼北宋西夏金南宋

| 頁碼 | 名稱 | 時代 |
|---|---|---|
| 219 | 緙金水波地荷花摩羯紋綿帽 | 遼 |
| 220 | 雁銜綬帶紋錦袍 | 遼 |
| 221 | 對鹿紋刺綉背帶綿裙 | 遼 |
| 221 | 團鳳紋織金錦袍 | 遼 |
| 222 | 盤金綉團窠捲草對雁紋羅 | 遼 |
| 222 | 花樹鳥紋織成綾 | 遼 |
| 223 | 獨窠牡丹對孔雀紋綾 | 遼 |

317

| 頁碼 | 名稱 | 時代 |
| --- | --- | --- |
| 223 | 山林雙鹿紋壓金彩綉 | 遼 |
| 224 | 描金銀"龍鳳萬歲龜鹿"錦 | 遼 |
| 226 | 胡旋舞人紋錦 | 遼 |
| 226 | 綉雙鹿紋帽翅 | 遼 |
| 227 | 緙金山龍紋衾面 | 遼 |
| 228 | 圈金綉鳥紋墜飾 | 遼 |
| 228 | 釘金銀綉龍紋碧羅片 | 遼 |
| 228 | 聯珠四鳥紋錦 | 遼 |
| 229 | 藍羅地聯珠梅竹蜂蝶綉巾 | 遼 |
| 230 | 紅羅地聯珠梅竹蜂蝶綉巾 | 遼 |
| 231 | 橙色羅地聯珠雲龍紋綉巾 | 遼 |
| 232 | 聯珠鷹獵紋刺綉 | 遼 |
| 233 | 南無釋迦牟尼夾纈絹 | 遼 |
| 233 | 鷹逐奔鹿刺綉 | 遼 |
| 234 | 黃羅地盤金綉團龍袍 | 遼 |
| 235 | 紫羅地蹙金綉團鳳袍 | 遼 |
| 236 | 對鳳紋三團花刺綉袀衣 | 遼 |
| 236 | 刺綉蓮荷紋羅裙擺 | 遼 |
| 237 | 刺綉摩羯紋羅靴 | 遼 |
| 238 | 綾錦緣刺綉皮囊 | 遼 |
| 238 | 球路飛鳥紋錦 | 遼 |
| 239 | 羅地仙人乘鶴刺綉 | 遼 |
| 240 | 羅地束蓮彩綉 | 遼 |
| 240 | 羅地蓮塘雙鵝彩綉 | 遼 |
| 241 | 彩繪團花 | 遼 |
| 242 | 牡丹童子荔枝紋綾 | 北宋 |
| 242 | 黑色纏枝牡丹紋紗 | 北宋 |
| 243 | 藍地小團花紋錦 | 北宋 |
| 243 | 藍地對鹿紋錦 | 北宋 |
| 244 | 緙絲紫天鹿 | 北宋 |
| 244 | 緙絲紫鸞鵲譜 | 北宋 |

# 紡織品二　目錄

遼北宋西夏金南宋

| 頁碼 | 名稱 | 時代 |
|---|---|---|
| 245 | 尖頂錦帽 | 回鶻高昌 |
| 245 | 孔雀雙羊紋錦袍 | 回鶻高昌 |
| 246 | 土黄地鵁鶄瑞草紋錦 | 回鶻高昌 |
| 246 | 四葉對鳥紋刺綉 | 回鶻高昌 |
| 247 | 靈鷲球紋錦袍 | 回鶻高昌 |
| 248 | 折枝花卉印花絹 | 西夏 |
| 248 | 童子戲花圖印花絹 | 西夏 |
| 249 | 緙絲綠度母 | 西夏 |
| 250 | 刺綉唐卡空行母 | 西夏 |
| 250 | 花珠冠 | 金 |
| 251 | 醬地金錦襴綿袍 | 金 |
| 251 | 醬地金錦襴綿袍 | 金 |
| 252 | 褐地朵梅雙鸞金錦綿裹肚 | 金 |
| 253 | 黄地小雜花金錦夾襪 | 金 |
| 253 | 褐地翻鴻金錦綿袍 | 金 |
| 254 | 牡丹捲草泥金羅腰帶 | 金 |
| 255 | 青色羅垂腳幞頭 | 金 |
| 255 | 醬地雲鶴紋金錦綿袍 | 金 |
| 256 | 絳絹綿吊敦 | 金 |
| 256 | 折枝梅織金絹裙 | 金 |
| 257 | 菱紋羅綉團花大口褲 | 金 |
| 257 | 菱紋羅綉團花大口褲 | 金 |
| 258 | 棕褐地團雲龍印金羅大口褲 | 金 |
| 258 | 羅地綉花鞋 | 金 |
| 259 | 緑地忍冬雲紋夔龍金錦 | 金 |
| 259 | 纏枝花鳥紋綾 | 大理國 |
| 260 | 褐黄色羅鑲印金彩繪花邊廣袖女袍 | 南宋 |
| 260 | 紫灰皺紗滾邊窄袖女夾衫 | 南宋 |
| 261 | 深烟色牡丹花羅背心 | 南宋 |
| 261 | 四幅兩片直裙 | 南宋 |

| 頁碼 | 名稱 | 時代 |
|---|---|---|
| 262 | 褐色牡丹花羅 | 南宋 |
| 262 | 褐色牡丹芙蓉花羅 | 南宋 |
| 263 | 印金敷彩菊花紋花邊 | 南宋 |
| 263 | 印金彩繪芍藥燈球花邊 | 南宋 |
| 264 | 羅地刺綉蝶戀芍藥花邊 | 南宋 |
| 264 | 褐色羅綉牡丹花荷包 | 南宋 |
| 265 | 貼綉牡丹素羅荷包 | 南宋 |
| 265 | 星地折枝花絞綾單裙 | 南宋 |
| 266 | 刺綉秋葵蛺蝶圖 | 南宋 |
| 266 | 彩綉瑶臺跨鶴圖 | 南宋 |
| 267 | 緙絲山水圖 | 南宋 |
| 267 | 緙絲花鳥圖 | 南宋 |
| 268 | 緙絲青碧山水圖 | 南宋 |
| 268 | 緙絲梅花寒鵲圖 | 南宋 |
| 269 | 緙絲趙佶花鳥圖 | 南宋 |
| 269 | 緙絲蓮塘乳鴨圖 | 南宋 |
| 270 | 緙絲牡丹圖 | 南宋 |
| 270 | 緙絲茶花圖 | 南宋 |
| 271 | 緙絲紫鸞鵲包首 | 宋 |
| 272 | 緙絲仙山樓閣圖 | 宋 |
| 273 | 鷺鳥紋蠟染裙 | 宋 |
| 273 | 孔雀紋刺綉 | 宋 |
| 274 | 納石失辮綫袍 | 蒙古汗國 |
| 274 | 方格團窠對獅織金錦 | 蒙古汗國 |
| 275 | 魚龍紋妝金絹 | 蒙古汗國 |
| 275 | 雙鸚鵡銜花錦風帽 | 蒙古汗國 |
| 276 | 緙絲靴套 | 蒙古汗國 |
| 277 | 异樣文錦 | 蒙古汗國 |
| 277 | 黄地方搭花鳥妝花羅 | 蒙古汗國 |
| 278 | 纏枝菊花飛鶴花綾 | 蒙古汗國 |
| 278 | 如意窠花卉紋錦 | 蒙古汗國 |
| 279 | 緑地鶻捕雁紋妝金絹 | 蒙古汗國 |

319

| 頁碼 | 名稱 | 時代 |
|---|---|---|
| 279 | 刺綉團花百合 | 蒙古汗國 |
| 280 | 織錦屏風 | 蒙古汗國 |

## 元

| 頁碼 | 名稱 | 時代 |
|---|---|---|
| 281 | 纏枝牡丹紋緞 | 元 |
| 281 | "卍"字紋綢對襟短綿襦 | 元 |
| 281 | 八寶雲紋綢對襟短綿襦 | 元 |
| 282 | 雲龍八寶紋緞裙面料 | 元 |
| 282 | 鳳穿牡丹紋綢裙面料 | 元 |
| 283 | 駝色織成綾福壽巾 | 元 |
| 283 | 刺綉山水人物紋赭綢裙帶 | 元 |
| 284 | 菱格地團花織金錦 | 元 |
| 284 | 棕色馬尾環編菱形紋面罩 | 元 |
| 285 | 藍地灰綠方菱格"卍"字龍紋花綾對襟夾衫 | 元 |
| 286 | 藍綠地黃色龜背朵花綾對襟夾襖 | 元 |
| 287 | 茶綠絹綉花尖翹頭女鞋 | 元 |
| 287 | 綠暗花綾彩綉花卉護膝 | 元 |
| 288 | 褐色地鸞鳳串枝牡丹蓮花紋錦被 | 元 |
| 290 | 黃色雲紋暗花緞 | 元 |
| 290 | 白綾地彩綉花蝶鏡衣 | 元 |
| 290 | 明黃綾彩綉折枝梅葫蘆形針扎 | 元 |
| 291 | 彩綉朵花圓形挂飾 | 元 |
| 291 | 絲織物綴連球路紋鬥彩 | 元 |
| 292 | 白綾地彩綉鳥獸蝴蝶牡丹枕頂 | 元 |
| 293 | 鬥彩綢片 | 元 |
| 293 | 紅色靈芝連雲紋綾 | 元 |
| 294 | 湖色綾地彩綉嬰戲蓮紋腰帶 | 元 |
| 295 | 印金半袖夾衫 | 元 |
| 295 | 龜背地格力芬團窠錦被 | 元 |
| 296 | 棕色羅刺綉滿池嬌夾衫 | 元 |

| 頁碼 | 名稱 | 時代 |
|---|---|---|
| 298 | 刺綉蓮塘雙鴨 | 元 |
| 298 | 緙絲紫鵝戲蓮花 | 元 |
| 299 | 貼羅綉僧帽 | 元 |
| 299 | 獅首紋織金錦風帽面料 | 元 |
| 300 | 菱紋地四瓣團花紋織金錦姑姑冠 | 元 |
| 300 | 菱地飛鳥紋綾海青衣 | 元 |
| 301 | 織金錦辮綫袍 | 元 |
| 301 | 緙絲玉兔雲肩 | 元 |
| 302 | 纏枝牡丹綾地妝金鷹兔胸背袍 | 元 |
| 303 | 緙絲花鳥紋袍 | 元 |
| 303 | 滴珠花卉織金錦 | 元 |
| 304 | 纏枝花卉錦 | 元 |
| 304 | 對格力芬團窠紋錦 | 元 |
| 305 | 八達暈織金錦 | 元 |
| 306 | 團龍紋織金絹 | 元 |
| 306 | 核桃形雲鳳紋織金絹 | 元 |
| 307 | 對龍對鳳兩色綾 | 元 |
| 307 | 刺綉佛袈裟 | 元 |
| 308 | 織成儀鳳圖 | 元 |
| 310 | 松鹿紋鬥彩 | 元 |
| 311 | 花叢飛雁刺綉護膝 | 元 |
| 311 | 刺綉密集金剛像 | 元 |
| 312 | 褐色羅地綉人物花鳥紋抹胸 | 元 |
| 312 | 管仲姬款觀音像 | 元 |
| 313 | 黃緞地刺綉妙法蓮華經第五卷 | 元 |
| 314 | 刺綉雙鳳穿花紋華蓋 | 元 |
| 314 | 鸞鳳穿花紋綉 | 元 |
| 315 | 動物花鳥紋刺綉 | 元 |
| 316 | 緙絲大威德曼荼羅 | 元 |
| 318 | 緙絲宇宙曼荼羅 | 元 |
| 319 | 緙絲雁兔花樹 | 元 |
| 319 | 緙絲蓮塘荷花圖 | 元 |
| 321 | 緙絲花間行龍圖 | 元 |
| 321 | 緙絲蓮塘雙鴨圖 | 元 |

| 頁碼 | 名稱 | 時代 |
|---|---|---|
| 321 | 緙絲不動明王像 | 元 |
| 322 | 緙絲鳳穿牡丹花圖 | 元 |
| 323 | 緙絲百花輦蟒圖 | 元 |
| 323 | 緙絲花卉 | 元 |
| 324 | 緙絲龍虎白鹿絛紋織成衣料 | 元 |

明

| 頁碼 | 名稱 | 時代 |
|---|---|---|
| 325 | 團龍補 | 明 |
| 325 | 龍袍方補 | 明 |
| 326 | 綉百子暗花羅方領女夾衣 | 明 |
| 327 | 萬曆皇帝緙絲十二章袞服 | 明 |
| 327 | 綉"洪福齊天"補織金妝花紗女夾衣圓補 | 明 |
| 328 | 綉"壽"補織金妝花紗女夾衣 | 明 |
| 329 | 織金妝花緞立領女夾衣 | 明 |
| 329 | 織金羅裙 | 明 |
| 330 | 紅素羅綉龍火二章蔽膝 | 明 |
| 330 | 織金妝花柿蒂龍襴緞龍袍料 | 明 |
| 331 | 串枝蓮花緞 | 明 |
| 331 | 織金團壽靈芝緞 | 明 |
| 332 | 松竹梅歲寒三友緞 | 明 |
| 332 | 鶯哥綠織金龍雲肩妝花緞袍料 | 明 |
| 333 | 織金妝花奔兔紋紗 | 明 |
| 334 | 壓金彩綉雲霞翟紋霞帔 | 明 |
| 335 | 瓔珞雲肩織金妝花緞上衣 | 明 |
| 336 | 折枝團花紋緞地夾襖 | 明 |
| 336 | 折枝團花紋緞裙 | 明 |
| 337 | 八寶團鳳雲膝襴裙 | 明 |
| 338 | 天華纏枝蓮花緞被 | 明 |
| 339 | 龜背團花重錦褥 | 明 |
| 340 | 雜寶細花紋暗花緞 | 明 |

| 頁碼 | 名稱 | 時代 |
|---|---|---|
| 340 | 刺綉團花被套 | 明 |
| 342 | 駝色暗花緞織金鹿紋胸背棉襖 | 明 |
| 343 | 駝色暗花緞織金團鳳胸背女上衣 | 明 |
| 344 | 柿蒂窠過肩蟒妝花羅袍 | 明 |
| 345 | 平金龍紋藍羅袍 | 明 |
| 346 | 綉雙鳳補赭紅緞長袍 | 明 |
| 347 | 金地緙絲蟒鳳白花袍 | 明 |
| 348 | 納綉五彩雲龍上衣 | 明 |
| 348 | 千佛袈裟 | 明 |
| 349 | 綠地雲蟒紋妝花緞織成褂料 | 明 |
| 350 | 灑綫綉百花攢龍紋披肩袍料 | 明 |
| 351 | 紅織金雲蟒紋妝花緞織成帳料 | 明 |
| 352 | 金地緙絲燈籠仕女袍料 | 明 |
| 353 | 黃色鳳鶴樗蒲紋緞簾 | 明 |
| 353 | 綠地仙人祝壽圖妝花緞 | 明 |
| 354 | 綠地飛鳳天馬紋妝花緞 | 明 |
| 354 | 紅地魚藻紋妝花緞 | 明 |
| 355 | 紅地纏枝牡丹蓮菊紋妝花緞 | 明 |
| 355 | 鯉魚戲水落花紋織金緞 | 明 |
| 356 | 白地雲龍紋織金緞 | 明 |
| 356 | 青地梅鵲紋雙層織物 | 明 |
| 357 | 藍地福壽雙魚紋雙層織物經皮 | 明 |
| 357 | 雪青地八寶紋雙層織物 | 明 |
| 358 | 白地曲水纏枝蓮紋雙層織物 | 明 |
| 358 | 黃地兔銜花紋妝花紗 | 明 |
| 359 | 紅地奔虎五毒紋妝花紗 | 明 |
| 359 | 黃地鳳鶴紋妝花紗經皮 | 明 |
| 360 | 紅地鳳穿牡丹紋織金羅經皮 | 明 |
| 360 | 綠地四合如意雲織金羅 | 明 |
| 361 | 煙色地纏枝牡丹蓮花雙色綢 | 明 |
| 361 | 絳色地雲鶴紋暗花綢 | 明 |
| 362 | 灰綠地平安萬壽葫蘆形燈籠潞綢 | 明 |
| 362 | 醬色地壽字紋潞綢 | 明 |
| 363 | 艾虎五毒回回錦 | 明 |

321

| 頁碼 | 名稱 | 時代 |
|---|---|---|
| 364 | 織錦中秋節令玉兔喜鵲紋補子 | 明 |
| 364 | 織錦鬥牛紋補子 | 明 |
| 365 | 綠地花果紋夾纈綢 | 明 |
| 365 | 青地纏枝四季花印花布 | 明 |
| 366 | 緙金地龍紋壽字裱片 | 明 |
| 366 | 緙絲孔雀補雲肩 | 明 |
| 367 | 金地緙絲鸞鳳牡丹紋團補 | 明 |
| 367 | 緙絲鷺鷥紋補子 | 明 |
| 368 | 緙絲仕女人物紋壁飾 | 明 |
| 368 | 緙絲花卉圖 | 明 |
| 370 | 緙絲花卉圖 | 明 |
| 371 | 緙絲山茶雙鳥圖 | 明 |
| 371 | 緙絲桃花雙鳥圖 | 明 |
| 372 | 緙絲桃花雙雀圖 | 明 |
| 372 | 緙絲芙蓉雙雁圖 | 明 |
| 373 | 緙絲牡丹綬帶圖 | 明 |
| 373 | 緙絲歲朝花鳥圖 | 明 |
| 374 | 緙絲仙桃圖 | 明 |
| 374 | 緙絲花鳥圖 | 明 |
| 375 | 緙絲鳳雲圖 | 明 |
| 375 | 緙絲佛像 | 明 |
| 376 | 緙絲東方朔偷桃圖 | 明 |
| 376 | 緙絲八仙拱壽圖 | 明 |
| 377 | 緙絲仙山樓閣圖 | 明 |
| 377 | 緙絲仇英水閣鳴琴圖 | 明 |
| 378 | 顧繡韓希孟刺繡花鳥圖 | 明 |
| 379 | 顧繡韓希孟花鳥圖 | 明 |
| 380 | 顧繡韓希孟宋元名迹 | 明 |
| 381 | 顧繡董題韓希孟阿彌陀佛圖 | 明 |
| 381 | 衣綫綉荷花鴛鴦圖 | 明 |
| 382 | 衣綫綉芙蓉雙鴨圖 | 明 |
| 382 | 刺綉梅竹山禽圖 | 明 |
| 383 | 灑綫綉雲龍紋雲肩 | 明 |
| 383 | 納綉過肩雲龍"喜相逢" | 明 |

| 頁碼 | 名稱 | 時代 |
|---|---|---|
| 384 | 灑綫綉綠地五彩仕女鞦韆圖 | 明 |
| 384 | 灑綫綉鵲橋相會圖 | 明 |
| 385 | 刺綉元宵節令燈籠景補子 | 明 |
| 385 | 刺綉天鹿紋補子 | 明 |
| 386 | 衣綫綉獬豸紋補子 | 明 |
| 386 | 灑綫綉龍紋方補子 | 明 |
| 387 | 納綉天鹿紋補子 | 明 |
| 387 | 納綉麒麟紋補子 | 明 |
| 388 | 刺綉西方廣目天王像 | 明 |
| 388 | 刺綉大威德怖畏金剛像 | 明 |
| 389 | 刺綉喜金剛像 | 明 |
| 390 | 刺綉大威德怖畏金剛像 | 明 |
| 391 | 貼綾綉大白傘蓋佛母像 | 明 |
| 391 | 紅地龜背團龍鳳紋織金錦佛衣披肩 | 明 |

 清

| 頁碼 | 名稱 | 時代 |
|---|---|---|
| 392 | 黃緞織彩雲金龍紋皮朝袍 | 清 |
| 392 | 石青紗彩雲金龍紋單朝袍 | 清 |
| 393 | 緞織彩雲金龍紋夾朝袍 | 清 |
| 393 | 緙絲彩雲金龍紋單朝袍 | 清 |
| 394 | 明黃紗綉彩雲金龍紋朝袍 | 清 |
| 394 | 明黃紗綉四團金龍紋夾褂 | 清 |
| 395 | 石青緞四團緝珠雲龍紋皮褂 | 清 |
| 396 | 藍緞織金子孫龍紋龍袍 | 清 |
| 396 | 明黃緞綉彩雲金龍紋龍袍 | 清 |
| 397 | 緙金"卍"字龍紋龍袍 | 清 |
| 397 | 藍色江綢平金銀夾龍袍 | 清 |
| 398 | 黃紗雙面綉彩雲金龍紋單龍袍 | 清 |
| 399 | 絳色緞綉彩雲龍紋龍袍 | 清 |
| 399 | 緙絲明黃地八寶雲龍紋吉服袍料 | 清 |
| 400 | 緙絲藍地百壽蟒紋吉服袍料 | 清 |

322

| 頁碼 | 名稱 | 時代 | 頁碼 | 名稱 | 時代 |
|---|---|---|---|---|---|
| 400 | 緙絲明黃地雲龍紋吉服褂料 | 清 | 419 | 織銀琵琶襟女坎肩 | 清 |
| 401 | 金地綉五彩雲龍紋袍料 | 清 | 419 | 升平署紅緞織金彩綉女戲衣 | 清 |
| 401 | 緙絲明黃地雲龍萬壽紋吉服袍料 | 清 | 420 | 雪青地三藍綉蝶戀花馬面裙 | 清 |
| 402 | 石青緞綉彩雲藍龍紋綿甲 | 清 | 420 | 黃暗花湖縐刺綉花蝶紋馬面裙 | 清 |
| 402 | 乾隆皇帝甲冑 | 清 | 421 | 白暗花綢彩綉人物花草紋百褶裙 | 清 |
| 403 | 棕色緞織彩雲金龍紋女夾朝袍 | 清 | 421 | 深青地白散花印花百褶裙 | 清 |
| 403 | 明黃緙絲彩雲金龍紋綿女朝袍 | 清 | 422 | 黃緞地平金五彩釘綫綉法衣 | 清 |
| 404 | 石青緞織彩雲金龍紋夾朝褂 | 清 | 423 | 道士巫衣 | 清 |
| 404 | 石青緞綉彩雲金龍紋夾朝褂 | 清 | 424 | 如意帽 | 清 |
| 405 | 紅紗滿納回紋地綉彩雲金龍紋夾褂 | 清 | 425 | 鳳頭靴 | 清 |
| 406 | 醬色緞織八團喜相逢夾褂 | 清 | 425 | 魚紋鞋 | 清 |
| 406 | 石青緞織八團藍龍金壽字錦褂 | 清 | 425 | 鳳頭鞋 | 清 |
| 407 | 石青緙絲八團燈籠紋綿褂 | 清 | 426 | 刺綉龍鳳紋高勒襪 | 清 |
| 408 | 石青緞綉串米珠八團龍褂 | 清 | 426 | 刺綉鳳紋高勒襪 | 清 |
| 408 | 綠緞綉花卉紋綿袍 | 清 | 427 | 粉紅地雙獅球路紋宋式錦 | 清 |
| 409 | 粉紫紗綴綉八團夔龍紋單袍 | 清 | 427 | 深藍地盤縧朵花紋織金錦 | 清 |
| 410 | 紅緞綉八團夔鳳花卉紋便服袍料 | 清 | 428 | 紅地折枝玉堂富貴萬壽紋織金錦 | 清 |
| 410 | 藍紗納綉花卉紋單氅衣 | 清 | 428 | 藍地團龍八寶紋天華錦 | 清 |
| 411 | 淺雪青緞綉水仙壽字氅衣 | 清 | 429 | 藍地靈仙祝壽紋錦 | 清 |
| 411 | 明黃緞綉蘭桂齊芳紋夾氅衣 | 清 | 429 | 錦群地三多花卉紋錦 | 清 |
| 412 | 青蓮紗綉折枝花蝶大鑲邊女氅衣 | 清 | 430 | 黃色地纏枝牡丹紋金地錦 | 清 |
| 412 | 寶藍地金銀綫綉整枝荷花大鑲邊女氅衣 | 清 | 430 | 淺絳地金銀花紋織金錦 | 清 |
| 413 | 淺駝色直経紗彩綉牡丹紋女單袍 | 清 | 431 | 藍地燈籠紋錦 | 清 |
| 413 | 青地折枝花蝶妝花緞女帔 | 清 | 431 | 黃地折枝牡丹花紋錦 | 清 |
| 414 | 刺綉戲裝宮衣 | 清 | 432 | 蝴蝶富貴穿枝芙蓉妝錦 | 清 |
| 414 | 玄青緞雲肩對襟大鑲邊女棉褂 | 清 | 432 | 纏枝富貴福壽紋芙蓉妝錦 | 清 |
| 415 | 天青紗大鑲邊右衽女夾衫 | 清 | 433 | 彩色地富貴三多紋蜀錦 | 清 |
| 415 | 湖色綢綉海棠水草金魚紋氅衣料 | 清 | 433 | 深棕色地織彩幾何朵花紋壯錦 | 清 |
| 416 | 明黃緞綉彩葡萄蝴蝶紋氅衣料 | 清 | 434 | 灰地纏枝花葉紋回回錦 | 清 |
| 416 | 雪青地富貴萬年紋妝花緞氅衣料 | 清 | 434 | 明黃地纏枝大洋花紋妝花緞 | 清 |
| 417 | 雪灰綢綉五彩博古紋對襟緊身料 | 清 | 435 | 果綠地牡丹蓮三多紋妝花緞 | 清 |
| 417 | 紫色漳絨福壽三多紋夾緊身 | 清 | 435 | 朵雲團蟒妝花緞 | 清 |
| 418 | 石青緞平金綉雲鶴紋夾褂襴 | 清 | 436 | 寶藍地蘭蝶紋妝花緞 | 清 |
| 418 | 玄青地潮綉金龍對襟女坎肩 | 清 | 436 | 品藍地青折枝梅蝶紋二色緞 | 清 |

323

| 頁碼 | 名稱 | 時代 | 頁碼 | 名稱 | 時代 |
|---|---|---|---|---|---|
| 437 | 鬥鷄紋廣緞 | 清 | 454 | 緙絲加綉九陽消寒圖 | 清 |
| 437 | 綠地五彩串枝牡丹紋漳緞 | 清 | 455 | 緙絲瑤池吉慶圖 | 清 |
| 438 | 黃地纏枝菊妝花絨織成墊料 | 清 | 455 | 緙絲沈周蟠桃仙圖 | 清 |
| 438 | 五彩天鵝絨 | 清 | 456 | 紅地緙絲百子圖帳料 | 清 |
| 439 | 黃地五彩織金妝花天鵝絨 | 清 | 456 | 緙絲耕織圖 | 清 |
| 439 | 寶藍地水仙花紋縧 | 清 | 457 | 緙絲歲朝圖 | 清 |
| 440 | 描金宮絹 | 清 | 457 | 緙絲鷺立蘆汀圖 | 清 |
| 440 | 棉布 | 清 | 458 | 緙絲梅花雙禽圖 | 清 |
| 441 | 綠地幾何紋和田綢 | 清 | 458 | 緙絲白頭翁海棠圖 | 清 |
| 441 | 彩織花樹紋和田綢 | 清 | 459 | 緙絲秋桃綬帶圖 | 清 |
| 442 | 彩織樹紋瑪什魯布 | 清 | 459 | 緙絲梅禽圖 | 清 |
| 442 | 彩織豎條菱形紋瑪什魯布 | 清 | 460 | 緙絲錦鷄牡丹圖 | 清 |
| 443 | 布依族蠟染花邊 | 清 | 460 | 緙絲毛九安同居挂屏 | 清 |
| 443 | 蒙古族橘紅織錦緞女棉袍 | 清 | 461 | 刺綉仙鶴壽桃圖 | 清 |
| 444 | 蒙古族棕黃織錦女對襟長坎肩 | 清 | 461 | 緙絲毛石榴紋挂屏 | 清 |
| 444 | 哈薩克族彩綉服裝 | 清 | 462 | 緙絲花卉圖 | 清 |
| 445 | 達斡爾族綉花烟荷包 | 清 | 462 | 緙絲花卉圖 | 清 |
| 445 | 布依族女套裝 | 清 | 463 | 緙絲荷花圖 | 清 |
| 446 | 黎族織花筒裙 | 清 | 463 | 金地緙絲壽仙圖椅披 | 清 |
| 446 | 黎族刺綉龍被 | 清 | 464 | 緙絲鳳凰牡丹圖 | 清 |
| 447 | 黎族刺綉慶豐收紋女上衣 | 清 | 464 | 紅地緙絲雲蟒紋帳料 | 清 |
| 448 | 苗族蠟染刺綉女衣 | 清 | 465 | 緙絲金山全圖 | 清 |
| 448 | 傣族翹尖綉花鞋 | 清 | 465 | 緙絲山水人物圖 | 清 |
| 449 | 傣族女套裝 | 清 | 466 | 緙絲印心石屋山水圖 | 清 |
| 449 | 緙絲佛像 | 清 | 466 | 緙絲仇英后赤壁賦圖 | 清 |
| 450 | 緙絲加綉觀音像 | 清 | 467 | 緙絲山水圖 | 清 |
| 450 | 緙絲四臂觀音像 | 清 | 468 | 緙絲渾儀博古圖 | 清 |
| 451 | 緙絲仕女圖 | 清 | 468 | 緙絲金士松書御詩 | 清 |
| 451 | 緙絲仙舟仕女圖 | 清 | 469 | 緙絲壽字 | 清 |
| 452 | 緙絲海屋添籌圖 | 清 | 469 | 緙絲雲鶴望日補子 | 清 |
| 452 | 緙絲周文王發粟圖 | 清 | 470 | 緙絲麒麟紋補子 | 清 |
| 453 | 緙絲天官像 | 清 | 470 | 緙絲獅子紋補子 | 清 |
| 453 | 緙絲加綉三星圖 | 清 | 471 | 蘇綉先春四喜圖 | 清 |
| 454 | 緙絲加繪麻姑獻壽圖 | 清 | 471 | 蘇綉加官圖 | 清 |

| 頁碼 | 名稱 | 時代 | 頁碼 | 名稱 | 時代 |
|---|---|---|---|---|---|
| 472 | 蘇綉玉堂富貴圖 | 清 | 494 | 刺綉芙蓉花卉紋補子 | 清 |
| 472 | 蘇綉雙面綉五倫圖 | 清 | 495 | 趙慧君刺綉金帶圍圖 | 清 |
| 473 | 蘇綉夔龍鳳牡丹紋墊面 | 清 | 495 | 薛文華綉紫藤雙鷄圖 | 清 |
| 474 | 顧綉獵鷹圖 | 清 | 496 | 沈壽綉長眉羅漢像 | 清 |
| 474 | 顧綉綉球海棠圖 | 清 | 496 | 沈壽綉執杖羅漢像 | 清 |
| 475 | 廣綉百鳥爭鳴圖 | 清 | 497 | 沈壽綉柳燕圖 | 清 |
| 476 | 廣綉三羊開泰圖 | 清 | 497 | 沈壽綉美國演員倍克像 | 清 |
| 477 | 廣綉飛泉挂碧峰圖 | 清 | 498 | 沈壽綉耶穌像 | 清 |
| 477 | 潮綉"暹羅社"人物故事過廳彩 | 清 | 499 | 張淑德綉夕陽返照圖 | 清 |
| 478 | 潮綉人物花鳥案眉 | 清 | 499 | 李群秀綉奉天牧羊圖 | 清 |
| 478 | 堆綾綉尊勝佛母像 | 清 | 500 | 張華璆綉雄鷄圖 | 清 |
| 479 | 堆綾綉唐明皇楊貴妃戲像 | 清 | 500 | 凌杼綉愛梅圖 | 清 |
| 480 | 魯綉花鳥紋門簾 | 清 | 501 | 絹地雙面綉花鳥紋團扇 | 清 |
| 480 | 刺綉關羽像 | 清 | 501 | 綠地納紗綉碧桃蝴蝶紋宮扇 | 清 |
| 481 | 刺綉十六羅漢像 | 清 | 502 | 粘絹花菊花紋團扇 | 清 |
| 482 | 刺綉閬苑長春圖 | 清 | 502 | 綠地彩綉石榴紋宮扇 | 清 |
| 483 | 刺綉麻姑像 | 清 | 503 | 藍緞釘金銀刺綉小品 | 清 |
| 483 | 刺綉咸池浴日圖 | 清 | 504 | 刺綉檳榔香袋 | 清 |
| 484 | 刺綉西湖圖 | 清 | 504 | 刺綉烟荷包 | 清 |
| 484 | 刺綉人物團花桌圍 | 清 | 505 | 刺綉桃形香袋 | 清 |
| 485 | 刺綉米顛拜石圖 | 清 | 505 | 納紗幾何紋扇套 | 清 |
| 485 | 刺綉光緒御筆松鶴圖 | 清 | 505 | 刺綉眼鏡盒 | 清 |
| 486 | 刺綉八仙紋壽字 | 清 | 506 | 藍緞彩綉鞍墊 | 清 |
| 486 | 紅緞綉百子圖墊料 | 清 | 506 | 雙面綉富貴壽考圍屏 | 清 |
| 487 | 喜相逢雙蝶刺綉團花 | 清 | 507 | 貼花大白傘蓋佛母像 | 清 |
| 487 | 喜相逢雙鳳刺綉團花 | 清 | 507 | 漳絨刺繪山水圖 | 清 |
| 488 | 刺綉玉堂富貴壽屏 | 清 | 508 | 漳絨漁樵耕讀圖屏 | 清 |
| 490 | 明黃緞地彩綉九龍墊面 | 清 | 509 | 刮絨花鳥圖 | 清 |
| 491 | 刺綉丹鶴朝陽紋補子 | 清 | 510 | 新疆金綫地花卉栽絨地毯 | 清 |
| 492 | 刺綉雲雁紋補子 | 清 | 511 | 金綫地幾何團花栽絨絲毯 | 清 |
| 492 | 刺綉孔雀紋補子 | 清 | 512 | 彩織極樂世界圖 | 清 |
| 493 | 刺綉錦鷄紋補子 | 清 | 513 | 貼花空行母像 | 清 |
| 493 | 刺綉鷥鳥紋補子 | 清 | | | |
| 494 | 刺綉鵪鶉紋補子 | 清 | | | |

325

# 建築一　目錄

## 典章建築

宮殿建築

| 頁碼 | 名稱 | 所在地 |
|---|---|---|
| 3 | 秦阿房宮前殿遺址 | 陝西 |
| 4 | 秦阿房宮始皇上天臺遺址 | 陝西 |
| 5 | 西漢未央宮椒房殿遺址 | 陝西 |
| 6 | 西漢桂宮二號建築遺址全景 | 陝西 |
| 8 | 唐大明宮含元殿遺址 | 陝西 |
| 9 | 唐大明宮麟德殿遺址 | 陝西 |
| 12 | 渤海國上京龍泉府宮城第二宮殿遺址 | 黑龍江 |
| 13 | 元中都宮城中心大殿遺址臺基 | 河北 |
| 14 | 南京明故宮午門 | 江蘇 |
| 15 | 南京明故宮五龍橋 | 江蘇 |
| 16 | 天安門正面 | 北京 |
| 19 | 紫禁城全景 | 北京 |
| 20 | 紫禁城午門 | 北京 |
| 22 | 紫禁城太和門 | 北京 |
| 26 | 紫禁城外朝三大殿 | 北京 |
| 28 | 紫禁城太和殿 | 北京 |
| 32 | 紫禁城中和殿 | 北京 |
| 36 | 紫禁城乾清門 | 北京 |
| 39 | 紫禁城乾清宮 | 北京 |
| 42 | 紫禁城交泰殿 | 北京 |
| 43 | 紫禁城坤寧宮 | 北京 |
| 44 | 紫禁城皇極門 | 北京 |
| 45 | 紫禁城寧壽門 | 北京 |
| 47 | 紫禁城皇極殿 | 北京 |
| 48 | 紫禁城乾隆花園 | 北京 |
| 53 | 紫禁城暢音閣戲樓 | 北京 |

| 頁碼 | 名稱 | 所在地 |
|---|---|---|
| 54 | 紫禁城內右門 | 北京 |
| 55 | 紫禁城遵義門內照壁 | 北京 |
| 55 | 紫禁城養心門 | 北京 |
| 56 | 紫禁城養心殿 | 北京 |
| 58 | 紫禁城儲秀宮內景 | 北京 |
| 58 | 紫禁城太極殿啟祥門 | 北京 |
| 59 | 紫禁城雨花閣 | 北京 |
| 60 | 紫禁城漱芳齋戲臺 | 北京 |
| 62 | 紫禁城御花園 | 北京 |
| 65 | 紫禁城神武門 | 北京 |
| 66 | 紫禁城角樓 | 北京 |
| 71 | 瀋陽故宮大政殿與十王亭 | 遼寧 |
| 74 | 瀋陽故宮崇政殿 | 遼寧 |
| 76 | 瀋陽故宮鳳凰樓 | 遼寧 |
| 77 | 瀋陽故宮清寧宮 | 遼寧 |
| 78 | 瀋陽故宮文溯閣 | 遼寧 |

苑囿行宮建築

| 頁碼 | 名稱 | 所在地 |
|---|---|---|
| 80 | 秦碣石宮遺址全景 | 遼寧 |
| 83 | 西漢南越王宮署御苑遺址石板平橋和步石 | 廣東 |
| 84 | 西漢南越王宮署御苑遺址石渠 | 廣東 |
| 84 | 西漢南越王宮署御苑遺址彎月形石池 | 廣東 |
| 85 | 隋仁壽宮（唐九成宮）37號殿址全景 | 陝西 |
| 87 | 唐華清宮蓮花湯遺址 | 陝西 |
| 88 | 唐華清宮海棠池遺址 | 陝西 |
| 88 | 唐華清宮梨園和小湯遺址 | 陝西 |

326

| 頁碼 | 名稱 | 所在地 | 頁碼 | 名稱 | 所在地 |
|---|---|---|---|---|---|
| 89 | 頤和園佛香閣 | 北京 | 122 | 避暑山莊文津閣 | 河北 |
| 90 | 頤和園衆香界和智慧海 | 北京 | 123 | 圓明園大水法 | 北京 |
| 91 | 頤和園長廊 | 北京 | 125 | 圓明園遠瀛觀 | 北京 |
| 94 | 頤和園德和園大戲樓 | 北京 | 127 | 圓明園方外觀 | 北京 |
| 95 | 頤和園須彌靈境 | 北京 | 127 | 圓明園諧奇趣 | 北京 |
| 96 | 頤和園諧趣園 | 北京 | 129 | 圓明園萬花陣花園 | 北京 |
| 98 | 頤和園畫中游 | 北京 | 130 | 静明園玉峰塔 | 北京 |
| 99 | 頤和園廓如亭 | 北京 | 130 | 静明園湖山罨畫坊 | 北京 |
| 99 | 頤和園薈亭 | 北京 | 131 | 静宜園琉璃塔 | 北京 |
| 100 | 頤和園清晏舫 | 北京 | 131 | 静宜園見心齋 | 北京 |
| 102 | 頤和園十七孔橋 | 北京 | 132 | 静宜園昭廟 | 北京 |
| 104 | 頤和園玉帶橋 | 北京 | 132 | 静宜園西山晴雪碑 | 北京 |
| 104 | 頤和園後湖 | 北京 | 133 | 古蓮花池臨漪亭 | 河北 |
| 105 | 北海堆雲牌坊 | 北京 | 134 | 古蓮花池古蓮池坊 | 河北 |
| 106 | 北海白塔 | 北京 | 134 | 古蓮花池高芬軒 | 河北 |
| 108 | 北海五龍亭 | 北京 | 135 | 羅布林卡金色頗章 | 西藏 |
| 108 | 北海静心齋 | 北京 | 136 | 羅布林卡措吉頗章 | 西藏 |
| 109 | 北海濠濮間 | 北京 | 136 | 羅布林卡新宮 | 西藏 |
| 109 | 北海觀音殿 | 北京 | | | |
| 110 | 北海九龍壁 | 北京 | | | |
| 112 | 團城承光殿 | 北京 | | 壇廟建築 | |
| 113 | 中南海瀛臺 | 北京 | | | |
| 114 | 中南海流水音 | 北京 | 頁碼 | 名稱 | 所在地 |
| 114 | 中南海静谷 | 北京 | 137 | 隋唐圜丘遺址 | 陝西 |
| 115 | 中南海春藕齋 | 北京 | 139 | 天壇祈年殿 | 北京 |
| 115 | 中南海牣魚亭 | 北京 | 143 | 天壇皇乾殿 | 北京 |
| 116 | 避暑山莊園區 | 河北 | 143 | 天壇皇穹宇 | 北京 |
| 117 | 避暑山莊澹泊敬誠殿 | 河北 | 145 | 天壇圜丘壇 | 北京 |
| 118 | 避暑山莊烟波致爽殿内景 | 河北 | 148 | 天壇齋宮 | 北京 |
| 119 | 避暑山莊金山 | 河北 | 149 | 地壇牌坊 | 北京 |
| 120 | 避暑山莊烟雨樓 | 河北 | 149 | 地壇齋宮 | 北京 |
| 121 | 避暑山莊水心榭 | 河北 | 150 | 地壇方澤壇 | 北京 |
| 121 | 避暑山莊水流雲在 | 河北 | 150 | 地壇皇祇室 | 北京 |
| 122 | 避暑山莊環碧 | 河北 | 151 | 日壇祭壇 | 北京 |

327

| 頁碼 | 名稱 | 所在地 | 頁碼 | 名稱 | 所在地 |
|---|---|---|---|---|---|
| 152 | 月壇具服殿 | 北京 | 179 | 歷代帝王廟景德門 | 北京 |
| 153 | 社稷壇五色土和拜殿 | 北京 | 180 | 歷代帝王廟景德崇聖殿 | 北京 |
| 154 | 社稷壇享殿 | 北京 | 181 | 太廟琉璃頂磚門 | 北京 |
| 154 | 先農壇觀耕臺 | 北京 | 182 | 太廟戟門 | 北京 |
| 155 | 先農壇太歲殿 | 北京 | 182 | 太廟井亭 | 北京 |
| 155 | 先蠶壇繭館 | 北京 | 183 | 太廟正殿 | 北京 |
| 156 | 岱廟岱廟坊 | 山東 | 183 | 太廟寢宮 | 北京 |
| 157 | 岱廟御碑亭 | 山東 | 184 | 景山壽皇殿 | 北京 |
| 157 | 岱廟銅亭 | 山東 | 185 | 孔廟全景 | 山東 |
| 158 | 岱廟天貺殿 | 山東 | 186 | 孔廟萬仞宮墻 | 山東 |
| 161 | 岱廟角樓 | 山東 | 186 | 孔廟金聲玉振坊 | 山東 |
| 163 | 曲陽北岳廟德寧殿 | 河北 | 187 | 孔廟德侔天地坊 | 山東 |
| 164 | 曲陽北岳廟御香亭 | 河北 | 187 | 孔廟聖時門 | 山東 |
| 165 | 南岳廟正殿 | 湖南 | 188 | 孔廟奎文閣 | 山東 |
| 166 | 南岳廟御碑亭 | 湖南 | 189 | 孔廟杏壇 | 山東 |
| 166 | 南岳廟奎星閣 | 湖南 | 190 | 孔廟大成殿 | 山東 |
| 167 | 中岳廟天中閣 | 河南 | 194 | 孔廟金代碑亭 | 山東 |
| 168 | 中岳廟遙參亭 | 河南 | 195 | 孔廟元代碑亭 | 山東 |
| 168 | 中岳廟崧高峻極坊 | 河南 | 196 | 北京孔廟先師門 | 北京 |
| 169 | 中岳廟中岳大殿 | 河南 | 196 | 北京孔廟進士題名碑 | 北京 |
| 170 | 西岳廟石牌坊 | 陝西 | 197 | 北京孔廟大成殿 | 北京 |
| 171 | 西岳廟灝靈殿 | 陝西 | 198 | 平遙文廟大成殿 | 山西 |
| 171 | 西岳廟五鳳樓 | 陝西 | 199 | 代縣文廟大成殿 | 山西 |
| 172 | 北鎮廟御香殿 | 遼寧 | 200 | 韓城文廟泮池及石橋 | 陝西 |
| 174 | 北鎮廟石牌坊與山門 | 遼寧 | 200 | 韓城文廟大成殿 | 陝西 |
| 174 | 北鎮廟神馬門及鐘鼓樓 | 遼寧 | 201 | 韓城文廟尊經閣 | 陝西 |
| 175 | 海寧海神廟大殿 | 浙江 | 201 | 武威文廟狀元橋與櫺星門 | 甘肅 |
| 176 | 濟瀆廟清源洞府門 | 河南 | 202 | 武威文廟大成殿 | 甘肅 |
| 176 | 濟瀆廟臨淵門 | 河南 | 202 | 武威文廟尊經閣 | 甘肅 |
| 177 | 濟瀆廟寢宮 | 河南 | 203 | 貴德文廟大成殿 | 青海 |
| 177 | 濟瀆廟龍池 | 河南 | 203 | 貴德文廟花園 | 青海 |
| 178 | 宿遷龍王廟全景 | 江蘇 | 204 | 蘇州文廟櫺星門 | 江蘇 |
| 178 | 宣仁廟大殿與後殿 | 北京 | 204 | 蘇州文廟大成殿 | 江蘇 |
| 179 | 歷代帝王廟廟門 | 北京 | 205 | 富順文廟櫺星門石坊 | 四川 |

| 頁碼 | 名稱 | 所在地 |
|---|---|---|
| 205 | 富順文廟大成殿 | 四川 |
| 206 | 德陽文廟全景 | 四川 |
| 206 | 岳陽文廟大成殿 | 湖南 |
| 207 | 寧遠文廟大成殿 | 湖南 |
| 208 | 泉州府文廟大成殿 | 福建 |
| 209 | 漳州府文廟大成殿 | 福建 |
| 209 | 廣東德慶學宮大成殿 | 廣東 |
| 210 | 建水文廟先師殿 | 雲南 |
| 211 | 孟廟亞聖廟坊 | 山東 |
| 212 | 孟廟亞聖殿 | 山東 |
| 213 | 顏廟復聖廟坊 | 山東 |
| 213 | 顏廟優入聖域坊 | 山東 |
| 214 | 顏廟復聖殿 | 山東 |
| 214 | 顏廟顧樂亭 | 山東 |
| 215 | 解州關帝廟鐘樓 | 山西 |
| 216 | 解州關帝廟崇寧殿 | 山西 |
| 217 | 解州關帝廟御書樓 | 山西 |
| 218 | 解州關帝廟氣肅千秋坊 | 山西 |
| 219 | 解州關帝廟春秋樓 | 山西 |
| 220 | 伏羲廟牌坊 | 甘肅 |
| 221 | 伏羲廟太極殿 | 甘肅 |
| 222 | 太昊陵廟午朝門 | 河南 |
| 222 | 太昊陵廟全景 | 河南 |
| 223 | 晉祠聖母廟牌坊 | 山西 |
| 224 | 晉祠聖母廟獻殿 | 山西 |
| 224 | 晉祠水鏡臺 | 山西 |
| 225 | 晉祠魚沼飛梁 | 山西 |
| 226 | 晉祠聖母殿 | 山西 |
| 229 | 晉祠石塘和不繫舟 | 山西 |
| 229 | 晉祠水母樓 | 山西 |

 陵墓建築

| 頁碼 | 名稱 | 所在地 |
|---|---|---|
| 230 | 漢陽陵南闕門東闕臺建築遺址 | 陝西 |
| 230 | 漢陽陵2號建築遺址 | 陝西 |
| 231 | 漢杜陵寢園遺址 | 陝西 |
| 232 | 西漢梁孝王后墓前庭 | 河南 |
| 233 | 西漢梁孝王墓寢園寢殿遺址 | 河南 |
| 234 | 梁吳平忠侯蕭景墓神道石辟邪 | 江蘇 |
| 234 | 梁文帝蕭順之建陵神道石刻 | 江蘇 |
| 235 | 高句麗將軍墳 | 吉林 |
| 236 | 唐乾陵神道無字碑碑亭基址 | 陝西 |
| 236 | 唐乾陵神道六十一王賓像 | 陝西 |
| 237 | 南唐欽陵中室 | 江蘇 |
| 238 | 南唐順陵墓室 | 江蘇 |
| 239 | 南漢康陵陵園東北角闕遺址 | 廣東 |
| 239 | 南漢康陵地宮中室後室 | 廣東 |
| 240 | 前蜀永陵墓室 | 四川 |
| 241 | 宋永定陵全景 | 河南 |
| 242 | 西夏陵鳥瞰 | 寧夏 |
| 247 | 金中都皇陵踏道 | 北京 |
| 248 | 金中都皇陵碑亭遺址 | 北京 |
| 249 | 明皇陵神道 | 安徽 |
| 249 | 明皇陵神道望柱 | 安徽 |
| 250 | 明孝陵神道石像生 | 江蘇 |
| 251 | 明孝陵御橋 | 江蘇 |
| 251 | 明孝陵享殿遺址 | 江蘇 |
| 252 | 明孝陵方城和明樓 | 江蘇 |
| 253 | 明祖陵神道 | 江蘇 |
| 253 | 明祖陵神道石獅和望柱 | 江蘇 |
| 254 | 明十三陵石牌坊 | 北京 |
| 255 | 明十三陵大紅門 | 北京 |
| 255 | 明十三陵神功聖德碑亭 | 北京 |

329

| 頁碼 | 名稱 | 所在地 |
| --- | --- | --- |
| 256 | 明十三陵神道 | 北京 |
| 256 | 明十三陵長陵 | 北京 |
| 260 | 明十三陵定陵 | 北京 |
| 263 | 明顯陵金水橋和神道 | 湖北 |
| 263 | 明顯陵龍鳳門 | 湖北 |
| 264 | 明顯陵明樓和內明塘 | 湖北 |
| 265 | 明楚昭王墓主體建築群 | 湖北 |
| 266 | 明蜀僖王墓地宮入口 | 四川 |
| 267 | 明蜀僖王墓地宮中室 | 四川 |
| 268 | 明潞簡王墓潞藩佳城坊 | 河南 |
| 269 | 明潞簡王墓神道石像生 | 河南 |
| 269 | 明潞簡王墓墳園內院 | 河南 |
| 270 | 明潞簡王墓方城明樓碑和石五供 | 河南 |
| 270 | 明潞簡王墓地宮 | 河南 |
| 271 | 清永陵四祖碑亭 | 遼寧 |
| 271 | 清福陵石牌樓 | 遼寧 |
| 272 | 清福陵神功聖德碑樓 | 遼寧 |
| 273 | 清福陵隆恩門 | 遼寧 |
| 273 | 清福陵明樓 | 遼寧 |
| 274 | 清昭陵石牌坊 | 遼寧 |
| 275 | 清昭陵隆恩門 | 遼寧 |
| 275 | 清昭陵隆恩殿 | 遼寧 |
| 277 | 清東陵孝陵 | 河北 |
| 279 | 清東陵裕陵 | 河北 |
| 284 | 普陀峪清定東陵全景 | 河北 |
| 284 | 普陀峪清定東陵隆恩殿 | 河北 |
| 286 | 普陀峪清定東陵琉璃門 | 河北 |
| 287 | 普陀峪清定東陵明樓 | 河北 |
| 287 | 清西陵泰陵 | 河北 |
| 289 | 清西陵慕陵 | 河北 |
| 291 | 大禹陵全景 | 浙江 |
| 292 | 孔林神道萬古長春坊 | 山東 |
| 293 | 孔林神道西碑亭 | 山東 |
| 293 | 孔林至聖林坊 | 山東 |

| 頁碼 | 名稱 | 所在地 |
| --- | --- | --- |
| 294 | 孔林二林門城樓 | 山東 |
| 294 | 孔林甬道石獸和石人 | 山東 |
| 295 | 孔林享殿 | 山東 |
| 295 | 孔林孔子墓 | 山東 |

# 建築二　目錄

衙署機構建築

| 頁碼 | 名稱 | 所在地 |
| --- | --- | --- |
| 297 | 南宋臨安衙署西廂房遺址 | 浙江 |
| 298 | 南宋臨安衙署廳堂遺迹 | 浙江 |
| 299 | 絳州州署大堂 | 山西 |
| 300 | 絳州州署樂樓 | 山西 |
| 300 | 絳州州署鼓樓 | 山西 |
| 301 | 霍州州署人、鬼、儀三門 | 山西 |
| 301 | 霍州州署大堂 | 山西 |
| 302 | 平遥縣衙儀門 | 山西 |
| 303 | 平遥縣衙正堂大院 | 山西 |
| 303 | 平遥縣衙二堂大院 | 山西 |
| 304 | 平遥縣衙大仙樓 | 山西 |
| 304 | 平遥縣衙內甬道 | 山西 |
| 305 | 平遥縣衙花園 | 山西 |
| 305 | 平遥縣衙鄭侯廟 | 山西 |
| 306 | 直隸總督署大門 | 河北 |
| 307 | 直隸總督署儀門 | 河北 |
| 307 | 直隸總督署二堂 | 河北 |
| 308 | 內鄉縣衙菊潭古治坊 | 河南 |
| 308 | 內鄉縣衙儀門 | 河南 |
| 309 | 內鄉縣衙大堂 | 河南 |
| 309 | 內鄉縣衙二堂 | 河南 |
| 310 | 南陽府衙大堂 | 河南 |
| 311 | 魯土司衙門牌坊 | 甘肅 |
| 311 | 魯土司衙門祖先堂 | 甘肅 |
| 312 | 國子監圜橋教澤牌坊 | 北京 |
| 313 | 國子監辟雍 | 北京 |
| 314 | 國子監彝倫 | 北京 |
| 315 | 皇史宬全景 | 北京 |
| 315 | 定州貢院魁閣號舍 | 河北 |
| 316 | 文瀾閣庭院 | 浙江 |

| 頁碼 | 名稱 | 所在地 |
| --- | --- | --- |
| 317 | 盂城驛門廳及鼓樓 | 江蘇 |
| 318 | 觀星臺 | 河南 |
| 319 | 古觀象臺 | 北京 |

府邸建築

| 頁碼 | 名稱 | 所在地 |
| --- | --- | --- |
| 320 | 南宋恭聖仁烈皇后宅遺址全景 | 浙江 |
| 322 | 明靖江王府承運門 | 廣西 |
| 322 | 明靖江王府承運殿臺基 | 廣西 |
| 323 | 明代王府九龍壁 | 山西 |
| 324 | 明襄陽王府綠影壁 | 湖北 |
| 325 | 孔府大門 | 山東 |
| 326 | 孔府大堂 | 山東 |
| 327 | 孔府三堂中堂內景 | 山東 |
| 328 | 孔府大堂和二堂兩旁的側院 | 山東 |
| 328 | 孔府內宅北屏門 | 山東 |
| 329 | 孔府前上房中堂內景 | 山東 |
| 330 | 孔府紅萼軒 | 山東 |
| 331 | 孟府大堂前庭 | 山東 |
| 332 | 孟府世恩堂 | 山東 |
| 333 | 清恭王府後罩樓 | 北京 |
| 333 | 清恭王府垂花門 | 北京 |
| 334 | 清恭王府花園西洋門 | 北京 |
| 335 | 清恭王府花園爬山廊 | 北京 |
| 335 | 清恭王府花園蝠廳 | 北京 |
| 336 | 清恭王府花園大假山 | 北京 |
| 336 | 清恭王府花戲臺 | 北京 |
| 337 | 清恭王府花園妙香亭與榆關 | 北京 |
| 337 | 清恭王府花園詩畫舫 | 北京 |
| 338 | 清孚王府府門 | 北京 |

| 頁碼 | 名稱 | 所在地 |
|---|---|---|
| 339 | 清孚王府後寢殿 | 北京 |
| 339 | 清醇親王府府門 | 北京 |
| 340 | 清醇親王府假山與小橋 | 北京 |
| 340 | 清醇親王府假山與亭廊 | 北京 |
| 341 | 清和敬公主府庭院 | 北京 |
| 341 | 清和敬公主府十字廊與中心亭 | 北京 |
| 342 | 壽公府廳堂院 | 北京 |
| 343 | 壽公府屏門及抄手廊 | 北京 |
| 343 | 壽公府正房院 | 北京 |
| 344 | 清喀喇沁親王府府門 | 內蒙古 |
| 345 | 清喀喇沁親王府承慶樓 | 內蒙古 |
| 345 | 清喀喇沁親王府逸安堂內景 | 內蒙古 |
| 346 | 和碩恪靖公主府全景 | 內蒙古 |

城防建築

| 頁碼 | 名稱 | 所在地 |
|---|---|---|
| 347 | 北京城正陽門城樓 | 北京 |
| 350 | 北京城德勝門箭樓 | 北京 |
| 351 | 北京城東南角樓 | 北京 |
| 352 | 北京城鐘樓 | 北京 |
| 353 | 北京城鼓樓 | 北京 |
| 354 | 宣府鎮清遠樓 | 河北 |
| 355 | 宣府鎮鎮朔樓 | 河北 |
| 356 | 平遙城墻 | 山西 |
| 358 | 平遙城墻東北角樓 | 山西 |
| 358 | 平遙城拱極門正樓 | 山西 |
| 359 | 平遙城市樓 | 山西 |
| 360 | 代縣邊靖樓 | 山西 |
| 361 | 聊城光岳樓 | 山東 |
| 362 | 寧遠衛城東門 | 遼寧 |
| 362 | 寧遠衛城鼓樓 | 遼寧 |
| 363 | 南京城聚寶門 | 江蘇 |
| 365 | 南京城臺城 | 江蘇 |

| 頁碼 | 名稱 | 所在地 |
|---|---|---|
| 366 | 蘇州盤門 | 江蘇 |
| 368 | 壽縣城南門 | 安徽 |
| 369 | 荊州城北門 | 湖北 |
| 369 | 荊州城藏兵洞 | 湖北 |
| 370 | 襄陽城臨漢門 | 湖北 |
| 371 | 襄陽城甕城 | 湖北 |
| 371 | 襄陽城夫人城 | 湖北 |
| 372 | 西安城安定門 | 陝西 |
| 373 | 西安城永寧門正樓 | 陝西 |
| 373 | 西安城永寧門閘樓 | 陝西 |
| 374 | 西安城永寧門甕城 | 陝西 |
| 374 | 西安城長樂門正樓 | 陝西 |
| 375 | 西安城安遠門箭樓 | 陝西 |
| 376 | 西安城西南角臺 | 陝西 |
| 376 | 西安城鐘樓、鼓樓 | 陝西 |
| 378 | 蓬萊水城外景 | 山東 |
| 379 | 大理城城門 | 雲南 |
| 380 | 明長城山海關 | 河北 |
| 381 | 明長城角山長城 | 河北 |
| 382 | 明長城九門口長城 | 遼寧 |
| 383 | 明長城金山嶺長城 | 河北 |
| 384 | 明長城八達嶺長城 | 北京 |
| 386 | 明長城司馬臺長城 | 北京 |
| 387 | 明長城慕田峪長城 | 北京 |
| 389 | 明長城鎮北臺 | 陝西 |
| 390 | 明長城嘉峪關 | 甘肅 |

# 宗教建築

佛教建築

| 頁碼 | 名稱 | 所在地 |
|---|---|---|
| 395 | 雲岡石窟第9、10窟前室列柱 | 山西 |

332

| 頁碼 | 名稱 | 所在地 | 頁碼 | 名稱 | 所在地 |
|---|---|---|---|---|---|
| 396 | 雲岡石窟第9、10窟外景 | 山西 | 435 | 善化寺山門 | 山西 |
| 398 | 天龍山石窟第16、17窟外景 | 山西 | 436 | 善化寺普賢閣 | 山西 |
| 399 | 南響堂石窟第7窟外景 | 河北 | 437 | 善化寺大雄寶殿 | 山西 |
| 399 | 高昌佛寺遺址 | 新疆 | 438 | 净土寺大雄寶殿藻井 | 山西 |
| 400 | 麥積山石窟第43窟外景 | 甘肅 | 439 | 朔州崇福寺外景 | 山西 |
| 401 | 雷音洞內景 | 北京 | 440 | 朔州崇福寺彌陀殿 | 山西 |
| 402 | 南禪寺大殿 | 山西 | 443 | 光孝寺大雄寶殿 | 廣東 |
| 404 | 佛光寺東大殿 | 山西 | 444 | 廣勝上寺毗盧殿 | 山西 |
| 405 | 佛光寺文殊殿 | 山西 | 446 | 廣勝上寺飛虹塔 | 山西 |
| 406 | 佛光寺祖師塔 | 山西 | 447 | 廣勝下寺大雄寶殿 | 山西 |
| 407 | 開元寺大雄寶殿 | 福建 | 448 | 永安寺傳法正宗殿 | 山西 |
| 408 | 開元寺雙塔 | 福建 | 450 | 延福寺大殿 | 浙江 |
| 409 | 風穴寺全景 | 河南 | 451 | 靈谷寺無梁殿 | 江蘇 |
| 410 | 風穴寺中佛殿 | 河南 | 453 | 永祚寺大雄寶殿 | 山西 |
| 411 | 風穴寺七祖塔 | 河南 | 454 | 永祚寺雙塔 | 山西 |
| 412 | 法興寺燃燈塔 | 山西 | 455 | 玉泉寺大雄寶殿 | 湖北 |
| 413 | 法興寺圓覺殿 | 山西 | 456 | 玉泉寺鐵塔 | 湖北 |
| 414 | 鎮國寺萬佛殿 | 山西 | 457 | 崇安寺古陵樓 | 山西 |
| 415 | 獨樂寺山門 | 天津 | 458 | 顯通寺銅殿 | 山西 |
| 416 | 獨樂寺觀音閣 | 天津 | 459 | 潭柘寺大雄寶殿 | 北京 |
| 418 | 奉國寺大雄寶殿 | 遼寧 | 460 | 懸空寺外景 | 山西 |
| 419 | 上華嚴寺大雄寶殿 | 山西 | 461 | 五臺山龍泉寺石牌坊 | 山西 |
| 420 | 下華嚴寺薄伽教藏殿 | 山西 | 462 | 景真八角亭 | 雲南 |
| 423 | 保國寺大雄寶殿 | 浙江 | 463 | 五鳳樓 | 雲南 |
| 426 | 初祖庵大殿 | 河南 | 464 | 永寧寺塔基遺址 | 河南 |
| 427 | 隆興寺全景 | 河北 | 466 | 嵩岳寺塔 | 河南 |
| 428 | 隆興寺摩尼殿 | 河北 | 467 | 神通寺四門塔 | 山東 |
| 429 | 隆興寺慈氏閣 | 河北 | 468 | 興教寺塔 | 陝西 |
| 430 | 隆興寺轉輪藏閣 | 河北 | 469 | 大雁塔 | 陝西 |
| 431 | 靈岩寺千佛殿 | 山東 | 470 | 小雁塔 | 陝西 |
| 432 | 靈岩寺辟支塔 | 山東 | 471 | 善導塔 | 陝西 |
| 433 | 靈岩寺墓塔林 | 山東 | 471 | 净藏禪師塔 | 河南 |
| 434 | 張掖大佛寺大佛殿 | 甘肅 | 472 | 朝陽北塔 | 遼寧 |
| 435 | 善化寺外景 | 山西 | 473 | 修定寺塔 | 河南 |
|  |  |  | 474 | 泛舟禪師塔 | 山西 |

333

| 頁碼 | 名稱 | 所在地 | 頁碼 | 名稱 | 所在地 |
|---|---|---|---|---|---|
| 475 | 松江經幢 | 上海 | 504 | 白馬寺齊雲塔 | 河南 |
| 475 | 明惠大師塔 | 山西 | 505 | 報恩寺塔 | 江蘇 |
| 476 | 法王寺塔 | 河南 | 506 | 飛英塔外景 | 浙江 |
| 477 | 九頂塔 | 山東 | 508 | 釋迦文佛塔 | 福建 |
| 478 | 龍虎塔 | 山東 | 509 | 曼飛龍塔 | 雲南 |
| 479 | 臺藏塔遺址 | 新疆 | 510 | 慈壽寺塔 | 北京 |
| 480 | 少林寺塔林 | 河南 | 511 | 崇文塔 | 陝西 |
| 481 | 雲岩寺塔 | 江蘇 | 512 | 海寶塔 | 寧夏 |
| 482 | 安陽天寧寺塔 | 河南 | 513 | 大昭寺金頂群 | 西藏 |
| 482 | 閘口白塔 | 浙江 | 514 | 大昭寺殿堂 | 西藏 |
| 483 | 栖霞寺舍利塔 | 江蘇 | 514 | 桑耶寺烏孜大殿 | 西藏 |
| 484 | 慶州白塔 | 內蒙古 | 515 | 薩迦寺外景 | 西藏 |
| 485 | 佛宮寺釋迦塔 | 山西 | 516 | 薩迦寺大經堂 | 西藏 |
| 486 | 覺山寺塔 | 山西 | 517 | 夏魯寺外景 | 西藏 |
| 486 | 遼上京南塔 | 內蒙古 | 518 | 塔爾寺外景 | 青海 |
| 487 | 天寧寺塔 | 北京 | 519 | 塔爾寺大金瓦殿 | 青海 |
| 488 | 大明塔 | 內蒙古 | 520 | 塔爾寺善逝八塔 | 青海 |
| 489 | 萬部華嚴經塔 | 內蒙古 | 521 | 哲蚌寺措欽大殿 | 西藏 |
| 490 | 崇興寺雙塔 | 遼寧 | 522 | 扎什倫布寺措欽大殿 | 西藏 |
| 491 | 慶華寺花塔 | 河北 | 523 | 扎什倫布寺靈塔殿 | 西藏 |
| 492 | 繁塔 | 河南 | 525 | 布達拉宮全景 | 西藏 |
| 493 | 羅漢院雙塔 | 江蘇 | 526 | 布達拉宮白宮東壁 | 西藏 |
| 494 | 瑞光塔 | 江蘇 | 528 | 布達拉宮紅宮南壁 | 西藏 |
| 495 | 趙州陀羅尼經幢 | 河北 | 530 | 布達拉宮亞溪樓 | 西藏 |
| 496 | 開元寺塔 | 河北 | 531 | 拉卜楞寺全景 | 甘肅 |
| 497 | 泰塔 | 陝西 | 532 | 拉卜楞寺大經堂 | 甘肅 |
| 497 | 興聖教寺塔 | 上海 | 532 | 拉卜楞寺大金瓦殿 | 甘肅 |
| 498 | 祐國寺塔 | 河南 | 533 | 德格印經院全景 | 四川 |
| 499 | 開福寺舍利塔 | 河北 | 534 | 雍和宮法輪殿 | 北京 |
| 499 | 無邊寺白塔 | 山西 | 536 | 雍和宮萬福閣 | 北京 |
| 500 | 廣教寺雙塔 | 安徽 | 537 | 五當召全景 | 內蒙古 |
| 501 | 廣惠寺華塔 | 河北 | 538 | 普寧寺大乘之閣 | 河北 |
| 502 | 崇聖寺三塔 | 雲南 | 539 | 普樂寺旭光閣 | 河北 |
| 503 | 拜寺口雙塔 | 寧夏 | 541 | 普陀宗乘之廟全景 | 河北 |

| 頁碼 | 名稱 | 所在地 | 頁碼 | 名稱 | 所在地 |
|---|---|---|---|---|---|
| 542 | 須彌福壽之廟全景 | 河北 | 574 | 白雲觀山門 | 北京 |
| 543 | 一百零八塔 | 寧夏 | 575 | 白雲觀玉皇殿 | 北京 |
| 544 | 妙應寺白塔 | 北京 | 576 | 白雲觀三清四御殿 | 北京 |
| 545 | 居庸關雲臺 | 北京 | 577 | 蔚州玉皇閣外景 | 河北 |
| 546 | 白居寺吉祥多門塔 | 西藏 | 578 | 玄貞觀大殿 | 遼寧 |
| 547 | 妙湛寺金剛塔 | 雲南 | 579 | 南岩宮外景 | 湖北 |
| 548 | 真覺寺金剛寶座塔 | 北京 | 581 | 大高玄殿乾元閣 | 北京 |
| 549 | 金剛座舍利寶塔 | 內蒙古 | 582 | 治世玄岳牌坊 | 湖北 |
| 550 | 碧雲寺金剛寶座塔 | 北京 | 583 | 經略臺真武閣 | 廣西 |
| 551 | 清淨化城塔 | 北京 | 584 | 陽臺宮大羅三境殿 | 河南 |
| | | | 585 | 陽臺宮玉皇閣 | 河南 |
| | | | 586 | 介休后土廟三清樓 | 山西 |

## 道教建築

| | | | 586 | 介休后土廟後殿 | 山西 |
|---|---|---|---|---|---|
| | | | 587 | 茅山九霄萬福宮山門 | 江蘇 |
| 頁碼 | 名稱 | 所在地 | 588 | 茅山九霄萬福宮太元寶殿 | 江蘇 |
| 552 | 武當山金頂 | 湖北 | 589 | 八仙宮八仙殿 | 陝西 |
| 553 | 武當山金殿 | 湖北 | 591 | 青城山山門 | 四川 |
| 555 | 紫霄宮紫霄殿 | 湖北 | 592 | 青城山上清宮山門 | 四川 |
| 556 | 紫霄宮龍虎殿 | 湖北 | 593 | 青城山天師洞外山門 | 四川 |
| 557 | 奉仙觀三清殿 | 河南 | 594 | 青城山天師洞三清殿 | 四川 |
| 558 | 太符觀山門 | 山西 | 595 | 太清宮玉皇樓 | 遼寧 |
| 559 | 太符觀玉皇上帝殿 | 山西 | 596 | 太清宮大殿 | 遼寧 |
| 560 | 柏山東岳廟全景 | 山西 | 597 | 太和宮金殿 | 雲南 |
| 561 | 柏山東岳廟獻亭 | 山西 | 598 | 龍虎山天師府靈芝園八卦門 | 江西 |
| 562 | 玄妙觀三清殿 | 江蘇 | 599 | 龍虎山天師府萬法宗壇正殿 | 江西 |
| 563 | 永樂宮龍虎殿 | 山西 | 600 | 抱朴道院紅梅閣 | 浙江 |
| 564 | 永樂宮三清殿 | 山西 | 601 | 青羊宮山門 | 四川 |
| 567 | 永樂宮純陽殿 | 山西 | 602 | 青羊宮八卦亭 | 四川 |
| 568 | 永樂宮重陽殿 | 山西 | | | |
| 569 | 樓觀臺老君殿 | 陝西 | | | |
| 570 | 泰山南天門 | 山東 | | | |

## 伊斯蘭教建築

| 571 | 碧霞元君祠全景 | 山東 | | | |
|---|---|---|---|---|---|
| 572 | 泰山王母池 | 山東 | 頁碼 | 名稱 | 所在地 |
| 573 | 白雲觀櫺星門 | 北京 | 603 | 懷聖寺光塔 | 廣東 |

335

| 頁碼 | 名稱 | 所在地 |
|---|---|---|
| 604 | 泉州清净寺外景 | 福建 |
| 605 | 牛街清真寺牌坊及望月樓 | 北京 |
| 606 | 牛街清真寺禮拜殿內景 | 北京 |
| 607 | 牛街清真寺後窑殿及宣諭臺 | 北京 |
| 608 | 鳳凰寺外景 | 浙江 |
| 609 | 泊頭清真寺外景 | 河北 |
| 610 | 艾提尕爾清真寺外景 | 新疆 |
| 611 | 艾提尕爾清真寺禮拜殿門龕 | 新疆 |
| 612 | 艾提尕爾清真寺禮拜殿內景 | 新疆 |
| 613 | 西安清真寺木牌坊 | 陝西 |
| 614 | 西安清真寺省心樓 | 陝西 |
| 615 | 同心清真大寺外景 | 寧夏 |
| 616 | 蘇公塔 | 新疆 |
| 617 | 伊斯蘭教聖墓 | 福建 |
| 618 | 阿巴和加麻札外景 | 新疆 |
| 619 | 阿巴和加麻札大禮拜寺內殿 | 新疆 |

天主教和東正教建築

| 頁碼 | 名稱 | 所在地 |
|---|---|---|
| 620 | 上海董家渡天主堂 | 上海 |
| 621 | 廣州聖心大教堂 | 廣東 |
| 622 | 北京西什庫天主堂 | 北京 |
| 623 | 北京南堂 | 北京 |
| 625 | 天津望海樓教堂 | 天津 |
| 627 | 上海徐家匯天主堂 | 上海 |
| 629 | 青島聖彌愛爾教堂 | 山東 |
| 630 | 上海東正教聖母大堂 | 上海 |
| 631 | 聖索菲亞教堂 | 黑龍江 |

336

# 建築三　目錄

## 鄉土建築

紳商宅院建築

| 頁碼 | 名稱 | 所在地 |
|---|---|---|
| 635 | 北京禮士胡同某宅金柱大門 | 北京 |
| 635 | 北京禮士胡同某宅影壁 | 北京 |
| 636 | 北京禮士胡同某宅垂花門 | 北京 |
| 637 | 北京禮士胡同某宅抄手廊 | 北京 |
| 638 | 北京禮士胡同某宅內院 | 北京 |
| 639 | 北京文昌胡同某宅垂花門 | 北京 |
| 640 | 北京文昌胡同某宅庭院 | 北京 |
| 641 | 北京文昌胡同某宅廂房檐廊 | 北京 |
| 642 | 北京後海某宅屏門 | 北京 |
| 643 | 北京後海某宅正房檐廊 | 北京 |
| 644 | 北京後海某宅庭院 | 北京 |
| 645 | 崇禮住宅全景 | 北京 |
| 646 | 崇禮住宅中路正房 | 北京 |
| 646 | 崇禮住宅西路第三進院落 | 北京 |
| 647 | 喬家大院正門甬道 | 山西 |
| 648 | 喬家大院一號院全景 | 山西 |
| 650 | 喬家大院一號院中院和內院 | 山西 |
| 651 | 喬家大院二號院內景 | 山西 |
| 652 | 喬家大院四號院照壁廳 | 山西 |
| 653 | 喬家大院祠堂外景 | 山西 |
| 654 | 喬家大院院內旁門 | 山西 |
| 655 | 王家大院凝瑞居大門 | 山西 |
| 656 | 王家大院凝瑞居正廳 | 山西 |
| 657 | 王家大院敦厚宅門樓 | 山西 |
| 658 | 王家大院月洞門 | 山西 |
| 659 | 王家大院桂馨書院正窯房 | 山西 |
| 659 | 王家大院磚雕照壁 | 山西 |

| 頁碼 | 名稱 | 所在地 |
|---|---|---|
| 660 | 丁村宅院全景 | 山西 |
| 661 | 丁村宅院某宅院內牌坊門 | 山西 |
| 662 | 丁村宅院某宅大門 | 山西 |
| 663 | 丁村宅院某宅後樓挑欄 | 山西 |
| 664 | 丁村宅院某宅正房檐廊 | 山西 |
| 665 | 丁村宅院某宅內景 | 山西 |
| 666 | 姜氏莊園全景 | 陝西 |
| 668 | 姜氏莊園大門內儀門 | 陝西 |
| 668 | 姜氏莊園主庭院 | 陝西 |
| 669 | 綵衣堂大門 | 江蘇 |
| 669 | 綵衣堂正廳 | 江蘇 |
| 671 | 綵衣堂書齋 | 江蘇 |
| 672 | 東陽盧宅牌坊群 | 浙江 |
| 672 | 東陽盧宅肅雍堂外貌 | 浙江 |
| 673 | 東陽盧宅肅雍堂大廳 | 浙江 |
| 674 | 東陽盧宅後廳檐廊 | 浙江 |
| 675 | 東陽盧宅大夫第側院門罩 | 浙江 |
| 676 | 東山明善堂內景 | 江蘇 |
| 677 | 東山明善堂正門及院牆 | 江蘇 |
| 677 | 東山明善堂問梅館內景 | 江蘇 |
| 678 | 同里嘉蔭堂院門 | 江蘇 |
| 678 | 同里嘉蔭堂內景 | 江蘇 |
| 679 | 周莊沈宅松茂堂前院 | 江蘇 |
| 680 | 周莊張宅玉燕堂大廳 | 江蘇 |
| 681 | 黃山八面廳全景 | 浙江 |
| 683 | 徐渭故居內院 | 浙江 |
| 684 | 徐渭故居月亮門 | 浙江 |
| 685 | 棠樾村鮑宅廳堂外檐 | 安徽 |
| 686 | 棠樾村鮑宅廳堂內景 | 安徽 |
| 687 | 宏村承志堂外貌 | 安徽 |
| 688 | 宏村承志堂正廳 | 安徽 |
| 689 | 宏村承志堂內院和門廊 | 安徽 |

337

| 頁碼 | 名稱 | 所在地 |
|---|---|---|
| 690 | 西遞村西園前院 | 安徽 |
| 691 | 朱耷故居全景 | 江西 |
| 692 | 朱耷故居正廳 | 江西 |
| 692 | 朱耷故居後院 | 江西 |
| 693 | 朱耷故居廂房檐廊 | 江西 |
| 694 | 朱耷故居偏院 | 江西 |
| 695 | 景德鎮玉華堂大門 | 江西 |
| 697 | 景德鎮黃宅宅門 | 江西 |
| 699 | 景德鎮黃宅書齋和内庭 | 江西 |
| 701 | 泉州楊阿苗宅外景 | 福建 |
| 705 | 夕佳山宅院前廳 | 四川 |
| 705 | 夕佳山宅院後花園 | 四川 |
| 706 | 夕佳山宅院戲臺 | 四川 |
| 707 | 天水胡氏宅院全景 | 甘肅 |
| 708 | 栖霞牟氏莊園外景 | 山東 |
| 709 | 栖霞牟氏莊園東忠來堂 | 山東 |
| 710 | 丁氏故宅局部 | 山東 |
| 710 | 丁氏故宅愛福堂客廳 | 山東 |
| 711 | 康百萬莊園局部 | 河南 |
| 712 | 康百萬莊園中院院門 | 河南 |
| 712 | 康百萬莊園前院 | 河南 |
| 713 | 安陽馬氏莊園正門 | 河南 |
| 713 | 安陽馬氏莊園堂院北樓 | 河南 |
| 714 | 朗色林莊園 | 西藏 |

## 地方民宅建築

| 頁碼 | 名稱 | 所在地 |
|---|---|---|
| 715 | 馬家浜文化綽墩遺址7號房址 | 江蘇 |
| 716 | 仰韶文化八里崗遺址21號房址 | 河南 |
| 717 | 屈家嶺文化門板灣遺址房址 | 湖北 |
| 718 | 西漢陶院落 | 河南 |
| 718 | 西漢二層陶倉樓 | 河南 |
| 719 | 東漢陶院落 | 河南 |
| 720 | 東漢七層連閣陶樓閣、複道、倉樓 | 河南 |
| 721 | 東漢五層陶樓 | 河南 |
| 722 | 東漢五層釉陶樓 | 河北 |
| 723 | 東漢釉陶樓 | 山東 |
| 723 | 東漢釉陶樓 | 河南 |
| 724 | 東漢陶樓 | 湖北 |
| 725 | 東漢陶樓 | 廣西 |
| 726 | 姬氏民居正房 | 山西 |
| 728 | 北京豐富胡同某宅四合院如意大門 | 北京 |
| 729 | 北京跨車胡同齊白石故居廣亮大門 | 北京 |
| 730 | 北京秦老胡同某宅四合院院門 | 北京 |
| 732 | 平遥民居群體鳥瞰 | 山西 |
| 733 | 平遥民居街景 | 山西 |
| 734 | 平遥民居屋頂 | 山西 |
| 735 | 平遥民居某宅内宅門 | 山西 |
| 736 | 平遥民居某宅窯上房 | 山西 |
| 737 | 平遥民居某宅錮窯窯臉 | 山西 |
| 738 | 爨底下民居景觀 | 北京 |
| 739 | 爨底下民居石坎和石路 | 北京 |
| 741 | 陝西省米脂縣窯洞群 | 陝西 |
| 742 | 陝西省米脂縣獨立式窯院 | 陝西 |
| 743 | 陝西省延安市七里鋪獨立式窯洞 | 陝西 |
| 744 | 山西省平陸縣西侯村天井式窯洞 | 山西 |
| 745 | 山西省平陸縣西侯村窯洞内景 | 山西 |
| 746 | 河南省鞏義市靠崖式窯院 | 河南 |
| 747 | 河南省鞏義市窯洞門口 | 河南 |
| 748 | 河南省鞏義市天井式窯洞 | 河南 |
| 749 | 河南省三門峽市天井式窯院 | 河南 |
| 751 | 安徽省黟縣西遞村村落全景 | 安徽 |
| 752 | 安徽省黟縣西遞村某宅廳堂 | 安徽 |
| 753 | 安徽省黟縣西遞村民居馬頭山墻 | 安徽 |
| 754 | 安徽省黟縣西遞村民居木雕槅扇 | 安徽 |
| 755 | 安徽省黟縣南屏村慎思堂大廳 | 安徽 |

| 頁碼 | 名稱 | 所在地 |
|---|---|---|
| 756 | 安徽省黟縣宏村月塘民居群 | 安徽 |
| 758 | 安徽省黟縣宏村月塘民居内景 | 安徽 |
| 759 | 安徽省歙縣斗山街街巷 | 安徽 |
| 760 | 安徽省歙縣某村街巷 | 安徽 |
| 761 | 安徽省黃山市屯溪民居 | 安徽 |
| 762 | 流坑村宅院 | 江西 |
| 763 | 江西省婺源縣山區民居 | 江西 |
| 765 | 江蘇省昆山市周莊臨水民居後門 | 江蘇 |
| 766 | 江蘇省昆山市周莊臨水民居碼頭 | 江蘇 |
| 767 | 江蘇省昆山市周莊臨水民居連廊 | 江蘇 |
| 768 | 江蘇省吳江市同里鎮臨水鄉民居街巷 | 江蘇 |
| 771 | 浙江省紹興市民居街巷 | 浙江 |
| 772 | 浙江省紹興市三味書屋入口 | 浙江 |
| 773 | 浙江省紹興市三味書屋內院 | 浙江 |
| 775 | 福建省永定縣初溪村圓形土樓群 | 福建 |
| 776 | 福建省華安縣大地村二宜樓圓形土樓 | 福建 |
| 777 | 福建省華安縣大地村二宜樓內部 | 福建 |
| 778 | 福建省永定縣洪坑村振成樓圓形土樓大門 | 福建 |
| 779 | 福建省永定縣洪坑村振成樓底層通廊 | 福建 |
| 780 | 福建省永定縣社前村方形土樓群 | 福建 |
| 781 | 福建省永定縣撫市鎮方形土樓 | 福建 |
| 782 | 福建省南靖縣田螺坑土樓群 | 福建 |
| 783 | 福建省永定縣大堂脚村府第式土樓 | 福建 |
| 783 | 廣東省始興縣滿堂村滿堂圍上圍内院 | 廣東 |
| 784 | 廣東省始興縣滿堂村滿堂圍外觀 | 廣東 |
| 786 | 廣東省梅縣圍屋 | 廣東 |
| 786 | 廣東省梅縣圍屋後屋 | 廣東 |
| 787 | 廣東省梅縣白宮鎮某圍屋外觀 | 廣東 |
| 787 | 廣東省梅縣白宮鎮某圍屋大廳院落 | 廣東 |

| 頁碼 | 名稱 | 所在地 |
|---|---|---|
| 788 | 廣東省開平市錦江里碉樓群 | 廣東 |
| 789 | 廣東省開平市自力村銘石樓 | 廣東 |
| 790 | 雲南省大理市"三坊一照壁"民居外觀 | 雲南 |
| 790 | 雲南省大理市"三坊一照壁"民居照壁 | 雲南 |
| 791 | 雲南省麗江市"三坊一照壁"民居院落內景 | 雲南 |
| 791 | 雲南省麗江市"四合五天井"民居 | 雲南 |
| 793 | 貴州省雷山縣千家寨干闌式民居村落 | 貴州 |
| 794 | 雲南省景洪市傣族竹樓 | 雲南 |
| 794 | 雲南省瑞麗市傣族竹樓內景 | 雲南 |
| 795 | 湖南省鳳凰縣吊脚樓 | 湖南 |
| 796 | 內蒙古自治區錫林浩特市蒙古包 | 內蒙古 |
| 797 | 新疆維吾爾自治區喀什市一層民居天井 | 新疆 |
| 798 | 新疆維吾爾自治區喀什市二層民居天井 | 新疆 |
| 798 | 新疆維吾爾自治區喀什市二層民居 | 新疆 |
| 799 | 西藏薩迦縣碉房民居村落 | 西藏 |

私家園林建築

| 頁碼 | 名稱 | 所在地 |
|---|---|---|
| 800 | 拙政園遠香堂 | 江蘇 |
| 801 | 拙政園枇杷園 | 江蘇 |
| 801 | 拙政園綉綺亭 | 江蘇 |
| 802 | 拙政園小飛虹 | 江蘇 |
| 803 | 拙政園香洲 | 江蘇 |
| 804 | 拙政園別有洞天 | 江蘇 |
| 805 | 拙政園見山樓 | 江蘇 |
| 806 | 拙政園柳蔭路曲 | 江蘇 |

| 頁碼 | 名稱 | 所在地 |
| --- | --- | --- |
| 806 | 拙政園雪香雲蔚亭 | 江蘇 |
| 807 | 拙政園梧竹幽居 | 江蘇 |
| 808 | 拙政園海棠春塢 | 江蘇 |
| 808 | 拙政園三十六鴛鴦館 | 江蘇 |
| 809 | 拙政園倒景樓 | 江蘇 |
| 810 | 拙政園雲墻 | 江蘇 |
| 811 | 拙政園與誰同坐軒 | 江蘇 |
| 812 | 拙政園圓形門 | 江蘇 |
| 812 | 拙政園水廊 | 江蘇 |
| 813 | 網師園月到風來亭 | 江蘇 |
| 814 | 網師園射鴨廊 | 江蘇 |
| 815 | 網師園小山叢桂軒 | 江蘇 |
| 817 | 網師園冷泉亭 | 江蘇 |
| 817 | 網師園看松讀畫軒外望 | 江蘇 |
| 818 | 網師園萬卷堂內景 | 江蘇 |
| 819 | 網師園梯雲室石庭 | 江蘇 |
| 820 | 留園曲廊 | 江蘇 |
| 821 | 留園古木交柯 | 江蘇 |
| 821 | 留園濠濮亭外望遠翠閣 | 江蘇 |
| 822 | 留園明瑟樓 | 江蘇 |
| 823 | 留園清風池館 | 江蘇 |
| 823 | 留園可亭 | 江蘇 |
| 824 | 留園曲谿樓 | 江蘇 |
| 825 | 留園曲谿樓門洞 | 江蘇 |
| 826 | 留園五峰仙館 | 江蘇 |
| 828 | 留園冠雲峰與冠雲樓 | 江蘇 |
| 829 | 留園冠雲樓西側迴廊 | 江蘇 |
| 829 | 留園拼花石徑 | 江蘇 |
| 830 | 滄浪亭 | 江蘇 |
| 831 | 滄浪亭臨水亭廊及面水軒 | 江蘇 |
| 832 | 滄浪亭翠玲瓏內景 | 江蘇 |
| 832 | 滄浪亭漏窗 | 江蘇 |
| 833 | 獅子林水池景區 | 江蘇 |
| 834 | 獅子林假山 | 江蘇 |

| 頁碼 | 名稱 | 所在地 |
| --- | --- | --- |
| 835 | 獅子林曲橋與湖心亭 | 江蘇 |
| 836 | 獅子林游廊和扇亭 | 江蘇 |
| 836 | 獅子林燕譽堂庭院石組花臺 | 江蘇 |
| 837 | 獅子林立雪堂內景 | 江蘇 |
| 837 | 獅子林立雪堂庭院 | 江蘇 |
| 838 | 獅子林曲廊 | 江蘇 |
| 838 | 獅子林海棠形門 | 江蘇 |
| 839 | 藝圃浴鷗門 | 江蘇 |
| 840 | 藝圃響月廊 | 江蘇 |
| 841 | 藝圃乳魚亭 | 江蘇 |
| 841 | 藝圃池南假山 | 江蘇 |
| 842 | 耦園城曲草堂 | 江蘇 |
| 843 | 耦園雙照樓 | 江蘇 |
| 844 | 耦園山水間 | 江蘇 |
| 844 | 耦園山水間外望 | 江蘇 |
| 845 | 曲園曲水亭 | 江蘇 |
| 845 | 曲園春在堂庭院 | 江蘇 |
| 846 | 環秀山莊庭院 | 江蘇 |
| 847 | 環秀山莊問泉亭 | 江蘇 |
| 847 | 環秀山莊橋池假山 | 江蘇 |
| 848 | 環秀山莊假山 | 江蘇 |
| 849 | 瞻園假山與亭廊 | 江蘇 |
| 849 | 瞻園曲廊 | 江蘇 |
| 850 | 瞻園静妙堂 | 江蘇 |
| 851 | 瞻園假山與水池 | 江蘇 |
| 852 | 个園春山 | 江蘇 |
| 853 | 个園夏山 | 江蘇 |
| 854 | 个園秋山 | 江蘇 |
| 855 | 个園冬山 | 江蘇 |
| 855 | 个園宜雨軒 | 江蘇 |
| 856 | 何園蝴蝶廳 | 江蘇 |
| 857 | 何園小方壺 | 江蘇 |
| 857 | 何園玉綉樓底層迴廊 | 江蘇 |
| 858 | 何園片石山房大假山 | 江蘇 |

| 頁碼 | 名稱 | 所在地 |
| --- | --- | --- |
| 859 | 寄暢園秉禮堂水院 | 江蘇 |
| 860 | 寄暢園知魚檻 | 江蘇 |
| 860 | 寄暢園七星橋 | 江蘇 |
| 861 | 退思園畹薌樓 | 江蘇 |
| 862 | 退思園退思草堂與鬧紅一舸 | 江蘇 |
| 863 | 退思園菰雨生凉、天橋與辛臺 | 江蘇 |
| 865 | 近園西野草堂 | 江蘇 |
| 865 | 近園虛舟 | 江蘇 |
| 866 | 近園得月軒 | 江蘇 |
| 866 | 近園曲廊 | 江蘇 |
| 867 | 豫園捲雨樓 | 上海 |
| 868 | 豫園魚樂榭 | 上海 |
| 869 | 豫園快樓 | 上海 |
| 870 | 豫園跨水花墻 | 上海 |
| 871 | 豫園穿雲龍墻 | 上海 |
| 872 | 豫園湖石玉玲瓏 | 上海 |
| 873 | 豫園黃石假山 | 上海 |
| 874 | 豫園瓶形門 | 上海 |
| 875 | 秋霞圃碧梧軒與碧光亭 | 上海 |
| 876 | 綺園潭影軒 | 浙江 |
| 877 | 可園綠綺樓 | 廣東 |
| 878 | 可園可亭 | 廣東 |
| 879 | 餘蔭山房臨池別館 | 廣東 |
| 880 | 餘蔭山房玲瓏水榭 | 廣東 |
| 881 | 餘蔭山房曲廊 | 廣東 |
| 882 | 餘蔭山房浣紅跨綠橋 | 廣東 |
| 883 | 十笏園浣霞水榭 | 山東 |
| 884 | 十笏園長廊 | 山東 |
| 885 | 十笏園庭院一角 | 山東 |
| 886 | 十笏園月亮門 | 山東 |

# 建築卷四 目錄

祠廟建築

| 頁碼 | 名稱 | 所在地 |
|---|---|---|
| 887 | 仰韶文化西坡遺址105號房址 | 河南 |
| 888 | 牛河梁女神廟遺址 | 遼寧 |
| 889 | 牛河梁祭壇遺址 | 遼寧 |
| 890 | 廣仁王廟正殿 | 山西 |
| 891 | 晉城二仙廟正殿 | 山西 |
| 892 | 西溪二仙廟後殿 | 山西 |
| 893 | 西溪二仙廟梳妝樓 | 山西 |
| 894 | 萬榮后土廟秋風樓 | 山西 |
| 895 | 佛山祖廟鳥瞰 | 廣東 |
| 896 | 佛山祖廟正門牌坊 | 廣東 |
| 897 | 佛山祖廟錦香池及山門 | 廣東 |
| 898 | 萬榮東岳廟飛雲樓 | 山西 |
| 900 | 榆次城隍廟城隍殿 | 山西 |
| 901 | 三原城隍廟牌樓 | 陝西 |
| 901 | 三原城隍廟迴廊 | 陝西 |
| 902 | 三原城隍廟鐘樓 | 陝西 |
| 902 | 澄城城隍廟神樓 | 陝西 |
| 903 | 平遙城隍廟牌樓 | 山西 |
| 903 | 平遙城隍廟山門及鐘樓 | 山西 |
| 904 | 平遙城隍廟戲臺 | 山西 |
| 904 | 平遙城隍廟正殿 | 山西 |
| 905 | 平遙城隍廟內財神廟院 | 山西 |
| 905 | 平遙城隍廟內竈君廟內院 | 山西 |
| 906 | 太史公祠全景 | 陝西 |
| 907 | 太史公祠廟門 | 陝西 |
| 908 | 則天廟聖母殿 | 山西 |
| 909 | 崔府君廟山門 | 山西 |
| 910 | 竇大夫祠獻殿 | 山西 |
| 911 | 武康王廟拜殿 | 甘肅 |

| 頁碼 | 名稱 | 所在地 |
|---|---|---|
| 912 | 湯陰岳王廟精忠坊 | 河南 |
| 912 | 湯陰岳王廟大殿 | 河南 |
| 913 | 泰伯廟大殿 | 江蘇 |
| 914 | 張良廟牌樓 | 陝西 |
| 915 | 張良廟靈官殿與二山門 | 陝西 |
| 915 | 張良廟正殿 | 陝西 |
| 916 | 二王廟王廟門 | 四川 |
| 917 | 二王廟觀瀾亭 | 四川 |
| 918 | 二王廟李冰殿 | 四川 |
| 919 | 三蘇祠大門 | 四川 |
| 919 | 三蘇祠啓賢堂 | 四川 |
| 920 | 三蘇祠正殿前檐 | 四川 |
| 921 | 三蘇祠木假山堂 | 四川 |
| 922 | 武侯祠過廳 | 四川 |
| 923 | 武侯祠劉備殿內景 | 四川 |
| 923 | 武侯祠諸葛亮殿 | 四川 |
| 924 | 武侯祠諸葛亮殿鐘樓 | 四川 |
| 924 | 武侯祠桂荷樓 | 四川 |
| 925 | 武侯祠紅墻夾道 | 四川 |
| 926 | 史公祠正堂 | 江蘇 |
| 926 | 史公祠牌坊 | 江蘇 |
| 927 | 杜甫草堂工部祠 | 四川 |
| 928 | 杜甫草堂碑亭 | 四川 |
| 928 | 杜甫草堂花徑紅墻 | 四川 |
| 929 | 杜甫草堂花徑 | 四川 |
| 930 | 杜甫草堂水榭 | 四川 |
| 931 | 米公祠正門 | 湖北 |
| 932 | 柳子廟大門 | 湖南 |
| 933 | 包公祠大門 | 安徽 |
| 933 | 包公祠祠堂庭院 | 安徽 |
| 934 | 五公祠蘇公祠山門 | 海南 |
| 934 | 五公祠海南第一樓 | 海南 |

| 頁碼 | 名稱 | 所在地 |
|---|---|---|
| 935 | 林則徐祠大門 | 福建 |
| 935 | 林則徐祠前庭 | 福建 |
| 936 | 林則徐祠正堂 | 福建 |
| 937 | 古隆中牌坊 | 湖北 |
| 937 | 古隆中武侯祠 | 湖北 |
| 938 | 屈子祠大門 | 湖南 |
| 939 | 屈子祠正堂 | 湖南 |
| 940 | 范公祠前廳 | 江蘇 |
| 941 | 鄭氏宗祠牌坊 | 安徽 |
| 941 | 鄭氏宗祠享堂 | 安徽 |
| 942 | 潛口司諫第外觀 | 安徽 |
| 943 | 羅東舒祠前院和拜殿 | 安徽 |
| 943 | 羅東舒祠前院石雕欄板 | 安徽 |
| 944 | 羅東舒祠寢殿 | 安徽 |
| 946 | 西遞敬愛堂外觀 | 安徽 |
| 947 | 龍川胡氏宗祠大門 | 安徽 |
| 947 | 龍川胡氏宗祠享堂 | 安徽 |
| 949 | 諸葛村大公堂外貌 | 浙江 |
| 950 | 貝家祠堂正堂 | 江蘇 |
| 951 | 吉安梁家祠堂大門 | 江西 |
| 952 | 吉安梁家祠堂正堂外望 | 江西 |
| 953 | 鳳凰陳家祠外觀 | 湖南 |
| 953 | 鳳凰陳家祠正堂 | 湖南 |
| 954 | 鳳凰陳家祠戲臺 | 湖南 |
| 955 | 邊氏祠堂外觀 | 浙江 |
| 955 | 邊氏祠堂戲臺 | 浙江 |
| 956 | 邊氏祠堂正堂檐廊軒頂 | 浙江 |
| 957 | 婺源金家祠堂玉善堂門 | 江西 |
| 958 | 陳家祠堂大門 | 廣東 |
| 959 | 陳家祠堂側門 | 廣東 |
| 960 | 陳家祠堂連廊 | 廣東 |
| 960 | 陳家祠堂廳堂構架 | 廣東 |
| 961 | 陳家祠堂屋頂裝飾 | 廣東 |
| 961 | 陳家祠堂月臺欄杆石雕 | 廣東 |

| 965 | 中心鎮公堂外觀 | 雲南 |

## 坊表建築

| 頁碼 | 名稱 | 所在地 |
|---|---|---|
| 966 | 義慈惠石柱 | 河北 |
| 967 | 南閣牌樓群尚書牌樓 | 浙江 |
| 968 | 李成梁石坊 | 遼寧 |
| 969 | 許國石坊 | 安徽 |
| 970 | 漳州石牌坊尚書探花坊 | 福建 |
| 971 | 浚縣恩榮坊 | 河南 |
| 972 | 祖氏石坊祖大樂坊 | 遼寧 |
| 973 | 棠樾石牌坊群 | 安徽 |
| 974 | 原平朱氏牌坊主坊 | 山西 |
| 975 | 原平朱氏牌坊陪坊 | 山西 |

## 墓塋建築

| 頁碼 | 名稱 | 所在地 |
|---|---|---|
| 976 | 石棚山石棚 | 遼寧 |
| 976 | 北寨畫像石墓1號墓入口 | 山東 |
| 977 | 孝堂山郭氏墓石祠 | 山東 |
| 978 | 高頤墓闕 | 四川 |
| 979 | 麻浩崖墓1號墓享堂 | 四川 |
| 980 | 打虎亭漢墓1號墓前室石門 | 河南 |
| 981 | 打虎亭漢墓1號墓後室石門 | 河南 |
| 982 | 稷山馬村1號墓南壁 | 山西 |
| 983 | 侯馬董海墓前室北壁 | 山西 |
| 984 | 司馬光墓餘慶禪院大殿 | 山西 |
| 985 | 梳妝樓元墓享堂 | 河北 |

343

## 書院和藏書樓建築

| 頁碼 | 名稱 | 所在地 |
| --- | --- | --- |
| 986 | 白鹿洞書院入口 | 江西 |
| 986 | 白鹿洞書院庭院與石坊 | 江西 |
| 987 | 白鹿洞書院禮聖殿 | 江西 |
| 988 | 岳麓書院大門 | 湖南 |
| 988 | 岳麓書院西園 | 湖南 |
| 989 | 岳麓書院吹香亭 | 湖南 |
| 989 | 岳麓書院御書樓 | 湖南 |
| 990 | 鵝湖書院入口 | 江西 |
| 990 | 鵝湖書院泮池及拱橋 | 江西 |
| 991 | 東坡書院載酒亭 | 海南 |
| 991 | 東坡書院載酒堂 | 海南 |
| 992 | 天一閣外景 | 浙江 |
| 992 | 天一閣樓下內景 | 浙江 |
| 993 | 玉海樓大門 | 浙江 |
| 993 | 玉海樓外景 | 浙江 |
| 994 | 嘉業堂藏書樓 | 浙江 |

## 會館與商鋪建築

| 頁碼 | 名稱 | 所在地 |
| --- | --- | --- |
| 995 | 亳州山陝會館山門 | 安徽 |
| 996 | 亳州山陝會館戲臺 | 安徽 |
| 998 | 周口關帝廟中心建築群 | 河南 |
| 999 | 周口關帝廟大殿前石牌坊 | 河南 |
| 999 | 周口關帝廟戲臺 | 河南 |
| 1000 | 周口關帝廟拜殿與春秋閣 | 河南 |
| 1002 | 自貢西秦會館全景 | 四川 |
| 1003 | 自貢西秦會館武聖宮大門 | 四川 |

| 頁碼 | 名稱 | 所在地 |
| --- | --- | --- |
| 1004 | 自貢西秦會館獻技樓 | 四川 |
| 1005 | 聊城山陝會館山門 | 山東 |
| 1006 | 聊城山陝會館正殿 | 山東 |
| 1006 | 聊城山陝會館北獻殿 | 山東 |
| 1007 | 洛陽潞澤會館大門 | 河南 |
| 1007 | 洛陽潞澤會館戲臺 | 河南 |
| 1008 | 洛陽潞澤會館正殿 | 河南 |
| 1009 | 社旗山陝會館外景 | 河南 |
| 1010 | 社旗山陝會館戲臺 | 河南 |
| 1011 | 社旗山陝會館大拜殿 | 河南 |
| 1012 | 社旗山陝會館東門 | 河南 |
| 1012 | 社旗山陝會館石雕屏板 | 河南 |
| 1013 | 開封山陝甘會館照壁 | 河南 |
| 1013 | 開封山陝甘會館戲臺 | 河南 |
| 1014 | 開封山陝甘會館木牌樓 | 河南 |
| 1014 | 開封山陝甘會館垂花門 | 河南 |
| 1015 | 開封山陝甘會館拜殿 | 河南 |
| 1017 | 北京湖廣會館外景 | 北京 |
| 1017 | 北京湖廣會館風雨懷人館 | 北京 |
| 1018 | 北京湖廣會館戲樓內景 | 北京 |
| 1019 | 天津廣東會館大門 | 天津 |
| 1020 | 天津廣東會館檐廊 | 天津 |
| 1020 | 天津廣東會館戲臺 | 天津 |
| 1021 | 上海三山會館大門 | 上海 |
| 1021 | 上海三山會館戲臺 | 上海 |
| 1022 | 日昇昌票號門面 | 山西 |
| 1023 | 日昇昌票號前院 | 山西 |
| 1024 | 日昇昌票號中廳檐廊 | 山西 |
| 1025 | 胡慶餘堂營業廳 | 浙江 |
| 1026 | 胡慶餘堂長廊 | 浙江 |

## 橋梁

| 頁碼 | 名稱 | 所在地 |
| --- | --- | --- |
| 1027 | 灞橋橋墩 | 陝西 |
| 1029 | 安濟橋 | 河北 |
| 1031 | 小商橋 | 河南 |
| 1033 | 盧溝橋 | 北京 |
| 1034 | 永通橋 | 河北 |
| 1035 | 景德橋 | 山西 |
| 1036 | 寶帶橋 | 江蘇 |
| 1036 | 如龍橋 | 浙江 |
| 1037 | 八字橋 | 浙江 |
| 1038 | 安平橋 | 福建 |
| 1039 | 木蘭陂 | 福建 |
| 1039 | 地坪風雨橋 | 貴州 |
| 1040 | 龍腦橋 | 四川 |

## 邑郊名勝建築

| 頁碼 | 名稱 | 所在地 |
| --- | --- | --- |
| 1041 | 西湖三潭印月碑亭 | 浙江 |
| 1042 | 西湖三潭印月九曲橋 | 浙江 |
| 1042 | 西湖三潭印月亭亭亭和開網亭 | 浙江 |
| 1043 | 西湖平湖秋月樓 | 浙江 |
| 1044 | 西湖西泠印社石坊 | 浙江 |
| 1044 | 西湖西泠印社柏堂 | 浙江 |
| 1045 | 西湖西泠印社題襟館 | 浙江 |
| 1045 | 西湖西泠印社華嚴經塔 | 浙江 |
| 1046 | 蘭亭鵝池 | 浙江 |
| 1047 | 蘭亭墨華亭 | 浙江 |
| 1048 | 瘦西湖凫莊 | 江蘇 |
| 1049 | 瘦西湖五亭橋 | 江蘇 |

| 頁碼 | 名稱 | 所在地 |
| --- | --- | --- |
| 1050 | 瘦西湖四橋烟雨樓 | 江蘇 |
| 1050 | 瘦西湖熙春臺 | 江蘇 |
| 1051 | 瘦西湖冶春園 | 江蘇 |
| 1052 | 莫愁湖勝棋樓 | 江蘇 |
| 1052 | 莫愁湖鬱金堂水院 | 江蘇 |
| 1053 | 岳陽樓 | 湖南 |
| 1054 | 大明湖歷下亭 | 山東 |
| 1055 | 大明湖鐵公祠 | 山東 |
| 1055 | 大明湖水榭 | 山東 |
| 1056 | 百泉清暉閣 | 河南 |
| 1056 | 百泉衛源廟 | 河南 |
| 1057 | 昆明大觀樓 | 雲南 |

# 近代建築

## 近代建築

| 頁碼 | 名稱 | 所在地 |
| --- | --- | --- |
| 1061 | 上海中山東一路黃浦江外灘建築群 | 上海 |
| 1062 | 上海英國總領事館舊址主樓 | 上海 |
| 1063 | 中國通商銀行舊址大樓 | 上海 |
| 1064 | 奧匈帝國公使館舊址主樓 | 北京 |
| 1065 | 旅順火車站舊址 | 遼寧 |
| 1066 | 沙俄大連市政廳舊址大樓 | 遼寧 |
| 1067 | 華俄道勝銀行上海分行舊址大樓 | 上海 |
| 1069 | 東清輪船會社舊址 | 遼寧 |
| 1070 | 青島德國總督府舊址大樓 | 山東 |
| 1071 | 匯中飯店舊址大樓 | 上海 |
| 1072 | 青島八大關花石樓 | 山東 |
| 1073 | 青島德國總督官邸舊址 | 山東 |
| 1074 | 荷蘭使館舊址主樓 | 北京 |

345

| 頁碼 | 名稱 | 所在地 |
| --- | --- | --- |
| 1075 | 松浦洋行舊址大樓 | 黑龍江 |
| 1076 | 哈爾濱格瓦里斯基住宅舊址 | 黑龍江 |
| 1078 | 清華大學二校門 | 北京 |
| 1079 | 清華大學大禮堂 | 北京 |
| 1080 | 正金銀行舊址大樓 | 北京 |
| 1081 | 北京法國大使館舊址大門 | 北京 |
| 1082 | 上海總會舊址大樓 | 上海 |
| 1083 | 馬迭爾旅館舊址 | 黑龍江 |
| 1085 | 花旗銀行舊址大樓 | 北京 |
| 1086 | 上海俄國總領事館舊址 | 上海 |
| 1087 | 北京飯店中樓 | 北京 |
| 1088 | 協和醫院西門樓宇局部 | 北京 |
| 1089 | 馬立斯住宅舊址 | 上海 |
| 1090 | 開灤礦務局舊址大樓 | 天津 |
| 1091 | 上海郵政局舊址 | 上海 |
| 1092 | 嘉道理住宅舊址 | 上海 |
| 1093 | 匯豐銀行上海分行舊址大樓 | 上海 |
| 1094 | 中山陵陵 | 江蘇 |
| 1095 | 中山陵祭堂 | 江蘇 |
| 1096 | 上海法國學堂舊址 | 上海 |
| 1097 | 江海關 | 上海 |
| 1098 | 京奉鐵路遼寧總站舊址 | 遼寧 |
| 1099 | 天津勸業場大樓 | 天津 |
| 1100 | 沙遜大廈舊址大樓 | 上海 |
| 1102 | 武漢大學圖書館 | 湖北 |
| 1103 | 中山紀念堂 | 廣東 |
| 1104 | 國立北平圖書館舊址主樓 | 北京 |
| 1105 | 上海跑馬廳大廈舊址大樓 | 上海 |
| 1106 | 國際飯店 | 上海 |
| 1107 | 上海愚園路王宅舊址 | 上海 |
| 1108 | 百老匯大廈舊址 | 上海 |
| 1109 | 中國銀行總行舊址大樓 | 上海 |
| 1110 | 霞飛路住宅 | 上海 |
| 1111 | 永貴里住宅群 | 上海 |